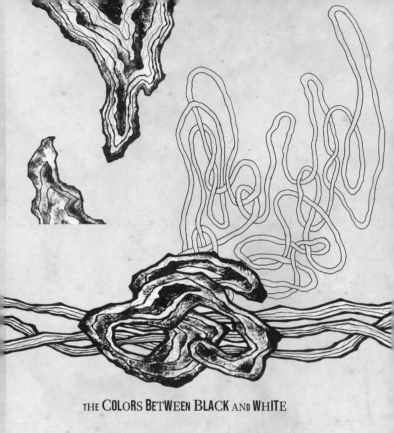

THE COLORS BETWEEN BLACK AND WHITE

遊藝黑白

THE COLORS BETWEEN BLACK AND WHITE

焦元溥 著

CONTENTS

給音樂人，更給所有人

焦元溥

《遊藝黑白》其實不完全是我的著作，而是受訪鋼琴家的作品；我只是一個興奮又感動的見證者，把所見所聞的諸多故事記錄下來，讓那些話語能夠由聲音變成文字，留下原本該消失的美妙片刻 —— 從台北、台中、高雄、波士頓、紐約、巴黎、波爾多、布魯塞爾、維也納、倫敦、牛津、華沙、布達佩斯、莫斯科、馬德里、韋比爾、漢諾威、慕尼黑、柏林、漢堡、科隆、香港、東京、大阪、首爾、上海、深圳、鼓浪嶼、廣州、北京的餐廳、咖啡館、琴房、教室、旅館房間、音樂廳後台、鋼琴家客廳甚至醫院病房，到每一位愛書人、愛樂人的手上……

沒想過會有這麼一天，自己居然走到了這裡。

《遊藝黑白：世界鋼琴家訪問錄》於2007年8月初次出版，主要收錄我自2002至2007年之間的鋼琴家訪問，共53篇、55位鋼琴家，53萬字。現在的2019年新版，捨棄法國與俄國學派兩篇導論，更新與濃縮原訪問內容至44萬字，之後再行增補。原來55位鋼琴家中，有30位增加新內容。新版又添53位鋼琴家訪問，加上與吳菡一同受訪的大提琴家芬科，成為收錄106篇訪問、107萬字、108位鋼琴家、109位音樂家的訪問錄。

　規模之大，實非計畫開始時所料。訪問之累、寫作之苦與校稿之煩，更令我常生悔不當初之嘆。不過無論多累多苦多煩，還冒著出版公司被寫垮的風險，新版《遊藝黑白》總算出現在大家面前。一群人的執拗憨傻，最終還是有了成果。

為何要訪問？問題哪裡來？

　最初想做訪問，在於我想回答心裡的疑問。問題，其實也反映出訪問者是誰。在《遊藝黑白》裡，我的問題大致來自於這五種身分：

愛樂者

　我從10歲開始欣賞古典音樂。這三十年來自己變化很多，連求學專業都有更改，但音樂，特別是古典音樂，始終是不變的興趣，更從興趣變成熱忱。多年聆聽，當然積累許多疑問。無解的想求解，已有答案的也想知道他人看法。《遊藝黑白》的訪問很大一部分圍繞在作曲家與作品，尤其是鋼琴家的詮釋心得。我們能自演奏成果中得到諸多觀點，包括不少不照樂譜指示的例子。這背後道理究竟為何？與其閉門推想，何不聽聽演奏者本人的說法？無論同意與否，我相信這些見解必能激發我們的想像、增加品賞的滋味，也能讓我們進一步思考。

唱片蒐集者

　愛樂者並不必然是唱片蒐集者，但我可以很客觀地說，至少就鋼琴家與鋼琴音樂而言（包含協奏曲與含鋼琴的室內樂），我是有一定規模的收藏者，也是認真欣賞錄音的聆聽者。一如演出，錄音背後可能也有非常精彩的故事，絕對值得記錄。許多經典錄音具有不遜於樂譜本身的影響力，成為當代與後世聆賞者的參考甚至依據。如此指標性的詮釋，是否也對演奏者產生影響？無緣現場聆賞的昔日大師，藉著錄音流芳百世。新生代鋼琴家如何聽錄音，如何看前輩名家與其立下的典範？「業內」與「業外」，觀點會有多麼不同？這也包括於我的問題之內。

學過鋼琴的人

我4歲開始上鋼琴課，斷斷續續學了10年。雖然沒有培養出什麼了不起的演奏能力，但鋼琴的確是我最能理解其演奏原理、辨別演奏差異的樂器，也是我花最多心力欣賞的樂器，即使我是「音樂迷」而非「鋼琴迷」。我的訪問不會避免討論演奏技術 —— 某些鋼琴家還有獨到的功夫與心路歷程，不討論說不過去 —— 但我總是寫得相當小心。語言有兩面性；我無法用文字將我的想法毫無遺漏地傳達給讀者，也無法阻止讀者從我的文字中讀出我沒想過的弦外之音。鋼琴技巧是非常複雜的學問，若無現場示範，很難僅用言語說明。我曾因某段落苦練無所得，打電話向數位鋼琴家求助。但我後來發現，我理解的和他們想教的，根本南轅北轍。如果我仍會誤解電話中詳細討論的結果，那麼透過書面文字來學習技巧，顯然更不妥當。在訪問中我所記錄的技巧討論，多是大方向與大原則，希望讀者也慎思明辨。

國際關係研究生與音樂學博士

我的博士論文研究拉赫曼尼諾夫鋼琴音樂的演奏風格變化。除了作品，這也牽涉到演奏學派、風格與傳統，鋼琴音樂的源流與演變，鋼琴工業的製造變化以及對作曲家的評價等等。我的碩士論文討論冷戰時期美蘇與美中之間文化外交裡的音樂活動，這包括國際政治、冷戰局勢、外交折衝與文化交流。這些議題，一如我關心的作曲家與作品，自然會在訪問中出現，而且是多次出現 —— 我把訪問視為田野調查，必須盡可能調查整體，才會得到較清楚的面貌。在訪問前我盡可能做足功課，熟悉已存的調查結果。一方面避免問受訪者已回答過無數次的問題，一方面也可在原有回答的基礎上做更深入的討論，或更正或更新先前訪問。如果某議題在某鋼琴家的中文或英文訪問中已被詳細討論，或鋼琴家已有充分個人論述，我多半會把篇幅留給尚未廣泛見諸文字的問題。

此外，我特別重視受訪鋼琴家與當代作曲家的關係，希望他們在錄音之外也留下與作曲家合作心得的文字紀錄。對於在特定作曲家或

曲類有特別心得與成就的鋼琴家，我也在訪問中設計專題，比如和阿胥肯納吉討論蕭士塔高維契與拉赫曼尼諾夫，和堅尼斯與傅聰討論蕭邦，和齊瑪曼討論盧托斯拉夫斯基，和陳必先討論荀貝格與布列茲，和薇莎拉絲討論舒曼，和列文討論莫札特，和巴福傑與貝洛夫等人討論德布西，和桑多爾與柯奇許討論巴爾托克，和普雷斯勒、吳菡、布雷利討論室內樂，和所有梅湘與李給替（György Ligeti, 1923-2006）指導過的鋼琴家討論他們……。他們的詮釋成就已經深刻影響我們對這些作曲家的看法，我希望盡可能記錄下他們的詮釋智慧。

　　最後，我非常喜愛歷史，也注重知識傳承。我堅信無論演奏者多麼天才橫溢，教育與學習仍是成功的關鍵，因此我幾乎不會遺漏關於學習過程的討論。這裡面有太多精彩感人的故事。那不只關乎音樂，更關乎人生，期待你在翻閱中獲得驚喜。

愛樂者

　　「研究必須發自問題，而且是真心想解答的問題。」──在我寫作博士論文過程中，指導教授不只一次提醒，「無論研究到哪個階段，都不該忘卻初衷，必須回到那個提問的自己」。即使累積了知識與經驗，擁有不同以往的解析能力，但音樂最後仍必須是音樂，可以用腦，但更要用心去聆聽。這和有多少唱片、能否演奏樂器無關，也和學位或學問無涉，只和是否喜愛音樂有關。這是《遊藝黑白》寫作最大的動力，也是所有問題與討論最後的依歸。你不需要是專家學者，也不需要對版本、師承、學派、技法、樂理有任何研究，只要對音樂感興趣，《遊藝黑白》就是為你而寫的作品。它終究會讓你更理解音樂，也更理解演奏家。

　　是的，更理解演奏家。

鋼琴家,和你想的不一樣!

很多人心中,古典音樂家的形象是這樣的:

總是穿得很體面,甚至華麗炫目。古典音樂是高深藝術,只有富貴階級才能學習,也只有富貴階級方能理解。能享大名的演奏家,都是早早成名,最好20歲之前就得到大賽冠軍(這裡的大賽又以自己知道的為限,大概就是蕭邦與柴可夫斯基),然後就可一輩子吃喝不愁,終生都有光環圍繞。至於演奏技術,那當然是愈快愈準愈大聲就愈好,也唯有快、準、大聲,才能在比賽中獲獎。「鋼琴家」顧名思義,就是會彈鋼琴。但什麼叫「會彈」?只要會讀樂譜,能把音彈出來,就算「會演奏」,不需要懂語文、文學、藝術、史地、政治、社會等等其他,甚至對樂理與音樂史也不需要有深入鑽研。演奏者需要的是感受與靈感,撐持演奏的就是熱情與即興。

然而,《遊藝黑白》中的108位鋼琴家,告訴你的會是另一種面貌。

除了少數例外,書中收錄的訪問都從鋼琴家的幼年學習開始。的確有含著金湯匙出生的天之驕子,但絕大多數都來自尋常家庭,甚至家裡無人以音樂為業。如果可以,我總是問受訪者:「你怎麼開始學鋼琴的?」答案雖然五花八門,但讓他們持續學習,最後決定以音樂為業的原因,全都是對音樂的愛。我確實訪問了不少大賽冠軍與傳奇名家,很多人在20歲上下就有傑出的演奏事業。但更多鋼琴家的人生規律穩健,於演奏中磨練成長,在50歲左右登上事業高峰,成就並不遜於早慧的同行。就算得過大賽首獎,光環差不多就維持10年。無論成名早晚,若要維持技藝精湛,甚至持續進步,只能靠長久不懈的努力。要比快比響,受訪者在這方面幾乎都有過人能力,但這只是他們的本領之一。論及演奏技巧,他們念茲在茲努力追求的,全都是句法清晰,色彩、聲響、力度的微妙變化,尤其是極弱音的奧祕。即使沒有特別問,從這些鋼琴家的回答,我們也能知道他們博覽群籍,對

音樂與音樂相關之事都努力學習探索,對音樂以外之事也多所涉獵研究。靈感很重要,更重要的是理解,對作品和創作者,對藝術、時代與人性,裡裡外外的理解。

謙虛而有耐心

這並不難想像。當代繪畫巨擘趙無極說過:

> ⋯⋯問題是功夫後面還有另外的一面。你看安格爾、庫爾貝、塞尚這些大師,他們的功夫都很好,但他們的畫除去畫內的功夫外,還有畫外的功夫 —— 天才 —— 這就是他們的理解和別人的不同。你看林布蘭的畫,就是林布蘭的畫。他那畫有深度,不止是功夫哪!所以繪畫沒那麼簡單,功夫好並不是最好。這個功夫只要有時間就能做得到,大家都做得到。問題是理解方面要深刻。理解得深刻,畫得就深刻。

繪畫如此,音樂亦然。鋼琴演奏的功夫,從來就不只是演奏鋼琴而已。

不少人問過我,訪問了這麼多鋼琴家,能否從他們身上歸納出共同點?我可以說,雖然每位受訪者都有自己的個性,年齡與經歷差距也很大,但他們的確有一點相同,就是謙虛而有耐心。無論他們對人有多傲,在音樂面前,他們都謙虛,而且極為謙虛。他們知道音樂的標準與理想何在,於是懂得謙虛。然而他們也有耐心,既知不足,所以願以一生時間琢磨技藝。面對音樂,他們永遠把自己當學生,終身認真學習,孜孜不倦。

至少對我而言,這才是鋼琴家。

怎麼來到這108位？

即使如此，世上鋼琴家仍然很多，究竟要選擇哪些訪問？

首先，訪問必須是你情我願。並非所有鋼琴家都喜歡受訪，我也不是死纏爛打之人。心儀的名家，無論是本人拒絕或經紀人推辭，聯絡超過三次但無下文，我就不再詢問。其次，除少數例外，我以舞台演奏家為訪問對象，我也只訪問「我喜愛」以及「我有問題要問」的演奏家。對於我不喜愛的鋼琴家，無論何其出名，我就是無話可說；有些鋼琴家著述豐富，內容又幾乎涵蓋所有我想問的問題，也就無須我開口再問。有些鋼琴家我雖然喜愛崇敬，但心裡對她（他）們缺乏問題，也就不會勉強訪問。除了一篇例外，本書所有訪問都是面談，而非僅透過書信或電話完成。有些鋼琴家慷慨地願意給予訪問，但彼此時間無法配合，不能見面，我也只能放棄。有些鋼琴家的專業在我不熟悉的領域。雖然盡力準備，如果最後我自覺無法問出像樣問題，也只能忍痛捨去。

最後，我盡可能呈現鋼琴演奏世界的多元面貌，訪問來自各學派、文化、地域、種族、年代的鋼琴家，也包括布勞提岡與史戴爾這兩位古鋼琴名家。雖然無法周全，但成果應當不致偏頗。這也形成本書的編排：一至四冊整體而言以鋼琴家出生年排序，但第一、二冊大致以學派或地域劃分章節，第三、四冊則漸漸走向個人化。如有讀者能按順序，從第一冊第一篇看到第四冊最後一篇，相信能對二十世紀至今的鋼琴演奏史、學派與風格變化、重要名家傳承、詮釋與演奏觀點有所認識，也能對重要作曲家與樂曲有相當了解。

給音樂人，更給所有人

當然，每位鋼琴家都有獨一無二的人生歷程。本書內容更像是藝術家透過自身經驗來反映時代。訪問不只關於音樂，更包括對於藝術、文化、政治、社會、家庭以及人生的討論：白建宇險遭北韓特務綁

架，鄧泰山在防空洞練習指法，普雷斯勒見證猶太人在納粹德國的命運，殷承宗更經歷了絕無僅有的時代。看柳比莫夫如何在禁錮中獲得當代新知，阿方納西耶夫與魯迪如何逃離蘇聯，鐵幕環境如何影響席夫、齊瑪曼與波哥雷利奇，搖滾、爵士與流行音樂如何啓迪潘提納與布雷利⋯⋯凡此種種不只精彩，更發人深省。處於古典音樂主流大國之外的我們，看陳必先、陳宏寬、吳菡如何從資源貧乏的台灣走向世界，出身中東的艾爾巴夏如何闖蕩國際樂壇，到王羽佳、張昊辰的文化與音樂思索，相信更有深刻感觸。如果你是愛樂者、習樂人或音樂家，《遊藝黑白》必然對你有所助益；如果你是一般讀者，相信其中故事也能令你拍案叫絕。這是適合所有人欣賞的書。

　本書訪問篇幅不一，根本原因在於每位鋼琴家所能給予的時間不同。有些訪問是二、三次以上訪談後的總合，自然篇幅較長。我特別感謝數位鋼琴家對訪問的重視；就內容而言，這些訪問其實是「合作」——這不是指我有能力和這些藝術家「共事」，而是這些鋼琴家在訪問中所擔任的角色已不只是受訪者。他們主動參與問題設計與內容討論，訪問是多次來回修訂後的成果。如果讀者滿意，這完全是鋼琴家的功勞。

　還能說什麼呢？十餘年下來，《遊藝黑白》承載了許多期望，也記錄了許多友誼。能寫能說的都放在訪問裡了。出版團隊和我誠心誠意爲大家獻上這個新版本，祝你閱讀愉快、賞樂愉快。

01
CHAPTER
歐洲

EUROPE

前言

不只是鋼琴，也不只是鋼琴家

　　雖有更早的嘗試，但義大利人克里斯托福里（Bartolomeo Cristofori, 1655-1732）在十七世紀末、十八世紀初於佛羅倫斯製造的新樂器 pianoforte，公認爲「鋼琴」的起源。在鋼琴之前，與之類似的鍵盤樂器爲大鍵琴（harpsichord）和古鋼琴（clavichord）。前者採羽管撥弦發聲，琴音難有強弱分別；後者採擊弦發聲，但力道變化十分有限。克里斯托福里的發明，關鍵在琴槌擊弦後能夠退回，使強弱更顯著，得以表現更豐富的音量層次。鋼琴原文爲 pianoforte——"piano" 是義大利文的「弱」，"forte" 是「強」，就是強調此樂器能展現不同力度。

　　但克里斯托福里可能沒有想過，鋼琴不只是一項樂器革新，更帶來音樂創作天翻地覆的改變。這是表現性能最強，也是和作曲家互動最頻繁的樂器。它要求對音樂最全面的理解與掌握，也擁有最廣泛多元的曲目。要成爲鋼琴家，必須也得是學者、音樂家、藝術家與運動員，甚至還是哲學家與時空旅人。鋼琴不只是鋼琴，鋼琴家也不只是鋼琴家。

　　幾經思考，本書決定以最年長的受訪者，出生於 1912 年的匈牙利鋼琴家桑多爾開始。現今位於布達佩斯的李斯特音樂院，當時名爲「皇家匈牙利國家音樂院」（Royal National Hungarian Academy of Music），由李斯特於 1875 年創立。音樂院成立後不僅匯聚頂尖人才，更教育出一代代卓越作曲家與演奏家。杜赫納尼（Ernö Dohnányi, 1877-1960）和巴爾托克（Béla Bartók, 1881-1945）都是二十世紀初赫赫有名，作

曲、鋼琴兼擅的大師，筆者非常幸運能訪問到他們的學生桑多爾與瓦薩里，請他們在細談音樂觀點之外也回憶所受的教育。桑多爾身為巴爾托克《第三號鋼琴協奏曲》世界首演者，對此曲與巴爾托克都有第一手的權威心得；瓦薩里曾任高大宜（Zoltán Kodály, 1882-1967）的助教，波瀾起伏的遭遇更讓人拍案叫絕。

　同為哈布斯堡王朝奧匈帝國首都，在多瑙河的另一邊，維也納的名聲更為顯赫，從十八世紀後半到二十世紀中，都是樂聲不斷的「夢中之城」。從巴杜拉—史寇達的家庭背景與人生經驗，我們也看到輝煌時代的美好縮影。生於德國的普雷斯勒，則是上世紀戰亂動盪的見證。在本書之後的諸多訪問，我們將一次又一次見到猶太音樂家的遷徙。不只是知名獨奏家，他和吉列（Daniel Guilet, 1899-1990）與大提琴家葛林豪斯（Bernard Greenhouse, 1916-2011）組成的美藝三重奏（Beaux Arts Trio），引領二十世紀中期至今的室內樂演奏美學風尚，個人經歷就是重要歷史。阿楚卡羅是本書收錄的唯一西班牙鋼琴家。他慷慨分享關於阿爾班尼士（Isaac Albeniz, 1860-1909）、葛拉納多斯（Enrique Granados, 1867-1906）、法雅（Manuel de Falla, 1876-1946）與蒙波（Federico Mompou, 1893-1987）的詮釋見解，彷彿給了讀者一堂大師課，讓我們更接近精彩創作的內蘊。

桑多爾 1912-2005

GYÖRGY SÁNDOR

Photo credit: Michael Sándor

1912 年 9 月 21 日出生於布達佩斯，桑多爾在李斯特音樂院向巴爾托克學鋼琴，並與高大宜學作曲。他 1930 年舉行巡迴演奏，1939 年在卡內基音樂廳首演，建立卓越的演奏聲望。他和巴爾托克保持長久的友誼，並首演其《第三號鋼琴協奏曲》，曾錄製巴爾托克、高大宜、普羅柯菲夫鋼琴獨奏作品全集，皆深獲好評。桑多爾於 1982 年起任教於茉莉亞音樂院，年過 90 仍持續教學與演奏。除了編校樂譜並改編樂曲，他於 1981 年出版《論鋼琴演奏：動作、聲音與表現》（*On Piano Playing: Motion, Sound, and Expression*）一書，展現對鋼琴技巧的分析心得；2005 年逝世於紐約。

關鍵字 —— 匈牙利鋼琴學派、巴爾托克（教師、鋼琴家、作曲家）、巴爾托克作品詮釋與解析、巴爾托克《第三號鋼琴協奏曲》、《管弦樂團協奏曲》、《無伴奏小提琴奏鳴曲》

焦元溥（以下簡稱「焦」）：匈牙利在二十世紀出了許多傑出鋼琴家，很多後來還成為指揮大師，您認為有所謂的「匈牙利鋼琴學派」嗎？

桑多爾（以下簡稱「桑」）：我不認為。匈牙利出了非常多好鋼琴家，我們的確也有很好的訓練，但說到傳統，我們的詮釋都是基於對樂譜的了解和對作曲家的認識，最後都回到鋼琴家個人。就我所知，杜赫納尼的演奏風格和巴爾托克就非常不同，但他們都是匈牙利鋼琴家。杜赫納尼的學生，例如安妮・費雪（Annie Fischer, 1914-1995），她的演奏也和杜赫納尼不同。柯奇許（Zoltán Kocsis, 1952-2016）他們與我們這一代有斷層，和我們相當不同，但也是極為卓越的鋼琴家。

焦：您 18 歲起開始向巴爾托克學習鋼琴，當初為何跟他學呢？

桑：其實巴爾托克不是我的首選。當年在李斯特音樂院，最具影響力

的老師是杜赫納尼，匈牙利有天分的鋼琴學生都想跟他學，我也不例外。杜赫納尼收了我，但他學生太多，要我再等一年。我那時在音樂院向高大宜學作曲，心想我必須在這一年裡另找老師，這才找到巴爾托克，在他家跟他上了一年的私人課。這實在很幸運，一年後我也就繼續跟他學，沒再轉到杜赫納尼班上，所以前後跟巴爾托克學了4年。當時巴爾托克並不被認可爲首屈一指的作曲家，最偉大的還是杜赫納尼；現在來看就完全不同。

焦：我想那時絕大部分的人都不認識巴爾托克的偉大。他是怎樣的人呢？

桑：巴爾托克很有趣而且灑脫。他個性很強，擇善固執，對原則毫不妥協，但大家不要把他想得太嚴肅。著名的《野蠻的快板》（*Allergo Barbaro, Sz.49*），原本名稱其實是《升F調快板》。巴爾托克在巴黎一場匈牙利當代作曲家音樂會中演奏它，報評說他和高大宜是「兩個年輕的匈牙利野蠻人」。好吧，野蠻就野蠻吧，他乾脆就把曲名改成《野蠻的快板》！這種質樸與眞實，完全是他的本性——但絕非粗暴和野蠻。很多人誤解巴爾托克，用非常暴力的方式演奏，沒去想他是那麼文雅而有教養的人，他自己的演奏也絕不粗暴。

焦：演奏者該如何正確表現巴爾托克的「質樸與眞實」？

桑：請記得他作品中的「舞蹈精神」。那是充滿活力的舞蹈，而非暴力地跺腳。音樂的起源本來就是歌唱與舞蹈，巴爾托克的作品正充滿這種兩種元素，這才是他的「質樸與眞實」。

焦：巴爾托克不教作曲，只教鋼琴，我很好奇他的教法？

桑：我第一次上課，彈了布拉姆斯《兩首狂想曲》（*Zwei Rhapsodien, Op. 79*）和莫札特鋼琴奏鳴曲。他的教法非常簡單：不多說，非常

專心地聽我彈,然後再示範。他是具有非凡技巧的大鋼琴家,什麼都能彈,隨手就是李斯特《B小調奏鳴曲》和史特拉汶斯基(Igor Stravinsky, 1882-1971)《彼得洛希卡三樂章》(*Trois Mouvements de Pétrouchka*),蕭邦《二十四首練習曲》和貝多芬《槌子鋼琴奏鳴曲》都能即席演奏。他也常帶我去音樂會,跟我討論音樂與演奏。

焦:除了一般曲目,您向巴爾托克學了他多少作品?

桑:我很幸運能學了《鋼琴奏鳴曲》(*Sonata for Piano, Sz. 80*)、第一、二號鋼琴協奏曲、《羅馬尼亞民俗舞曲》(*Romanian Folk Dances, BB68*)等等,也有許多他的小曲。

焦:您如何看他的作品?

桑:巴爾托克並沒有創造新的音樂形式,卻能把過去所有的音樂整合,用自己的方式寫出非常個人化、特殊、具有高度原創性的新音樂語言。他1927年首演他的《鋼琴奏鳴曲》的時候,可把大家都嚇住了——這真是「糟糕」的音樂呀!但是如果再仔細聽,就能了解他的道理。他的音樂乍聽之下相當「不和諧」,卻有自己的秩序。在他的時代,許多作曲家開始嘗試調性實驗,包括複調性(bitonalism)和多調性(polytonalism),甚至無調性(atonalism),但巴爾托克的作品仍然維持在以一個調為主的調性系統之內,只是並非大、小調系統。舉例來說,他可以在C調中用降E和降G構成他要的音階,但全曲仍然維持在C調,可說是擴張後的調性系統(expanded tonal system)。無論他的作品聽起來再怎麼像無調性,它們都還是屬於某特定的調。他的《十四首小曲》(*14 Bagatelles, Sz. 38*)第一曲則是一個有趣例子。該曲右手是四個升記號,左手是四個降記號。此曲寫於1920年代,那時人們認為複調性是一種流行,也把此曲認為是複調性的先驅。然而如果你仔細看巴爾托克解決此曲的手法,就可知道這既非升C小調也非F小調,而是C調。他的調性系統仍像是行星繞著恆星轉,

那個恆星所代表的音就是該作品的調。其實蕭邦的馬厝卡已經用了很多這種調，但大家還是往往以大、小調的觀點去整理。這反而把音樂燙平了，失去了民俗素材的特性。

焦：有沒有什麼簡易的辦法可以判定巴爾托克用的是什麼調呢？

桑：很簡單，只要看作品的結尾，謎底就會揭曉。

焦：我很著迷於巴爾托克的演奏錄音。即使他的作品發揮鋼琴的打擊特性，他的演奏仍然充滿歌唱。很可惜，現在許多鋼琴家只強調他節奏性的那一面。

桑：鋼琴本質上當然是打擊樂器，但別忘了，這是能塑造歌唱線條與圓滑奏的打擊樂器！巴爾托克的演奏正是能掌握鋼琴各種性能，用各種方式說出自己的話，絕對不是一味敲擊。更何況，他的演奏完全自由，永遠在即興。我第一次聽他彈巴赫《組曲》（*Partitas*），根本認不出來，因為他彈得太自由了。但他的自由來自音樂性。巴爾托克是以大作曲家的觀點在演奏，他看的是音樂，而非音符。我特別建議大家聆賞他錄製的《小宇宙》（*Mikrokosmos, Sz. 107*）選曲以及與小提琴家西格提（Joseph Szigeti, 1892-1973）的二重奏錄音，就可知道他是怎樣偉大的音樂家。每一次我聽他演奏，都得到無比的啓發。

焦：那麼現代鋼琴家該如何處理巴爾托克的節奏？該如何從歌唱性與打擊性中求得平衡？

桑：演奏者必須要了解記譜有其限制。無論你如何組合節奏，還是不能完美表現出說話的語氣。巴爾托克的音樂像詩，節奏有語韻的循環，需要非常細膩的處理，不是把16分音符一拍一拍算好就可以 —— 那種演奏是機械性的，根本不是他要的音樂。以《第一號鋼琴協奏曲》第一樂章開頭爲例，如果沒有表現出說話的韻味和斷句，只是單純打

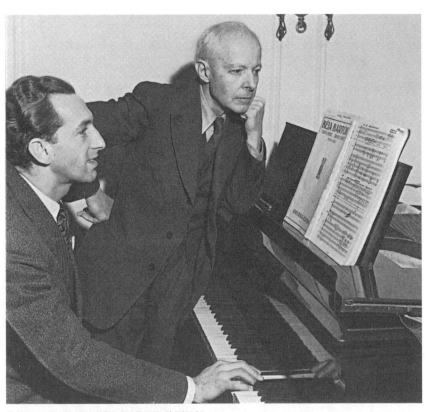

桑多爾在巴爾托克紐約寓所與作曲家學習其《舞蹈組曲》(Photo credit: György Sándor)。

拍子，那可是完全錯誤。因爲對於巴爾托克，節奏就是旋律。有次我說他的《舞蹈組曲》（*Dance Suite, BB 86b*）怎麼有些地方只有節奏而無旋律，巴爾托克很不高興地說：「怎麼沒有旋律！那是一個音的旋律！」啊，一個音的旋律！想想這句話，就可以知道我們絕對不能死板處理他作品中的節奏，一定要表現得自然。

焦：所以我們可說這種語韻表現在巴爾托克的不等分拍子嗎？

桑：沒錯。現在很多人彈巴爾托克，竟然是求等分，把每一拍算得很精確。這完全是大錯特錯。他會這樣寫，就是要表現出像詩歌朗誦的韻味以及匈牙利語的感覺。所有這種拍子都需要在落拍時做些許強調，才能表現出巴爾托克所要的語感。事實上不只是巴爾托克，所有音樂都該如此處理，絕對不能機械化地演奏。

焦：巴爾托克《第一號鋼琴協奏曲》對指揮和樂團而言都是極爲困難的挑戰。合奏已經如此困難的情況下，鋼琴家和指揮眞的可能在有限排練時間中，做出細膩的語氣和韻律感嗎？

桑：其實沒有那麼困難，因爲巴爾托克是很好的作曲家，已經把想說的話都寫在譜上了。仔細看此曲的旋律與節奏設計，就會發現他分出許多群組。只要指揮和鋼琴家能正確判讀，就可以根據它們表現音樂的呼吸。好的音樂家應該都能解讀正確。

焦：您的兩版《第一號鋼琴協奏曲》錄音，第三樂章的速度相當不同。您曾經聽過巴爾托克親自演奏它，也跟巴爾托克學過它，可否說說他如何決定速度？

桑：這要分成許多層面來回答。首先，巴爾托克沒有認眞看待過節拍器。他所使用的節拍器，是一個小盒子，打開後可以立成一個鐘擺，調節繩子長短來求速度指示。這種「節拍器」根本不準確。況且，他

也不照節拍器彈。其次，巴爾托克演奏的速度完全視環境而定。他耳力極好，能就不同音響環境彈出最適當的速度，達到最理想的效果。最後我要說的是我合作過的絕大部分樂團，對巴爾托克的鋼琴協奏曲都一無所知，也不用心排練，或是沒時間練，導致鋼琴的速度往往被樂團牽制。第一號的首演就是災難——雖然指揮是有名的福特萬格勒（Wilhelm Furtwängler, 1886-1954），但他只排練了一次。這麼難的曲子，配上不精確的指揮與狀況外的樂團，演出怎麼可能會好？巴爾托克氣死了，但他又能怎麼辦？現在樂團也沒空好好表現巴爾托克的呼吸式節奏，只要能照譜奏出就算了。但這從來就不是音樂。

焦：那他的《第二號鋼琴協奏曲》呢？這可是演奏技巧最困難的作品之一。

桑：如果能夠分析演奏的方法，它其實沒有想像中困難。我在《論鋼琴演奏：動作、聲音與表現》中，把所有鋼琴技巧歸納成五種基本模式。只要能正確分析所面對的技巧，找出五種基本模式的施力法，任何問題都可迎刃而解。但無論是什麼技巧，我都強調演奏必須要放鬆，絕對不能緊張。對演奏鋼琴而言，緊張也沒有用。如果只是敲擊或擠壓鍵盤，聲音絕對不會好聽，也無法彈出真正大的音量。演奏者要用重量而非力量來演奏，這才能靈活。如果放任肌肉緊張或僵硬，也不可能彈得長久。鋼琴家要像運動員一樣，了解各種動作的正確方法。如果我們能了解肌肉運作以及演奏所用的物理原理，清楚地分析技巧，就可避免誇張動作而能有效演奏鋼琴。

焦：Orfeo唱片公司出版了您在1955年和費利柴（Ferenc Fricsay, 1914-1963）與維也納交響樂團合作的《第二號鋼琴協奏曲》現場演奏，速度快得不可思議。我很好奇這是巴爾托克想要的嗎？

桑：我的老天呀！你不該聽那個錄音的！那場只有兩次排練，費利柴對曲子不熟，樂團更毫無頭緒。我排練時極為痛苦，上了台只想趕快

彈完，早點脫離苦海。我並沒有授權這個錄音發表，你也可以把它扔了。不過回到技巧的討論，巴爾托克說這首寫得比第一號簡單，其實有道理。鋼琴家要以輕鬆的心情演奏，表現出新古典主義的愉悅感以及活潑的舞蹈感，絕對不能彈得僵硬。一旦能掌握音樂要旨，自然就可彈得輕鬆愉快。

焦：接下來請談談您首演的《第三號鋼琴協奏曲》。

桑：在巴爾托克過世前的那段時間，我一直陪著他，幾乎天天見面。他那時忙於《管弦樂團協奏曲》（*Concerto for the Orchestra, Sz. 116*）的第二校，完成後要我寄給出版商。他沒有對我提過《第三號鋼琴協奏曲》。到 9 月 26 號他過世後，我才知道竟有這首曲子。這是他送給妻子的禮物。我想他自知來日無多，希望能趕快寫完。雖然剩最後 17 小節沒完成配器，那也已經很足夠了。本來此曲要由巴爾托克遺孀（Ditta Pásztory）首演，但她最後因健康因素放棄。後來謝利（Tibor Serly, 1901-1978）打電話給我，我清楚記得那是 12 月 3 日，說他已完成配器，希望我能代替巴爾托克夫人首演。我當然願意並立即和我的經紀人聯絡，而他則聯絡奧曼第（Eugene Ormandy, 1899-1985）。我們在 1946 年 2 月 8 日於費城首演此曲。

焦：我比較此曲第一樂章第一主題的詮釋，發現美、英、法、蘇四地首演者用了相當不同的速度。在美國給予世界首演的您和英國首演的肯特納（Louis Kentner, 1905-1987）都採取譜上的速度指示，但給予法國首演的李帕第（Dinu Lipatti, 1917-1950）和蘇聯首演的妮可萊耶娃（Tatiana Nikolayeva, 1924-1993）就用較慢的速度。這是因爲您和肯特納都是匈牙利人，所以較尊重巴爾托克？還是有其他原因？

桑：我想大家都很尊重巴爾托克，只是表現方式不同，所受音樂教育也不同。身爲匈牙利人，我知道第一樂章第一主題的旋律其實來自匈牙利的維布柯什（Verbunkos）舞曲；這是軍隊舞曲，從軍隊裡流傳

出來的音樂。巴爾托克可以給它很不同的性格，但他在這裡以相當正面、充滿朝氣的方式呈現，所以我也活潑地演奏。在奏鳴曲式中，通常前兩個主題的性格是對比。由於第二主題非常具歌唱性，而且這是另一種勒傑羅（Lejelo）舞曲，調性也改變了。所以若要顯示出對比，第一主題也該強調節奏感。

焦：巴爾托克只來得及標第一樂章的表情與速度指示。您當時和奧曼第如何決定全曲的演奏速度？

桑：奧曼第非常尊重我，基本上照我的想法指揮。我對此曲的了解，來自於我對音樂素材的分析以及對巴爾托克音樂的認識。我很驚訝地發現大家對巴爾托克的了解其實不夠深。連謝利跟我討論時，還是試圖以大小調的思維來理解它。這並不正確。巴爾托克沒有在譜上寫這是什麼調。第一樂章第一主題不能說是E大調，只能說是E調，第二主題也只能說是G調。如果演奏者能把此曲分析好，知道素材的運用和巴爾托克寫作的道理，就可以正確詮釋。柯奇許也沒跟巴爾托克學過，他的詮釋可是非常精彩。

焦：當時此曲倉促出版，甚至沒有請教您的意見，只問了肯特納。為何會出現這種缺失？

桑：因為出版社波西與哈克（Boosey & Hawkes）的負責人史丹（Erwin Stein）根本不知道我，只問了他認識的人而已。我很高興此曲在1994年重新出版。大家比較一下前後兩版的差異，就可知當初的編輯者做了多可怕的事，有些標記根本和巴爾托克的音樂背道而馳！

焦：您幫忙巴爾托克處理《管弦樂團協奏曲》的校正事宜，這部作品應該沒有像《第三號鋼琴協奏曲》一樣有那麼多編輯錯誤吧？

桑：但人們對它有很大的誤解。舉例來說，第四樂章一開始的旋律

其實來自作曲家芬奇（Vincze Zsigmond, 1874-1935）輕歌劇中的歌曲〈多麼可愛美麗的匈牙利〉，而中間那段被打斷的間奏，其實來自雷哈爾（Franz Lehár, 1870-1948）《風流寡婦》（*Die Lustige Witwe*）中的詠嘆調〈噢！祖國〉（O Vaterland），而雷哈爾用這段旋律的原因在於它其實是德國的啤酒歌……

焦：所以這兩段放在一起，巴爾托克的目的是諷刺納粹，而不像有些人說的是嘲弄蕭士塔高維契（Dmitri Shostakovich, 1906-1975）。

桑：巴爾托克怎麼會想嘲弄蕭士塔高維契呢？他們恨納粹都來不及了，怎麼還會互相攻擊？我想蕭士塔高維契一定也知道這段音樂的來歷，所以才把它寫進第七號交響曲《列寧格勒》做爲納粹軍隊主題。巴爾托克當年聽到《列寧格勒交響曲》，爲了呼應納粹必亡，所以也用了這段旋律在《管弦樂團協奏曲》——這才是巴爾托克的真義！當時不只是我，包括費利柴也持這種見解。我真不知道爲何現在大家說成巴爾托克是聽了蕭士塔高維契的《列寧格勒交響曲》，想寫一段音樂來諷刺他。這完全不合理，但也多少反映了世人唯恐天下不亂，喜歡看文人相輕的八卦心態。

焦：這真是很大的誤會。

桑：他在此曲所展現的幽默還不只於此。像第五樂章的一段銅管主題（排練編號201），其實來自著名的古巴歌曲《倫巴舞者》（*El Cumbanchero*）。我覺得大家可以用更輕鬆的態度來欣賞它。

焦：您也整理完成了巴爾托克生前所寫的《管弦樂團協奏曲》鋼琴改編版，但它很少演出。

桑：它被出版商放了十多年才付梓，真不知道他們在想什麼。1985年巴爾托克的兒子彼得（Peter Bartók, 1924-）告訴我，說他發現了父親

親自寫的鋼琴版《管弦樂團協奏曲》手稿。巴爾托克改得非常好，但對於如此複雜的作品，兩隻手還是不夠用。他在譜上很多地方另加了一道無法編入十根手指所能演奏的旋律，最後一個樂章他更處處寫著「無法演奏」。彼得希望我能編輯它，讓鋼琴版能被演奏且出版。這是相當不容易的工作，我則盡力而為，並做世界首演。

焦：這真是非常大的貢獻。

桑：很多人可不這麼認為。我到布達佩斯演奏此曲，一位學者還質問我，說我不應該彈這個鋼琴版。我說：「為什麼不能？」「因為巴爾托克沒有演奏。」「那是因為他寫完沒多久就死了！《舞蹈組曲》又怎麼說？他寫了管弦樂版和鋼琴版，還特別要我演奏鋼琴版！」唉，就是有這麼多無知的人，今天關於巴爾托克的研究才會離譜到失真。

焦：可否請您也談談《舞蹈組曲》的鋼琴版？這是您首演的作品。

桑：這是我首演的巴爾托克第一部主要作品。我有次問他有沒有沒被演奏過的作品可以讓我彈，他就提了《舞蹈組曲》的鋼琴版。讓人驚訝的是，此曲 1925 年就出版了，卻一直沒演出。為了我的演出，巴爾托克還做了許多編輯，而我在 1945 年 2 月 20 日於卡內基音樂廳首演。

焦：為何關於巴爾托克的研究或討論會有那麼多扭曲？

桑：因為不誠實的人實在太多了。我舉個我親身經歷的故事，你就可以知道人們的態度。當年曼紐因（Yehudi Menuhin, 1916-1999）委託巴爾托克創作《無伴奏小提琴奏鳴曲》。就概念和格局而言，這實在是他寫過最偉大的作品之一。那豐富的和聲運用、宏偉的結構、精彩的音響效果、深刻的內涵、素材的運用以及原創新穎的樂念，簡直好得讓人無法置信。然而我也立即感受到，他想表達的樂念已經超越了小提琴的能力。我不會說這部作品是他對樂器「妥協」後的產物，但

它的表現潛能遠遠大於它寫在樂譜上的樣子。我覺得這樣對此曲並不公平，因此寫了一封信給曼紐因，問他是否介意我把此曲改編成鋼琴版。得到他同意後，我便改寫此曲，還把樂譜寄給曼紐因，也在1975年首演這個版本。曼紐因非常高興，回信說他認為我是對的，巴爾托克在此曲所展現的樂念，的確不是小提琴所能達到的。這是曼紐因親自寫下的話*。後來瑞士有人要研究此曲，我就把樂譜和曼紐因信件影本寄了去，但最後文章刊出時竟變成「曼紐因表示，此曲專為小提琴存在，無法被改編成鋼琴曲」！天底下居然有這種事！我自己遭遇這種可恥的竄改後，更能了解為何許多關於巴爾托克的「研究」，內容完全不是事實的原因。作者想要書有賣點，有刺激話題，所以編故事製造衝突。然而，這和事實真的差得太遠。我看了許多研究巴爾托克的書，都懷疑裡面寫的人是不是我認識的那位巴爾托克！唉，可憐的巴爾托克！

焦：這首作品您只改了前兩樂章。

桑：我後來為鋼琴和小提琴改寫了全曲版，和義大利小提琴家波努奇（Rodolfo Bonucci）於1990年在卡內基音樂廳演出。

焦：最後，在您近乎一世紀的音樂旅程裡，有沒有什麼心得想特別跟後輩鋼琴家分享？

桑：我很擔心錄音和比賽。它們造就了許多音樂家，但我怕摧毀的更多，甚至也摧毀了世人對音樂的認識。我所喜愛並景仰的鋼琴家，像是拉赫曼尼諾夫（Sergei Rachmaninoff, 1873-1943）、霍洛維茲（Vladimir Horowitz, 1903-1989）、柯爾托（Alfred Cortot, 1877-1962）、巴克豪斯

* 筆者在桑多爾家中訪問，親眼證實曼紐因此一簽名信件原本。原文為 "As one privileged to have known Bartók and to have corresponded with him and this Sonata, I believe without taking on too great a responsibility that I can say you have read into the Sonata as much of the implied harmonic background that was in Bartók's mind. But, of course, it will never be as fully realised on the piano as on the violin."

（Wilhelm Backhaus, 1884-1969），都是演奏音樂而非音符的音樂家。但現在比賽和錄音所要求的，卻常是音符而非音樂。這非常危險，希望音樂家能隨時保持警醒，追求音樂而非音符。

普雷斯勒 1923-

MENAHEM PRESSLER

Photo credit: 林仁斌

1923 年 12 月 16 日出生於德國馬格德堡（Magdeburg），普雷斯勒 6 歲開始學琴，1939 年為逃離納粹迫害移居巴勒斯坦，1946 年在舊金山獲得首屆德布西國際鋼琴比賽冠軍，從此開展演奏家事業。1955 年他與小提琴家吉列和大提琴家葛林豪斯創立美藝三重奏，成為二十世紀最重要、錄音最豐富、獲獎最多的鋼琴三重奏。除了忙碌的演奏活動，普雷斯勒在教學上也成果豐碩，自 1955 年起任教於印第安納大學音樂系，作育英才無數。美藝三重奏解散後，他繼續以獨奏家身分演出，持續創造驚奇。

關鍵字 —— 納粹、巴勒斯坦、美國鋼琴音樂界與教育界、德布西、美藝三重奏、鋼琴三重奏、提博、卡薩爾斯、拉威爾《鋼琴三重奏》、蕭邦《升 C 小調夜曲》、教學

焦元溥（以下簡稱「焦」）：我知道您出生於柏林近郊、從事服裝販售的小家庭，是三個孩子中的老大。可否談談您學習音樂的過程？

普雷斯勒（以下簡稱「普」）：我成長於充滿愛與音樂的家庭。我父母都喜愛音樂，家裡常放唱片。本來是弟弟學鋼琴，我學小提琴，但當鋼琴老師發現我能僅憑聆聽力就能摸索出弟弟演奏的曲子，我就改學鋼琴了。那大概是我 6 到 7 歲的時候。我的老師齊澤（Edmund Kitzl）先生是非常好也非常勇敢的人。在「水晶之夜」（Kristallnacht）之後，基本上德國人不准和猶太人往來，我這個猶太孩子出門上課也不安全。既然如此，他就到我們家繼續教我。我跟他學到 15 歲，也就是 1939 年，直到我父母發現政治局勢實在無法轉圜，決定帶全家離開德國為止。

焦：您們是如何離開的？

普：家父不知從哪裡弄來我們家的波蘭護照，然後申請到義大利的旅遊簽證，假裝我們只是要去翠里雅斯特（Trieste）度假。但最後真能出境全是幸運，因為完全有可能被拒絕。更幸運的是，等了幾個月之後，我們在義大利終於申請到去巴勒斯坦的旅行簽證，就在義大利參戰之前幾天！事實上我們去巴勒斯坦的那艘船，後來被證實是最後一艘獲准離開翠里雅斯特港的船。當初要是沒搭上，後果真不堪設想。

焦：您們到巴勒斯坦之後生活如何？

普：我父母繼續從事老本行，開了家服飾店，我也找到老師繼續學習鋼琴與音樂。那時在巴勒斯坦的猶太人雖然經過一番流離失所，卻熱愛音樂，也需要音樂，有很好的音樂氛圍，我也不放過任何能聽到現場演出的機會。我先跟盧迪亞可夫（Eliahu Rudiakov）學了4年，第二年就彈了李斯特《奏鳴曲》，後來以葛利格《鋼琴協奏曲》得到巴勒斯坦樂團的協奏曲比賽冠軍，獲得和該團演出的機會。也是這個經驗讓我確信我實在熱愛演奏，這一生要以此為業。後來在盧迪亞可夫的建議下，我跟柯斯騰貝格（Leo Kestenberg, 1882-1962）學習4年。他是布梭尼（Ferruccio Busoni, 1866-1924）的學生，昔日柏林藝文圈的要角，有極其深厚的文化知識，受邀擔任巴勒斯坦樂團，也就是後來以色列愛樂的經理。與其說教我鋼琴，不如說他教我音樂與思考、如何形成自己的詮釋，以及找到自己的音色。

焦：然後您參加了在舊金山舉辦的德布西鋼琴比賽。這是因為您很喜愛德布西嗎？您在德國是否就已熟悉他的音樂？

普：這其實是柯斯騰貝格的主意。他知道我很傑出，但究竟有多好，那得透過比較才能知道。我在德國就彈過德布西，在義大利的時候，齊澤先生還寄給我〈水中反光〉（Reflets dans l'eau）的樂譜，上面標好了他的指法。話雖如此，那時德國人對他的音樂認識普遍不深，也沒有太高評價，我也只彈過兩三首而已。但好運再度降臨在我身

上：法國鋼琴家羅約涅（Paul Loyonnet, 1889-1988）到巴勒斯坦彈協奏曲，我替他彈排練的鋼琴伴奏，趁機請教他。他是蕾鳳璞（Yvonne Lefébure, 1898-1986）的學生，不只對我講解技巧 —— 應該是第一次有人詳細爲我解說演奏的道理與放鬆的方法 —— 更爲我打開德布西的大門。他讓我知道該如何讀譜以及如何聆聽，了解那和德國系統全然不同的和聲語言，如何運用踏瓣塑造德布西的聲響。一旦大門開啓，我就能自己走進德布西的世界，探索其中的風景。我本來就很勤於練琴，爲了準備比賽，更是一天8小時專注練德布西。我眞能說我愛上德布西，眞心喜愛他的樂曲，直到今日。

焦：聽說那是所有參賽者都必須在簾幕後面演奏的比賽？

普：是的，65位參賽者都是如此，評審只知給了「第二號」第一名，並不知那是誰。賽前我在紐約認識了堅尼斯（Byron Janis, 1928-），他力勸我不要參加，說首獎已經內定給了主辦人的女婿。但我既然已經來了，就沒有放棄的可能。更何況評審有作曲家米堯（Darius Milhaud, 1892-1974）與塞辛斯（Roger Sessions, 1896-1985）在內的諸多名家，眞的有人能左右他們嗎？我很高興最後我去了。

焦：經過多年演奏，您對德布西的心得是什麼？

普：我覺得他是眞正的法國精神，某種程度上他也創造了我們印象中的法國。他的音樂像是香氣，但也有精彩的造型，或說是輪廓。演奏德布西不能沒有飄逸感，但也不能只有飄逸感。

焦：比賽獲獎後，您的演奏事業迅速起飛，不但和大經紀公司Columbia Artists簽約，也與奧曼第和費城樂團做美國首演，甚至連續四年都受邀演奏，但您沒有停止學習，繼續向許多大師請益。

普：或許這是以前和現在最大的不同。不僅我想學，經紀公司與朋

友也希望我繼續進步，大家都幫忙介紹老師給我。我首先跟凡格洛娃（Isabelle Vengerova, 1877-1956）學習。她實在是驚人的技巧大師，講解並示範各種技巧，更讓我知道手腕的功能——原來手腕可以像汽車避震器一樣，吸收動能又提供支持，彈出更溫潤美好的音色。我跟她只學了不到一年，但深深啓發了我對技巧的認識，對身體與鍵盤互動的理解。我對技巧的目標是放鬆的手臂加上有力的手指，以及自由傳送身體重量的能力，而這主要來自凡格洛娃。後來我跟卡薩德許（Robert Casadesus, 1899-1972）學，他是法國音樂大師，對德國作品也同樣有心得，其實我主要向他學德國曲目。從另一角度來看這些樂曲，確實很有益處，能重新審視許多想當然耳的觀點與彈法。之後我還向派崔（Egon Petri, 1881-1962）與史托爾曼（Eduard Steuermann, 1892-1964）學過。前者是我見過最驚人的鋼琴家，技術之精令人嘆爲觀止，簡直是手指的特技演員；後者是我見過最出色的音樂家，理解之深讓我全然佩服，知識廣博到不可思議。我不只向史托爾曼學貝多芬、舒曼與蕭邦，也特別向他學荀貝格（Arnold Schoenberg, 1874-1951）、貝爾格（Alban Berg, 1885-1935）和魏本（Anton Webern, 1883-1945），盡可能吸收他的觀點與教法。在他身上你可以看到整個維也納學派，過去與當代，最深奧不凡的音樂思考。

焦：向這麼多來自不同傳統與派別的大師學習過，我很好奇您如何看演奏學派？

普：每個學派都有其長處，也有其短處或危險，因此所有偉大的鋼琴家都像蜜蜂，從各學派採集，釀出自己的蜜。每個人的生理條件都不同，必須找出自己的方法。阿勞（Claudio Arrau, 1903-1991）就是好例子——那麼小的個子，可是他彈出的是什麼樣的琴音，擁有什麼樣的技巧！這不是單一學派的成果，而是多方吸收而鍛鍊出來的能力。

焦：您演奏事業開始時，完全以獨奏家的姿態在世人面前出現，最後卻創立了美藝三重奏。

普：這要從我錄製唱片說起。那時米高梅（MGM）以克拉拉和舒曼的故事拍成電影《豔曲凡心》（Song of Love），請了魯賓斯坦（Arthur Rubinstein, 1887-1982）演奏其中出現的樂曲。但受限於合約，魯賓斯坦只能為RCA錄唱片，於是米高梅找到我再錄一次相同曲目，以自己的廠牌發行。唱片銷售很成功，因此我又繼續錄，獨奏、協奏都有，包括普羅高菲夫（Sergei Prokofiev, 1891-1953）鋼琴奏鳴曲全集與藍伯特（Constant Lambert, 1905-1951）的《鋼琴協奏曲》。就這樣錄了三十幾張唱片之後，我問製作人可不可以錄莫札特的鋼琴三重奏？「可以呀！你找好小提琴和大提琴家，我就來錄。」

焦：但當初為何您提議要錄三重奏，而不是鋼琴五重奏？後者更像是鋼琴獨奏家會要求的曲目。

普：因為我對三重奏並非全然無知。還在以色列的時候，就有小提琴家與大提琴家找我組過三重奏。他們兩家政治光譜一左一右，音樂上卻能合在一起。我們常常週末演出賺外快──嗯，其實賺不了什麼錢。那時能拿到的一場報酬，大概美金4元，還得三個人分！但主辦單位會出交通與食宿，我們等於邊演奏邊玩，也經歷很多趣事，包括遇到彈下去某鍵就卡住的鋼琴。當我錄了那麼多獨奏與協奏之後，想起莫札特三重奏的美好，於是提了這個案子。我在美國沒有同學，除了指揮以外也不認識多少音樂家，所幸我住的那棟公寓裡有NBC交響樂團的提琴手，他建議我找該團的小提琴和大提琴首席。我請他們到我公寓裡合奏，他們都表示願意和我一起演出，卻彼此不對頭。最後小提琴首席說：「你不是馬上要演奏舒曼《鋼琴五重奏》嗎？我有很豐富的弦樂四重奏經驗，和很多鋼琴家合作過這首，我可以教你。」他所言不虛，真的對室內樂有極其深厚的知識與經驗，於是我就找他合作；他就是吉列。吉列和葛林豪斯熟識，因此我們組了三重奏。

焦：那時您們就想到要組固定團體嗎？

普：完全沒有。我其實要回以色列定居，但吉列找到經紀人，安排了九場演出。我想這樣很好，經過九場演出之後再錄音，於是我就參加了巡演，但演完也就解散。後來阿本奈利三重奏（Albeneri Trio）取消了在貝克夏音樂節（Berkshire Festival，檀格塢音樂節的前身）的演出，總監孟許（Charles Munch, 1891-1968）聽說吉列正在演奏三重奏，就找我們來代打，曲目是貝多芬第三、五、七號鋼琴三重奏，都是試金石之作。我們為此非常努力地苦練，演出成果讓孟許大為讚嘆，說只要他是總監，就每年邀請我們。此外，我們每到一地演出，總是馬上受邀再去，口碑慢慢傳開，邀約愈來愈多。到那季結束，接下來竟然有七十場音樂會等著我們！

焦：一下子就有七十場啊！

普：主要在小城鎮，也幸虧在小城鎮，我們才能好好學曲子，累積該有的曲目，也學習怎麼當一個三重奏。卡薩德許和吉列本來就是朋友，也在貝克夏聽了我們的演出，大力向歐洲場館與經紀人推薦我們，將我們帶到歐洲。這下子不成團也不行了！當那張莫札特三重奏錄好後，我聽了母帶，相當不滿意，打電話跟製作人說我願意買回母帶，米高梅不會有任何損失。「你在開什麼玩笑！」那張發行後，成為米高梅銷路最好的唱片，一切就這樣開始了⋯⋯

焦：我對「怎麼當一個三重奏」很感興趣。首先，弦樂四重奏一直很熱門，也很早就有專業、固定組合的弦樂四重奏。鋼琴三重奏雖然有很多精彩曲目，卻一直到美藝才算真正出現「固定團員、長期一起彩排並演出的三重奏」。為何會這樣呢？

普：老實說，以前鋼琴三重奏一點都不流行啊！我們雖然得到很多好評，許多場館聽到是鋼琴三重奏，一開始都拒絕。對他們而言，鋼琴三重奏若不是「簡單版的鋼琴協奏曲」，就是「鋼琴幫兩個弦樂器伴奏」。即使有很多經典曲目，大家普遍還是把三重奏當成業餘人士在

家的娛樂。不過一旦聽過我們演出，他們就改觀了。

焦：居然是這樣！以前是否連貝多芬的《三重協奏曲》也不普及呢？

普：沒錯，大家知道它，但真的很少演奏。它對小提琴和鋼琴而言一點都不難，唯一難的是大提琴，真的要到卡拉揚找歐伊斯特拉赫（David Oistrakh, 1908-1974）、羅斯卓波維奇（Mstislav Rostropovich, 1927-2007）和李希特（Sviatoslav Richter, 1915-1997）與柏林愛樂一同錄製，它才成為熱門曲。美藝也常接到邀約，累積下來大概演奏過此曲150次以上，包含一次巡迴，25天內演了23場！

焦：不過以前還是有著名三重奏，比方說提博（Jacques Thibaud, 1880-1953）、卡薩爾斯（Pablo Casals, 1876-1973）與柯爾托。他們的風采當然沒話說，也有很高的藝術性，但他們的演奏比較像是「各自呈現對作品的心得」，而不是「一起呈現這部作品」。在演奏中我們聽到較多的是他們三人，較少聽到被演奏的曲子。但從您們的錄音聽來，美藝從一開始就展現出不同以往的「合奏」。為何您們會發展出這種美學？

普：在以色列，當我的小提琴家和大提琴家朋友向我介紹鋼琴三重奏，他們就讓我聽提博、卡薩爾斯與柯爾托演奏的舒伯特。不用說，我完全被迷住了。吉列和葛林豪斯也熟知他們的演奏，而我們想和前輩競爭。當然，提博、卡薩爾斯與柯爾托的組合絕無僅有，展現的個性與特色我們無法企及。但美藝所展現的整體感，以作曲家和作品形象來建立三重奏的概念，也是他們未能達到的。他們有我們沒有的，我們有他們沒有的，因此這個競爭不是誰比較好，而是在不同的演奏美學基礎上，如何各自發揮到極致。如果你是提博、卡薩爾斯與柯爾托，有這樣強烈又美好的藝術個性，那為何不展現出來呢？這並沒有什麼錯。就像如果你是拉赫曼尼諾夫那樣偉大的創造者與鋼琴家，就能把蕭邦《第二號鋼琴奏鳴曲》和舒曼《狂歡節》（*Carnaval, Op. 9*）

彈成他錄音裡那個樣子。但如果你沒有他的創造力與演奏功力，卻照他的方式彈，那可是罪過。多年來我一直聽提博、卡薩爾斯與柯爾托的演奏，但我不曾模仿他們，因爲愈聽就愈知道，我們不是他們，要走出自己的路，這條路就是根據我們對作曲家的理解以及對作品的感受，認眞並誠實地呈現作品的面貌與深度，我們也有更全面的準備，我極愛提博在舒曼《D小調鋼琴三重奏》的演奏，他比卡薩爾斯與柯爾托都精彩，但我們錄製舒曼三重奏的時候，三位成員全都演奏過大量的舒曼室內樂與其他作品，爲這三首作品帶來整體感——雖然我也必須承認，即使美藝錄過兩次舒曼三重奏全集，也達到很好的成果，我們對結果仍然不完全滿意，應該演奏得更美才是。

焦：話說回來，您們展現出精彩且平衡的合奏，但聽衆還是可以聽出三人的不同個性與特質。美藝呈現了作品、呈現了三重奏，也呈現了個人。這究竟是怎麼辦到的？

普：感謝你的美言。這是長久不斷的努力，而且是有自覺、有目標的努力。你知道葛林豪斯如何成爲卡薩爾斯的學生嗎？他仰慕這位大師已久，某日在巴黎巧遇，馬上遞上他老師阿利山尼揚（Diran Alexanian, 1881-1954）——也是卡薩爾斯好友——的推薦函，表明想跟他學習。卡薩爾斯聽了他的演奏，問：「你想跟我學什麼呢？」「我希望能把巴赫《無伴奏組曲》演奏得和您一模一樣。」於是卡薩爾斯每天爲葛林豪斯上課，詳盡灌輸他對這部作品的想法。四週之後，卡薩爾斯說：「我們一起演奏吧！」——葛林豪斯果然是好學生，忠實吸收了一切，和卡薩爾斯的演奏簡直一模一樣。「了不起。」卡薩爾斯聽了非常稱讚：「但現在讓我告訴你，我『今天』是怎麼演奏。」接著，他以完全不同但同樣令人信服的方式演奏了這部作品。這給葛林豪斯極大的震撼，也是最好的一堂課：偉大的藝術家永遠創新、永遠變化，絕對不自我重複，偉大的樂曲也有無限的詮釋可能。葛林豪斯把這個概念帶進美藝，刺激我們做出回應，保持演奏的創新與變化，當然也讓我們表現自己的個性。

焦：在鋼琴三重奏的組合之中，誰會最具主導性？

普：我會說三重奏中三人平等，但鋼琴是平等中的第一，而這真不是因為我是鋼琴家所以才這麼說！除了拉威爾那首非常平衡、把「三重奏」視為一件樂器譜寫的《三重奏》（但也主要是第一、二樂章），在一般三重奏中，鋼琴負責旋律又負責和聲，擔任主奏也擔任伴奏，份量可占到六成以上，當然最具主導性。我如果速度不變，其他兩位想變也很難，因此詮釋要能先說服我才可以。

焦：我正好想問拉威爾《三重奏》。美藝錄過此曲三次，從第一次，第一樂章就採取比樂譜指示（1拍=132）要慢的速度。這是怎麼得到的決定？

普：那是我們最初幾張錄音之一，而這個速度其實是我的堅持。第一次練習，吉列和葛林豪斯聽到我的速度，非常驚訝的說：「你瘋了嗎？怎麼會是這個速度？」我說：「我知道拉威爾在譜上標了132，我也知道這個樂章來自舞曲的形式，但用譜上的速度，我沒有辦法表現我的感受——對我而言，這個樂章有懷舊、有哀愁、有很深的情感，需要比較慢的速度，需要更多時間。」「你的意思是，你比作曲家還了解這個樂章該怎麼演奏囉？我們實在沒有辦法同意。」我不死心，繼續問吉列：「難道拉威爾從沒有更改過他作品的演奏速度嗎？」吉列想了想：「其實有。我在卡維弦樂四重奏（Calvet String Quartet）的時候，曾經演奏過他的《弦樂四重奏》給他聽。拉威爾說我們演奏得極好，『但為什麼第四樂章要這麼快呢？』我們很驚訝，說這完全是按照您譜上的指示啊！拉威爾就說，他指導過另一個四重奏，他們演奏的第四樂章，才是他喜歡的速度——而那比譜上寫得要慢很多。」從這個例子出發，我請他們二位再想想，拉威爾的速度指示是否真的無法更改，至少我在情感上無法用132來演奏。後來他們接受我的想法，而我非常高興，我們的錄音後來得到法國唱片大獎。可見對法國評論而言，他們也認可比較慢的第一樂章！

焦：我想您對所謂的「傳統」，一定也持相當開放的態度。

普：有些曲子多半以某種方式詮釋，這背後必然有其道理，但不表示只有這個道理可行。大家習慣彈或聽某種樣式，也不表示我們就得延續它。愈是偉大的作品，就愈需要重新審視，也經得起一再審視。當你初彈貝多芬《熱情奏鳴曲》，你可能照著某種套路，因為你對這位作曲家還沒有很深刻的理解。等到你學了貝多芬其他十首鋼琴奏鳴曲，再回到《熱情》，我相信你一定會有不同的感受與看法。這就是重新審視，而你會從一次次重新審視找到自己的觀點。

焦：拉威爾雖然非常要求演奏者，但也不是不能變通，我相信吉列與葛林豪斯也有屬於自己的心得和發揮。

普：的確，葛林豪斯在第一樂章結尾，就把和弦撥奏改成琶音。啊，那實在太美了！這個手法後來也被其他大提琴家採用，成為我們版本的註冊商標。不過這裡我有件事要「懺悔」：我們受邀去BBC「荒島唱片」節目，每人帶三首曲子播放。我很愛拉威爾《三重奏》第二樂章，為此聽了很多很多版本，想找一個最喜歡的，但最後我最喜歡的還是美藝的錄音。實在很不好意思，但我真的只能選我愛的演奏啊！

焦：您已經很客氣了。舒瓦茲柯芙（Elisabeth Schwarzkopf, 1915-2006）去那個節目，帶了七段音樂，全都是她自己的演唱呢！不過您這個例子證明傑出音樂家可以超越學派，不是法國人一樣能演奏出極好的法國音樂。您們在俄國音樂也有精湛表現，拉赫曼尼諾夫的三重奏更堪稱最佳演奏。可否請您談談這方面的心得？

普：音樂是一種語言，每一位作曲家也都是一種語言，拉赫曼尼諾夫是，史克里亞賓、瑞格（Max Reger, 1873-1916）、費茲納（Hans Pfitzner, 1869-1949）也是。無論喜不喜歡他們，他們就在那裡。我不是瑞格或費茲納的迷，但我演奏過瑞格的作品，也聽過費茲

納的歌劇，我無法否認他們的卓越。我的音樂興趣廣泛，沒有什麼偏見，能接受各種音樂，因此學習不同風格也比較容易。吉列就很挑，對他而言，法國音樂都是好的，其他全都很糟。我們開車在路上聽古典樂廣播，常常為此爭論，現在想想實在很有趣。

焦：另一個我想請教的，是美藝的演奏總有絕佳平衡，我想這也是您們追求「一組演奏」的理想。只是三重奏若要取得聲部平衡，困難度實在很高，特別是場館的低頻不見得都清楚，大提琴聲部常難以突顯。這沒有實際經驗大概不好了解，我是2017年底和鋼琴三重奏一起巡迴演出，才真正體會到這個編制的難處。

普：你說的很對，平衡說起來簡單，做起來卻很難。通常的情況是小提琴或大提琴抱怨鋼琴太大聲，然後鋼琴就彈得小聲；但鋼琴彈得小聲，樂曲比例就不會對，最後也沒辦法妥善呈現作品。低頻確實是大問題，很多大提琴家習慣要鋼琴家彈得愈小聲愈好，結果就是樂曲嚴重走樣但不自知。美藝從創團以來，就以實現作品為目標，因此即使吉列的室內樂經驗極其豐富，他也從來沒有要我彈小聲，當然我也不是只顧自己，刻意彈得大聲的演奏者。要達到良好平衡，最重要的就是要全面了解作品。我學一首三重奏，不只要把鋼琴部分學會，也要把小提琴與大提琴聲部學起來。要完全清楚樂曲內容，知道哪段誰是主角該被突顯，才能繼續討論平衡問題。

焦：另一個有關平衡的問題，則是人際關係的平衡。美藝能夠維持53年，究竟有何祕訣？

普：吉列擔任過卡維四重奏的第二小提琴，到美國後又自組四重奏擔任第一小提琴，進入NBC樂團後不久就被托斯卡尼尼（Arturo Toscanini, 1867-1957）升為首席，可見其才能。他嚴以律己也嚴以待人，排練時誰在音樂或技術上不夠好，他可沒有客氣話，往往開口就傷人。葛林豪斯常受不了，但我因為年輕，總是著迷於他的深厚知識

與見識，感動於他對音樂的熱情，因此能夠把批評當成學習。我也盡可能想學到他的知識與見識，自然也就沒把刺耳言詞放在心上。不只對法國作品瞭若指掌，他和卡薩德許一樣，對貝多芬也鑽研甚深。直到今天，每次想到吉列，我仍充滿感謝：是他讓我知道，我可以將自己的一生奉獻給室內樂，他也是我最重要的老師之一。也因如此，我們三人終究形成很好的平衡，美藝才能走得下去。美藝成立時我是最年輕的團員，隨著團員更替，我變成最年長的。我維持吉列的高標準，但沒延續他的說話方式，與合作伙伴傳承我所學到的知識與經驗。

焦：在吉列退休之後，您和葛林豪斯以何標準挑選繼任者？

普：這沒辦法用「挑」的，必須看彼此是否投緣，而這只有一起演奏才會知道。我們很幸運找到柯恩（Isidore Cohen, 1922-2005）。他是天生好手，有極其美麗的音色，在團裡的23年可說是美藝的黃金時代。他那把史特拉第瓦里也大有來頭，那原來是史奈德（Alexander Schneider, 1908-1993）的樂器。他邀柯恩加入他的四重奏，柯恩向他借了這把琴，一起錄了史上第一套海頓弦樂四重奏全集。錄完之後，柯恩說他已經愛上這把琴，史奈德必須賣給他。你知道史奈德怎麼賣嗎？他用原來買這把琴的價錢賣給柯恩，即使實際行情已經翻了十倍以上！真是君子作風啊。在史奈德之前，這把琴屬於波蘭小提琴名家柯漢斯基（Paul Kochanski, 1887-1934），當年波洛德斯基（Adolph Brodsky, 1851-1929）首演柴可夫斯基《小提琴協奏曲》，就是用這把琴——很有故事吧！當然之後我們又有成員更換，小提琴、大提琴都是。他們都是頂尖音樂家，但經過一段時間，不是每位在團裡都能起化學作用，能時時激發火花，這就是人與人之間的緣分了。不過我能說，直到美藝解散，我們一直維持高水準，我們也結束在最好的句點。

焦：和美藝三重奏幾乎同時開始，您也接下印第安納大學音樂系的教席。這在您的人生規畫之內嗎？

普：那又是一個意外！我那時和鋼琴家馬賽羅斯（William Masselos, 1920-1992）組了一個四手聯彈，用化名錄製古典交響名曲的鋼琴改編版來賺錢。因爲史托爾曼的推薦，印第安納的音樂系主任找過我，我說我有很多音樂會，實在沒辦法教。然後他打給馬賽羅斯，後者猶豫不決；爲了鼓勵他，我就說要是請我，我就會去。後來馬賽羅斯去了，系主任又打電話來找我，我還是說沒辦法；接著馬賽羅斯打電話來了：「你說你會來啊，怎麼說話不算話呢！」於是，我在1955年先接了一學期的駐校藝術家，然後就一直教到現在了。當然，這也是因爲學校容許排課自由，也鼓勵老師出外演奏。我在學校遇到了不起的同事，比方說史塔克（János Starker, 1924-2013）。很多人覺得我和葛林豪斯組三重奏，或許就不能欣賞其他大提琴家。拜託，這怎麼可能呢？我也非常欣賞薛伯克（György Sebök, 1922-1999），他是了不起的鋼琴家。

焦：對您而言，教學意謂什麼？爲何您對教學有這麼大的熱情？

普：因爲教學就是學習，是源源不絕的啓發。首先，當老師要有想和人說話、與人分享的熱情，而這完全是我的個性。其次，若要教人什麼，自己必須先搞清楚。我對學生講解作品，我必須先了解，這讓我學習許多我自己未曾演奏的創作，認識各種不同的音樂。就技巧而言，我的手不大，但很能延展，可以彈十度，也能飆得飛快。以前我老師就說，技巧對我太容易了，我應該要掙扎、要拚命才是。後來我才理解，他不是說我要用費力的方式去彈，而是音樂作品有時需要表現掙扎與苦鬥，我必須把如此感覺彈出來，不能只是行雲流水、毫無障礙地彈。但也因爲技巧對我相對容易，適用於我的演奏方法，不見得適用於學生，所以我一定得找出原則，並分析各種適用狀況。透過對學生講解技巧，說明放鬆的要領，我愈來愈清楚身體運作機制，這當然也增進我的彈奏並讓我保持健康。直到現在，我都沒有關節炎。此外，聽學生演奏總是有收穫。這不是因爲他們彈得比我好，而是他們和我不同，有不同的觀點和想法，更往往來自不同的文化。這讓我

看到音樂作品的各種表現可能，看到許多不曾出現在我腦中的點子，讓我思考也給我啟發。最後，教學讓我認識一代又一代的新音樂家。當你見到真正的天分，專心致志、把自己奉獻給音樂的時候，你會知道音樂不只有傳統，更有未來；古典音樂永遠不會死亡，永遠有無限的希望。

焦：您不只持續教學，演奏事業在美藝解散後更持續發展，除了室內樂更多了獨奏與協奏行程，彷彿回到年輕時候。

普：這真是出乎意料。到現在我都94歲了，邀約還是很多，甚至愈來愈多，但我並不覺得累。我學不會懶惰，也不享受悠閒，手指仍然渴望鍵盤，仍然喜愛演奏也期待演出。我的內心有很豐富的感受，而我希望和聽眾分享。

焦：我聽過您三場音樂會，都以蕭邦〈升C小調夜曲〉（Op. posth.）當安可，您也在BIS留下精彩錄音。這已經成為您的註冊商標了，而我很好奇每次您彈它的時候，心中都是什麼感受？

普：這好難說。我第一次聽到這首夜曲，是學生時代某波蘭鋼琴家到巴勒斯坦演奏蕭邦鋼琴協奏曲後的安可。我在德國完全不知道這首；我買的蕭邦《夜曲》集只收錄他出版的作品，沒有這首未出版之作。初次聽見，我完全被迷住，馬上找譜來學。當然我也彈蕭邦其他作品當安可，可是這麼多年過去，此曲的魅力對我始終沒有消退，在我心中永遠占有特殊位置。它可以甜美、可以戲劇，可以是求生的欲望，也能是求死的意志。愈是彈它，愈感受到音樂有各種表現可能，太多太多了。

焦：您的美國首演選了舒曼《鋼琴協奏曲》。我知道舒曼一直是您最喜愛的作曲家之一，而您最近還首次與聲樂家合作他的藝術歌曲。

普雷斯勒 2017 年來台演奏協奏曲與獨奏會的排練留影（Photo credit: 林仁斌）。

普：我真的喜愛舒曼，一直都愛。他的音樂有種青春之火，可以是無盡的幻想，後期又在幻想中加上精彩對位，比方說那妙不可言的《鋼琴四重奏》與《鋼琴五重奏》。我90歲那年和柏林愛樂合作新年音樂會，不久接到一通來自德國的電話，原來是男中音郭納（Matthias Goerne, 1967-）。他說他看了演出，非常感動，希望能和我合作。我說很感謝，但除了一次演奏《冬之旅》（*Winterreise, D. 911*）的經驗，我只知道如何和弦樂合作，不知道如何和聲樂合作啊。「但您現在學也不嫌遲啊！」我想，天啊，我都90歲了，還要學新曲目與新的合作方式！但郭納提議舒曼的《詩人之戀》（*Dichterliebe, Op.48*）與晚期歌曲集，我又怎麼能拒絕呢？我沒辦法說舒曼是我的最愛，因為我也愛其他作曲家，但他能以其特殊的方式豐富我們的靈魂。每次彈奏舒曼，包括練習，我都非常快樂。我不久前聽了蘇可洛夫（Grigory Sokolov, 1950-）演奏的《幽靈變奏曲》（*Geistervariationen, WoO24*），深受震撼與啓發，於是也學了。我對舒曼的愛大概永遠看不到盡頭吧！

焦：近年來您參加了許多別具意義的演出，比方說2008年的「水晶之夜」70週年紀念音樂會。面對現在世界局勢的發展，我想您一定很有感觸。

普：我到現在都記得「水晶之夜」那晚，我們家的店鋪被砸，櫥窗玻璃破碎的聲音。我們家幸運逃離德國，但我的祖父母、叔伯姑姨、堂表兄弟姐妹等等，多數喪生集中營。我經歷過如此悲劇，深知權力可以做出什麼可怕的事，深知我們應該盡一切努力避免危險，偏偏現在反其道而行。美國選過歐巴馬當總統，還選了兩次；正當我們為此振奮，認為這國家稱得上偉大，美國接下來的選擇卻讓我無法理解，完完全全無法理解。這是個很危險的時代，希望世人絕對不要再犯當年曾犯過的大錯。

焦：您持續演奏錄音70多年，造福無數聽衆。在這訪問的最後，可否為閱讀它的讀者說些話？

普：我相信尼采說的那句話，也覺得這個世界如果沒有音樂，實在是個錯誤 —— 至少，它不會那麼美好。我可以說，我把我的一生都給了音樂，而我也很高興這麼多年來，持續見到有能力也有意願，把自己完全投入到音樂的人。在未來的日子，我也會持續將自己毫無保留地奉獻給音樂，奉獻給人類的光明面。希望，真心希望，這個世界能夠因此而變得更美好一點，哪怕只是一點點。

巴杜拉一史寇達 1927-

PAUL BADURA-SKODA

　　1927年10月26日生於維也納，巴杜拉—史寇達自幼學琴，重要的老師包括Marta Wiesenthal、Viola Thern、Otto Schulhof（1889-1958），更成爲瑞士名鋼琴家艾德溫・費雪（Edwin Fischer, 1886-1960）的學生。1948年他自維也納音樂學院畢業，並獲頒鋼琴演奏及指揮兩科目的最高成就，不久更贏得「奧地利音樂大賽」首獎，22歲便受邀和指揮大師福特萬格勒與卡拉揚演出，國際聲譽鵲起。他曲目廣泛，至今所錄唱片高達200張，又是著述豐富的學者，在論文、專著、樂譜校訂等都有驚人成就，是二十世紀舉足輕重的音樂名家。

關鍵字 —— 維也納、奧地利、維也納風格、詮釋、柯爾托、費雪、馬汀、音樂結構、樂譜校訂、蕭邦、世代美學差異

焦元溥（以下簡稱「焦」）：首先，可否請您談談維也納這個「夢中之城」？

巴杜拉—史寇達（以下簡稱「巴」）：我很幸運能在這個城市出生、成長。作爲當年奧地利帝國首都，維也納是權力和財富的中心，而這吸引了音樂家和藝術家前來，文化也因而豐厚。這其中最重要的，就是各國文化與人才在此聚會交流。以前的維也納是奧國、德國、義大利、捷克、匈牙利、塞爾維亞、克羅埃西亞等等國家與地區的交會點，像紐約一樣的國際大都會。像我的生父（巴杜拉）和繼父（史寇達）的家庭就都來自捷克。在維也納可以聽到來自各地的語言與音樂，維也納也發展出屬於自己的音樂風格。音樂是生活的主要根源，也是讓生活得以延續的力量。那時的富有貴族和現在有錢人有一點非常不同，就是他們認爲有錢有權也就有責任，要爲文化藝術貢獻己力，要爲下層階級做些事，而這的確支持了藝術。就音樂的重要性而言，能和維也納相比的大概只有巴黎。

焦：所以當我們聽舒伯特《匈牙利旋律》（*Ungarische Melodie, D. 817*）這樣的作品，我們必須記得，這不是一位維也納作曲家在描寫或想像「異國」，而是他用自己熟悉環境中的素材來寫自身。

巴：的確如此。以前的人把匈牙利的吉普賽音樂當成匈牙利音樂，而維也納的餐廳、街頭、節慶場合等，都常見吉普賽樂隊和曲調。這是維也納音樂文化的一部分，我們也要用更寬廣的眼光來看那時的地域環境，不能被國界束縛。在匈牙利貴族家裡任職的海頓，其筆下的匈牙利（吉普賽）風格，和在維也納的布拉姆斯所寫的匈牙利風格，也應放在這個概念中思考。此外，像是貝多芬的三首《拉祖姆夫斯基》弦樂四重奏，雖然是應委託作曲者、俄國駐維也納大使拉祖姆夫斯基（Andrey Razumovsky, 1752-1836）的要求而加入俄國旋律，但考量維也納當時的國際大都會本質，這些曲調對維也納人而言也不陌生。那時維也納有各地王公貴族居住，拉祖姆夫斯基最後就在維也納終老。總之我們要以更具歷史感也更富想像力的方式，來看當時維也納作曲家作品中的各種元素。

焦：小提琴家米爾斯坦（Nathan Milstein, 1904-1992）在其自傳中說，有次他在房裡練貝多芬《克羅采奏鳴曲》第三樂章，對街鄰居聽了對他揮手，高興地問他為何會演奏土耳其音樂。巴爾托克則說他曾在巴爾幹半島，聽到非常類似貝多芬《田園交響曲》第一樂章第一主題的民俗曲調。現在我們若演奏貝多芬的這些作品，是否能以偏向民俗音樂的角度去表現呢？

巴：那時民俗與娛樂音樂，和嚴肅音樂之間並非壁壘分明，作曲家可以引用各種素材創作，素材也彼此融合。就像紐約有某些社群只說西班牙文，中國城內可能只說中文，那時維也納有義大利、猶太人、捷克、匈牙利等等社群，義大利社群還有專門上演義大利歌劇的劇院。所以貝多芬這樣的音樂仍是「出於維也納」而非來自外國，只是這個維也納和今日的維也納不同。但說到底，知道作曲家靈感為何固然有

趣，更重要的還是作曲家究竟怎麼寫又寫了什麼。是他們把素材放到更高的層次表現，不然我們只需要聽素材本身即可。

焦：您剛提到能和維也納相比的大概只有巴黎，而這兩個城市對彼此都有敬意，您也演奏許多法國音樂。我非常喜愛您用貝森朵夫（Bösendorfer）鋼琴錄製的德布西專輯，路易沙達（Jean-Marc Luisada, 1958-）說您的法文講得比他這個法國人還好！可否請談談當年您如何學習法國文化？

巴：那也是我最滿意的專輯之一呢！對我這個年代的人而言，我們其實很熟悉法文和法國文化。在希特勒占領奧地利之前，法文一向是奧地利的第一外語。我5歲就有家庭教師教我法語，進了學校則學法文和拉丁文。後來我對法國文化產生濃厚興趣，喜愛法文小說、詩歌，當然還有音樂。二次大戰中，奧地利當然很少演奏法國音樂，但戰爭一結束，大家又恢復對法國音樂的喜愛。我在戰後開始探索拉威爾，著迷於其技巧精湛的寫作、敏銳的感性，以及對鋼琴聲響的絕佳掌握。我很驚訝拉威爾的鋼琴彈得並不出色，卻能寫出這等老練又原創性的鋼琴技巧。這再一次證明作曲家不見得是自己作品的最佳演奏或詮釋者。

焦：德布西呢？

巴：我在認識拉威爾之前就認識德布西了，小時候就彈過《兩首阿拉貝斯克》（*Deux arabesques, L. 66*）以及《兒童天地》（*Children's Corner, L. 113*），第一次搬上音樂會的則是《貝加摩舞曲組曲》（*Suite bergamasque*）。我想他是比拉威爾「更法國」的作曲家，可說是法國文化的象徵。德布西對鋼琴聲響與技巧也非常嫻熟，不只他的鋼琴曲如此，你看他編訂的蕭邦，就可知其非凡功力。

焦：身為維也納人，您怎麼看維也納和奧地利風格？是否真有這樣的

風格？

巴：在全球化時代，傳統風格或學派已經很難維持不變，彼此之間的分別也愈來愈小。直到我從維也納音樂院退休時，我的同事幾乎都是維也納或奧地利人，現在則是各國教授都有，不過維也納還是有自己的風格。就像紐約、上海匯聚各地人士而形成獨特的風格，維也納風格也是基於這種混合，成分主要是奧國、匈牙利、捷克、義大利、法國和猶太文化，是由彼此互動中找出相似、共同之處而形成的風格。

焦：我看卡爾蕭（John Culshaw, 1924-1980）的回憶，他在維也納錄製《尼貝龍指環》（*Der Ring des Nibelungen*），非常受不了當地習氣，索性苦中作樂，效法維也納人「最重要的事最後做」的精神，布置房間時正事不做，先從倉庫找來一個華麗大吊燈。我在維也納住過一個多月，說實話還多少感受到這種「精神」。

巴：哈哈，這真的不能怪你。我用兩個笑話來回答維也納的特色：被問到信心來自何處，柏林人會說「未來」，維也納人會說「過去」；德國報紙寫一次大戰戰況：「情況很嚴重，但仍然有希望」；奧國報紙則寫：「情況毫無希望，但並不嚴重」——對維也納人來說，再沒救的事情都不重要。

焦：您會如何描述維也納風格的鋼琴演奏？

巴：對我而言，那是一種融合準確、美麗與和諧，強調人性溝通的演奏風格——最後是真正的重點。如果只有優雅美麗的聲音，精準高超的技術，演奏出的音樂卻不能與人溝通，那就喪失了維也納風格的精神。但我說的是維也納風格的理想，很多其他風格也追求同樣的理想。比方說我的老師費雪不是維也納人——他的母親是瑞士人，父親是捷克人——但他的演奏完全擁有如此品質。他讓我們知道音樂是一種生活方式，是深刻人類經驗的溝通。這是透過樂曲達成的溝通，

樂曲則是作曲家轉化「更高層次靈感」的成品。我的作曲家好友馬汀（Frank Martin, 1890-1974）為我寫了一首鋼琴協奏曲，裡面有很炫很難、效果很好的樂段，但他偏偏只用一次。我說：「這不是很不經濟嗎？我花了這麼多工夫才練好，你若是能多用幾次該有多好？」「但我不能。」他說：「因為到最後不是我寫樂曲，而是樂曲自己寫自己，我只是轉達來自天上的靈感，順服於更高層次的創造。」這聽起來很玄，但創作就是難以言說。若創作如此，那麼我們更可以清楚，從靈感到作曲家、作曲家到樂曲、樂曲到演奏者、演奏者到聽眾，所有環節都是溝通，演奏家就是要溝通。

焦：您對樂曲的詮釋也是如此。

巴：的確，我想室內樂是訓練溝通的最好方式。有次我和人合作莫札特《雙鋼琴奏鳴曲》，對某樂段爭執不下，後來他說了句：「你有你的意見，我有我的，但為何我們不按音樂的意見演奏呢？」說也奇怪，我們馬上就沒有爭執了。我和歐伊斯特拉赫的合作也是。他不是維也納人，但也來自具有豐厚音樂文化的傳統。我們排練時也會意見不合，但最後都能順著音樂的道理解決歧見。不過說到演奏，我還必須強調自發性的重要。有些演奏家技巧極高、琢磨極好又非常穩定，每次演奏都一樣，聽起來像是播放唱片。能夠達到這樣的精準洗練自然很不容易，比方說偉大的米凱蘭傑利（Arturo Benedetti Michelangeli, 1920-1995），還有我非常喜愛的波里尼（Maurizio Pollini, 1942-），但我更珍惜那些願意在演出中冒險，保持開放並大膽嘗試不同表現手法的音樂家，像福特萬格勒、克納佩斯布許（Hans Knappertsbusch, 1888-1965）、克利普斯（Josef Krips, 1902-1974）、費雪、柯爾托等等。

焦：透過錄音，現在聽眾多半對樂曲極為熟悉，會期待在現場也聽到沒有錯誤的演奏，但冒險會帶來犯錯⋯⋯

巴：但不冒險也就沒有自由，而藝術怎能沒有自由？所以我常說，現

在許多鋼琴家最大的問題，不是他們會彈錯音，而是他們不會彈錯音！如此討論自古有之。以前論者評價克拉拉（Clara Schumann, 1819-1896）、塔爾貝格（Sigismond Thalberg, 1812-1871）和李斯特，說克拉拉演奏有少許錯音，塔爾貝格沒有錯音，李斯特則是錯音一堆 —— 但他是最撼動人心、最具啓發性的演奏家。當年李斯特和塔爾貝格雙雄競賽音樂會，評論說塔爾貝格的演奏「天下最佳」，李斯特則是「世界唯一」，這「最佳」與「唯一」之間的差別，道理就在此矣。

焦：我知道您是心胸非常開放的音樂家，總是在找新想法，不會固守某一意見。

巴：我每次打開樂譜，都當成第一次閱讀，隨時寫下新靈感與新想法。我不只寫自己的想法，也把作曲家曾有的各種想法謄上去，思考其中的道理，寫太滿我就再買一本新樂譜。不是所有新點子都經得起考驗，所以我有鉛筆也有橡皮擦，但我永遠以全新的眼光來看樂曲。到目前為止，我已錄了七次舒伯特《降B大調鋼琴奏鳴曲》（D.960）—— 當然第七次是我最滿意的一次。希望我活得夠久，還能有新觀點再錄一次。

焦：我知道柯爾托和費雪都是您最喜愛的鋼琴家，可否談談他們？

巴：首先，他們正是能為演奏帶來新意的大藝術家。費雪說，每次演奏都該有新想法，都該帶來新感覺，哪怕這新意有多微小，都值得珍惜。我不會忘記某次他演奏貝多芬《悲愴奏鳴曲》，真讓我覺得我是第一次聽！柯爾托的演奏狀況時好時壞，但我20歲那年聽他演奏蕭邦《二十四首前奏曲》……啊，70年過去了，到今天我還記得那次演出的細節！我好多朋友都流淚聽完那場音樂會，而大家都有一種感覺，就是柯爾托不是為兩千人彈，而是為我們每一個人彈！那真是一生難得一遇的偉大藝術體驗。其次，偉大的創造者總是超越地域風格，也有廣博的藝術涉獵。柯爾托以浪漫派作品詮釋聞名，也是法國音樂大

師，但他早期也演奏貝多芬鋼琴奏鳴曲全集，還指揮了華格納《帕西法爾》（*Parsifal*）等歌劇。費雪雖然沒在演奏會中彈德布西，卻在大師班指導學生彈，展現他對德布西的理解。如此藝術修為背後往往也有開闊的胸襟。二次大戰時費雪仍在德國演奏，以致很多人對他不諒解，認為這是支持納粹。但1948年我在瑞士上費雪的大師班時，許納伯（Artur Schnabel, 1882-1951）親自來訪，重續他們的友誼，也告訴大家為德國人民演奏並不表示就是支持希特勒。那時有位美國學生問許納伯：「大師，您這裡希望我照拍子彈，還是依感覺來彈？」許納伯說：「為何不依感覺並照拍子來彈呢？」──這句話太對了！費雪要我們牢牢記住，日後也總是在教學中強調這一點。你可以表現很豐富的情感，但不必犧牲節奏，這背後的道理，正是藝術家永遠要往更高、更豐富的方向去想。

焦：參加費雪或許納伯的大師班，只要認真學習，應該能夠泅泳於藝術海洋裡。

巴：的確，在費雪大師班上學生不是彼此競爭，而是互相傾聽。我們從各自的優點中學習，當然也從錯誤中成長。總之無時無刻不在吸收，大家團隊合作，一起進步。

焦：您最近出版了一本小書，整理了當年費雪的大師班內容。

巴：是的，不過是他評論別人的演奏，沒有我的，因為我在記筆記，哈哈。我出版這本小書是想把如此傳承記錄下來。我自己也當老師，有時遇到很久以前的學生，他們對我說：「當年跟您學習的時候，我才17、18歲，您說的很多話我都不是很了解。現在30年過去了，我終於了解您當初說的是什麼。但仔細回想這30年，正是這些話影響並引導了我。」每次我聽到這樣的感想，我都很感動，因為我當年也是這樣的學生，被費雪等人教導、啟發、指引，而他們教給我的又遠遠不只是音樂。剛剛提到的這些名家，他們不只是音樂大師，對詩、戲

劇、文學等等也都有豐厚修養，費雪還是功力高超的畫家。為何他們的音樂聽起來那麼不同，簡單幾個音就展現出人性最深刻的一面？這就是答案。

焦：藝術畢竟是互相融會貫通。

巴：我再舉一個例子。我認識馬汀的時候，就發現他對建築非常著迷，對任何和建築相關的藝術也有相當深刻的知識。《祭壇畫》（*Polyptyque*），他最傑出的作品之一，就是以席安納（Siena）的教堂畫為靈感所寫成的創作。它被偉大的小提琴巨匠與音樂大師曼紐因譽為「同類作品中自巴赫後最偉大的創作」——曼紐因提到巴赫，因為兩者都有精巧的結構、形式與比例，而這正是建築藝術最重要的特色。歌德說「建築是凝固的音樂」並非天馬行空的比喻，因為音樂最重要的就是形式，這和建築相通，只是我們「看不到」音樂。馬汀對建築藝術的豐富學養，讓他得以內化建築形式，吸收其美學與概念而轉化成音樂創作。我們從莫札特許多作品的手稿判斷，他很可能是有意識設計好樂曲比例，才思考樂曲內容；他讓聽眾感受到如此比例的手法，就是偉大的音樂藝術。不是所有傑出作曲家都懂建築，也不是所有懂建築的作曲家都必然傑出，但若能多方涉獵，無論如何總是好事。

焦：演奏者也是一樣，結構掌握極其重要。

巴：你聽拉赫曼尼諾夫演奏他自己的作品，可以發現他雖然展現某種程度的自由，但其「聲音建築」都嚴謹扎實，音色處理也和這「聲音建築」相關，宛如教堂彩窗或雕塑安排的方式。這就是為何我從教學經驗中發現，許多學生彈不好拉赫曼尼諾夫，不是因為他們彈他彈得不夠多，而是他們的巴赫、莫札特和貝多芬彈得不好。福特萬格勒說過類似的話：把柴可夫斯基或者當代作品演奏好，並不保證能把巴赫、莫札特、海頓等演奏好；反之，若能夠演奏好巴赫、莫札特、海

頓，就能夠演奏好柴可夫斯基與當代創作。因為即使是荀貝格、巴爾托克或史特拉汶斯基，他們音樂的建築手法與比例原則，仍和古典傳統一脈相承，或說這種結構其實已是人類普世性的感受。我很喜歡看建築師或畫家的素描與速寫稿，特別是畫家。我發現雖然每位大畫家都有自己的風格，彼此相差很大，但回到最原始的素描與速寫稿，大家筆法、概念和風格都差不多，可見人類有本質性的比例概念，自然界的黃金比例深植在人性之中。說到拉赫曼尼諾夫，我建議大家好好聽他的演奏。理論上和我們時代接近的作曲家，我們表現得比較好，因為我們比較熟悉他們，知道他們的演奏風格，錄音更是一大幫助。拉赫曼尼諾夫留下那麼多演奏，許多人彈他的作品，卻不想聽作曲者本人的詮釋見解與表現風格，這真是奇怪。

焦：您是樂譜校訂名家，資料詳盡又有個人風格，言簡意賅且幽默風趣，即使不彈琴的人也可拿來閱讀，可否談談您這方面的心得？

巴：我對作曲家，無論是作為演奏者或是研究者，我都以「愛」和「尊重」對待他們。只要有這兩項，我想不會錯到哪裡去。我最初是從比較各家版本開始，發現即使是最好的版本，也很難說全無錯誤，因此演奏時總是同時參考三、四個版本。然而許多版本之所以不同，在於作曲家原稿就不同，幾次校訂會有不同想法。這很正常，畢竟創作者追求完美，完美的形貌卻不斷改變。蕭邦和巴赫特別是這樣的作曲家，所以一個版本絕對不夠。但無論他們改了多少，認真研究他們的樂曲，你還是能夠得到他們對此曲的基本想法。一首樂曲不是墨水和紙的組合，而是一個生命。一個想法從腦中到鋼琴，從鋼琴到譜紙，從譜紙到成果，中間不知道要經過多少轉換、思考、掙扎。我總是不斷思考，也充滿好奇地探知，作者的最初概念（prima idea）到成果之間的變化，音樂、繪畫、文學等等皆然。作為詮釋者，我們參與了作者的創造，但必須以服務的態度，為了成就更高的意念、靈感而服務。

焦：您的蕭邦《練習曲》校訂版附有〈別離曲〉的幾份初版複印——

巴杜拉—史寇達在台錄音留影（誠品表演廳）（Photo credit: 高浩涵）。

此曲真是顯示創作者不斷掙扎修改的好例子，我們可以看到好多「變奏」。

巴：可不是嘛！我為台灣金革唱片錄製的蕭邦專輯 —— 也許是我最後的蕭邦錄音 —— 此曲在第34小節我會錄蕭邦原稿。此處絕大多數版本 —— 比方說米庫利（Mikuli）或牛津版 —— 都是照德國首版或法國首版。這兩個版本很好，音樂上很合理，我也能被說服，但蕭邦並不是這樣寫的。如果大家有興趣，請注意我怎麼彈這個小節*。我希望不久後能出版我編訂的蕭邦降B小調和B小調的鋼琴奏鳴曲。他們現在被稱做第二號和第三號，但蕭邦生前並未自己出版第一號，所以

* 錄音 1'34" 處；目前波蘭國家版也以此版為準。

這兩曲應該是第一號和第二號，這也是蕭邦對它們的稱呼；作品四的「第一號」應該被稱爲「第零號」。這兩曲蕭邦的修訂稿和現今版本有很多處不同，編輯者卻不用這些修訂稿，或者僅當成註釋。比方說在《B小調奏鳴曲》第一樂章第74-75小節，現行版本幾乎都用蕭邦第一版（後來德國首版的根據）。但我們看此曲的法國和英國首版，就會見到他其實寫了一個我認爲更好的過門。大家可能已有習慣的「聽法」，所以不把蕭邦後來的寫法收入樂譜，但編輯者必須誠實，也該讓讀者知道作曲家的完整意圖*。

焦：蕭邦是您成爲鋼琴家的關鍵之一 —— 您的老師聽到您彈蕭邦，認爲您應該當鋼琴家。請談談這位您彈了一輩子的作曲家吧！

巴：蕭邦眞的是「鋼琴的靈魂」！歷史上大概只有他和史卡拉第（Domenico Scarlatti, 1685-1757）這樣專注爲鋼琴與鍵盤樂器寫作。我非常幸運能在年輕的時候，從錄音和現場聽到許多大師的蕭邦詮釋。我蒐集所有可能找到的蕭邦手稿複印本，仔細推敲研究，我能說他的寫作精緻如莫札特，嚴謹可比貝多芬和布拉姆斯。但如此精緻嚴謹又有高品味的筆法，在很多暴力誇張的演奏中蕩然無存 —— 我眞不能同意這也算是蕭邦！後來我也研究他的生平、他的人生觀與藝術觀，還有他的樂器。他喜歡細膩的聲響，不偏好雷鳴般的重擊。

焦：嗯，我不好意思說，不過蕭邦曾批評某個把鋼琴彈得很吵的鋼琴家，說他「彈得像個德國人」。

巴：是的，不過我是奧地利人，用奧地利的方式彈琴，這還是不一樣的，哈哈。此外，我可能是唯一完全按照蕭邦踏瓣指示演奏的鋼琴家。蕭邦是唯一在幾乎所有作品中都寫下明確且大量踏瓣指示的作曲

* 波蘭國家版將第74-75小節的法英首版列為註釋，並提出用後來德國版的原因；巴杜拉－史寇達認為蕭邦學生的譜上充滿作曲家本人的指示與更改，卻沒動法英首版此處的音符，可見這是他認可的版本。

家，且都經過深思熟慮。他的踏瓣和現代用法相當不同。後者來自李斯特，踏瓣在音彈出後才踩，幫助手指達成音與音之間的連結。如此作法容易混合和聲，蕭邦卻希望非常清楚的和聲，於是在音彈出的當下就要踩踏瓣。我們必須了解蕭邦原本寫了什麼，因此樂譜版本很重要。以帕德瑞夫斯基版（Paderewski Edition）來說，這版其實不差，但就是有不少地方有編輯武斷且不加註解地更改。像蕭邦在某處放了個長達半分鐘的踏瓣，就被改掉了。演奏者若只看此版，當然無法得知作曲家原本的設計。

焦：我想這就是爭議點。在現代鋼琴上真能容許這樣踩上半分鐘不放的踏瓣嗎？

巴：只要操作得當，這並非不可行。蕭邦所用的鋼琴是現代鋼琴的雛形，雖然和今日不同，但就擊弦裝置、琴槌、踏瓣而言，差異並沒有太大。現代鋼琴音量大，這當然有好處，但音量大並不等於非要刺耳。在以前把鋼琴彈得粗糙刺耳，會視為犯罪，更不能想像毫無顧忌地敲打。我把現代鋼琴比喻成跑車，你就算有一輛性能極為卓越的法拉利，在鄉間小路也只能慢慢開──許多樂曲正是鄉間小路，不是賽車場。仔細思考樂曲，適當發揮樂器性能，才能得到最好的效果。蕭邦並非不追求速度或音量，他的性情也絕非溫和。當時人記載他生氣時，頭髮真的會豎起來！他的音樂中也有這般個性。旋律雖美，樂曲組織卻極富張力，因此也不能投閒置散地演奏。但說到底，蕭邦有其格調與品味，也有獨特的音樂語言，但絕非暴力誇張。

焦：這樣的性情與音樂，似乎也就像是莫札特。

巴：沒錯！我常說我是從研究莫札特學會演奏蕭邦的。

焦：您對手稿與版本下了這樣深的功夫，除了校訂樂譜，還著有巴赫與莫札特詮釋專書。但我仍見到許多年輕演奏者，認為音樂僅是感

受與幻想，只要彈自己想的就好了。

巴：那他們應該去寫自己的曲子呀。況且，如拉威爾所言，「追求準確並不意味排除幻想」。我的經驗是當我愈逼自己實現譜上每個指示，我反而會激發出愈多靈感，想像力也更豐富。

焦：說到拉威爾，當年保羅・維根斯坦（Paul Wittgenstein, 1887-1961）要是老實照《左手鋼琴協奏曲》（*Piano Concerto for the Left Hand in D major*）的音符彈就好了。他就是自以為懂，亂改一通，最後才覺悟作曲家寫的比他的想法要好太多。

巴：他二戰後曾回奧地利演奏，但我並不喜歡。他想證明單手鋼琴家可以和雙手鋼琴家彈得一樣大聲，非常用力砸，但一隻手就是一隻手，不會因為彈大聲就變成兩隻啊！就像我剛才說的，演奏者要思考作品，思考最合適的表現方式。若只是服務自己，那不會有好的表現。就像華格納的歌劇雖然樂團很大聲，但這位作曲與指揮大師永遠強調「歌手必須被聽見」。如果指揮家只想滿足自己，製造出震耳欲聾的巨大聲響，卻讓觀眾無法聽清楚歌詞，那真不會是好演出。

焦：您怎麼看這幾個世代以來，價值觀與審美觀的演變？

巴：今昔美學差異很大。現在大家拍照都要擺出笑臉，可是你看貝多芬、巴爾托克，甚至到拉赫曼尼諾夫，他們的肖像畫或肖像照，都一臉嚴肅。他們本人很幽默，也在作品中展現幽默，可是在畫像或照片裡他們就是不笑；那是他們要給大家的形象。兩相比較，很難說哪個好。不過和現今相較，就音樂而言，過去的人比較好奇，比較渴望聽到新作品；現在的人則是喜歡聽自己已熟悉的作品，比較新經驗和舊經驗的不同。大家對於已知題材的新演出比較有興趣，而不是積極探索新題材。

焦：我覺得這樣的現象不只出現在音樂。現在的好萊塢舊片重拍的比例如此之高，就可知道這是趨勢使然。

巴：的確，而我對如此現況感到悲觀，特別是這往往助長偷懶與平庸。比方說你看了最新的《大亨小傳》（The Great Gatsby）電影了嗎？我和內人看了二十分鐘，實在受不了，後來想說再給它三十分鐘吧，但最後我們還是提前離開戲院。畫面拍得很好，效果很精細，可是演員水準實在不行。有趣的是，那時巴黎也同時上映之前的《大亨小傳》，於是我們也去看了──特效比不上新作，但演技實在太好了，心理層次和深度都很傑出。偏好已拍過的題材，技術好內涵卻不好，有外表但內在空虛，我想這還真不只是當今電影所面臨的問題而已。新作品當然也會失敗，失敗的機會也不小，但我寧可聽失敗的新作品，而不是一再重複過去，以保守平庸的方式重複，或者沒有展現超越前人的成就。

焦：我們可以如何改變這種狀況呢？

巴：我不是作曲家，所以只能努力在曲目中加入當代創作，但音樂會承辦人不見得買單。比方說我為近期巡演開出三套曲目，其中一套包含馬汀的《八首前奏曲》；這是新古典主義風格，非常優美深刻，聽過的人都說好的作品。結果你知道有幾個人選這套曲目？零！一個都沒有！大家見到當代創作像是看到鬼──不對，鬼都沒有這麼可怕。他們只想聽我彈莫札特、舒伯特、貝多芬，連巴爾托克都不要。

焦：這態度實在太保守了。

巴：而且很容易人云亦云。今天媒體推崇米凱蘭傑利，其他鋼琴家若彈得不一樣，聽眾通常有兩種反應：「啊！這觀點好有趣，我聽到了新想法！」或是：「這怎麼不是米凱蘭傑利？這人居然彈了三個錯音？」不幸的是，現在以第二種想法居多。演奏家當然要追求準確，

但音樂的準確和音符的準確都很重要。把音都彈對，不見得音樂也就正確，不然都交給機器彈也行。如果聽眾沒有想法，只知道數算錯音，那就是把自己也當成機器了。

焦：在訪問最後，我想請教您如何看自己至今與音樂相處的歷程。您的興趣很廣泛，學生時代對科技和數學都很有熱忱，大可成為科學家或工程師，但最後還是選擇了音樂。

巴：我很愛音樂，我也來自一個充滿毀滅的時代。身為奧國人又目睹二次大戰，看到人性善良、光明面一再被否定，看到文化傳統一再被摧毀，我知道我必須成為音樂家。音樂有超越語言、族群、時空，當然也超越戰爭與毀滅的偉大力量。我需要音樂，我相信人類也需要音樂。回首這一切，我想並沒作錯決定。

焦：那麼對您而言，如何在音樂中出類拔萃，成為偉大的演奏家？

巴：要回答這個問題，我可以先整理一下我剛剛說過的幾個觀點。太多音樂家都說過類似的話：音樂是一種語言。雖然沒有文字，卻能表達比文字更清楚、更準確的意念。譜上的音符只是骨幹，演奏家必須賦予血肉，思考「音與音之間是什麼」以及「音符背後是什麼」，演奏音符並不等同於表現音樂。因此若要達到這一點，詮釋者必須具有經驗——不只是音樂經驗，更要有人生經驗。在所有經驗之中，最關鍵的就是「受苦」（suffering）。如果不曾「受苦」，沒有被生活折磨，被愛折磨，沒有體驗過生活的挫折與情感的苦澀，那大概無法真正了解莫札特、貝多芬和蕭邦等許許多多的作曲家，也很難成為傑出藝術家。志在音樂，豐富自己的人生，並把經歷過的一切化為音樂，或許就是成為大演奏家的關鍵。

德慕斯 1928-2019

JÖRG DEMUS

Photo credit: Jörg Demus

1928年12月2日生於奧地利波騰（St. Pölten），6歲學習鋼琴，11歲進入維也納音樂院，學習鋼琴、作曲、指揮和管風琴，後至巴黎和納特（Yves Nat, 1890-1956）研習鋼琴。他14歲即舉行獨奏會首演，1956年獲得布梭尼大賽首獎後更大幅開展國際演奏事業，對巴赫、海頓、莫札特、貝多芬、舒伯特、舒曼、布拉姆斯、法朗克（César Franck, 1822-1890）、德布西等作曲家都有精深鑽研，也是著名的室內樂與藝術歌曲合作大師。德慕斯曾獲諸多獎項與榮譽肯定，著有《詮釋的歷險》（*Abenteuer der Interpretation*）等著作。他錄製超過350張唱片，收藏120多架歷史鋼琴，也是創作頗豐的作曲家，是才華洋溢、學富五車的傳奇音樂大師。2019年4月16日逝世於維也納。

關鍵字 —— 維也納、納粹、納特、指法、季雪金、肯普夫、巴克豪斯、技巧、德布西（詮釋、演奏風格）、舒伯特《F小調幻想曲》、巴赫《半音階幻想曲與賦格》、宣誦、費雪迪斯考、艾梅琳、舒瓦茲柯芙、貝多芬（第二十七、三十、三十一、三十二號鋼琴奏鳴曲、《迪亞貝里變奏曲》）、奏鳴曲式、舒曼（《幻想曲》、《性情曲》、《大衛同盟舞曲》）、歷史鋼琴、史特萊雪、法朗克（風格、《前奏、聖詠與賦格》、《交響變奏曲》、管風琴）、循環曲式、德慕斯個人創作

焦元溥（以下簡稱「焦」）： 您是少見的「完全音樂家」——不只是鋼琴獨奏家，也是作曲家，還學習了管風琴與指揮，在獨奏、協奏、室內樂、聲樂合作等領域都有傑出成就，甚至在維也納學習告一段落後，還到巴黎學習。

德慕斯（以下簡稱「德」）： 謝謝你的稱讚。這並非一蹴可幾，而是逐漸養成。我祖父想當音樂家，因家人反對只好學習法律，當了律師，

一生都引以爲憾。爲了個人愛好,他買了架有著維也納擊弦裝置的艾巴赫(Ibach)鋼琴。我看著它,很是好奇,於是在6歲那年,就說要鋼琴課當我的生日禮物!我爸媽起先並不同意,覺得我還太小,應該先好好上學,最後還是拗不過我。我的姑姑會彈鋼琴,和我家僅隔著花園,於是我總穿過圍欄去找她上課。我對她有無盡的感謝,因爲她沒有用徹爾尼、哈農等等手指練習教材,而是以舒曼《青少年曲集》(*Album für die Jugend, Op. 68*)來教我,我學的第一曲就是〈旋律〉。這是多麼好的開始!後來我學完了全曲集,也養成了良好的音樂品味與愛好。家母是小提琴家,家父是歷史學家,也會演奏大提琴,我們常演奏室內樂當娛樂。後來我父母覺得,我們住的小鎮不太適合我的發展,於是在我11歲時搬到維也納。維也納音樂院入學下限其實是12歲,但因爲戰爭,學生幾乎都是女孩。身爲少見的男孩,我被破格錄取。我進去時彈得不好,但我的教授無論說什麼,我都能立卽了解並快速改進,程度也就不斷提升。

焦:納粹占領下的維也納是怎樣的環境,您怎麼看那一段時光?

德:現在回頭看,我能說那是專心學習的時光。客觀環境讓我沒有貪玩的條件,省下可能花在舞會、聚會或郊遊的時間。主觀心境上,正是因爲現實醜陋,我更專注於藝術的探索,在音樂中追尋理想世界。不只是我,巴杜拉—史寇達也是如此,比我們更小一點的顧爾達(Friedrich Gulda, 1930-2000)亦然。這也是我們人格與藝術養成的關鍵時期,我們終究仍能說是幸運。那時教授要我每三週學一首巴赫《前奏與賦格》、一首貝多芬奏鳴曲和一首蕭邦《練習曲》,我都專心完成功課,累積不少曲目,也建立了快速學習作品的能力與紀律。

焦:戰後不久,西敏寺唱片公司邀請您錄製諸多作品,包括許多巴赫創作,這也是那時學習的成果嗎?

德:這倒不是。那時我23歲,唱片公司邀我和巴杜拉—史寇達錄音,

為我們分配曲目，而我分到巴赫。我那時花了32天學會《郭德堡變奏曲》：第一天我為主題設計指法，第二天我學彈主題並為第一變奏設計指法，第三天我背主題，學彈第一變奏，並為第二變奏設計指法。按部就班學，到現在都不會忘。納特，偉大的音樂家，我在巴黎的老師，對我說：「約爾格，你走必須要走到底。」這話很簡單，做到卻不容易，多數人做事只做一半。

焦：您怎麼到巴黎學習的？

德：鋼琴班畢業後，我在音樂院又待了兩年多，完成作曲和指揮學業。之後我在一些城市演奏，包括倫敦和蘇黎世，以演出費支持我到巴黎學習。有人推薦我向布蘭潔（Nadia Boulanger, 1887-1979）學。她見了我，問我能彈什麼。「巴赫《四十八首前奏與賦格》。」「這沒什麼，還有呢？」「我會德布西，像是……」「這沒什麼，還有嗎？」「舒曼《幻想曲》。」「這沒什麼。這樣吧，你住哪間旅館，我擇日打電話給你。」她始終沒有打來。巴杜拉─史寇達和吉雅諾里（Reine Gianoli, 1915-1979）很熟，她是柯爾托和納特的學生，說這兩位都是了不起的大師，納特或許又更傑出。於是我從電話簿找到納特，到他家拜訪。他對我非常親切，立刻就決定收我。我很驚訝，他說：「我喜歡你的鼻子。」（笑）。學費是一百法郎，但他幾乎都沒拿。

焦：納特怎麼指導您？

德：他極重指法。他有句名言：「指法會說話！」良好指法可幫助鋼琴家彈好作品，技巧與音樂皆然，他的譜上就寫滿指法。他甚至要我背指法，哪個音對哪根手指，全都要仔細設計並記憶。我按此要領學，讓我至今仍能背譜演奏大量作品，包括巴赫所有《前奏與賦格》、貝多芬和舒曼的大部分作品。即使面前沒有琴鍵，我也能以記憶中的指法練習，在火車、飛機上都能練。音樂表現上，納特要我把自己完全給予音樂，不要害羞膽怯。就像他說的，「要走到底」，既然

要給，就不要保留。

焦：納特的舒曼和貝多芬相當著名，是首位錄製貝多芬鋼琴奏鳴曲全集的法國鋼琴家。我很好奇您們討論舒曼和貝多芬時，您是否覺得他的見解來自法國？或者那就是舒曼與貝多芬，無所謂不同派別。

德：首先，我要說「討論」是現在才有的新習慣。老師是教導和幫助學生，不是和學生「討論」。就納特的教導來說，我認為那就是舒曼與貝多芬，不是法國觀點的。但納特並非典型法國人，他家來自西班牙巴斯克，和卡薩爾斯一樣，他也跟卡薩爾斯很熟，與比利時小提琴巨匠易沙意（Eugène Ysaÿe, 1858-1931）也是好友。他們的演奏都很嚴謹，納特演奏中的堅實結構感更來自對貝多芬鋼琴奏鳴曲全集的鑽研，畢竟每首都有縝密結構。相較之下，柯爾托就沒有。當然柯爾托展現的自由很精彩，因為那純然發自內心，但在巴赫、莫札特、貝多芬等作品上就不適合。納特對他演奏的作品都有極明確的形象與架構，而這對我影響很大。我在維也納的教授克許包爾（Walter Kerschbaumer, 1890-1959），是李斯特弟子羅森濤（Moriz Rosenthal, 1862-1946）的學生，我可說在浪漫派風格中成長，是納特給了我嚴謹的詮釋基礎。巴杜拉－史寇達錄過貝多芬鋼琴奏鳴曲全集，他說他聽了所有大鋼琴家的貝多芬奏鳴曲錄音，若論第二十九號《槌子鋼琴》的慢板樂章，他認為納特彈得最好——這話由他來說，應該滿有說服力。如果能夠結合納特的嚴謹與結構感，柯爾托的生命力和輝煌感，以及季雪金（Walter Gieseking, 1895-1956）的敏銳度，那就太完美了（笑）。

焦：納特在1953年開了場眾口交讚的復出音樂會，您是否也在現場？

德：很可惜我因為有演出而錯過了！大家都稱讚他的蕭邦《第二號鋼琴奏鳴曲》是何等優美。不過我後來在馬德里聽了他演奏法朗克《交響變奏曲》（*Variations symphoniques*）和他自己的《鋼琴協奏曲》——

那是首形式相當傑出的創作,只可惜或許不夠悅耳,沒能成為主流曲目。那也是我最後一次見到他。我1956年得到布梭尼大賽冠軍,馬上打電話到巴黎向他報告,卻發現他剛剛過世,才65歲,實在太年輕了。

焦:我確信他一定以您為榮!除了納特,您也接受過其他大師指導。

德:我和巴杜拉—史寇達一起參加了費雪的大師班,後來我也跟季雪金學了一學期。他告訴我:「約爾格,你要準確聽到自己彈的每一個音。」至今,即使我很疲倦,我演奏時仍然專注於每個音,不是只憑感覺或手指記憶帶過去。我也跟肯普夫(Wilhelm Kempff, 1895-1991)學過,後來和他很熟;他把我當成年輕版的巴克豪斯,而我真希望我是!再也沒有像他那樣的布拉姆斯《第二號鋼琴協奏曲》、貝多芬《迪亞貝里變奏曲》(*33 Variations on a waltz by Anton Diabelli, Op. 120*)和第二十九號與三十二號鋼琴奏鳴曲了。那麼大的力道,聲音竟沒有爆裂之感,實在令人難忘。

焦:您有非常自然的演奏技巧,年過九旬仍靈活自如,可否請您談談技巧?

德:說實話,我從來沒想過技巧。我所做的,只是把音樂盡可能實踐到我想達到的程度。如果我對作品無感,我就彈不好;對於喜愛的創作,我就能演奏。「技巧」並不是一個全面的觀念。如果要演奏《迪亞貝里變奏曲》或《槌子鋼琴奏鳴曲》,自然要有對鍵盤的完善掌握能力,但我並非名技派,也不炫技。

焦:在您的年代,奧國多數演奏家的曲目固守於本國作品,您卻極早就涉獵各國各類創作,這非常令人佩服。

德:因為很多奧國人認為奧國音樂是最好的音樂,但我完全沒有這樣

的預設，也有旺盛的好奇心。但人生畢竟有限，我還是有所選擇。我常說我有12位音樂之神，他們是帕勒斯垂納（Giovanni Pierluigi da Palestrina, c. 1525-1594）、巴赫、海頓、莫札特、貝多芬、舒伯特、舒曼、蕭邦、布拉姆斯、布魯克納、法朗克與德布西。德布西是最後一位能對我說話的作曲大家，拉威爾、巴爾托克、史特拉汶斯基、亨德密特（Paul Hindemith, 1895-1963）、普羅高菲夫等等都不行。這不是說我沒有演奏或研究過他們的作品。我研究過荀貝格的十二音列與亨德密特的音樂理論，彈過拉赫曼尼諾夫的《大提琴奏鳴曲》和《第二號鋼琴組曲》，但最後覺得他們都不是屬於我的作曲家 —— 我想我還是太年輕了吧（笑）。

焦：然而以您在學校學的分析方法，比方說申克分析法（Schenkerian analysis），大概很難適用於德布西。為何您能跳脫德奧傳統的思維，對德布西有這樣深入的研究呢？您最初接觸他的作品，又如何分析？

德：我沒有分析，而是和德布西作品一起生活！我13歲第一次學德布西，那是《貝加摩舞曲組曲》，手指立刻愛上它。隔年我學〈水中反光〉，那時我的鋼琴只有七個八度，彈不了裡面的低音降B。但即使手指打到木頭上，彈得有點痛，我還是很愛。那時維也納人認為德布西是「印象派」，這使人想到霧、透納（J. M. W. Turner, 1775-1851）和《佩利亞斯與梅麗桑德》（*Pelléas et Mélisande*），但我向季雪金學《貝加摩舞曲組曲》，他說：「約爾格，這是義大利和喜劇，你要彈得很快樂、很開放、很陽光啊！」接著他為我示範《前奏曲》，彈得好像巴赫《法國組曲》。這讓我了解，季雪金之所以這麼喜愛德布西，也把德布西彈得那麼好，正是因為他愛大自然一如愛音樂，愛花、愛蝴蝶、愛山水，和德布西一樣！對自然的敏銳感受，對於理解德布西非常重要。當我到日本，看到歌川（安藤）廣重（Utagawa Hiroshige, 1797-1858）的浮世繪，深覺他對雪、對雨、對月光、對風景，對大自然的感受和德布西非常相似，難怪德布西會喜愛他的作品。我在維也納辦過展覽，將德布西作品與日本藝術呼應的自然主題做一整理 ——

總之，要理解德布西，音樂分析絕對不夠，要從各種感官來體會。

焦：您在1962年德布西百年誕辰紀念的時候，錄製了至今仍深受好評的德布西鋼琴作品全集。

德：那時有音樂廳問我願不願意以四場音樂會呈現他的鋼琴作品全集以及有鋼琴的室內樂。我樂於從事，從《練習曲》開始學，學完了之後心想我不可能永遠演奏這麼難的作品，何不趁此機會錄下來呢？我租了音樂廳，雇用錄音師；別人笑我傻，但之後十年、二十年，都有唱片公司向我購買版權發行，我也能比較自己現在的演奏和當年的成果 —— 我想我還是有進步的（笑）。

焦：最近鋼琴家洛提（Louis Lortie, 1959-）和我談到您，他相當推崇您的德布西全集，認為和當時法國的演奏不同，但也極具說服力。我很好奇您怎麼看同時期法國鋼琴家比較一致性的德布西詮釋？

德：我想，這一方面來自法國那時有極多的女性演奏家，一方面來自其彈法多是注重手指的傳統法國學派。徹爾尼和音階是她們的聖經，技巧先於音樂，演奏像是體育訓練。納特有個好故事：當他決定離開舞台好專心作曲，他向巴黎音樂院申請高級班教職。當然，他馬上就獲聘，但後來老師們開會，批評他不要求學生練音階。「你應該要學生每天練，要來來回回，用各種速度練才行啊！」「真抱歉，我的同事們。」納特說：「但現在討論的，是什麼樣的音階？莫札特的？蕭邦的？還是貝多芬的？」這下子大家就不講話了。是啊，音階本身沒有意義，要在音樂之中才有。不同作曲家和作品的音階，怎麼會一樣呢？比方說舒伯特《降E大調即興曲》（D. 142-2），右手上上下下都是音階，但那不只是音階，而是以阿拉伯花紋風格裝飾的迷你圓舞曲。要是沒把韻律和旋律美感演奏出來，只彈音階，那成什麼樣子呢？

焦：我看您教學，您總是先問學生，現在演奏的作品「是什麼」。

德：先判斷作品本質，才能找到適當的表現手法。比方說我最近和中國少年鋼琴家敷小夫合作舒伯特的《F小調幻想曲》（*Fantasia in F minor, D. 940*），它是什麼？首先，這是四手聯彈，比獨奏可以有更多的音與聲部，可以是管弦樂的縮影。那它是管弦樂嗎？我認為是，而且是舒伯特生前對交響曲這一類型的最後嘗試。他之前的交響曲未獲成功，最後兩首並未演出──我想舒伯特認為他寫完了《未完成》，但別人不這樣想；《偉大》難度很高，當時不容易演出。但他對交響曲仍有想法，於是以四手聯彈的形式表達。比方說稱為《大二重奏》（*Grand Duo*）的《C大調四手聯彈奏鳴曲》（*Sonata in C major for piano four-hands, D 812*），就完全是交響曲的鋼琴重奏版，《匈牙利風格嬉遊曲》（*Divertissement à la hongroise, D. 818*）也是交響曲性格的作品。我認為《F小調幻想曲》也是，開始主題完全能讓人想到雙簧管。此外，F小調也讓人想到莫札特為管風琴寫的《F小調幻想曲》（*Fantasia in F minor, K. 608*）。如果你比較兩者，很難說沒關係，舒伯特應該是以前輩創作當成靈感。但舒伯特此處的伴奏音型，也讓人想到莫札特《費加洛婚禮》（*Le Nozze di Figaro, K. 492*）第四幕開頭，小仕女芭芭琳娜（Barbarina）唱的〈別針之歌〉（*L'ho perduta, me meschina*）……。好，現在我們有這麼多資訊，演奏者要從中形成自己的意見，而且「要走到底」。或許要花時間，我就花了90年才了解，巴赫的《半音階幻想曲與賦格》（*Chromatic Fantasia and Fugue in D minor, BWV 903*）是對耶穌受難的冥想，但成果絕對值得。

焦：您對此曲的詮釋是我最欣賞的演奏，每個段落都有明確意義。可否為我們多說說您的心得？

德：此曲開始像是從一扇大門進入一座巨大的建築，開展出一段即興樂段，然後進入幻想曲的核心。這裡譜上標了宣敘調（Recitativo）──這是說話，但說的是什麼？既然是宣敘調，巴赫又沒

有寫歌劇，那我們何不從他的神劇、清唱劇和受難曲中找靈感？以此曲的性格，我相信這是受難曲，宣敘調中的旋律也可見《馬太受難曲》（*St Matthew Passion, BWV 244*）的影子，我們聽到耶穌說話，也有福音使者的旁白。最後七次愈來愈弱的說話句，怎能讓人不想到耶穌最後七言？在這七句之後，我們聽到福音使者的宣告，耶穌死了，幻想曲結束。接下來的賦格，則是耶穌升天，旋律愈走愈高。這段主題共出現十二次，有一次相當扭曲變形，這豈不是耶穌的十二門徒，變形的是叛徒猶大？或許巴赫在聖星期五（耶穌受難日）演奏幻想曲，在復活節週日演奏賦格？當我發現這些，我對此曲有了截然不同的理解。知道自己在彈什麼，當然也就把它彈得更好了。

焦： 您曾說過，要彈好巴赫作品，最重要的便是能掌握「宣誦」（deklamation）的要領。我聽您不同時期的《半音階幻想曲與賦格》錄音，也愈來愈像說話，幾乎能從您的演奏中讀出字來。

德： 至少就考據而言，這是正確的演奏方式，因為巴赫是音樂修辭術（rhetoric）的大師。這是當時作曲的原則之一，與和聲、對位等一樣。作曲時要先考慮這是世俗性還是精神性的作品，然後給予不同性格，運用不同音型——我不太用「宗教性」這個詞，因為這限制了音樂。即使作品出於宗教感懷，仍能以「精神性」稱之。比方說巴赫《第一號組曲》的〈前奏曲〉，如果彈得像禱告，那就不對了。這是宛如孩子出生，生命如花開展，充滿人世情感的音樂。由於沒有文字，現在的器樂家不見得能馬上理解巴赫的音樂修辭法，因此最好的方式就是聽他的聲樂作品，看他如何以音樂為文字上色（coloring），歌詞內容對應怎樣的音型。關於這方面的著作也不少，大家可以研讀。也容我說一句，若要研究西方音樂，知道、了解、感受德文，至為關鍵。畢竟，音樂離不開作曲家所用的語言。那些最偉大的作曲家，多數說德文，其創作也確實呈現德文的語韻與句法。我有幸生在德語區，維也納德文又和德國的不同，腔調比較柔和，個性也是。或許這也是貝多芬和布拉姆斯從德國到了維也納，就不曾離開的原因（笑）。

焦：說到語韻與句法，您是舉世知名的聲樂合作鋼琴家，必然也從與聲樂家的合作中學到以音樂「宣誦」的技巧。我很好奇這是怎麼開始的？

德：我的人生常出現指引。我本來就有些伴唱經驗，但不是正式演出，而我對此很有興趣。我對維也納音樂廳說，如果你們有歌手需要伴奏，歡迎找我。有位來自柏林的男中音，前一年來維也納和歌劇院的伴奏鋼琴家合作《冬之旅》，並不愉快。他需要真正能與之合作的音樂家，於是音樂廳找上我和他合作《美麗的磨坊少女》（*Die schöne Müllerin, D. 795*）。他在演出前一天到了維也納，由於剛結婚，看起來心情很好。他到我家排練一次，家母做了馬鈴薯沙拉招待，他吃得很開心。音樂會當日又合了些地方，我們就上台了。那是我人生第一場藝術歌曲音樂會，然而即使只排練了短短一次半，他已經教給我非常受用的訣竅。他要我仔細聽他唱的每個字，而我的伴奏要跟隨母音，而非子音——跟子音，鋼琴常會先出來，唯有跟母音，才會和歌手合拍。接著，我要思考歌詞與音樂的關係。那些舒伯特沒有放在聲樂線條，卻寫在鋼琴和聲裡的情感與意境，我必須表現出來，不是把音彈出來就好。這位聲樂家就是費雪迪斯考（Dietrich Fischer-Dieskau, 1925-2012）。那年我24歲，他27歲，這次演出開始了我們的友誼以及長達二十年的合作。

焦：那艾梅琳（Elly Ameling, 1933- ）與其他歌唱家呢？

德：艾梅琳和我合作的時候，對自己的事業並不滿意；她那時只被認可為神劇歌手。後來她參加了些比賽獲獎，得到和諧世界（Harmonia Mundi）唱片公司青睞。那時該公司專注於錄製歷史鋼琴與古樂，我是歷史鋼琴蒐集者，他們就問我願不願意為這位無名歌手伴奏。我們第一次合作，大家以為我會很兒，但我一聽到艾梅琳唱，就說：「你不該叫做Ameling，而該是Ämmerling——很會唱歌的黃眉鳥！」那張唱片（舒伯特專輯）後來賣得非常好，可惜我們都太年輕，不知道要

簽版稅合約。艾梅琳是非常自然的人和聲樂家。有些歌手的聲音和演唱方式很特別，剛開始聽很吸引人，日子久了就不耐聽，反而是艾梅琳這樣的演唱能歷久彌新。她也很喜歡我的伴奏，常說我的琴音讓她想跳舞。許萊亞（Peter Schreier, 1935-）也是相當自然，常訴諸直覺的聲樂家，但他的巴赫何其精彩，完全直指本質。

焦：您和這些聲樂藝術家如何討論詮釋？如果意見不同，通常如何溝通？

德：費雪迪斯考是極特殊的例子。他對歌曲與詩的認識，像海一樣深。不只對曲目有深刻又廣泛的理解，對詩歌與其文化和歷史都有嚴謹鑽研，連用字遣詞的源流變化都了然於心。我完全佩服這樣的知識，因此總是遵照他的想法。不過無論如何，我不強加自己的意見，也永遠站在幫助聲樂家的立場。和諧世界為艾梅琳在香榭里榭劇院舉辦她的巴黎首演，這是相當重要的演出，我們選了全場舒伯特歌曲，很認真準備。結果演出當日，艾梅琳來找我。「我沒辦法唱。」「怎麼了？你感冒了嗎？」「沒有，但我發不出聲音，我沒辦法唱。你能代替我演出嗎？改成鋼琴獨奏會？」艾梅琳說著說著，眼淚就掉了下來。「艾莉啊，別擔心。這樣吧，你就用哼的，我們把歌慢慢走一遍，之後再說，好不好？」我知道她只是緊張，於是我到鋼琴前，彈起舒伯特的《致音樂》（*An die Musik, D. 547*），陪著她慢慢哼、慢慢唱。二十分鐘之後，艾梅琳的聲音像花朵一樣，慢慢、慢慢地綻放了。後來，那是場非常成功的演出。

焦：這真是感人的故事啊！除了演出時的協助，您也會建議聲樂家曲目嗎？

德：對費雪迪斯考來說，大概沒有他不知道的曲目。除此之外，我倒是可以提供些建議。比方說我和舒瓦茲柯芙在愛丁堡音樂節演出，主辦方指定節目中要有與蘇格蘭相關的作品。「但我不會唱蘇格蘭

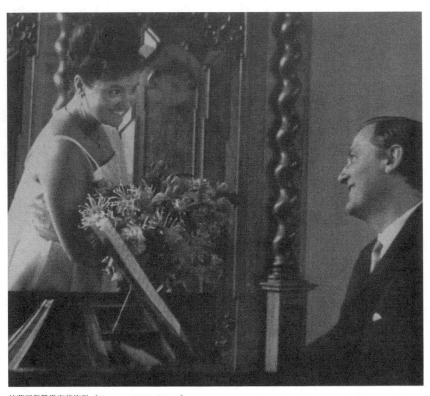

德慕斯與聲樂家艾梅琳（Photo credit: Jörg Demus）。

文啊！」舒瓦茲柯芙跟我商量，我說：「何不唱舒曼以蘇格蘭女王瑪麗‧斯圖亞特的詩譜成的《瑪麗‧斯圖亞特之歌》（*Gedichte der Königin Maria Stuart, Op. 135*）？」那年她54歲，仍然新學了這些歌曲。彩排很順利，正式演出她也唱得極好，只是大忘詞，錯了十幾個地方。但錯歸錯，她都能找到適當的字替代，不少還能維持押韻。唱完後，我看她懊惱又緊張，心神不定，到了後台我馬上彎身親吻她的手，說：「夫人，我只知道您是大歌唱家，沒想到您也是女詩人啊！」舒瓦茲柯芙聽了哈哈大笑，立刻忘了緊張，接下來的表現又更好了。

焦：您對藝術歌曲的鑽研也讓您的音樂詮釋更精深，還能見人所未見。比方說您在著作中提到貝多芬《第二十七號鋼琴奏鳴曲》第二樂章，完全可以對比貝多芬的歌曲〈我愛你，如你愛我〉（Zärtliche Liebe/ Ich liebe dich, so wie du mich, WoO 123）。這也呼應了貝多芬以此曲鼓勵被題獻者李希諾夫斯基王子（Moritz von Lichnowsky, 1771-1831）追求真愛的故事。

德：但旋律、節奏與和聲的相似，並不足以證明我的對比正確，你必須要想得更深：它們具有相關性的關鍵，在於這個樂章是輪旋曲。貝多芬的輪旋曲和莫札特一樣，主題反覆出現時都有變化，偏偏這裡沒有，三段都相同——這暗示了它是一首歌曲，三次出現是三段不同歌詞。一旦發現這點，演奏的時候就不能把三段彈得一樣，必須適度變化，宛如演唱不同歌詞。

焦：您在1971年錄製的《迪亞貝里變奏曲》，既有貝多芬的版本，也精選呈現當時另外50位作曲家的合集。您寫了非常精彩的解說，解答了我對貝多芬版的諸多疑問。但我仍然好奇，對於這首結構上沒有定見的大作，您對於它結構的呈現是否也隨時間或心情變化？變與不變之間應該依循什麼準則？

德：首先，此曲是一個巨大的玩笑。偉大的貝多芬大概非常驚訝，居

然會有迪亞貝里這樣的笨蛋,寫出音符如此重複的圓舞曲,還要大家為它寫變奏!但也在這段音樂中,貝多芬看到自己的《第三十二號鋼琴奏鳴曲》,第二樂章的開頭句。我可以想像貝多芬對自己說:「好啊,那就讓你們見識見識!」我希望迪亞貝里永遠不曾了解貝多芬寫了什麼,否則光是第一變奏,就像是貝多芬用力把他踹開。從這一腳開始,貝多芬一方面以各種方式嘲弄這個主題,一方面又從它帶出精神內涵,愈來愈接近他的《第三十二號鋼琴奏鳴曲》。這兩種觀點互相纏繞,有時甚至並存,所以端看演奏家的意見。此外貝多芬也讓人想起,當他還彈鋼琴的時候,他是多麼驚人的演奏家。他初到維也納之時,維也納的「鋼琴之王」,人稱「修道院長」(Abbé)的格林尼克(Josef Gelinek, 1758-1825)和他有番較量。後者聽了貝多芬的演奏,大驚,說這人「根本是魔鬼」——被「修道院長」稱作魔鬼,想必是很好的讚美吧。要演奏好《迪亞貝里變奏曲》,非得有了不起的技巧才行。

焦:那您怎麼看貝多芬《第三十號鋼琴奏鳴曲》的結構?我想結構也是作曲家用來說話的方式。此曲第一樂章是奏鳴曲式,第二樂章竟也是奏鳴曲式,第三樂章又在形式上向巴赫《郭德堡變奏曲》致敬,這代表什麼呢?

德:一樣,你必須要想得更深。我們先看貝多芬在譜上寫了什麼,再比照他的先前作品,就可得到答案:第一樂章一開始是二四拍,表情是「生動,但不過分」(Vivace, ma non troppo),但第9小節變成三四拍,成為「富表現力的慢板」(Adagio espressivo)。如此設計對照他的先前作品,代表這是幻想曲。貝多芬顯然對他之前寫的幻想曲風作品不很滿意:《G小調幻想曲》(*Fantasia in G minor, Op. 77*)和《合唱幻想曲》(*Choral Fantasy, Op. 80*),主體為主題與變奏,《月光奏鳴曲》第一樂章本質上是吉他伴奏的無言歌,都不是真正的幻想曲。但他是即興大師,怎能沒有一首好的幻想曲?於是在作品一○九的第一樂章,我們終於看到一首披著奏鳴曲式外衣的幻想曲。但也因如

此，第二樂章就不是詼諧曲形式，而是嚴格的奏鳴曲式，即使發展部很短小。但幻想曲和變奏曲的連繫，在此依然存在，而貝多芬最後想到巴赫，寫了第三樂章的變奏曲。此曲是幻想曲，還必須放在大結構之中審視。貝多芬最後三首奏鳴曲實爲一部作品，他只是不想要三首放在同一個作品編號之下。如此大結構可從音樂中感受其起承轉合，也可從調性看出。古典音樂中最基礎的調是C調，第三十二號就是C調──大調與小調。第三十號在C的上三度，E大調；第三十一號在C的下三度，降A大調。

焦：您如何看宛如謎語一般的第三十一號？

德：第三十一號是貝多芬所有鋼琴奏鳴曲、也是貝多芬所有重要作品中，唯一沒有被題獻者的作品。這當然不尋常，因此有兩種解釋。一是這是貝多芬寫給貝蓮塔諾（Antonie Brentano, 1780-1869）的作品。此曲以降A大調寫成，代表Antonie，而在第三樂章的「悲嘆之歌」（*Klagender Gesang*），有旋律也很像Antonie的音型。貝蓮塔諾一家和貝多芬相當熟識，第三十號題獻給她的女兒（Maximiliane Euphrosine Kunigund, 1802-1861），第三十一號的英國初版題獻給貝蓮塔諾，因爲疏忽才沒有在其他版本也題獻給她。不過我更支持比較詩意的第二種解釋：此曲之所以沒有被題獻者，因爲它是貝多芬的音樂自傳。第一樂章開頭寫了「友善的」（con amabilità），像是想起海頓與莫札特，回憶初到維也納的年輕歲月。他喜愛這座城市與其自然環境，充滿美好又進取的感覺。第二樂章是他的奮鬥與對抗，他引了維也納街頭歌謠，代表自己爲了更好生活而努力，但最後我們可聽到他逐漸喪失氣力。第三樂章，貝多芬寫出他的苦楚與病痛，最內心的獨白。這裡開始有宣敍調，又有許多速度變化，像是具體而微的神劇。在巴赫的受難曲，常見宣敍調─詠嘆調─合唱─賦格的形式，在這裡我們則有宣敍調─「悲嘆之歌」─賦格。此處的宣敍調，聽來很像「我的上帝，爲何祢遺棄我？」（Eli, Eli, lama asabtani?）；在降A小調上出現的「悲嘆之歌」，又像是巴赫《馬太受難曲》中同一段德文歌詞的旋

律（Mein Gott, mein Gott, warum hast du mich verlassen?），只是這裡不只是耶穌受難，更是貝多芬的受難。這旋律愈走愈高，又緩緩下降，最後停在降A。然後希望出現了，那就是賦格。這不是貝多芬最長大的賦格，但我覺得是他最好的賦格。它代表了希望，不斷向上。接著「悲嘆之歌」再現。這次貝多芬讓它低了半音，在G小調上出現，代表聲音啞了，沒了力氣，但賦格又出現了，而且居然以倒影方式出現，轉G小調為G大調，這預示著回顧：他在賦格之後放了充滿16分音符的8個小段落，代表他人生的種種挫折與困難，但賦格主題最後又以原本樣貌回來了，充滿精力希望，一直走到鍵盤最高處，永不放棄，直向天際。

焦：那貝多芬最後一首鋼琴奏鳴曲呢？

德：第三十二號更複雜、但也更簡單。兩個樂章，第一樂章C小調是世間、人生的困難與苦痛，第二樂章C大調是天上、上帝與永恆。如果審視第二樂章，更可發現其以三為基本單位，這象徵神聖（三位一體），那些震音則是天堂之光。貝多芬把一切都說在這兩個樂章了，而其筆法之複雜，至今仍罕見敵手。在此，他達到藝術最高境界，形式等於內容。我會說這是鋼琴音樂，甚至是所有音樂的顛峰之作。

焦：剛剛您點出貝多芬《第三十號鋼琴奏鳴曲》其實是幻想曲，我覺得這很有啓發性，特別是他以奏鳴曲式（sonata form）來表現幻想曲。

德：本來只有「奏鳴曲」而沒有「奏鳴曲式」，而奏鳴曲原本也只表示是「器樂演奏曲」。所謂的奏鳴曲式，要到海頓晚期才眞正出現。貝多芬可說是海頓的繼承人，延續他所開發出的手法作嚴格運用。莫札特的鋼琴奏鳴曲其實是小奏鳴曲性格，都沒有超過三個樂章。貝多芬在作品二的三首鋼琴奏鳴曲，就都以四個樂章寫作，第三號還改小步舞曲樂章爲詼諧曲，展現對這個曲類的強勢見解。他顯然對奏鳴曲式感到如魚得水，也把它寫到登峰造極。福特萬格勒寫過一篇文章說

過這點，他以歌劇《費戴里奧》（*Fidelio, Op.72*，原名《蕾奧諾拉》）爲例，爲何之前兩版序曲貝多芬都寫不好？因爲那不是奏鳴曲式。第三號《蕾奧諾拉序曲》之所以成功，就在於那是奏鳴曲式，貝多芬需要這個形式來表現自己。所以，奏鳴曲式其實是音樂史上意外出現的形式，本質上是「貝多芬曲式」，很少人能夠成功駕馭，舒曼的《第二號鋼琴奏鳴曲》就是一個可惜的例子：爲了求形式上的嚴格精確，他刪了太多奔放幻想的樂思，等於是削足適履。

焦：既然如此，那請您談談舒曼的《幻想曲》，爲何這會是以奏鳴曲式（第一樂章）寫成的創作？我知道這也是您最鍾愛的作品之一。

德：這的確是伴我一生的作品。關於它，有兩項事實我們必須謹記。首先，它和響應波昂貝多芬紀念雕像募款有關。既然如此，那當然少不了最能代表貝多芬的奏鳴曲式。舒曼寫下兩個浪漫又感人的歌唱旋律，一大調一小調，又在其中安插與之搭配的新旋律（第33小節起），並讓此旋律成爲發展部的重心，譜成精彩的奏鳴曲式。但這裡的旋律素材也用到第二、三樂章，使得全曲環環相扣，也是主題循環出現的幻想曲。其次，此曲也反映由於克拉拉父親反對，舒曼必須和克拉拉分開的苦惱。舒曼引了貝多芬《致遠方的愛人》（*An die ferne Geliebte, Op. 98*）的最後一首〈請您收下這首歌〉（Nimm Sie hin den, diese Lieder）表明心意，但如此分離之苦也讓我們想到了誰？是的，與幽麗迪絲分離的奧菲歐！如果我們把葛路克（Christoph Willibald Gluck, 1714-1787）的歌劇《奧菲歐與尤麗迪絲》（*Orpheus und Eurydike*），奧菲歐在第三幕的著名詠嘆調〈我已失去尤麗迪絲〉*的德文版歌詞，放到舒曼《幻想曲》第一樂章的開頭大調主題，就會發現兩者竟驚人地吻合。

*「啊，我已失去了她，我所有幸福皆已消失。但願我不曾出生，啊，不曾在這世上。」（Ach, ich habe sie verloren, all mein Glück ist nun dahin! Wär', o wär' ich nie geboren, weh, daß ich auf Erden bin!）

Europe

焦：現在我知道爲何您演奏的第一主題也洋溢「宣誦」的美感。

德：如果心裡想著歌詞，要實現詩句內容，就不會把這個主題彈得粗糙暴力。小調主題（第41小節）是克拉拉最愛的旋律，象徵分離的憂傷，而之後的短句（第49小節）則如二重唱，兩人互道衷曲。中間的發展部（第129小節，四度旋律向來是克拉拉的象徵）像是舒曼對克拉拉的回憶，從小女孩一直到現在，到達高點後首次出現了《致遠方的愛人》（第156小節）……總之，這是非常具象的音樂。第一樂章向貝多芬致敬之後，第二、三樂章舒曼終於可以做自己，分別寫下他最好的進行曲和幻想曲。

焦：您的第三樂章是極少數採用舒曼原始版本（結尾再度引用《致遠方的愛人》）的演奏，實在感人至深。但這也讓我思考，爲何舒曼後來要把這段刪除？

德：我認爲那是因爲此曲最後題獻給李斯特、貝多芬雕像最主要的出資者。但給人一首寫給自己女友的情歌，實在有點怪，所以修改了結尾。但我認爲原始結尾才是舒曼的眞意，也讓全曲成爲首尾呼應、完全整合爲一的創作。

焦：您錄製了舒曼鋼琴作品全集，對他的喜愛是何時開始的呢？

德：我14歲舉行個人首演，曲目就有舒曼《第二號鋼琴奏鳴曲》。隔年我的音樂會有舒曼《狂歡節》，第三年有舒曼《幻想曲》。這下子教授說，音樂院希望學生能均衡發展，我不能總是彈舒曼，接下來的音樂會不許放舒曼了。於是我告訴我自己，既然如此，以後我要演奏舒曼所有的作品！後來我到日本演出，有家叫 King Records 的唱片公司和我接洽，希望我能以16張 LP 唱片錄完舒曼鋼琴作品全集，之後又有德國某電台願意出資讓我錄製全集爲電台所用，最後我答應後者的邀約，以3年時間錄完。我可以說，舒曼沒有寫過不好的作品。卽

使是不為人知的創作，仍然有高品質。我以準備音樂會的方式準備錄音，全都背譜演奏。

焦：舒曼說他從尚・保羅（Jean Paul, 1763-1825）作品中學到的對位法知識，多於從音樂教師學到的，您如何看這句話？

德：我原諒舒曼這樣說，因為我對尚・保羅的評價並不高，歌德要比他好一千倍。不過舒曼的文學造詣與鑑賞力真的很高，從他選擇譜曲的詩作就可知道。舒伯特也是，不曾為不好的詩譜曲。

焦：關於舒曼，可以向您請教的實在太多，在有限時間裡，可否請您特別談談《性情曲》（*Humoreske, Op. 20*）和《大衛同盟舞曲》（*Davidsbündlertänze, Op. 6*）這兩部性格獨特、並不好理解的創作？

德：《性情曲》本質上是七段（加上間奏）以歌曲形式（ABA或ABACA結構）緊密連結而成的作品，多以大調寫成，小調段落也不憂鬱。我會說它是《克萊斯勒魂》（*Kreisleriana, Op.16*）的姐妹作，《性情曲》明快歡樂而《克萊斯勒魂》陰暗憂傷。《大衛同盟舞曲》則是十八首樂曲的合集。我會比喻像是你摘了五朵花放在中間，然後圍上其他東西作點綴，所以第二曲也在第十七曲重現，最後成品像是一束花。根據舒曼日記，他常寫道：「我（又）完成了一首大衛舞曲。」可見這的確是合集。之所以作品編號是六，在於開始主題來自克拉拉寫的〈G大調馬祖卡〉，而那來自她的作品六《音樂晚會》（*6 Soirées musicales, Op. 6*）。若按作曲真正的時間，《大衛同盟舞曲》應該要排在作品十四或十五。這部作品在表現德國「婚禮前夜」（Polterabend），人們狂歡作樂、砸東西以求好運的習俗。所以抒情處要很抒情，狂暴處要很狂暴，但都籠罩在深刻的情感之中。

焦：我有一張您以Rosenberg鋼琴錄製的舒曼，不只演奏精彩，也帶我們回到舒曼的時代，呈現真實的歷史感。我知道您也因為舒曼而開始

蒐集歷史鋼琴，現在更擁有舉世聞名的克里斯托福里博物館（Museo Cristofori）。

德：的確，我在1956年受邀於舒曼逝世百年音樂會，以他1839年的葛拉夫（Conrad Graf）鋼琴演奏——想到舒曼、克拉拉和布拉姆斯都彈過它，我就像觸電一樣，全身起雞皮疙瘩。之後我立刻尋找舒曼時代的鋼琴，而我的好奇一旦開啓，就很難停止。我以我的曲目出發，蒐集這些作曲家愛用的或同時代的鋼琴，遇到性能、狀況更好的就再買。透過它們，我聽見作曲家曾聽見的聲音，知其性能並研究該如何表現，也眞實認識歷史。比方說我收藏的史特萊雪鋼琴，史特萊雪（Nannette Streicher, 1769-1833）是鋼琴製造名家史坦（Johann Andreas Stein, 1728-1792）的女兒，會鋼琴與作曲，和貝多芬是好朋友，更是了不起的鋼琴製造家，後來以自己的名字建立品牌。我這架史特萊雪鋼琴的驚人之處，在於琴槌不是由下往上打，而是由上往下。這讓擊弦更省力，琴體共鳴更完整，不會被踏瓣裝置切斷，是極好的設計。但爲何它不普及？因爲它的調音鈕在鍵盤下面，調音師得在鋼琴底下工作。有次鋼琴技師來調律，花了兩小時，累得半死，咒罵了一句：「這種複雜的鋼琴，只有女人才設計得出來！」人類歷史充滿這樣的事，眞正傑出的東西無法流行，因爲太複雜。

焦：您認爲有可能在現代鋼琴的基礎上，展現昔日鋼琴的特質嗎？

德：我認爲不可能。如果擊弦裝置無法改、鑄鐵構造無法改、琴弦張力無法改，那就回不去了。現在有很多製造家做仿製品，但我覺得比不上眞實的歷史鋼琴。巴倫波因（Daniel Barenboim, 1942-）最近推出他的新鋼琴，但充其量只是把交叉弦（Cross-stringing）回復成平行弦，沒多少顯著改變。

焦：您不只錄製了德布西和舒曼鋼琴作品全集，也幾乎錄完了法朗克所有的鋼琴作品，對他的鑽研當代堪稱無出其右，可否談談他？

德：大概在我14歲時，鋼琴班上有同學演奏他的《前奏、聖詠與賦格》（*Prelude, Choral et Fugue*），我非常好奇，於是又聽了他的《小提琴奏鳴曲》。即使演奏得不好，那音樂仍然讓我深深感動，從此我就愛上法朗克。我向納特學習的時候，更主要學法朗克。他從小在法朗克的音樂中長大，和許多法朗克的學生也熟識，對他有深厚的知識。納特說過一句很美的話：「法朗克的音樂愛你，即使你不愛它。」他的音樂有深厚的人性內涵，是直指聆者心靈的創作。在希特勒之後，歐洲不希望再有戰爭，希望不同國家與文化彼此融合，而法朗克就是最好的例子。他出生於列日（Liège），今屬比利時但當時屬荷蘭的城市。他的母親是來自阿亨（Aachen）的德國人，她以德文教法朗克主禱詞，因此雖然他只說法文，一生仍以德文主禱詞祈禱。他的音樂有法國的色彩，也有德國的精緻形式、深刻內涵與宏偉架構。

焦：有人正是因為法朗克兼具德法風格之長，反而認為他不夠法國，音樂要如德布西才真正代表法國。

德：法朗克認為我們要活在音樂裡，因此音樂要像建築；德布西認為音樂是香氣、是光影，要化有形於無形。他們兩人都是對的，法國也不是只有一種風格。

焦：您怎麼看華格納對法朗克的影響？

德：我不喜歡華格納，所以這點我不想多說。但我想強調的是法朗克的音樂也深受巴赫和貝多芬影響，尤其是巴赫，對他的影響實在大過華格納，而法朗克的音樂也比華格納更崇高。法朗克也愛舒伯特，是當時法國少數喜愛他的人。他顯然也愛舒曼，因為他要學生學他的《為踏瓣鋼琴的卡農形式練習曲》（*6 Studien in kanonischer Form, Op.56*）。

焦：《前奏、聖詠與賦格》的聖詠主題，有論者認為來自華格納《帕

西法爾》的「鐘動機」，但這個旋律我也在布拉姆斯《第二號交響曲》第四樂章和馬勒《第一號交響曲》第一樂章聽見。您怎麼看呢？這是當時某種固定的象徵嗎？

德：我覺得這就是一個四度下行最後接五度下行的動機，是常見的作曲構成素材，很難說引用了誰。若要我說，我會說這是來自巴赫《前奏與賦格》第一冊第十三首〈升 F 大調前奏曲〉，第 14 至 15 小節出現的左手音型，和法朗克這裡的聖詠一模一樣。我相信他必定對這部作品了然於心，而此曲的主動機也來自巴赫。

焦：那法朗克《D 小調交響曲》的開頭動機，是引用貝多芬最後一首弦樂四重奏的音樂格言「必須如此」（Muss es sein）嗎？

德：我覺得那是發自法朗克內心而出的音樂。「必須如此」可能是他的信條之一，但我更想引他的神劇《耶穌宣道八福》（*Les Béatitudes*）：知道這世上有罪，但不要畏懼，還要轉化、超越。這是法朗克的信念，而他甚至還能把如此音樂傳遞給學生 —— 至少蕭頌（Ernest Chausson, 1855-1899）的《詩曲》（*Poème, Op.25*）和杜帕克（Henri Duparc, 1848-1933）的歌曲，都是具有法朗克精神且非凡無比的創作。

焦：雖然法朗克在早期作品就運用了循環曲式（cyclic form），當時人仍認為他這個手法受李斯特的「主題變形」影響甚深。您怎麼看呢？

德：李斯特也是我受不了的作曲家，總是自己摧毀自己的作品。波特萊爾（Charles Baudelaire, 1821-1867）的名作《黃昏的和聲》（*Harmonie du soir*），多麼優美的詩；德布西以此為靈感，譜成的前奏曲〈飄散在暮色中的聲音與馨香〉（Les sons et les parfums tournent dans l'air du soir）又何其美妙。李斯特《超技練習曲》（*Études d'exécution transcendante*）第十一曲也叫〈黃昏的和聲〉，似乎來自相近感受，開

頭也很優美，到後面就霹靂啪啦一堆音。音樂會練習曲〈森林絮語〉（Waldesrauschen, S. 145-1）也是，開頭很美，後面又是一大堆音。這人就是沒辦法好好表現音樂，非得要賣弄技巧。作曲，意味要發展樂思，就這點而言，我不認爲他是很好的作曲家。

焦：您怎麼看循環曲式這種寫作手法？

德：這種手法本身很有意思，在法朗克這等天才手下，會有很好的成果。但循環曲式的危險，在於如果過度運用，每個樂章都強制實行基本主題，常導致樂曲本質上成爲單一速度。《前奏、聖詠與賦格》貫穿三段的下降半音主題，就讓全曲速度相近，但它至少言之成理，很多創作則不然。作曲需要規範，但也需要自由，不能僵化。

焦：以此來看《交響變奏曲》，它在循環曲式手法中也用了奏鳴曲式的概念，是極富巧思的創作。

德：此曲之所以稱爲「交響」，在於以古典角度來看，這是奏鳴曲式和多樂章——至少是「厚重、緩慢、燦爛」結構的作品，而且要有兩個互爲對比的主題。法朗克高明地讓強勢與柔弱的兩個主題，在序奏與三段落中變奏發展，最後還以對位法將兩個主題交織爲一，眞是非凡手筆。

焦：您在錄音中爲《交響變奏曲》加的裝飾奏，妙不可言，我也覺得是非凡手筆。

德：感謝你的稱讚。我不只用了《交響變奏曲》的主題，也引了他的《小提琴奏鳴曲》和《耶穌宣道八福》，因此都是法朗克的音樂。這曲子實在好，可惜稍微短了些，裝飾奏能讓它長一點。我爲法朗克寫過不少相關創作。1990年是法朗克逝世百年紀念，我在巴黎，不見任何紀念活動。既然如此，那就自己來吧！我寫了一首長達30分鐘的鋼琴

獨奏曲《法朗克逝世百年紀念主題與變奏》，後來也改編成協奏曲形式，或許會有人對它有興趣。

焦：您改編或演奏了許多法朗克寫給管風琴和風琴的作品。

德：因爲它們現在很少演出，但眞正重要的是音樂，而不是以什麼樂器演奏，我就把《B小調聖詠曲》（*Choral in B minor*）改編成鋼琴版本演出。我之所以學管風琴，就是爲了要學法朗克。那時我已是有名氣的鋼琴家，我去見華爾特教授（Karl Josef Walter, 1892-1983）時 —— 讓我用比較誇張的方式重現我們的對話 —— 我說：「我對您沒有興趣，對管風琴也沒有興趣，但我很愛法朗克的管風琴作品，我想跟您學它們。」教授說：「約爾格，你是維也納唯一笨到會欣賞法朗克的人，還不快來跟我學！」於是我跟他學完了法朗克十二首管風琴作品，之後才學巴赫。不過我對管風琴的興趣未能讓我「走到底」，學完法朗克，我就沒有繼續鑽研了，但這段學習至少增加了我的知識。

焦：您有最欣賞的法朗克管風琴作品詮釋者嗎？

德：法國管風琴家馬夏（André Marchal, 1894-1980）的演奏！你眞的得聽聽。

焦：您如何看法朗克的鋼琴寫作，那眞的很管風琴化嗎？

德：他的鋼琴寫作是特別，但沒有大家說的那麼像管風琴，我會說那是相當「個人化」。法朗克自己有雙大手，作品常有大幅跨越，在《前奏、歌調與終曲》（*Prelude, Aria et Final*）顯得格外困難，但並非無法克服，多加練習卽可。

焦：非常感謝您和我們分享了這麼多！您也是創作相當豐富的作曲家，包括2006年在維也納與東京首演的歌劇《門與死神》（*Der Tor*

und der Tod）。在訪問最後,可否談談您的作曲?

德：我15歲的時候寫了些很好的旋律與作品,包括《法朗克魂》
(*Franckiana*)和《紀念品》(*Souvenirs, Op. 5*)。後來我到斯圖加特向
當時相當有名的作曲家大衛(Johann Nepomuk David, 1895-1977)學
習。他屬於亨德密特風格,不喜歡我的創作。後來我想,在這個世
代,大概沒有人會欣賞我這種純粹自然的風格,因此我放棄作曲長
達28年。後來在朋友鼓勵下,我才重新創作,寫下作品六《六首作
品》。作品發表後我得到更多鼓勵,於是我繼續創作。現在我完全拋
開制約,不管外人怎麼想,只寫從我內心發出的音樂。不再畏懼,也
不保留,在作曲上,這次我要「走到底」。

JOAQUÍN ACHÚCARRO

Photo credit: Joaquín Achúcarro

1932 年 11 月 1 日生於西班牙畢爾包，阿楚卡羅自幼於當地音樂院學習，後至義大利席耶納奇佳納音樂院（Accademia Musicale Chigiana）進修。1959 年他於布梭尼鋼琴大賽獲得第四名，同年於利物浦鋼琴大賽奪冠，旋即開展國際演奏事業。他唱片錄音眾多，不只在西班牙音樂具有經典詮釋，對舒曼、布拉姆斯等浪漫派作曲家，以及德布西、拉威爾等人也有過人成就。1996 年阿楚卡羅被西班牙國王冊封為騎士，並授予藝術金質獎章。

關鍵字 —— 布拉姆斯、葛拉納多斯、《哥雅畫境》、阿爾班尼士、《伊貝利亞》、法雅、《西班牙花園之夜》、《貝蒂卡幻想曲》、蒙波、哈巴奈拉、赫曼、文化涵養

焦元溥（以下簡稱「焦」）： 您小時候在畢爾包音樂院學習，13 歲就和樂團合作莫札特鋼琴協奏曲，但聽說您很晚才決定要成為鋼琴家？

阿楚卡羅（以下簡稱「阿」）： 其實我很早就決定要走音樂的路，但家裡不允許，只願意我把音樂當興趣。因此我 17 歲在馬德里上大學，念的還是物理。最後我跟家人說，給我一年時間嘗試。我非常努力，參加許多比賽，得了很多獎，終於說服我父母讓我以音樂為業。

焦： 您曾和柯畢利斯（José Cubiles, 1894-1971），法雅《西班牙花園之夜》（*Noches en los jardines de España*）的首演者學習，但一般人並不知道他。他後來怎麼了？

阿： 他就是生不逢時。他從巴黎高等音樂院畢業回國後遇到一次大戰，接下來是西班牙內戰，然後是二次大戰。縱使技巧精湛，他作為演奏家的最精華時段全都處於戰亂，以致無法開展國際事業。但他對西班牙音樂有真正的感覺，也把這種感覺傳給他的學生。他和涂林納

（Joaquín Turina, 1882-1949）非常熟，首演了他多數作品，在西班牙是相當有名望的大師。

焦：之後您也向很多鋼琴家學習，可否談談您的心得？

阿：我年輕時走遍歐洲，向所有仰慕的名家學習，像是瑪格麗特・隆（Marguerite Long, 1874-1966）、季雪金、馬卡洛夫（Nikita Magaloff, 1912-1992）、阿哥斯第（Guido Agosti, 1901-1989）、卡博絲（Ilona Kabos, 1902-1973）、賽德勒候佛（Bruno Seidlhofer, 1905-1982）等等，而這還不包括那些唱片裡的「老師」，像是拉赫曼尼諾夫、霍洛維茲、魯賓斯坦等等，雖然我後來有幸彈給魯賓斯坦聽過。我那時認為作曲家有特定的彈法，我要學正統的貝多芬、正統的蕭邦、正統的德布西與拉威爾，我要尋找並學習某種「眞理」，因此必須遍訪掌握眞理的名家名師。過了很久我才理解，世上根本沒有這種眞理。我彈的不會只是貝多芬，必然是「貝多芬加上我」。我要知道貝多芬的風格，但我的詮釋必須成爲我。詮釋很神祕，同一棵樹讓十位畫家來畫，就會是十個樣子，一如同一首曲子給十個人彈，也會是十種面貌。我要知道我是誰，我想做什麼。以前我擔心自己的詮釋「不正確」，但現在我知道，如果我的詮釋「不正確」，那至少是我，也必須是我。只要那用盡心力且眞實無欺，「我」也就會「正確」了。這不是自傲或自滿，而是如里爾克（Rainer Maria Rilke, 1875-1926）在《給青年詩人的信》第一封說的：「向自己世界的深處產生出『詩』來，你一定不會再想問別人，這是不是好詩。」我花了好多年，才眞正體悟他說的是什麼。

焦：我非常喜愛您的布拉姆斯專輯，這眞是發自內心世界深處的演奏。

阿：很高興你這麼說，這的確是我很滿意的錄音。我也錄了拉威爾，而我覺得他們有一點很像，就是用嘲諷來保護自己，僞裝之下是溫柔澄澈的心靈，特別是布拉姆斯。在《三首間奏曲》（Op. 117）的第二

首，中段當降B小調要轉回降D大調的時候，那裡面有多少恐懼與焦慮啊！但布拉姆斯用他的方式，表現了它們同時又隱藏了它們。

焦：布拉姆斯可以在調性轉換時營造極強烈的張力，像《四首鋼琴作品》（Op. 119）最後一首〈狂想曲〉，結尾從降E大調變成降E小調，那麼措手不及卻又那麼言之成理，我到現在都無法忘記第一次聽到它的震撼和錯愕。

阿：但你想想看，要達到這一步，布拉姆斯用了多麼縝密的布局，又得思考多久啊！他在這組作品裡放了很多祕密，第二曲譜面是三拍，但我覺得應該用二拍來思考。他是故意把二拍寫在三拍裡。前一組《六首鋼琴作品》（Op. 118）也有好多祕密。到了最後一曲，你知道布拉姆斯知道他將走向人生終點，觀看他如何觀看夕陽。

焦：現在讓我不可免俗地向您請教西班牙作曲家與作品。首先可否請您談談葛拉納多斯和他以哥雅（Francisco Goya, 1746-1828）畫作為靈感的曲集《哥雅畫境》？

《哥雅畫境》：愛情中的人們（Goyescas, Los majos enamorados）

第一部：
1.〈情話〉（Los Requiebros）
2.〈窗櫺邊的對話〉（Coloquio en la Reja）
3.〈油燈旁的方當果舞曲〉（El Fandango del Candil）
4.〈悲嘆，或少女和夜鶯〉（Quejas o la Maja y el Ruiseñor）

第二部：
5.〈愛與死：敘事曲〉（El Amor y la Muerte: Balada）

6.〈結語：幽靈的小夜曲〉(Epílogo: Serenata del Espectro)
此外，1914年寫作的《偶人：哥雅場景》(*El pelele: Escena Goyesca*)，常被當成《哥雅畫境》的附錄。

阿：卡薩爾斯說葛拉納多斯是「西班牙的舒伯特」。我知道他想說什麼，那種難以言喻的敏感和憂愁確實像舒伯特。但真要比擬，葛拉納多斯當然是西班牙的蕭邦。他有很多傑出創作，但要到《哥雅畫境》才將他推上第一流作曲家之列。丹第（Vincent d'Indy, 1851-1931）說它是「美麗的即興」，但它不只有即興，還有精妙的設計手法，包括華格納風的主導動機。〈情話〉的第一主題在整部曲集中反覆現身，意味它變化為各種心情，緊扣副標題「愛情中的人們」。第二部其實沒有新的音樂材料，而是把第一部的材料重組、融合，以歌劇角色的方式呈現，或者也能說展現了作曲者的心靈狀態。

焦：您怎麼看《哥雅畫境》很不尋常的記譜法？除了第四曲〈悲嘆，或少女和夜鶯〉，其他五曲都未在開頭標示調性。比方說第一曲，為什麼葛拉納多斯不直接寫在降E調，而要在C大調上去寫降E調，導致看來非常複雜？

阿：我真不知道答案啊！雖然我們都知道這是降E調，但在西班牙並沒有一個標準解釋，說明為何他會這樣記譜。也許——只是也許——他想要以此呈現譜曲時的心靈狀態，試圖「捕捉即興」。請想像他或是蕭邦這樣的音樂家，坐在鋼琴前，手放到鍵盤上，音樂就流洩而出。如此記譜法或許正是要捕捉這種感覺。那不是C大調，而是「沒有升降記號」，鍵盤是一張白紙，他用手指隨興所至揮灑作畫。「捕捉即興」是自相矛盾的話，因為即興一旦被寫下來，就不會是即興。但偏偏有像葛拉納多斯和蕭邦這樣的作曲家，要化不可能為可能。我不敢想像蕭邦要耗費多少心神，才能譜出《二十四首前奏曲》

的第一曲〈C大調前奏曲〉，即使那一聽就知道是即興。貝多芬也有這樣的例子，像他第二十九號、三十一號鋼琴奏鳴曲，都有聽起來像是即興的段落。但要寫下來，實是難以想像地困難啊！

焦：我們要怎麼處理《哥雅畫境》的節奏？這裡面當然有許多來自民俗音樂與舞曲的素材，可是我覺得又不只如此……

阿：因為我們在譜面上看到的是「音樂的節奏」；這是發明出來的節奏，不是人的生物韻律。人的自然節奏是心跳，二拍；音樂世界有很多三拍作品，特別是舞曲，但因為演奏的是人，所以這三拍往往融合了二拍在其中，而且每個人的感受都不同。有人的三拍很平均，有人就會在第一拍拖長，讓三拍更接近二拍。剛剛提到的布拉姆斯，就是融合三拍與二拍的大師。《哥雅畫境》的微妙在於其節奏寫在自然與人工之間，我的掌握方法是維持音樂線條的連綿不斷。樂曲中當然有呼吸與停頓，但這不能妨害整體線條。「聲音」可以斷，「音樂」不能斷，必須是不停的連續。指揮家包爾特（Adrian Boult, 1889-1983）說：「無論有意識或無意識，我們都在思考某種方式。」有人純憑感覺演奏，但我認為在音樂詮釋裡我們要有意識，知道自己要什麼，才能很清楚地表達且避免迷路。

焦：您也聽葛拉納多斯自己的演奏嗎？像是他的兩首《西班牙舞曲》（第七與第十）和《偶人》，還有一些紙捲鋼琴錄音？

阿：我沒聽過他的紙捲錄音，有聲錄音也沒有印象了；我聽最多的是拉蘿佳（Alicia de Larrocha, 1923-2009）。啊，我實在很愛她！我們也是非常好的朋友。但無論她多麼有名，我對她的演奏與錄音有多熟悉，我也不能模仿她，必須找出我自己的彈法。當然，我們讀葛拉納多斯的著作和文章，了解他的想法，但無法模仿他的詮釋，因為他的演奏並不「忠實」。他留下了《偶人》的錄音，但那並不是《偶人》那曲，而是本於《偶人》的即興。當然你可以說《偶人》是後來才寫

的，他錄音時還沒想好該怎麼寫，但他彈的兩首《西班牙舞曲》也和譜面有不小出入。我們可以了解他相當個人化的演奏風格，但不能模仿他。就如我剛剛說的，我們都有自己的節奏。

焦：關於節奏與時間，不得不提的就是彈性速度。您剛剛提到葛拉納多斯的著作，他在文章〈運用鋼琴踏板的理論與實踐〉中提了許多精闢看法，包括音符的時值並非純然譜上的時值，要以樂曲意境和旋律風格，就演奏者主觀的意識來區分譜上「真實的時值」和心中主觀的「想像的時值」。我想這也解釋了他心中的彈性速度，而我很好奇您怎麼看這個觀點？

阿：我用一個非常簡單的方法來解釋。你選一段樂句，用節拍器量它該演奏多少時間，然後你在相同時間之內用自己的方式演奏它；前者就是「真實的時值」，後者就是「想像的時值」。演奏者應當把節奏放在心裡，但不能被拍點釘死。此外，請想想巴赫《義大利協奏曲》的第二樂章。巴赫可以很浪漫，這個樂章就是浪漫至極的音樂——那完全可以是羅德利果（Joaquín Rodrigo, 1901-1999）寫的曲子。這段旋律與伴奏之間，因為和聲而形成巧妙的折衝與張力，不只需要彈性速度，更需要左右手之間的參差對應。附帶一提，我覺得拉威爾《G大調鋼琴協奏曲》的第二樂章，應該就是以這曲為範本，特別是中間的高音裝飾音型也很像巴赫。同樣，這個樂章旋律與伴奏之間的關係也很微妙；不能完全在一起，也不能離得太開。

焦：所以關鍵就是彈性速度要以樂句為單位，而且句子愈大愈好。

阿：我正是這樣教學生。以莫札特而言，句子幾乎都以4小節為一單位。但4小節和4小節可以組合起來，演奏者心裡要至少以16小節為一單位，在雕琢細節的同時必須清楚大脈絡與大句法。關於這一點，魯賓斯坦真是彈性速度的王者。你不知道發生什麼事，卻自動被他的音樂帶著走。

焦：現在讓我向您請教《哥雅畫境》的細節。您的錄音把《偶人》放在《哥雅畫境》之前，除了它是歌劇版《哥雅畫境》的前奏曲之外，還有其他原因嗎？

阿：法雅曾在信裡提過，葛拉納多斯在作曲家寧（Joaquín Nin, 1879-1949）家裡演奏了《哥雅畫境》「第一部分」的《偶人》，他說整部作品「就是以這段富有明快節奏感的舞蹈開始」。既然如此，我想把它放在曲集之前演奏應該很合適，也合乎作曲家的意圖*。

焦：我對第一曲的標題〈情話〉感到相當困惑，這究竟該如何解釋？有人說是「恭維」，也有人說是「調情」，甚至是更露骨的「求愛」。我從小就聽卡薩多（Gaspar Cassadó, 1897-1966）的同名大提琴曲《情話》，但也不知道是上述三者的哪一個。

阿：的確很難翻譯，我不認為有英文字可以對應這個西班牙字。它是男人對意中人的「恭維或討好」，但沒有任何粗俗感，是很騎士風的稱讚，就如譜上寫的要「優雅且雄辯」。我會說那是你手上有杯酒，一位高雅的美女從你眼前走過，而你舉杯向她致意，道出發自內心的讚嘆——而不是輕佻地吹口哨。這就是 Requiebros！

焦：第二曲〈窗櫺邊的對話〉標題就很有畫面：情侶在窗戶兩旁，哀傷的音樂彷彿是告別。

阿：若說葛拉納多斯是西班牙的蕭邦，此曲大概是最好的證明。我覺得這是月光下的神祕夜晚，音樂在緩慢中滿溢激情。它確實有一段悠長旋律讓人想到告別；這段句子也會在第六曲〈幽靈的小夜曲〉出現。

*「我永遠不會忘記葛拉納多斯在寧的家中為我們所做，對《哥雅畫境》第一部分——即《偶人》的詮釋，作品就是以這段富有明快節奏感的舞蹈開始的。那些歌謠短句被極富感性地轉譯出來，其中一些伴有旋律的優美詞句，有時候滿含天真的憂傷，有時候又充滿發自內心的歡樂，但總是非常出彩，特別是能引人遐想，彷彿在表達作者內心的幻象；現在，在分析這段音樂時，我再次感受到這一切……。」（張偉劼博士譯文）

焦：〈油燈旁的方當果舞曲〉似乎就是單純的舞曲了？

阿：不盡然。你若看它的結構，就會發現它幾乎是奏鳴曲式，有兩個對立的主題，也有發展部和再現部。兩個主題都於再現部重現，第二主題還回到一開始的調性，完全照奏鳴曲式的章法。這是葛拉納多斯厲害之處。當人們以為這曲集是即興隨想，他突然給予傳統的工整架構，形成很好的平衡。

焦：第四曲〈悲嘆，或少女和夜鶯〉，葛拉納多斯曾說應該要彈得有「女人的嫉妒，而非寡婦的悲傷」，這是怎樣的感覺呢？

阿：《哥雅畫境》其他五曲都題獻給著名的鋼琴家友人，只有第四曲不然——他題獻給安帕蘿（Amparo Gal），也就是他的妻子。答案就在這裡，我想你知道那個悲劇：一次大戰中，葛拉納多斯和妻子所搭的船被德軍潛艇擊沉。他本已獲救，又跳下海去救妻子，但他不會游泳，最後雙雙喪命。不過歷史沒寫的是十餘年後，西班牙兩位最會游泳的人也姓葛拉納多斯——那是安立奎（Enrique）和霍賀（Jorge），把自由式傳入西班牙的游泳好手，他們正是葛拉納多斯的兒子！這真是化悲痛為力量的典範。我會知道是因為我也很愛游泳，我在馬德里常去的游泳訓練中心正是他們創建的，我還參加過七次游泳比賽。

焦：您有獲得名次嗎？

阿：有喔，幾乎都是最後一名，哈哈。我比賽的時候就在心裡彈布拉姆斯鋼琴協奏曲。當我把兩首彈完，差不多也就游到終點了。

焦：再讓我們回到《哥雅畫境》。第二部如您所說，並沒有什麼新材料，因此像〈愛與死：敘事曲〉這種作品，演奏者能夠單獨演奏它嗎？

阿：還是可以，但我每次單獨彈，都會先向聽眾解釋其中極其強烈的表達，愛情、惆悵、憤怒、狂暴、悔恨，還有種種主題運用。它以〈窗櫺邊的對話〉開始，主題卻變得陰暗，接下來又有〈少女和夜鶯〉的少女主題與〈情話〉主題的交織等等。之前出現的各種素材都混和於此，像筆法更有機的華格納歌劇。曲中持續著不安，又有絕望的衝動。葛拉納多斯說此曲有「從經歷痛苦得到的快樂」，最後的和弦又是這種快樂的消逝，少女死了，喪鐘敲響。此曲中段對我而言是全曲集裡最美的音樂，而我總是想到曼立奎（Jorge Manrique, 1440-1479）的詩句：

> 幸福去得真快，
> 事後回憶起來
> 多麼令人傷感；
> 在我們看來，
> 一切逝去的時光
> 總比今天更好。（張偉劼博士譯文）

　　在西班牙文化中，人生是條河，終歸死亡之海。這首曲子用最藝術性的方式，把這概念說了一次。

焦：在這樣總合性的曲子後，整部作品居然以〈結語：幽靈的小夜曲〉如此詭異的音樂收尾。

阿：這真是詼諧、神祕又古怪的曲子，充滿奇特的和聲。先前主題全都變了形貌，像是一場惡夢：幽靈對著失去愛人的少女唱歌。少女要它走開，幽靈卻持續拿著吉他歌唱，唱著詭異又哀傷的〈神怒之日〉（Dies Irae），在荷他（Jota）舞曲的節奏上！最後〈窗櫺邊的對話〉主題再度出現，然後幽靈悄悄消失，彷彿是對之前一切的嘲弄。

焦：對於像《哥雅畫境》如此親密，適合僅為一小群人演奏的音樂，

您有沒有什麼建議？

阿：這確實是個挑戰，最重要的是言之有物，而且要有向人訴說的意願。它的演奏技法很難，卻不是爲炫技而存在。如果有很好的手指，能彈出各種不同音色，音樂裡卻沒有話要說，那也是失敗的演奏。

焦：您也彈阿爾班尼士的《伊貝利亞》（*Iberia*）嗎？

阿：當然，但不是全部，只有四曲加上《納瓦拉》（*Navarra*）。我40歲左右有次拉蘿佳問我：「你打算彈全本《伊貝利亞》嗎？如果是的話你得趕快囉，再慢就來不及了！」她是對的，這實在是困難到令人咋舌的曲子。

焦：您認爲《伊貝利亞》有內在的邏輯與結構，是一組作品嗎？比方說第一冊的三曲，調性是五度降冪關係，雖然這樣的關聯頗薄弱⋯⋯

阿：作曲家並未表示這是一組作品，在西班牙一般也認爲這四冊十二曲並沒有內在關聯，就是十二曲合集，所以我也可以挑曲子彈。事實上拉蘿佳是首位在音樂會中演奏全本《伊貝利亞》的鋼琴家，之前也沒有人這樣彈。

焦：阿爾班尼士在此也用了很不尋常的寫譜法，根本無法照譜上寫的來彈，演奏者必須重新安排聲部。在西班牙有通行的聲部安排法嗎？爲何他會這樣寫呢？

阿：倒沒有通行的重新編排本。我不知道他爲何會這樣寫，也不確定這樣寫有什麼詮釋上的意義。有個說法是有人聽他彈這些曲子，告訴他這「很簡單」——「是嗎？那你等著瞧吧！」我不知這是真是假，哈哈。不過無論是《伊貝利亞》或其他難曲，真正重要的仍是傳達音樂。在此大前提下，演奏者可以做很多更動。我常說樂曲是作曲家的

孩子，演奏者則是養父母。生育很偉大，養育也很重要，不會比生育次要。和樂曲相處最久的，通常是演奏者而非作曲家，演奏者當然有權力作調整。

焦：在〈賽維里亞的聖體行〉（El Corpus en Sevilla），阿爾班尼士給了很誇張的力度指示，包括五個弱（ppppp）和五個強（fffff）。這真有可能做到嗎？

阿：所以你知道他是什麼個性的人囉！我覺得那是誇示。鋼琴家要呈現比例，也可用音色調配，但不可能做出如此誇張的力度。就像舒曼在譜上寫「愈快愈好」，之後又寫了「更快些」。要是不經思考、拚了命地快，聽起來只會像瘋子。

焦：對於《伊貝利亞》中的各式民俗素材，演奏者該如何找出適當的節奏感與速度？

阿：還是老話一句，要聽西班牙民俗音樂。但不是為聽而聽，必須聽到將這些旋律與節奏內化成自己的一部分，然後以自己的心靈和這些樂曲溝通並尋求表現。

焦：談到西班牙音樂，不能不提的還有法雅的《貝蒂卡幻想曲》（Fantasía baetica）。關於此曲我第一個問題就是曲名："Baetica" 是安達陸西亞在羅馬時代的古地名。既然如此，為何法雅不直接叫它「安達陸西亞幻想曲」呢？

阿：我想這是因為法雅要寫的，遠比現今的安達陸西亞要豐富。他並沒有引用任何安達陸西亞或西班牙南部民歌，而是將該地音樂素材融會貫通之後再譜寫此曲，召喚出這個地區各式各樣的文化遺緒。你可以聽到吉他與佛朗明哥舞蹈，也有來自中東、印度、吉普賽、西班牙猶太民族的各類音樂，加上法雅獨到的和聲——裡面有些和弦，真是

不可思議的天才之筆！這樣的多元豐富的創作，居然還有嚴謹結構，幾乎就是奏鳴曲式。我認為它是西班牙鋼琴音樂的顛峰之作，也是我最愛的作品。

焦：而它也非常難彈……

阿：這是法雅寫給魯賓斯坦的曲子，而後者親自告訴我，他花了11個月才練好！但它有難的道理。一方面法雅要融合那麼多素材，另一方面他在「翻譯」民俗音樂。比方說其中有段像是民俗歌者的吆喝與呼喊，但要怎麼用鋼琴表現？法雅著實下了一番功夫。成果很好，卻也讓樂曲變得更難。大概也就是太難了，一般人也不能解讀法雅創新的鋼琴技法，不但魯賓斯坦之後不演奏了，現在彈它的人也很少，實在可惜。

焦：此曲雖難，卻有一段僅有兩聲部的中段，寫法也很特別。

阿：這段間奏太了不起了。法雅用這個方式帶來屬於過去的、古老的氛圍，兩聲部互動間呈現出的和聲效果又何其精彩，完全是魔術表演，太美太美了！這段看起來像是巴赫，真正困難之處卻在節奏——那也是只能感覺而無法計算，必須用心去體會的音樂。

焦：您最近又錄了他的《西班牙花園之夜》和《大鍵琴協奏曲》。

阿：我很高興能和拉圖與柏林愛樂合作《西班牙花園之夜》。我在事業起步之初就和他合作過，多年後再度重逢格外高興。很多人說這首曲子的色彩像德布西，但你聽它第一、三樂章結尾的漸強，那也像拉威爾，甚至華格納！法雅花了七年時間才完成它，何其革命性的創作！在那個時代，居然有人寫出這種鋼琴技法，相當艱難，卻不是炫技創作的樂曲。如此大膽的個性啊！《大鍵琴協奏曲》是另一首被嚴重忽略的偉大經典。法雅將它題獻給藍朵芙絲卡（Wanda Landowska,

1879-1959），她卻從來沒有演奏，因爲她不能理解。那時眞正知道它價值的是史特拉汶斯基，還把此曲一些素材用到他的《詩篇交響曲》（*Symphony of Psalms*）。

焦：您用大鍵琴和鋼琴都演奏過這首協奏曲，如同法雅當年一樣，但用鋼琴彈眞的好嗎？

阿：用鋼琴彈至少提供了另一種可能，就像普朗克（Francis Poulenc, 1899-1963）寫給大鍵琴的《田園重奏曲》（*Concert champêtre*）也可用鋼琴彈，只是絕大部分演奏者不這樣做。這是展現高度智性成就的曲子，多演奏多欣賞總是好事。

焦：您認識作曲家蒙波嗎？

阿：啊，他是非常可愛的人，我眞喜歡他！人那麼害羞，選用的和聲卻非常大膽。我很懷念大家在一起的時光。有次我去巴塞隆納演出，拉蘿佳、莎琶特（Rosa Sabater, 1929-1983）、蒙波、作曲家蒙薩瓦切（Xavier Montsalvatge, 1912-2002）都來我的音樂會。之後大家一起開心聚會，輪流彈鋼琴，那時我們眞的好快樂。以前我和內子常彈雙鋼琴。有次我們在瓦倫西亞巧遇蒙波，我突然福至心靈，問他：「何不幫我們寫雙鋼琴作品呢？」只見他一臉驚恐：「爲一架鋼琴寫作已經夠折騰了，你還要我寫雙鋼琴！」現在他們都不在了，我眞是很想念他們。

焦：您怎麼看蒙波彈他鋼琴作品的錄音？

阿：那當然是個參考，但我想你別太認眞。他沒時間好好練琴，而且太容易緊張。有次我們夫妻在他家，他爲我們彈他的〈第九號前奏曲〉，精簡、巧妙、史克里亞賓風格的作品。即使在這種私人場合，樂譜也才兩頁，他居然邊彈邊發抖，你就知道他可以多緊張！他的音

樂還是遠比他的演奏要好。

焦：法雅曾經讚譽德布西，說這位不曾真正到過西班牙的作曲家，「卻寫出許多最好的西班牙音樂」。您怎麼看他的西班牙音樂呢？此外，您來自巴斯克，和拉威爾母親一樣，您怎麼看拉威爾筆下的巴斯克音樂？

阿：我覺得德布西的前奏曲〈酒之門〉（La Puerta del Vino），那種內在韻律確實非常西班牙，掌握到西班牙音樂的靈魂。拉威爾是非常精細高妙的作曲家。他用了很多巴斯克節奏，但都經過轉化。像他《鋼琴三重奏》第一樂章，我覺得那也是巴斯克舞曲，只是慢很多，涂林納也有作品用了這種五八拍子。但無論節奏來自何處，是作曲家的轉化成就了偉大作品。我們可以帶出這個節奏所代表的感覺，卻不能照該節奏的原樣演奏。比方說德布西的《比緩板更慢》（*La plus que lente*），大概沒有比這更慢的圓舞曲了吧！不過速度雖慢，聽它你仍然知道這是圓舞曲，也知道一定要以大量彈性速度演奏，即使那不屬於圓舞曲的元素。我們也不能因為它是圓舞曲，就把它彈快了，或不用彈性速度。不過說到舞曲節奏，身為西班牙人，最讓我困擾的其實是大家不清楚哈巴奈拉舞曲（Habanera）的節奏。

焦：哈巴奈拉？那不就像是《卡門》裡女主角登場的那首〈愛情像野鳥〉（L'amour est un oiseau rebelle）一樣嗎？

阿：唉！這正是誤導的來源之一。這首的確是哈巴奈拉，但若要照真正的哈巴奈拉節奏，後一拍的兩個音必須稍微拖長！這很微妙，無法透過譜上的時值表現。法雅在吉他曲《致敬：德布西之墓》（*Homenaje: le tombeau de Claude Debussy*）當中，在哈巴奈拉節奏的後二拍上添了叉號，他的鋼琴改編版則用加號（譜例一），指示演奏者要怎麼彈，但很多人視若無睹。我看過此曲的俄國版本，編輯者居然把加號拿掉！還有一種哈巴奈拉節奏，像拉羅《西班牙交響曲》第五

譜例一：法雅《致敬：德布西之墓》，第1-3小節

譜例二：拉羅《西班牙交響曲》第五樂章

樂章中的一段，前一拍是三連音，後一拍是二分（譜例二）；前者應該短一點，後者的兩個音也要稍微長些。

焦：非常感謝您和我們分享這麼多。您錄過很多黑膠唱片，可惜很多都未CD化，我很期待您現在能多錄些。

阿：感謝你的美言，但如果我認為我的詮釋還沒有絕對的信服力，那我就不會錄音。我的想法也可能不斷改變，變與不變之中若要無愧於心，就必須和作品相處很久的時間，讓曲子成為我的一部分。我也要了解作曲家，努力知道他們的一切。比方說我知道法雅信仰虔誠，但他同樣很迷信，害怕滿月，也不和人握手。這和詮釋他的作品有關係嗎？當然沒有，但這讓我覺得我和作曲家是朋友；我演奏朋友的作品，自然會有親切感。作曲家不是聖人，而是人。他們可能是天才，

有非凡才華，但他們終究是人。

焦：不過凡事都有例外，比方說您錄製了赫曼（Bernard Herrmann, 1911-1975）爲電影《漢諾瓦廣場》（Hangover Square）所譜寫的電影配樂《死亡協奏曲》（*Concerto Macabre*）……

阿：啊，那眞是意外！我到現在都清楚記得，某週六早上我接到我倫敦經紀人的電話，問我能不能錄什麼《死亡協奏曲》。我以爲是李斯特的《死之舞》（*Totentanz*），後來他解釋這是赫曼爲電影所寫的作品。我對那部電影或音樂一無所知，但不想放棄機會，就說我願意。在答應之後，我才知道錄音時間……就在下週四！天啊！我連忙趕去倫敦，在寄宿家庭的琴房日夜苦練，只要是醒的時間都在練，終於在三天內學會它！那時我每天都去附近的印度餐廳，吞了很多辛辣菜餚補充能量，好和這首曲子拚命！

焦：您見到赫曼了嗎？

阿：當然，他很和氣，告訴我他以拉赫曼尼諾夫《第二號鋼琴協奏曲》爲範本，但要做不同設計。那眞是電影配樂的黃金時期，想想看，爲了一個場景，作曲家居然寫了一首協奏曲，就和《華沙協奏曲》（*Warsaw Concerto*）一樣！我後來在紐約看了電影，才知道這原來是和作曲家、鋼琴家有關的驚悚片，難怪需要協奏曲。不過，我覺得我學這首曲子的過程更驚悚，呵呵。

焦：您在德州的南衛理大學（Southern Methodist University）任教多年，這是怎麼開始的呢？

阿：這也算是意外。當初學校聘我的時候，我說：「誰知道會如何？說不定明年你們就想趕我走，而我也討厭你們，何不簽一年合約就好？」結果就這樣快三十年過去了！我和達拉斯市民也相處愉快，現

在他們還成立了以我為名的基金會，我也真心為他們付出。

焦：相信您近年來遇到愈來愈多的國際學生，最後可否給予您的建議？

阿：無論是巴洛克還是當代作品，音樂裡表現的就是思考和情感，特別是情感。但說是表現情感，其實是表現文化，這音樂背後的一切。樂譜本身並不足夠，記譜也有限制，為何這個節奏該這樣而不那樣，為何這個句子這裡該停那裡又不該，這都牽涉到文化，但也牽涉到演奏的人。因此，學音樂並不只是學演奏技術，更要學文化，也要涵養自己。沒有技術當然不行，只有技術也不行。你若是一個有文化、有涵養的人，相信我，你的音樂也不會差到哪裡去。當然這不是說音樂名家一定是好人，但有文化涵養的好人幾乎都能成就好音樂。

瓦薩里 1933-

TAMÁS VÁSÁRY

Photo credit: 許斌

　　1933年8月11日出生於匈牙利，瓦薩里師事賀希特（Margit Hoechtle）與杜赫納尼，並且擔任過高大宜的助教。他從小就以神童聞名，8歲登台演奏協奏曲，15歲贏得匈牙利李斯特國際鋼琴大賽首獎。他於1956年在伊麗莎白大賽獲獎後離開匈牙利，並為DG唱片錄音，建立起國際名聲。不只是傑出鋼琴家，他在指揮方面也頗有佳績，曲目寬廣而氣質獨具。由於其傑出成就與貢獻，瓦薩里曾獲匈牙利最高榮譽之國家獎、國家文化資產獎、匈牙利總統金戒指獎以及2001年法國政府授予之藝術與文學騎士獎章等殊榮，至今仍持續演出錄音，為匈牙利國寶級大師。

關鍵字 —— 神童、杜赫納尼、高大宜、匈牙利政治、安妮・費雪、伊麗莎白大賽、指揮、李斯特（鋼琴演奏、作品、人生）、匈牙利鋼琴學派、匈牙利音樂

焦元溥（以下簡稱「焦」）：請談談您如何開始學習音樂。

瓦薩里（以下簡稱「瓦」）：我有位大我10歲的姐姐學鋼琴。我5歲時在廣播裡聽到一段旋律，非常喜歡，就試著記下它的曲調與和聲，然後在鋼琴上摸索。等到姐姐的老師來教琴，我就彈給她聽。她聽了非常驚訝，知道我不會看譜而全靠摸索後，更是驚訝。從此，她也開始教我彈琴。我進步很快，一年後已經能彈李斯特《第二號匈牙利狂想曲》的簡單片段。老師認為我實在有天分，告訴家父應該盡早讓我到音樂院學習，於是家父便帶我去見我家鄉代布勒森市（Debrecen）的音樂院院長。音樂院只收7歲以上的孩子，但院長一聽到我的演奏，當下就破例收我。

焦：所以您是名副其實的天才神童。

瓦：可以這樣說吧。我在院裡的鋼琴老師是賀希特，她是錢迪（Árpád Szendy, 1863-1922）的學生，錢迪又是李斯特的學生，因此我也以李斯特的傳承者自居。進音樂院一年多，我大約8歲，就和學校樂團合作莫札特《第五號鋼琴協奏曲》。那場樂團也演奏了《費加洛婚禮》序曲、《小夜間音樂》（K. 525）和《第四十號G小調交響曲》，而我立即愛上管弦樂，從那一刻起我就想當指揮。有趣的是那場的指揮是我們院長，他也是鋼琴家。這在當時並不常見，彷彿預言了我的人生。由於演出非常成功，自此我也以神童聞名，開了不少音樂會。

焦：您也是在那時認識傳奇大師杜赫納尼的嗎？

瓦：我8歲時，杜赫納尼到我們學校演奏，我被介紹給他，但我其實不知道他是誰。他不教小孩，他聽了我的演奏，卻說我一定要到布達佩斯跟他學習。家父說我還太小，我們家那時也不可能搬到布達佩斯，但他還是堅持我至少要時常到布達佩斯彈給他聽。

焦：杜赫納尼是怎樣的老師？

瓦：他後來離開匈牙利，我也和他失了聯絡，但我永遠記得他的教導。有次我彈了蕭邦《升C小調圓舞曲》（Op. 64-2）給他聽，他說我彈得「太過悲傷」。我不服氣地反駁：「那是首憂傷的曲子呀！」「可是對8歲小孩而言，這太悲傷了！」我也彈海頓的《G大調奏鳴曲》，他聽了對我父親說：「湯馬斯彈得太深刻，太多細節了。」我們才知道他覺得我的演奏是教出來的，不是自己的東西。後來我立即再彈一次，用完全不同的方式，他才了解我是非常特別的孩子。我那時已經能獨立詮釋音樂，而不是聽別人教導。當然，杜赫納尼深知所謂神童背後的悲劇。他看了太多例子了。當他知道我一天練4小時，直說我練得太多。他認為小孩每天只該練1小時，把其他時間用去踢足球或玩耍。總之他希望孩子活得健康快樂，不受剝削。

焦：所以您8歲就已經是小鋼琴家，還想當指揮。您曾想過爲何您那麼早就有如此明確的志向嗎？

瓦：我很早熟，從小就很敏感。我的家庭背景和匈牙利政壇有相當深遠的淵源。我的外公迪索‧巴塔札（Dezsö Baltazar）是基督教的牧師，當時基督教團體中的領導，也是匈牙利政府海軍軍官霍爾帝（Miklos Horthy）的參謀長。我的伯父伊斯特凡（Istvan Vásáry）是代布勒森市的市長，之後更成爲經濟部長以及國會議長。我的父親約瑟夫（Jozsef Vásáry）曾任參議員、國會議員和農業部副部長。小時候家父因工作之故多半不在家，我基本上由母親教養。她從來沒把我當小孩看，總是用大人的方式跟我說話，我也因此變成小大人。每次有客人來訪，跟我用嬰兒語言伊呀伊呀地交談，我都無法忍受 —— 他們看我是小孩，卻不知道在我眼裡，他們才「幼稚」！我小時候就有好多想法，常爬到椅子上講話，想跟大人一樣高，總是等不及長大！

焦：所以您不是單純的天才，而是罕見地早熟。

瓦：我甚至覺得有前世，而我今生仍未忘記以前學會的事物。我8歲就覺得自己已經有職業，可以彈鋼琴並想當指揮，但我的年齡卻不允許我這樣做。我小時候常覺得沮喪，爲不能做自己想做之事而沮喪。事實上，我還必須學習如何自我調適，找到心理成熟度與實際年齡間的平衡。家父就任農業部副部長後，全家搬到布達佩斯，我則考進李斯特音樂院。那個入學考非常困難，鋼琴組共有兩百人報名，考試時還得在布簾後演奏以示公平。那年我只有12歲，可是當我彈琴時，所有評審都把筆放下來，說這就是最高分了。我跟院裡最好的鋼琴老師赫納迪教授（Lajos Hernádi, 1906-1986）學習，他也是法蘭科（Peter Frankl, 1935-）的老師。

焦：您在李斯特音樂院一定突飛猛進。

瓦：不完全如此，我的學習其實變得愈來愈困難。赫納迪是非常要求、著重思考的老師，對於鋼琴演奏的一切，他都要求詳盡思考。我是乖學生，總是想要盡可能達到他的要求，因此我原本神童式、出於本能的演奏也就劃下句點。更糟糕的是由於努力過度，我開始誇張他的要求，最後就是我愈來愈不喜歡自己的演奏。赫納迪又不許我開演奏會，我也失去我的聽眾。即便如此，赫納迪還有一個年紀很小的學生，而他才是其最愛。種種因素加起來，我的學習愈來愈不愉快。

焦：您為此學習感到遺憾嗎？

瓦：不，塞翁失馬，焉知非福。人生中的得失永遠不能只看當下，必須看全局。我覺得人生中所有失敗、挫折、打擊都是好事，因為我們都能從此成長學習，得到經驗與智慧。

焦：後來您如何當上高大宜的助教？

瓦：這說來話長。我們家的人在政治上永遠選錯邊，我父親和伯父是自由黨員，是抗衡當局的政治家。二次大戰後共產黨當政，他們立即被解職，還得搬出布達佩斯。沒了工作，全家生活立刻陷入困難。我那時靠獎學金還能維持一點生活，但得賺錢養活家人與自己。此時高大宜和安妮‧費雪都伸出援手，出面干涉，我才得以留在布達佩斯。我為此去感謝高大宜，結果他竟然給我一個極為艱難的考試。

焦：考試？他對您也要考試呀！

瓦：是呀！他就是這種嚴格的人。有位懷孕的聲樂家到他家作客，高大宜竟從書櫃中抽出一本育兒寶典給她，下次見面時還測驗她書裡的內容，可見他對任何事都無比嚴格。他要我彈巴赫《升C小調前奏與賦格》，之後馬上移到F小調彈。他還要我以左手彈右手的旋律，右手彈左手的旋律，一邊彈一邊以卡農的方式唱旋律……總之被他整慘

了！那「考試」前一天正是我家人被迫離開布達佩斯之時；我只留下一張沙發，別說沒錢，連牙刷都沒有，已經夠慘了，隔日還被他這樣考，我那時覺得高大宜真是世界上最殘酷的人了！考完後，他沒說一句話，就離開房間。我那時整個愣住，不知如何是好。然而當他回來時，竟給我一筆錢，要我好好生活，我才知道他的用心良苦。高大宜說，當年李斯特去見貝多芬，貝多芬就是用這首巴赫來考他，所以他也用同樣方式來測驗我，要我好好努力。

焦：看來高大宜的確是非常嚴格但愛才的人。

瓦：從此以後，我就常去找他，和他愈來愈親近，更向他請教問題。高大宜是非常不可思議的人，能同時間做許多事。我親眼見他可以一邊寫信，一邊修改學生樂譜，一邊聽學生的新曲子並給予意見。我深受他的影響，逐漸發展出一心多用的能力。我可以一邊跟人聊天，一邊練貝多芬鋼琴協奏曲，一邊背巴爾托克的管弦樂總譜。

焦：但您那時如何維持生活？

瓦：這還是高大宜幫的忙。見了高大宜後，國家經紀部門的主管就把我找去，他說：「雖然你的政治立場並不正確，但由於高大宜的推薦，我們必須給你一個工作。可是，我們可沒說要給你什麼樣的工作，你得做我們指定的工作才行！」當時匈牙利受蘇聯影響，成立許多「特別表演團」到國內各地巡演。團裡有音樂家、芭蕾舞者、脫口秀主持人、魔術師，還有心算表演者等等，都是頂尖人才。我負責演奏鋼琴，為各種演出配樂，也要彈獨奏。我的工作是校長兼工友，什麼都得彈。比方說下週要去某城表演李斯特《第一號鋼琴協奏曲》，我一週內就得學會。每天台上都有芭蕾舞者和聲樂家要伴奏，我也得立即學好，甚至還得演奏爵士樂和魔術表演時的配樂，有時還得為體操表演配樂！這可把我折騰死了！但也因為如此，我被逼出快速練曲的本領，什麼曲子都難不倒，還能即興演奏。也因為我一直幫人伴

奏，我也發展出極佳的伴奏技巧，更累積無人可及的經驗，成為匈牙利最傑出的伴奏家。這是我完全意想不到的事。

焦：但在表演班中能發揮您的真實能力嗎？人們如何注意到您？

瓦：我在表演班裡當了好一陣子的「萬能伴奏」。1952年有天蘇聯突然發電報，要匈牙利在兩天內派表演班到蘇聯演出。那時匈牙利著名的鋼琴家都在國外，不可能及時趕到，所以縱使我的家庭背景不佳，政府還是得派我去。那時團裡的小提琴家要演奏貝多芬《克羅采奏鳴曲》，我之前完全沒彈過，得在兩天之內學會，還得在列寧格勒音樂院演奏！怎知道我一到蘇聯表演，馬上引起轟動，電視和廣播都特別轉播。我那時是第一次上電視，還是彩色電視。蘇聯電視和廣播台給酬勞的方式不是看名氣或團裡排名，而是依他們將演出存檔的分類而定。我的演奏被歸為最高級，自然領到最多錢，是非常意外的收穫！

焦：我想您在蘇聯的豐功偉業，傳回匈牙利必定讓高層另眼相看吧！

瓦：沒錯，我回國就成了音樂明星，演奏會也更多了。安妮‧費雪對我非常提攜；她從沒和別人彈過雙鋼琴及四手聯彈，卻主動和我合作莫札特《雙鋼琴協奏曲》，以及其他雙鋼琴／四手聯彈作品。費利柴也和我合作莫札特《第二十三號鋼琴協奏曲》，邀約接踵而來。高大宜這時也邀請我當教授，但他希望我教視唱。

焦：教視唱？這太大才小用了吧！

瓦：他就是要大才小用。他想如果一位年輕、知名的傑出音樂家能夠教視唱，這一定會引起學生的注意和重視，大家會更努力練視唱。他甚至還分了自己的一半學生給我。不過說實話，這真的有點辛苦。更何況在成名之後，匈牙利政府也就指派我出國參加比賽。我本來就討厭比賽，還得在應付國內表演、教導視唱等等瑣事中參賽，根本沒時

間練習。我參加了1955年蕭邦鋼琴大賽與隆—提博大賽,和1956年的比利時伊麗莎白大賽,但我全都沒準備好,往往只練好第一輪的曲目就去了。我在伊麗莎白得到第六,已是很好的成績。那時真正開心的是因為出國比賽,我能在西方買到鐵幕之外的唱片,見識到許多精彩演奏。

焦:您也是那時開始嘗試指揮嗎?

瓦:還沒有,但我幾乎要成為指揮了。安妮·費雪把我介紹給她的先生、指揮家圖斯(Aladár Toth, 1898-1968),匈牙利國家歌劇院的總監。圖斯說只要我有空,每場演出他都會留位置給我,我也就樂得沉浸在音樂世界裡。有一晚劇院演董尼采第《拉梅莫的露琪亞》(*Lucia di Lammermoor*),我不是很喜歡那位指揮的詮釋,批評了幾句;圖斯問如果我是指揮,會如何處理?聽了我大言不慚的意見,他竟然邀請我下一年就到歌劇院工作!如果這成真了,我根本不會繼續當鋼琴家,早就轉行成指揮了。

焦:是什麼阻礙了您的指揮之路?

瓦:共產黨執政後,我們家就在擔心哪天全家會被抓。到了1956年匈牙利革命,蘇聯領導集團決定鎮壓匈牙利民主派,這一天終於來了。兩個警察和一個蘇聯軍人拿著槍衝到家裡,就這樣帶走我父親和許多文件。我不知道家父的下落,非常焦慮,但我的處境也很危險,因為他們也拿了我的日記,而我把所有想法都寫在裡面!我躲到朋友家,深怕自己也被抓。所幸我在伊麗莎白大賽得名,在那年12月2號和4號已經預定在安特衛本和維也納交響演出莫札特《第二十三號鋼琴協奏曲》。那時安妮·費雪、圖斯、費利柴和高大宜等人聯名上書,要當局不要傷害我的父親,讓我安心去比利時。我到了比利時立即與伊麗莎白皇后聯絡,她親切地邀請我共進午餐。在匈牙利我們幾乎不吃海鮮,也不清楚海鮮是什麼,可是那天第一道菜就是鮮蝦沙拉,蝦在

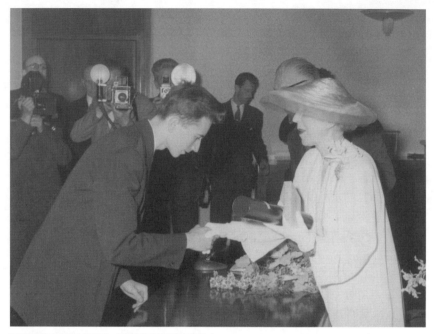

瓦薩里在伊麗莎白大賽受獎，頒獎者即爲伊麗莎白皇后（Photo credit: The Queen Elisabeth Competition）。

我眼中和毛蟲沒兩樣。天呀，我的父親身陷囹圄，他的兒子則在比利時吃蟲子！這眞是太悲慘了！但苦吞蟲子還是有報償的，皇后聽了我的狀況後眞的出手相救，立刻請祕書帶我去找蘇聯駐比利時大使。伊麗莎白皇后一出面，匈牙利政府隔天就放人，比利時也立刻給我們護照，讓我和父母得以離開匈牙利。

焦：眞是想不到，出身政治世家的您，最後還是靠著音樂才華保全家人。您怎麼看自己的家世？

瓦：我從我們家的道德教育中學到的是，無論你的國籍、宗教或者政

治理念為何，個人的作為才是最重要的，就像教宗在上帝之鞭阿提拉（Attila）攻占羅馬時所說的：戰勝自己就是最大的勝利。這個理念讓我一生受用無窮。

焦：到了比利時後不久，您就得到唱片公司青睞。這中間有何故事？

瓦：到了比利時，雖然有人安置我們，但我們沒有錢，我也沒有工作和音樂會。有天我受邀到友人家中作客，他那時和德國西門子公司有往來，也請了西門子的人。晚餐後主人希望我能彈些音樂助興，我想座中沒有音樂家，大家又喝了那麼多酒，氣氛很輕鬆。既然如此，我就彈通俗名曲李斯特的〈鐘〉（La Campanella）吧！那次是隨便彈，彈得一點都不好。沒想到不久後，我竟然接到來自漢堡的信——那是DG唱片的錄音邀約，希望我能為他們錄製李斯特的鋼琴作品。原來那時DG屬於西門子，那位主管非常喜愛我的演奏，回去就作了建議。

焦：原來這就是您和DG合作的緣由！

瓦：可是，我當下卻拒絕了。

焦：這怎麼可能？

瓦：我那時想：第一，依我在匈牙利的經驗，唱片錄完不過拿一次錢，品質又差，我怎麼會有興趣！第二，DG？我根本沒聽過這個唱片公司，不知道好不好。第三，二次大戰才結束不久，我對德國人沒有太多好感。第四，我那時在研究海頓和貝多芬，DG卻希望我錄李斯特炫技曲，我自然沒有興趣。更何況那時季弗拉（Georges Cziffra, 1921-1994）才在巴黎以李斯特震撼樂壇，在EMI錄了嚇死人的超技演奏。有他的名演在前，誰會想聽我的李斯特呢？

焦：但您最後還是為DG錄下這張李斯特。

瓦：因爲我朋友知道他的西門子朋友寫了信，問我後續發展如何。聽到我竟然拒絕，他差點昏倒。他最後跑到我父母那裡，希望他們勸我錄音，我這才答應。只是我沒料到，這張唱片一推出便造成大轟動，所有評論都給予極佳好評，甚至成爲年度錄音。就靠這張錄音，我建立起國際聲望，也成爲國際性鋼琴家。

焦：但唱片發行前，您如何生活？

瓦：這的確是大問題。在那段空窗期，安妮・費雪和費利柴再度出面，幫我爭取到DG的獎助金，讓我安心練琴。事實證明，這大大幫助了我之後的事業，因爲我練了許多曲目。在唱片推出前後三年內，我大量且快速地擴展曲目，竟然學會四十首協奏曲和衆多獨奏作品，現在想來眞是不可思議。

焦：那時您與非常多著名指揮和樂團合作，您對誰印象最深刻？

瓦：許多指揮都是了不起的人物，但我特別記得賽爾（George Szell, 1897-1970）對我說的話。他邀請我到卡內基音樂廳，和克里夫蘭樂團合作李斯特《第一號鋼琴協奏曲》。我那時非常緊張。賽爾是大師中的大師，著名的完美主義者，克里夫蘭樂團的演奏又極爲精湛，精湛到讓我了解，如果有誰會出錯，那只可能是我！然而賽爾相當欣賞我的演奏。看到他還滿意，我見機不可失，就問這位匈牙利前輩：「不知您是否願意給我一點指導？我希望能彈莫札特、貝多芬、巴爾托克等作曲家給您聽。」他非常慷慨地答應了。見面當天，他不讓我在小辦公室彈，請人搬了鋼琴在舞台上，像聽衆一般坐在台下，一聽就是4個小時！聽完之後，賽爾說：「請保持這樣，一生都這樣演奏！」這是我所聽過最好的讚美與鼓勵了！

焦：那時您的生活如何，應該忙得不可開交吧！

瓦：邀約應接不暇，真是忙到無法置信。我曾經在37天內彈了35場協奏曲，甚至創下連續9個月都沒回家的紀錄！

焦：這真是太驚人也太累人了！您還有自己的時間嗎？

瓦：事實上我很感謝那9個月都回不了家的忙碌行程，因為這個行程讓我結婚了。

焦：這是怎麼一回事？

瓦：那時我最要好的朋友要結婚，非要找我當伴郎，所以他堅持等到我旅行演奏結束才結婚。當我第一眼見到他的未婚妻，便深深為她的美貌和智慧所著迷，我想我朋友實在太幸運了，竟能得到如此佳人。誰知他們度完蜜月，我朋友就出車禍死了，前後不過兩週而已。這是多麼可怕的事！身為他最好的朋友、婚禮上的伴郎，我當然幫忙料理後事，也天天陪著新寡的好友妻子。陪著安慰久了，我們也就墜入愛河……這就是我遇見我第一任妻子的經過。

焦：這實在是太妙的故事！

瓦：其實這就是我人生的寫照，無心插柳柳成蔭，有意栽花花不發。

焦：婚後您的生活有何變化？

瓦：我們搬到倫敦，我也開始指揮。

焦：您的指揮完全是自學嗎？您又如何開始指揮？

瓦：我在維也納跟史瓦洛夫斯基（Hans Swarowsky, 1899-1975）、在倫敦跟達爾‧馬（Norman del Mar, 1919-1994）等名師上過指揮課，

但從合作過的指揮身上學到最多。由於我很想指揮,所以總是參與他們的排練,音樂會後也跟他們討論指揮技巧和處理音樂的方法。有次一位經紀人說:「湯馬斯,我需要你幫一個大忙。我請了一個樂團演奏,但出了差錯,沒預算請指揮。我知道你想指揮,能不能幫忙演出?」就這樣,我開始了我的指揮生涯。大家逐漸注意到我的指揮成績,愈來愈多樂團,包括世界頂尖的名團請我指揮,我也得到擔任樂團總監的邀約。由於指揮邀約愈來愈多,我本來也就想當指揮,我就愈來愈少彈琴,直到2000年我才重回鋼琴演奏。

焦:這又是什麼原因呢?

瓦:因為我又結婚了!我前妻因癌症於1994年過世,我們有二十八年的美好婚姻。我十分喜愛與人分享,內子辭世後格外感到寂寞,到現在我還是常想念她。獨居六年後,有次我指揮完《胡桃鉗》,一位舞者請我簽名。我對她很有好感,便用當年魯賓斯坦的招數,說:「你給我電話,我就簽名。」後來經過三年交往,這位佳人也就成為我第二任妻子。她與我相差四十一歲,之前從沒聽過我彈琴。有天她聽到我彈,竟然興奮不已,說服我重拾獨奏生涯。我要是不彈,她還會哭,所以我只能乖乖練琴。

焦:就音樂家的角度,指揮和彈琴最大的不同處在哪裡?

瓦:指揮和鋼琴家兩個角色我同樣喜愛。雖然都受制於體能、健康狀態、年紀、疲憊程度、飲食或傷病狀況,但對我來說,擔任指揮的身體負擔較輕。我可以在幾天內背下貝多芬交響曲的總譜並立即上台,但如果是貝多芬的鋼琴奏鳴曲,即使我已熟到可以正確無誤默背每個音符,我還是得不斷練習幾個禮拜才能演出。指揮工作最繁重的其實是彩排過程,我必須不斷思考曲式、糾正樂手錯誤、把握時間解釋詮釋意境;身為鋼琴家,我能具體掌握每個音符,可藉自身的努力與練習來提升我要的藝術性和技巧性,我是自己的主人。所以我的結論

是，指揮像交女朋友，短時間就可以練成；彈琴像是「結婚」，必須
真正喜愛才行。

焦：但您也常演奏協奏曲，一邊指揮一邊彈琴，還錄了不少作品。

瓦：是的，而且我還有一個特殊經驗。1983年卡拉揚突然輕微中風，
無法上台。那時柏林愛樂已經訂好錄音場地，但卡拉揚拒絕讓任何指
揮代打，和樂團僵持不下。我DG的製作人建議，如果是由我彈奏協
奏曲並指揮呢？後來卡拉揚同意這個折衷方案，也就順道錄製由我指
揮並演奏的莫札特第十四號、二十六號鋼琴協奏曲。錄音出版後獲得
極大好評，製作人也順勢提案邀請我和柏林愛樂錄製莫札特鋼琴協奏
曲全集。只可惜這個計畫和DG另一莫札特協奏曲計畫——賽爾金
（Rudolf Serkin, 1903-1991）與阿巴多（Claudio Abbado, 1933-2015）的
合作相衝突而作罷。當時DG以錄製新全集為計畫，預備即將到來的
莫札特逝世200週年，卻找了相當年邁的賽爾金，最後他果然未能完
成。我只能說，這是我人生中又一個不按牌理出牌的例子吧！

焦：回顧您的學習，李斯特音樂院原為布達佩斯音樂院，為李斯特親
自創立。可否請您談談李斯特學派的精神與傳統？

瓦：我跟賀希特學習時，她就強調：「對鋼琴家而言，雙手、頭腦、
心靈三者都很重要，但最重要的是心靈。」對李斯特來說，衡量一個
鋼琴家端看感性和靈性，至於手指靈活度、記憶力、神經穩定度這些
技巧層面，只是表現音樂意境的工具。這對匈牙利鋼琴家而言是奉為
圭臬的準則。就像高大宜所說：「音樂不是用說的或用讀的，而是用
聽的。」音樂最重要的，是要能打動心。那是無法言喻的感受。比方
說我每次聽莫札特的《女人皆如此》，我都會有流淚的衝動。那音樂
一點都不悲傷，但我仍然會掉眼淚。為什麼？因為那實在太美了呀！
無論是指揮或彈琴，我最在意的都是能否把音樂中的情感正確地傳達
給聽眾，我也希望聽眾能夠用心去聽音樂。

焦：在您小時候，匈牙利應該對李斯特還有非常深刻的印象。

瓦：的確。其實李斯特離我們並不遠：我曾祖父曾經聽過李斯特彈琴。據說他那時非常興奮，興奮到居然流鼻血！如果能回到過去，我最想見的人也是李斯特。不只因為他是大作曲家和鋼琴家，而是因為他是超凡絕倫的人，充滿魔法與力量。沒有上過學，卻靠自學而通曉各種語言，還有文學、史學、哲學與各種藝術，最後留下總計670多首風格非常多樣的作品。不過在音樂之外，影響他最大的要屬文學。他的兩部交響曲各以但丁《神曲》和歌德《浮士德》為題材，他的兩首奏鳴曲也是如此：〈但丁讀後感：奏鳴曲風幻想曲〉（*Après une Lecture de Dante: Fantasia Quasi Sonata*，俗稱《但丁奏鳴曲》），當然也是《神曲》，而《B小調鋼琴奏鳴曲》雖然沒有標題，從其音樂主題的性格和發展看來，那就是《浮士德》。

焦：一般而言，大家的確也這樣解釋，但為何李斯特不直接將它命名為「浮士德奏鳴曲」呢？

瓦：我認為那是因為此曲雖然在說《浮士德》，其實也在說李斯特自己，等於是他的自畫像。宗教與情愛，是糾纏他一生的兩大問題，兩者本質上互斥：你怎能又當神父又當唐璜呢？李斯特對宗教非常投入，17歲就想當神父。我完全可以體會，因為我16歲的時候也是如此，想拋下一切去當神父。不同的是李斯特最後被父親勸退，我則被母親勸退，但我能體會那種對信仰的熱情。你聽這首奏鳴曲一開始的梅菲斯特主題，到後面放慢了，就變成葛麗卿主題。魔鬼和美女（情慾）一體兩面，這也就是李斯特自己的人生。

焦：若要總括李斯特的藝術，您會如何下結論？

瓦：我常說李斯特在他的時代，他既是媒介，也是媒體。他對任何音樂與藝術皆保有開放的心，對任何作品都感到好奇。不只深入鑽研巴

赫、莫札特、貝多芬等前人經典，熟悉同儕創作，他的晚期作品更預示法國印象派、巴爾托克，以及荀貝格的音樂。德布西聽了李斯特演奏〈艾斯特莊園的噴泉〉（Les jeux d'eaux à la Villa d'Este），就感嘆「老李斯特眞是音樂的先知」。他的《死亡查爾達斯舞曲》（*Csárdás macabre*）或《第十七號匈牙利狂想曲》，聽起來就像巴爾托克的《野蠻的快板》，更不用說在《無調性小品》（*Bagatelle sans tonalité*）中的試驗。他彈琴又指揮，一人呈現過去、現在和未來的音樂，又能對各種音樂提出精湛詮釋，眞是當時最佳音樂「媒介」。另一方面，在那沒有錄音，音樂會也不夠多的時代，李斯特把各種歌劇、交響曲和歌曲寫成鋼琴改編曲，讓更多聽衆可以認識它們，不然你何時才能再聽到同一首交響曲或歌劇呢？所以我說他也是「媒體」，他就是音樂的報紙、廣播和電視。

焦：《崔斯坦與伊索德》（*Tristan und Isolde*）的〈愛之死〉（Liebestod）就是最好的例子。這是鋼琴改編比歌劇原作還要早問世且流行的例子，甚至連「愛之死」這個名字也是李斯特給的。

瓦：所以他的確是媒體啊！而我要強調，演奏李斯特的改編曲，不能忘記他寫這些改編的初衷，要表現出它們的精神。李斯特改貝多芬的交響曲，幾乎一音未動，就是把管弦樂改以雙手實現；難彈但可行，可見李斯特對貝多芬的極度尊敬。當李斯特改編舒伯特、舒曼、蕭邦、孟德爾頌或他自己的歌曲，他則根據歌曲精神寫成音樂變奏，進一步發揮作品內涵。至於他的歌劇改編曲，則是以鋼琴演奏的所有可能性來「翻譯」歌劇。就像你若把德文詩翻成中文，最好的翻譯當然不是單純照著字面意思翻，而要根據語言特色加以改變。他的歌劇改編曲也是如此。比方說《弄臣模擬曲》（*Paraphrase de concert sur Rigoletto*）：這首曲子改自歌劇裡膾炙人口的四重唱，四個角色完全是四種心情。到最後一段，女主角吉爾達（Gilda）因目睹公爵不忠而心碎；李斯特翻譯這段的方式，就是以不斷重複的八度表現她的顫抖和痛苦。現在許多鋼琴家把這段彈得像機關槍掃射，和歌劇原作毫無關

係，實在錯誤。許多人認爲李斯特的改編曲內涵不深，只是炫技，那是因爲他們聽到的都是這種庸俗膚淺的演奏，可這並不是李斯特的錯呀！《唐璜回憶錄》（*Réminiscences de Don Juan*）現在變成馬戲團表演曲了，可若仔細思考，就會發現裡面用的三段音樂，主題都和「邀請」有關。掌握這點，再體會李斯特種種設計妙處，就不會把它彈成單調的練習曲。

焦：但《唐璜回憶錄》就技巧而言，的確是鋼琴文獻中最困難的作品之一，我們該如何看李斯特作品中種種艱深至極的技巧要求？

瓦：李斯特比任何人都知道「超技」的魅力與意義。他17歲那年初戀，愛上貴族之女，最後當然因爲門戶問題而告終。李斯特受傷很深，一蹶不振，最後讓他重回鋼琴演奏的，正是帕格尼尼的演奏。帕格尼尼讓李斯特著迷的不只是技巧，而是那種宛如催眠，把聽衆帶到另一境界的魔法。過去六年，我因爲對新一代的演奏家好奇，所以擔任了十一個鋼琴比賽的評審，聽了差不多六百位鋼琴家的演奏。現代年輕人就技術而言真是快速精準，成就非凡，可惜音樂表現卻多半貧乏。我這樣說並不是倚老賣老，或覺得年輕人就是深度不夠，而是卽使要表現技巧，演奏者也該思考技巧是爲了什麼而存在，想要透過技巧達到什麼。撇開詮釋不論，真正目眩神迷的演奏，必須能把聽衆「帶到」某處。許多人技巧雖好，演奏時卻只是一個人在那裡展示手指，沒有話要說，甚至也不理會聽衆。這樣的演奏，又怎可能會打動人呢？

焦：李斯特晚期的作品筆法精練，但往往透露出難以言喩的寂寥之感。您怎麼看這樣的變化？

瓦：李斯特的學生拉蒙德（Frederic Lamond, 1868-1948），晚年的時候有個樂評把他某場音樂會寫得很糟。他的學生很生氣，就問老師要如何回應。拉蒙德只笑笑說：「我想這篇評論對我的未來大概不會有

多少影響。」這回應很幽默,但也告訴我們到了一定年紀,人就沒有未來了!回頭一看,發現只剩下自己,那種感覺眞的不好受啊!李斯特晚年曾說:「如果我不是教徒,我會去自殺。」這聽起來很可怕也很荒謬,因爲他是最成功的人,名利都有。但我可以理解他,特別是我現在也80歲了,如果不是常打坐冥想,我大概也不想活了。爲什麼呢?因爲短命雖然不幸,長壽其實也是不幸呀!你所擁有的一切,靑春、健康、活力、家人師長朋友等等,全都逐漸離你而去。你會覺得自己已經不再屬於這個世界,那是非常非常孤獨的感覺。李斯特是眞正的慈善家,受人景仰愛戴,但他還是覺得孤獨,最後也在極爲孤獨的情況下過世。他的晚期作品,我覺得完全寫出了這種寂寞。

焦:不過李斯特晚期的作品,也如您先前所說,展現出對未來的預言。

瓦:但我認爲李斯特不是到晚年才寫出超越時代的作品,應該說他一直在探索表現的界線,思考如何打破調性與舊形式,持續做前瞻且革命性的事。比方說《巡禮之年》(*Années de Pèlerinage*) 第一年《瑞士》中的〈牧歌〉(Eglogue),概念就極爲創新。第二年《義大利》中的〈婚禮〉(Sposalizio),你若和德布西《第一號阿拉貝斯克》相比,更會發現他其實早已寫出德布西後來會寫的作品,不然就是德布西從此曲偷了東西。華格納就是從李斯特的和聲裡偷了很多想法,甚至直接偷和弦。不過這裡我還想說一句,最偉大的作品都不是「做出來的」,而是「自己到達的」。無論是莫札特還是巴爾托克,他們最偉大的創作,結構全都是黃金比例。這絕對不是有意而爲,而是自然形成。那是無可言喻、神奇的創造力量。如果你非得要我選一位我心中最偉大的作曲家,我的答案會是莫札特,原因也在此。比方說他的《第三號小提琴協奏曲》,第二樂章的和聲那麼簡單,所有作曲家都寫得出來,也沒有任何創新之處。可是由莫札特一寫,那音樂就美如天堂,美到讓我想掉眼淚。這就是藝術的神奇,無法解釋或分析的神奇。李斯特晚年作品很多也是這樣,音樂渾然天成地出現,呈現他所見所想的一切。

焦：談完李斯特，現在讓我們來回顧李斯特之後的匈牙利演奏傳承。您覺得有所謂的「匈牙利鋼琴學派」嗎？

瓦：我不覺得有所謂標準定義的匈牙利鋼琴學派，但可以肯定，匈牙利鋼琴家從李斯特以來一直到朗基（Dezsö Ránki, 1951-）、柯奇許、席夫（András Schiff, 1953-）等人都一脈相承，也各有其鮮明個性與特色。如果他們從事教育，通常也會發展出獨特的教學法。傳統上匈牙利鋼琴家以詩意的演奏風格聞名，技巧只是表達意境的方法。將這種理念推向極致的匈牙利鋼琴家當推李斯特、杜赫納尼以及他最優秀的學生安妮‧費雪。

焦：但我們還是可以感覺到斷層的存在。

瓦：那是政治環境的影響。杜赫納尼影響了一整代的鋼琴家，但1956年匈牙利革命事件後，他所影響的鋼琴家幾乎都離開匈牙利。如果我們這一輩的鋼琴家當年留在匈牙利教學，斷層感大概會少些。現在新世代的匈牙利鋼琴家已和我們完全不同，音樂美學和技巧皆然，而我認為柯奇許可稱其中的代表。

焦：如果有機會，您會考慮教鋼琴嗎？

瓦：我9歲時，老師就已經把一些剛入門的學生分派給我指導，我在國際巡演途中也開大師班。但我愈來愈覺得藝術是無法教的。如果學生不懂得愛，我又怎能教他如何去愛？而不懂愛的學生，又如何能演奏蕭邦？老師只能啓發學生，無法無中生有。不過我還是覺得，如果一個人對音樂有非常強烈的感受，他的身體會自然找出演奏的方法。每人的身體條件都不同，老師不見得清楚。如果一味照單全收老師的指示，可能適得其反。別低估自己的潛能和自然的力量，生命會自己找出方向。

焦：對於想成為職業鋼琴家的人，您會給予什麼建議？

瓦：我建議有心朝職業演奏家邁進的年輕鋼琴家，都要有願賭服輸的勇氣，無論是否能成為演奏家，都必須保持對鋼琴演奏的執著與狂熱。畢竟音樂這條道路就像賭博，天賦能不能勝出幾乎取決於運氣。

焦：有任何原因可以解釋昔日匈牙利出了那麼多鋼琴名家，特別在二十世紀前半？

瓦：這就像為何猶太人出了那麼多偉大小提琴家，為何義大利繪畫一度無比輝煌一般，這很難解釋。當然我可以引很多例子，但其他地方可能也有類似的條件，最後卻沒有如此成果，因此我傾向不予解釋。事實上在1930年代，匈牙利還出了一批極優秀的小提琴家，形成傲視群倫的小提琴學派。舉例來說，偉大的指揮巨匠托斯卡尼尼有次到布達佩斯指揮，曲目包括他自己的作品。當他聽到我們小提琴家的演奏，完全不敢相信這是他們第一次演奏。但這樣的學派傳統在今日卻消失了，我真不知道該如何解釋。

焦：現在的匈牙利鋼琴家如何看李斯特晚期作品以前的「匈牙利音樂」，特別是我們已經知道那不是真正的匈牙利音樂而是吉普賽音樂？

瓦：這要從民族學來解釋。當時李斯特聽到的匈牙利音樂，多半是通俗歌舞音樂；演奏這些音樂的多是吉普賽人（Tzigane），而他們其實是印歐民族（Roma People），源自印度。匈牙利人實際上源自亞洲烏拉山脈，和中國人的血統反而較親。吉普賽人是天生的音樂家，特別是天生的小提琴好手。在那時的歐洲，由於他們的音樂情感豐富，又以匈牙利為主要棲息地，所以當李斯特、布拉姆斯、小約翰・史特勞斯等人聽到他們動人的音樂，就認為那一定是民歌，而且是匈牙利民歌，李斯特還寫了一本書介紹「匈牙利音樂」。李斯特在20歲的時候

曾經說他希望到匈牙利採集民歌，而高大宜一直遺憾他始終未能做這件事。他想以李斯特的才華，音樂史一定會有巨大變化，但我們就這樣錯過了。我們現在具備充分的知識，知道李斯特當初誤認的原因，以及之間的民族學背景，也就能適當表現音樂。

焦：當年李斯特未能實現的工作，最後由巴爾托克和高大宜完成，而且是以極為刻苦的方式完成。

瓦：他們很幸運地能趕在最後一刻完成這些民歌採集。這是音樂學劃時代的成就。

焦：根據巴爾托克寫給母親的信，當年採集民歌的最大困難，便是許多老年人已經不唱這些「低俗」歌曲，多唱天主教會的歌。然而，我好奇的是基督教的力量早在巴爾托克前就深入匈牙利，原始民歌應該早就被遺忘才是，為何他還有機會聽見這些最原始的民歌？

瓦：那是因為匈牙利的社會階級很晚才鬆動。音樂隨著社會改變，這也是城市音樂變化比鄉村快速的原因。然而以前匈牙利的社會階級壁壘分明，上層和下層社會完全不同，也互不往來。上層社會非常排斥匈牙利的東方色彩，極力西化，而下層社會則保持不變。有個很有名的故事：一個地主聽到他的僕人唱歌，他很喜歡，於是去問這是什麼歌 —— 但他不是問隔壁房的僕人，而是寫信給朋友，花了一個月的時間才問到。那時社會就是如此，貴族寧可花一個月的時間等待，也不願和僕人交談。基本上要到一次大戰後，奧匈帝國瓦解，社會階級才開始鬆動。這也是為何巴爾托克和高大宜仍能在偏遠鄉村採集到傳唱千年的古老民歌。

焦：在現今資訊交流如此便利的世界，您認為還有學派之分嗎？

瓦：不只是現在，從以前我就不覺得該強調學派與國籍。我到現在都

還清楚記得當年蕭邦鋼琴大賽上傅聰的演奏 —— 那是我聽過最美的蕭邦馬厝卡，眾多競爭者當中，我覺得他最稱得上是具藝術性的鋼琴家。我那時寫信給家人，二十頁的信裡有十九頁都在談傅聰的演奏。所以音樂哪裡有國界或學派的分別？我所聽過最好的波蘭音樂，可是出於一位中國人之手。

焦：以您的經驗，您認為現代人該如何面對藝術？藝術在現今世界的重要性為何？

瓦：我們都必須認知到我們的「雙重性」—— 身體面和精神面。現在人太過注重身體，或是太過忙碌而無法注重精神。這是很嚴重的錯誤。藝術是提升我們精神面的最佳方式，忽視藝術就等於放棄自己的精神層面，放棄自己最重要的內在。身體終會消失，但精神可以永存。我們所有的困擾和痛苦，其實全都來自肉體和物質。可惜的是一般人所追求的，其實也就是肉體與物質的滿足，但那樣的快樂又何其短暫啊！反觀追求精神層次，才能超越自我，那種快樂才能長久。人愈在意自己，就愈不快樂。以我的經驗，人只能在融入大自然、進入深層冥想和投入藝術時，才能忘掉自我，獲得高度的精神層次快樂。我總是希望我能為聽眾帶來這種快樂，只要能因為音樂而忘掉自我，就算只是一瞬間，那都是至高的享受。

焦：自布達佩斯廣播交響樂團總監位置退休後，您現在有何計畫？

瓦：我和內子現在正進行相當「復古」的計畫，以鋼琴搭配舞者演出。比如說我演奏蕭邦詼諧曲，她則隨著琴音自編舞蹈。

焦：這樣的表演形式其實也反映出您的藝術觀與人生哲學。

瓦：的確。很多人覺得這是古老的表演，而古老就該被淘汰。但別忘了韋伯（Max Weber, 1864-1920）的觀察：直到工業革命後，「新」才

和「好」劃上等號。這個觀念背後,其實是要推銷產品。「新」就是「好」,所以大家都該購買新產品。然而藝術的本質並不是商品,也從不該是商品。現在許多人不聽或不演奏當代音樂,就被人貼標籤,說是食古不化、不求長進,卻不去探究這些當代作品的價值為何,以及所呈現的美學為何。這根本是另一種沙文主義。最美的藝術,往往藏在最古老的表演形式裡。不要害怕去面對那些歷經千錘百鍊的經典,那裡才有真正偉大的寶藏。

第　　　　二　　　　章

02
CHAPTER
法國

FRANCE

前言

法國鋼琴學派在二十世紀的轉變

　　從十八世紀初到二十世紀中，若說有哪一城市能在音樂文化上和維也納比美，甚至不時超過維也納，答案只有花都巴黎。「巴黎不只是法國的首都，也是整個文明世界的首都。」海涅（Heinrich Heine, 1797-1856）的稱道並非謬讚，這個城市匯聚了最驚人的財富與才華，當然也吸引各地鋼琴家至此發展。

　　然而若討論鋼琴演奏風格，法國學派在二十世紀卻經歷了一番驚人變化。傳統法國學派主要延續演奏大鍵琴的技法，以「非斷奏也非圓滑奏」（Non-staccato, non-legato）的方式追求清晰分明。經過一段時間的發展，演變成將指關節抬高，以指尖向下按壓，僅用手指和手腕肌肉施力的演奏模式。這種強調在鍵盤上水平面移動的手指功夫，觸鍵要均勻平衡，演奏要音粒分明，所呈現的效果向來以「似珍珠的」（jeu perlé）稱之，代表傳統法國鋼琴學派念茲在茲的清晰美學。

　　如此風格由演奏與教學代代相傳，更透過作曲家化為鋼琴音樂的一部分。在二十世紀初，法國最重要的鋼琴家與教育家菲利普（Isidor Philipp, 1863-1958）和瑪格麗特・隆，就是如此奏法的代表人物。後者在其著作《鋼琴》（*Le Piano*），更表明反對運用重量的奏法，認為手指柔軟就已足夠。多揚（Jean Doyen, 1907-1982）擔任隆夫人的助教，也將「似珍珠的」演奏帶到二十世紀後半。天才的妲蕾（Jeanne-Marie Darré，1905-1999）自幼便以神童聞名，演奏保留了隆的特點，更以快速凌厲的超技震撼巴黎，充分發揮「似珍珠的」的演奏美學。

　　然而每位鋼琴家對聲音的理解與想像不同，也就發展出不同的技巧和音色。在「主流」方法之外，法國學派仍有爲數眾多的鋼琴名家不滿足於「似珍珠的」演奏法，發展出運用手臂、肩膀，甚至整個上半身肌肉的演奏法，柯爾托、列維（Lazare-Levy, 1882-1964）和納特尤其以此著稱。柯爾托在編校樂譜與著述講學之外還創辦學校，將其對音樂與演奏的概念更具規模地傳播於世。

　　在本章訪問中，我們可以看到師承多揚的布提與安垂蒙，對傳統法國演奏風格的反思。安垂蒙演奏事業輝煌，布提更是傑出作曲家，兩人也都是著名指揮，讓人見到昔日巴黎高等音樂院所能提供的扎實教育。帕拉史基維斯柯是本書收錄的唯一羅馬尼亞鋼琴家，訪談以他和柯爾托當年的助教、也是著名鋼琴大師蕾鳳璞的學習經歷爲主。三人訪談中也提及富蘭索瓦（Samson Francois, 1924-1970）、梅耶（Marcelle Meyer, 1897-1958）、蘿麗歐（Yvonne Loriod, 1924-2010）等名家，加上第一章中和納特學習的德慕斯，共同勾勒出輝煌燦爛又經歷巨大轉變的法國鋼琴學派。

布提 1932-

ROGER BOUTRY

Photo credit: Jacques Ursat

　　1932年2月27日出生於巴黎，布提是極其罕見的巴黎高等音樂院八項一等獎得主，師事奧賓（Tony Aubin, 1907-1981）、布蘭潔、多揚等名家。他畢業後以鋼琴和作曲展開音樂生涯，1954年獲作曲羅馬大獎，1958年參加首屆柴可夫斯基大賽獲頒特別作曲獎，爾後獲聘至母校擔任和聲學教授。布提在指揮上也頗具建樹，尤以管樂指揮聞名，1973至1997年擔任法國禁衛軍管樂團暨弦樂團指揮。1989年他獲選為年度世界最佳藝術家，法國政府更於1997年贈予布提藝術騎士勳章。

關鍵字 ── 法國鋼琴學派、柯爾托、瑪格麗特・隆、多揚、法國作曲家、李帕第、第一屆柴可夫斯基大賽、管樂指揮與編曲

焦元溥（以下簡稱「焦」）：可否請您談談法國鋼琴學派？誰可稱得上是關鍵人物？

布提（以下簡稱「布」）：柯爾托必然是其一，不過講他之前，我們必須談談他的老師迪耶梅（Louis Diémer, 1843-1919）。他不只是鋼琴名家，其樂曲結構分析以及音樂見解皆有獨到之處。我認為柯爾托後來在此的發展，其實是迪耶梅想法的延伸；當然，柯爾托的音樂生涯十分長，有時間讓想法沉澱、出書，就結果來說又比迪耶梅多走了好幾步，生涯更全面，可是我們不能忽略迪耶梅的貢獻。

焦：柯爾托在樂曲分析方面的著作的確是重要參考書籍，不過在演奏上，他的音色並不能歸類到瑪格麗特・隆那一派的聲音，我甚至覺得那和德國學派有些許相似。您的意見呢？

布：柯爾托的音樂訓練跟德國完全扯不上關係，倒是他在二戰時和德國官方頗有往來，不過那是政治上的事情，不要把這兩者搞混。

焦：那您覺得瑪格麗特‧隆算是法國學派的代表人物嗎？可否請您比較她和柯爾托兩者的技巧、音樂、教學以及影響力？

布：她的確算是法國學派的代表，屬於傳統「似珍珠」的演奏，音色和技巧適合輕巧快速的作品，這也是在她之前或和她同時代法國作曲家的音樂類型。她和佛瑞（Gabriel Fauré, 1845-1924）、德布西、拉威爾皆相當熟識，據說她的樂譜上多數註記都來自作曲家本人，她也儼然成為這三家的最佳詮釋者之一。柯爾托和隆是當時兩大巨頭，關係很緊張；我想柯爾托的影響力在於著作。他雖然有很多有名的學生，但沒人真的繼承他的演奏風格或技巧。不過，我只見過他一次。那是在某私人聚會，而他已非常虛弱，因此對他的教學，我其實一無所知。我倒是上過隆的課；有段時期她應鋼琴製造商之邀，固定在其展示所開大師班，我去聽過幾次。她上課多注重音樂分句，一概不談技巧，她覺得那是學生必須自己想辦法解決的事。只有遇到作曲家要求特別指法處，她才會談到此類問題。比如說，德布西覺得換大拇指的動作會影響音樂表現，就此他和隆有不少討論，也在特定樂段為她寫下指法，而這就成為非常重要的參考資料。那時隆也已年邁，上課內容頗多重複，所以我沒有持續聽。我覺得她在教學上的最大貢獻，就是把作曲家的意見傳下去，這是我們必須珍視的寶藏。

焦：您可分別談談柯爾托和隆的學生嗎？像是富蘭索瓦、費夫希耶（Jacques Février, 1900-1979）和多揚等等。特別是多揚，他是隆的助教，後來接了她在巴黎高等音樂院的教席，也是您的老師。

布：多揚是天才型演奏家。我們上課時，他都坐在學生後方聆聽，他的話不多，也不擅長解決學生問題，往往以親身示範代替言語說明，要學生觀察並自己找答案。老師示範當然很重要，他的演奏也很優秀，可是我實在不覺得如此教學能稱得上是好。很多問題不是光看他彈就能解決，每個學生也都有自己的問題，不能用相同方法打發。相對地，費夫希耶就比較用心解決學生問題，我也很喜歡他的音樂性。

Roger Boutry

他在法國音樂上成就非凡，舒曼和蕭邦也彈得不錯，和普朗克則是交情好到「超乎尋常」，也成為他眾多作品的權威詮釋者。富蘭索瓦則與眾不同，他對教學不感興趣，音色和詮釋都非常特別。雖然他是柯爾托的學生，所呈現的卻和老師差別極大。我想他是法國學派中難以歸類的一員吧！

焦：您也聽過梅耶、卡薩德許還有妲蕾的演奏嗎？

布：我不認識前兩者，倒是聽過妲蕾不少次；她的音樂會非常華麗炫目，不但把聖桑、拉威爾彈得明亮燦爛，本人更是金髮大美女，根本是視覺和聽覺效果的加乘！想想看，一位金髮俏麗妙齡少女，穿著短裙在鋼琴上飛快運動手指，真是萬人空巷地轟動呀！只是對我來說，妲蕾的演奏都是一派輕巧觸鍵加上快速運指，效果雖佳但不夠深入，難以留下深刻印象。音樂會雖然熱門，聽完了也就聽完了，沒能讓人記得。

焦：您認為蘿麗歐代表著什麼樣的鋼琴流派？她算是法國學派傳統的一員，還是您認為她發展出全然新的方法和技巧？

布：她當然是法國學派的一員，只是她又是梅湘（Olivier Messiaen, 1908-1992）的妻子。梅湘是二十世紀的代表性作曲家，蘿麗歐又幫他多數作品首演，是名副其實梅湘代言人。若說她發展出什麼新技巧，我想就是為詮釋梅湘作品而來的技法吧！比較可惜的是，她後來把人生完全奉獻給當代作品。很少人知道她的莫札特彈得很好，舒曼也頗著名。

焦：您怎麼看法國鋼琴學派和作曲家的關係？譬如說蕭邦樂曲充分展現了他所擅長的鋼琴技巧，也掀起一陣風潮。聖桑也是鋼琴大師，但他的學生佛瑞就譜出相當不同的音樂……

布：我同意你對蕭邦的說法，但我不覺得佛瑞造成什麼影響。他只是想寫類似蕭邦的東西，但曲子幾乎都太軟，效果不好，現在音樂會上已很少人會彈他的曲子；聖桑倒是寫出了他那個時代所缺少、獨到的明亮華麗與快速靈動。影響較大的應該是德布西，他在和聲上的大膽嘗試促使鋼琴家更注意音色，以及和弦比例的音響效果。當然拉威爾又再往前幾步，可是我覺得若沒有德布西，或許就沒有拉威爾……

焦：拉威爾的鋼琴演奏技巧有侷限，不過在他的作品中倒是看不出來。

布：這是我非常佩服他的一點。你看他的譜，會覺得作曲家已把一切都安排好了，只要忠實遵守，就會有一定的音響效果，反倒是德布西比較難彈好。我覺得這是因為他鋼琴彈得太好，很多效果都理所當然地直接從手上彈出，譜曲時就沒在意許多細節。當我們詮釋他的作品，就要特別花心思揣摩其原意。

焦：您說佛瑞作品的效果不好，也是因為標示不清楚嗎？

布：我想他的問題出在和弦的排列組合，或許他的管弦樂法沒學好吧！我總覺得他單一和弦的位置有問題，無法讓人一聽就了解和弦的類別。拉威爾這方面就非常清楚，只要聽到就可以辨別是九和弦或十一和弦。佛瑞在這方面有問題，這也是我認為效果不好的重要原因。

焦：上述幾位作曲家多有輕盈細緻之作，這是否也造成傳統法國鋼琴學派對力度、強度的訓練顯得不足的原因？

布：這在法國的確是很普遍的問題。每次擔任鋼琴評審，我都發現學生不知道要怎樣表現力度，常常亂砸一通。我們常取笑說這就像用絞肉機絞象牙（琴鍵）。

焦：請您也談談法朗克，您將他視為法國作曲家嗎？對他的鋼琴作品

有什麼看法？

布：他在巴黎完成學業，在法國度過大半輩子，當然是法國作曲家，只是生在比利時罷了。法朗克是卓越的管風琴家，鍵盤能力當然沒問題，可是他寫鋼琴曲不免帶了很重的管風琴思考，往往把鋼琴寫得像管風琴，像《前奏、聖詠與賦格》就是一個例子。不過有個很奇特的例外，就是他的《交響變奏曲》，居然非常符合鋼琴的語法與技巧。不過我猜想，這可能是他的好朋友，鋼琴名家蒲紐（Raoul Pugno, 1852-1914）幫他捉刀寫的。畢竟，一位一直把鋼琴當成管風琴思考的作曲家，突然可以精要準確地抓到鋼琴語法，寫出那麼好的效果，這實在令人生疑。

焦：夏布里耶（Emmanuel Chabrier, 1841-1894）的作品也很奇特，常出現不像一般鋼琴技巧的編排，導致作品出乎想像的難彈！

布：對，看樂譜時不覺得難，可是一旦坐在鋼琴前面視奏，謎底就會揭曉。

焦：「六人團」（Les Six）對後輩作曲家的意義為何？他們的影響力還在嗎？

布：我覺得他們並未對後輩造成影響。六位中最為人熟知的當屬普朗克。他作品中的輕巧、熱鬧、華麗堪稱無人能及，可說是「巴黎風格」的最佳代表，而我相當喜歡他的《雙鋼琴協奏曲》。然而就風格而言，普朗克才氣太高，個人風格太強烈，後輩反而很難模仿或延續。「六人團」中還有成就的是米堯和奧乃格（Arthur Honegger, 1892-1955），其他根本乏人聞問[*]。和六人團很類似的還有周立偉（André

[*] 其他三人為奧瑞克（Georges Auric, 1899-1983）、杜瑞（Louis Durey, 1888-1979）和泰勒翡瑞兒（Germaine Tailleferre, 1892-1983）。

Jolivet, 1905-1974）的「青年法國團」（La Jeune France）。那個團體除了他和梅湘，現在根本沒人記得起來包括了誰＊。這些團體除了讓音樂老師多些題目考學生，完全沒留下具體影響。我是法國作曲家，可是連我都不知道「六人團」是哪六人。

焦：您從什麼角度來看莎替（Erik Satie, 1866-1925），「六人團」的精神導師？

布：我覺得他只是想要學拉威爾，卻學得不像的作曲家；莎替個性十分孤僻，自己一人住在鄉間，不跟音樂圈的人來往。甚至有個說法：某次音樂圈活動，莎替受邀赴約，結果在聚會開始兩個多小時後，他才模樣狼狽地出現在大家面前。問他爲何遲到那麼久？他說因爲他是從家步行到巴黎。從莎替的宣稱以及穿著，眞會覺得他過得很窮，但他實在太孤僻，大家對他也不了解。

焦：您身爲當代法國重要作曲家，可否請您談談對梅湘的看法？

布：我認爲他是二十世紀最偉大的作曲家。梅湘創造了新的作曲形式，將音樂帶到另一種境界。然而很可惜也很詭異的，是他的學生無一繼承他的路子，全部另闢新途，沒人繼續發展他的東西。這實在頗不常見。

焦：您曾參加首屆柴可夫斯基大賽（1958），並獲得作曲家特別獎，可否談談獲得這項殊榮的由來？

布：當時大賽規定，複賽時參賽者必須選彈本國的當代作品。我那時不想彈梅湘等人的創作，就乾脆寫首曲子自己彈，比賽結束後就得到這個獎。或許那是第一屆，主辦單位有很多政治方面的考量，所以才

＊ 此團還包括 Daniel-Lesur 與 Yves Baudrier。

給我一個作曲家獎也未可知吧！

焦：您這話是太客氣了。不過我很好奇，柴可夫斯基大賽要求不少德國和俄國曲目，您在學其間就研究過它們嗎？

布：我基本上在二戰前與戰爭期間學琴。那時大家德、俄兩派的東西都練得很少，我們的老師輩也很少彈。這和時代背景相關；要到二戰後，法國才開始逐漸有人彈德國或俄國作品。那時我的德國和俄國曲目多是自行揣摩，但我很幸運有機會跟吉利爾斯（Emil Gilels, 1916-1985）上過幾堂課，我的普羅高菲夫、拉赫曼尼諾夫還有蕭士塔高維契都承蒙他的指點。

焦：您對鋼琴演奏藝術是什麼看法？誰又是您印象最深刻的鋼琴家？

布：我練琴時總是想著要如何貼近作曲者原意，又如何將它表達給聽眾。即便聽眾對該作品，甚至對古典音樂都不甚了解，我認為只要我探索得夠深刻，聽眾一定能從我的演奏中得到感動。音樂是表演藝術，觀眾買票進來待兩個小時，是希望能從聆賞中得到一些感動的快樂，不是買位子來打瞌睡的。至於我最喜歡的鋼琴家，非李帕第莫屬。1950年某個晚上，我看到有位叫李帕第的鋼琴家在巴黎演出，之前我從未聽過他的名字，覺得好奇，於是買票一探究竟。啊！我完全沒有料到，那晚的演奏竟令我讚嘆萬分！李帕第的音樂何其流暢自然，技巧爐火純青，充分展現在他對各聲部與音響效果的控制。他的手指獨立性簡直不可思議，可在右手小指做強音，同時在右手食指或中指做中弱奏。那種感覺就像是兩個人心意相通地彈琴，或是鋼琴家根本有第三隻手！當他彈海絲（Dame Myra Hess, 1890-1965）改編的巴赫《耶穌，吾民仰望之喜悅》（*Jesu, Joy of Man's Desiring*），我真覺得鋼琴在唱歌！各聲部無懈可擊不說，那音樂似乎直指天聽，深深撫慰人心。這是我到目前為止記憶最深的音樂會。我不知道那是不是他在巴黎最後一場演出；若之後還有，我會遺憾未能再一次目睹如此音

樂奇蹟。李帕第實在過世太早，這是全世界的遺憾。如果他能活到今日，眞不知道能修練出何等的音樂和技巧，帶給世人多少驚奇與感動。

焦：您怎麼看年輕輩的法國鋼琴家？誰眞正繼承了傳統法國學派的音色和技巧？

布：現在演奏學派的變化可謂一日千里。和我那時代不同，現在資訊發達，音樂會、唱片、比賽等都是彼此交流的機會。互相切磋融合的次數增加，學派之間的分別也就愈來愈不明顯，所以我無法回答誰眞正繼承了傳統法國學派的音色和技巧。年輕一輩的鋼琴家中，我覺得薩洛（Alexandre Tharaud, 1968-）相當出色。他不滿足於傳統曲目，嘗試之前未受矚目的作品和演奏方法，例如以鋼琴演奏拉摩（Jean-Philippe Rameau, 1683-1764）的鍵盤作品，也錄製盧賽爾（Albert Roussel, 1869-1937）的《鋼琴協奏曲》。我非常欣賞他勇於開拓的精神，畢竟進步就是在這種不斷嘗試創新之間產生。

焦：您在巴黎高等音樂院拿了八個一等獎（指揮、作曲、曲式分析、鋼琴、鋼琴伴奏、和聲、管弦樂法、對位和賦格），可否談談您的求學生涯？

布：我13歲就進入巴黎高等音樂院，最初在多揚的鋼琴班。如我剛才所提，他無法幫助學生解決問題，所以我必須自己想辦法。在這過程中，我強烈感到自己對音樂的認識層面實在不夠寬廣、深入，於是開始接觸其他音樂基礎理論課程，沒想到那引發了我作曲與指揮的興趣。當然基礎理論學好了，也提升我在鋼琴演奏上的表達與剖析能力。八個一等獎，除了指揮、鋼琴、作曲這三項主修外，現在看來最重要的就是和聲與曲式分析，這是分析樂曲的重要工具。至於管弦樂法，一般人認爲那只與指揮和作曲相關，但我認爲對鋼琴演奏來說它也十分重要，能幫助演奏者了解和聲的色彩變化與效果。很多樂曲都要求鋼琴有交響樂團般的聲響，學習管弦配器自然很有助益。對位與

賦格在我看來並不十分重要，不過對作曲來說，修習到一定程度且運用嫻熟仍屬必要。鋼琴伴奏與視譜能力和演奏技巧高度相關，若這兩項能力不夠，絕對無法在初次演奏就抓出曲子輪廓，跟著獨奏者從頭到尾走完。

焦：您鋼琴彈得很好，卻是巴黎高等音樂院和聲班老師，音樂生涯也以作曲與指揮為主，這是否有特別原因？

布：這是我每次都會被問到的問題（笑）。柴可夫斯基大賽後，我被法國政府徵兵到阿爾及利亞參戰，在那裡待了28個月，和巴黎音樂圈斷了關係，我也不可能在戰場彈琴或譜曲。當我回到巴黎，很多人看到我第一句話是「你還活著啊？」他們根本以為我已經死在阿爾及利亞了。我過了一段沒有工作的日子，最後看到母校在招和聲學老師，就去應徵且幸運獲選，也以此展開我的職業生涯。現在看來我的確幸運，若那時招鋼琴老師，說不定我沒辦法考上。那時我回來後，想知道自己鋼琴還剩多少功力，於是隨便找了首蕭邦曲子開始試驗；一分鐘過去，我很高興，運指如昔，東西沒丟掉太多；兩分鐘過去，我很興奮，覺得自己三個月後就可以開場獨奏會！到了第三分鐘，不知為何，手指忽然卡住，接下來不管我如何告訴自己要放鬆，手指就是卡住！我花了整整三年才把以前的東西找回來，但其間我已開始作曲以及指揮事業，並獲得相當成績。因緣際會下，我的音樂生涯變成以指揮和作曲為主，鋼琴演出反而較少。此外，大概在1970年代左右，音樂院出缺鋼琴教席，院長曾問我要不要轉任。但巴黎高等是注重作曲的學校，作曲、和聲等作曲相關老師薪水比較豐厚，我就婉謝了院長的提議，繼續待在和聲班。

焦：最後想請教您關於管樂指揮的問題。在法國，管樂團指揮通常由有管樂演奏經驗的音樂家來擔任，畢竟由弦樂或鋼琴演奏者擔任管樂團指揮通常會有適應問題，但您顯然是傑出的特例，可否談談您這方面的經驗？

布：成爲禁衛軍的指揮，對我來說確是意想不到之事。之前我對管樂並不熟，純粹看到禁衛軍樂團在徵指揮就去參加甄選，沒想到一試就上。與弦樂團或交響樂團比較，管樂團比較重，不容易拖得動，指揮動作必須更精確，給予團員更充分的準備時間。音響效果上管樂難以企及弦樂的輕柔甜美，但管樂合奏時那種可比擬管風琴的效果，卻是連交響樂團都難以做到的壯大。若樂手素質很高，管樂團在快速音群的表現會較交響樂團更明亮；但若要如歌似泣，或表現柔和輕快，管樂團通常力有未逮，這有賴於作曲或是編曲者的功力。

焦：您改編了不少交響樂作品給管樂團，而您的改編有幾項特色：保持原調性、將整個木管視爲弦樂，另設木管獨奏者使其演奏原先交響樂團的木管獨奏、銅管部分幾乎未有更動。可否請您談談對改編的看法？

布：我的改編盡量保持原曲面貌。將交響樂改編給管樂團來說，既然銅管編制未有太大更動，我就傾向保留整個銅管部分。至於弦樂，除了因樂器本身的限制問題（音高方面）而調整，不然我基本上還是維持原貌，以保留原作的最佳效果。因此除單簧管分部外，我會另設單簧管獨奏，使單簧管分部取代小提琴聲部，又不會和單簧管獨奏的聲音混淆。至於是否保留原調，這是改編者永遠的難題。我的意見是必須保留，這樣才不至於喪失樂曲本身的色彩。比方說葛林卡的《陸斯蘭和魯蜜拉》（*Ruslan and Ludmila*）序曲，原曲爲 D 大調，對管樂團並不好演奏，因爲改給降 B 調的單簧管，會變成有 4 個升記號的 E 大調；給降 E 調的薩克斯風，會變成 5 個升記號的 B 大調。我知道有個版本把它改成自然調號上的 C 大調以便演奏，可是 C 大調的感覺絕對沒有 D 大調華麗。改成 C 大調，樂曲本身的個性和色彩也就改了。當然，這可能和我指揮管樂團又指揮管弦樂團有部分關係[*]。有時跟兩個團同

[*] 禁衛軍樂團是弦樂團加上管樂團，兩個樂團可分別演奏，也可將管樂團的銅管、打擊與部分木管與弦樂團合一，形成交響樂團。

時練一首曲子，調性不一總讓我相當苦惱。雖然在我擔任禁衛軍指揮時，只有《卡門》序曲兩團的調性不同，但即使上台前總是不斷告訴自己這點，指揮棒一揮下去，還是不習慣。

（本文感謝薩克斯風演奏家譚文雅女士協助訪問、翻譯與整理，並就管樂演奏問題提問。）

1934-

PHILIPPE
ENTREMONT

Photo credit: Alvaro Yanez

1934年6月7日生於法國萊姆（Reims），安垂蒙11歲進入巴黎高等音樂院，15歲前得了視唱、鋼琴、室內樂第一獎。16歲於隆一提博大賽得到第五名，1953年即於美國首演，不久成為CBS唱片的紅牌鋼琴家，展開輝煌演奏事業。安垂蒙唱片錄音眾多，在獨奏、室內樂、協奏曲皆有傑出成就，後來也跨足指揮並擔任樂團總監。他的法文回憶錄 *Piano ma non troppo* 於2014年出版，2016年起於巴黎高等師範學院開設大師班課程，持續活躍國際樂壇。

關鍵字 —— 多揚、瑪格麗特・隆、法國鋼琴學派、蕭邦、拉赫曼尼諾夫、史特拉汶斯基、伯恩斯坦、詮釋傳統、指揮

焦元溥（以下簡稱「焦」）： 就我所知，您出生在一個充滿音樂的家庭。

安垂蒙（以下簡稱「安」）： 家父是史特拉斯堡歌劇院的首席指揮，家母是鋼琴家，他們都畢業於巴黎高等音樂院。我是三個孩子中的老大。以前法國習慣上會讓長子走父親的職業，所以我後來跟爸媽說他們很幸運，有孩子能克紹箕裘；我的孩子中即使有個頗具音樂才能，但沒有從事音樂。

焦： 所以您的鋼琴是由母親啟蒙？

安： 是的，由於戰爭，我到8歲才學，但進步很快。我對學習很有自覺，9歲就和媽媽說我不想跟她繼續學，應該另請老師，我媽也接受了，而我遇到此生最大的幸運，蕾珠兒（Rose Aye Lejour）女士。她是我父母親的朋友，瑪格麗特・隆的學生，非常會教，給我極好的基礎和訓練，後來也把我介紹給隆夫人，因此我也跟她上私人課。在學琴之初就遇到好老師，實在至為關鍵。也很重要的是我爸媽讓我扎實

學了兩年視唱。他們是過來人，知道視唱能力對音樂理解與學習的益處。我11歲進了巴黎高等音樂院，15歲就畢業，這都得歸功於我之前的訓練。

焦：隆於1940年自巴黎高等音樂院退休，您進入該校後跟她的助教也是繼任者多揚學習，那段時間的學習如何呢？

安：非常不愉快。我是年紀最小的學生，又彈得很好，其他學生不太理我，我也覺得在學校很無聊。多揚是非常傑出的鋼琴家，他使用手指的方式，我真能用完美來形容。但他實在不太會教，上課方式就是自己示範，但無法解決學生的問題。當然音樂院裡有些老師還是很出色，但在鋼琴學習上我幾乎靠自己。其實學什麼道理都一樣，犯錯並不可怕，關鍵是要能從錯誤中學習，主動發現問題。針對錯誤之處用心練習一小時，好過漫無目的瞎練六、七個小時。我17歲後就自己發展，沒再和誰上課，一切更是得靠自己。

焦：您的彈法確實和隆夫人、多揚都很不同，不是法國傳統的手指派別。

安：我跟他們學到的是運用手指的原則。每個人的手都不一樣，我很快就找出適合自己的方法。我認為真正好的技巧是有自然的聲音，集中且傳送遠的聲音，也要變化豐富，有各種層次與色彩。演奏必須避免不必要的粗暴，也別用不必要的力氣。我能毫不誇張地說，我彈到現在，都未曾出現雙手緊繃或肌肉疼痛。我也彈得長久，技巧不容易老化。

焦：若說您從隆夫人那邊還學到什麼可貴之處，那會是什麼呢？

安：我跟她學了各作曲家的樂曲，而她對法國作曲家當然特別有心得。她和佛瑞、德布西、拉威爾都熟識，也常演奏他們的作品，傳承

了許多關於品味與精緻的知識，這點我認為非常重要。彈好法國音樂極其困難，演奏者要有創造幻象的能力，這需要超級技巧與誠實演奏：彈好德布西所需的踏瓣功夫，或是彈好拉威爾所需的手指能力，實在非常高深，而演奏者若對法國音樂無感，一聽便知，根本無法遮掩，但這又是必須有感覺才能演奏好的音樂。我覺得很可惜的是不少法國鋼琴家仍然彈得很好，現在世界各大音樂院卻少見法國鋼琴教授。我不是法國本位主義者，但這真是一大隱憂啊！

焦：從演奏與音樂上，您怎麼看法國鋼琴學派的傳承？在法國之外，您有沒有喜愛的鋼琴家？

安：在我之前的世代，我心目中最好的法國鋼琴家是柯爾托、卡薩德許與富蘭索瓦。他們彼此風格不同，但都有堅實技巧，也各自展現出屬於法國的面向。你聽卡薩德許乾淨清晰的觸鍵或富蘭索瓦夢幻飄逸的句法，都可說非常法國。提鮑德（Jean-Yves Thibaudet, 1961-）有次在訪問中說他認為他是我的繼承人，我聽了很開心，因為他和安格利希（Nicholas Angelich, 1970-）一樣，都是我很欣賞的後輩。我想法國還是培育出很多好鋼琴家，代代都有傑出人物。法國之外，巴克豪斯和魯賓斯坦都是我的偶像。我非常仰慕巴克豪斯，還彈給他聽過；我從魯賓斯坦的演奏中學到如何彈蕭邦，他的生活非常快樂，我希望能和他一樣快樂。話雖如此，我不曾模仿任何前輩，因為我很早就知道我有自己的話要說，也覺得這是成為演奏家的必要條件。

焦：現在法國沒人還用純靠手指的方法彈琴了，但我很好奇您是否知道，多揚如何看您的技巧與發展？

安：我和多揚並不投緣，可是我畢業多年以後，某天他打電話給我，告訴我他即將退休，希望我能接他的位置，「我從遇到你的時候就認為你是最佳人選」。不用說，我真是非常驚訝，但很可惜我讓他失望了。我那時音樂會很多，總是在旅行，實在沒辦法擔任教職；當然我

可以接，但這對學生並不公平。我和隆最後也處得不好，常有衝突。比方說我想跟她學拉威爾的《G大調鋼琴協奏曲》，她就是不肯教，還說我不該彈「她的」協奏曲；這也是我17歲就獨立發展的原因。不過我必須說，我前一陣子聽了Cascavelle出版的「瑪格麗特‧隆的藝術」套裝CD，非常驚豔。她的演奏是所謂的沙龍風格，但她把這種風格發展得淋漓盡致，成為一種獨特美學，難怪是當時法國鋼琴演奏的代表。所以即使只用手指，仍然可以成就精彩演出，只是現在的音樂廳和鋼琴需要不同的演奏方式，傳統法式奏法沒辦法繼續勝任了。

焦：離開學校之後您的事業迅速起飛，發展極快，甚至也沒靠比賽。

安：真的很快，快到危險。那時比賽還沒有像後來這麼熱門，我都是靠口碑。我1951年在參加隆—提博大賽前，就已經有很多音樂會了。我喜歡上台演出，但比賽總是很緊張，沒辦法真正表現好，我也很快就知道我不屬於比賽。我1953年1月首次到美國演奏，到現在年年受邀回去。我彈給奧曼第聽，他馬上就安排我和費城樂團合作。音樂會大成功，演奏邀約接踵而至，接著就是唱片合約，我的演奏事業就是這樣來的。

焦：您和奧曼第／費城樂團合作很多經典錄音，包括拉赫曼尼諾夫第一、四號鋼琴協奏曲與《帕格尼尼主題狂想曲》。

安：那時的費城樂團，毫無疑問，是世界上最好的樂團。奧曼第是偉大的樂團建造大師，無出其右的聲響魔法師，到現在我沒有聽過比當年費城樂團還要更美的聲音。費城也是拉赫曼尼諾夫最愛的樂團，因此能受邀和他們錄製拉赫曼尼諾夫的協奏曲，真是極大的榮譽與享受。1950年代的法國仍然沒什麼人演奏拉赫曼尼諾夫 —— 法國樂界那時頗封閉，連布拉姆斯都很少演奏 —— 我對他的作品卻一見傾心，很愛他的風格。這是傑出、誠實、寫得極好的音樂，難彈但很合理，愈彈愈喜歡。

焦：您的演奏相當接近拉赫曼尼諾夫本人的風格，在錄音前是否也曾研究過他的唱片？

安：評論都這樣認爲，我也很高興大家這樣說，但我必須老實承認，我在錄音前並沒有聽過他對這幾曲的詮釋。事實上直到最近，我才聽了他的協奏曲錄音，但這也表示我們完全可以從樂譜認識他的風格，一種以簡馭繁、節制但不冰冷的風格。當然，我想和奧曼第與費城合作也很有幫助。他們完全理解拉赫曼尼諾夫，知道什麼是眞正的拉赫曼尼諾夫風格。

焦：您也錄製了柴可夫斯基的協奏曲與鋼琴獨奏曲、哈查都亮（Aram Khachaturian, 1903-1978）的《鋼琴協奏曲》、穆索斯基《展覽會之畫》（*Pictures at an Exhibition*）等俄國作品。這是出於邀約，或是有意識地想擴展曲目？

安：我從開始就告訴自己不要成爲某種曲目的專家。卽使我錄很多法國作品，我也絕不願意被貼上法國音樂專家的標籤。基本上我演奏從海頓到當代的各種作品，包括梅湘。當然也有我不愛的作曲家，像是史克里亞賓（Alexander Scriabin, 1872-1915），但我擁有非常均衡的曲目，我也沒有因此而刻意避彈法國作品。我認爲佛瑞、德布西、拉威爾、梅湘是法國鋼琴作品最偉大的傳承，我始終熱愛它們，也常常演奏。雖然論及二十世紀後半最佳鋼琴作品，我想那該是李蓋提（György Ligeti, 1923-2006）的《練習曲》，實在是妙不可言！

焦：您也錄製了聖桑的鋼琴與管弦樂作品全集，可否談談它們？

安：它們當然是被忽視的創作，聖桑的鋼琴獨奏曲也是，我非常喜愛它們。不過第二、四號仍然算是音樂會熱門曲，現在第五號也開始流行。第三號非常困難，不過最難的要屬《非洲》（*Africa, Op. 89*），相當折磨人，難怪很少人彈。

焦：回顧您的學習與演奏經驗，您如何看詮釋傳統？

安：傳統可以很好，也可以很危險。傳統是前人經驗智慧的累積，但留下來的也可能是壞習慣。我非常感謝古樂派的貢獻，因為他們的打掃清潔，普遍而言，現在的莫札特比以前的要好太多了。法國當然有法國音樂的詮釋傳統，但也必須時時警惕，因為沒有人確實知道德布西是怎麼彈的，或佛瑞想要怎樣的演奏。至於法國的蕭邦傳統，我就打很大的問號——對我而言，蕭邦是最古典主義的作曲家，風格與寫法都是，音樂規劃極其嚴謹縝密。演奏蕭邦，右手無論如何幻想，左手一定要有穩固的拍子，而你完全可以從他的譜上讀到這點。我擔任蕭邦大賽評審的時候，總是困惑為何鮮少有參賽者能彈好《圓舞曲》。這真是蕭邦彈性速度最好的試金石。

焦：我聽您最新錄製的蕭邦《敘事曲》與《即興曲》（2014），發現在幾個關鍵處您按照波蘭國家版演奏，和您之前的錄音頗為不同。

安：是的，因為我原來用帕德瑞夫斯基版。我對詮釋的想法很簡單，就是精讀樂譜。這是作曲家給我們的最初也是最終指示，一切詮釋都該從樂譜來。很多時候演奏者不照樂譜，是缺乏演奏能力而便宜行事。比方說拉威爾，要忠實照他樂譜演奏，那會是多麼困難的事！當然，也有很多人只彈音符，不讀譜上的文字，放任自己亂彈。我有次在大師班聽學生把他的《高貴而感傷的圓舞曲》（*Valses nobles et sentimentales*）彈得既不高貴也不感傷，甚至也不是圓舞曲，像是糟糕的酒吧音樂。我疑惑地問學生：「你都不看譜嗎？拉威爾在譜上寫了那麼多，怎麼不讀呢？」他很清楚告訴你哪裡不要彈性速度，哪裡該有什麼效果，只要照他的指示，音樂就八九不離十。

焦：您錄製了兩次拉威爾鋼琴作品全集，想必對他有所偏愛。

安：的確，他大概是創作質量最高的作曲家，作品雖不算多，每首都

是經典,都是音樂會曲目。研究他的鋼琴作品也要研究其管弦樂改編,從中可以獲得很多寶貴心得。愈研究拉威爾,我愈能說他和德布西是完全不同的作曲家,聲響、結構、概念都不同,我對他的喜愛更多一些。

焦:您也和許多作曲家合作,在其指揮下錄製他們的作品,比方說周立偉的《第一號鋼琴協奏曲》。此曲和李斯特第一號,成為您在紐約的美國首演曲目,當時怎麼會想到要彈周立偉呢?

安:那也是此曲的美國首演,而我其實是被挑選來演奏,大概樂團覺得我很年輕有活力,技巧也好,應該能勝任。這是很野性,帶有非洲元素的曲子,很多樂段像是環境描寫。我和周立偉後來成為好朋友,最近才指揮了他的《低音管協奏曲》,非常精彩但被低估的傑作。

焦:那米堯呢?

安:也是好朋友。他是非常隨和的人,很開放,我們無話不談,一起度過很多愉快時光,包括聽了凱吉《4'33"》的世界首演——我可以說,那是那晚最優美的曲子,哈哈哈。

焦:您和史特拉汶斯基合錄他的《為鋼琴與管樂的協奏曲》是怎樣的經驗?

安:我必須很誠實地告訴你,那個錄音史特拉汶斯基雖然是指揮,但其實是我和團員一起完成的。那時他不只老,而且身體很差,根本無法指揮。我們看不懂他的提示和拍點,乾脆自己來。

焦:史特拉汶斯基會不會很不高興?

安:我想以他的身體狀況,他可能沒有意識到究竟發生什麼。不過錄

音成果相當好，我既驚訝也不驚訝——畢竟那時紐約有很多頂尖的自由樂手，沒指揮也不礙事。當我們錄《奇想曲》（*Capriccio*）的時候，史特拉汶斯基身體更差，只能由克拉伏特（Robert Craft, 1923-2015）上場指揮了。不過我始終沒太熱衷於認識作曲家，我想認識作品其實已經足夠。

焦：但伯恩斯坦（Leonard Bernstein, 1918-1990）應該是另一回事。

安：當然！他是我見過最有才華的人之一，不只音樂，他對文字、藝術等各種事物都很有研究，又有不可思議的能力。我們很早就成為好朋友。我的兒子叫 Alexander，因為伯恩斯坦的兒子叫 Alexander；我女兒叫 Felicia，因為那是他太太的名字——可見我們兩家的交情。我很高興能首演他改訂版的第二號交響曲《焦慮的年代》（*The Age of Anxiety*），後來也有機會指揮它。這是非常傑出的創作，也是最常演出的伯恩斯坦作品之一，我想在二十一世紀會更受歡迎。

焦：您們錄製了巴爾托克第二、三號鋼琴協奏曲，非常精彩，我很好奇這是誰的主意要錄極其困難的第二號，為何又沒錄第一號？

安：這是我的主意，因為我實在喜愛巴爾托克，即使第二號難如登天也要克服它。沒錄第一號是因為唱片公司覺得錄巴爾托克一定賠錢，既然 1962 年賽爾金與賽爾已經錄過第一號，就只准我們錄後兩首。不過只要能錄第二號，我也就沒意見了。我覺得遺憾的是沒能錄拉赫曼尼諾夫《第三號鋼琴協奏曲》——那也是唱片公司的意見，覺得他們已經有很好的錄音，不需要我再錄一張。

焦：您的指揮也很有造詣，當初為何會想要指揮？

安：這全然是意外。首先是巴黎的樂團邀請我邊彈邊指揮莫札特鋼琴協奏曲。雖然我想他們的初衷是想省指揮的費用（笑），但這正合我

意，我一直覺得莫札特鋼琴協奏曲該用室內樂的方式演奏。由於演出評價很好，慢慢地我又受邀和其他樂團邊彈邊指，除了莫札特也演奏海頓和貝多芬的協奏曲。後來維也納室內樂團邀請我和他們一起巡迴，但總監策基（Carlo Zecchi, 1903-1984）生病，就要我索性連下半場的交響曲也一併指揮。巡演很成功，我也就成為他們的新總監，就這樣有了自己的樂團，開始有更多指揮演出。不過作為指揮，我有八成音樂會都是自己擔任獨奏家，這樣可以有機會坐著（笑）。最早我爸想讓我學小提琴，因為那是他的樂器。我學了一週，覺得歪著脖子站著拉實在很辛苦，就堅持要改學鋼琴。我想這是很正確的選擇（笑）。

焦：您如何學會指揮技巧的呢？

安：我本來就喜愛管弦樂。9歲的時候，我開始和爸爸彈四手聯彈版的貝多芬交響曲，那時就邊彈邊想該配什麼樂器。在還沒擔任指揮之前，我和樂團排練完協奏曲後，就常留下來聽他們練交響樂，觀察指揮如何提示。不過對我而言，鋼琴是鋼琴，指揮是指揮，兩者完全不同。不只演奏時所用的肌肉不同，它們也是各自分開的聲響世界。我從來不覺得鋼琴少了什麼。它有屬於鋼琴的豐富，不同於管弦樂的豐富。

焦：在訪問最後，您有沒有什麼特別想跟讀者分享的話？

安：很多人對古典音樂的未來感到悲觀，我卻樂觀以對。以前比賽彈練習曲，大家都很害怕，但以我當評審多年所見，現在比賽首輪的練習曲反而是參賽者表現最好的一輪，技術水準大幅提升。世界上的交響樂團愈來愈多，古典音樂活動也愈來愈多，希望大家能知道音樂是語言之外的語言，全世界共通的溝通方式。另一方面，音樂家不要把成名當成唯一的出路。我常說，成為一位國際知名演奏家的機率，大概小於當上你國家的總統。從事音樂需要真愛；如果你真心喜愛音樂，祝福你永遠保有這份初衷。

帕拉史基維斯柯 1940-

THÉODORE
PARASKIVESCO

1940年7月11日出生於羅馬尼亞，帕拉史基維斯柯在當地音樂院向鋼琴家賽柏絲古（Silvia Şerbescu, 1903-1965）學習，1961年獲得恩奈斯可國際鋼琴大賽（George Enescu International Competition）冠軍，之後獲獎學金至巴黎高等音樂院向蕾鳳璞研習鋼琴，並向布蘭潔學習曲式分析，1971年獲德布西獎（Prix Debussy）。他演奏風格優雅，除獨奏外更參與室內樂演奏，自1985年起擔任巴黎高等音樂院鋼琴教授，所錄製之德布西鋼琴作品全集和貝多芬奏鳴曲為其代表作。

關鍵字 —— 羅馬尼亞、蕾鳳璞、柯爾托、拉威爾、《水戲》、法國鋼琴學派、似珍珠的、德布西

焦元溥（以下簡稱「焦」）：請您談談您早年在羅馬尼亞的學習。

帕拉史基維斯柯（以下簡稱「帕」）：我的父母親是工程師和藥師，都不是音樂家，但我仍然處於充滿音樂的環境。為什麼呢？因為我的鄰居們都是音樂家，有小提琴家、管風琴家、大提琴家等等。所以我非常自然地學習音樂，由鄰居啟蒙，4歲開始彈鋼琴，完全不在音樂學校學習。我12歲開了第一場音樂會，高中畢業後則到首都布加勒斯特學習，在音樂準備學校中學習鋼琴、對位、和聲等音樂必修科目。由於音樂院要求所有科目都得會，我努力念書，常常只能在半夜練琴，一年下來累得死去活來。1961年我在恩奈斯可大賽得到第一名，1966年得到法國獎學金到巴黎高等音樂院，向布蘭潔學習曲式分析，並向蕾鳳璞精修鋼琴。

焦：在您的時代，羅馬尼亞的音樂環境是否受法國影響較深？

帕：我本來很少接觸法國音樂。我的家鄉以前被德國人占領，所以有德國音樂的影響，老師也都是從維也納和柏林來的，受德奧音樂教

育，教學自然也以海頓、莫札特、貝多芬等德奧曲目爲主。但我到布
加勒斯特後，發現法國的影響在此相當大，許多老師都是柯爾托和
列維的學生，因此我得到很好的平衡。此外，很多名家像是郭多夫
斯基（Leopold Godowsky, 1870-1938）和邵爾（Emil von Sauer, 1862-
1942），也常來布加勒斯特演奏，留下他們的影響。在二次大戰後，羅
馬尼亞進入蘇聯鐵幕，蘇聯鋼琴家自然也常到布加勒斯特演奏講學，
我也曾接受過吉利爾斯的指導，得到俄國派的觀念和曲目。

焦：蕾鳳璞最早在瑪格麗特‧隆的預備班上學習，進入正式班後則成
爲柯爾托的學生。然而，她的音色與施力法都和柯爾托相當不同，看
不出技巧上的傳承性。您的看法如何？

帕：蕾鳳璞的手很小，所以柯爾托的技巧並不適合她，她必須發展出
自己的方法。她進入柯爾托班上時也不是小孩子了，也已經建立起自
己的技巧想法。因此，蕾鳳璞從柯爾托那裡得到最多的並不是技巧，
而是解析音樂的方式和音樂想法。

焦：她是怎樣的老師？如何授課？

帕：蕾鳳璞上課都是大班教學，一次上2至3小時，甚至更長。她教
學主要是坐在鋼琴前示範。她的曲目很廣，什麼都彈，但非常著重風
格。莫札特要有莫札特的風格，貝多芬要有貝多芬的風格，絕對不能
混爲一談。她耳朵極好，又很要求，學生上她課往往被批得很慘。

焦：她如何指導學生技巧？

帕：關於技巧，蕾鳳璞其實沒有教太多。因爲她的手很小，所以她的
技巧對許多學生都不適用。她教技巧的方式，是要學生認眞研究樂
譜，思考音樂的意義與情感，讓學生藉由表現音樂來發展自己的技
巧。她覺得這是找出自己技巧的唯一方法。其實，蕾鳳璞、柯爾托、

隆夫人等著名老師，他們幾乎都不教小孩子，能夠大到給他們上課的學生，不是已有很好的技巧，就是技巧問題已積習難改，救不回來，所以她上課並沒有常討論技巧。除非從小跟著她學，否則光從她的課，我無法知道她會要求如何的技巧系統。

焦：關於蕾鳳璞的教學，有人認爲她是比較不能接受學生有其他想法的老師，但也有人說她仍給學生相當大的思考自由。您自己的經驗爲何？

帕：蕾鳳璞的音樂根基打得非常好，音樂能力極強，能一眼看出樂曲的脈絡與結構，立即作分析。所以她格外要求風格，而且是非常要求。學生可以有不同的想法，但一定要在這個風格內表現，不然她絕對不會同意。

焦：柯爾托和蕾鳳璞是否一直都維持很好的關係？

帕：蕾鳳璞是柯爾托非常喜愛的學生，他們的關係也非常好。當她還是學生時，有天她看到貝多芬《迪亞貝里變奏曲》，一見就喜歡，跟柯爾托說她想學，不料柯爾托竟說：「你去彈吧！我沒有勇氣彈。」蕾鳳璞當了柯爾托很長時間的助教，柯爾托也很器重她。當他把李帕第帶到巴黎，就讓蕾鳳璞教導。柯爾托也是上大堂課，而且是公開大堂課。李帕第在大堂課演奏之前，必須先經過蕾鳳璞的指導，所以他是蕾鳳璞非常早期的學生之一，也可見柯爾托對她的信任。

焦：蕾鳳璞教學時會特別引用柯爾托的意見，或者用柯爾托的樂譜和教材嗎？

帕：其實她不會想要使用柯爾托校訂的樂譜，或是他的教學教材，因爲她最清楚柯爾托的眞正意見往往不在教材之中。舉例而言，柯爾托曾經出版過一本他其實不想出版的鋼琴技巧集，完全因爲出版商的壓

力。因為柯爾托認為有天分又熱愛音樂的人,自然能找出練習的方法;對於沒天分的人,怎麼練都沒用,所以他那套教材也沒什麼用。許多關於鋼琴練習技巧的著作,如果你把那些方法全部練起來,手大概也就廢了。如果想要修練技巧,為何不直接研究樂曲,例如蕭邦或舒曼,那裡面的技巧就夠難了。如果鋼琴家可以被那音樂感動,他們一定能夠找出方法來表現音樂,也就能夠把技巧練好。

焦:蕾鳳璞當年以拉威爾最為著名,她如何指導學生演奏他?

帕:蕾鳳璞非常喜愛拉威爾,也向作曲家本人請益而得到許多珍貴心得。像《水戲》(*Jeux d'eau*)一開始,樂譜上是連奏,但蕾鳳璞覺得不合理,應該彈成「半斷奏」(half-staccato)才能表現她心中水花飛舞的感覺,於是她彈給拉威爾聽。拉威爾覺得她彈得非常好,認可她的詮釋,並希望她能把這個意見傳給她的學生。《G大調鋼琴協奏曲》則是蕾鳳璞最出名的曲目之一,她彈了上百遍了。對她而言,這首曲子像是香檳,讓人開心而喜悅,管弦樂法輕盈、燦爛而明亮,許多精巧的小設計更讓人深深著迷。第二樂章則有非常深刻的情感,和首尾兩樂章形成極佳平衡。但無論演奏者如何詮釋,拉威爾最難的就是技巧考驗。他的作品要求絕對的清晰;要達到如此清晰,以他所設下的技巧要求而言更是困難至極。

焦:蕾鳳璞和福特萬格勒在盧加諾合作的莫札特《第二十號鋼琴協奏曲》是話題之作,那場本來是費雪要彈,但因病取消,經過一連串詢問後找到蕾鳳璞,福特萬格勒從未合作過的對象。然而那場就音樂而言並不理想,他們各自有傑出演奏,合在一起就是各說各話。她可曾向學生提過這場演奏?

帕:蕾鳳璞那時56歲了;和福特萬格勒一樣,她也是見解非常強烈,很堅持己見的人。那場演奏確是各說各話,誰也不肯讓步。蕾鳳璞很不喜歡那次演出,是相當不愉快的經驗,也希望大家別再提了。

焦：身為鋼琴家，您如何看她的演奏與詮釋？

帕：我聽過蕾鳳璞所有的錄音，我真的覺得她有非常偉大的音樂與人格，而她的偉大來自於對樂譜與版本的尊重。那時很多人會自行添加彈性速度，甚至自加音符，但蕾鳳璞都不這麼做。她尊重原典，自原典中探索作曲家的心，而非一味想著表現自己。所謂「心誠則靈」，蕾鳳璞一心追求音樂，她也真能自樂譜中看到深刻的內在情感，在嚴謹的架構中發展自己的詮釋。這也是她給學生最好的身教。

焦：您如何看法國鋼琴學派的發展？特別是瑪格麗特・隆所代表的「似珍珠的」風格被其他施力法逐漸取代的過程。

帕：「似珍珠的」風格是從大鍵琴發展而來的演奏方式。當然現在我們還是可以如此演奏，但這種方式能適合什麼曲子呢？大概只有史卡拉第吧！這種手指技巧無法演奏德國和俄國作品；如果演奏家想真正彈好這些曲目，他們就必須放棄這種演奏方式。這不是取代不取代的問題，而是適用程度的問題。我演奏史卡拉第也常回到這種傳統技巧，但只會這種技巧顯然不夠。法國鋼琴界也在改變，不少外國鋼琴家帶給我們很大的啟發。像祈克里尼（Aldo Ciccolini, 1925-2015）就能兼備高雅的水平移動和垂直向的施力，把隆夫人那套手指功夫和其他派別的力道運用結合為一，達到非常高的技術成就。

焦：然而大鍵琴各國都有，為何「似珍珠的」彈法在法國到二十世紀前半都是主流，其他國家就沒有沿用？

帕：「似珍珠的」重點在清晰，每一音粒要清清楚楚。那時法國之所以還以此為主流，在於大家多彈法國作品以及有限的外國曲目，還在這種技巧的適用範圍內，自然可以此為滿足。德國鋼琴家絕對不可能用這種方式演奏貝多芬，因此自然早就發展出其他的演奏法。那時法國不甘於只演奏法國曲目的鋼琴家，像是納特和梅耶等人，他們也不

用這種方式彈,而開展出屬於自己的技巧,也都彈得非常好。「似珍珠的」的彈法是一種時代流行,流行過了也就結束了。

焦:您認爲現在還有法國鋼琴學派嗎?

帕:我認爲法國鋼琴學派已經不存在了。或許在教學上還有所謂的學派特色或教法特色,但作爲演奏學派,法國學派已經消失了。事實上所有的學派都在消失,以法國而言,全世界的學生都來法國學習,那學派還有意義嗎?小提琴的法比學派那麼著名,但現在又在哪裡呢?韋尼奧夫斯基(Henryk Wieniawski, 1835-1880)學到巴黎學派的技巧,加入自己的風格後到俄國演奏和教學,所以奧爾(Leopold Auer, 1845-1930)開展出的俄國小提琴學派可說是建立在法比學派基礎之上,只是他又增加了自己的心得和創見。學派本來就是互相融合,每一代的演奏家又把個人特色與心得加入原有學派之中,甚至自立門戶,所以學派間的界線已經消失了。

焦:您覺得學派逐漸消亡是好的發展嗎?

帕:我覺得是好事。但對我而言,學派是次要的,最重要的是對音樂的熱情和天賦。我見過一個10歲的日本小男生,他住在山裡,在山裡練琴。他彈了一首蕭士塔高維契的作品給我聽,曲子技巧不難,但他非常準確地表現出蕭士塔高維契的音樂,那種可怕的悲劇感。這樣的詮釋有人教他嗎?並沒有,可是他就是知道音樂該往何處走,這就是天分。幸好現在是全球化時代,我們可以看到各式各樣的人才,來自各個國家,馬友友就是一個好例子。

焦:您曾經錄製德布西鋼琴獨奏作品全集,如何看其音樂與詮釋方式?

帕:德布西改造了一個世代,和之前的音樂皆不相同。法國音樂在庫普蘭(François Couperin, 1668-1733)和拉摩之後,就屬德布西和拉威

爾最重要。德布西吸收了法國文化的精神，開創出屬於自己的世界，和聲運用更是革命性。就實際演奏而言，季雪金是第一位對德布西具有深刻認識的鋼琴家。當時法國人演奏德布西都用非常多的踏瓣，聲音彈得非常模糊，但他卻反其道而行。他也用許多踏瓣，但那是為了塑造層次與色彩，音粒仍然相當清楚。以現在的角度看，季雪金當然是正確的。我自己的詮釋則希望能延續他的精神，以他的方向來演奏德布西。

焦：如果「清晰」一向是法國鋼琴學派的核心價值，為何會有那麼多人用模糊的踏瓣演奏？

帕：我覺得那是因為早期鋼琴家陷入「印象派」的迷思。他們以印象派繪畫的觀點來演奏德布西，自然把模糊的光影與漸層帶入他的音樂之中。這也就是德布西非常不喜歡別人稱他是「印象派」作曲家的原因，而大家也該以他的音樂來思考，而非以繪畫來思考。

焦：您覺得最重要的德布西詮釋者為何？

帕：自季雪金之後，最重要的德布西詮釋者應屬米凱蘭傑利和祈克里尼。

焦：您自1985年起成為巴黎高等音樂院的鋼琴教授，可否談談您的教學方法與心得？

帕：我著重學生的個人特質。在學習一首新作品時，我不會示範，也不希望學生聽太多，因為學生不該從模仿中學習，而要找到自己的詮釋。即使學生一開始提出非常誇張的意見，彈出很多想法，我也覺得這比彈得空洞要好，因為這樣我才有辦法知道學生的意見並予以討論或修正。

焦：您對法國音樂院教師的資格規定，以及密特朗以降的證照制度有何看法？

帕：我覺得這實在太人工化。我必須通過考試，再到學校受訓才能當老師，但這真能保證教學水準嗎？更何況我們教的是藝術，藝術是最不該人工化的。我在羅馬尼亞的時候，音樂院老師只教三個學生，花很多時間在學生身上，與學生相處中學習教學。現在的法國完全是證照文化、官僚體系。此外，藝術家隨著時間成長，現在卻規定老師在65歲一定要退休。這只是把人才逼走，對法國自己並沒有幫助。

焦：在您的音樂生涯中，哪些人影響您最大？

帕：我遇過非常多老師，也曾見過許多驚奇人物，但讓我學到最多的，還是一起演奏室內樂的音樂家。從他們身上，我學到各式各樣關於音樂以及表演的知識，交流許多想法，讓我有更全面的音樂觀點。

焦：在這個全球化的世界，您覺得古典音樂受到什麼樣的衝擊？

帕：很遺憾地，我覺得隨全球化而來的，是無比膚淺庸俗的速食文化。人們愈來愈不肯接受嚴肅深刻的事物，不願在生活中學習。許多人聽古典音樂，只願意聽通俗的二流作品，只聽通俗的旋律，卻不肯深入認識貝多芬的精神。這實在讓人痛心。更可怕的是唱片市場的崩毀。一方面，無論音樂家多麼努力認真，現在任何人都可以在三分鐘內盜拷CD，讓整個唱片工業萎縮。另一方面，現在錄音技術太普遍，任何人都可以錄製CD。以前音樂家對錄音非常重視，演奏前都花了好一番心血研究，但現在人人可錄，包括非常平庸的人，整體演奏與詮釋品質也就大幅下降。愛樂者面對一堆品質不好的錄音，更是無所適從。我希望世人能夠重視藝術，特別是年輕人。音樂藝術需要付出才能有所得，但人們不該因為需要付出而卻步，因為所得會是無比美妙且絕對值得的。

第　　　三　　　章

03
CHAPTER
俄國

RUSSIA

前言

俄國鋼琴學派的傳承

　　若說二十世紀鋼琴演奏受何影響最巨，「俄國鋼琴學派」必是無法缺少的答案。這個學派由傳奇大師安東‧魯賓斯坦（Anton Rubinstein, 1829-1894）肇端，發展至今不但遍及大小舞台，也深刻影響其他演奏派別。

　　俄國音樂發展雖晚，進步卻相當快速。安東‧魯賓斯坦和其弟尼可萊（Nikolai Rubinstein, 1835-1881）都是俄羅斯音樂教育的鼻祖。前者於1862年興辦聖彼得堡音樂院，後者於1866年創建莫斯科音樂院。聖彼得堡音樂院成立時，鋼琴部門不僅有院長魯賓斯坦親授鋼琴，更請到歐陸名家雷雪替茲基（Theodor Leschetizky, 1830-1915）擔任主任。雷雪替茲基師承徹爾尼，18歲就揚名維也納，後來更成為最負盛名的鋼琴教育家。有師資若此，鋼琴自始就成為該院教學主力，其後更有葉西波華（Anna Essipova, 1851-1914）、布魯門費爾德（Felix Blumenfeld, 1863-1931）、尼可拉耶夫（Leonid Nikolayev, 1878-1942）等著名教師延續輝煌傳統。

　　隨著共產革命爆發，傳統俄國鋼琴學派諸多名家移居國外，聖彼得堡和莫斯科音樂院原有的均勢地位，也在蘇聯以莫斯科為首都後產生變化。現代俄國鋼琴學派以莫斯科音樂院為主導，在伊貢諾夫（Konstantin Igumnov, 1873-1948）、郭登懷瑟（Alexander Goldenweiser, 1875-1961）、紐豪斯（Heinrich Neuhaus, 1888-1964）、芬伯格（Samuel Feinberg, 1890-1962）的帶領下大放異彩，形成蘇聯鋼琴學派的四大

分支。此外，蘇聯於1932年在莫斯科創立「中央音樂學校」（Central School of Music），又於各地（以加盟共和國爲主）設分支學校，爲有天分的兒童提供完整音樂訓練和必備人文訓練。除了莫斯科與聖彼得堡兩大音樂院與中央音樂學校系統，格尼辛音樂院（State Musical College named after the Gnessins）與學校也是培育衆多音樂家的搖籃。該院由格尼辛家族三姐妹於1895年2月創立於莫斯科，以培育菁英爲旨，1919年起由私營轉爲國立，至今仍是著名的菁英學府。

　　本書第一冊收錄的俄國鋼琴家，皆是赫赫有名的演奏大師，國際比賽常勝軍，甚至還是桃李滿天下的教育家。他們也是歷史的見證，親自受教於昔日鋼琴巨擘，也經歷了時代動盪變遷。訪問中除了請他們討論俄國鋼琴學派與四大分支的特色、個人人生歷程，也談及安娜塔西雅‧薇莎拉絲（Anastasia Virsaladze, 1883-1968）、尤金娜（Maria Yudina, 1899-1970）、索封尼斯基（Vladimir Sofronitsky, 1901-1961）、歐伯林（Lev Oborin, 1907-1974）、格琳堡（Maria Grinberg, 1908-1978）、費利爾（Yakov Flier, 1912-1977）、查克（Yakov Zak, 1913-1976）、李希特和吉利爾斯等著名演奏大師與教育家。此外，史塔克曼的柴可夫斯基、戴維朵薇琪的蕭邦、阿胥肯納吉的拉赫曼尼諾夫與蕭士塔高維契、薇莎拉絲的舒曼詮釋都有極爲卓越的成就，訪問中也請他們就這些作曲家與作品深入討論。

史塔克曼 1927-2006

NAUM
SHTARKMAN

1927年9月28日生於烏克蘭吉托梅（Zhytomer），史塔克曼8歲開始學習鋼琴，17歲至莫斯科音樂院隨伊貢諾夫學習，成為其閉門弟子之一，1949年獲聘為莫斯科愛樂獨奏家。他演奏風格浪漫，曲目豐富，曾於1955年獲得第五屆蕭邦鋼琴大賽第五名，1957年里斯本達摩塔鋼琴大賽（Viana da Motta Piano Competition）冠軍以及1958年首屆柴可夫斯基大賽季軍，其演奏與講學足跡遍及世界各地，並受邀擔任各鋼琴大賽評審，曾任莫斯科音樂院教授以及莫斯科Maimonida音樂學院院長，2006年逝世。

關鍵字 —— 俄國鋼琴學派、伊貢諾夫、柴可夫斯基鋼琴獨奏作品、第一屆柴可夫斯基鋼琴大賽、索封尼斯基、尤金娜

焦元溥（以下簡稱「焦」）：可否為我們談談您的學習過程？

史塔克曼（以下簡稱「史」）：不同於許多俄國音樂家，我父母都不是音樂家，也沒有特別栽培我學音樂，所以我起步很晚，8歲才到基輔音樂學校向葛雷瑟（I. D. Glezer）學鋼琴。

焦：這實在很特別，想必您一定進步神速吧！

史：是的。我非常喜愛音樂，這份愛也促使我努力練習。我早上6點就到學校開始練習，天天如此，毫無懈怠。這樣練了3年，也就是我11歲的時候，我就和基輔交響樂團合作孟德爾頌《第一號鋼琴協奏曲》了。

焦：這真是驚人的成就。

史：我更開心的是我12歲那年開的鋼琴獨奏會。那是2小時的演出，

我用了兩架音色不同的鋼琴，曲目有巴赫、史卡拉第、貝多芬、蕭邦、舒曼、李斯特、拉赫曼尼諾夫還有俄國當代作曲家的作品……那時我不過學琴4年而已。但在此之後就是一段悲慘日子了。當第二次世界大戰在1941年開打，家父參與戰事，我只能和母親相依為命。時局愈來愈糟，媽媽帶著我擠上最後一班離開基輔的火車，我們根本不知道火車要開往何處，只能跟著走……就這樣在徬徨中，竟在車上待了一個月。最後車子停在葉卡捷琳堡（Yekaterinburg），媽媽在軍工廠找到工作，我則找到一架鋼琴，繼續學琴，繼續練習。

焦：您在戰亂中仍能保持音樂學習？

史：生活都已經這樣了，怎能沒有音樂呢！

焦：俄國人民在二戰期間真的表現出高度文化水準。我特別感動當年在列寧格勒發生的故事——德軍圍城三年，瑪林斯基劇院（Mariinsky Theater）仍然上演歌劇和芭蕾安定人心；糧食都不夠了，動物園依然維持下去……

史：你說的不錯，可惜這種著重文化的時代畢竟也過去了。1944年戰爭結束後，我來到莫斯科音樂院，成為伊貢諾夫的學生。還是一樣，我又恢復了早上6點就開始練琴的生活。在音樂院5年，我日夜練習，也很努力學業，所有課目都拿到5分（最高分）。1949年我畢業後，也憑著自己的努力立即爭取成為莫斯科愛樂的獨奏家，在各大小音樂廳演奏。

焦：這真是令人感動的奮鬥故事。相信您那時的生活應該已大幅改善了吧！

史：很遺憾，事實並沒有如你所想。我參加了三項世界比賽，但直到我在柴可夫斯基大賽上獲獎，我才買了生平第一架演奏型鋼琴，那時

我已經31歲了。但音樂確實改變了我的一生。現在我去過世界各地演奏、開大師班和當評審,而我仍然愛音樂。

焦:您見證了俄國鋼琴學派最輝煌燦爛的時代,也是這個學派的傳人。可否為我們談談您心目中的二十世紀俄國鋼琴學派,特別是其三大分支?

史:大部分的人認為俄國鋼琴學派是郭登懷瑟、伊貢諾夫和紐豪斯這三大派,但事實上是四個分支,芬伯格必須獨立出來。

焦:您如何看伊貢諾夫的教學?

史:伊貢諾夫的觸鍵非常柔軟,讓鋼琴溫柔又充滿感情地歌唱,一點都沒有敲擊之聲。他非常注重樂句的圓滑線,要求樂句必須彈得像最完美的歌唱人聲。他格外注重演奏時手指的舒適程度,我可以說他的觸鍵方式相當健康,是很合理的演奏法。在音樂詮釋上,伊貢諾夫格外注重正確的理解和情感的適切表現,對風格和形式的區別更是嚴謹。這種嚴謹和健康的觸鍵,其實也就反映他的個性。他是非常勤奮認真的老師,教學很有方法,也很仔細,從指法、施力、踏瓣到樂句、呼吸、詮釋和思考,可說是面面俱到。他在莫斯科音樂院任教59年,不但門下多達五百位學生,其中更是名家輩出,孕育一個世代的鋼琴家。很幸運的,我是他最後的學生。

焦:如果要把伊貢諾夫的學生歸成一個學派,您認為最明顯的特色為何?

史:那當然是聲音。伊貢諾夫派的觸鍵功夫很容易辨認;他真能讓鋼琴唱歌,發出極為溫柔而美麗的聲音。我可以毫不誇張地說,伊貢諾夫的五百位學生,雖然成就各有高低,但都有非常高貴優美又溫暖的音色,毫無例外。從我們彈琴的方式以及創造聲音的技巧,就可看出

伊貢諾夫對觸鍵的研究心得。這可說是伊貢諾夫學派最大的成就。

焦：但有無可能伊貢諾夫會把學生教成同一種聲音呢？

史：每個人都有自己的個性，而音色正是人的個性；性格不同，手下的音色自然也不同。伊貢諾夫教我們演奏出美麗聲音的方法，但那是什麼樣的聲音，最後還是歸到鋼琴家本身。我剛剛說你可以輕易辨認出伊貢諾夫的技巧，那是指他合理的施力和觸鍵方法，但那方法所創造出的聲音仍是人人不同。事實上如要成就一家之言，一定要發展出自己的聲音，讓琴音表現自己的個性，而非模仿別人的聲音。

焦：伊貢諾夫怎麼看您呢？

史：天分是沒辦法教的，但好的老師可以引導出學生的才能，發揮學生的潛能。當我進入莫斯科音樂院的時候，我很自豪自己的技巧和一雙快手，伊貢諾夫卻從我的演奏中發現連我自己都未察覺出的個性。在炫目的演奏下，他竟然說我是一個「抒情演奏家」。我那時一點都不覺得自己是「抒情演奏家」，但看看我這些年來的發展，他完全說對了，我的演奏愈來愈展現出作品溫柔纖細的一面，而伊貢諾夫竟然一見面就聽出來了！

焦：郭登懷瑟的教學又是如何呢？聽說他非常剛硬嚴格。

史：是的，畢竟伊貢諾夫個性還是比較溫和。郭登懷瑟很重視技術，給予非常嚴格的課程和訓練，要求學生掌握各種艱深的練習曲，還有巴赫——不只要能完美彈出多聲部行進，他還會要求學生必須自由移調演奏！

焦：這會不會就是芬伯格和妮可萊耶娃成為卓越巴赫專家的原因？

史：可以這麼說，但芬伯格的巴赫可說自成一家。他本身是很好的作曲家，論述也好。他的巴赫《前奏與賦格》、貝多芬《第三十二號鋼琴奏鳴曲》還有史克里亞賓，都是登峰造極的演奏。

焦：紐豪斯呢？他的課和他們完全不同。

史：紐豪斯太藝術家了。他都開大堂課，開放式的演講。我覺得他太愛演講，常常光顧著和聽眾說話，忘了注意學生在彈什麼。不過他的課實在太精彩，我也常跑去聽。他的魔法音色和渾然天成的演奏，也是讓人無法忘懷的傳奇。

焦：您是少數公認對柴可夫斯基鋼琴獨奏作品有獨到鑽研的大師。可否為我們特別談談他的鋼琴作品與詮釋？我總覺得他的曲子彈起來很「不順手」……

史：那是因為柴可夫斯基是以作曲，而非鋼琴演奏者的角度來寫鋼琴曲。事實上，他自己鋼琴彈得也不好。

焦：舒曼的鋼琴作品有時候也會出現這種彆扭，但和柴可夫斯基比起來，他還是順手多了。這是否也是柴可夫斯基鋼琴作品較少出現在音樂會上的原因？

史：可以這麼說。畢竟他的鋼琴作品效果不夠燦爛，不能和拉赫曼尼諾夫與史克里亞賓這些了解鋼琴的人相比。不過你提到了一個重點，就是他的鋼琴作品確實較不受演奏家歡迎，在此有傑出成就的鋼琴家自然也少。但也正是這一點，成了伊貢諾夫派獨到之處，因為伊貢諾夫正是偉大的柴可夫斯基專家，也是史上第一位演奏全場柴可夫斯基鋼琴獨奏作品的鋼琴家。由於我非常喜愛柴可夫斯基，與伊貢諾夫學習的過程也特別就柴可夫斯基作品研習了許多技法與詮釋，傳承了他的觀點和看法。

焦：您可否特別談談技術上的要訣？我以為柴可夫斯基鋼琴作品中那些機械性的技巧只能用苦練來克服。還是您指的技術是著重在音色和音響的設計？

史：沒錯，我指的是後者。既然柴可夫斯基鋼琴作品中有些寫法無法完全發揮鋼琴性能，鋼琴家更應該就音色和音響上下苦工，彈出更豐富的對比和層次才是。

焦：您似乎特別喜愛《四季》（*Les Saisons, Op. 37bis*）。可否就以此為例，談談您所傳承的詮釋和您的心得？

史：《四季》的確是我最喜愛的作品。這部作品原是1876年，柴可夫斯基應聖彼得堡《小說家》（*Nuvellist*）雜誌之邀，每月寫下一首小曲；一年過去，就集結成這部《四季》。由此我們可知，這部作品並非一部有系統、有組織的作品，各曲之間並沒有相對應的關係。當初柴可夫斯基也不是為專業鋼琴家，而是為業餘演奏者創作。不過，如果要演奏這整部作品，伊貢諾夫還是將全曲視為一個整體。鋼琴家必須為各曲找到對應與連繫，這也是我的詮釋方法。

焦：那麼您如何找到連繫？

史：你注意這部作品的各曲標題與所引用的詩句，就會發現柴可夫斯基雖然跟著時令寫作，也多自然的描繪，其音樂本質卻不是自然，而是人的生活。我會用我的幻想和體認投注音樂之中，讓全曲成為一個人文對應自然的循環過程。當然，這不見得是柴可夫斯基的創作原意……

焦：您提到了本曲的摘錄詩句，而這些詩句意涵是否也形成了某些演奏傳統？例如在11月〈雪橇〉（Troika），俄派傳統對於中間段似乎就不用彈性速度。

史：因爲詩句意涵是雪橇飛馳而過，往事煙雲盡拋身後的孤寂與自由。那種淡然又深刻的感情忠實反應在柴可夫斯基的音樂裡，鋼琴家理當如此表現。雖然相較於其他作品，柴可夫斯基的鋼琴作品不是他最傑出的一項，但他也在不少的鋼琴作品中放了最深刻的情感和最私密的話語。除了深刻考證與研究柴可夫斯基的創作背景和樂曲意涵，鋼琴家更應該用心去體會這些祕密，才能彰顯它們的偉大之處。

焦：也就是說，雖然詮釋上俄派著重對詩句的忠實解讀，但由於伊貢諾夫強調鋼琴家個人對十二首作品的連繫和組合，透過這種方法，自然能達到符合作曲家意念又不失個人特色的詮釋。

史：完全正確！

焦：說到柴可夫斯基，您可否爲我們談談柴可夫斯基鋼琴大賽？您可是第一屆比賽的得獎者！

史：我對它有特別深刻的感想。參賽時我非常緊張，所以現在我完全了解比賽者的心情。1994年，輪到我兒子亞歷山大（Alexander Shtarkman, 1967-）參賽，我成爲比賽者的家長，陪著兒子緊張，所以我也能體會比賽會場內外的緊張與壓力。到了2002年，我成了大賽評審，成爲比賽的另一種參與者，也是很有趣的經驗。

焦：第一屆柴可夫斯基大賽有個著名「傳說」，就是李希特給范‧克萊本（Van Cliburn, 1934-2013）打了滿分，卻給其他選手打0分。但這實在不太合理，我一直對此事存有疑問……

史：哈哈！當年李希特確實打了0分，但他不是給所有人0分。會有這種傳說，是因爲他在第二輪20多位選手中，給出15個0分！那時計分方式是以25分爲滿分，但根本就沒有0分這個分數……

焦：聽說主審吉利爾斯為此很不高興。

史：吉利爾斯那時就問李希特為什麼要這樣給分，李希特很無辜地說他不喜歡的演奏就是0分，因為他實在不知道要怎麼給他不喜歡的演奏分數……

焦：後來呢？李希特在第三輪也一樣嗎？

史：不。經過大家努力「教導」之後，他終於知道「如何打分數」了……。不過這成了李希特第一次也是最後一次當評審。

焦：李希特實在是很特別的藝術家，但俄國特別的人物還不少，您可否為我們談談索封尼斯基和尤金娜？

史：你問到我的英雄了！索封尼斯基是我最喜歡的鋼琴家。他的演奏每場都不太一樣，表現好的時候簡直無懈可擊，但也常有表現不好的時候。但無論他彈得好或不好，聽眾都愛他，愛到瘋狂！他是浪漫派音樂的大師，舒曼、李斯特、蕭邦在他頂尖狀況下的演奏就像神明說話。我也忘不了一場他彈的葛利格，美到無法想像。當然，史克里亞賓是他絕藝中的絕藝，非常傳奇性的演奏。尤金娜則是另一種怪人。她是一位技術相當高超的鋼琴家，手指很柔軟，又很快速凌厲。她彈什麼曲子都是她自己的風格，樂譜標強她就彈弱，標弱她就彈強，常反其道而行，但我認為她的巴赫和貝多芬仍是偉大的，那種神祕的精神感召力實在感人至深，因為她是位執著宗教又非常善良的人。她自己沒有錢，把所得都捐給窮人。聽眾也熱愛她的演奏，似乎無論她彈什麼都能感動人。甚至有時候她開獨奏會，臨時說她不彈了，改為大家朗誦詩，聽眾也是瘋狂得如醉如痴。她也是那個禁忌年代中大量演奏現代音樂的不怕死鋼琴家。總而言之，她實在是太特別了！我雖然不是很喜歡她那奇怪的演奏，往往是出於好奇才去聽她的音樂會，但她實在是了不起的人物！

焦：您擁有非常廣泛的曲目，又在莫斯科音樂院任教多年，可否談談您學習作品的方法？

史：我的方法是盡我所能去了解作曲家和他們的作品，兩者都很重要。我讀作曲家的傳記、書信、回憶錄以及當代人的描寫，了解他們的言談笑貌、興趣和好惡，知道他們的生活習慣，甚至他們的長相和一切生活細節。比方說，我知道蕭邦大約170公分高，有一對藍眼睛，喜歡名貴的衣服等等。這些知識讓我覺得我認識作曲家那個人，和作曲家之間有種親密感。當我演奏他們的作品，我像是演奏老朋友的曲子，甚至是和老朋友對話。

焦：最後想請教您的問題是，蘇聯解體之後，莫斯科和聖彼得堡音樂院許多名家都立即走向西方謀求更好的生活，您卻選擇留在俄國。您的德文說得相當好，又有那麼高的地位和名聲，您沒有想過離開嗎？

史：我想我的俄文還是比德文好吧！我在俄國學習成長，俄羅斯是我的家鄉，我也深愛這裡。我喜歡旅行演奏，但更喜歡教俄國的學生。生於斯，長於斯，成於斯，我也會在此度過我的一生。

戴維朶薇琪 1928-

BELLA
DAVIDOVICH

Photo credit: Bella Davidovich

1928年7月16日出生於亞塞拜然首府巴庫,戴維朵薇琪於莫斯科音樂院師事伊貢諾夫和費利爾,1949年與波蘭鋼琴家史黛芳絲卡(Halina Czerny-Stefanska, 1922-2001)同獲第四屆蕭邦大賽冠軍,自此蜚聲國際。戴維朵薇琪任教於莫斯科音樂院,曾與列寧格勒愛樂創下連續28季合作演出的空前紀錄。她與小提琴大師朱利安・席特柯維斯基(Julian Sitkovetsky, 1925-1958)結縭,其子迪米崔(Dimitri Sitkovetsky, 1954-)亦爲當今著名小提琴家與指揮家。1978年她移民美國後擔任茱莉亞音樂院(Juilliard School)教授,在西方世界持續演奏不輟,更錄製諸多經典演奏,亦常擔任各鋼琴大賽評審。

關鍵字 —— 亞塞拜然、俄國鋼琴學派、伊貢諾夫、第四屆蕭邦鋼琴大賽、蕭邦(風格、作品、詮釋)、蘇聯、反猶主義、教學、茱莉亞音樂院、席特柯維斯基

焦元溥(以下簡稱「焦」): 可否談談您學習音樂的經過?

戴維朵薇琪(以下簡稱「戴」): 家母是歌劇院的鋼琴伴奏,在巴庫歌劇院和莫斯科史坦尼斯拉夫劇院都工作過。她的老師是鼎鼎大名的皮爾斯曼(Matvei Pressman, 1870-1937),他是拉赫曼尼諾夫的好友,其兩首鋼琴奏鳴曲的被題獻者。家父是外科醫生,不是音樂家但深愛音樂。我有絕對音感,很小的時候便展現出音樂才華。因此我5歲半的時候,家母便讓我跟貝可娃女士(Maria Bykova)學琴。她是葉西波華的學生,繼承了偉大學派的頂尖教育,教學非常仔細認眞。

焦: 後來您怎麼成爲伊貢諾夫的學生?

戴: 我母親其實最早帶我去見郭登懷瑟,我還記得我彈了莫札特的《F大調鋼琴奏鳴曲》(K. 332)。他聽了非常高興,說如果我願意到莫斯

科,即使我那時才7歲,他也願意教。後來我去列寧格勒彈給薩夫辛斯基(Samary Savshinsky, 1896-1968)聽——他教成人,也是幼教名師,貝爾曼(Lazar Berman, 1930-2005)3歲半時就受他指導——他也說非常願意教我。我9歲就和巴庫交響樂團合作貝多芬《第一號鋼琴協奏曲》,指揮是著名的阿諾索夫(Nikolai Anosov, 1900-1962),就是當今著名指揮羅傑史特汶斯基(Gennady Rozhdestvensky, 1931-2018)的父親。我11歲時再度和這個組合演奏舒曼《鋼琴協奏曲》,那時紐豪斯正好來巴庫演奏,我的老師帶我去見他。聽我彈完,他很和善地親了我的額頭,同樣也說他願意親自教我。也就在我演出舒曼《鋼琴協奏曲》後,我去見了伊貢諾夫。我彈了此曲和蕭邦〈F小調練習曲〉(Op. 25 No.2),伊貢諾夫也相當喜愛,甚至說他雖然不願意教小孩,如果我願意去莫斯科,他很樂意爲我破例。

焦:原來俄國學派三大巨頭都向您招手!但後來爲何決定跟伊貢諾夫學呢?

戴:那是因爲我父母親當時的一位年輕朋友,正好是伊貢諾夫的學生,力勸他們讓我跟伊貢諾夫學。她認爲我的個性和伊貢諾夫最契合,一定能學習愉快。由於她的大力勸說,我們家就搬到莫斯科,我也就成爲伊貢諾夫的學生。我那時一週和他上一小時課,第二個小時則是由助教指導。雖然我才12歲,已經學了很多曲目,也在莫斯科和其他地方表演。隨著二次大戰爆發,我們又舉家遷回巴庫,但我的學習和演出並沒有中斷,繼續在巴庫愛樂廳舉行獨奏會,也和巴庫交響合作葛利格《鋼琴協奏曲》,指揮是孔德拉辛(Kirill Kondrashin, 1914-1981)。我18歲回到莫斯科,通過莫斯科音樂院入學考後,評審認爲我可直接從第二年開始念,但一想到我還得通過其他考試,像是馬克思主義和哲學,我還是決定從第一年讀起,繼續向伊貢諾夫學習。

焦:您怎麼看俄國鋼琴學派?

戴：回答你的問題之前，讓我先說一個故事：有次我去西班牙評比賽，那時所有參賽者都彈同一架琴，當然也彈得各有特色。可是當一個中國小男生開始彈柴可夫斯基，一下手，鋼琴就發出和別人不一樣的聲音，對我而言還是非常美好、非常俄國派的聲音。比賽共有三位俄國評審，不只是我，其他兩位也在同一時間抬起頭來，可見我們都注意到這個孩子，但接下來就是好奇——明明是來自中國的參賽者，怎麼會彈出這樣俄國派的聲音呢？結果到了休息時間，我們三個馬上翻了參賽者介紹，一看大家哈哈大笑：唉呀，那孩子是鄧泰山（Dang Thai Son, 1958-）在蒙特婁的學生呀！

焦：所以俄派的演奏方式可以有非常明確的特色，讓人一聽就辨認出來。

戴：伊貢諾夫教學的最基本精神，就是聲音。傳統俄國學派最重視觸鍵，要求美好的、歌唱般的音色。演奏者要靈活運用手指的指尖和指腹彈琴，永遠必須以手指的「肉墊」觸鍵。伊貢諾夫永遠說，要溫柔撫摸，而不是攻擊鋼琴。在他眼裡，鋼琴絕對不是打擊樂器，絕對不能暴力敲擊，而要追求優美的音色和歌唱句法。就像我如果要演奏孟德爾頌的《無言歌》（*Lieder ohne Worte*），我就得像傑出歌手般在鋼琴上歌唱，如此歌唱則是演奏鋼琴的精神。然而歌唱雖然重要，說話也很重要。演奏家要能以音樂歌唱，也要能說話，而且要表現自然。我們說話很自然，唱歌很自然，但若換成樂器演奏，很多人就變得很不自然，旋律非常彆扭。鋼琴不像弦樂或管樂，聲音發出後還可以改變，本質上更像機械，所以更要用心。

焦：您提到「說話」，我覺得很有趣，因為這正是我聽許多老一輩演奏家的特色。像拉赫曼尼諾夫演奏他的《第一號鋼琴協奏曲》第二樂章，開頭那兩頁，我真覺得他是透過鋼琴在說話或朗誦。

戴：而且你可以從他的樂譜上看出來。比方說他常用持續記號

（tenuto），而且和圓滑奏（legato）一起使用，甚至還可以和斷奏（staccato）合用，但他並不是用重音記號，就表示此處音樂必須要像說話或是朗誦，鋼琴家要表現出「語氣」。拉赫曼尼諾夫在很多作品裡都有這種說話或朗誦般的表達，其演奏也的確如此；你舉了個好例子，而《帕格尼尼主題狂想曲》第十八變奏也是這樣。你聽他彈，再對照他的記譜，一切都很明白。

焦：遺憾的是現在很多人想到俄國派，就覺得那是快和大聲，雖然也的確有人真是那樣。

戴：俄國派當然可以彈出很強大的音量，但即使是大音量，聲音也必須圓潤，不能粗糙暴力。想要彈得好，演奏者首先要坐得穩，運用整個身體的重量和力道來彈琴。不過身體要完全放鬆，不能有任何僵硬，把氣力彈「進」鍵盤的最深處。鋼琴聲音像是「推」出來的，卻能舉重若輕，不是一味猛砸。即使是演奏最弱音，那也必須凝聚堅實，靠柔韌而有彈性的施力方式彈奏。當然面對較現代的俄國作品，比方說普羅柯菲夫或蕭士塔高維契的鋼琴曲，我們的確可以在某些地方彈出敲擊式的聲響，但也只是「某些地方」，絕不是從頭敲到尾。他們的鋼琴作品仍然有美麗的歌唱線條，音樂豐富有深度，不可能只用一種方式演奏。就像俄國學派雖然追求美好的聲音，美聲中仍要有色彩與層次的變化，不是單一的聲音。彈鋼琴不是只有一種彈法，但無論是哪種彈法，都必須有寬廣的表現幅度。音樂有多深刻豐富，我們就要追求多深刻豐富的表現。畢竟，技巧是為了實現音樂而存在。

焦：您正是這樣的演奏家！回到您的學習歷程，伊貢諾夫於1948年3月過世後，您如何決定跟費利爾學習呢？

戴：這的確是個問題。我在音樂院第一年，就已經贏得莫斯科的李斯特比賽冠軍，在學校裡頗具名氣，有能力選擇教授。那時伊貢諾夫的兩大著名學生，歐伯林和費利爾都是非常著名的教授，我該找誰呢？

特別是我馬上要準備期末考了！後來我的朋友建議我彈《帕格尼尼主題狂想曲》給費利爾聽，看他怎麼教。這次上課非常愉快，我在新學期也就成為他的學生。

焦：那是1948年9月，而您在隔年就參加了第四屆蕭邦大賽，這是費利爾的建議嗎？

戴：是的。那年1月，費利爾就建議我參加，幫我選曲目。我那時彈了蕭邦《第四號敘事曲》和《第四號詼諧曲》，還有夜曲、波蘭舞曲，兩首馬厝卡和練習曲。當時規則是如果經由各國國內選拔，代表該國參賽，就可直接進入第二輪。像我在莫斯科的第一輪比賽，評審都是如郭登懷瑟、紐豪斯、費利爾、查克等大師，因此我在華沙是從第二輪開始參賽。

焦：我在一本介紹蕭邦大賽的書上看到那時蘇聯代表團的照片，您是穿了制服還是軍裝嗎？

戴：哈哈，每個人看到那張照片都來問我，說我難道是女軍官嗎？但那不是制服，而是軍用外套，還是家父的。二戰後蘇聯物資非常缺乏，大家都過得很勉強，那件外套是我爸怕我冷，特地改給我穿的。別說外套了，那時蘇聯三位參賽的女鋼琴家，不只上台的禮服很寒酸，還拮据到大家只能共用一雙音樂會演奏鞋，這位彈完馬上要脫給另一個人。幸好我們的腳都差不多大，不然搞不好連踏瓣都不會踩了呢！

焦：若連國家代表隊都這樣，那實在是很刻苦。

戴：那時一間公寓可以住上十幾人，你就知道這日子過得有多艱辛，現在人大概無法想像這種生活了。

1949 年蘇聯參加蕭邦大賽的代表，左一即戴維朵薇琪（Photo credit: Bella Davidovich）。

焦：第四屆蕭邦大賽是波蘭在二戰後首次舉辦賽事，您有無感受到特別的氣氛？

戴：當然。特別是那一屆是蕭邦逝世百年紀念，波蘭人非常希望能藉音樂文化來彰顯自己的榮耀。由於華沙愛樂廳被炸毀，比賽還是在一間戰前的電影院內舉行。但卽使物質環境不好，人心仍然熱愛音樂。對波蘭而言，那屆不只是音樂比賽，而是全國關注的盛事。在華沙人人都在談論蕭邦大賽，每人手上都有一本手冊，對著上面的照片認參賽者。爲什麼要對照片呢？因爲那屆比賽爲求公平，已經到了令人匪夷所思的地步。舉例而言，前兩輪比賽爲了確保評審完全不知道演奏者是誰，不但所有演奏都在幕後進行，連比賽當天是哪些人彈、順序如何，都不讓評審和參賽者知道，我們只能在琴房裡等通知，整個比賽就只有那位負責流程的先生知道順序！

焦：這樣不是增加選手的緊張嗎？時時都得準備好才行。

戴：我還算「幸運」。當時準備比賽，心情緊張，波蘭物質條件也不好，去比賽可是相當受罪。比賽第二天，蘇聯大使館準備了一個晚宴爲參賽者打氣，我當然很開心地去了；一方面可以和參賽朋友們聊天，另方面終於可以吃到一頓像樣的晚餐了！當我拿了一堆食物，正準備大快朵頤的時候，那位負責比賽流程的神祕先生大概看我一臉饞相，怕我貪吃誤事，偷偷走過來告訴我：「小姐，你被安排在明天演奏！」我的老天！這下子飯也沒心情吃了，更沒心情聊天，簡單吃飽後就趕快跑回琴房練習，不過心裡總算有個底了。

焦：這眞是有趣的遭遇。不過隔著布幕演奏，您感覺如何呢？

戴：當然很奇怪，而且覺得評審一定會聽得特別仔細，格外馬虎不得。比賽時主辦單位準備了三架琴，史坦威、貝赫斯坦（Bechstein）和布呂特納（Brüthner）。我選擇布呂特納，但琴鍵太重，所幸調律

師努力幫我解決問題。那時我的手凍得像冰塊，根本沒辦法彈，還是想到安東‧魯賓斯坦的妙方，把手泡在熱水裡暖和後才能上台。我連續彈了〈F小調波蘭舞曲〉（Op. 71-3）、〈G大調夜曲〉（Op. 37-2）和《第四號敘事曲》後，回到後台稍做休息。接待人員立刻稱讚我的音色極為高貴美麗。「當然。」我很高興地跟他說，我們俄國學派訓練出來的鋼琴家都有美麗的音色。當我回到台上把剩下的兩首練習曲、兩首馬厝卡和《第四號諧謔曲》彈完，我知道我已得到相當大的成功。第二輪結束後，我名列所有選手第一。

焦：您那屆比賽最後和史黛芳絲卡並列冠軍，也是蕭邦大賽至今唯一頒出兩位冠軍的一屆。我很好奇其中的故事。

戴：當年評審評分的方式是給分制，滿分25分。決賽時我彈《F小調協奏曲》，史黛芳絲卡彈E小調；她在波蘭已是相當有名氣的演奏家，波蘭人也對她寄予厚望。第三輪協奏曲因為和樂團合作，也就不在幕後舉行，結果波蘭評審多半給我23分，但全都給史黛芳絲卡25分。那時蘇聯評審只有兩位，波蘭評審有七、八位，當然不敵。最後三輪總分揭曉，她的分數就比我略高一點了。然而很多評審不以為然，覺得大賽既然要求公平，就該讓第二輪在完全沒有人情壓力影響下拿下最高分的我得到冠軍。兩派意見各有理由，因此重新投票，沒想到投了幾次之後情況還是如此，我和史黛芳絲卡的分數都在伯仲之間。最後評審團實在沒辦法了，就報給波蘭總統，問他該如何解決。

焦：這倒是奇聞，評審團不能解決竟跑去找總統，那他的意見呢？

戴：這政治人物就是有政治人物解決問題的功力。他先了解事實，知道我和史黛芳絲卡分數雖然僵持不下，和其他選手卻有很大一段差距，可見我們一定有超越其他選手的傑出之處。既然如此，何不就頒兩個冠軍，皆大歡喜呢？這位總統所謂的兩個冠軍，真的是兩個冠軍，因為我和史黛芳絲卡並非平分獎金，而是波蘭政府另外拿出一百

萬波幣給足首獎獎金。果然是皆大歡喜！

焦：這倒是非常合理且有遠見的解決方法，畢竟藝術競賽有時就是難分高下，不像體育比賽能論分計秒。

戴：是呀！不過我覺得這還是有點政治考量。畢竟當時波蘭從未出過一個蕭邦鋼琴大賽冠軍，二戰後波蘭人更希望能在自己的比賽上出頭。不過我比較喜歡我得到的獎品，波蘭人為史黛芳絲卡打造了一頂美麗的后冠，做為她得到馬厝卡獎的禮物。我則拿到以蕭邦過世後的遺像面膜翻製而成的銀製面像，做為我得到最佳協奏曲的禮物──這是從第一屆蕭邦大賽以來就有的禮物，歐伯林也拿到這個面像。我覺得這才是蕭邦大賽的象徵。

焦：您那屆的比賽得獎者全都是波蘭和蘇聯鋼琴家，情況和第一屆相同。不過第一屆只有頒發前四名，第四屆則是頒到十二名，情況更為特別。

戴：波蘭和蘇聯的爭鬥到第五屆也非常激烈。不過從第六屆起，波里尼、阿格麗希（Martha Argerich, 1941-）和歐爾頌（Garrick Ohlsson, 1948-）一連三屆都打破這種局面，也讓蕭邦大賽展現新面貌。

焦：您認為波蘭學派的蕭邦和俄國學派的有顯著分別嗎？

戴：其實沒有。但是像馬厝卡和波蘭舞曲，就是波蘭人的專長。畢竟，這是他們的音樂，有其深刻的傳統，也知道演奏的祕訣。在這一點上，俄國人就稍微吃虧。不過也不是只有波蘭人才能彈好馬厝卡和波蘭舞曲，重點仍是了解並學習這種音樂風格。

焦：可否請您談談蕭邦風格，以及現在演奏者最常犯的錯誤？

戴：蕭邦作品同時具有古典和浪漫精神，寫作非常嚴謹，演奏者一定
要認真研究所有細節。先要求自己彈得工整，再去思考哪邊可以做更
多表現，也就是說一定要清楚知道蕭邦的限度在何處，在限度內盡情
發揮。知道限制，其實也就知道如何自由。可惜的是許多演奏者並沒
有認真對待蕭邦的音樂。我擔任快二十個鋼琴比賽的評審，聽過好多
好多年輕鋼琴家彈蕭邦，但我常常納悶，爲何那麼多人把他當成「右
手作曲家」。沒錯，他的旋律非常美，但旋律底下的線條也很美呀！
蕭邦的音樂不是旋律加上伴奏，而是有豐富的聲部線條與對位設計。
我跟伊貢諾夫學蕭邦〈F小調夜曲〉（Op. 55-1）的時候，第一堂課他
就只教左手，仔仔細細講解這裡面所有聲部和線條，以及和右手要如
何對應。這是絕對不可忽略的基本功課，而不是只彈旋律而已。

焦：我覺得濫用踏瓣也是很嚴重的問題。

戴：正是！蕭邦是踏瓣設計的大師，我們應該先仔細研究他的意圖和
設計，再去思考是否可以增加創新觀點。他常用踏瓣混合不同的和
弦，演奏者必須仔細思考和實驗，知道他想要的是什麼效果，才是成
熟且負責任的作法。踏瓣濫用也包括太常使用弱音踏瓣──要彈弱
音，應該用手指，而不是依賴踏瓣，因爲弱音踏瓣不只會使聲音減
弱，也會改變音色，讓音樂性格產生變化，而這不見得是音樂需要
的。許多人用踏瓣製造出非常多效果，卻和樂曲本身沒有關係。這是
爲了效果而效果，本末倒置，也沒有品味。無論是伊貢諾夫或紐豪
斯，他們都無法忍受這種粗俗廉價的效果。要是有學生彈出這種聲
音，他們可會非常生氣。

焦：您回到蘇聯之後也有非常成功的事業。然而，我想特別請教您關
於身爲猶太裔，在那反猶主義盛行時代的遭遇。

戴：如你所說，那是非常困難的時代，大家都苦，猶太人更苦。然
而，我算是幸運兒。我的事業一直都很順利，沒受到什麼打壓，可以

和蘇聯最好的樂團在最好的音樂廳演奏。當年蘇聯一共有五位鋼琴家受到文化部核准，可以自由出國演奏，就是吉利爾斯、李希特、我和其他兩位新人而已，我是唯一的女性。我和列寧格勒愛樂連續28季演出，我也得到蘇聯國家榮譽藝術家。在當時無論就一位女性或猶太人而言，都是無上的榮耀。

焦：您和列寧格勒愛樂連續28年的演奏至今都是一則傳奇。這是如何開始的？

戴：那開始於1950年3月，就在我得到蕭邦大賽後不久，我和現在著名指揮楊頌斯（Mariss Jansons, 1943-）的父親阿維德（Arvid Jansons, 1914-1984）合作《帕格尼尼主題狂想曲》，得到巨大的成功，之後便是獨奏會邀約和持續不斷的合作，直到我1978年離開蘇聯。然而每次我回列寧格勒（現在的聖彼得堡）演奏，門票仍被搶購一空。那裡的聽眾仍然記得我，我也深深感謝他們的熱情。

焦：看來《帕格尼尼主題狂想曲》是您的戰馬了，您的此曲錄音我也非常喜愛。不過您經歷過那段禁止演奏拉赫曼尼諾夫的日子嗎？

戴：其實沒有。有段時間蘇聯的確禁止演出他的作品，拉赫曼尼諾夫也知道，而他也有反擊之道。1930年代有次他在巴黎演出，聽眾坐定之後，後台走出一位先生說：「拉赫曼尼諾夫先生知道，這場音樂會也有蘇聯官方人士在場。他表示如果這人不離開，他就拒絕演奏。」聽眾一陣騷動，果然見到一個人從後排離開音樂廳。等那人走了，拉赫曼尼諾夫才上台。

焦：哈哈，你們在國內禁止我的音樂，那你在國外也就別想聽。

戴：不過拉赫曼尼諾夫對俄國的情感仍是無庸置疑。他家裡的所有擺設，包括請的傭人，全都來自俄國；他仍然要活在俄國氛圍裡。二戰

時他把演出所得捐給紅軍，公開表示希望看到俄國的勝利。他沒有忘記俄國，俄國也沒有忘記他。

焦：您當年在蘇聯是否能聽到拉赫曼尼諾夫演奏的唱片？

戴：我在學校圖書館聽過。後來查克到美國演出，認識了拉赫曼尼諾夫的家人，包括女兒，正式和這家族牽上線，帶回非常多他的唱片回莫斯科音樂院，大家都受益。

焦：您在蘇聯地位崇高，可嘆的是您的先生，傳奇小提琴大師席特柯維斯基，就沒有這般幸運。

戴：唉！猶太人身分沒有為我帶來困擾，他卻因此吃盡苦頭，有驚世才華但有志難伸。當年他是莫斯科愛樂的獨奏家；他一直希望能和樂團合作一場「小提琴協奏曲之夜」，一晚連演三首，但當局說什麼就是不讓他演。不只如此，當年他要考莫斯科音樂院研究所，竟考了兩次都不給他上。長期懷才不遇導致他心情鬱悶，也造成英年早逝。當時蘇聯政府和文化部對他真是苛薄到極點。先夫從來沒有屬於自己的樂器，用的都是國家收藏。他在人生最後住進醫院，文化部就馬上派人收回小提琴。他的運氣也不是很好，當年參加伊麗莎白大賽竟只得到第二名。

焦：這也是我完全不能理解之事。除非發生嚴重失誤，不然席特柯維斯基若只名列第二，誰能名列第一[*]?!

戴：你知道嗎？後來我兒子迪馬[*]在克萊斯勒小提琴大賽上得到冠軍，評審團主席曼紐因在恭喜他的時候說：「我真高興看見你的成功。你

[*] 該屆第一名為美國小提琴家沙諾夫斯基（Berl Senofsky, 1925-2002）。
[*] Dima是俄文中對Dmitri的暱稱。

Bella Davidovich

讓我彌補了當年在伊麗莎白大賽上所犯下的錯誤！」眞不知當年究竟發生什麼事了。曼紐因對我兒子確是非常提攜，常指揮爲他協奏，也一起錄製了不少錄音。2005年11月俄國文化部和莫斯科愛樂聯合舉行爲期一週的紀念先夫80冥誕音樂節，算是爲他當年不幸的遭遇伸張正義。

戴維朵薇琪與夫婿和幼子合影（Photo credit: Bella Davidovich）。

焦：您的公子不只是優秀小提琴家，現在更是優秀指揮。能否說說您的教育方式？

戴：我先生過世時，迪馬才4歲。那時我一人帶著孩子，又要教學又要演奏，非常辛苦。本來想讓迪馬跟我學鋼琴，這樣省事許多，可是我婆家說我先夫生前最大的夢想，就是他的兒子也能成爲一位小提琴家。爲了完成他的遺願，我也就努力栽培孩子成爲小提琴家。我和先夫都有絕對音感；迪馬雖然沒有，對音樂一樣敏銳。那時先夫在練琴，迪馬不過2歲，就能認出他拉的是柴可夫斯基或蕭士塔高維契，樂感非常好，後來也展現出在小提琴上的天分。爲了不讓兒子受到先夫當年的苦，我都很捨得花錢爲他買小提琴。當他進莫斯科音樂院，我還買了把瓜奈里（Guarneri）給他！

焦：瓜奈里呀！您眞是位好母親！

戴：顯然我不是個壞媽媽。

焦：不過後來倒是您的公子先離開蘇聯。

戴：是的。迪馬是我們家第一個離開蘇聯的人。那時蘇聯當局怎麼都不准他把這把瓜奈里帶出國。蘇聯對文物管制非常嚴格，像是畫家為我畫的肖像，比賽得到的蕭邦面像，都算重要文物與藝術品，通通不准帶出蘇聯。後來我只得花錢請外交官幫忙，偷偷把這些送到美國。

焦：那時他是如何離開蘇聯的？

戴：他要先到義大利。在那個年代，蘇聯猶太人出走的管道是維也納。如果要到美國，則要先轉到義大利。後來我去義大利演奏，我們在音樂會後重逢。那時我兒子得獨立在西方打天下，我則是屬於蘇聯的鋼琴家，告別時真不知道還能不能再見，一切都是未知。

焦：您那時為何不也留在義大利？

戴：當時我在莫斯科音樂院任教，我所有的同事和朋友都要我別回來了。可是我怎能這樣一走了之？我的家人都還在蘇聯，我走了他們怎麼辦？

焦：您的演奏還是一樣不受限制嗎？

戴：情況的確變了，但不是立即改變。迪馬去茱莉亞音樂院之後，有人向上頭告狀，說我這猶太人已經享盡「特權」，現在小孩居然不知恩典，成了叛徒。這怎麼說？我本來要和列寧格勒愛樂與阿維德在芬蘭合作拉威爾《G大調鋼琴協奏曲》，後來莫名其妙被取消，之後在荷蘭的演出也被取消。以前從來沒有發生這種事——我知道這是在警告我了。後來不只是我的音樂會被取消，連我妹妹阿拉（Alla）都遭殃。她本來是莫斯科大劇院鋼琴伴奏，好好地當了十三年，也突然莫名其妙丟了工作。

焦：您後來也申請移民美國和兒子團聚。當時有遇到困難嗎？

戴：沒有，我一直很幸運，只等了6個月就得到許可，也沒有受到刁難和責難。如果迪馬留在蘇聯，我也不會想移民。畢竟這是我唯一的兒子。如果我不能再見到兒子，人生又有什麼意義呢？所以我最後也跟著移民到美國。

焦：您在莫斯科音樂學院任教16年，也在茱莉亞音樂院教了20多年，您怎麼看這兩地的學生？

戴：1951年我自莫斯科音樂院畢業後，就擔任費利爾的助教4年。這麼多年來持續教學的經驗，讓我覺得時代造成的差異比較大。在我教莫斯科音樂院的時代，學生比較認真，對自己的期許很高，練習也很有紀律，能夠苦練。蘇聯有良好的中央音樂學校制度，很多莫斯科音樂院的好教授，包括伊貢諾夫和紐豪斯，也都願意抽空指導12、13歲的小孩。現在人人都有手機電腦，天天聊天上網，對演奏技術的要求卻愈來愈低。唯一還會要求的就是速度，但愈來愈快，快到不知所云。像蕭邦《第三號鋼琴奏鳴曲》第一樂章，譜上明明寫著「莊嚴的快板」，學生卻只看到快板，完全不把「莊嚴的」當一回事。心裡只有速度，根本不想追求藝術表現，不仔細讀譜，音樂也沒有內涵。我常聽到學生彈蕭邦的波蘭舞曲，手指動得飛快，可是我問他們什麼是波蘭舞曲，卻答不上來。問他們有沒有在芭蕾或歌劇裡見過、聽過波蘭舞曲，像柴可夫斯基的歌劇《尤金·奧尼金》（*Eugene Onegin*）裡就有很著名的波蘭舞曲場景，學生還是一問三不知。不知道什麼是波蘭舞曲，也不想知道作曲家為何要寫波蘭舞曲，那波蘭舞曲對他們也就沒有意義。甚至他們連作曲家傳記都不讀，無從知道他們的心路歷程。教學時間也有很大不同。在莫斯科音樂院，學生一週要上2小時課；但在茱莉亞，學生一學期上16小時。對於想當職業演奏家的學生，這不是開玩笑嗎？我都主動為學生加課，因為他們實在需要多學。

焦：可是即使他們追求快速，他們也彈不出「真正的快速」，因為演奏一點都不清楚。

戴：正是！觸鍵不扎實，踏瓣亂踩，聲音一片混濁，好像彈得快就是一切。可惜的是現在聽眾似乎也缺乏欣賞優美音色與音樂的能力，給予一些樂壇小丑荒謬的掌聲。好像只要手動得快一點，結尾彈大聲一點，表情誇張一些，就能得到一場成功的音樂會。至於音色與音樂、詮釋與品味，觀眾不去管了。或許這些演奏者心中從沒想到音樂，對他們而言，所謂的成功也只是音樂會多寡，我聽不到他們對音樂的討論。

焦：您後來沒有繼續在茱莉亞教學，是對教學灰心了嗎？

戴：我從來不曾對教學灰心。我之所以離開，乃是因為有人惡意摧毀我的教學生涯。我本來有很好的學生，好學生也希望能跟有真正演奏能力的人學，但他們無論彈得有多好，都沒辦法得到獎學金。可是只要當了某人的學生，就可以有獎學金，還有很多機會。長久下來，我就沒有學生了。既然沒有學生，我不知道還要在那裡做什麼。

焦：我想我知道您說的某人是誰，真的就是個沒有演奏能力，卻靠操縱比賽聞名的笑柄。所幸您一直都有輝煌的演奏事業，也錄下許多著名演奏。

戴：我的錄音其實不是很順利。我非常喜愛舒曼，當年和Philips合作時，我希望能錄製他的《幻想曲》和《克萊斯勒魂》，但是他們怎麼都不讓我錄，說是別人已經錄過了，也不太採納我的建議。我在Delos錄了舒曼和葛利格的《鋼琴協奏曲》，可是那時準備的鋼琴聲音很差，錄音人員對鋼琴也缺乏了解，我並不滿意。

焦：不過您還是在Philips留下拿手的《帕格尼尼主題狂想曲》。我特別好奇您為何也會演奏聖桑《第二號鋼琴協奏曲》。俄國鋼琴學派對聖桑著墨不多，但此曲除了您以外，昔日吉利爾斯、蘇可洛夫和佩卓夫（Nikolai Petrov, 1943-2011）也曾演奏。

戴：這的確與吉利爾斯有關。當年他在莫斯科演奏此曲造成大轟動，費利爾聽到了，就說這首非常適合我，叫我一定要學。就這樣，我也把它列為我的曲目了。

焦：您的藝術受什麼影響？

戴：我的興趣非常廣泛。我喜愛參觀博物館，欣賞歌劇、戲劇、芭蕾、電影，更喜愛閱讀。在這忙碌的時代，閱讀對我非常重要，因為我常常忙得沒時間去看表演或參觀博物館。你別看我走遍世界各地，很多國家或城市我其實只熟悉三個地方——機場、旅館和音樂廳的藝術家休息室。很多音樂廳我連正門長什麼樣子都不知道！能夠一書在手，也算生活中的一大樂事。

焦：音樂家呢？您有沒有特別欣賞的音樂家？

戴：我喜愛的音樂家很多，李希特、吉利爾斯、格琳堡、尤金娜、索封尼斯基和紐豪斯等等都對我影響不少。巴庫在二戰前就有非常好的音樂廳、樂團以及歌劇院，我從小便得以親炙這些偉大的音樂家的藝術。歐伊斯特拉赫對我也影響頗深。以前從來沒想過自己有一天能和這位小提琴巨擘合奏，他以指揮的身分為我協奏了貝多芬第一號、莫札特第二十三號和布拉姆斯《第一號鋼琴協奏曲》，也以小提琴家身分和我合作了蕭頌《為小提琴、鋼琴和弦樂四重奏的重奏曲》（*Concert for Violin, Piano and String Quartet*）。本來他還想再和我於莫斯科合作此曲，卻不幸過世。我辦了一場音樂會，以此曲和柴可夫斯基的鋼琴三重奏《追憶一位偉大藝術家》（*In Memory of a Great Artist*）來紀念他。對了，還有查克！現在比較少人提到他，但他對音樂可有博古通今的知識，可說找不到對手。我曾向他請教7年，跟他學到很多，他是好老師也是好朋友，我非常懷念他。

焦：比您年輕的鋼琴家中，有您特別欣賞的嗎？

戴：我非常喜歡阿胥肯納吉。他只要開獨奏會，我一定去聽！至於更年輕的一代，我想蘇可洛夫和普雷特涅夫（Mikhail Pletnev, 1957-）可說是當今俄國學派的代表，我也幾乎不錯過他們的演出。

焦：最後請您談談當年自美國重回蘇聯的情形。您在1988年就回到蘇聯，還早於阿胥肯納吉和羅斯卓波維奇。

戴：我和兒子的確是最早受蘇聯文化部邀請回蘇聯演奏的音樂家。我們在柴可夫斯基大廳演奏了布拉姆斯小提琴奏鳴曲，以及和鮑羅定四重奏合作了蕭頌。這反映了我的轉變，我到美國後演奏更多室內樂，一方面擴展了我的音樂視野，另一方面也得以認識相當年輕的傑出音樂家，像是雷賓（Vadim Repin, 1971-）和拉赫林（Julian Rachlin, 1974-）等人，帶來新的刺激。我在1999年回到這世界上我最愛的地方——巴庫。我永遠記得當我再次踏上故鄉土地時的感動。我的返鄉很受重視，被拍成紀錄片。當時巴庫的廣播電台不停播放「戴維朵薇琪女士，我們等待您！」亞塞拜然的政府官員和總統都來了我的音樂會，總統還親自贈勳。他們把我當作巴庫的女兒，我也以身為巴庫的女兒為榮。

焦：為何亞塞拜然會這麼熱愛西方的古典音樂呢？

戴：亞塞拜然因為出產石油所以相當富有，並非窮鄉僻壤，對音樂文化一向都很重視，巴庫也一直是文化中心。這也是我從小就能接觸到第一流演出的原因。以前如此，現在亦然。當年我得到蕭邦鋼琴大賽冠軍，亞塞拜然簡直是舉國歡騰，熱烈慶祝我的成功。

焦：您對現在年輕的音樂家有何建議？

戴：我不敢要求什麼，只希望他們能彈慢一點。演奏鋼琴從來不是目的，音樂才是。愛音樂，而不是愛舞台上的自己。

巴許基洛夫 1931-

DMITRI BASHKIROV

Photo credit: Kirill Bashkirov

　　1931 年 11 月 1 日出生於喬治亞共和國首府提比利希，巴許基洛夫於 7 歲起自當地音樂學校向鋼琴家名家安娜塔西雅・薇莎拉絲學習，後於莫斯科音樂院向郭登懷瑟學習，1955 年得到隆—提博鋼琴大賽首獎後展開國際演奏生涯。巴許基洛夫曲目廣泛，演奏風格浪漫熱情。他教學聲譽卓著，學生名家輩出，更常受邀至世界各地擔任客座教授與鋼琴大賽評審。他對室內樂亦極爲熱衷，爲蘇聯時期最重要的音樂教育家、鋼琴獨奏家與室內樂名家之一。現任教於西班牙皇家高等音樂院。

關鍵字 —— 葉西波華、安娜塔西雅・薇莎拉絲、俄國鋼琴學派、郭登懷瑟、芬伯格、教學、蘇聯

焦元溥（以下簡稱「焦」）： 首先，請談談您的早期學習。

巴許基洛夫（以下簡稱「巴」）： 我的祖母是鋼琴家，她在我 4 歲時教我彈琴，但並不強迫我學，而是引導我喜愛音樂。我 7 歲考提比利希音樂學校，彈的曲目完全反映了我充滿樂趣的學習：我彈了舒伯特《樂興之時》（*Moments Musicaux*）選曲、華格納歌劇《羅恩格林》（*Lohengrin*）中的〈婚禮進行曲〉和《國際歌》。我進入學校後，則向安娜塔西雅・薇莎拉絲學了 10 年。

焦： 安娜塔西亞是非常著名的老師，除了您，她也教出弗拉先科（Lev Vlassenko, 1928-1996）和她的孫女艾麗索・薇莎拉絲這兩位鋼琴大家。

巴： 是的。她是喬治亞非常重要的音樂人物，非凡無比的教師。我在小薇莎拉絲還長得像個小馬鈴薯時就認識她，她也認識我一輩子了！

焦：薇莎拉絲的教法有何特別之處？您聽過她演奏嗎？

巴：她是非常細膩的演奏家，音樂性和音色都極為美妙。我永遠忘不了她演奏的蕭邦《第二號鋼琴協奏曲》，到今天我仍認為那是我所聽過最偉大的演奏之一。除了是極為卓越的演奏家，她更是非凡的教師。她很尊重學生，讓學生在極小的年紀就學習獨立思考，建立自己的個性，教學從不獨斷專制。這一點非常難得。關於她的教法，還有一點相當可貴，那就是她從不把技巧練習抽離於音樂。鋼琴演奏的所有技術，像是句法明確、清晰、聲響、踏瓣、音色等等，薇莎拉絲都放在音樂裡教導，技巧從來不單獨於音樂存在，鋼琴演奏的一切完全出於音樂本身。她的老師是偉大的葉西波華，音樂和技巧必須整合為一正是這一派的要旨。

焦：她以什麼作品來指導學生？

巴：她基本上以莫札特和蕭邦來教。所有鋼琴作品中的技巧，像是音階、琶音、斷奏、連奏、三度、八度等等，都可在此找到。藉由莫札特和蕭邦，她不只教技巧，同時也教音樂，讓學生得以全面性掌握鋼琴演奏和音樂詮釋的藝術。

焦：薇莎拉絲排斥練習曲嗎？

巴：不，但要看是什麼練習曲。她從不給學生練《哈農》（Hanon）那種完全是技巧練習的作品，但像音樂和技巧皆備的蕭邦《練習曲》，當然也是她的教材。薇莎拉絲也給學生彈徹爾尼和克萊曼第的練習曲，但她從不把這些曲子視為純然的技巧練習，而是把它們當成音樂作品，以藝術性的觀點演奏。這也反映了她那一代人的觀點。我們現在都把徹爾尼練習曲當成練手指的作品，當年葉西波華可是曾經排出全場徹爾尼練習曲的獨奏會呢！

焦：學生不能夠分開練技巧和音樂嗎？我想很多人都彈《哈農》一類的技巧練習，也會特別練作品中技巧的難處，這樣有何缺失？

巴：我很早就開始教學，因此格外能體會薇莎拉絲教學的可貴。事實上，大部分教師都不像她，他們教學時都把技巧和音樂分開，導致我常聽到許多學生慢板彈得很有感情，一到快板就成了機器人，因為他們的頭腦已經被技巧制約了。在慢板，技巧不困難的地方，他們才看到音樂，彈得很有歌唱性；一到快板，或是技巧困難之處，他們就只看到技巧，只看到三度、八度、震音、琶音，結果彈得像機器人。不只是學生，我發現很多有名的鋼琴家也是如此，長大了都不能改變小時候的練琴習慣。當然每位鋼琴家都有自己的問題，可能是手指，可能是情感，也可能是智識。如果從小就能得到完整的音樂與技巧概念，演奏時不忘思考音樂，我相信長大後問題會少很多。

焦：葉西波華傳統最大的長處為何？

巴：聲音。葉西波華的傳統有極為美妙的聲音，只可惜現在的鋼琴家已經很少有這種聲音了。葉西波華要人演奏最強音時也要保持音質與音色的美麗，絕對不擠壓聲音，但現在多數鋼琴家卻只猛力敲擊，不管聲音有多難聽。許多人想到俄國鋼琴學派就想到大聲，這完全錯誤。即使在最大聲時也能保有美麗的音色，這才是俄國學派的要旨。

焦：您如何看雷雪替茲基、安東・魯賓斯坦、葉西波華三人的不同風格與所立下的傳統？

巴：我沒有親自見證那個年代，所以沒辦法告訴你細節。但根據我的了解，就個性而言，雷雪替茲基強調正統，風格非常古典，安東・魯賓斯坦卻和他完全相反，是徹底的浪漫主義者。葉西波華不只是雷雪替茲基的妻子，她也是獨當一面的鋼琴大家，有自己的見解，教法和雷雪替茲基不同。我想他們三人彼此不同，但都是非常傑出的人物，

也都注重音色和音響。

焦：您到了莫斯科音樂院跟郭登懷瑟學習，可否談談這位傳奇教師？

巴：郭登懷瑟不但是了不起的人物，更是歷史的見證。他認識托爾斯泰、拉赫曼尼諾夫、西洛第（Alexander Siloti, 1863-1945）、史克里亞賓等人，是我們和那偉大時代的連繫。就鋼琴學派而言，郭登懷瑟是傳統俄國學派和新興蘇聯學派之間的橋梁。當我到莫斯科音樂院時，他已是院裡唯一的傳統大老。許多人認為他的教學非常傳統、理性，也有點老派，但我實在自他那裡學到很多。

焦：您的演奏和個性向來以熱情奔放聞名，當年有沒有人建議您向紐豪斯學習？

巴：我的個性的確比較熱情，許多人也說我適合紐豪斯，但郭登懷瑟的確教給我很多，特別是理智地解析。或許我跟郭登懷瑟學，才是更平衡的選擇。他刺激我發展出清晰的思考，無論演奏如何熱情洋溢，思路仍然必須保持冷靜。許多人認為我在舞台上的演奏是全然自發的，這完全不正確！無論我的演奏聽起來有多自由，我都事先思考過所有的情感和句法。當我開始教學，郭登懷瑟對我的教導就更顯得重要，讓我更能發現學生的問題。

焦：您後來成為他的助教，也是他最後一位助教，可否談談您的感想？

巴：哈哈！說到當郭登懷瑟的助教，這可有很多故事。我的個性和演奏風格正如你所說的外放，我也不算是郭登懷瑟的典型學生，我的演奏更和他其他學生不同。以前我跟他學習時，有時還會為了意見不同而爭吵，吵到教室外頭都聽得見。郭登懷瑟的傑出學生很多，不乏技巧超卓的名家，像是貝爾曼（Lazar Berman）。更何況貝爾曼他們已

Dmitri Bashkirov

經跟了郭登懷瑟十多年，我跟他學習的時間遠比這些人短，大家認為貝爾曼理所當然應該成為郭登懷瑟的助教，但怎麼可能呢？最後居然不是貝爾曼，反而是巴許基洛夫！我沒開玩笑，很多人到現在都不相信，當年郭登懷瑟指派我作他的助教，讓我接了莫斯科音樂院的職位，生氣到現在！那時很多學生不只不了解，還不承認我是助教呢！

焦：這樣的反應也實在太誇張了。但您自己怎麼看郭登懷瑟當年的決定？

巴：說實話，我也有點意外，但仔細一想其實有跡可循。大家都說郭登懷瑟正統、古板，但如果你看他晚年的日記，他的內心話寫得非常感性，你會掉眼淚的！郭登懷瑟沒有大家想像的板正，他還是很浪漫的人，他的演奏也比一般人想的要浪漫。他不只是巴赫和貝多芬專家，他的舒曼也彈得極好，感性而深刻。我想人會改變，郭登懷瑟晚年的想法，甚至個性一定都有改變，所以選擇我來當助教。我當他學生時雖然常和他爭吵，但這麼多年下來，我發現他的教導和想法其實已經成為我的一部分，只是我當時未能察覺。

焦：郭登懷瑟一項非常著名的教法，是讓學生單獨演奏巴赫賦格中的某一聲部。您是否也這樣教？

巴：我了解他這樣做的要領，但我以不同方式要求。我覺得對有天分的學生而言，與其抽考他們賦格曲的某一聲部，還不如讓他們演奏完整的賦格，但每次強調不同聲部。這樣他們既能夠看清每一條旋律，也能知道完整作品，還能訓練手指控制力與獨立性，可說一舉數得。

焦：郭登懷瑟早期學生之一的芬伯格，後來成為莫斯科音樂院四大名家。為何人們把他獨立成一派，而不歸為郭登懷瑟學派的一員？

巴：這有很多原因。首先，郭登懷瑟指導芬伯格時還很年輕，只比芬

伯格大15歲，他們兩人年紀相近，可說屬於同一世代。此外芬伯格是非常傑出的鋼琴大家，也是作曲家。他的演奏建立起嶄新的詮釋視野，特別在巴赫、貝多芬、舒曼、史克里亞賓等作曲家上有特別偉大的貢獻。他的巴赫兩卷《前奏與賦格》錄音，是我覺得最具啟發性、也最精彩的演奏之一。芬伯格在演奏與詮釋上的偉大成就，讓他得以自成一派。然而區分他們的關鍵，或許還是芬伯格的演奏風格和郭登懷瑟完全不同，甚至可以說正相反，他們的巴赫就是最好的證明。不過他們非常欣賞彼此，芬伯格對郭登懷瑟始終很敬愛，郭登懷瑟也相當推崇芬伯格，我可做為見證。

焦：那伊貢諾夫學派的門生呢？像是歐伯林和費利爾等等，他們是否就比較和伊貢諾夫相似？

巴：我不覺得。我認為就藝術表現而言，費利爾並不那麼接近伊貢諾夫。不過既然提到伊貢諾夫，我必須說我認為他是最偉大的老師。這不只是因為他教了五百多位學生，而是他的方法、啟發性以及對教學的投入。他教學很有技巧，又能發展學生的個性，五百位學生各個不同，更有歐伯林、費利爾、格琳堡等等超級名家。當年的四大巨頭都是個性和藝術觀非常不同的音樂家，而我覺得伊貢諾夫是四人中最傑出的老師。薇莎拉絲女士和這四位皆熟，她也最喜歡伊貢諾夫的教學。伊貢諾夫學派尤以音色和聲音見長，那真是偉大的成就！那聲響美麗又感性，讓人聞之落淚——那種眼淚不是激動之下的產物，而是受到深刻感動後，默默流下的淚水。

焦：紐豪斯呢？您對他有何看法？

巴：他當然也是了不起的人物，非常好的老師，但和伊貢諾夫相比，我覺得他是運氣好，收到李希特這位絕世奇才，讓他聲名大噪。世人都知道紐豪斯那本名著《演奏鋼琴的藝術》（*The Art of Piano Playing*），可是依我之見，芬伯格寫的《鋼琴演奏之藝術》（*Pianism*

as Art) 更有系統,立論更嚴謹,西方世界卻不知道。這實在很可惜。

焦:剛剛討論了莫斯科音樂院的四大巨頭,可否請您談談俄國鋼琴學派的發展?

巴:俄國鋼琴學派從過去到現在有很大轉變。最初的俄國學派,以安東・魯賓斯坦、葉西波華、拉赫曼尼諾夫、列汶(Josef Lhévinne, 1874-1944)、西洛第等人為代表,這些人幾乎都來自聖彼得堡,或受聖彼得堡的方式訓練,然而接下來就進入以莫斯科為中心的蘇聯時期。學派不是一、二位天才人物的成就,而是一代代人的表現。現在的俄國鋼琴學派,最著名的代表應屬蘇可洛夫、普雷特涅夫、佛洛鐸斯(Acardi Volodos, 1972-)等人。然而現今學派的變化比以前劇烈,現在資訊傳播快速、交通便利,國家之間也不像以前封閉,交流變化都很快。由於技巧訓練大幅進步,有天分又受到良好教育的人,的確可在18歲前就掌握所有技巧,現在的音樂家也比以前要早開展演奏事業。只是很遺憾,今日多數人都太現實,只知道事業、名聲、金錢,卻不知道追求藝術。

焦:俄國學派怎樣教導學生?讓學生學什麼曲目?

巴:貝多芬、蕭邦、李斯特當然是鋼琴家最想在音樂會上演奏的,但在教學上,我們對所有重要作曲家都很重視,教學曲目可說非常平衡。事實上,我可說俄國鋼琴家非常喜愛舒曼和布拉姆斯,在這兩家下了很大的功夫。俄國曲目是我們的文化,我們當然演奏,德布西和拉威爾這兩位偉大法國作曲家也很重要。至於最困難的,大概就是莫札特!不過每位鋼琴家都有長短處,他們都必須克服自己的缺點。比如說對李希特和尤金娜而言,蕭邦就非常困難。如果他們想演奏蕭邦,就必須花更多時間研究。

焦:法俄兩國以前文化交流非常密切。俄語曾被認為是低俗語言,俄

國上流社會以法語溝通。德布西曾擔任梅克夫人（Nadezhda von Meck, 1831-1894）的三重奏成員，他的創作也深受穆索斯基影響。然而到了二十世紀，兩國的文化交流似乎一下子斷了。您怎麼看俄國所受到的西方影響？

巴：法俄之間的確有很深的文化交流，如此文化情感即使在拿破崙攻打俄國之後都沒有改變。戰爭時當然中斷，戰後又立刻恢復了，完全不受影響。然而法國影響其實來自凱薩琳女皇，在她之前則是彼得大帝，而他的西化標竿是德國。直到二十世紀，莫斯科都還有一些區域住著大量德國後裔。所以俄國先受德國影響，後來才有法國影響。法國影響一直是主流，到了二十世紀共產革命後，德國影響又成為主流。到了現在，我想英語和美國影響了全世界，俄國也不例外。

焦：俄國鋼琴家似乎很少演奏法國作品。

巴：不會呀！很多俄國鋼琴家都彈法國音樂！紐豪斯彈，索封尼斯基彈，李希特彈，吉利爾斯彈，費利爾彈……我自己也彈！

焦：但法國曲目鮮少出現在新一輩俄國鋼琴家的音樂會之中。

巴：這倒是，那是因為現今鋼琴家愈來愈重視大音量，卻不追求音質，聲音愈來愈誇張、粗糙、爆裂。法國音樂講究細膩的音質與音色變化，音色甚至是音樂的核心。現在的演奏者，不只是俄國鋼琴家，都很難做到這一點，自然也就不太演奏法國音樂，但這不是說俄國鋼琴學派訓練出來的鋼琴家做不到。鄧泰山的演奏就能完美達到音色與音質的要求，他演奏的法國音樂也極為精湛。

焦：但我可以說俄國學派對法國音樂並非全盤接受嗎？像佛瑞的鋼琴作品就幾乎不被俄國鋼琴家演奏，頂多演奏他的室內樂。

巴：鄧泰山很喜愛佛瑞，他的佛瑞也彈得極好，極具說服力，但我不演奏佛瑞。對我而言，他僅是二流作曲家，作品有顯而易見的缺點，不能和德布西與拉威爾相提並論。如果要演奏，我還是只願意演奏法國音樂中最好的作品。

焦：您目前在西班牙教學，我很好奇您對西班牙音樂的看法。

巴：西班牙音樂有很多傑作。我最喜愛索爾（Antonio Soler, 1729-1783），他的奏鳴曲真是精彩，有些甚至比史卡拉第的還精彩。近代阿爾班尼士、葛拉納多斯、涂林納、法雅等人的作品也很優秀，我自己則格外喜愛蒙波的音樂。

焦：相較於法國音樂，俄國鋼琴家彈西班牙音樂者更是少之又少。

巴：俄國鋼琴家還是彈，但像阿爾班尼士和葛拉納多斯等人的作品，對我們而言顯然太老式了。作品雖然傑出，但就是過時，我們比較提不起興趣。

焦：您和小提琴家貝卓德尼（Igor Bezrodny, 1930-1997）、大提琴家柯米徹（Mikhail Khomitzer, 1935-）合組的三重奏非常有名，我聽了您們錄製的柴可夫斯基《三重奏》，實在是精湛演出。可否談談您演奏室內樂的心得？

巴：錄音成果是很傑出，練習過程卻吵翻天，甚至快打起來了呢！室內樂的重要不須贅言，它就是很重要！但這也是必須從實做才能學習的藝術。最好的室內樂伙伴像是盟友，我們為了共同目標而努力，但大家對於共同目標該是什麼，卻有不同意見，因此必須說服彼此也必須適時妥協。為了大局而妥協，並不是放棄自己的想法，而是知道為了達成藝術目標，不只有自己的方法，還有別種方法，以及屬於我們這一隊的方法。這對通常都是一個人練習與演奏的鋼琴家而言格外重

巴許基洛夫風雲際會的一班,左一阿列克西耶夫、左三德米丹柯、左四鄧泰山、右二布洛赫(Photo credit: 鄧泰山)。

要,室內樂所帶來的收穫,不只是音樂與藝術上的進展,也是對人性與心理的了解。

焦:您不只是著名的演奏家,也是著名的教育家,門下出了阿列克西耶夫(Dmitri Alexeev, 1947-)、布洛赫(Boris Bloch, 1951-)、德米丹柯(Nikolai Demidenko, 1955-)、鄧泰山、涅柏辛(Eldar Nebolsin, 1974-)、佛洛鐸斯、科祖金(Denis Kozhukhin, 1986-),以及令嫒巴許琪洛娃(Elena Bashkirova, 1958-)等等名家,真是成果輝煌。可否請您談談一位好老師必須要有怎樣的條件?

巴:當老師必須能夠了解學生的優缺點和藝術個性,針對音樂與學生特質來引導他們發展出自己的個性。換言之,老師只能給予大方向與原則,不能夠強加自己的意見給學生,所以並非每位音樂家都是好老

師。索封尼斯基是非常好的鋼琴家,非常特殊的藝術家,但他的教學方式,卻是要學生彈得和他一樣,不容許意見和他不同。這怎麼行呢?我們都知道他的確非凡,在許多樂曲上建立了極為權威的詮釋,但無論他有多權威,當老師時還是要聽學生的意見。比較好笑的是我有次在小音樂廳聽他的學生表演,發現索封尼斯基竟然躲在後面,非常怕聽到自己學生的演奏,真的很有趣。

焦:中央音樂學校中有很多傑出老師。他們並非傑出演奏家,卻能指導學生練出驚人技巧,這是怎麼一回事?

巴:當老師和演奏家不同。許多演奏家具有高度天分,從小在學習技巧上就沒遇到問題,不用怎麼練。這樣的人,不見得知道如何當老師,也不見得能解決學生的問題。相反地,許多人在學生時代不見得是很好的演奏者,但他們能理解並分析技巧,後來成為很好的教師。此外,作為一位真正成功的教師,還要深刻理解音樂。我才參加提馬金(Evgeny Timakhin)的葬禮回來,他就是一位非常出色的教師。他很知道學生的需要,並且幫助學生掌握技巧並發展出自己的音樂。雖然他從來不是一位演奏家,卻給予學生極好的訓練,在中央音樂學校教出了普雷特涅夫、波哥雷里奇(Ivo Pogorelich, 1958-)、費爾茲曼(Vladimir Feltsman, 1952-)等等鋼琴名家,是非常受到敬重,把心力奉獻在教學的好老師。

焦:您如何指導學生開始研習一部新作品?

巴:研究一部作品之前的準備工作非常重要。如果我的學生要彈貝多芬的鋼琴奏鳴曲,他必須先研究貝多芬的相關作品。沒有聽過貝多芬的交響曲,根本不可能演奏好貝多芬奏鳴曲。不只是相關音樂作品,他也必須了解當時的文學作品和那個時代的音樂風格。再來,演奏者必須要直接面對作品,和作品相處,掌握作品的創作概念與精神。他可以聽其他人的演奏,但不能照別人的意見,最好是建立起自己的詮

釋觀點後再比較別人的見解。接下來，就是技巧與細節琢磨。這可能要花很長時間來掌握：演奏者必須就樂譜上每一個指示提出見解，並以技巧表現出自己的見解。有的時候學生就是不能突破，不知道自己缺了什麼。這時我會建議他把作品放下來，過一段時間再回來看，往往就能旁觀者清。

焦：您可否提供一些練習上的建議？

巴：最好的練習方式，就是不用踏瓣練習，這樣才能清楚聽到每一個音符，才能掌握每一個細節。踏瓣是一門非常高深的藝術，必須細心研究，而非當成遮掩自己技巧缺點的工具。我還是要強調，無論如何苦練技巧，練習時一定要把音樂放在心裡，知道音樂才是真正的目的。現在很多人認為鋼琴演奏就是「大聲」和「快速」。錯了！大錯特錯！「大聲」和「快速」只代表一件事，就是「大聲」和「快速」，和音樂沒有必然關係。身為音樂家，一定要以音樂為出發點。

焦：無論是您自己演奏或指導學生，您如何找到傳統與創意間的平衡？

巴：我認為音樂家演奏一首作品，最好先思考此曲詮釋的界限在何處。把界限定出來，知道什麼樣的詮釋是「過分」，接下來回過頭思考此曲的核心精神與詮釋要領，由此作品最基本的原則開始思考。知道邊界，知道核心，演奏者便可反覆推敲琢磨，找出自己的詮釋。我不反對演奏者改變些細節，主要的精神與原則卻絕對不能改變。第二個大原則，是樂曲所處的時代風格。演奏者不可以把巴赫彈成李斯特、李斯特彈成拉赫曼尼諾夫。顧爾德（Glenn Gould, 1932-1982）就是一個很好的例子，他的某些巴赫，演奏技巧無懈可擊不說，更是驚人無比的天才之作，你可以聽出來他的意見與眾不同，但那真是精彩出眾。然而顧爾德也演奏出許多完全破壞作品邏輯的演奏，讓我聽了發笑。你聽過他演奏的貝多芬《熱情奏鳴曲》嗎？

焦：當然。特別是他在第一樂章的慢速和句法，我幾乎都認不出來那是《熱情》了！

巴：他完全沒表現出此曲的精神，還破壞性地演奏樂譜上的指示。不過人們可以非常盲目。我可以告訴你一個好笑的故事：有次我在莫斯科舉辦的全蘇聯鋼琴教師研習會上做了一個測驗，我播放一首樂曲的不同演奏版本，但不告訴聽眾是誰彈的，看看他們的反應與感想如何，並要他們猜演奏者。當我播放顧爾德的《熱情》，教師們都很驚訝：「這人是瘋啦！」「怎麼可以這樣彈？完全不對呀！」「太過分了！完全沒照貝多芬的指示嘛！」大家紛紛表示這個演奏實在古怪透頂，有人卻獨排眾議，說：「這不是古怪，這是天才之作！」其他老師聽了非常不同意，說這樣亂七八糟的惡搞怎麼可能是天才之作？「這當然是天才演奏，因為我聽過這張錄音——這是顧爾德的演奏，而顧爾德的演奏一定是天才之作！」

焦：哈哈哈！

巴：是呀！但別嘲笑他，很多人都和他一樣，只看名字而不思考內容，認為著名大師的演奏就一定是好的。到現在多數人還是沒有辨別能力，只會人云亦云。唉，這也就是名聲的力量呀！

焦：顧爾德當年到蘇聯訪問，因為他演奏許多被當局禁止的十二音列作品，許多教授甚至不敢聽。成長於蘇聯，您如何看政治對音樂家的影響？

巴：蘇聯時期來自政治的控制和壓迫，非親自生活其中，否則難以想像。那時每個人都在受苦，無論是自願或被迫，音樂家如果不加入共產黨，幾乎不可能有良好事業。當然有李希特這樣的例外，但他真的就只是一個例外而已。如果不加入又想有良好事業，那麼他必須非常有智慧地面對各種狀況，永遠讓自己保持正確——但不能違背自己的

良心。對入黨的音樂家而言，最大的煎熬也在於如何面對生活中的妥協，良心與現實的拉鋸，讓自己能無愧於心。這眞是太難了！看看吉利爾斯、歐伯林、費利爾、查克、歐伊斯特拉赫這一代音樂家，他們都沒活過70歲！我覺得正是因爲他們必須面對如此可怕的壓力，天天和自己的良心對抗，所以才不長壽，而這是何等的悲劇！

焦：然而加入共產黨並不見得是事業保證。費利爾也是黨員，但他幾乎不被允許出國演奏。

巴：當然不是保證。當局對音樂家的意見和評價，我們局外人永遠不會知道。

焦：您自己又是如何面對？

巴：我沒有加入共產黨，也沒有加入任何組織，這當然影響到我的演奏事業。我有很長一段時間出國演奏常被限制，後來突然有8年可以自由出國演奏，但之後又被封鎖，完全出不去。這一切都由不得我，但我心安理得。我從沒有寫信去告發人，也沒做任何違背良心的事。對我而言音樂才是最重要的，到何處演出並不重要。在我不能出國演奏的日子裡，我在蘇聯一年也是有50到55場演出，一樣得用心研究音樂和練習，我也仍然在莫斯科音樂院教書。

焦：您怎麼看加入共產黨的音樂家？

巴：我的良心不願意妥協，但我也從不指責那些加入共產黨的音樂家。每個人加入的原因都不同；有些人希望發展自己最大所能，有些是身家性命受到威脅而求自保，有些是親戚朋友面臨危難而求支持，各種可能都有。就像我剛才強調的，那個時代大家都在受苦，是不正常的時代。即使音樂家爲了演奏事業而入黨，我也不會批判他們。

焦：但無論是否加入共產黨，身爲蘇聯頂尖鋼琴家之一，您年輕時也一定被指派代表國家參加比賽，但您似乎不是比賽型的鋼琴家。

巴：我完全不適合比賽。卽使是我的音樂會，上台演奏的前幾分鐘都感覺不自在。這也是我通常不在音樂會第一首曲子排巴赫作品的原因——在複音音樂裡，演奏者實在不可能隱藏自己的緊張！

焦：但您還是參加了1955年的隆一提博大賽，還得到冠軍（Grand Prix）呢！

巴：那是我唯一一次參加比賽，卽使是那次我都沒能好好準備。我到比賽前一週，才知道我練錯了指定的貝多芬奏鳴曲，只得拚命趕在上台前學好該學的那首。比賽結束時，評審團計算分數後得不出結果，認爲第一名從缺。這時瑪格麗特・隆說話了，她說既然這是以她爲名的比賽，她有權力把第一名頒給她認爲最優秀的參賽者，也就是我。所以我能得到這個獎，完全要感謝她。

焦：從您成長過程到現在，有哪些鋼琴家曾經影響過您？

巴：我年輕時能接觸的資訊很有限，影響我的就是我所能聽到的鋼琴家，像是李希特、吉利爾斯、索封尼斯基等等。後來我能出國演奏，自然也聽到更多演奏會，買到許多蘇聯買不到的唱片，認識更多音樂家。現在我還是聽很多演奏，但我必須誠實說，有時影響我的竟是學生的演奏。像德布西的〈煙火〉（Feux d'artifice），我自己彈，也聽了很多錄音和現場演奏，但沒有一個人彈得比鄧泰山好。他在我課堂上的演奏，就是我聽過此曲最好的演奏了。現在魯普（Radu Lupu, 1945-）和蘇可洛夫的演奏，也常令我感動。我沒有所謂最喜愛的演奏家，我欣賞很多演奏家，但不是說他們演奏的每一個音我都欣賞。只要在音樂會能夠被一個音感動，學到音樂家對那一個音的見解，那場音樂會就值得了。

阿胥肯納吉 1937-

VLADIMIR ASHKENAZY

Photo credit: Decca/ Vivianne Purdom

　1937年7月6日生於蘇聯高爾基，阿胥肯納吉6歲在中央音樂學校習琴，後於莫斯科音樂院和歐伯林學習。他1955年得到蕭邦鋼琴大賽亞軍，1956年得到比利時伊麗莎白大賽冠軍，1962年則和英國鋼琴家奧格東（John Ogdon, 1937-1989）共獲柴可夫斯基大賽冠軍。1963年他與妻子在旅行途中投奔自由，旋即在西方大放異彩。1969年起在冰島首次以指揮身分登台，之後更逐漸將重心移往指揮，但仍保持鋼琴演奏與錄音，是二十世紀後半最活躍的音樂家之一。他和經紀人帕瑞特（Jasper Parrott）合著有《邊界之外》（*Beyond Frontiers*），詳述其脫離鐵幕的心得。

關鍵字 —— 歐伯林、投奔自由、蕭士塔高維契（作品、詮釋）、《證言》、蘇聯、普羅高菲夫（管弦配器）、拉赫曼尼諾夫（作品、詮釋、演奏、觀感）、克萊本

焦元溥（以下簡稱「焦」）：您從小就是鋼琴神童，在莫斯科音樂院則成為歐伯林的學生。可否請您談談成為他學生的經過？

阿胥肯納吉（以下簡稱「阿」）：我從小就在莫斯科學習。進入莫斯科音樂院之前，我跟孫百揚（Anaida Sumbatyan, 1905-1985）學了10年。她是非常好的老師。當我要選擇音樂院老師，她建議我向歐伯林學。

焦：為何她會做此建議？是因為歐伯林比較有紀律？

阿：我那時已經很有紀律，不需要人逼就會認真練習。孫百揚的確有非常明確的理由，但我現在記不得了。我還記得的，是她認為紐豪斯是非常自由、詩意、藝術化的音樂家，他總是那麼開心地講大堂課，但被他指導的學生得自己去找答案。雖然他是那麼了不起的人物，但

她認為我那時需要明確而專注的指導，歐伯林最適合我。我不知道她的意見對不對——說不定她錯了，說不定我在紐豪斯那裡會發展得很好，但歷史無法重來，我們無法知道究竟誰對誰錯。

焦：歐伯林是怎樣的老師？

阿：其實我沒有常彈給他聽。我也不知道為什麼，但事實就是如此。我倒是都彈給他的助教金姆良斯基（Boris Zemlyansky）聽。他是極好的老師，真的關心學生的發展以及他所給的要求。由於我那時已經得了獎，是他極優秀的學生之一，他知道也相信我的潛力，也要我清楚自己的潛力，因此格外認真並嚴格要求。跟他上課，我永遠無法只能彈得「好」——我一定要彈得「非常好」！每次上課，他永遠對我說：「這不夠好！你可以彈得更好！」逼我發揮極限，甚至再超越自己的極限。我對金姆良斯基有無盡的感謝，一如我對孫百揚的感謝。他們兩人是非常不同的老師，但各自在我不同時期提供最適切的教導和幫助。歐伯林則像是沙皇一樣自高處給予提點，大方向上予以指導。他是非常溫暖、高貴、極好的人。當然他也是很好的老師，但由於金姆良斯基的要求那麼嚴格，所以我其實不太需要歐伯林的指導，但我對他一樣感謝。

焦：我們都很清楚您當年離開蘇聯的原因。然而，您為何有勇氣做如此決定？

阿：這完全來自我的妻子。她原籍冰島，後來住在倫敦；因為我岳父年輕時在倫敦學習，之後也住倫敦。她到莫斯科學鋼琴，我們在莫斯科相識並結婚。我們1963年去倫敦演出時，內子給我強烈的支持，讓我有勇氣在倫敦待下來。如果沒有她，我大概不敢做這決定。若做此決定但少了她，我的生活會難以置信地困難。

焦：您近幾年來致力於蕭士塔高維契的研究，讓人盡可能清楚看到這

位作曲家的眞實面貌。然而,卽使有那麼多人爲《證言》(*Testimony*)一書所描述的蘇聯現實作證,許多西方學者,特別是英美學者,仍然堅稱《證言》是不值得參考的僞作。您怎麼看這些言論?

阿:我的意見是,了解蕭士塔高維契的基礎,在於了解蘇聯的眞實狀況;了解蘇聯的眞實狀況卻是絲毫不容易。蘇聯極權體制的性質與規模,是人類歷史上首見。之前歷史中就存在些許程度的極權體制,例如宗教極權、寡頭政治、獨裁政治等等,但像蘇聯這種共產極權,卻前所未見。許多西方世界的人沒有經驗,也就無法體會,甚至無法想像這種制度如何運作,導致他們不知道如何面對。當人面對外來事物,有些人選擇逃避,完全不去了解;有些人試圖了解,卻是用原有的邏輯與經驗,用自己熟悉的認知去比附解釋外來事物,但這樣的解釋往往失眞。

焦:就像各種語言都有無法翻譯的名詞,必須親自生活在那個社會才能知其意義與用法。

阿:完全正確。許多蕭士塔高維契研究的錯誤,就在於他們的比附解釋和蘇聯現實大相逕庭,甚至許多親自到過蘇聯的學者都犯下這種錯誤。

焦:這是什麼原因?難道他們只想見到自己想見的東西嗎?

阿:可能是,但更可能的原因是他們的蘇聯考察都是由蘇聯政府安排,因此只會見到政府希望他們見到的人,聽到政府希望他們聽到的話。這些西方學者不知道或不願意承認,他們都在蘇聯的監視之下,其實也就是控制之下。他們的一切所見所聞都在蘇聯的安排之中。有些學者以爲他們得到些珍貴資料而沾沾自喜,殊不知已經成爲蘇聯對外宣傳的棋子,導致研究成爲一廂情願的心得,甚至淪爲蘇聯的廣告。如果他們能訪問到任何他們想訪問的人,在不被監視的情況

下訪問，我相信結果會有所不同。當然也有例外，像學者康奎斯特（Robert Conquest）就似乎本能地了解蘇聯生活的現實狀況，像科學家一般研究蘇聯。但像音樂學者費依女士（Laurel E. Fay）的蕭士塔高維契研究，就顯示出她完全不了解蘇聯。

焦：那時蘇聯會對音樂研究者予以監視嗎？

阿：當然。西方人要去蘇聯，必須申請簽證。一般旅遊簽證可能給幾週，審核也是一般過程。但如果是以研究蕭士塔高維契的身分申請，那核發的簽證會完全不同 —— 研究蕭士塔高維契，其實就是研究蘇聯生活。對蘇聯官方而言，研究蕭士塔高維契等於研究他們自己，當然要監控。這樣的簽證就不只是外交部的事，必須也通過文化部和KGB審核，並派人監控。

焦：只是不少西方學者都以去過蘇聯來為自己的著作背書，認為他們知道蘇聯的一切。

阿：認為自己知道一切的人，必然無知。我在蘇聯出生、成長並學習，到26歲才離開。我到西方世界後，認真研究蘇聯的歷史以及其轉變成極權政體的過程。大家別忘了我當年和蘇聯許多重要人物皆有接觸，也經歷過和官方的衝突。身為當時一位傑出的年輕音樂家，我認識所有關鍵的人，對蘇聯這獨裁國家有許多正面與負面的親身經驗。我必須說，從我以及許多曾親身體驗並生活於蘇聯極權政體的朋友，包括內子，我們都知道真實情況如何。像費依的學者不少，但他們對蕭士塔高維契的理解卻完全錯誤。

焦：但總是有人宣稱他們可以祕密訪問到特別的人，得到特別的資料。

阿：當然這些研究者可以宣稱見到一些特別的人，得到特別資訊。但任何在蘇聯生活過的人，都知道要擺脫監控根本難如登天，對已被監

視的對象而言更絕無可能。就算有人願意對他們說真話，敢說的也很有限。因為一旦這些西方學者的著作發表，這些人在蘇聯會遭到難以想像的對待，等於判他們死刑。如果有人認為他們可以進行訪問但能逃過監控，我只能說這更加證明了他們根本不了解蘇聯。

焦：對於能理解蘇聯現實的人，我想他們知道如何詮釋蕭士塔高維契；然而對蘇聯現實不了解的人，他們能從樂譜上解讀出正確方向嗎？像伯恩斯坦指揮紐約愛樂的蕭士塔高維契《第五號交響曲》，他對第四樂章的詮釋就和作曲家的想法大為不同……

阿：但蕭士塔高維契可一點都不喜歡伯恩斯坦對此曲的詮釋，這是他親口說的。我認為演奏家只要能認真讀譜，就可以知道蕭士塔高維契的微言大義。伯恩斯坦的詮釋從速度上就有很大問題，第四樂章一開始譜上明明寫了「勿太快的快板」（Allegro non troppo），他卻明顯忽略作曲家的指示，指揮得像賽馬一樣，拚命狂飆。作曲家的指示不是不能改，但在蕭士塔高維契還在世的情況下，伯恩斯坦不請教作曲家本人而作這些更動，我覺得並非是尊重作曲家的作法。如果他請教作曲家關於第四樂章的速度，我想後者一定會告訴他不能這樣快速演奏，因為第四樂章的意義是「被強迫的歡樂，被鞭打、被命令下的歡樂」。即使沒有《證言》的敘述，單從音樂角度來看，過快的速度也會讓這個樂章、甚至整首交響曲結構失衡，讓此曲缺乏結束的感覺。伯恩斯坦毫無疑問是傑出音樂家，但他在這裡的詮釋並不理想。

焦：有個問題我不是很能了解。蕭士塔高維契的音樂那麼明確表現出對政治的嘲諷與批判，為什麼他還能夠安然無事？就算人們認不出來《第五號交響曲》第四樂章的寓意，《第十號交響曲》第二樂章不也明確描繪出史達林的猙獰面貌？更何況此曲還是在史達林死了之後於極短時間內完成，在當時的蘇聯也引起震撼。他音樂裡說的話難道還不清楚嗎？為何KGB不敢動蕭士塔高維契？

222

阿：這是一個很好的問題。當時情治單位有些非常聰明敏銳的傢伙，但大部分的人都是奉命行事的官僚。這些人或許心裡仍有善念，不能同意極權政體的殘暴，但他們絕對不敢說任何與高層相悖的意見。即使他們從蕭士塔高維契的音樂中聽出什麼不妥，他們也不敢往上報告。

焦：為什麼呢？

阿：或許因為蕭士塔高維契是被音樂界公認，最具天分的作曲家之一。當年連史達林也沒有動他，甚至還些許程度地保護他，讓他免於真正的傷害。史達林知道蕭士塔高維契的價值——他是蘇聯最好的作曲家，也是足以讓全世界震撼注目的作曲家。他不只有音樂上的價值，對蘇聯而言，更是高度本地文化的象徵，具有政治宣傳價值。蕭士塔高維契雖然因為《慕斯隆克郡的馬克白夫人》（*Lady Macbeth of Mtsensk*）而遭批判，但史達林並沒有置他於死地，他要觀察蕭士塔高維契接下來的發展。《第五號交響曲》雖然不是非常明亮的作品，但全曲畢竟從D小調轉到D大調的結尾。即使那個D大調聽起來不是很正面——那聽起來像是告訴你「要快樂！要快樂！要喜悅！」你被命令非得喜悅不可——那畢竟是一個大調。如果史達林滿意了，底下的人誰敢說第二句話？他們敢多嘴或違逆史達林嗎？決定蕭士塔高維契合不合時宜的不是底下的KGB，而是高層。根據我的考證，此曲首演後唯一的評論來自一位作家，認為這是傑作，但也就僅此而已，共產黨並未發表任何評論。官方評價要到幾個月後才出現，也是正面的。這中間必定經過了一段對史達林意見的評估與確認，以及對蕭士塔高維契的觀察，最後黨的評論才會出現。史達林，或說黨的最高層，才是決定一切並定義一切的人。

焦：我想您的解釋應該非常接近蘇聯現實，這也讓我想到當年在納粹統治下生活的理查‧史特勞斯（Richard Strauss, 1864-1949）。雖然他和納粹當局有過多次爭執，其雇用猶太人編劇褚威格（Stefan Zweig, 1881-1942）和他兒媳婦是猶太人的事實也不見容於納粹，但他畢竟是

Vladimir Ashkenazy

納粹德國最拿得出手的文化招牌，當局認為他「太有名也太有用」（zu namhaft und nützlich），自然不敢動他。

阿：史達林是野獸，但不是笨蛋。蕭士塔高維契此曲在形式和旋律上都不算不能被接受，更受到聽眾的熱烈喜愛。此曲在列寧格勒首演後，聽眾的喝采長達20多分鐘，有人還說更長。史達林和共產黨知道這一切。他批判蕭士塔高維契，蕭士塔高維契給了回應，回應也能被接受，還得到人民的歡迎。史達林知道怎樣對他的權力最好，也知道蕭士塔高維契的重要。這是我認為即使蕭士塔高維契和高層有過許多衝突，最後還是能在蘇聯平安度過一生的原因。

焦：許多作曲家會以奇特音高、不按道理的設計或配器來表現他們的諷刺想法，蕭士塔高維契也不例外。但這種想法每個人都能辨識出來嗎？有無可能因為他的音樂密碼太難懂，讓後代音樂家因無法判讀而誤解？

阿：蕭士塔高維契的確在形式、素材、主題運用和管弦樂法等許多細節上，提供線索表明心意。他的手法極為天才而精練，意義仍然非常明確，沒有因此而削弱音樂本身的力量。任何知道蘇聯現實狀況的音樂家一定能發現譜中的隱語，然而對於平庸的黨員或高層，他們不太可能知道這些。這也是蕭士塔高維契明哲保身的技巧。KGB只會想「既然史達林已經認可他的作品，他就是我們的英雄」。對他們而言，一切聽起來都很好。蕭士塔高維契《第六號交響曲》就是一個例子，即使第一樂章是不折不扣的大悲劇，終曲卻那麼快樂。既然結尾很開心，大家也就開心。第七號《列寧格勒》完全反應戰爭，自然得到黨的支持。

焦：那第八號呢？那可是悽慘至極的悲劇。

阿：沒錯，但那時戰爭打得一塌糊塗，蘇聯死傷無數，誰有心力去管

蕭士塔高維契的交響曲？倒是戰爭結束後的第九號惹了麻煩。史達林希望蕭士塔高維契寫一首勝利交響曲，但他就是沒辦法寫。我完全可以理解。蘇聯之所以會慘成那樣，真正的原因不是納粹，而是領導者的野心。蘇聯根本沒有參戰的準備與能力，唯一能依靠的就是極權政體的殘酷動員與大量犧牲 —— 犧牲超過兩千萬人呀！在這樣殘忍又漫長的戰爭過後，幾乎每個家庭都有人喪生，我的家庭也不例外。我唯一的舅舅就在柏林陣亡，距停戰只差一週。我母親家裡有八姐妹，唯一的弟弟就這樣喪生，才不過 18 歲左右。蕭士塔高維契怎麼可能無視如此慘烈的死傷與災禍，爲史達林寫一首「勝利」交響曲呢？最後，他寫了一首「快樂」的交響曲，但這絕對不是「勝利」交響曲。共黨和史達林都非常不高興，而這也是他在 1948 年被批鬥的原因之一。

焦：那時普羅柯菲夫和哈察都亮也被批鬥，但原因很奇怪，竟是因爲他們的作品「反民族主義、形式主義」。

阿：我想哈察都亮一定覺得很冤。他用了那麼多傳統民歌，最後還是被批。不過，那一波攻擊的焦點是蕭士塔高維契。仔細看，那次的批鬥名單並不照字母順序，蕭士塔高維契名列第一。在那所有媒體被共黨完全控制的時代，會這樣安排就表示蕭士塔高維契是主要批判對象。

焦：蕭士塔高維契作品中常放了隱語，但他在《證言》裡也很不客氣地批評普羅柯菲夫和史克里亞賓的管弦樂法。他覺得前者的配器沒學好，而後者對管弦樂法的認識，根本「就像豬對橘子的認識一樣多」。我們要如何判斷，何時作曲家是故意以怪異的管弦樂法表現諷喻，何時是眞的寫不好而沒有特別用心？

阿：這是很複雜的問題。就普羅柯菲夫而言，管弦樂法並非他的主要考量。他早期自己配器，但成名後，就我所知有時他只是給一些大概的建議，然後交由他的朋友幫忙完成配器。我也覺得他的作品時常聽起來厚重，有些地方不必要地缺乏色彩。或許對普羅柯菲夫而言，

樂曲素材比音響效果來得重要。《羅密歐與茱麗葉》是他自己配的，我認為效果極其出色；但像他的《第六號交響曲》，音樂素材確實極好，管弦配器卻不夠出色。不過作為一位指揮家，我倒不是那麼在乎。許多人認為舒曼交響曲的管弦樂法根本是災難，削弱了音樂表現的潛力。我想這是很難回答的問題，我們只能不斷藉由深入樂曲而尋求答案。《第六號交響曲》許多地方音響非常厚重，一點都不吸引人，但也有些地方非常好，音響清澄透明、充滿色彩。我想演奏者只能夠去設想如果此曲完全由普羅柯菲夫配器，那會有如何的聲響。基本上，我同意蕭士塔高維契對普羅柯菲夫管弦樂法的批評，但對於史克里亞賓，我就有不同的看法了。

焦：可是史克里亞賓的管弦樂法不是公認不夠好嗎？

阿：那要看你用何標準。對我而言，史克里亞賓的奇特想法，就需要由特殊的管弦樂法表現；他表現的是一個神祕、超乎現實的世界，和蕭士塔高維契所見到的真實世界截然不同。我能夠自史克里亞賓的想像和表現方法中得到共鳴，因此他的管弦樂法對我可謂合理。不過，偉大作曲家通常對同行有極為苛薄的評論，蕭士塔高維契也不例外。因為作曲家是創造者，創造自己的世界，當他們看別的作曲家的世界，往往無法接受。我認識一些很平庸的作曲家，他們不喜歡貝多芬，不喜歡理查‧史特勞斯，不喜歡華格納，批評他們的寫作甚至音樂想法，因為他們都是錯的……。如果平庸作曲家對偉大人物都還看不慣成這樣，更別提像蕭士塔高維契這樣極度天才的作曲家了。

焦：蕭士塔高維契演奏自己的作品，多半驚人地快速呼嘯而過。您覺得這是他想要的詮釋，還是他隱藏情感的方式，或是另有原因？

阿：我不覺得他這種速度具有詮釋意義或是為了隱藏內心情感。我認為答案很單純，就是鋼琴演奏並非他的強項。我們可以明確感覺到他演奏自己作品中所呈現的不安全感，結果就是缺乏良好控制，時常給

阿胥肯納吉來台演出時留影（Photo credit: 王錦河）。

人不必要的慌亂與快速。就我所知，我的同行們絕大多數都不會學習蕭士塔高維契演奏他自己作品的方式。

焦：就鋼琴家的立場，您覺得蕭士塔高維契最傑出的鋼琴作品為何？

阿：《第二號鋼琴奏鳴曲》和《二十四首前奏與賦格》無疑是他最好的鋼琴作品。後者是他被共黨批判後的創作，的確把許多內心話寫進其中。但容許我提醒你，許多首難度之高可非得要有超絕技巧方能演奏。《第二號鋼琴奏鳴曲》也是非常深刻的作品，對我而言第二樂章雖然仍是個謎，首尾樂章真的深深感動我。

焦：許多曾經生活在蘇聯的音樂家，對這個政體有相當矛盾的看法。蘇共的統治戕害人性也造成無數悲劇，但由於國家支持，古典音樂在蘇聯得到極其輝煌的發展，人民也因此深愛古典音樂。您怎麼看這個問題？

阿：在那個時代和政體中，的確可以看到如你所言的各種觀察。音樂家有可能活在自己的藝術世界，逃離現實世界的紛擾。相較於視覺的藝術，如繪畫、雕塑等等，少了形象和文字之後，音樂家的確享有更大的自由。畢竟，誰能說某個音樂作品是「反共產主義」或「反現實」的呢？這個標準太模糊了。然而，我們難道因為可以躲進音樂，就該支持這種極權政治嗎？我也不覺得蘇共是真心要提倡古典音樂。我常在想，如果共產極權政體真的統一世界，或許他們會徹底消滅所有藝術，特別是音樂。為什麼呢？因為音樂的精神完全牴觸共產極權；音樂讓人有自己的情感，還有自己的想法，在現實世界之外另闢天地。對蘇共而言，這完全不能接受。音樂之所以仍能存在，甚至被支持，在於蘇聯需要以一張人性的臉孔面對西方自由世界。如果蘇聯沒有藝術，這個體制根本不能吸引人。正因藝術，特別是音樂，是人類共通的語言，所以蘇聯才會支持。如果他們哪一天征服世界了，那藝術也就沒有存在或做為一種工具的必要，甚至必須毀滅以免讓人有自由的想法。幸好共產極權沒有成功！

焦：他們早該知道不可能成功。他們以為是過渡的現象，其實都是根本存在的事實，不過是自欺欺人而已。

阿：蘇聯體制內有太多自我矛盾、太多問題。共黨想要完全控制，但所能得到的不過是控制下的混亂，終究還是混亂。蘇共自以為知道自己在做什麼，實際上他們並不知道。在權力場之外，他們的行為完全是可笑的。

焦：您剛錄完拉赫曼尼諾夫鋼琴作品全集，更指揮過他很多管弦樂作品，可否也特別談談他？他很受歡迎，但或許也正是因為太受歡迎，所以總有人對他有成見。

阿：我知道你說的是什麼。有次我指揮捷克愛樂，我問一些團員對拉赫曼尼諾夫的看法，他們說：「喔，那就像是電影音樂。」他們怎麼

能說這種話？我沒有繼續討論，直接就走了。

焦：您怎麼看他的作品？

阿：這是非常個人化的音樂，要討論並不容易。他的音樂寫作非常「自發性」，對他而言，譜曲是非常直接地表達他的音樂思維所要表現之事。當然他有很好的寫作技巧，會巧妙組織素材，但這種「自發性」的感覺從未離開他的作品。事實上我可以說，所有他最傑出的創作，都來自非常直接的靈感。他是那麼慷慨、自發地寫出他的音樂，而這深深吸引了我——雖然，就像我剛剛提到的，有些歐洲人對如此誠實的音樂，居然給予相當負面的評價。有次馬捷爾（Lorin Maazel, 1930-2014）在柏林指揮拉赫曼尼諾夫《第三號交響曲》，結果晚報上寫這是「齊瓦哥醫生音樂」。你能想像這種事嗎？

焦：費瑞爾（Nelson Freire, 1944-）也對我說過，拉赫曼尼諾夫在德奧地區不太受評論歡迎，這和普契尼的處境很像。

阿：不過我不願意對某一國家或民族下斷言。當然有些態度或偏見可能存在，但要改變說不定也很容易。比方說我擔任柏林德意志交響樂團總監時，在任內最後一年排了拉赫曼尼諾夫的《死之島》（*Isle of the Dead*）。你知道嗎？團員好愛這首曲子，音樂會後跑來告訴我：「真是一部精彩的作品！為什麼我們以前沒有演奏過？」

焦：您怎麼看拉赫曼尼諾夫的鋼琴演奏？

阿：無庸置疑，他是偉大的鋼琴家，擁有非常大且好的手，非常靈敏的耳朵，超絕的演奏技巧，以及對鋼琴聲響的絕佳感覺，對鋼琴的掌握登峰造極。此外，他不只是以大鋼琴家的身分，也是以大作曲家的身分在彈琴。這一點區隔出他和其他鋼琴名家；雖然其他鋼琴家或許也能譜曲，但他們沒有拉赫曼尼諾夫那樣突出的作曲心靈，能透視所

演奏的作品，全然了解自己在演奏什麼。許多人能把鋼琴彈得很好，把音符彈得很清楚，卻不見得能把音樂彈得很好，演奏不是都有意義。這樣的鋼琴家其實是多數，而像拉赫曼尼諾夫這樣的音樂家，實在太少了。

焦：如果仔細分析他留下的鋼琴演奏錄音，就會發現拉赫曼尼諾夫的演奏相當特別，較少他那個時代的演奏風格，像是左右手不對稱或是相當自由的彈性速度之類。

阿：的確，雖然他還是會有左右手不對在一起的演奏，但非常少見。附帶一提，許多現在的鋼琴家，包括年輕人，左右手也不對在一起，而且是愚蠢地不對在一起，我實在很討厭這種演奏。拉赫曼尼諾夫所用的彈性速度也遠比他的同儕要節制，不會誇張氾濫。我認為這是他領先時代之處。畢竟，什麼是「彈性速度」（rubato）？我甚至不喜歡這個名詞，因為「彈性速度」根本是假議題，真正的議題是「音樂應當怎麼表現」，怎樣才能讓音樂流動，如人呼吸或歌唱。音樂的行進必須自然，必須和諧，不能扭曲。演奏者的任務是透過良好的組織和設計，正確傳達出樂曲的意義並使聽者感受到音樂，而不只是聽到音符。太多演奏者扭曲音樂，把音樂改得面目全非。當然，拉赫曼尼諾夫仍是他所屬時代的產物，不可能完全脫離當下的時代風格，因此現在有不少人批評他的演奏。但是如果你比較他和他的同儕，就會立即知道他的不同。

焦：這和他來自俄國訓練有關嗎？

阿：我不確定。我覺得拉赫曼尼諾夫的演奏不能以俄國學派視之，他其實在眾家之上，超越任何學派風格。這是屬於永恆的偉大演奏。

焦：拉赫曼尼諾夫的作品在蘇聯是否也一直受到歡迎？畢竟他仍算是貴族後裔，共產革命後當局是否禁止演出過他的作品？

阿：的確有過，但那和共產革命沒關係。他離開俄國之後，作品在蘇聯仍被出版。比方說我手上的《第一號雙鋼琴組曲》樂譜，就是1922年莫斯科發行的版本。他的名字有陣子不被提起，作品也不再發行，那是因爲1931年他連署了一份由一群俄國流亡人士發起，抗議泰戈爾同情史達林整肅異己，於《紐約時報》刊登的公開信。在那之後，當局下令禁止演出他的音樂，但那不過兩年，情況並不嚴重。拉赫曼尼諾夫是真正的俄國人，從來沒有忘記自己的祖國。德軍進攻蘇聯時，他在紐約爲紅軍募款演奏，蘇聯對此可是相當感謝。

焦：當您詮釋拉赫曼尼諾夫的作品，是否會受到他演奏同曲錄音的影響？

阿：我當然不能說沒有受到他的影響，但即使有，程度也不大。一方面我有我自己的個性和想法，另一方面則如我先前提到的，他的演奏即使在所有名家之上，是永恆典範，他仍然是「出自他那個時代」的典範。我和他來自不同時代，演奏風格和表現方式自然不會一樣，而這並不是我拒絕他的詮釋或影響。當我演奏他的作品，在演奏精神以及詮釋想法上的確會受其影響，但我不會複製他的演奏，而是以我自己的方式重新表現。我不會把不屬於作曲家想法的面向添加到我的演奏裡。有些曲子我和拉赫曼尼諾夫所用的速度雖然相當不同，我仍是以他詮釋此曲的精神來演奏，只是用另一個方式表現。

焦：但他往往不照著自己的樂譜彈……

阿：是的，但作曲家都是這樣。所有偉大的作曲家都會改變自己的想法，這很正常，也表示這些作品不是死的，而是活的、有機的。音樂是人的表現，當然也關乎人怎麼看世界。人的想法會變，音樂也自然會變。

焦：我好奇的是您是否把他錄音中所呈現的不同彈法，當成該曲的另

一版本？也就是說，鋼琴家可以照拉赫曼尼諾夫錄音中所呈現的更動（速度、強弱，甚至音符）來演奏？

阿：我還是照樂譜彈。作為作者，拉赫曼尼諾夫當然可以改動自己的作品，他有權力這樣做。我把那視為另一種可能，而我對他的樂曲非常滿意，並不認為需要更動，所以我仍然照譜彈。

焦：最後，請問我們在演奏拉赫曼尼諾夫作品時，最需要掌握的核心價值是什麼？

阿：對於任何一位作曲家與其作品，我們都要研究其表現與風格的邊界在何處。界限以內，你可以做任何想做的事；如果越了界，就會破壞作曲家或作品的精神。演奏拉赫曼尼諾夫，關鍵當然是如何展現恢宏長大的線條。他不只這樣演奏自己的作品，當他詮釋其他作曲家的音樂，也一樣演奏出恢弘長大的線條，這也是他再度超越其他鋼琴家之處。這又回到我剛剛說的，他是以一位偉大作曲家的眼光來演奏。許多鋼琴家不這樣彈。他們這邊做一點小花樣，那裡又玩一個小把戲，但這只是讓音樂聽起來很造作，也很不聰明。我很喜歡和歐爾頌合作演奏拉赫曼尼諾夫，他就有恢弘長大的線條與表達，悠遠延展的美妙句法。在我印象中，李希特也是這等大旋律的擁有者，他的拉赫曼尼諾夫讓我非常難忘；吉利爾斯也是頂尖，當然還有范・克萊本。我必須強調，拉赫曼尼諾夫那種恢宏長大的線條，背後其實是巨大的表達，對生死、對世界的大看法。那是作曲家對於存在，對於宇宙萬物的態度，千萬別把他的音樂做小了！

焦：說到克萊本，我特別好奇您在四次拉赫曼尼諾夫《第三號鋼琴協奏曲》錄音中所呈現的詮釋觀點變化。您的首次錄音（1963年）第一樂章仍演奏短捷版裝飾奏，曲速卻比較慢；到了1971年與普列文（André Previn, 1929-2019）的全集錄音，第一樂章採取較長大的裝飾奏，演奏速度大幅放慢。如此詮釋方向和克萊本當年在柴可夫斯基鋼

琴大賽（1958年）的演奏相似，我想請問您的詮釋是否真的受到他的影響？

阿：我的不同速度和克萊本並未直接相關。我當年很喜愛他的演奏，現在亦然，後來和他也成為好友。我永遠不會忘記他在柴可夫斯基大賽上的演奏，有些詮釋真是好得不得了，印象最深的是蕭邦《幻想曲》、柴可夫斯基第一號和拉赫曼尼諾夫《第三號鋼琴協奏曲》。他造成的影響極為巨大，但我不覺得那是「來自外國的」；他的老師正是俄國鋼琴大師羅西娜‧列汶夫人（Rosina Lhévinne, 1880-1976），我會說他的演奏把俄國學派發揮到精神上極為自由的境界。克萊本那時的演奏很難形容——那是建立在嫻熟技巧上的全然自發性、純真與溫暖，演奏拉赫曼尼諾夫正需要這種特質，這也是他能征服俄國人心的原因。我那時雖然很年輕，他的演奏仍然啟發了我，讓我學著以這種歌詠於心的「全然自發性」風格演奏拉赫曼尼諾夫。這是一種演奏態度的影響。我想在某些錄音中，我的確試著以他的態度來詮釋，但我不希望失去我自己的風格。我並沒有照著他的句法演奏，因為我有我自己的性格，但他那種演奏態度確實很迷人，特別是演奏拉赫曼尼諾夫。

焦：您怎麼看拉赫曼尼諾夫選擇演奏較短小的裝飾奏？您又怎麼看這兩個版本？

阿：我覺得長大版更符合這首作品的形貌，其音樂發展也更恰當。拉赫曼尼諾夫之所以演奏短小版，我想那是因為他對自己的作品總是很害羞，甚至沒信心。我們都聽過很多這樣的故事，比方說他演奏《柯瑞里主題變奏曲》，只要聽眾咳嗽聲一多，他就跳過一個變奏。我到紐約拜訪霍洛維茲，他也告訴我拉赫曼尼諾夫對他說：「演奏我的作品，你愛怎麼刪改就怎麼刪改。」——可見他是多麼謙虛，也多麼沒安全感。對他而言，少彈少錯，所以在長大版和短小版之間，他挑了短小版。他的第三號錄音還刪了很多樂段，我可不照他的刪減來彈。

焦：那他的《第二號鋼琴奏鳴曲》呢？克萊本的錄音以1913年版為本，但混合部分1931年版，您的錄音在第二樂章的版本替換則和克萊本類似。

阿：此曲我喜歡1913年版遠勝過1931年版，因此我也演奏1913年版。然而在少數段落，我覺得1931年版的確比1913年版更好，所以我取用，但那也不過幾小節而已。因此對我而言我還是彈1913年版，而非混合版；那幾小節的更動，我則視為拉赫曼尼諾夫本人對原曲的「更正」。至於和克萊本的相似，只能說是我們的想法相同吧！

焦：非常感謝您的慷慨分享。最後，從蘇聯到西方，從極權到自由，從鋼琴到指揮，在經歷過這麼多之後，您對人生有何看法，對世人有何期待？

阿：我只簡單的希望，人們能夠盡可能地付出與貢獻。身為藝術家，我能做的非常有限。我希望我的音樂，以及我的所作所為，至少能對那些能思考，也願意思考的人提供一些想法。我希望他們能思考自己在世界上的意義、如何讓別人的生活更好，以及如何讓這個世界變得更好。相較於那些擁有權力的政治人物，藝術家的力量其實很有限，但我們不該低估。如果有更多人能接觸藝術，倘佯在藝術世界裡，大家都會更好，都能自我提升。我這樣說不是高談理想，而是很實際地建言。如果藝術能夠感動人心，這種感動就可以轉化成力量，改變你自己也改變世界。人們常常不去想「我是誰？我在這個世界上能做什麼？」常常太功利而不願意去幫助。生命中有太多事需要思考、需要行動、需要改變。這個世界上有那麼多人需要幫助，到處都是戰亂、飢餓、災禍。即使我知道能做的是那麼有限，但絕對不能因為能做的少就不去做。只要我們都有共同的夢想，我們就該盡最大努力讓夢想成真。

雅布隆絲卡雅 1938-

OXANA
YABLONSKAYA

Photo credit: Henry Grossman

1938年12月6日出生於莫斯科，雅布隆絲卡雅在莫斯科音樂院師事郭登懷瑟，為其最後的學生。她曾擔任妮可萊耶娃的助教，後來也在莫斯科音樂院擔任教授，並任莫斯科愛樂獨奏家。她代表蘇聯在隆─提博、里約熱內盧和維也納貝多芬大賽皆獲佳績，並在蕭士塔高維契65歲生日音樂會上演奏。1977年她移民美國，在Alice Tully廳和卡內基廳演出後一炮而紅，並受邀任教於茱莉亞音樂院。她的演奏技巧精湛且氣勢恢宏，在演奏、錄音與教學上皆有傑出成就。除編校樂譜外，著有自傳《我的小手人生》（*My Life with Small Hands*）一書。

關鍵字 —— 孫百揚、郭登懷瑟、妮可萊耶娃、反猶主義、蘇聯、教
　　　　　學、女性音樂家、音樂教育

焦元溥（以下簡稱「焦」）：請談談您從小學習音樂的過程。

雅布隆絲卡雅（以下簡稱「雅」）：我的父母都不是音樂家，但他們都喜愛音樂，特別是家父。他是工程師，真正的夢想卻是當小提琴家，只因為我祖父過世得早，家庭條件無法支持而作罷。雖然他在他的專業領域相當優秀，仍然以不會拉小提琴為憾。他愛小提琴到就算躺在病床上，也要聽小提琴的音樂。縱使即將告別人世，意識都模糊了，他還是哼著柴可夫斯基的《小提琴協奏曲》。不過很有趣的是，雖然我父母親那一輩都沒有音樂家，可是我和姐姐卻成為音樂家，也算彌補我父親的遺憾了。

焦：令尊會逼迫您學音樂嗎？

雅：一點也不！其實不用他逼，音樂對我而言非常自然。我姐姐學小提琴，副修鋼琴，我小時候就跟著她去上課。我在還沒學鋼琴之前，就已經能把聽到的旋律在鋼琴上彈出來，哼唱之間配上些伴奏，把音

樂當遊戲。有人來我們家，我可以把所有聽過的旋律唱出來或用鋼琴彈出來，還開心地接受大家點歌。大人們看了覺得很驚奇，認爲我非得學音樂不可。我正式學鋼琴後，進步相當快速，一切都很容易。

焦：在莫斯科音樂院之前，您和凱爾涅夫、阿胥肯納吉都出於傑出女教師孫百揚門下。一位教師能擁有您們三位傑出門生，眞是成就非凡。可否特別談談她？

雅：孫百揚是位非常神奇的老師。我們笑說她有一個神奇的鼻子，總是能聞出天才。她可沒興趣花時間琢磨一般學生，要的就是天才。她是很好的老師，對學生很關心，而且是眞誠的關心。她知道我的個性、學習、想法與生活，也常和我父母聊天。她可以讓每個學生都覺得自己是老師最偏愛的小孩，但她也對學生非常誠實，認眞教導並改正我們的錯誤。

焦：她也演奏嗎？

雅：她在課堂上幾乎不彈，頂多偶爾彈一些音符而已。她可能怕學生模仿她，不過即使是幾個音，仍能展現美麗的音色。

焦：孫百揚班上有這麼多天才，學生之間不會起衝突嗎？

雅：若說她的教法有哪一點我不喜歡，那就是她常以刺激的方式讓學生進步。她會說「某某人彈得多好，爲什麼你和他差那麼多」這樣的話。有時候她是對的，但有時這甚至不是事實，她只是想以此激發我們的競爭心，然後更努力練習。我現在能知道她的用心，可是這樣的話往往很傷人，讓我常受打擊。我知道我當時有多受傷，因此我教學時從不會用如此方式刺激學生。

焦：但許多天才在一起，年紀又小，難免會有競爭心。

雅：那可不一定。我覺得這和成長地方有關。我從小在莫斯科長大。在這裡，即使是中央音樂學校，班上都有好多天才。我當年的同學，後來很多都成了國際大賽得主，只是並非都有很好的事業。我和這些天才一起長大，「神童」對我而言根本不特別，自然也不會驕傲或覺得自己突出。上帝給了我音樂天分，並不表示我就得和其他人不同。除了音樂才華，我仍是一個正常人，我也希望是正常人。然而，有些從小地方轉到莫斯科來的同學，他們就不是如此。在其成長的地方，可能就只有他們是天才，所以習慣被吹捧，習慣接受讚美，習慣自己是第一，習慣與眾不同。到了莫斯科，往往還是這副樣子；參加什麼比賽，都覺得自己該第一，也非要拿第一，這就很讓人討厭了。我很慶幸自己在莫斯科出生長大，讓我永遠知道要謙虛學習。

焦：您進入莫斯科音樂院後跟傳奇的郭登懷瑟學習。當時為何選擇他？

雅：我跟他學的時候，他已經80歲了。當時蘇聯的80歲，等於是美國的150歲，在我們眼裡根本是神話般的歷史人物。那時音樂院有很多好老師，像是費利爾等名家，我的確可以有其他選擇。我想之所以跟著郭登懷瑟學，在於我是個非常調皮的小孩。你大概很難相信，我那時在學校裡根本是個男生，天天追著人打。我到現在也都比較沒耐心，塞車對我來說簡直是酷刑。郭登懷瑟一向以嚴謹、精確、理性聞名，對樂譜版本與詮釋句法極為講究。我想對我的音樂發展，他應該可以幫助我更多，控制住我狂放不羈的性格，讓我更專注於嚴格的音樂研究。另外，孫百揚也希望我去找郭登懷瑟學，因為阿胥肯納吉向伊貢諾夫派的歐伯林學，凱爾涅夫向紐豪斯學，如果我向郭登懷瑟學，那她三個得意門生就分屬莫斯科鋼琴界三大巨頭，她也更能比較這三人的教學法和我們的發展。除了郭登懷瑟，我也很幸運能得到巴許基洛夫的指導。他那時剛當上郭登懷瑟的助教，所以我其實是他第一個學生。

焦：他是怎麼教的呢？一樣是理智分析那一派嗎？

雅：巴許基洛夫對音樂了解極深，他會先仔細分析作品的結構章法，以及各種塑造音色的方式，教得相當詳細。他的教學很瘋狂，在鋼琴旁又叫又演又跳，用各種誇張方法讓學生了解他的意見。他是非常傑出的老師。郭登懷瑟在我畢業前過世，我研究所課程則向妮可萊耶娃學，也擔任她的助教。

焦：可否請您談談郭登懷瑟的教學？

雅：基本上，他是非常古典派的鋼琴家，曲目也偏向古典樂派與貝多芬。當年妮可萊耶娃想彈普羅柯菲夫的鋼琴協奏曲，他都沒有興趣指導，可見其個性。他有名的是他的訓練。即使教小孩，也要求學生能自由移調演奏巴赫，或單獨彈巴赫賦格的某一聲部。這是很好的訓練，因爲學生往往不知道自己在彈什麼，如此作法等於逼學生徹底了解作品。

焦：經過郭登懷瑟的訓練後，您成爲怎麼樣的鋼琴家？

雅：我還是直覺型的演奏者。當然我有能力分析，學生有問題我都幫他們找出解答。然而我拿到曲子就直接彈，順著我的直覺去演奏。

焦：您對所有作曲家都能按照直覺演奏嗎？

雅：作曲家中讓我感覺最自在的是貝多芬。我很喜歡彈，演奏起來也很合我的個性。我最愛的作品就是貝多芬《第四號鋼琴協奏曲》。古典和巴洛克音樂也讓我覺得自在，反觀浪漫派音樂我就得花功夫研究學習。舉例而言，蕭邦就不是那麼切合我的個性，我花了很多年才敢彈，這就是我無法只用本能就演奏的作曲家。

焦：李斯特呢？您演奏並錄製了許多李斯特作品，還都是得獎之作。

雅：老實說，我一點都不喜歡李斯特。我喜愛他的改編曲，像是舒伯特歌曲改編曲，或《西班牙狂想曲》（*Rhapsodie espagnole*）這種以佛利亞舞曲（La Folia）改編的作品。對我而言，他是很好的鋼琴家，但不是很好的作曲家，我實在難以忍受他的音樂，連《B小調奏鳴曲》我都不喜歡。

焦：但您不是也彈了他的《第一號鋼琴協奏曲》？

雅：那是我的忍耐極限，反正樂曲不長。李斯特自己的作品一旦超過20分鐘，我就受不了。

焦：您如何面對技巧問題？也是靠直覺嗎？

雅：的確！我從小就沒遇到過什麼技巧問題。我常說我不「練習」。我視譜很快，拿到曲子就直接彈，而不是一段段慢慢練，我也不做技巧練習。有些人覺得我藏私，認為我一定有什麼獨特祕訣，老實說真的沒有，我就是直接彈，也不會遇到技巧障礙。當然，我會為學生解決問題，但我自己從來不是這樣思考性地彈。

焦：郭登懷瑟的許多得意門生，像妮可萊耶娃、L.貝爾曼和您，都有一種銀亮而充滿光澤的音色。這是巧合，還是他就是希望學生彈出如此音色？

雅：我覺得他沒有這樣想。如果我到別人班上，我的音色也不會徹底改變，因為音色反映個性、反映靈魂。除非我的個性改變，不然我的音色就是反映我自己。孫百揚是教導音色的能手，但她學生的音色也都不同。我除了向郭登懷瑟這一派的鋼琴家學習，準備比賽時也常彈給米爾斯坦（Yakov Milstein, 1911-1981）聽。他是伊貢諾夫的學生，

蘇聯著名的學者型鋼琴家。對我而言，伊貢諾夫派擁有最驚人的聲音，音色實在美得出奇。李希特出國演奏前也都會彈給米爾斯坦聽。除了米爾斯坦，我也彈給許多室內樂老師或其他教授聽，而他們是紐豪斯的學生。所以我不是只有接受到郭登懷瑟派的指導，而我的音色仍然反映我的個性。

焦：妮可萊耶娃在晚年曾來台灣演出，我很幸運聽過她的現場。可否請您也談談她？

雅：她非常特別，對音樂有無止盡的渴望，演奏曲目大概是所知鋼琴家中最大的一位，幾乎無所不包。她永遠在學新作品，過世前三年，還在美國首次演出拉赫曼尼諾夫《第四號鋼琴協奏曲》，非常戰戰兢兢。她熱愛巴赫，認為巴赫具有純粹的音樂性……

焦：她演奏巴赫時會自加低音或八度，您怎麼看這一點？

雅：為什麼不呢？我們現在使用的樂器和巴赫那時不同，而他許多鍵盤音樂其實是設計給管風琴演奏，我們可以做些改變讓效果更好。這其實也反映了她對音樂與表演的看法。有次她彈拉威爾《左手鋼琴協奏曲》，在一段鋼琴極高音處竟然用右手去彈，頓時全場譁然，我看了下巴都快掉下來了！然而她不以為意，說：「首演者右手被炸斷，但我又不是沒右手！」顯然，把音樂表現出來才是她最大的目的。音樂本身勝過一切，演奏家也該有創造的權利。

焦：無論如何，我非常佩服妮可萊耶娃的曲目，可惜她的許多錄音並不在她的最佳水準。

雅：她對音樂的熱愛讓她想彈遍所有的鋼琴曲，也樂於開音樂會跟人們分享她對音樂的愛。妮可萊耶娃尤其喜歡彈全集，像貝多芬全部的鋼琴奏鳴曲、巴赫全部的鍵盤作品、全套蕭士塔高維契《二十四首前

奏與賦格》等等。有些作品，例如巴赫，她可以客觀地演出，音樂也會很自然迷人。但許多作品需要深入思考和深刻情感，需要花時間醞釀，並不能這樣準備。妮可萊耶娃記性太好，常因為學得太快又太急於演出，導致準備不夠。我還記得她第一次彈貝多芬鋼琴奏鳴曲全集，彈到《槌子鋼琴》等最後數首奏鳴曲那場，吉利爾斯陪著紐豪斯來聽。妮可萊耶娃很明顯地沒準備好，不在最佳狀況。紐豪斯聽了非常生氣，氣到拿著拐杖當場重重地幫她打拍子 —— 吉利爾斯看得臉都綠了！但誰又知道她其實只學了4天就上台呢？不過我必須說她的生活非常辛苦，無法兼顧一切。她有個弟弟是唐氏症患者，妮可萊耶娃一生都在照顧他，是我所見過最好的姐姐。她的弟弟雖然智能受損，只要一聽到姐姐彈琴，總會跟著搖擺哼唱。誰知道呢？說不定她的弟弟也會是位音樂家。

焦：這真是太可惜了！我不知道她有這麼苦的生活。

雅：妮可萊耶娃最後是在舞台上倒下的，當時她正在演奏她心愛的蕭士塔高維契《二十四首前奏與賦格》。我後來看到照片，她在演奏會上戴的圍巾正是我在台灣買給她的禮物，瞬間淚水奪眶而出。唉，她可以活更久的！她很晚結婚，結了兩次，都以丈夫過世結束，也都很短暫。最後她必須一個人教學、演奏、安排演出、照顧小孩和弟弟。那是多麼艱苦的生活！她被送到醫院後，她的朋友帶了CD到她床前，播放她演奏的蕭士塔高維契《二十四首前奏與賦格》給她聽。你知道嗎，那時她雖已重度昏迷，她的腳竟然跟著音樂打拍子，彷彿要把那場中斷的音樂會彈完！她從小就是天才兒童，一生都熱愛音樂，到離開人世時仍然如此，我非常懷念她。

焦：您參加隆—提博、里約熱內盧和維也納貝多芬大賽都得到好成績，當時國家特別選擇您去比賽嗎？

雅：不。我參加比賽都得靠自己爭取。在蘇聯比賽要先通過甄選，這

對我其實非常不利，因爲我既非共產黨員，又具有猶太人身分，還有猶太人名字。在那個反猶歧視非常強烈的社會，如果父親是猶太人而母親不是，許多猶太人選擇冠母姓，就是不想被認出是猶太人。有些音樂家如果是猶太人姓氏，根本很難有好的發展。我的姓氏來自波蘭，名字卻是猶太名，還是很明顯。身爲猶太人，我必須彈得比別人好十倍、經過三、四次挫敗後才有可能得到機會。

焦：這或許也解釋了俄裔猶太人出了那麼多傑出音樂家的原因。

雅：在蘇聯，甚至以前的帝俄，猶太人只被允許從事某些行業。有天分的去學音樂和藝術，有才智的去當科學家、工程師，或者從商，政治則是完全不可能。然而猶太人極爲重視家庭教育與家庭價值，只要小孩有藝術天分，家長會全力支持。畢竟，若能成爲傑出音樂家，猶太人才有可能出國演奏，離開蘇聯去看外面的世界。換個角度說，當音樂家也比較「安全」。音樂家在蘇聯還可以盡情演奏；作家若是盡情寫作，那就準備進牢房。不過即使是頂尖的音樂家，在那種政治體制下也不一定都能出國，像格琳堡和金茲堡（Grigory Ginzburg, 1904-1961）等人都是例子。說到金茲堡，我到了美國才發現我們原來是親戚，關係還不算遠。他也是郭登懷瑟的著名學生，蘇聯一代李斯特名家。他的滑奏很神奇，有次他還示範在白鍵上滑二度給我看，真是妙不可言。

焦：您一定也面對過許多對猶太人的歧視。

雅：我考博士班就是如此。我的成績很高，但學校就是不收，因爲猶太人不能占太多名額，而他們已經收了一個猶太人，要幾個月後才能再收我。我本來想參加第二屆柴可夫斯基鋼琴大賽，那時甄選很困難，但我彈得很好，又是郭登懷瑟最好的學生，所以大家都覺得我很有希望，郭登懷瑟也很樂觀，覺得我一定會有好成績。然而柴可夫斯基大賽6月舉辦，郭登懷瑟卻在前一年11月過世。那時音樂院各大頭

與評審都有自己支持的對象，郭登懷瑟一走，我頓失依靠。他過世三天後正是下一輪選拔，我就被踢掉了，巴許基洛夫還非常難過。我只能說，比賽非常政治、非常現實，光靠音樂能力往往還是不夠。

焦：您那時一定也很難過。

雅：是也不是，因為我懷孕了。如果我要參加比賽，就必須認真準備。我想照顧身體和準備比賽往往相悖。真的參加了，6月挺著大肚子上場，對胎兒有什麼影響也未可知。至少，緊張總是對胎兒不好。如果兩者只能取其一，我當然選擇小孩，沒有什麼會比我的兒子更重要。我後來決定移民，也是為了兒子。我或許可以繼續在這種體制與歧視下生活，但我不能讓孩子在這種環境下長大。為了孩子，我一定要離開。

焦：聽說您花了兩年時間才成功離開。

雅：是的，我1975年申請，到1977年才獲准。這兩年多的時間極其艱苦。我本來在莫斯科音樂院教琴，但一申請移民，學校馬上開除我，我立即失去工作。我沒有錢移民，只得把家當賣了，包括我心愛的貝赫斯坦鋼琴。我有將近兩年的時間不能正常練習，所幸有朋友給我一架直立鋼琴，我才能稍稍練習。我永遠記得她對我的幫助。那時也沒人請我開音樂會，唯一的例外是郭登懷瑟遺孀讓我在郭登懷瑟博物館演奏，但那只是一個公寓故居而已。我像鬼一樣，人人都怕，不敢跟我見面或說話。不打招呼就算了，甚至還排擠我。我有陣子常到醫院；那時查克身體不好，也常到醫院。他也是猶太人，我們常聊天談心，建立起不錯的友誼。查克過世後，我想參加他的告別式，竟然也受排擠，只能遠遠地在角落觀看，連挨近棺木見他最後一面都不可得。那時只有一個人有勇氣走過來跟我握手問好——後來他當上莫斯科音樂院的院長，我永遠記得這件事和他的勇氣。

雅布隆絲卡雅於紐約 YAMAHA 中心演奏（Photo credit: Oxana Yablonskaya）。

焦：這樣的生活眞是太苦了。

雅：我那時常抱著我父親哭，覺得人生毫無希望了。

焦：當您到美國後，以4個月的時間準備，在 Alice Tully 廳演奏一炮而紅，隨之而來的卡內基廳音樂會更鞏固您的聲望。然而，那時您也接下茱莉亞音樂院的教職。這是因爲您樂於教學嗎？

雅：我16歲自中央音樂學校畢業後，17歲孫百揚就找我回學校教琴。她甚至讓我教小提琴大師柯岡（Leonid Kogan, 1924-1982）的女兒，所

以我第一個學生就是妮娜・柯岡（Nina Kogan, 1954-）。這真是非常大的信任與肯定。我到美國後不久，茱莉亞音樂院就邀請我擔任鋼琴教授，我那時簡直不敢相信——這可是和莫斯科音樂院並駕齊驅的學校呀！我自然馬上接受。我的經紀人大惑不解，我這才知道對美國人而言，接下教職意味我不是專職演奏家，甚至有結束演奏事業之意。然而教職在蘇聯的意義全然不同，幾乎所有偉大音樂家都是莫斯科音樂院的教授，他們也都覺得自己有傳承知識給下一代的責任。如果你去問柯岡、羅斯卓波維奇、歐伊斯特拉赫等人他們做什麼，他們不會說他們是演奏家，而會說他們是莫斯科音樂院的教授。對我而言，能擔任教職是極大榮譽，我也很樂於幫助學生。

焦：但您那時為何不選擇全力衝刺演奏事業？畢竟教學可以晚些，有些時機錯過卻不會再來。

雅：我選擇自己的人生。我從不嫉妒別人的事業，也不去比較，因為我知道世界上沒有圓滿的事。觀眾只會看到演奏家在舞台上的光彩與事業，卻不知道他們私底下的生活可能是一團混亂。許多人為了事業犧牲家庭、犧牲自己，為求名利不計代價。我不是這種人，我過得心安理得。我不會因為音樂會邀約，就忘了當初帶著父親和兒子離開蘇聯的初衷。當然，我努力工作。我認真教學和演奏，我到美國後的一切都是我自己掙來的，但我知道自己的限度。我有家庭，更是母親。我希望我是我兒子的好母親，也是我家五隻狗寶貝的好媽媽。

焦：您在莫斯科音樂院和茱莉亞音樂院都擔任教職，您如何看各地不同的鋼琴學派？

雅：狹義而論，我們的確可以觀察到音樂表現的地域特色；然而廣義而論，地域性的學派其實不存在。郭登懷瑟年輕時在德國學過鋼琴，霍洛維茲則影響了一整代的美國鋼琴家。音樂沒有國界，我不相信有所謂的鋼琴學派，事實上也沒有純粹的德國學派、法國學派或俄國學

派可言。所有的鋼琴家都努力地想彈好鋼琴，即使方法不同，往往也能殊途同歸。

焦：您覺得如何能被稱爲是一位好老師？

雅：我覺得對老師最大的肯定與恭維，就是大家覺得他的學生演奏得很自然。這就像是畫家作畫，大家只想看到成品，而非底下的草稿。如果學生讓人聽得出老師的修改和設計，那肯定不是好的演奏。

焦：現在來自亞洲或亞裔的音樂家，逐漸成爲西方古典音樂的主流，亞洲學生在西方音樂學院裡更是表現傑出。以您多年的教學經驗，您如何看新一代的亞洲鋼琴家？

雅：亞洲和其他地方比起來，古典音樂的發展頗晚，但晚有晚的好處。亞洲的學生很有紀律，能認眞練琴，一些亞洲國家也大力提倡古典音樂，國民對此充滿熱忱。日本就是最好的例子，我曾經擔任日本國家鋼琴比賽的評審，我只能說年輕日本鋼琴家所展現出的水準眞的高得令人吃驚。不只日本，韓國也出了非常多的音樂人才。然而，音樂文化與傳統還是非常重要。許多極具天分的亞洲鋼琴家，在學校裡是頂尖學生，也能在國際大賽得到很好的名次，但他們往往僅止於此，得獎後就回國教學，從此不再練習，甚至不再演奏。對我而言，這根本是不可思議的事。如果對音樂有愛，又有能力，怎可能讓自己不練不彈？但很多亞洲學生眞是如此。我想這可能是古典音樂對他們而言只是學習科目，沒有內化成他們的價值與生命。這實在很可惜。我們也看到許多亞洲學生學習音樂只是想成名，以事業成功與否作爲學習與演奏的價值，這讓人非常難過。

焦：許多學生的態度也讓我難過，不僅對音樂只有名利心，也相當驕傲無禮。

雅：不只亞洲學生，現在很多學生都是這樣。以前有位事業很有成就的女士找我學琴，音樂是她的夢想，但她未能好好學習，到老才回到音樂。她雖然彈得不好，但非常有心學，我也努力敎。有一次，有個學生在她之後上課，等那位女士離開，這個學生竟然很不屑地說：「那個女人最好快點搬去非洲，她去彈給動物聽還差不多！」我的天呀！她怎麼可以在自己的老師面前說這種話！這眞的非常無禮，缺乏對人的尊重，更別提敎養。很遺憾，這樣的學生眞的愈來愈多。

焦：我覺得這和家長也有很大的關係。

雅：正是。他們寵小孩，卻不能給予正確的觀念。他們只知道比賽和名次，完全不管音樂與藝術。如果有這種父母，小孩要能夠成爲眞正的藝術家，大概有很大的困難。

焦：最後，您對年輕音樂家有何建議？

雅：有位年輕畫家帶了作品去見夏卡爾（Marc Chagall, 1887-1985），夏卡爾看了他的畫，只說：「你要先把繪畫基礎打好，再去想如何表現你自己。」現在許多學生不把心放在嚴格的音樂學習，只去想如何表現自己，如何利用音樂來成名。我希望年輕音樂家能回到音樂，思考作爲音樂家的責任。

薇莎拉絲 1942-

ELISSO
VIRSALADZE

Photo credit: Georg Anderhub

1942年9月14日出生於喬治亞首府提比利希，薇莎拉絲跟祖母學習鋼琴，後至莫斯科音樂師事紐豪斯與查克，曾獲1959年維也納世界青年聯歡節（World Youth Festival）比賽第二名、1962年第二屆柴可夫斯基鋼琴大賽第三名，以及1966年舒曼鋼琴大賽冠軍。薇莎拉絲自1960年代即任教於莫斯科音樂院，除了以獨奏家身分活躍於世界舞台，更是舉世知名的室內樂名家，並擔任特拉維音樂節（Telavi Festival）總監。她曲目寬廣，技巧渾然天成，李希特曾讚譽為當今最傑出的舒曼詮釋家。

關鍵字 —— 安娜塔西雅・薇莎拉絲、柴可夫斯基大賽、俄國鋼琴學派、查克、鋼琴學派、比賽、演奏風氣、技巧、舒曼作品詮釋

焦元溥（以下簡稱「焦」）：您在充滿音樂的家庭成長，又向祖母學習鋼琴。可否談談您的成長過程和您非凡的祖母？

薇莎拉絲（以下簡稱「薇」）：我成長過程中確實充滿音樂，但沒有刻意被訓練成鋼琴家。我祖母是葉西波華的學生，葉西波華是著名大鋼琴家雷雪替茲基的學生，也是他「其中一位」太太。我祖母在聖彼得堡跟她學了將近8年，成為非常好的鋼琴家。貝多芬五首鋼琴協奏曲、舒曼《鋼琴協奏曲》還有蕭邦《第二號鋼琴協奏曲》等等，都是她相當著名的曲目。很可惜她年輕時就苦於手傷，無法持續演奏事業。也因此，她教琴特別要求放鬆，注重身體的自由，深怕學生重蹈覆轍。她班上也出了許多名家，例如弗拉先科、巴許基洛夫。

焦：您自己的學習呢？由祖母教孫女不會覺得奇怪嗎？

薇：當然奇怪。本來祖母不打算教我，是她發現我總是喜愛看她教

琴，還能在學生彈完之後，跑到鋼琴前把剛剛聽到的旋律和伴奏憑記憶彈出來，這才肯定我有天分。我9歲才開始學琴，但因爲我憑聽力就學會很多曲子，雖然學得遲，卻越級上課，倒也沒有耽誤時間。

焦：她對您一定相當疼愛吧！

薇：疼愛歸疼愛，但傳統俄國式教學總是相當嚴格，我祖母又是非常有紀律的人。每天早上9點整，她就坐在琴前練習，之後研究學生要上課的作品，然後從中午教到晚餐時間，睡前繼續讀譜研究──她的枕邊讀物就是樂譜，總能讀出新發現──隔天早上9點整繼續練琴、研究、備課……。祖母不容許任何自滿或虛榮，也從來沒有對我的演奏說過一句讚美。我所得到最好的評語就是：「你能彈得更好！」在學琴上，我和她其他學生並沒有差別，唯一的不同是我祖母在家裡教，我必須等到她的學生彈完後才能練習，我永遠在等鋼琴！

焦：您自己的感覺呢？

薇：我總是能享受音樂！我14歲到莫斯科，開始在聽衆面前演奏，之後也參加比賽。我16歲參加了在維也納舉行的世界青年聯歡節比賽；聽起來好像不太正式，但小提琴的評審是柯岡，鋼琴組是吉利爾斯，其實是很正經的比賽。再來是1961年全蘇音樂大賽，1962年第二屆柴可夫斯基大賽，還有1966年的舒曼鋼琴大賽。每次參加比賽，我都覺得是非常有趣的經驗。我喜歡演奏的感覺，我也眞的一次比一次進步！不過我最大的遺憾就是當我14歲站上舞台時，祖母已不良於行，所以她從未聽過我在舞台上的演奏，而在家彈和在音樂廳裡彈又是兩回事……

焦：這眞是一件憾事。說到比賽，您20歲就參加第二屆柴可夫斯基大賽，榮獲第三名。

薇莎拉絲與祖母、父母及兄長（Photo credit: Elisso Virsaladze）。

薇：那是很特別、很難忘的經驗。參賽前父親告訴我「取法於中，僅得乎下」。如果心裡只準備要拿第三名，很可能只會拿到第五、六名。如果我想拿前三，就必須做好準備，以拿冠軍為目標。結果還真是如此！

焦：那屆比賽不是特別「政治」嗎？蘇聯當局還逼出阿胥肯納吉來確保奪冠？您沒有感受到特別的壓力嗎？

薇：那是他們的事。我還是彈我的，完全為了樂趣而演奏！我沒有壓力，在比賽時享受演奏。

焦：比賽有時只能說是一場演奏。像首屆柴可夫斯基大賽的得主范‧克萊本，後來只在范‧克萊本大賽時出現，已經退出舞台了。

薇：那是最最極端的例子了。我聽了那屆比賽，克萊本彈得像神一樣，光芒萬丈而高高在上，把其他參賽者都壓在他之下，真是不可思議的精彩！然而他最後幾次回到蘇聯的演奏，卻讓人極為錯愕。我真希望他沒有再回來。那種落差實在太大了，大到讓人心碎。

焦：您的祖母是非凡的鋼琴教育家，郭登懷瑟、伊貢諾夫和紐豪斯都是她府上常客。可否為我們談談這三大巨匠的異同？

薇：你真是問對人了！我真的知道這三人的分別。伊貢諾夫因躲避二次大戰，曾在我祖母家住了一年，他是非常謙遜、內向的人。郭登懷瑟則是非常「社會化」的人。人們印象中音樂家應該專注於音樂，當超脫的藝術家，郭登懷瑟卻注重音樂與社會的連繫，作出許多貢獻。他創辦了中央音樂學校，系統化訓練幼童；對於離鄉背井又阮囊羞澀的學生，甚至讓他們住到家裡，真是了不起的大人物！不過在教學上，他們兩位教學時仍是一對一指導，紐豪斯卻是開放性的大堂課討論。

焦：他們的藝術性格和教學系統呢？

薇：紐豪斯是非常藝術家性格的人，對藝術的全面認識超乎想像，你根本不知道他的界限在何處。以鋼琴演奏而言，在台下，紐豪斯縝密分析作品，學術上也成果卓著，但他在舞台上卻總給人一種淋漓盡致，完全自發性的感覺。郭登懷瑟的演奏也很藝術性，有自己的風格，不過他的學術性更強，更強調作品的解析。教學上他也很注重學生對樂曲的理解，要求學生「知，然後行」。伊貢諾夫則是迷人的混合，他的演奏擁有美麗音色、自然樂句、感性處理與高貴表情。特別是後者，在他演奏的柴可夫斯基《G大調大奏鳴曲》中發揮至極，我想那是這首作品最好的演奏了。不過伊貢諾夫最了不起的，是他的演奏永遠在進步！家父聽了他晚年最後幾場音樂會，就說他仍在持續進步，每次都能達到更高的境界。不過他還是一樣謙虛；當我父親到後

台恭喜他,他竟說彈得不好,不過是小孩的水準罷了。技巧上這三人各有不同觸鍵,音色不同,教學方法也不同。像是伊貢諾夫非常著重歌唱般的音色,紐豪斯強調色彩的變化與藝術想像,郭登懷瑟注重學術性和技巧性。但論及最終,他們都以激發並培養學生的藝術個性,讓學生成為具有自己特色的鋼琴家為宗旨。畢竟,每個人都希望能有完美的歌唱線條、豐富音色和深刻內涵。方法不同,結果卻是殊途同歸。我知道你很想分清楚這些派別的差異,但事實上難以細分。不過可別忘了芬伯格,他絕對是可與他們等量齊觀的大師。

焦:他確實極為傑出,演奏的巴赫和史克里亞賓都很精彩,技巧驚人,又會作曲。

薇:不只如此,芬伯格也寫了許多論述,都是相當精彩的文章。他的巴赫兩卷《前奏與賦格》,我想可能是所有錄音中最傑出的演奏,史克里亞賓《第四號鋼琴奏鳴曲》也是如此。

焦:但他不也是郭登懷瑟的學生嗎?為什麼要將他特別列為一派?

薇:因為芬伯格實在是太傑出的鋼琴家,技巧輝煌而音樂深刻,比郭登懷瑟還要出色,所以必須將他特別列出來。比較可惜的是他的出名學生不夠多。我覺得這和他的教學無關,有時候這就是命,芬伯格就是沒有學生運。伊貢諾夫出了歐伯林和費利爾,紐豪斯更出了吉利爾斯和李希特。有了這樣的學生,這個派別自然名滿天下。

焦:您後來向紐豪斯學習,又到他的學生查克班上深造。可否請您特別談談查克?

薇:我到查克那時已經是研究生了,後來也當他的助教,同時也到歐伯林那兒去幫忙。那段時間我學了很多,特別是能從這兩位大師的演奏和教學中互相比較觀摩。

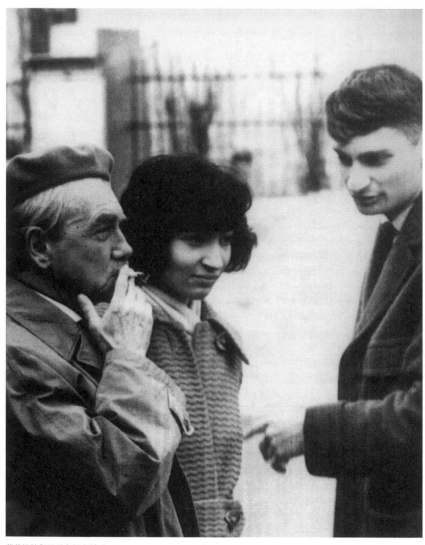

薇莎拉絲與兄長和紐豪斯（Photo credit: Elisso Virsaladze）。

焦：他們都是演奏名家，分別是第一屆和第三屆蕭邦大賽冠軍。請問查克的教學有何獨到之處？

薇：查克是位講求純粹與完美的人。所謂的純粹與完美，對他而言就是忠於作曲家意圖，呈現作品中作曲家意圖的純粹性。他教學的獨到處，在於能有效教你如何學習作品。樂曲是織體、結構、內涵、音符、風格等等的綜合，有時面對新作你真不知道要從何下手，但他就是能提綱挈領，讓你迅速而全面地掌握作品。這也是音樂家真正重要的工作。在我們那個年代，哪個學生要彈李斯特《B小調奏鳴曲》或貝多芬《第四號鋼琴協奏曲》，絕對是轟動校園的大事。因為這些作品內涵非常深邃，必須經過深思熟慮方能表現，能完美掌握內涵已經很不容易，更何況還要彈出自己的見解！要彈就要彈好，不然就不要彈。現在則多是小孩開大車，結果慘不忍聞。

焦：歐伯林是伊貢諾夫的學生，您是否能夠由查克和歐伯林的教法中比較出紐豪斯和伊貢諾夫派的不同？

薇：查克和歐伯林之所以傑出，不是因為他們是紐豪斯和伊貢諾夫的學生，而是因為他們是查克和歐伯林！查克的教法很仔細，仔細到每個小節都認真推敲，絕對沒有任何遺漏。歐伯林則是給大方向，給予概念和思考上的指導。這兩人都是非常好的音樂家，但我覺得查克在教學上的成就更大。我很幸運能跟他學習，他是非常慷慨、高貴的人。

焦：在紐豪斯過世後，您為何決定跟他學？

薇：我原先想去吉利爾斯班上。那時是1964年，我母親也在同一年過世。她生前認為我一定會成為吉利爾斯的學生，非常高興地期待，所以當他沒有收我的時候，我非常難過。我不知道為何他不收。那時我第一次演奏舒曼《克萊斯勒魂》，而且是在沒有人指導下自主學習。吉利爾斯對我說：「我在廣播中聽了你的《克萊斯勒魂》，我認為你不

再需要老師了。」當然,我覺得他並不是很認真地說這句話,我也不知道這是否就是他沒有收我的原因。後來紐豪斯的遺孀建議我跟查克學,我也就到查克班上。現在看來那眞是好建議。

焦:說到俄國鋼琴學派,您怎麼看待以聖彼得堡爲本的「俄國鋼琴學派」到後來以莫斯科爲本的「蘇聯學派」這之間的發展?現在年輕一輩的俄國鋼琴家,彈琴往往只強調快速、大聲,卻沒有細膩處理音色,彈琴愈來愈機械化,這是「蘇聯學派」的問題嗎?

薇:我非常同意你的觀察,現在俄國鋼琴家彈琴的確愈來愈機械化,只知一味敲擊,追求音量和速度。然而,我不覺得這只是俄國學派的問題,而是全世界年輕鋼琴家的普遍問題。所謂的「俄國鋼琴學派」其實來自歐洲。當然,俄國出了安東·魯賓斯坦這樣可說是自己成才的傳奇大鋼琴家,但李斯特和雷雪替茲基都對俄國學派有很大影響,西洛第就是李斯特的學生。我認爲俄國鋼琴學派最傑出的成就,在於音色和歌唱句法。傳統俄國學派對聲音的掌握,堪稱獨步全球,也成爲這個學派最核心的美學價値。我祖母給我的第一堂課,就是講解如何觸鍵。她要我觀察鋼琴的機械構造,告訴我一個音可以有多少種表情與質地,接著教我彈出具歌唱性的聲音。然而,並不是只有俄國學派訓練出的鋼琴家才能有美好音色和歌唱句法。例如柯爾托,他的演奏是那麼優美,音色出奇動人。他是法國人,那又如何?美國的卡佩爾(William Kapell, 1922-1953)和堅尼斯不只有驚人技巧,也有動人歌唱句和音色。當然俄國鋼琴學派具有偉大的傳統,我們也以此傳統自豪,但任何人只要能把鋼琴彈好,都是傑出鋼琴家,無論出自哪個學派。

焦:但不同地域還是發展出不同的鋼琴演奏特色。像傳統法國學派有所謂的「珍珠般」的彈法,而早期俄國鋼琴學派的列汶、拉赫曼尼諾夫、霍夫曼(Josef Hofmann, 1876-1957)等人則以「黃金般」的音色聞名。

薇：你說的沒錯，但俄國鋼琴學派內還是有許多不同的技巧派別和詮釋意見。我只能說無論是何分支，俄國學派的主要方向都是追求音樂內涵和完整技巧，尤其是音色和歌唱句，這一點非常重要。像傳統的法國式技巧，其實是很不全面的演奏方法，現在也沒有人如此教或演奏了。俄國學派發展雖晚，卻幸運地在最初就立下良好傳統。作為音樂家，能否從小就學習到正確的演奏方法和良好品味，常常決定了其後一生的發展，俄國學派在此非常成功。現在古典音樂愈來愈往流行化、商業化走，音樂詮釋的品味正在崩解，這完全是悲劇。這也就是你所觀察的，許多年輕鋼琴家的演奏愈來愈暴力和機械化的原因。這讓我非常傷心。

焦：是什麼原因導致品味崩壞？

薇：比賽要負很大的責任。評審水準良莠不齊，有些人根本沒耳朵，聽不出來音色層次和詮釋深度。鋼琴比賽彼此也在競爭，導致往往選擇在舞台上賣相好，能立即吸引聽眾的鋼琴家，這樣才能延續光環。但這和音樂是兩回事。生在我這一輩的鋼琴家，曾親眼見過許多偉大音樂家，比較容易知道音樂該有什麼樣的標準與原則。我很幸運能跟祖母學習，又得到紐豪斯、查克、尤赫利斯（Alexander Ioholes, 1912-1978，伊貢諾夫學生）、佩爾曼（Nathan Perelman, 1906-2002）等人的指導，給我良好的音樂觀。當我聽到現今許多比賽得獎者的演奏，說實話，根本無法忍受。音樂藝術本當提升聽眾的靈性和藝術感受，這才是音樂家、藝術家的責任呀！但現在為了賺錢，許多音樂家卻是降低水準以迎合多數人的口味。這實在背離藝術太多，也是太悲慘的事！許多大賽的冠軍得主，在一兩年內就不見了，更多的是下了領獎台就沒人理了。如果比賽選出來的都是同一種人，他們的演奏也無法帶來任何音樂上的啓發或新觀點，那要他們何用？藝術是長久的考驗、鋼琴家一生的功課，比賽只是一時罷了。

焦：除了比賽，我覺得經紀公司和唱片公司也要負很大責任。

薇：這正是我接下來要說的。現在很可悲的一個現象，就是很多音樂經紀人根本不懂音樂，他們只是商人。當然，音樂經紀人必須是商人，但如果不懂音樂，音樂家在他們眼裡不過就是商品。他們剝削音樂家，像擠檸檬一樣把音樂家榨成汁，但得到果汁後，他們可不管音樂家是否已經變成渣滓。擠不出汁，就往垃圾桶丟，再去找下一個檸檬來榨。

焦：但很多人是自找的。如果音樂家不談音樂，只想要賺錢，標榜一年有多少演出、和多少樂團合作，或許垃圾桶也是很好的棲身之所。

薇：但現在年輕音樂家要出頭實在太困難了。說到底，就是要金錢支持。以前蘇聯時代還能以國家力量幫助有天分的音樂家，現在全得靠金錢。莫斯科音樂院仍然有很多傑出老師，學生素質也很高，但許多有天分的學生就是沒錢，不但出國比賽有困難，連維持學習都不容易。我還是見到不少年輕人既有傑出技巧，也有獨特的音樂語言，能在舞台上說出許多值得欣賞，而且是新穎的見解。但他們沒有門路或金錢支持，讓自己的聲音被聽見，這真是極大的悲劇！

焦：現在的演奏風氣的確敗壞，唱片公司也過分媚俗。

薇：現在還有一大問題，就是年輕人缺乏正確榜樣。對於年紀尚輕的學生，許多追名逐利的明星只會帶來壞影響，讓更多人誤入歧途，造成惡性循環。更嚴重的是很多明星其實演奏能力相當不堪，我就有學生拿著一張CD問我：「老師，如果現在彈得像這樣都能有唱片合約，那我還需要學習，還需要練琴嗎？」

焦：您曾在莫斯科和慕尼黑兩邊任教，是非常有名望的老師。最讓我驚訝的是，您的學生音色和風格都不同。可否談談您的教學體系？

薇：這話言重了。我的教學稱不上「體系」，我只有一個最根本的概

念，就是我的學生因為我而能獨立思考。如果離開我之後不能自立，必須時時回來向我請教詮釋，那我就失敗了。我所做的是了解並激發出學生潛能，培養並發展其藝術個性。同一首曲子，我教不同學生就會有不同方法，也會讓他們就個性彈出不同詮釋，因為每個人都是不同的！

焦：談到教學，請讓我回到技巧的討論。您曾表示您的技巧完全建立於莫札特的作品，這是真的嗎？

薇：一點都沒錯！我祖母只用莫札特鋼琴奏鳴曲教我技巧。當我把這些奏鳴曲彈完，我就把鋼琴技巧學完了。當然她也教我其他作曲家，我也跟她學完了巴赫兩冊《前奏與賦格》，但莫札特是她的最愛。

焦：這真是太神奇了！可是您如何習得演奏蕭邦〈三度音練習曲〉（Op. 25-6）這類的困難技巧？

薇：我從來不作技巧練習，腦中想的只有音樂。以此曲為例，情感的表現其實在左手。如果你一直想著右手的三度音能否彈好，那你就永遠彈不好。當你用心於這首作品的情感表現，將左手的音樂琢磨出來時，你自然能彈好右手的三度。對我而言，只要我對音樂有想法，能表現，技巧自然能達到，因為音樂會鼓勵我克服技巧。以蕭邦《二十四首練習曲》為例，我在柏林、米蘭和莫斯科共開過三次上半場莫札特，下半場蕭邦《二十四首練習曲》的音樂會。我所注重的都是音樂的內涵，從來不擔心技巧。

焦：我聽您現在的演奏，音色比以往更豐富。論及靈活快速，似乎還更得心應手。

薇：謝謝你的稱讚。的確，我也覺得我在演奏快速樂段上，比以前輕鬆很多，原因在於經驗與思考的累積。彈鋼琴是很困難又很簡單的

事。說它困難，因爲鋼琴技巧很複雜，有太多面向需要掌握。樂曲變化層出不窮，學習也因此永無止境。但我幾乎每天都有新發現，總會想到新的解決辦法，當我彙集了這些方法，彈琴就變得很簡單了。比方說，我有時候會要學生就特定樂段練平均。他們怎麼練就是練不好，很用功的學生也一樣。可是如果他們知道如何安排一、二個重音——心裡的重音而非實際上的重音——那段反而就會聽起來非常平均。知道如何看音樂，如何看技巧，用經驗和頭腦而非蠻力去演奏，彈琴眞的很容易。

焦：可否請您接著談談莫札特？許多人認爲俄國鋼琴家在表現莫札特上似乎有困難，但您的莫札特是我心中最好的詮釋。.

薇：表面上，俄國鋼琴家的確彈不好莫札特，但事實是根本沒有多少人彈好莫札特，哪個學派都一樣。卽使很多人很欣賞，但我並不喜歡哈絲姬兒（Clara Haskil, 1895-1960）還有海布勒（Ingrid Haebler, 1926-）的莫札特。我倒是非常欣賞柯爾榮（Clifford Curzon, 1907-1982）和顧爾達（Friedrich Gulda, 1930-2000）的莫札特。我想你可以知道這之間的差異。然而，這個世界上沒有人能說：「我知道如何演奏某某作品。」不，沒有人有資格這樣講。我們都是去了解、去表現，然後結果有好有壞，但沒有人能宣稱「知道」該如何彈，認爲自己掌握絕對的眞理與方法。像我在擔任比賽評審時，就曾聽過一位義大利鋼琴家，他彈的莫札特音色豐富、音粒清晰，音樂卻完全瘋狂，好像在嘲笑他演奏的作品。他的演奏完全沒學派可言，或許他有極差的老師，但這樣扭曲而瘋狂的演奏卻相當有趣。我倒是想再聽他一次，看他能把莫札特或其他作曲家玩成怎樣。說回技巧，如果你能彈出很好的莫札特，你就能彈出很好的蕭邦；你能彈出很好的蕭邦，你就能彈出很好的巴赫——這些技巧原理完全是相通的。

焦：您是當今最傑出的舒曼詮釋者之一，可否也請您談談舒曼。

薇：舒曼的作品非常深邃，也非常複雜，你一定要特別深刻地了解，還要了解許多作品以外的事，但最重要的是你要對舒曼有感覺。如果對舒曼無感，那就根本無法進入他的世界。對我而言，舒曼雖然複雜，但也非常簡單，因為我天生就對他的作品有強烈共鳴。我從小就喜愛演奏舒曼，他的作品都自然地深入我心。我對蕭邦就沒有這種感覺——我只能說蕭邦不愛我，我得花非常多的時間去研究他。我必須誠實說，直到最近十年，我才覺得自己能夠自在地演奏蕭邦。

焦：您如何比較舒曼和蕭邦？

薇：他們處於同一個時空，在那大環境下吸取類似養分，作品中也曾出現類似的和聲或旋律，當然有其「相像」之處——不過這只是表象。若我們細看，就會發現這兩人不但個性和寫作筆法不同，連創作觀點都相差甚大。舒曼在《狂歡節》中寫了一段「蕭邦」，把他寫進自己創造出的音樂化裝舞會。從這一曲我們就可看出，雖然舒曼用音樂來描寫蕭邦形貌，但他的筆法仍是出於自己的想像。聽起來雖有蕭邦的感覺，其實仍不是蕭邦。同樣的，我們聽蕭邦題獻給舒曼的《第二號敘事曲》，也可發現雖然那是蕭邦非常「文學化」的寫作，但和舒曼的文學化音樂筆法仍然相去甚遠。不過有一點我想無庸置疑，就是這兩人都是絕世大天才，以音樂照亮整個浪漫時代。

焦：您說您從小就對舒曼很有共鳴，但我聽您不同時期的舒曼詮釋，仍然有相當的變化。

薇：即使我對舒曼有特別的共鳴，我一樣必須仔細研究。對所有作曲家都一樣，演奏者第一步皆該是認真研讀作品，探索作曲家的意圖，其次才是表現自己的想法。但如果對某作曲家有天生的共鳴，演奏者便能輕易找到自由表現的方式，隨心所欲但不失於誇張。演奏舒曼有一個很大的危險，就是讓不同作品聽起來相同。他的作品很複雜，可能每一小節都有變化。演奏者不處理，聽起來千篇一律；演奏者過分

處理，每小節都變化，聽起來也等於沒有變化，還是千篇一律。

焦：那要如何掌握其中的訣竅呢？

薇：其實一個非常簡單，但也非常難做到的要訣，就是掌握彈性速度。無論是舒曼或蕭邦，演奏者必須盡可能運用彈性速度，但又必須讓聽眾認不出來演奏者在用。如果聽眾能夠察覺，那就是「漸快」或「漸慢」，無法被察覺的速度改變才是真正的彈性速度。有人問藍朵芙絲卡她如何使用彈性速度，她只說：「請你給我一個例子，告訴我，我哪裡用了彈性速度！」就是如此！如果彈性速度能夠被指出來，那就不會是彈性速度了。

焦：彈性速度可以被教導嗎？

薇：老師當然可以給予觀念上的指引，但如果學生沒有天分和音樂性去體會，那也不可能學會。彈性速度只能體會，不能被教導。我認為在所有作曲家中，最需要以彈性速度演奏的便是巴赫。如果演奏巴赫沒有彈性速度，聽起來會極其無趣，永遠在重複。其次便是舒伯特，因為他的作品以旋律為主題，不斷反覆，又有種種轉調。如果沒有彈性速度調和，音樂也會非常無趣。事實上，我認為音樂中沒有一個小節是沒有彈性速度的。音樂中永遠都有彈性速度，只是不能讓人察覺。

焦：您演奏過舒曼全部的鋼琴作品嗎？

薇：沒有，但我確實喜愛他的所有作品。

焦：有些舒曼作品相當不好理解，甚至有幾分古怪，比如說《性情曲》……

薇：沒錯，但《克萊斯勒魂》也是如此。直到近幾十年，它才慢慢成

為音樂會上的常見曲目，不然以往和《性情曲》一樣罕聞。我必須承認，這些作品中的確有些不太雅致的成分，讓人卻步。不過就我的經驗，我發現教學生彈《大衛同盟舞曲》可比教《狂歡節》要簡單多了。

焦：為什麼呢？《大衛同盟舞曲》是那麼深邃的作品，而《狂歡節》又那麼容易表現！

薇：你可能沒發覺，其實你已經說出答案了！能把《狂歡節》彈好，大概百中無一，因為大家總是把它彈得像雜耍，彈得快速、大聲，失去了音樂的意義和趣味。《狂歡節》的內涵非常深刻，可不是只是戴戴面具、演演戲而已。然而《大衛同盟舞曲》由於非常深刻，除非演奏者差到極點，不然只要照著樂譜彈，音樂自有一定的深度。《狂歡節》雖然好表現，但要彈得深刻，演奏者必須表現出高段的品味和內涵，自華麗表相中提出深度詮釋，這可不容易。

焦：《大衛同盟舞曲》的確不好了解。當舒曼拿給克拉拉看，克拉拉的反應是她「根本不了解這是什麼舞曲」。

薇：就作曲角度而言，《大衛同盟舞曲》真是相當奇特。就作品本身的詩意而論，此曲又可說遠遠超越了其所處的時代。即使和舒曼非常親密，克拉拉還是屬於那個時代的人，自然無法理解。畢竟即使對現今的我們而言，《大衛同盟舞曲》和《克萊斯勒魂》仍然不容易，對一個半世紀前的人而言更是難以想像。

焦：您怎麼看克拉拉，特別是許多人對她的批判？

薇：我讀了許多討論舒曼和克拉拉的書，而我真為不少作者感到羞恥。克拉拉不是不可批評；她的確犯了許多錯誤，但她絕對不該受到世人偏頗的攻擊和責難。我唯一難以原諒的，只有她銷毀了舒曼在醫院中寫下的許多樂曲，比方說一部為大提琴的創作。這對舒曼並不公

平。想想看，克拉拉如果連《大衛同盟舞曲》都無法理解，她又如何了解舒曼在醫院寫下的作品？

焦：這也是舒曼的《小提琴協奏曲》到1938年才首次演出的原因。當年連姚阿幸（Joseph Joachim, 1831-1907）都覺得這是一首很糟的曲子。

薇：但他們可曾看到舒曼超越時代的手筆？他們無法預見一百年後，此曲完全可以理解。無論那些作品在當時能否被接受，克拉拉都該保留，等待舒曼的時代來臨。

焦：您演奏過舒曼在醫院中所寫的《原創主題與變奏》，所謂的《幽靈變奏曲》嗎？

薇：沒有，不過我非常喜愛他的《晨歌》（*Gesänge der Frühe, Op. 133*）。這是他發病那一年的作品（1853），我認為實在精彩無比，但我還沒有演出過。演奏家不能學了作品就上台，應當讓作品進入自己的生命，這需要時間。我研究《晨歌》已經很久了，但我覺得還需要再醞釀。

焦：您怎麼看演奏家把五首補遺變奏（Posthumous Variations）加入《交響練習曲》（*Symphonische Etüden, Op. 13*）的作法？

薇：這是很大的問題。首先，鋼琴家必須研究原本的主題和變奏。如果覺得有必要，那可以加入五首補遺。我不反對這個作法，但必須小心而為，而且必須提出具說服力的設計和詮釋，不能為了加入而加入。只要稍有不慎，此曲結構就會被這些額外的練習曲破壞，而我從不主動建議學生加。我原先只演奏原來的主題與變奏，後來我聽到格琳堡的錄音，她以補遺第四曲替換了第三首練習曲。我不知道她為何這樣做，但這給了我不同想法，讓我思考良多。我想加入與否，可能

還是取決於鋼琴家的品味。

焦：您演奏《狂歡節》中的〈人面獅身〉（Sphinxes）嗎？

薇：沒有，因為我不了解它，我不知道要用什麼方式來彈。況且，舒曼也給了演奏者自由，可以彈或不彈。不知何故，〈人面獅身〉的音總是讓我聯想到穆索斯基《展覽會之畫》中的〈以死者的語言與死者對話〉（Con mortuis in Lingua mortua）。這不但破壞我對《狂歡節》的想像，還破壞我對舒曼的想像。我覺得很不舒服，也很可怕，自然不彈了。

焦：在舒曼眾多鋼琴作品中，有哪部是您最喜歡的嗎？

薇：我沒辦法告訴你。不過我16歲開始學《幻想曲》（*Fantasie, Op. 17*），一年後演奏它，從此它就一直跟著我，而我每次演出都不同。其實不只是《幻想曲》，我可以很誠實地說，我每次演奏舒曼都和上一次不同。對詮釋舒曼而言，這格外重要，因為他的作品內容實在太豐富；一旦詮釋保持不變，在如此豐富的內容中僅表現出一種固定想法，那他的舒曼詮釋也就結束了。我總是告訴我的學生，我沒辦法「教」他們舒曼。我能做的，只是把我認為重要的意見解釋給學生聽，但學生必須自己思考，在如此豐富的音樂中找到最能與自己共鳴的想法和詮釋方式。同一段舒曼的快板，每個人能夠依自己的語氣表現出不同的音樂，而這正是其迷人之處！學生絕對不能只是模仿，一旦模仿，詮釋就死了。

焦：《幻想曲》的技巧非常艱深，第二樂章結尾的跳躍根本是體操表演，堪稱所有鋼琴家的惡夢。您如何看舒曼作品中的技巧要求？

薇：這第二樂章的確很難，但難的可不只第二樂章。像第三樂章雖是慢板，但要把那些聲音層次、泛音效果和多重旋律表現好，對我而言

難度其實比第二樂章還高。蕭邦作品中有很精彩的對位旋律，舒曼也一樣。不只要掌握好主旋律，還必須兼顧其他一起進行的聲線，表現彼此之間的對應或對比。所以演奏舒曼和蕭邦的樂曲時，我總是想像自己有四隻手，要同時開展樂曲中的多重線條，這才是最困難的演奏技巧。

焦：哪一部舒曼作品對您而言最難理解？或最難和聽衆溝通？

薇：我會選《性情曲》。我研究它非常多年，直到近幾年才演奏。我以前根本無法了解，而對我不了解的作品，我從來不演奏。當然，我不能說我開始彈《狂歡節》或《幻想曲》時，我就已經「了解」它們，但心理上我有能夠演奏它們的感覺，《性情曲》或《大衛同盟舞曲》就不是如此。我在演奏舒曼《第一號鋼琴奏鳴曲》時，總是能從第一個音看到最後一個，整曲像是一幅巨大但完整的圖畫。同理，我演奏其他作品時，也必須要完全了然於心，演奏才會完整。

焦：舒曼的作品受文學影響甚多，尚‧保羅和霍夫曼（E. T. A. Hoffman, 1776-1822）的作品更直接成爲他許多作品的靈感。我很好奇，在讀過這些著作後，是否改變了您原本對舒曼的認識？

薇：沒有，我也必須說幸好沒有！因爲音樂比文學要豐富多了。這不是因爲我是音樂家才這麼說，尚‧保羅和霍夫曼也都表示過音樂比文學豐富。舒曼所欲表現的其實都已經在音樂裡了；閱讀這些著作自然給我很大啓發，但不會影響我對舒曼的看法。此外，舒曼雖然文學造詣很深，也深受文學作品影響，但他的音樂創作仍然有其獨立性，不是文字的附屬品。比方說他的《兒時情景》（*Kinderszenen, Op. 15*）和《森林情景》（*Waldszenen, Op. 82*），都是先譜下音樂再寫出標題。如果你把兩組作品對調，把《兒時情景》的種種標題用在《森林情景》，你也會得到類似的成果。舒曼的樂曲原比其標題或文字敍述要豐富，演奏者要由音樂來理解音樂，而不是從文字來理解。像舒曼的

《鋼琴協奏曲》，完全沒有文字敍述，卻是一首從各個角度來看都是完美至極的經典。音樂的力量絕對勝過文字，這也是音樂能成爲人類共通語言的原因。

焦：就您的觀察，論及演奏舒曼作品，最常犯的錯誤是什麼？

薇：我覺得最嚴重的問題，是大家往往把舒曼詮釋得太過自我，說了太多自己的話。

焦：但他既是浪漫主義的代表人物，浪漫主義又講求表現自我，演奏者盡情抒發又有何不妥？

薇：這正是問題。因爲演奏者常常抒發了半天，其實只抒發了自己，卻沒有表現舒曼。不是對譜上指示視而不見，就是以偏概全。演奏舒曼的確需要「浪漫」，也需要個人表現，但不是大家想的那樣毫無節制、縱容情感的表現。換個角度看，正因舒曼作品性格鮮明，充滿浪漫時代精神，音樂的情感內蘊其實已經夠強了。演奏者若不能純粹表現作品，還一味添加個人情感，那等於是在巧克力上澆蜂蜜，結果就是難以入口，讓人根本吃不出來那是什麼。很遺憾，目前有太多舒曼詮釋正是這樣膩死人，失去該有的格調和品味。這樣的舒曼聽多了，只會讓人排斥這位作曲家，覺得他是一個瘋子。

焦：舒曼晚年精神病發，最後在療養院過世。我想如此遭遇，可能讓許多人把他的結局當成人生全部。

薇：然後大家就把他的作品演奏得瘋狂、誇張、失控，彷彿舒曼一出生就是精神病患，自動忘記他絕大部分時間其實很正常。如果你去看舒曼在精神病發期間的創作，那也沒有世人想像中瘋狂，大家真的誇大了。舒曼作品有豐富的情境，不能一概而論。演奏者要了解音樂情境，以及聲音中的文化氛圍才行。比方說，很多演奏者看到舒曼譜上

寫「愈來愈快」，就一味猛衝，完全不管是否已經失衡，也不管前後樂段寫些什麼。我想面對舒曼，最好的方式仍然是回歸樂譜，從樂譜回歸本心。他的作品有很深的情感。那些情感不見得都顯而易見，但只要你願意認真讀譜、用心體會，就必然感受得到，也能做出正確詮釋。我希望演奏家都能致力於呈現作曲家的真實面貌，忠於他們的藝術靈魂。別擔心你會無法表現自己，當你對作曲家下足苦功，無論那是哪一位作曲家，你就能和他們一起說話，音樂和你再也分不開。

焦：您在音樂或藝術上有沒有過特別著迷的人物？

薇：首先，當然是李希特。不過我真是和他太親近了，近到無法談他。很多人請我談李希特，我都說我大概還需要十年以上的時間，才能以比較客觀的角度來談。這就像我難以談我祖母或紐豪斯一樣，如果要談，就必須公正且全面地談。然而，他們不是天使，都有缺點和弱處，而我不知道要如何談他們的缺點和弱處。但我有很多欣賞的鋼琴家，格琳堡就是其一。我也很喜歡費雪和許納伯的貝多芬，柯爾托的蕭邦等等。音樂上我也非常喜歡吉利爾斯。

焦：我盡可能蒐集格琳堡的所有錄音——我不會忘記我第一次聽到她唱片的震撼！可否請您特別談談她？很可惜一般愛樂者對她並不熟悉。

薇：那我可以告訴你，我9歲第一次聽到她的現場演奏，而我從來沒有忘記當年的印象！我祖母鮮少稱讚什麼人，卻在評第二屆全蘇音樂大賽時就看出格琳堡的優秀，對她讚譽有加，真是很有眼光啊！格琳堡有絕世才華，卻也有極其艱苦的人生，她的丈夫和父親以「人民之敵」的罪名被逮捕，生活一夕變調；那時她還不到30歲，就被剝奪所有演出機會，只能幫業餘舞團伴奏。如果是別人，大概早就放棄了，可是她始終保持最高水準的藝術，技巧高超又全方面，各家作品都好。即使像李希特，我覺得他的莫札特和蕭邦就不是他的最高水準。當然還是很好，只是沒有他的貝多芬、舒伯特、舒曼或拉赫曼尼諾夫

那麼好就是了。格琳堡的音樂很有深度，還總能帶來新視角，每每讓我驚奇。但無論她的觀點何其前所未見，你都可以感覺到一切都眞誠無欺，不是爲了求新而新。這又是更高的藝術境界。

焦：爲什麼她可以達到這樣的成就？

薇：天分、苦功，還有正確的態度。從外表到演奏，她都沒有任何音樂不需要的東西。她的詮釋也是如此，令人驚奇的簡潔純粹。這不是說她的演奏沒有細節，而是她能以簡馭繁，表達極其清楚明確。同樣，這是高度智慧加上經驗，才能淬鍊出的非凡藝術。

焦：可否也談談吉利爾斯？他當年幾乎是蘇聯官方在音樂界的代表，算是比較「政治」的人嗎？

薇：吉利爾斯在西方錄音時，包括他最著名的貝多芬鋼琴協奏曲全集和拉赫曼尼諾夫《第三號鋼琴協奏曲》，他都必須在錄音室等待，等待官方「許可」。你不能說他是比較「政治」的人，而且，確實是吉利爾斯幫助李希特到西方世界演奏。在那個時代，大家都在受苦，沒有人例外。

焦：在極權時期，政治氛圍會影響音樂表現嗎？例如現在風氣保守，鋼琴家也必須保守地演奏，不能彈出創新見解？

薇：倒沒有這個問題。那些蠢貨沒程度分辨鋼琴家彈出什麼，我們還是有很多音樂上的自由。

焦：但在作曲上的限制就大多了。

薇：但音樂的妙處也就在此。你去「看」蕭士塔高維契的作品和你去「聽」他的作品，感覺相當不同。他的作品結構章法嚴謹，似乎處處是

限制，音樂卻是自由的。

焦：吉利爾斯和李希特究竟是怎樣的關係呢？在已公開的李希特日記中，他曾寫道：「吉利爾斯完全不能接受別人的批評，包括善意的忠告。紐豪斯講了些，吉利爾斯竟在報上撰文否認自己是紐豪斯的學生。他還不只在報紙寫，還特別寫了一封信給紐豪斯，不承認做過紐豪斯的學生……紐豪斯當時年紀已經很大，身體又不好，幾個月後就過世了……」這是真的嗎？

薇：我剛剛說我不願意講李希特，這就是原因之一。我就只講這件事。根本沒有這篇報紙文章。吉利爾斯確實私下寫給紐豪斯，抗議他在報紙上的批評，但不曾公開在報上否認他是紐豪斯的學生，雖然他們兩人的確沒有很投契。我覺得大家不該把李希特的日記當真，日記當然是自說自話，也有種自我催眠的效果。比方說二戰時紐豪斯因其德國背景入獄，李希特寫道：「因為紐豪斯的魅力，他最後被放了出來」——唉，事實是有人為此去見史達林，紐豪斯才獲釋。為紐豪斯求情的不是別人，正是李希特日記裡沒提的吉利爾斯。但李希特怎可能不知道這件事？所以我說這日記不能盡信。

焦：的確，讀者實在不能盡信一面之詞，必須多方比對，才能得到較接近事實的觀點。最後，可否談談您的音樂觀和對自己的定位？

薇：我覺得我是上一代和下一代間的橋梁，傳承間的過程。生命要不斷延續前進，我們要不斷向前看，讓自己往前走。即使我的錄音都是現場演奏，我還是很少聽它們，因為那已經結束，該為自己的生命翻下一頁了。

焦：您對格琳堡的讚譽，其實完全就是我對您演奏的感想。這些年我聽過您好多次演奏，協奏曲就包括兩次葛利格與柴可夫斯基第一號，而它們竟然完全不同。一如格琳堡演奏中的創新，對於已經演奏上百

次的作品，您如何看出其中的新意？

薇：我的答案是：相信作品，相信音樂。只要你相信樂曲比你能夠想像的還要豐富，相信在窮盡所見一切可能之後仍有更多可能，音樂就會回報你新發現與新見解。

焦：對讀者或新一代的音樂家，您有沒有特別想說的話？

薇：我想說的只有一句話：如果你真心喜愛音樂，你就應該學習音樂。如果沒有音樂你活不下去，你就該走音樂這條路。這無關天分高低。如果你真的熱愛音樂，即使天分不高，不能成為大演奏家，還是可以成為頂尖老師，因為熱忱會讓你不斷進步，不斷深入。學音樂一定要自發，如果是為了父母或老師而學，音樂就變成監牢，但音樂和監牢並無法相容。演奏者的音樂必須發自內心，必須獨立思考，必須以真誠和熱情表現，不能有一絲虛假，也不能為了金錢或名聲。音樂是無法窮盡的藝術，你一定要有對音樂無止盡的愛才可能從事音樂。要認識音樂，不可能只研究音樂作品，還必須盡可能全面了解各個學科，包括文學、繪畫，甚至數學！這實在需要極大熱忱。另一方面，人生充滿可能，如果不是真心喜愛，就不要從事音樂。每次看到那麼多學生在琴房練習，我都在想：「他們真的愛音樂嗎？他們是為自己還是老師在練琴？」如果音樂不是他們的最愛，他們大可把這些時間用在其他方面。如果一個孩子一天不練六小時琴，而研究六小時生物或數學，那可能會有多大的成就呀！論及成為音樂家所需最關鍵的天分，我覺得是對「美」好奇、驚喜和感動的能力，這比音樂才華還要重要。如果對音樂沒有真正的愛，不可能會有這種天分；只要你愛音樂勝於愛自己，你就該投身音樂，把音樂當成一生志業。

凱爾涅夫 1944-2011

VLADIMIR
KRAINEV

Photo credit: Vladimir Krainev

1944年4月1日出生於西伯利亞的卡斯諾亞斯克（Krasnoyarsk），凱爾涅夫半年後隨母親移居卡科夫（Kharkov），5歲進入當地音樂天才學校，師從Regina Horowitz（鋼琴家霍洛維茲之妹）和Maria Itiguina，之後至莫斯科中央音樂學校學習，在莫斯科音樂院師事紐豪斯父子。他以驚人超技和豐富音色聞名於世，曾獲1963年里茲大賽亞軍、1964年里斯本達摩塔鋼琴大賽冠軍，以及1970年第四屆柴可夫斯基大賽冠軍。除了是演奏名家，凱爾涅夫也獻身教學，為莫斯科音樂院與漢諾威音樂院教授，曾任2002年柴可夫斯基鋼琴大賽主審。2011年逝世於漢諾威。

關鍵字 —— 俄國鋼琴學派、紐豪斯父子、音色、蕭邦、蕭士塔高維契、普羅高菲夫、舒尼特克、柴可夫斯基大賽（第二、三、四屆）、比賽、蘇聯、反猶主義

焦元溥（以下簡稱「焦」）： 可否為我們談談俄國鋼琴學派，特別是紐豪斯和他的教學系統？

凱爾涅夫（以下簡稱「凱」）： 談到近代俄國鋼琴學派，就必須提到郭登懷瑟、伊貢諾夫和紐豪斯這三大分支。他們各有不同，若歸納其共通的原理，則是對音樂的深刻思考和對聲音的重視。無論是哪一派，都要求「樂曲、頭腦、心靈和手指」四者的貫通。在演奏作品前，首先必須對它進行深入思考，思考作品以及作曲家的風格。對作品的一切客觀資料皆了然於心後，下一步就是用你的心去了解它，用情感去深入作品的織體與連結，用自己的方式來表現。演奏必須全部發於內心，不要害怕表現情感。紐豪斯就常告訴我：「絕不要保留你的感情！」鋼琴家可以很聰明、很有智性地演奏，但充滿智性的演奏並非意味拘謹。紐豪斯說：「即使是練習，都必須充滿情感。」情感需要適當表現，演奏者也必須知道如何控制情感，而非被情感控制，但絕

對不能機械式、拘謹地演奏。如果演奏者持續拘謹地演奏，終有一天他將變成一座冰山。注重思考但絕不吝於表現情感，我想就是俄國鋼琴學派的精神，也是紐豪斯念茲在茲的教導。

焦：就我所知，對德國派鋼琴家而言，紐豪斯的教學自然是俄國派，但對很多法國鋼琴家來說，他卻是德國派。您怎麼看待這樣的意見？

凱：他們其實都說對了。所謂的俄國鋼琴學派，基本上確實是德國鋼琴學派。俄國最初的鋼琴家全部學自德國或奧國，基礎上我們確實是德國的。但是，就如我剛才所說，俄國學派更注重情感與音色的表現。因為注重演奏者對音樂的理解和重視每位演奏者的藝術個性，我們每位鋼琴家都有自己的風格和個性，事實上所有俄國音樂家都是如此。俄國鋼琴學派在德國派的基礎上更注重聲音和個人情感，強調發展演奏者的藝術個性和天分，不會把每個學生都「琢磨」成一個樣子。

焦：就現今的情況，您認為所謂的「鋼琴學派」還存在嗎？

凱：還是存在，但已不可能有什麼固定派別。現在是融合的時代，學派互相截長補短。

焦：就俄國鋼琴學派教育系統而言，您認為什麼是最突出的長處？

凱：幼兒教育。這絕對獨步全球、天下第一，也是現今日本和中國沿用並模仿我們的原因。郭登懷瑟大概在1932年於莫斯科創立了訓練幼童音樂的中央音樂學校，後來在蘇聯15個地區（以加盟共和國為主）又設了15所分支學校，在幼兒教育之上，又層層加上不同分級學校。如此嚴密但高效能的幼兒教育，讓有天分的小孩早早便鍛鍊出極高超的技術。像阿胥肯納吉7歲就能彈海頓《D大調鋼琴協奏曲》……

焦：您也是在10歲就彈了貝多芬第一號，14歲更彈了李斯特《第一號

鋼琴協奏曲》。這在俄國是很「平常」的事嗎？

凱：當然不平常，但也絕不是什麼了不起的大事。我們並不會說：「哎呀！這孩子是神童呀！」然後讓他拚命演奏、拚命賺錢。我們看的是音樂的未來，而非財富。很遺憾，現在很多人不這樣想，天才兒童成了賺錢機器。

焦：您和紐豪斯學了2年，在他過世後又向其子小紐豪斯（Stanislav Neuhaus, 1927-1980）學了5年，還成為他的助教。請談談您心目中的紐豪斯父子。

凱：老紐豪斯是非常「藝術家」的人。他的課是大堂課，像是現在的大師班，不過是公開討論。他的課多半是一組主題式的討論。比如說今天談貝多芬，紐豪斯就會分析貝多芬的樂曲和風格，也旁徵博引，從一首歌德的詩，當時的歐洲文學、繪畫、雕塑、建築等等，以不同的藝術創作來與音樂互動。他為我們開啟想像的天地，提升學生的視野和藝術觀。

焦：在技巧上呢？

凱：最重要的當然是音色與歌唱性。紐豪斯總是說我們要在鋼琴上唱歌，唱！唱！唱！說到教學上的不同，小紐豪斯在技巧上更為要求。我跟老紐豪斯學習時，他已經74歲，很多小細節無法一一關照。相較於父親，小紐豪斯是更「準確」的老師，絕不漏掉任何細節，嚴格且深入地琢磨演奏。僅僅是一頁樂譜，為了達到他的要求，他甚至可以磨上2小時！

焦：您能接受這樣的教法嗎？

凱：對我而言，這似乎太仔細也太壓迫性了。我想這是因人而異，有

些學生就真的需要如此嚴格的老師。不過小紐豪斯的音色極為優美多彩，我也的確在音色上獲益良多。無論如何，他對教學非常有熱忱，對所有學生都一視同仁，不會因為某些學生天分不夠，不能成為演奏家，就隨便指導。這種對教學和音樂的熱情與堅持，令我非常敬佩。

焦：剛才討論了那麼多音色的重要，可否請您更深入地為我們談談您的技巧和聲音。紐豪斯在俄國被稱為「音色的巫師」，而您也是創造豐富色彩的巨匠。

凱：這就要回到剛才的話題。首先是想像，看到樂譜上這段音樂，你會想到什麼？你會用什麼樣的聲音來表現你的想像？接著，為什麼你會如此想像？為什麼你用這樣的音色、這樣的情感來表現？「如何製造某種音色」和「為何要製造某種音色」一樣重要，否則縱使有千彩之聲，音樂卻沒有意義。當然，我必須強調，所有的想像和思索，都必須本於作曲家。任何處理手法都必須出自對作曲家個人、作品和風格的認識，否則貝多芬、舒伯特、李斯特將全彈成一個樣子。

焦：您如何彈出豐富的聲音？

凱：音色塑造有各種方法，但終究還是得用耳朵去聽出不同觸鍵的差異，找到演奏的門路，「讀譜、聆聽、演奏」是一個連續的音樂處理過程。彈奏上你必須完全放鬆，你的手指、手腕、手臂、整個上半身、全身都必須放鬆。當你完全放鬆，就能用全身的力量來彈琴，表現出你想像中的音色與情感。力量不只來自於手，而是來自背部、臀部，甚至全身的任何部位。鋼琴家用手指來唱歌，但要以身體來彈琴。以前我當小紐豪斯助教，就是比較自己的學生和別人的學生在聲音上的表現，身體有沒有放鬆，音樂有沒有內涵。我現在也如此教學。

焦：在您求學過程中，曾有過什麼生活或藝術上的偶像人物嗎？

凱：最早是李希特。1958年我來到莫斯科，聽了他的演奏，受到極大震撼。那種技巧、那種聲音、那種音樂，實在讓人無法忘懷。不只是我，那時的李希特根本是所有人的偶像！

焦：您認識他嗎？

凱：認識。孫百揚很崇拜紐豪斯，和李希特則是鄰居。她帶我去見李希特，眞是非凡人物。在他之後，另一位成爲我偶像的是米凱蘭傑利，他1974年的莫斯科演奏會再度讓我受到極大震撼。那種聲音與控制，與他的音樂，實在了不起。

焦：就聲音這一點來說，您怎麼看霍洛維茲？他還能歸類成俄國派嗎？還是……

凱：不，他是完全的「霍洛維茲派」。當然，他的音色與技巧源於俄國鋼琴學派。紐豪斯對我說過，他和霍洛維茲曾是室友，對年輕的霍洛維茲很熟悉，而他年輕時的音色是很純粹的俄式風格，燦爛明亮的銀彩之聲，後來才發展出獨特的色彩。每位大鋼琴家都有自己的音色，因爲音色反映了鋼琴家本身的個性。霍洛維茲、李希特、吉利爾斯……他們的音色都不一樣，但都源於俄國鋼琴學派。這就是我們教育上的重心，發展藝術家的個性。

焦：俄國學派和法國學派的蕭邦詮釋似乎相差頗大。您是最傑出的蕭邦名家之一，可否爲我們談談您心目中的蕭邦？

凱：我覺得法國學派的蕭邦普遍太「輕」，感情揮灑不開。蕭邦的音樂可以被演奏得「很好聽」、很輕柔地在小小的沙龍中演奏，並不表示就眞能如此詮釋。就像海上冰山一樣，表面上僅能窺見一角，並不表示那只是一角。他的音樂有極深邃的情感，都是偉大的情感結晶，沒有所謂的「小品」——再短小的一首馬厝卡、再簡單的一首圓舞

曲,都包含了像海洋、像世界、像宇宙般的情感,需要深入的思索與體會。舉例而言,詼諧曲本來的意思是「玩笑」,是「笑話」,可是除了第四號是大調,蕭邦其他三首《詼諧曲》都是小調。小調的笑話?這就是他的風格,他多數鋼琴作品都是小調。莫札特就不是這樣,多數鋼琴作品是大調。一位用大調表現,一位用小調表現,這就是他們音樂表現和風格之不同。蕭邦是最接近我內心的作曲家,我也最能表現他的風格。

焦:或許正是這份喜愛與謹慎,您的蕭邦才會如此感人。史克里亞賓呢?他的早期作品宛如俄國版的蕭邦……

凱:他的作品我只彈到大概編號五十左右,到他的中期創作,不過作品六十的《普羅米修士:火之詩》(*Prometheus: The Poem of Fire*) 也是我喜歡的作品。他的許多作品很好,情感很深,但都是小曲,片段片段的作品,結構逐漸崩離,像是印象派後期的點畫。他的奏鳴曲我只彈到第五號,晚期只有第九號。

焦:您所錄製的蕭士塔高維契鋼琴協奏曲是我心中最傑出的演奏,您的普羅柯菲夫也極為震撼人心。這兩位作曲家都與當時蘇聯當局處不好。當您詮釋他們的作品,您會加入當時的政治環境的氛圍嗎?您又是怎麼看待舊日蘇聯體制?

凱:其實到1930年代,蘇聯都還有不少自由,直到史達林掌權,才落入極權世界,那時甚至連拉赫曼尼諾夫《第三號鋼琴協奏曲》都不許演奏。不過史達林畢竟在1953年就死了,當我成為演奏家的時候,氣氛已經有所改善。我對於普羅柯菲夫特別拿手,因為那完全出自本性。我13歲彈他的《第三號鋼琴奏鳴曲》給孫百揚聽時,她就說:「你以後不用再彈普羅柯菲夫給我聽了。你永遠可以自己學!」他的奏鳴曲我彈第二、三、四、六、七、八號這六首,特別是後三首,我常放在同一場音樂會中,是非常好的系列作品。

焦：這是所謂的「戰爭奏鳴曲」。

凱：不，這是「KGB奏鳴曲」（笑）！雖然人們說這是「戰爭奏鳴曲」，但普羅柯菲夫在二戰前夕就完成三首曲子的初稿。他同時寫作十個樂章，再一一組合，並非按照第六、七、八順序寫作。因此與其說它們表現出戰爭，還不如說這是表現在極權統治下的蘇聯生活，充滿特務與恐怖。

焦：這三首作品詮釋上有何訣竅？

凱：如果想成功詮釋，必須仔細研究穆索斯基、林姆斯基‧高沙可夫（Nikolai Rimsky-Korsakov, 1844-1908）等以降的俄國音樂傳統。它們的精神並不現代，而是純然的俄國魂，包含許多民歌素材。此三曲反映的是俄國人民在蘇聯體制下的困難生活與日常悲劇，完全是深刻的俄國情感與俄國生活。另外，這三曲中也帶有普羅柯菲夫自身的寫照。像《第六號奏鳴曲》的第二樂章，旋律素材就來自《羅密歐與茱麗葉》、《戰爭與和平》和《灰姑娘》，尤其是後者。《第七號奏鳴曲》的第二樂章則是一首俄國的哀歌，旋律素材來自舒曼，中段響徹的是來自全俄國的鐘聲──這是可怕的警示，凶兆般的喪鐘。到了第三樂章，果然災禍發生。這是對全俄國人民，每個家庭、每個人的恐怖政治和生活悲劇。

焦：您如何看第七號第三樂章的速度？有人說這是模仿史達林說話，所以不能被演奏得太快。

凱：這有兩種解釋。第一就如你所說，這奇特的七拍子是普羅柯菲夫在模仿史達林說話，一個俄語說不好的喬治亞人。但我們也可以解釋成這是槍擊，特別是中段起的重音。整個樂章可以看作是KGB的畫像：一開始是這些特務從四面八方出現，中間是他們的殘酷，用機關槍掃射，最後是全體俄國人的悲劇。所以這個樂章的曲旨並非展現鋼

琴家的超技,而是俄國人生活在KGB下的痛苦,必須表現出深刻的情感。如果只是展現手指,那只會帶來刺激;但它並不是刺激,而是悲劇。所以我對速度沒有意見,重點是詮釋。鋼琴家如果能夠彈得「快」但不「趕」,能在快速中自由呼吸,能在快速中表現出深刻想法,那就儘管去快,但不能本末倒置,追求炫耀的華彩而喪失深刻的詮釋。

焦:這真是非常好的想法。

凱:有個有趣的故事可以反映此曲詮釋的妙處。吉利爾斯到美國演奏此曲時,記者問他:「爲何您把第三樂章彈得那麼慢?」他說:「這是普羅柯菲夫說的。」等到李希特演奏時,記者又問:「爲何您把第三樂章彈得那麼快?」他說:「這是普羅柯菲夫說的。」所以,速度不是重點,重點是鋼琴家彈出什麼。

焦:您怎麼看普羅柯菲夫的《第九號奏鳴曲》?

凱:這是很特殊的作品,和他的其他奏鳴曲都不太一樣。我覺得此曲的主旨是教育性、智識性的。這和其他數曲充滿深刻、糾結、抒情的質感不同,自成一個小天地。

焦:您也認識蕭士塔高維契嗎?

凱:是的,我和他有三次音樂上的合作。第一次是他要首演第九、十號弦樂四重奏。由於這兩曲都不長,主辦單位希望我能演奏他的《二十四首前奏與賦格》選曲填補時間。我練了A大調、E大調和降D大調三首,然後彈給他指導。蕭士塔高維契真是可愛而謙虛的人,我那時很年輕,演奏時犯了不少解讀上的錯誤,但他竟然說:「這是我的錯!這是我的錯!」這給我很大的震撼。蕭士塔高維契認爲,我之所以會沒把他的作品表達出他所設想的樣子,完全是因爲他沒有在譜上給予明確的指示,所以他應該修改這些「錯誤」。即使他是名滿天

下的蕭士塔高維契，他聽到我演奏的第一反應並非指責，而是立即檢
討自己，沒去想錯誤可能根本不是他的！

焦：這實在很了不起。

凱：我第二次和他合作是他要彈自己的《鋼琴五重奏》。那時他健康
狀況不佳，所以主辦單位要我準備，做為他不能上場時的替補，因此
我也和他學了此曲，不過最後還是他自己彈了。最後一次，則是我和
他兒子合作他的《第一號鋼琴協奏曲》，他聽了非常非常興奮，說我
彈得非常快，「這就對了！」他說很多人把此曲彈得很嚴肅、很學院
派，但這一點都不對。「此曲一點都不嚴肅。這是一個對海頓、古典
樂派和日常生活的諧謔作品，是一個笑話！」

焦：您演奏此曲的錄音，真是我最欣賞的演奏，第四樂章奇快無比，
音樂又揮灑自如。

凱：後來他邀我去他的別墅，他放一段他演奏《第一號鋼琴協奏曲》
的紀錄片給我看，不過只有最後一個樂章。我的天呀，那真是可怕的
快速！我說：「你彈得比我還快呀！」「怎麼可能！沒人快得過你！」
我不相信，坐到鋼琴前和影片比賽……哈哈哈！我還真的彈得比他更
快！後來我們常在音樂廳見面。比如說當他兒子首演其《第十五號交
響曲》，同場音樂會我和克萊曼（Gidon Kremer, 1947-）也首演海頓
《雙重協奏曲》（Double Concerto for Violin and Harpsichord, Hob. XVIII:
6），因此和他們父子聊了許多，經歷整個彩排。他真是偉大的天才，
也是偉大的人物。

焦：《第一號鋼琴協奏曲》的第三樂章短而特別，可否請教您的詮
釋？

凱：我覺得那是一段趣味模仿，從巴洛克時代諸多作曲家，比如說庫

普蘭、史卡拉第轉到韓德爾。如果能展現轉換間的巧妙，模仿出這三人風格的神髓，那就是非常成功的演奏，特別是這接在第二樂章之後。根據馮可夫（Solomon Volkov, 1944-）的研究，第二樂章的主題來自一首古老的猶太歌曲。我之前就有這種感覺，但沒有證據，現在有了明確的考證。第二到第三樂章是一個迷人的轉折，鋼琴家要把這種迷人特質表現出來。

焦：此曲首演時，有人在後台拿第一樂章第一主題開玩笑，說：「這不是貝多芬《熱情奏鳴曲》嗎？」蕭士塔高維契那時的反應很妙，他說：「對呀！連白痴都聽得出來！」您自己認為呢？

凱：我沒有和蕭士塔高維契討論到這個問題，不過說不定就是如此呢！因為他第四樂章明確引用了海頓《D大調鋼琴奏鳴曲》（Hob. XVI: 37），裝飾奏則用了貝多芬的綺想輪旋曲《遺失一分錢的憤怒》（*Rondo a capriccio, Op. 129*）。總之，全曲是一個混合民歌與古典樂派的笑話，充滿機智與趣味。鋼琴家要認真研究，但不該詮釋得嚴肅死板。

焦：您如何看蕭士塔高維契之後的俄國作曲家？

凱：在我心目中，他之後第一人是薛德林（Rodion Shchedrin, 1932-）。不過老實說，我比較喜歡40歲以前的他。薛德林是非常精彩、具有深刻情感與極佳幽默感的人，其早期作品也反映出他的個性。中年以後的他，音樂變得比較智識性。我彈了他的第一、二號鋼琴協奏曲，《為青年的曲集》，還有不少《二十四首前奏與賦格》。後者有些難得嚇人，但非常有趣。舒尼特克（Alfred Schnittke, 1934-1998）也是了不起的人物。我彈了他的《即興與賦格》（*Improvisation and Fugue for piano, Op. 38*），非常艱難，賦格曲簡直難如登天。舒尼特克說此曲不太「鋼琴化」，反而像是管弦樂，這真是沒說錯，連他自己都不預期有人能彈出來。我也首演他的《第三號交響曲》。裡面鋼琴部分非常吃重，和協

奏曲沒兩樣。他的《鋼琴協奏曲》則是偉大經典，我不是因為這是題獻給我的作品我才這麼說，而是此曲實在感人至深。好玩的是，他自己一開始還不喜歡這部作品。

焦：這是為什麼？

凱：他那時總是說：「都是你的錯！你一直逼我寫、逼我寫，害我不得不寫一首協奏曲給你！」拜託，天地良心呀，我可沒有逼他寫，我只是客氣地詢問他能否幫我寫些作品，那是1972年。1973年他就寫了《即興與賦格》。後來我還彈了他補寫的馬勒《鋼琴四重奏》。那是馬勒17歲在維也納音樂院的作品，只完成第一樂章，第二樂章僅有開頭主題幾小節的殘稿。舒尼特克發現了這份殘稿，然後寫出這個樂章，很有趣的曲子。他的室內樂我彈了《大提琴奏鳴曲》和《鋼琴五重奏》，都是了不起的作品。

焦：可否特別談談他的《鋼琴協奏曲》呢？

凱：這部作品說的是俄國人民的生活，全曲是一個循環。

焦：中間那段爵士樂呢？

凱：那正是我們的生活。即使在政治控制下，蘇聯人民在地下室，偷偷學著體會自由，學著像西方一樣跳舞。不過無論旋律怎樣變，整首曲子完全以開頭的鋼琴主題作開展：那是俄國的鐘聲，俄國人民的象徵。我對當代音樂的衡量標準仍然是情感。這首協奏曲最傑出之處就是有深刻而豐富的情感。我就不喜歡吉尼索夫（Edison Denisov, 1929-1996）的作品，那種機械式的音樂給電腦去演奏就可以了。

焦：顧白杜琳娜（Sofia Gubaidulina, 1931-）呢？她的作品總是充滿情感，當然也有聲音的試驗。

凱：我也非常喜愛她的作品，確實是情感深邃。時代在變，音樂表現語彙在變，但人的情感總是不變的。

焦：您19歲就在里茲大賽奪得銀牌，26歲在第四屆柴可夫斯基大賽上的勝利讓您更為成功。對您而言，比賽的意義為何？您又如何看待今日的比賽？

凱：我年輕時世界上的比賽非常少，數都數得出來。現在呢？全世界大概有五百多個比賽！然而，就是有那麼多人，所以才有那麼多比賽。至今，比賽仍是鋼琴家想要出名的終南捷徑。雖然有人可以不用比賽，像紀新（Evgeny Kissin, 1971-），但這種名字你又能叫出多少？所以仍是不得不比賽。

焦：近年來多數的比賽獲獎者，其演奏普遍缺乏獨特的藝術個性。這是因為評審間擺不平，傾向選擇最「安全」的詮釋之故嗎？如果這樣，我們對比賽又能有怎樣的期待？

凱：很不幸，現在的確如此。以前的大賽冠軍，像波里尼、阿格麗希、克萊本、阿胥肯納吉、奧格東等等，在技巧之外都有自己的音樂。不過也是有例外，大家不用放棄希望。像義大利鋼琴家巴克斯（Alessio Bax, 1977-）就讓我驚豔，他得了許多獎，但很有自己的想法，也彈得很好。

焦：可否為我們分享您參加第四屆柴可夫斯基鋼琴大賽的故事？據我所知，您當時不願意參賽。

凱：當時我已經很有名了，在世界各地都有許多演奏，也有很多樂迷，根本不用參加比賽。另一方面，既然已經頗有成績，如果沒有得到冠軍，這反而會毀了我的名聲和事業。一旦輸了，我全得重新開始！所以我真是不想參加，完全是被逼著去比。

Vladimir Krainev

焦：為什麼當時蘇聯政府如此在意這屆比賽？難道還是克萊本的陰影嗎？

凱：真正的原因是1970年是列寧的百歲冥誕！為了宣揚國威，當局希望鋼琴、小提琴、大提琴和聲樂四項比賽，冠軍得主都是蘇聯人！所以我是背負個人前途和國家榮譽的重擔參賽。

焦：不過您的演奏確實無與倫比。您在決賽彈的柴可夫斯基第一號和普羅柯菲夫《第三號鋼琴協奏曲》，那根本不是彈來比賽，根本就是彈來贏的！

凱：但誰能確保演奏順利呢？比賽時有各種突發狀況，變數多不勝數。我一直告訴學生，如果想得名，準備到百分之百還不夠，必須準備到百分之一百二十！在家裡彈一百次都對，可能出錯的就是在台上的那一百零一次。但即使準備到百分之一百二十，也都不能保證比賽時的順利成功。可能突然生病，臨時受傷，或是家庭生變……。總之，即使實力仍是關鍵，比賽往往還是像樂透一樣。那時彈完第一輪，我名列第一，贏過第二名2分之多。那是很大的差距。但柴可夫斯基大賽的遊戲規則，是不管你領先多少，萬一決賽彈砸了，那就全盤皆輸。反之，也能反敗為勝。所以實力和機運都一樣重要。

焦：您和英國鋼琴家里爾（John Lill, 1944-）並列第一，是他當年彈得特別好所以才能出線嗎？

凱：這得話說從頭，那是因為評審團主席吉利爾斯，在第三屆比賽被憤怒的觀眾用雨傘追打，還真被打到了。

焦：這是怎麼一回事？那年不是蘇可洛夫得到冠軍嗎？

凱：他那年才16歲！觀眾一開始並沒有特別注意到他。

焦：觀眾喜歡誰？迪希特（Misha Dichter, 1945-）嗎？

凱：沒錯！我聽了那次比賽。迪希特彈得真是好，無論是《彼得洛希卡三樂章》或是舒伯特，都非常動人。雖然他決賽彈協奏曲失手，忘譜錯音不斷，觀眾還是愛他。然而，吉利爾斯卻將首獎頒給了蘇可洛夫。好啦，獎一頒出去，吉利爾斯就被揍。

焦：迪希特年輕時彈得確實很好，我也聽了他比賽的現場錄音，真的很精彩，觀眾愛他我可以想像。但里爾呢？

凱：里爾決賽時演奏的布拉姆斯《第二號鋼琴協奏曲》也確實傑出，聽眾非常喜愛他的協奏曲。就像我剛剛說的，柴可夫斯基大賽基本上是決賽說了算，俄國觀眾又向來對非俄國的參賽者有好奇與偏好。由於第四屆和第三屆的評審基本上是同一批人，主審還是吉利爾斯。他看到觀眾在決賽時如此喜愛里爾，為了避免再被打，也就將首獎頒給他。

焦：這實在是戲劇化的轉折。

凱：當然，後來時間證明吉利爾斯是對的。當時，蘇可洛夫並沒有得到壓倒性的勝利，現在卻成為偉大鋼琴家，迪希特卻消失了。所以有時候比賽會發生錯誤，包括非常大的比賽。我在莫斯科曾被請去聽某著名大賽首獎得主的演奏，我本來抱著很大期望，因為他還是該賽最年輕的冠軍得主，結果卻非常失望。他的音色很好，手指也很好，也能彈得很有音樂性，音樂卻是空的。他似乎不知道為什麼要這麼彈，為什麼要運用這些聲音，音樂缺乏意義。

焦：您的俄國曲目極為卓越，蕭邦也是頂尖。1970 年也有蕭邦鋼琴大賽，當年為何政府指派您參加柴可夫斯基而非蕭邦大賽？

凱：蘇聯當然也很重視蕭邦大賽，光在國內就進行了三輪選拔。然而對官方而言，柴可夫斯基大賽是最重要、最輸不得的比賽。蕭邦大賽的選拔比較不那麼政治性，能夠以音樂方式選擇，柴可夫斯基大賽卻是政治力高度介入，被點名的選手非得參賽不可。我再怎麼不願意，還是得參加，不然官方會全面封殺我在國內外的演出。KGB也沒閒著，他們隨時調查，看演奏者是否「忠於蘇聯精神」。那是非常可怕的一段日子，我希望這種極權政體絕對不要再回來了。

焦：蕭邦大賽特別之處在於加總每一輪分數。您覺得這會比柴可夫斯基大賽以決賽定高下好嗎？像奧格東差點進不了決賽，最後卻翻盤和阿胥肯納吉並列第一。

凱：蕭邦大賽有其自己的問題。基本上，我覺得自阿格麗希之後，大概只有齊瑪曼（Krystian Zimerman, 1956-）和鄧泰山算是獲得壓倒性的勝利。自鄧泰山之後，其他的冠軍都有嚴重爭議。奧格東雖在第二輪時而失神，但他在李斯特《梅菲斯特圓舞曲》（*Mephisto Waltz*）和拉威爾《夜之加斯巴》（*Gaspard de la nuit*）中，都彈出驚人至極的演奏。換句話說，他已展現出第一流鋼琴家的能力，只是沒有在所有演奏中都展現出如此實力。他決賽演奏的李斯特《第一號鋼琴協奏曲》真是光芒萬丈，也沒有之前的失神狀況，雖不如阿胥肯納吉穩健嚴謹，得到冠軍也算實至名歸。比賽畢竟還是要衡量演奏者的能力，雖然因運氣而得獎的人也為數不少。

焦：柴可夫斯基大賽奪冠後，您的生活有何改變？

凱：我的演奏事業更好了。很自然地，世界各地都希望聽到柴可夫斯基大賽新的冠軍得主，所以演奏邀請增加很多，但也有和我原本演奏行程的巧合。比方說，柴可夫斯基大賽在6月結束，我9月就到美國巡迴演奏，但這是之前就排好的，所以主辦單位很高興，他們賺到了一個柴可夫斯基大賽冠軍。不過，我也見識到美國人辦音樂會的方

法——我在45天內彈了36場音樂會，包括柴可夫斯基第一號和普羅柯菲夫《第三號鋼琴協奏曲》，以及兩套獨奏會曲目。真是被這些美國人給榨乾了！

焦：您在得獎之後，國際名聲更佳，可曾想過移民出蘇聯？

凱：我那時能以猶太人身分離開蘇聯到美國或德國，也有很多人建議我離開蘇聯，但我最後還是選擇留下，因為我非常喜愛莫斯科，也很愛俄國文化。我的朋友都在莫斯科，我不願意離開我的城市重新生活。另外，我的演奏當時並沒有受到限制，出國很自由，因此沒有移民的念頭。

焦：身為猶太人，又是音樂明星，您是否也曾遭到反猶人士的歧視與打壓？

凱：蘇聯的反猶主義很強烈，不過那些反猶分子不太敢動我。柴可夫斯基大賽前，由於我是重點參賽者，他們不敢招惹；柴可夫斯基大賽後，我得到冠軍。站在國家立場，他們也必須宣傳並幫助冠軍得主，因此我的演奏事業並沒有受到來自反猶人士太大的打壓。再說，他們都知道我的個性，我不是那種默不作聲、自認倒楣的人，誰敢因為我是猶太人而欺負我，我就一定讓他們好看，非把事情鬧大不可！打壓我的人到處都是，但他們充其量只敢在暗地裡或小地方耍些手段。在蘇聯，我永遠都要和反猶主義者對抗，每天都是戰鬥。

焦：最後可否請談談您在家鄉烏克蘭所舉辦的「凱爾涅夫鋼琴比賽」？這個比賽已經頗具知名度，選手來自世界各地，也是很有公信力的比賽。

凱：這是為選拔青少年所辦的比賽，非常公正誠實，沒有私相授受和關說。我很開心經過多年經營，的確栽培出不少人才，許多得主後來

Vladimir Krainev

讀譜中的凱爾涅夫（Photo credit: Vladimir Krainev）。

也成爲其他大賽的得獎者。

焦：您親自提供獎金給大獎得主，在比賽中是否有特別大的決定權？

凱：沒有。我不干涉比賽。如果情況特別，我也樂於給更多獎。大獎得主通常只有一名，也有一回給了三名。我和其他評審說，不要擔心我會破產，只要鋼琴家表現傑出，我尊重你們的決定。

焦：爲何您願意花這麼多時間和金錢在這個比賽？

凱：我常對我的同行說，我們在做非常無奈的事：我們在培養一群失業的天才！我們花了那麼多時間，培養那麼多天分極高的年輕音樂家，但之後呢？現在年輕音樂家要建立事業簡直難如登天，比我們那時難上十倍！音樂會與唱片市場也大幅萎縮，音樂家生活愈來愈困難，無論他們有多傑出，這眞的很令人沮喪。我現在作爲教育家的身分已大於演奏家，這個比賽是我的努力，希望還能在這樣壞的環境中保存一些優秀音樂家。畢竟，他們才是未來。

04
CHAPTER
美國

AMERICA

前言

從舊世界到新大陸

　　看完〈歐洲〉、〈法國〉與〈俄國〉三章，再來看二十世紀上半美國鋼琴家的學習，應該更有觸類旁通之感。

　　美國雖然出過卓越鋼琴家，在十九世紀也是諸多歐洲演奏名家的舞台，但一般而言年輕音樂家仍需至歐洲深造，方能獲得更好的教育。薩瑪蘿芙（Olga Samaroff, 1880-1948）就是一例。她生於德州，本姓Hickenlooper，曾赴巴黎與柏林學習。返回美國後爲發展演奏事業，在經紀人建議下改用遠房親戚姓氏。不只有出色的獨奏家生涯，她在教學上也頗有建樹，成功培育出諸多演奏名家。

　　由於俄國共產革命和世界大戰，美國接受了歐洲無數菁英，音樂上也開展出新氣象。就俄國學派的傳承而言，凡格洛娃師承葉西波華，也曾在維也納和雷雪替茲基學習。她於1906至1920年間任教於聖彼得堡音樂院，移居美國後，於1924年協助創立柯蒂斯音樂院（Curtis Institute），教出一整代鋼琴家。鋼琴大師列汶科學化地分析安東·魯賓斯坦的演奏特色與技巧，在其任教的茱莉亞音樂院形成「列汶學派」。列汶夫人羅西娜，9歲就和長其5歲的列汶學習，18歲以金牌獎自莫斯科音樂院畢業。她曾幫助列汶教導學生長達46年；當列汶於1944年過世，她接下其教職後又於茱莉亞音樂院教了32年，造就無數人才，更堪稱當時世上最出名的鋼琴教師。就德奧系統的傳承而言，許納伯和史托爾曼這兩位名震維也納與柏林的大演奏家，不只在美國教出許多傑出學生，也把歐陸最深刻的音樂思考帶至新大陸，影響深

遠至今。馬庫絲（Adele Marcus, 1906-1995）曾跟隨許納伯與列汝學習，後來也成爲茱莉亞音樂院著名教師，學生包括諸多比賽常勝軍。

　　本章所收錄的鋼琴家，全是上述諸位名家名師的學生，甚至擔任助教。透過訪問，我們不只可以認識他們的音樂見解與人生智慧，也可看到他們對於同一老師的不同回憶與看法，以及各自的學習、收穫與反思。他們是時代見證，也是創造風雲的人物，多數更投身教育，成爲持續影響下一代音樂家的模範。其中堅尼斯是美蘇冷戰中音樂外交的代表人物，本書訪問是他首度透露相關細節；史蘭倩絲卡學承多方，甚至向拉赫曼尼諾夫請益，經歷尤其特殊；羅文濤赴巴黎進修，成爲柯爾托晚期的代表學生。他的經驗可讓我們思考學派與風格的存續或變化，也補足第二章未能訪問到柯爾托學生的遺憾。杜蕾克是全書唯一非面訪，僅答覆傳眞的鋼琴家。這是我第一篇鋼琴家訪問，在就讀大三那年完成。雖然杜蕾克僅選擇性回答問題，幾經考慮，我仍將其收入此書作爲紀念，還請讀者海涵。

1914-2003

ROSALYN TURECK

Photo credit: 環球唱片

　　1914年12月14日出生於芝加哥，杜蕾克爲俄羅斯─土耳其後裔，
在茱莉亞音樂院和薩瑪蘿芙學習，發展出優異而獨特的演奏技巧。
1936年她在卡內基音樂廳與奧曼第指揮費城樂團合作布拉姆斯《第一
號鋼琴協奏曲》，次年更以連續6週時間舉辦巴赫鍵盤作品音樂會，
奠定其巴赫權威的不朽地位。她對各派音樂皆有心得，也精於大鍵琴
和管風琴，但最高成就仍爲巴赫詮釋，也將一生心力投入巴赫研究。
1966年她創立國際巴赫音樂學院，1981年又創立杜蕾克巴赫學院、杜
蕾克巴赫研究基金會等學術組織，出版研究著作。2003年逝世於紐約。

關鍵字 ── 薩瑪蘿芙、巴赫（演奏技巧、演奏方式、改編）、《郭德
　　　　　堡變奏曲》、巴赫研究、跨領域

焦元溥（以下簡稱「焦」）：可否請談談您的早期學習和老師？您是否
小時候就開始接觸巴赫作品？

杜蕾克（以下簡稱「杜」）：我在9歲半開始接觸巴赫和古典樂派作曲
家。我第一位鋼琴老師是偉大的俄國女鋼琴家畢麗安─李玫（Sophia
Brilliant-Liven）。她是安東・魯賓斯坦的學生和助教，在歐洲相當有
名。我和她學了4年，這段期間我完全沒有學習任何浪漫派的音樂，
只有巴赫、C. P. E. 巴赫、莫札特、韓德爾、海頓、貝多芬和一些十九
世紀晚期與二十世紀初期的俄國鋼琴音樂。這段學習立下我對巴赫和
十八世紀晚期作品的堅實基礎與認識。我下一位老師是荷─義裔的查
普索（Jan Chiapusso, 1890-1969），他不僅是出色鋼琴家，也是巴赫學
者。他發現我對巴赫音樂有相當快速的學習力，特別是我能在2到3天
內練好並背下一首巴赫《前奏與賦格》，於是他早在我14歲時就引領
我進入巴赫的專精領域，持續教導我到16歲爲止。我15歲已經學了絕
大部分的四十八首《前奏與賦格》以及巴赫重要的鍵盤音樂作品，並
在芝加哥舉行數場全場巴赫的鋼琴獨奏會。除了精研巴赫音樂，我也

和查普索學習十九世紀的鋼琴作品,包括蕭邦兩首鋼琴協奏曲、貝多芬鋼琴奏鳴曲,與一般十九世紀的重要鋼琴演奏曲目。不僅如此,我還學習大鍵琴、管風琴和古鋼琴的演奏法。所以,這可說是一段既廣博又精深的學習過程。

焦:之後您則到茱莉亞音樂院向偉大的鋼琴家薩瑪蘿芙學習。

杜:那是另一階段的開始。由於在此之前,我已經十分嚴謹而深入地研究史料、各種樂器特性和許多巴赫曲目,對巴赫早已有了自己的看法和目標,薩瑪蘿芙在巴赫演奏上並沒有影響我多少。然而,她既允許我發展我對巴赫的觀點,也允許我進行我的研究。這段時間我進一步拓展我的巴赫曲目,也拓寬我十九和二十世紀音樂的曲目。我對薩瑪蘿芙最大的感謝,是她讓我自己成長、發展,從各個面向充實自己;她從不打擊我,總是支持我學習中的心得、成就與新發現,無論是巴赫還是其他,她總是如此。這是薩瑪蘿芙所給我的最大恩惠。

焦:我認為您的演奏技巧是融合鋼琴和大鍵琴演奏特性的奇蹟。可否請您為我們多談談它?

杜:我想你可能知道我的一個故事,那就是我在17歲生日前夕,突然頓悟般地對巴赫音樂有了深刻的理解:我理解他作曲的結構邏輯,並因此也了解到我必須發展一套新的演奏技巧,以彰顯其作品的結構內涵。我認為唯有如此,才能真正實現巴赫的意圖和創意。因為作曲家的意圖,本質上交織於其作品的結構之中,而演奏者有責任要能自結構中分析出脈絡,理解並判斷不同的作曲結構並做出表現,才能真正和作品的原本結構做詮釋上的整合。因此,我們能自歷史文獻、論文和當時樂器的演奏特性中,學習到正確的演奏技巧和音響知識,而這樣的知識也豐富了演奏者對樂曲的研習。演奏者必須混合歷史知識和樂器知識,發展出相應於不同樂器的技巧,這樣才能深入樂曲結構,並整合演奏者自身的詮釋和豐富情感。總之,演奏者所理解學習愈

多，就愈能融合各種情感與知識，讓演奏合理地表現音樂的結構，也能合理展現演奏者的歷史知識與人文素養。

焦：想達到這種能力可不容易，而您的成就有目共睹。

杜：這是我對自己演奏的理解和實踐。這種努力的確需要超乎平常的誠意與誠實、對音樂學的鑽研、對過去和當代樂器以及音樂本身的研究。但我們若要研究偉大藝術，就不得不藉著刻苦的努力，讓自己達到此藝術的高等境界。對認眞的演奏者而言，我認爲這絕對必要，也是責任。但我也確信，藝術家能從這些努力中獲得更多，無論是音樂或人生。

焦：您如何看待二十世紀的巴赫音樂演奏方式，以及所謂的「演奏傳統」？早期鋼琴家如阿勞，曾認爲巴赫音樂並不適合在現代鋼琴上演奏；季雪金等人以現代鋼琴演奏巴赫，卻不使用踏瓣。也有非常多的人認爲巴赫的鍵盤作品就應該以當時的樂器演奏。我們知道您以拓展巴赫音樂詮釋和表現聞名，您對於這些「爭論」或「演奏傳統」的意見又是如何？

杜：談到演奏樂器的表現力，就我身爲學者和藝術家的經驗而言，我認爲二十世紀犯了相當大的錯誤。演奏的經驗和研究考證確實爲我們帶來非常重要的資料，但鑽牛角尖偏執在某一點上，例如堅持巴赫鍵盤音樂應該以大鍵琴演奏，卻是完全錯誤。巴赫音樂的表現力與內涵遠超過任何特定樂器的限制。事實上，他創作時所依據的中心樂器是管風琴，聲音特色和大鍵琴也截然不同。

焦：爲了增強音響效果（或其他原因），有些鋼琴家如妮可萊耶娃，會在演奏巴赫作品時增添音符（例如在左手增添低音八度以增強效果）。您如何看待這種改變樂譜的演奏方式？

杜：妮可萊耶娃和許多鋼琴家所採取「增添音符」的演奏法，是承繼了老式但過時的巴赫演奏方式。這種方式屬於十九世紀晚期，雖然已經過時逾一百年，但仍然被許多認為「添加音符能增加演奏效果」的演奏者採用。妮可萊耶娃會在樂曲結尾增加音符，我也曾經聽過她突然奏出漂亮的八度音，或是如你所說，增添左手的八度低音，但這些增添沒有任何音樂結構上的連結可言。如此更動皆是根據某十九世紀的老主意：希望音樂更豐富。這種由李斯特和布梭尼而來的演奏方式，早在百年前就已被放棄。就如此「添加音符」的作法而言，這當然不合理。

焦：那麼如顧爾德等以琶音演奏和弦的作法，或許多自由選擇裝飾音的演奏方式，您又持怎樣的看法？

杜：以琶音演奏和弦，本質上是相當好的演奏方式。在巴赫作品中，一些和弦只能被演奏成和弦，但也有很大部分的和弦可以被演奏成琶音。這種自魯特琴產生的演奏法也是大鍵琴演奏中相當重要的特性，如此表現方式在鋼琴上也可以有相當優美的表現，前提是演奏者必須對十八世紀的琶音演奏法有深刻了解，而非僅以十九世紀對琶音的演奏觀念來衡量樂曲。總而言之，如果演奏者對樂曲和琶音演奏法有深厚素養，有足以做正確判斷的學識並適切地以琶音演奏「可被琶音演奏法演奏的和弦」，那確實是非常好的演奏方式。

焦：您怎樣看您從 VAI 到 DG 的《郭德堡變奏曲》(*Goldberg Variations, BWV 988*) 錄音？

杜：我為 DG 所錄製的《郭德堡變奏曲》是我對巴赫音樂思考持續發展的表現。我對巴赫的思考和見解展現在我所有錄音作品之中，而我很高興地說，我的音樂仍然持續成長，我也在每一場演奏中和聽眾分享我的持續成長。對於我在 DG 所錄製的《郭德堡變奏曲》，我認為是我對這部作品最後的決定性詮釋。

Rosalyn Tureck

年輕時的杜蕾克（Photo credit: 環球唱片）。

焦：您最近有什麼計畫可與我們分享？

杜：我在我於牛津設立的「杜蕾克巴赫研究基金會」（Tureck Bach Research Foundation）安排了一年的討論會計畫，邀請各學科領域中的先峰參與，當然也包括音樂。我們有頂尖的數學家、物理學家、動物學家和地理學家，也邀請了兩位牛津大學的音樂教授參加。討論會內容相當廣泛，從音樂學到各科學領域皆有，而這些座談會和演講內容會在我創辦的期刊《互動》（*Interaction*）發表。我認為如此互動、跨領域的討論，正是我們在二十一世紀對音樂表現、研究和思考所應持的態度與方法，我也深深投入這項工作之中。我也不忘著述；我已快完成一本討論巴赫音樂結構和表演的書，也有許多出版計畫在進行，例如一本對《郭德堡變奏曲》的分析專論。我在為 DG 新錄製的《郭德堡變奏曲》的 CD-ROM 中已對各變奏做了分析，也寫過許多文章討論，但這本書我將基於我所有過去的心得，將《郭德堡變奏曲》的分析推展至更精深全面的領域。我也創辦了一所「高等音樂研究學院」（Institute for Advanced Musical Studies），每年舉辦兩次專業的音樂表演，以鋼琴和大鍵琴為主，但也有小提琴和古典吉他。我在各種媒體上講授巴赫，教導來自世界各地的學生。這是我生活中非常重要的一環。

焦：您怎麼看新一代演奏者與新音樂？

杜：我對具備傑出技巧，並具有豐富歷史、學術知識的年輕專業演奏者總是深感興趣，並努力培養這些人才。我對年輕一代和未來永遠充滿希望，對當代音樂創作和作曲家亦然。畢竟，我認為演奏者必須和其所處的時代連結，而這也是我的音樂哲學，對音樂研究、歷史研究和演奏表現的態度。

RUTH
SLENCZYNSKA

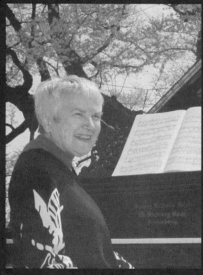

Photo credit: 劉文隆

1925年1月25日生於美國加州莎加緬度，史蘭倩絲卡3歲習琴，4
歲舉辦首場鋼琴演奏會，9歲代替不克演出的拉赫曼尼諾夫舉行獨奏
會，被《紐約時報》譽為「莫札特以降最耀眼的音樂神童」。她受教
於歐美兩地諸多名家，以無人可及的經驗整合多方見解而成獨到心
得。然而自幼即受父親的壓抑和逼迫，導致父女關係決裂，並一度放
棄演奏事業。重拾演奏後，史蘭倩絲卡亦任教於南伊利諾大學，著有
《琴緣一生》（*Forbidden Childhood*），記錄自己舞台背後的血淚故事，
並撰《指間下的音樂》（*Music at Your Fingertips: Aspects of Pianoforte
Technique*），討論鋼琴技巧與學習。

關鍵字 ── 技巧、鋼琴學派、凡格洛娃、雷雪替茲基、瑪格麗特‧
隆、柯爾托、列維、霍夫曼、西洛第、拉赫曼尼諾夫（作
品、鋼琴演奏）、許納伯、巴克豪斯、柯爾榮、派崔、季
雪金、霍洛維茲、金納斯特拉、巴伯、奧曼第、女性音樂
家

焦元溥（以下簡稱「焦」）：您自幼聲名卓著，也和許多名家學習技
巧，然而許多人多方學習後反如邯鄲學步，甚至傷到自己，您卻成功
發展並整合出自己的技巧體系，年近耄耋之齡仍能駕馭全場獨奏會。
可否談談您是如何整合所學？

史蘭倩絲卡（以下簡稱「史」）：這其實很簡單，我是由演奏來整合所
學。我必須適應各種不同的鋼琴和身體狀況，克服所有的困難來達到
我的詮釋。此路不通我會改道而行，遇到困難再尋求解決。我彈了好
幾千架的鋼琴與演奏會，從身體與鋼琴的磨合中累積經驗。例如2002
年我在台北的獨奏會，我就花了近六個小時去了解音樂廳鋼琴的特
性，找出適應這架鋼琴的方法來達成我要的效果。當然，最重要的還
是心中的詮釋和靈敏的聽覺。我相信所有的音樂家都必須建立「耳朵

與手指」、「聽覺和觸覺」的連繫；當你能聽出聲音最細微的差距，分辨每一個小動作對觸鍵的影響，自然就能找出方法演奏並解決問題。如此功力並非天賦，而是靠不斷專注心神、努力培養才能獲得。扎實、精確、緩慢和持續的練習也非常重要，我至今仍天天練習。

焦：您喜歡怎樣的聲音和鋼琴呢？我注意到您錄音似乎選用包德溫（Baldwin），來台灣演奏則用貝森朵夫。

史：那是因為我不太喜歡太「金屬聲」的琴音。現在的史坦威就太「金屬聲」了，我會刻意挑不那麼銳利的鋼琴。

焦：您從演奏中累積經驗，但是否仍以一套技巧基準來整合各個學派？我看您演奏蕭邦《第二號鋼琴協奏曲》，注意到您用了許多來自背部肌肉的力道，動作雖大卻相當放鬆，請問這種技巧是怎麼得來的？

史：沒錯，這是近乎失傳、俄國鋼琴學派的祕技。我的技巧根著於我最早的兩位老師詩蜜特—甘迺迪女士（Alma Schmidt-Kennedy）和霍夫曼的助教凡格洛娃。她們兩人都是雷雪替茲基的學生，凡格洛娃更在聖彼得堡音樂院向雷雪替茲基夫人葉西波華學習過。她們兩人派別相同，又是認真嚴格的老師，為我打下非常好的基礎。雷雪替茲基學派的技巧相當扎實穩固，我也的確以雷雪替茲基和俄國學派為本來整合我的技巧。我通常以俄國學派出發，如果遇到問題，我會轉向法國和德國學派尋找更適當的表現方式，但一切變化都以達到心中的詮釋為準。

焦：但您的踏瓣技巧呢？我有一張您彈舒曼《狂歡節》的錄音，其中〈帕格尼尼〉結尾的弱音演奏，您精妙的控制類似法國學派控制古典作品的手法。

史：我的踏瓣技巧確實本於法國學派；我還可以告訴你，我每日不斷練習基本技巧以強化手指力道，而這種練習方式是德國學派的傳統。

焦：可否請您談談德國、俄國和法國鋼琴學派的不同？

史：傳統的法國鋼琴學派不用手臂力道，我向瑪格麗特・隆學習時就只專注在手指和手腕；這種方式講究精巧、纖細、輕盈，彈德布西、拉威爾和佛瑞有絕佳效果。除了法系曲目，法國學派在古典作品上也有出色效果，隆的莫札特就彈得極好，我演奏莫札特時也常回到法國學派。但我覺得法派真正出色的還是踏瓣控制，因此我也學得最多。德國學派重視技巧訓練，講求基本技巧的嚴謹表現。俄國學派則著重個人特性，強調音色，以音色反映鋼琴家的個性。

焦：您和柯爾托學過7年；就鋼琴學派的特性而言，您認為他算是「一半法國、一半德國」嗎？

史：我不認為。柯爾托雖然用了很多非傳統法式的演奏法，但他並沒有用德國學派的技法。至少就我對他的觀察和我對德國學派技巧的學習心得，我並不認為柯爾托具有「德國式」的彈法，只能說他是「非傳統法式」。

焦：柯爾托和列維都出自迪耶梅門下，而您也和列維學過。據說他的彈法和柯爾托相當不同。

史：沒錯，因此更顯出柯爾托的特別。列維是神奇的指法設計大師。對當時的我，一個手小但能彈很多大曲目的小女孩而言，他的指法幫助我克服生理限制，我也向他學到許多指法編排的啟示和創意，是一生受用不盡的寶藏。列維的技巧其實就是運指法的發揮，柯爾托的技巧來自對聲響的追求，兩者完全不同。

焦：您親自見過列汶、霍夫曼和拉赫曼尼諾夫，也隨後兩者學到許多技巧和音樂。他們三人都屬於安東‧魯賓斯坦影響下的人物，您能否談談他們的異同？

史：在觸鍵和音色上，他們共同之處的確甚多，但一如俄國學派的根本精神，最終影響演奏的則是他們的個性。列汶過世得太早，我無法和他學技巧，但那美麗光輝的聲音卻永遠難忘。霍夫曼則是相當奇特的人物，他有一個「機械」腦袋，永遠想著運轉結構，也能把各個聲部如齒輪囓合般組裝運轉，融會各式艱深的技巧。

焦：您向霍夫曼學到什麼技巧？

史：第一，手掌抬高讓手指自然下垂，演奏時務必放鬆；第二，他教我如何用單指在黑白鍵中滑動。

焦：前者我想就是您能演奏至今的祕訣，但後者有何演奏上的奧妙？

史：這是他研究機械的心得之一。霍夫曼有一雙小手，因此特別思考如何克服掌幅限制而求得在鍵盤上快速移動的方法。就垂直而言當然就是放鬆，就水平而言則是訓練單指滑動，這樣其他手指就能賺取時間接下去彈，甚至減少換指的時差，也就能快速。我自己也是小手，所以霍夫曼特別花心思教我如此指法。

焦：這真是神奇。然而您如何用單指同時兼顧圓滑奏？

史：霍夫曼當然有他的方法，我則是回到我的雷雪替茲基學派，用最慢的演奏和最平均的觸鍵去琢磨音色和歌唱句。當指法和旋律、音色合而為一時，自然能表現歌唱性。說到霍夫曼，他的兒子也學機械，是機械工程師，我們一直保持聯絡，是一輩子的朋友。

焦：除了霍夫曼和列維，誰還影響了您的指法設計？

史：這是一輩子的學習，我花了一生時間來研究手指伸展與指法配合，不過我不寂寞。我9歲到歐洲演奏，曲目有《熱情奏鳴曲》。音樂會後有位比我大兩歲的女孩帶著樂譜來找我，說她的手也很小，很想知道我第三樂章用的指法。我們用法文聊得很開心，後來她開音樂會我也去聽，從此變成好朋友，互相分享指法與音樂心得。她名字是拉蘿佳，我想你一定知道她！

焦：您從小就認識那麼多非凡人物，真是太有趣了！

史：但相遇時誰會知道彼此之後的成就呢？我一直和學生說，雖然學校重要，老師重要，但真正重要的是同學。學習時認識的好朋友，可能就是未來偉大的音樂家，是一輩子的收穫，一定要好好珍惜。我5歲進柯蒂斯音樂院，當時凡格洛娃班上就有徹卡斯基（Shura Cherkassky, 1909-1995）、巴伯（Samuel Barber, 1910-1981）、懷爾德（Earl Wild, 1915-2010）、賽門（Abbey Simon, 1922-）等人，我們也都成為好朋友。我永遠都從同學身上學到東西。

焦：拉赫曼尼諾夫呢？您9歲就和他學，他可有雙超級大手。

史：但我還是可以學他的彈法，他也教我一些伸展方法。小時候學東西快，就是觀察和模仿，不知不覺就學起來。拉赫曼尼諾夫是不快樂的鋼琴家，總覺得自己彈得不好。他對我說他當年在俄國鋼琴和指揮事業都不能算最成功，唯有作曲最好，他也想專心作曲，但戰爭與共產革命毀了一切。為了養家，拉赫曼尼諾夫只能馬不停蹄地演奏賺錢，沒時間好好作曲。演奏鋼琴成了他不想做的維生所需，真正想寫的曲子始終沒時間寫。他總是對我說：他浪費了二十五年的時光在自己不拿手的事！拉赫曼尼諾夫之所以沒有笑容，我想也是由此而來。

焦：但拉赫曼尼諾夫是那麼偉大的鋼琴家！他的手指彈性和旋律延展性簡直舉世無雙，音色變化也是一絕，當時有誰能彈得比他好?!

史：拉赫曼尼諾夫認為霍夫曼才是天下第一。有次我問為何他每天都練那麼久的琴，他竟然回答他希望能趕上霍夫曼的水準！

焦：我覺得他的技巧真的出色，音色更豐富多變，只是沒有霍夫曼那麼清楚罷了。

史：這正是問題之所在！拉赫曼尼諾夫就是佩服霍夫曼的清晰，而這正是拉赫曼尼諾夫所瘋狂追求的技巧！

焦：所以拉赫曼尼諾夫會將他的《第三號鋼琴協奏曲》題獻給霍夫曼，的確是衷心讚美，而非給同行下馬威囉？

史：是的。拉赫曼尼諾夫真心佩服霍夫曼的技巧，只可惜霍夫曼不彈這首曲子。他們兩人各有所長，拉赫曼尼諾夫只見到霍夫曼的長處，卻不認可自己在演奏上的成就。有時候太謙虛也不見得是好事。

焦：就您向拉赫曼尼諾夫的學習心得，他在演奏中最重視什麼？

史：他總是強調「要把音樂做大」（make things big），演奏家永遠應該思考恢弘的音樂線條和作品大結構。他常說「大音樂線條，大音樂家；小音樂線條，小音樂家」。我個子雖小，但可不想做小音樂家啊！就實際彈法而言，他說樂句的拱型線條要像海灘上的波浪，達到最高點後才落下。演奏時要為音樂廳最後一排的人演奏：營造樂曲高潮時，設想聲音離開鋼琴後何時會抵達最後一排。若能掌握傳遞的時間差，就不難有大格局。

焦：您這段話也真是對拉赫曼尼諾夫演奏風格最好的形容了。另外我

也好奇，我聽您演奏他的〈G小調前奏曲〉（Op. 23-5），結尾您在高音部加了分解和弦，作法類似他在錄音中的彈法。這是您和拉赫曼尼諾夫的學習心得，還是從他唱片得來的靈感？此外您刪了第三十四小節，和鋼琴家列維斯基（Mischa Levitzi, 1898-1941）的1929年錄音相似，這又出於什麼考量？

史：你可問倒我了。我不記得當時爲何要刪那一小節，不過我確實把拉赫曼尼諾夫的錄音當成參考，想以「不同但類似他的手法」來處理結尾。既然他做了更動，還錄成唱片，我們當然也可以照此方式演奏。

焦：您也認識拉赫曼尼諾夫的表哥西洛第嗎？

史：這有一段很美好的故事。我在巴黎和拉赫曼尼諾夫學習期間，他要我回美國後一定要去找他表哥。西洛第對我多所鼓勵，特別希望我多彈新作品，要我練史特拉汶斯基的《四首練習曲》（Op. 7）中的第四首。

焦：這可是非常困難的作品呀！

史：我怎麼知道！我乖乖去譜店找了樂譜，打開一看，……我的天！困難得嚇死人！因此我也懶得練。誰知道在坐船去巴黎時，父親在旅客名單中竟找到史特拉汶斯基的名字——「我看你最好在抵達巴黎前，把它練好並彈給史特拉汶斯基先生聽！」在父親要求下，我只得乖乖練習，用各種奇特指法克服那詭異技巧。終於，我還是練成了，而我們找到正在打牌的史特拉汶斯基，希望他能聽我彈奏。

焦：他一定嚇到了。

史：沒錯。我那時已經很有名了，所以他也認識我，但沒想到我會彈他的曲子。看了我用各種奇怪方式彈出他的練習曲，他說：「我有一

雙大手，卻不知怎麼彈它。你的手這樣小，卻能演奏得毫無缺失！」因此，多謝西洛第，否則我不會這樣認識史特拉汶斯基，也不可能在10歲練……。唉！不過想想自己當年也太可憐了，10歲就得受這種折磨……

焦：這部作品實在很恐怖。

史：簡直是怪獸。我覺得第二首最可怕，充滿五對七的瘋狂不等分節奏，根本在折磨鋼琴家。這是我彈過最艱深的練習曲了，比李斯特的〈鬼火〉（Feux follets）還困難。

焦：您向許納伯和巴克豪斯學過，可否談談他們？許納伯是相當獨特的藝術家，他的演奏熱情而自由，許多學生卻守著他的樂譜和詮釋當作「公式」，使得許納伯學派成為一個工廠。

史：我同意你的看法。我想這是因為許納伯太富原創性、太有想像力和熱忱，其他人根本學不到他的精神，又無從超越，只能奉他的話為圭臬。我6歲那年到柏林和許納伯學習，他是非常仔細嚴格的老師，為貝多芬作品中的每一音符都賦予深刻解釋，每一樂句都有深刻意義。我用他校訂的樂譜，在他指導下寫了滿滿的筆記。然而，當我彈給巴克豪斯聽，他卻將我辛辛苦苦練好的演奏全部改掉！我當時很不高興，巴克豪斯反問我：「你要彈許納伯的貝多芬，還是彈貝多芬的貝多芬？」這件事給我很大的刺激，讓我知道原意版（Urtext）和追求作曲家原意的重要。

焦：可是巴克豪斯的演奏也不見得完全按照樂譜指示。

史：但和他人相較，他是那一代最忠實的。我會和他學習，正是因為他那時在巴黎開貝多芬鋼琴奏鳴曲全集，即使在現在這都是非常了不起的事！在那之後，我並不是從許納伯觀點轉到巴克豪斯觀點，而是

學到要忠實。此外，我和許納伯上課時，班上有位來自英國的年輕男生，由於我們都說英文，自然很開心地聊在一起。有次他看我彈琴，說我的指法不好，把他的指法寫給我。我看了很不以爲然：「你的指法很難彈耶！這怎麼會比較好！」但他很認眞地解釋：「你的指法確實比較好彈，但沒有照著音樂走。指法要以表現音樂爲目的，不是方便自己。」這句話給我很大的反省。無論我手有多小，設計指法時還是要以音樂爲主，而非只是方便把音彈出來。這位英國學生就是鼎鼎大名的柯爾榮！你看，這再一次證明了同學可能比老師還重要，大家一定要珍惜身邊的朋友。

焦：當時派崔也是柏林的著名教師，您和他的學習又是如何呢？他是德國派或是布梭尼式的技巧？

史：都有。技巧上派崔非常德國，他的要求永遠是基本技巧，我們曾就此反覆琢磨。然而在指法設計和演奏方式上，他吸收了布梭尼的智慧。我的三度音指法就是派崔教的，而這其實是布梭尼的指法。布梭尼這套指法並非全是「指法」，眞正的奧妙是如何藉由轉折移動的角度，彈出完美的圓滑奏和平均，光學指法是沒有用的。

焦：當時德國鋼琴學派系統下，季雪金在技巧上也有非凡成就。

史：我又有一個故事可以告訴你。當年季雪金在巴黎開全場德步西，我很興奮地跑去聽，聽完大受震撼——那是新音樂、新技巧、新詮釋！他演奏的德布西實在太精彩，和隆夫人教的不同，但效果更傑出。音樂會後我立刻去找拉赫曼尼諾夫，希望他能教我彈德布西。結果他反問我：「你會彈幾首貝多芬鋼琴奏鳴曲？」我那時才10歲，只會彈十首；於是拉赫曼尼諾夫說：「等你練完貝多芬三十二首鋼琴奏鳴曲，再去彈德布西！」

焦：拉赫曼尼諾夫是看不起德布西嗎？

史：也不是。那時根本沒人彈德布西，他只是認爲我不該「捨本逐末」，必須先把基本曲目根柢打好，才能學新作品。同理，拉威爾那時也沒多少人彈，你就可知當時歐洲音樂風尚如何，這還是在巴黎。

焦：所以季雪金當時就大量演奏德布西和拉威爾，實是了不起的成就。

史：這正是我要說的。他就是這樣永遠創新，走在時代尖端的鋼琴家，也勇於開創新技法。季雪金剛來美國時，一場講座中有學生問他弱音踏瓣的用法，季雪金說他不會用！然而沒過幾年，他便掌握了弱音踏瓣技法，開發出新的效果。不過有趣的是拉赫曼尼諾夫最後也「改觀」了，因爲他後來也在音樂會裡排出《兒童天地》選曲。RCA不是收錄了他演奏的〈洋娃娃小夜曲〉（Serenade for the Doll）嗎？我可聽過他現場演奏呢！那神奇的音色變化至今仍然深深留在我的心裡。

焦：您的好友拉蘿佳的弱音踏瓣是爲了改變音色而使用，而非改變音量。

史：我自己也不依賴弱音踏瓣彈弱音，而以它來創造音色效果。我會訓練學生使用，同時也訓練他們不要使用。

焦：和季雪金相較，霍洛維茲在演奏風格上就傳統多了。

史：但他們一樣認眞努力。我因爲〈鬼火〉和霍洛維茲變成眞正的好朋友，常去他家作客。在他退出舞台的那些日子裡，我親眼看著他拿出唱片，在鋼琴上模擬義大利美聲唱法（Bel canto）歌手的音樂線條。他先聽歌手唱某一樂句，然後在鋼琴上嘗試彈出一樣的句法，最後再思考如何將此聲樂線條組織到鋼琴作品裡，轉化器樂句法爲人聲句法，每個聲部皆然。那是千百次對著唱片苦練，千百次試驗觸鍵虛實和音色變化，千百次拆解並重組樂曲的努力。整個下午，霍洛維茲往往只能練上一句！他是那樣偉大的鋼琴家，還這樣日以繼夜磨練，

我真的非常尊敬他爲技巧與音樂所下的苦心。

焦：經過多年期待，Ivory公司終於將您演奏的李斯特〈鬼火〉以CD形式發行，確實讓人震撼——您似乎完全沒用到踏瓣，這是眞的嗎？

史：哈！你的懷疑和霍洛維茲一模一樣！這是眞的，我從頭至尾都沒有用踏瓣，僅用手指連奏達成圓滑奏。

焦：若非親耳所聞，這實在難以置信。您當初怎麼想到要這樣彈？

史：不外乎就是「展示展示」給大家看看技巧的可能性囉！我那一輩的鋼琴家大概都受到霍夫曼的影響，追求清晰但不枯乾的演奏，而〈鬼火〉大概是我表現的極限了。

焦：您的演奏曲目中一向有不少二十世紀作品，這非常難得。

史：演奏當代作品非常重要，特別是我們能有機會和作曲家學習，了解樂譜背後的故事。比方說我學金納斯特拉（Alberto Ginastera, 1916-1983）的《阿根廷舞曲》（*Danzas argentines, Op. 2*），覺得譜上的速度指示不能充分表現音樂，不知道理何在，就直接請教他本人。沒想到，金納斯特拉說他最討厭爲自己作品寫速度指示。此曲在出版前樂譜商催了好多次，他都不置可否。某晚樂譜商再度來電，說明天就要送印，他非得給個速度不可。那時他剛好在浴室，妻子接了電話，金納斯特拉實在不想再管，索性讓樂譜商自行給速度指示。因此目前譜上的速度指示根本不是作曲家的意見，演奏者應該就音樂風格而非樂譜指示發揮。

焦：您也演奏許多巴伯的作品，可否談談這位同學？

史：巴伯爲人極好，非常有天分，又燒得一手好菜。他想成爲聲樂

家，那時柯蒂斯規定學聲樂必須修鋼琴，於是我們成爲同學。他那時的作曲老師是指揮大師萊納（Fritz Reiner, 1888-1963），嚴格得可怕。有回巴伯交了一首弦樂四重奏，萊納看了說：「除了慢板樂章，其他都可丟了。」後來萊納要巴伯將該樂章改成弦樂團版本，巴伯辛苦完成後，萊納說此曲可以在學生作品會上發表！這種話出自他口裡，那眞是天大的讚美。

焦：這就是著名的《弦樂慢板》（*Adagio for Strings*）！

史：正是！不用說，我們同學都去了那次演出，萊納甚至鼓勵巴伯把曲子寄給各大樂團。那時樂譜只能手抄，所以巴伯又辛苦寫了一份，寄給托斯卡尼尼和NBC交響樂團。過了半年毫無回音，他不想再抄一遍，致信希望能退還樂譜。這次他可得到來自托斯卡尼尼的快速回應——「我怎麼能退還給你呢？我已經排了年底要演出了！」這是托斯卡尼尼首次演出美國作曲家的作品，也是樂壇大事，而我很高興地說，我親眼見證了這部傑作的誕生！

焦：這實在是很妙的故事！另外在那個年代，您有項以前算是「前衛先進」，現在反而變得「傳統」的堅持——您似乎不演奏改編過的巴赫作品？

史：是的！在我的年代，幾乎沒有人演奏巴赫原作，都是演奏改編曲；現在大家回復到巴赫原作，反倒是我在堅持不演奏改編曲。我仍然秉持較「純粹」的音樂觀點；事實上，除了李斯特的改編歌曲和作曲家親自改編的作品，我也很少演奏改編作品。

焦：演奏巴赫改編與否似乎完全是流行。

史：而影響流行的正是評論家！不過好的評論家總是能帶來很多助益，幫助我們看到自己的問題。

焦：說到巴赫，當時美國和您一樣演奏巴赫原作的還有杜蕾克，她曾提到女性鋼琴家所受到的不公平待遇。您是最傑出的鋼琴家之一，又是傑出女性，您的看法如何？

史：她說的沒錯，但我很早就「認命」了。身為女性，我很早就知道我必須比男性多努力一倍，卻只能得到他們一半的掌聲。我不能改變我是女性的事實，只能增進我的能力。我愛音樂與演奏，我也不會有所怨言。

焦：當職業演奏家實在辛苦，對女性更是如此。

史：大家都很辛苦。當年阿勞買了架漢堡史坦威，邀請眾鋼琴家好友到他長島的家來看，包括魯賓斯坦、霍洛維茲、費庫許尼（Rudolf Firkušný, 1912-1994）、賽爾金等等，你能想到的大鋼琴家都去了，我也很高興受邀。大家都很羨慕阿勞能有這麼好的鋼琴，開心地輪流試彈。可是呀，鋼琴並不是那天大家討論最多的話題。猜猜看，這些超級大師聚在一起，談的是什麼？

焦：是食物嗎？

史：我希望是食物！大家討論的竟然是「你上台前都吃些什麼藥」！即使這些人是何其了不起的天才，上台前還是會緊張焦慮，還是有無數困難要克服。職業演奏家真的不是普通人能承受的工作呀！

焦：鋼琴家還得煩惱各地鋼琴狀況不一。

史：但其他樂器演奏家也有煩惱。有一回小提琴家莫瑞妮（Erica Morini, 1904-1995）來拜訪我，我說：「你家離我家才四條街，怎麼還搭計程車呀！」她說：「萬一我跌倒怎麼辦？我的琴可不能摔呀！」她愛琴愛了一輩子，那把史特拉第瓦第竟在她過世前住院時被偷走。

唉！想到這件事我就難過。

焦：您的演奏生涯中，有沒有特別喜愛或不喜愛的指揮？

史：作為鋼琴家演奏協奏曲，這永遠是一個互相妥協的過程。不過我和奧曼第可是不打不相識。我10歲和他首次合作，他非常不情願，因為他知道觀眾目光會集中在鋼琴神童，他和樂團會完全變成伴奏。百般推辭也推不掉後，他決定給我一個下馬威。

焦：您當時彈哪一首協奏曲？

史：貝多芬第一號。樂團序奏一出，我簡直嚇壞了──他的速度比正常的快了一倍！

焦：那怎麼辦呢？

史：我那時很天真，就照著這種瘋狂速度一路狂飆，包括裝飾奏。等到第一樂章結束，我才百思不解地問：「奧曼第先生，您真的要用這種速度演奏貝多芬嗎？」奧曼第被反將一軍，哈哈大笑，從此我們變成好朋友，也合作了很多次。最後對我而言，奧曼第像是一位慈父，成為我心目中理想的父親形象。

焦：您心中有任何「典範人物」嗎？

史：克拉拉・舒曼！我想我不用說原因吧！我很高興日本的劉生容紀念館邀請我以克拉拉當年使用過的鋼琴錄製一張專輯，這是我莫大的榮譽。

焦：您怎麼看新生代的鋼琴家？

史：他們就和我們以前一樣，都必須認真努力，只是他們必須了解更多新作品，必須跟上時代。然而，現在音樂界似乎愈來愈商業化。之前我去聽了某位中國鋼琴家的演奏──我只能說那是賭城秀場表演，不是鋼琴藝術。

焦：的確不幸，現在這樣耍猴戲的鋼琴家愈來愈多。但就好的一方而言，您有沒有特別欣賞的新生代鋼琴家？

史：我非常喜愛阿格麗希的演奏，她也是非常有趣的人。有次我和拉蘿佳與阿格麗希一起吃飯；我稱讚阿格麗希

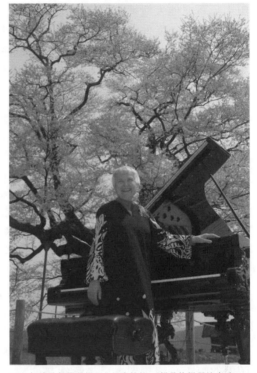

2007 年於千年櫻花樹下，以克拉拉・舒曼的鋼琴演奏（Photo credit: 劉文隆）。

的拉赫曼尼諾夫《第三號鋼琴協奏曲》實在驚人，然後拉蘿佳和我就哀嘆自己的手實在太小，難以駕馭這種曲目。阿格麗希聽了就安慰我們：「其實大手也有大手的缺點，你們該看看我練蕭邦〈三度音練習曲〉時遇到多少麻煩！」

焦：這真是貼心的回答。除了阿格麗希呢？有沒有再「年輕」一點的？

史：紀新。他大概擁有現今最扎實傑出的技巧；那是日以繼夜、從小到大的苦練。從他的演奏中可以完全感受到他對音樂藝術與鋼琴演奏的全心奉獻，我很佩服。還有一位，是在美國的中國鋼琴家，叫做安寧（Ning An, 1976-）。

焦：安寧在台灣演奏多次，台灣樂迷對他也很熟悉。聽到您這樣稱讚他，我很高興。

史：他應該被稱讚。他小時候參加比賽我就對他印象深刻，看他一路成長成熟，成為傑出藝術家，更讓人欣慰。安寧的圓滑奏和歌唱句都極美妙，音色層次也設計精巧。他是非常努力的年輕人，也擁有演奏的才華，更可貴的是他的音樂有深度和思考。當然就技巧而言他還沒有紀新精準，但他是位會不斷進步的鋼琴家，值得期待。

焦：您和台灣有很特別的緣分，我們有機會聽到您許多精彩演出。

史：當先夫柯爾（Dr. James Kerr）向我求婚時，我說：「我比你年紀還大，這怎麼好呢？」他說：「這有什麼關係？這樣你生病了我可以照顧你呀！」沒想到，最後竟然是他先病倒，離我而去。他過世後，我看到別人出雙入對，總感到自己形單影隻，沒有辦法再回到過去的社交場合。就在此時，我接到東吳大學的邀請，到台灣客座一年。這一年裡我開了許多課，教了很多學生，台灣人的熱情與忙碌生活讓我忘了自己是寡婦，也重新找到生活的樂趣。我非常珍惜在台灣的生活。

焦：最後，您對現代的鋼琴學生有什麼建議？

史：在技巧方面，多數學生貪快，對練習太沒耐性，總是想在短時間之內快速學習一部作品，功夫卻虛浮不扎實。面對技巧，永遠要謙虛努力，要從最慢的速度練習，建立堅實基礎後才能做音樂表現。在詮釋方面，學生往往只顧練琴，卻沒有接觸其他藝術，也不去聽別人的

演奏，這樣真不可能成材。不去看書，不去博物館、美術館，不去思考，自然也就缺乏感受，縱使把所有時間花在手指上，手指技巧又不扎實，也沒有培養耳力去分辨不同音色，體會不同觸鍵。我希望所有習琴者都能對技巧謙虛，對音樂謙虛。

焦：技巧和詮釋到了一定階段也是一體兩面，可惜很多家長或老師一味強調技巧，心思不在音樂。

史：所以才會有人把鋼琴彈成雜耍，因為不知道音樂的意義。我有過非常痛苦的童年。我在書裡提過，小時候我練琴，只要錯一個音，爸爸就是一耳光。他對我最大的期許，就是「看看你這次能只挨幾耳光」！我有次練舒曼《鋼琴協奏曲》，從頭到尾都沒錯，一個耳光都沒挨，心裡很高興，又有點失落，因為我已經習慣那些耳光——你看，這是什麼病態的想法！而到今天，居然還有人把這樣的虐待當成模範，就為了要讓孩子成名發財，這是病態中的病態！我一度放棄人生，最後還是音樂救了我。如果不是音樂，我早就不知道沉淪到何處了。當我知道人生的意義，我的音樂也才有意義。音樂家的工作是服務，為音樂與藝術服務。我們能從音樂中重新認識自己，而音樂家若能用心探索藝術，真正去愛自己演奏的音樂，世界也會因為藝術而變得更美好。

堅尼斯 1928-

BYRON JANIS

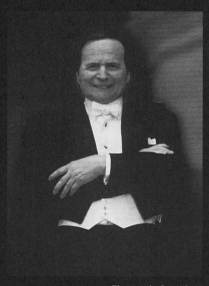

Photo credit: Byron Janis

1928年3月24日出生於美國賓州,堅尼斯7歲隨列汶夫婦與馬庫絲學琴,1943年與NBC交響演出拉赫曼尼諾夫《第二號鋼琴協奏曲》,隔年更成為霍洛維茲的學生。他於1948年首次在卡內基音樂廳演出,1960和1962年代表美國兩度至蘇聯巡迴,是美蘇文化交流的代表人物。1973年正值事業巔峰之際,堅尼斯因關節炎被迫減少演出,1985年於白宮演出後向大眾公開病情,並為美國國家關節炎基金會募款。無論是技巧或詮釋,堅尼斯皆有驚人成就。他亦從事作曲,創作包括音樂劇《鐘樓怪人》(*The Hunchback of Notre Dame*)。2010年出版自傳《蕭邦與他世:我不凡的音樂人生與超自然感應》(*Chopin and Beyond: My Extraordinary Life in Music and the Paranormal*)。

關鍵字 —— 蕭邦(音樂、詮釋)、歌唱句法、彈性速度、霍洛維茲、浪漫、手傷、關節炎、拉赫曼尼諾夫(《第三號鋼琴協奏曲》)、列汶、音樂劇、美蘇文化交流、萊納、冒險

焦元溥(以下簡稱「焦」):您的蕭邦具有無與倫比的魔力,宛如蕭邦本人在演奏。為何您能夠如此深入表現他的靈魂?

堅尼斯(以下簡稱「堅」):感謝你的稱讚。蕭邦是非常偉大的作曲家,也是非凡的人。我從很年輕的時候就深深喜愛蕭邦,也覺得自己能夠了解他——不只是了解他的音樂,更了解他的人。蕭邦具有非常敏銳的觀察力以及豐富的人生經驗;他把所思所見都寫進音樂裡,作品遠比一般人所想像還要深刻而豐富,絕非沙龍式演奏所能表現。事實上,我覺得蕭邦作品最困難。他的彈性速度極為奧妙,如他所言「左手是指揮,右手是獨奏」,也像李斯特所說的「像樹葉在樹稍飄舞,但樹幹挺立不動」。這是相當高深的藝術,需要鋼琴家以一生時間探索。

焦：您從何時開始喜愛蕭邦？

堅：大約8、9歲，我就對蕭邦有特別的感情，覺得和他很親近，甚至覺得他就在我身邊。這種感覺持續陪伴我到現在。我神奇地發現他四首作品的手稿，更讓我相信我和他一定有某種特殊連結。我拜訪蕭邦生前所居住、所到過的地方，在諾杭特（Nohant）認識喬治桑的孫女，聽她說了好多關於蕭邦和喬治桑的故事。他們都為對方做了好多，也過了好一段快樂的日子，但最後還是分開了……。啊！關於蕭邦我實在有太多太多可說。

焦：所以您對蕭邦的感受完全是自發性的情感與熱愛。

堅：是的，這完全是自然、發自內心的。演奏蕭邦的祕訣無他，就是如他自己所言——「求自然」。蕭邦必須演奏得自由且自然。這除了天分，也需要學習與經驗。經過這麼多年，我比年輕時更懂得如何演奏蕭邦。

焦：但您可否提點一些要項呢？

堅：蕭邦音樂可以用波蘭文的 "Żal" 來形容。這是個無法翻譯的字，可以有20多種意思，包括甜苦與憂愁，甚至憤怒，然而最常出現的意思仍是「甜苦交織」。蕭邦音樂充滿「甜苦交織」之感，在絕妙色彩中捕捉最幽微的情感。他的斯拉夫血統也反映在其音樂之中。我自己也是斯拉夫血統，因此對我而言，蕭邦顯得特別親近，但不一定要有斯拉夫血統才能演奏好蕭邦，重要的仍是感受。技巧上，蕭邦揭示了演奏的奧義，他說：「五個手指都不同，都有自己的個性，有自己的任務。」這是多麼強而有力的論述呀！他的《練習曲》完全展現出他對技巧和手指的看法，那真是經典。由小見大，他也告訴演奏家要發現自己的性格與藝術，因為每個人都不同，都有自己的話可說。另外，我們也絕對不能忽略蕭邦是非常精神性的演奏家。他從來沒有和

職業鋼琴演奏家學習，只有和鋼琴老師學習，而這位老師還不是鋼琴家，我想這正是蕭邦的演奏能深入靈魂的原因。當他演奏，他不是在彈鋼琴，而是表現靈魂。蕭邦自己也常神遊出現實世界，他總是提到「其他地方」——他說「在那裡」。蕭邦能感受到另一次元，他看到、聽到的比我們都要多。如果演奏者不能感受到這一點，那麼也就難以演奏好蕭邦。「在那裡」是演奏蕭邦時非常重要的概念；音樂必須能夠演奏得形而上、超然物外，否則就不吸引人了。

焦：所以演奏蕭邦必須要讓自己用心感受，徹底聆聽，讓自己到達「那裡」。

堅：當我彈到最好的狀態，我會進入到另一個世界。雖然在演奏，但我自己完全不覺得在演奏，完全與音樂合而為一。我最近幾年愈來愈能達到這種狀態，彈到靈魂的最深處。

焦：要達到這種狀態，顯然和年齡沒有直接關係。有人一輩子都無法達到，有些人很年輕時就有如此體會。

堅：演奏者自己心裡要清楚，相信另一個世界的存在，才有可能達到這種境界。我15、16歲開始演奏的時候，就深深體會到這一點。當我演奏成功，也滿意自己表現的時候，我除了鞠躬回禮給聽眾，也會再鞠一個躬——我不管世人要如何稱呼，是「上帝」或「神靈」都好，這個禮是獻給他們的。我永遠相信有其他世界的存在，而且不只一個世界。我知道很多人不相信，但愈來愈多的研究已經顯示它們的存在，靈魂轉世也不是特別的事。像莫札特，他5歲就能寫出極好的作品——這怎麼可能呢？就算他有足夠的智識能力和作曲技巧，他怎麼可能有那樣的人世經驗，在音樂中說那麼多的話？若非前世早已學過，不然我不相信會有這種事情。

焦：莫札特和巴赫是蕭邦最喜愛的作曲家。或許蕭邦真的從他們的音

樂中看到一些無法言說的特質……

堅：巴赫和莫札特的音樂都有這種超然物外的感覺，又具備豐富的人生經驗。

焦：貝里尼（Vincenzo Bellini, 1801-1835）呢？蕭邦也相當欣賞他的音樂。

堅：的確，他的音樂也有這種特質和感覺，許多地方和蕭邦相通。蕭邦不說義大利文，貝里尼不說法文，他們在音樂上卻說得那麼相似。

焦：貝里尼在其十部歌劇中呈現相似的風格與旋律，您認為蕭邦的作曲風格是否也沒有根本的改變？

堅：我認為蕭邦的和聲運用沒有太大的改變。隨著年齡增長，他的音樂語言愈來愈成熟，能把自己的感覺完整表現。然而蕭邦音樂風格最獨特之處，仍在於他完全為鋼琴寫作。當然他還是有《鋼琴三重奏》和《大提琴奏鳴曲》等作品，但他的全部心力都放在鋼琴上。他太了解鋼琴的性能與聲音，音樂完全為了鋼琴而作，這也形成他二十多年來改變不大的音樂風格。

焦：您覺得現在演奏蕭邦的問題出在何處？

堅：現在演奏蕭邦的大問題，就是不懂得如何在鋼琴上歌唱，演奏沒有歌唱主線與伴奏的分別。蕭邦要求演奏者「說話」——說什麼呢？說一個故事。每首曲子都是一個故事。無論演奏者說的是什麼故事，詮釋樂曲就是要說故事。想要說出故事，必須能彈出歌唱的樂句，才能表現不同的句法與語氣，這是演奏蕭邦非常關鍵的議題。現在很多學生關在琴房裡一直練，以為這樣就能彈好，其實不然。我學新曲子時當然練很勤，但練好後我並沒有一直再練。練習太多，往往會折損

音樂靈感,演奏變得機械化。音樂家如果能多看多聽,反而能夠彈得更好,特別是懂得如何彈出歌唱句法。蕭邦就叫學生:「別練太多!離開琴房去聽聽歌手演唱,你們才會知道如何演奏鋼琴!」當鋼琴不唱歌的時候,那是最無聊的樂器了。

焦:要表現歌唱句法,必須掌握好圓滑奏。您的圓滑奏極爲精湛,當年是否曾受霍洛維茲的特別指導?

堅:你說對了。關於圓滑奏,我從霍洛維茲那得到甚多。「圓滑奏」不該只是「連奏」,必須表現出人聲歌唱的線條才行。鋼琴家不是唱出鋼琴式的句子,應該像聲樂家般歌唱。在彈下一個音之前,必須想好那個音該如何彈,心中要有明確的句法才行。

焦:如此歌唱性的圓滑奏屬於音樂性或是技巧?是天生所得的能力,還是可以由後天培養並鍛鍊?

堅:兩者皆是。如何彈出歌唱式圓滑奏以及如何設計句法,這屬於技術層面,但在何處或何時運用,如何自然運用,這就是音樂性層面。對我而言,我一向能很自然地演奏。霍洛維茲常對我強調「絕對不要爲了色彩而彈出色彩,色彩是爲傳遞音樂的意義而存在」。但即使是他,也無法完全做到。有時候他也會爲了色彩而表現色彩,那就是他失之不自然之處。音樂句法是無法教的,因爲每個人的個性都不同,句法自然也不同。但基本要訣,像是音響、音色、觸鍵等等,卻可以教導。霍洛維茲常說要「彈到琴鍵的最深處,才能得到美麗的聲音」,這話一點不假。

焦:有了傑出的圓滑奏,接下來就要思考彈性速度。您是這方面的大師,可否談談您的心得?

堅:彈性速度可以很數學。"Rubato" 來自義大利文,本意是「偷」。

如果我們分析傑出的彈性速度，便可發現其時間的「偷」與「還」絕對有其規律，完全可以算得出來。藉由彈性速度，演奏家創造來回往返的錯覺，把時間玩弄於股掌之間。然而我的彈性速度完全不是數學，而是自然而然的表現。蕭邦的彈性速度一定超凡絕倫，因為他永遠在討論它。如果演奏者無法表現好的彈性速度，自然無法掌握蕭邦。事實上，彈性速度不只對蕭邦重要，對任何音樂都重要。有次莫札特被問到他如何能把自己作品的慢板樂章彈得那麼好，旋律宛如人聲歌唱？莫札特說：「很簡單，只要彈音符之間的東西就好了。」即使莫札特，都那麼強調彈性速度的重要，演奏者更是不該輕忽。

焦：彈性速度可以教導嗎？還是說這完全是個人氣質與性格的表現？

堅：彈性速度只能教原則，句法和細節卻不能教。我的彈性速度也沒人教。霍洛維茲曾經對我說：「你可以盡量自由演奏，因為你有絕佳的品味。」我以前的確害怕演奏過於自由，放得太多但收不回來。霍洛維茲看出我的憂慮，要我別擔心。他還要我：「少用水彩，多用油彩——你是具有非凡能力的大鋼琴家，要盡可能地發揮自己的天分與能力。」我以前也曾害怕色彩用得太多，但他一樣要我不要因害怕而自我設限。鋼琴家演奏就像畫家作畫，也像演員演戲，我們要發揮最大的能力進入作曲家的心，同時也要表現自己。如何找到之間的平衡，則是最關鍵也最困難的考驗。如果天生沒有基本的品味，彈性速度也不太可能好。

焦：您是霍洛維茲第一位學生，也是和他學習最久的學生。可否請您多談談和他的學習？

堅：我非常感謝他的教導，從他那裡學到太多。然而和他學了5年之後，情況變得有些困難。他上課從不示範，下了課總是慷慨地為我演奏，不停地彈，常常是整夜地彈。我聽了那麼多他的演奏，漸漸發現我開始失去自己，變成彈得像霍洛維茲。這非常危險。我花了另外5

年才眞正脫離這種影響，發展出完全屬於我的演奏與詮釋。所以當老師實在極困難：既要指導學生，讓學生走往正確的方向，又不能說得太多，讓學生模仿自己而失去個性。像霍洛維茲這樣的老師更是難爲；他隨便一出手就驚人無比。我每次聽到他彈，都想：「這眞是太美了！爲什麼我不也這樣彈？」學生實在太容易模仿他。

焦：但也只有您才能追上霍洛維茲的超技啊！我記得霍洛維茲還特別驚訝於您凌厲的八度。

堅：哈哈！有次他對我的老師馬庫絲說：「堅尼斯這小子八度彈得特好，比我還快，但我的八度聽起來比較好聽！」

焦：霍洛維茲爲何收您當學生？除了驚人的技巧，您一定有某些他喜愛的特質。

堅：當年他聽了我16歲在匹茲堡的拉赫曼尼諾夫《第二號鋼琴協奏曲》，就到後台給我電話號碼，要我到紐約找他。霍洛維茲後來告訴我，他想收我當學生的原因，是因爲我和他一樣，在台上都有一種特殊的氣勢和緊張感。

焦：人們說，魯賓斯坦的音樂會開始前，大家都自在閒聊；霍洛維茲的音樂會開始前，全場都靜默無比。我想霍洛維茲指的大概就是這種氣勢與緊張感吧！

堅：正是如此！魯賓斯坦是非常好的鋼琴家，但他就沒給人這種感覺。這無損於他的偉大，只是反映我們的不同個性和氣質。這種氣勢和緊張感不見得有用，也不見得都是好事，可是一旦派上用場，那會讓音樂會無與倫比。

焦：霍洛維茲說貝多芬晚期奏鳴曲是很好的作品，卻不鋼琴化，因此

他不願意演奏。這是他眞的不喜歡，還是這些作品眞的表演效果不夠好？

堅：這點我就絕對不同意他了。不過，他的確對聲響和效果有他自己的考量。他在家裡彈和在音樂廳彈很不相同。在家的霍洛維茲，演奏得非常自然流暢；上了台，他就變得誇張，甚至淪於不自然。

焦：這是因爲他緊張嗎？

堅：我覺得他是爲了要誘惑觀衆、征服觀衆，和當年的李斯特一樣。說實話，這有點可惜。

焦：可是他再怎麼努力，也不可能討好所有的人，沒有一個音樂廳能讓所有人聽到的聲音都相同。

堅：是的，無論是多好的音樂廳，在不同座位聽到的聲音都不同。有位評論就說：「如果你不喜歡你聽到的演奏，請換你的座位。」不只如此，在舞台上鋼琴移個一、二英寸，聲音也會大爲不同。這是無可奈何的事。霍洛維茲希望能討好最多的人，並且是懂音樂的人。他音樂會用兩架鋼琴，一架彈協奏曲，一架彈獨奏會。有次我坐第10排，聽他彈布拉姆斯《第二號鋼琴協奏曲》。唉！那簡直不能聽，非常尖銳刺耳，我實在受不了，就坐到後面去，怎知那琴音竟變得美麗無比！霍洛維茲自己也知道這樣的效果，而他就是要討好坐在後面的多數人。反正會坐在前排的，多半是有錢但沒程度的傢伙，懂音樂的都坐在後面。

焦：前些時候紐約愛樂出版了一套伯恩斯坦紀念專輯，裡面收錄了您演奏的莫札特《第二十三號鋼琴協奏曲》。那實在是精湛詮釋，眞希望您能多錄一些！

堅：我也希望呀！我彈很多莫札特、海頓、貝多芬、舒伯特，事實上什麼都彈，唱片公司卻認為我只適合錄技巧困難的大曲目，只願意錄絢麗的協奏曲，這對我並不公平。我很高興紐約愛樂能出版我們合奏的莫札特鋼琴協奏曲，那的確是很好的演奏，也是很莫札特風格的詮釋。

焦：說到風格，霍洛維茲曾說所有音樂都是浪漫主義作品。您曾錄製一張「浪漫真義」（True Romantic）專輯，以李斯特和蕭邦的音樂闡述浪漫的意義。對您而言，「浪漫」是何意義？

堅：真正的浪漫是發於內心的，這也就是浪漫主義無所不在之故。巴赫的音樂，特別是慢板，非常浪漫，充滿了他對全體人類的大愛。莫札特的音樂更是浪漫無比，充滿對人世的想像與觀察。他們的音樂都那麼誠懇，直接出自內心。演奏者要了解，或至少試著了解，如何用心和靈魂體會音樂，並在音樂中表現出自己的靈魂。

焦：然而，如果所有作品都浪漫地演奏，不會有風格上的問題嗎？

堅：好的演員能勝任眾多性格各異的角色，卻又不失自己的藝術特質。他們讓角色成為自己的一部分，讓角色成為具說服力的演繹。要達到這一點，關鍵在於演員不能有太大的自我（ego）。如果只想到自己，而非藝術，那彈什麼都千曲一腔，無法進入不同作品的精神，演奏也就不具說服力。蕭邦很愛模仿別人，他就是有本事能捕捉到周圍每個人的言談形貌，但他並沒有因此失去自己。

焦：除了對音樂的深刻追求，您也以不屈不撓的意志力為人尊敬。可否談談您克服手傷的過程？

堅：我這一生都在和手的問題奮鬥，所受的苦遠超過世人所知。我11歲有天和妹妹打鬧；我一拳出去打進牆裡，抽手時太過大意，竟把左

手小指割傷了。我忘不了那是週日，家人十萬火急地把我送到急診室。那個傷眞的不輕，經過診斷，醫生說我的神經和關節都割斷了。那時醫療技術不比現在，雖然肉能縫合，小指卻從此失去感覺。當醫生以專業口吻告訴我，手指不可能復原，該放棄彈琴，那眞是晴天霹靂！可是我相信奇蹟。我知道我在音樂上的天分，以及自己對音樂的愛，說什麼都不願放棄！我把這個創傷當成生命中最大的挑戰，在受傷後六週開始重新練習。剛開始彈的時候，每個音都痛如刀割，但我還是慢慢練，一點一滴練回來。馬庫絲幫了很大的忙，我也格外用心，把這個沒有知覺的小指彈得和正常指頭無異。很少人知道，我彈到左手小指時都必須用眼角餘光瞄一下，以確定彈到正確的音。

焦：這實在太令人敬佩了！當年有多少人知道您手指的問題？

堅：非常少。除了我的家人、馬庫絲、醫生和一些最好的朋友外，我從來沒有說過我的手傷，知道的人也都幫我守密。我想如果外人知道，即使我確信我的演奏沒問題，別人還是會「聽出」問題來，或者以此大作文章。我不希望這個手傷再給我添加任何壓力，所以保密至今。只是我那時還無法預見，這個手傷竟然只是我一連串問題的開始。我在1973年又發現左手中指出現問題，這次是關節炎。短短六個月內，問題惡化到全部手指，嚴重影響我的人生。有段時間我極度沮喪，但我還是走出來了。我在1985年白宮音樂會上公開病情，這讓我如釋重負，也重新給我力量。我擔任美國「國家關節炎基金會」的發言人並幫忙募款，幫助所有因關節炎而受苦的人。

焦：除了技巧上的重新調整，手傷是否也改變您對音樂的想法？

堅：的確有。我剛開始很怕錯音，認爲錯音是衡量是否克服手傷的標準，但後來我看開了，懂得不拘泥於小節。舉例而言，無論你喜歡與否，柯爾托都是古往今來最偉大的蕭邦和舒曼詮釋者之一，但他的演奏往往毫無理由地錯音和漏音，數量還非常多！這無損於柯爾托的偉

大，因爲他能把音樂的情感和意義傳達給聽衆，是眞正深入靈魂的演奏。

焦：您認爲有所謂完美的演奏嗎？

堅：所有朝向完美的想法都是錯的，因爲完美並不存在。就算完美存在，那也是死的狀態，因爲任何改變都會破壞這個狀況。如果不會改變，彈得再好都是死的。蕭邦的學生常抱怨爲何這次示範與上次不同，蕭邦說：「我永遠不會彈出兩次一樣的演奏。」道理就在此。當然人們可以追求完美，但千萬別把完美當成目標。事實上所有的「完美」都來自「不完美」。所有看起來完美平衡的圖畫，其中都有不平衡的設計。調律師可以用電子儀器校準每一個音，但若每個音都是準的，而且相同的音頻律都完全一致，彈起來卻還是死的。

焦：蕭邦說他的演奏次次不同，但他又在譜上寫下那麼多的指示。作爲詮釋者，我們要如何看待？

堅：我們當然要非常尊重作曲家的意見，但也必須去思考指示背後的意義。如果有非常強烈的想法，卽使和樂譜不同，我覺得也該照自己的意見演奏，因爲作曲家也會改變。有次我帶柯普蘭的《鋼琴奏鳴曲》去找他。我知道這是首很好的作品，但之前從沒聽過演奏。柯普蘭很高興，立刻彈給我聽，但他彈得和譜上並不完全相同。「抱歉，您這邊寫的是弱音，爲何現在彈成強奏呢？」柯普蘭說：「那是十年前的事了！」這個故事告訴我們，作曲家的創作構想也會改變。我們要了解音樂的道理，認眞研究作品，但不是一味把樂譜當成聖經。蕭邦演奏時甚至還會改變音符呢！但那是偉大創造心靈才能做的事，我並不鼓勵一般人也這樣做。

焦：您是拉赫曼尼諾夫的偉大詮釋者，更是當年極少數能完美演奏拉赫曼尼諾夫《第三號鋼琴協奏曲》的鋼琴家，音樂極富歌唱性。可否

請您特別談談這首作品。

堅：我在19、20歲的時候開始彈這首協奏曲，第一次演奏還是與米卓波羅斯（Dmitri Mitropoulos, 1896-1960）指揮紐約愛樂合作。我希望我彈出你說的歌唱性。愈是在技巧性的樂段，愈要彈得音樂性，如同歌唱。這是鋼琴家最大的挑戰，但也是必須盡到的責任。

焦：您認為演奏此曲或演奏拉赫曼尼諾夫的關鍵為何？

堅：拉赫曼尼諾夫本人的演奏十分特別。他的音響非常奇妙，聲音如大海一般波浪起伏，壯麗非常。鋼琴家必須了解他的音響效果。就拉三而言，如何完美呈現多聲部與複旋律是重點之一，鋼琴家一定要能在技巧和思考上皆完全掌控才行。就風格而言，拉赫曼尼諾夫極討厭無病呻吟的感傷。所有聽過他演奏的人，都知道他的音樂是「高貴」而非「感傷」，充滿情感但絕不矯揉造作。最後，拉赫曼尼諾夫說此曲是「寫給大象的」，一定要有氣拔山河的氣勢和能力，才能把它的精神展現出來。

焦：您留下兩次拉三錄音，這兩版中您有無偏好？

堅：這兩版相當不同，我個人則喜愛杜拉第（Antal Dorati, 1906-1988）版。孟許版雖然也很好，但實在趕了些。

焦：霍洛維茲是此曲的權威詮釋者，他可曾和您提到拉赫曼尼諾夫對此曲的討論？

堅：拉赫曼尼諾夫很欣賞霍洛維茲，給他非常大的自由。當年他們在史坦威公司地下室見面，霍洛維茲演奏拉三給作曲家本人聽，拉赫曼尼諾夫說：「這不是我想的，但我喜歡你的演奏！」他們也自此變成好朋友。

焦：您的拉三在刪節上類似霍洛維茲，音樂表現卻相當不同。您可曾和霍洛維茲討論過這些刪節？

堅：我的確依照霍洛維茲的錄音作刪節，但我那時以為他的刪節和拉赫曼尼諾夫的版本相同，所以才沿用。

焦：除了霍洛維茲的教導，您最初和列汶夫婦學習，可否談談他們？

堅：我的技巧的確由列汶夫婦建立。後來他們演奏太忙，才把我給列汶的助教馬庫絲。列汶是鋼琴家中的鋼琴家。他是薩方諾夫（Vasily Safonov, 1852-1918）的學生，也領會到安東‧魯賓斯坦的演奏藝術。他的蕭邦三度音練習曲和舒茲—艾弗勒（Adolf Schulz-Evler, 1852-1905）改編的《藍色多瑙河之華麗曲》（*'Arabesques' Variations on the Blue Danube Waltz*），真是不可思議的驚人。只是很少人知道他其實嚴重怯場，非得有人把他推出去，不然根本上不了台。列汶還有一項特色，就是他的即興演奏。有時他會忘譜，或是一時彈岔，這時就會即興發揮，直到繞回原曲為止。雖然就原作而言這是失誤，但他的即興演奏卻是難以置信地精彩。他真正了解樂曲素材，以智慧與技巧做即興發揮。這樣具有自由精神、自信以及對音樂全方面了解的音樂家，現在已經愈來愈少見。霍洛維茲年輕時想當作曲家，後來成為專職鋼琴家後僅寫作改編曲。魯賓斯坦和賽爾金完全不即興演奏或改編，現在能即興演奏或改編的人更是鳳毛麟角。

焦：說到即興演奏與作曲能力，您這幾年來也成為一位頗受好評的作曲家，寫的還是音樂劇！可否談談這其中的故事？

堅：我小時候就寫過作品，5歲作了首「印地安戰舞」，但沒想過能成為作曲家。對我而言，音樂就是音樂，沒有高下之分，不會排斥任何種類的音樂。只要是好作品，我都喜歡。我愛好爵士樂，也愛披頭四，只是對大部分的搖滾樂敬謝不敏罷了。我也喜愛音樂劇；這個領

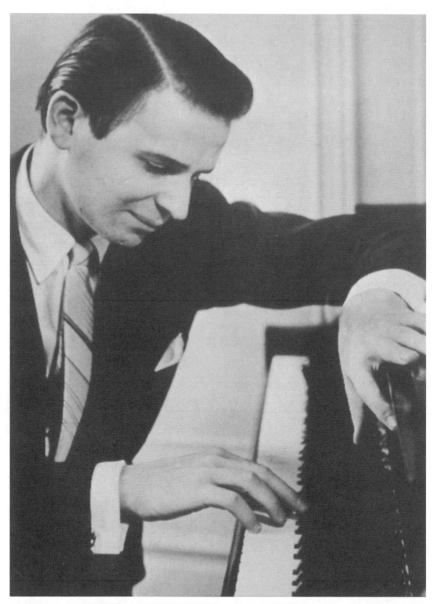

年輕的堅尼斯，兼具超技與優雅，已是世界景仰的鋼琴大師（Photo credit: 福茂唱片）。

Byron Janis

域有許多經典之作，像伯恩斯坦偉大的《西城故事》（*The West Side Story*）。我在1991年動了一次手術，醫生竟然把我的拇指截短了。我那時非常沮喪，覺得從此不能再彈琴了，寫了些歌曲抒發心情。有天我的一位好友拜訪我，聽了這些歌曲後他非常肯定，下次竟帶了《鐘樓怪人》的歌詞本給我，認為我一定能譜曲。我一開始不確定是否能寫，結果竟在6週內寫了24首歌！這個經驗讓我知道，我能用另一種方式表現自己，人生還有不同的可能。這個經驗也啓發並鼓勵了我，給我動機和勇氣再度面對手的問題。我想辦法練習，找出克服的方法，後來也眞的成功了，不但在卡內基音樂廳舉辦音樂會，還錄了兩張新專輯。

焦：您一直在創造歷史，可否談談您在美蘇文化交流中的文化大使角色？1960年您到蘇聯舉行巡迴演奏，對方則派李希特到美國演奏，您們兩人的成就都成為音樂佳話，也是撼動整個世代的紀錄。

堅：那眞是非常特別的經驗。那時的政治氣氛很不好，美國的U2戰機被蘇聯打了下來，兩邊關係很緊張。我那時一上台，就聽到某些聽眾叫囂，喊著「U2！U2！」我只能讓自己趕快冷靜下來開始演奏。我彈了莫札特鋼琴奏鳴曲，接著舒曼、舒伯特、蕭邦《第二號鋼琴奏鳴曲》……最後以李斯特《第六號匈牙利狂想曲》作結。不用等到結尾，光是在中場休息，我就已經知道聽眾喜愛我的演奏，那掌聲與回應之熱烈實是前所未見。音樂會結束後，聽眾竟然爭相擁向台前，一邊喝采一邊流淚！那時美國駐蘇聯大使湯普森（Llewellyn Thompson, 1904-1972）問我：「他們為什麼哭？」我說：「因為我是所謂的『敵人』，但他們仍然愛我。」一瞬間，我們恍然大悟：這些蘇聯人民也是人，卽使我們用了各種宣傳醜化他們，把他們說成共產怪物，他們仍是有血有肉的人啊！那時蘇聯人對美國也是一無所知，了解只有來自官方的政治宣傳。我到列寧格勒音樂院，他們問我在美國能到多少城市表演？我說我可以到很多城市，大概有八千個吧！「什麼？！八千個！」他們根本無法相信，因為他們不知道美國是什麼樣的國家。

焦：您那時在一些場次演奏了柯普蘭和蓋希文。這是您自己的選擇，還是美國官方希望您能多宣傳美國作曲家？蘇聯對西方音樂向來管制，他們可曾干預您的曲目？

堅：選擇柯普蘭和蓋希文完全是我的主意，官方並沒有任何意見，我也沒有得到任何關於曲目的限制。然而，那些俄國人的確曾試著要我放棄和古德曼（Benny Goodman, 1909-1986）與他的樂團演奏《藍色狂想曲》。他們不能理解爲何「像你這樣的鋼琴家竟然會彈如此低下的音樂」！

焦：那麼言談舉止呢？您有無被期待表現出特別「美國化」的風格？

堅：和曲目選擇一樣，我有完全的自由。美國官方從來沒有要我表現成什麼樣子，而我知道在蘇聯人眼裡，即使我非常有歐洲氣質，我還是個美國人。不過，我的成功的確讓一些蘇聯官員感到頭痛，因爲他們再也不能說美國沒有好鋼琴家；特別我在1960年初到蘇聯時，對他們而言根本默默無聞，卻一夜之間就征服聽眾。每次我演奏，那些保留給蘇聯官員的位子都是空的。這很值得玩味。

焦：您在1962年的演出也非常轟動，特別是在莫斯科謂爲傳奇的協奏曲之夜，一晚連彈拉赫曼尼諾夫第一號、舒曼與普羅柯菲夫《第三號鋼琴協奏曲》！甚至還在沒彩排的情況下「安可」了柴可夫斯基《第一號鋼琴協奏曲》的第三樂章 —— 這是怎麼回事？爲什麼會是沒彩排的安可曲？

堅：由於1960年的演出實在太過轟動，1962年蘇聯就希望我能爲第二屆柴可夫斯基鋼琴大賽得獎者彈場特殊音樂會，這就是排出三首協奏曲的原因。不用說，音樂會極爲成功，聽眾更是完全瘋了，拚命鼓掌喊著「安可！安可！」長達30分鐘，就是不肯讓我走。指揮孔德拉辛見到這種反應，就對我說：「聽眾這樣瘋狂，你隨便彈些安可曲是沒

用的，一定要彈一首大的讓他們滿意才行。」但彈什麼呢？「你現在能彈柴一的第三樂章嗎？你的速度？」我說可以，彼此交換一下速度後，團員就到後台搬譜，在毫無排練的情況下演奏了這個樂章。聽眾果然被嚇到了——事實上，連我自己都被自己給嚇到了！

焦：這真是太驚人了！但我覺得孔德拉辛犯了一個大錯：在聽到您演奏的柴可夫斯基之後，聽眾一定更瘋狂了，更不可能讓您離開。

堅：你的判斷正確。我那時已經累壞了，只想要快點彈完，在琴鍵上狂掃而過。怎知彈完之後，聽眾更瘋狂，拚命叫喊。實在沒辦法了，我只好回旅館，怎知還有上百名聽眾跟著我的車一路追到旅館，在外面鼓掌叫好。我只得打開窗戶和他們揮手致意，一揮就揮到半夜。

焦：這簡直像麥可‧傑克森！

堅：但我可不會像他一樣把孩子舉起來揮舞。

焦：在那場協奏曲之夜後，您還彈了六週巡迴演出。您對哪個地方印象最深？

堅：基本上，蘇聯愛樂者的鑑賞力都很高，反應也很熱情，但最讓我難忘的是喬治亞共和國。我以為莫斯科和列寧格勒的聽眾已經夠熱情了，沒想到喬治亞的簡直是瘋狂中的瘋狂，音樂會完的喝采聲像是火車一樣。我在那裡的音樂會，買不到票的聽眾甚至爬上音樂廳屋頂，從天窗看一看我也好。當我離開音樂廳，道路兩旁都是為我喝采的聽眾。抬頭一看，天呀！路樹上竟也全都爬滿人，滿滿的人，全在大聲叫好，從樹上撒花下來。我從沒看過這種情景！這真是非常感人。

焦：就您的回憶，當時美蘇文化交流的音樂會是如何舉辦的？

堅：美國這邊由著名的經紀人賀羅克（Sol Hurok, 1888-1974）等人和國務院一同選擇藝術家。那時架構是由國務院辦理美蘇文化交流計畫，但執行和財務上，其他部門與私人組織也有參與。美方提出的名單必須經過蘇聯同意，由文化部與美國官員一同決定兩邊的交流人選與計畫。就我所知，選擇仍是以音樂為考量，沒有涉及政治，音樂家也享有極大的自由。當然，我們仍能感覺到彼此間的競爭，但音樂家並沒有壓力。我們只是想呈現最好的演奏。

焦：您如何看這個計畫？

堅：我認為這真的非常重要，特別在1960年代。即使音樂無法停止戰爭，還是可以讓兩邊人民的心更靠近，更了解對方。畢竟，音樂真的是跨越時空、跨越族群、跨越國家，屬於全人類的共通語言。

焦：您有哪些特別喜歡的鋼琴家？

堅：鋼琴家中我喜歡柯爾托。我也很喜歡李希特，雖然不是都喜歡。他的舒伯特真是太神奇了。李希特是非常嚴謹認真的人。如果音樂會彈得不甚滿意，他會在結束後留下來繼續練習，練到滿意為止。對了，我還喜歡莫伊塞維契（Benno Moiseiwitsch, 1890-1963），他是非常傑出的鋼琴家，拉赫曼尼諾夫喜愛他演奏的《帕格尼尼主題狂想曲》更勝他自己的演奏！

焦：說到《帕格尼尼主題狂想曲》，我有個放在心裡很久的問題。拉赫曼尼諾夫寫作此曲時，他和霍洛維茲都在瑞士。那時他每寫完一個變奏，就打電話告訴霍洛維茲最新進度。換言之，霍洛維茲該是最了解此曲創作想法的人，但為何他竟然不演奏？

堅：我不知道，但我猜想這是因為此曲沒有長段的鋼琴獨奏。基本上，霍洛維茲喜歡的協奏曲都得有長段鋼琴獨奏，這也是他不彈拉赫

曼尼諾夫《第二號鋼琴協奏曲》的原因之一。

焦：回到您喜愛的音樂家，可否請您談談和萊納的友誼。

堅：我們非常喜歡彼此，他真是了不起的偉大指揮家，但我覺得世人到現在都還沒有真正認識他的偉大之處。他是極厲害的超技指揮，動作極少卻精準無比，任何細節都逃不過他的耳朵。

焦：或許萊納得罪太多人了。魯賓斯坦和他合錄拉赫曼尼諾夫後也氣得翻臉。

堅：那是因為魯賓斯坦那次錄音已經超過時間了。他不必多付錢，付錢的是萊納。萊納當然很不高興，兩人不歡而散。

焦：您們合作的拉赫曼尼諾夫《第一號鋼琴協奏曲》和李斯特《死之舞》都是驚人至極的經典。

堅：《死之舞》還是一次錄完，沒有剪接！那次演奏實在是充滿靈感，我們彼此心有靈犀，不用說什麼就發揮得淋漓盡致。我和萊納還錄了舒曼《鋼琴協奏曲》，但很後來才出版。唱片公司大概不知道要搭配什麼曲目，就一直放在倉庫裡。指揮家中我也喜歡米卓波羅斯，他是非凡的指揮，非凡的人物。他的鋼琴彈得也很好，還曾一邊指揮紐約愛樂一邊彈普羅柯菲夫《第三號鋼琴協奏曲》。事實上，我也這麼表演過一次。

焦：這是怎麼發生的？

堅：那是我在巴黎和拉摩盧樂團（Orchestre des Concers Lamoureux）合作的另一場三鋼琴協奏曲之夜。那次我彈了拉赫曼尼諾夫第三號、普羅柯菲夫第三號和蓋希文《鋼琴協奏曲》，為紀念蓋希文生日特別

舉行的音樂會。那場我希望能試著指揮普三。信不信由你,我和團員
老實說:「我從來沒有指揮過此曲,希望大家能夠幫忙我!」結果樂
團真的跟著我,幫我奏出這首協奏曲,普三也成為那晚最傑出的演
奏。這真是非常難忘的經驗。

焦:您總是不斷嘗試,而且大膽嘗試。這不但需要自信與努力,更得
有幾分瘋狂才行。

堅:我覺得音樂家都必須有瘋狂的一面,因為我們必須創造藝術,而
這需要進入人性的另一面。這也是一種能力。音樂家本身不一定要瘋
狂,但要能感受到各種情感,不能只感受到快樂或積極的情感,否則
所能表現的音樂勢必會受到限制。魯賓斯坦是我所見過最快樂、最享
受人生的音樂家,但無可諱言,有些情感的確在他的演奏中缺席,即
使他是那麼了不起的音樂家。此外,演奏家也不能害怕表現情感,不
然感受再多也沒用。到了舞台上,音樂家必須把自己赤裸地呈現給聽
眾。不要害怕感受,也不能害怕表現。

焦:但在瘋狂之外如何能保持平衡與平和?

堅:無論世界如何變化,所有音樂家都該珍視「純真」的價值。所有
偉大藝術家都保有童心,讓自己永遠以新奇純真的眼光看世界,也永
遠能夠發自內心地表現藝術。

佛萊雪 1928-

LEON FLEISHER

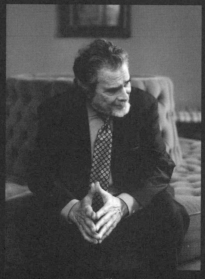

Photo credit: Joanne Savio

1928年7月23日出生於舊金山，佛萊雪4歲半開始學鋼琴，8歲開獨奏會引起樂壇注目。他9歲時成為許納伯的學生，和其學習10年奠下深厚的音樂思考。1952年他成為首位贏得比利時伊麗莎白大賽冠軍的美國鋼琴家，開始輝煌的錄音與演奏事業。名聲如日中天之際，卻因右手肌張力不全症被迫退出舞台。經過多年調適，佛萊雪開發左手曲目，從事指揮與教學，更持續尋找復健之法，終於以肉毒桿菌療法重新以雙手演奏。他任教於琵琶第音樂院，是當今最受推崇的教育家與演奏家之一；著有自傳《我的九條命》（*My Nine Lives: A Memoir of Many Careers in Music*）。

關鍵字 —— 學派、許納伯、賽爾、獨立思考、肌張力不全症、運動傷害、拉威爾《左手鋼琴協奏曲》、教學、比賽

焦元溥（以下簡稱「焦」）：可否請談談您的早期學習？您的雙親來自波蘭和俄國，但您所受音樂教育似乎偏向德國學派。當初您的父母沒有想要讓您接受俄國學派的訓練嗎？

佛萊雪（以下簡稱「佛」）：我想他們沒想那麼多。我的父母都不是音樂家，但家母相當喜愛音樂，對我也很有期待。她希望我若不是成為第一個猶太籍的美國總統，就是當個大鋼琴家。我想後者的可能性還是比較大一點吧！我最早的音樂教育其實俄國和德國學派皆有，4歲半開始和蕭爾（Lev Schorr）學習。

焦：他也是寇瓦契維奇（Stephen Kovacevich, 1940-）的老師。

佛：小提琴家曼紐因的妹妹海芙琪芭 · 曼紐因（Hephzibah Menuhin, 1920-1981）也是他的學生。蕭爾是葉西波華的學生，算是俄國學派的傳人。我跟他學了約2年，後來和一位住在舊金山岸邊的丹麥老師

約翰森（Huna Jochansson）學習。來自德國學派的影響則是和阿特曼（Ludwig Altman, 1910-1990）的學習。他在德國就是著名管風琴家，到美國舊金山後則成爲Emanu-El教堂的管風琴家與合唱指導。我和他學了1年；那時我準備要彈給許納伯聽，阿特曼則給予我足夠的準備與訓練。不過我不是很喜歡對各種「鋼琴學派」的分類。當然就某種程度而言，不同學派的確存在，但世界上有那麼多不同作品，需要以各種不同的方式去演奏。沒有任何學派可以涵蓋所有的演奏技法和作品，無論是哪個學派訓練出來的鋼琴家，也都需要自行思考詮釋和技巧。若說眞有什麼學派，我只認爲有「耳朵學派」──鋼琴家要聆聽自己要什麼聲音和詮釋，然後聽如何在鋼琴上找出方法表現。這是唯一的學派。

焦：您8歲就開獨奏會一鳴驚人，也引起指揮家赫茲（Alfred Hertz, 1872-1942）和蒙都（Pierre Monteux, 1875-1964）的注意。您從這兩位大師身上學到什麼？

佛：噢，這問題應該是有什麼是我沒能從他們身上學到的！他們兩位是當時舊金山，也是全美國極重要的音樂人物。我學鋼琴很快就有很好的發展，手指的靈活度和音樂表現都非常好。在兒童時代，在沒有被剝削的情況下，若能自然展現出天分，表現眞誠而優美的演奏，如此天分一定是眞實的，音樂家也能夠立即察覺。那時舊金山除了舊金山交響樂團，還有一個WPA樂團（Works Progress Administration Orchestra）；他們到學校爲年輕學子演奏，赫茲那時正指揮該團。當人們聽到我的演奏，就把我介紹給赫茲。他們想說讓年輕人爲年輕人演奏，應該能起很好的示範作用。我從赫茲身上學到很多；我第一次看他指揮，覺得那就像魔術一樣，幾個簡單手勢就讓上百人的樂團整齊奏出音樂。我現在也指揮，許多技巧是我當年看赫茲指揮時就已經學到的心得。同樣的，那時蒙都指揮舊金山交響，也有人將我介紹給他，而他又將我介紹給許納伯。

Leon Fleisher

焦：請談談您和許納伯的學習。

佛：他主要教兩件事。一是音樂的結構、形式，還有樂句：如何塑造樂句，以及如何連結樂句；二是教我思考，還有體會音樂的超驗性（transcendent）。音樂像是作曲家將宇宙中無以名之的元素轉譯，而我們用超越肉身的靈性與感官去了解大千世界的奧祕。這是許納伯最偉大的教導。我和他學習時才9歲，他的話完全打開了我的眼界，讓我看到全然不同的境界。他的見解永遠深具啓發性，作曲家在他解析下永遠有鮮活的生命，到現在都還啓發著我。他的莫札特像是「天使的聖經」──我們雖然不能說天使的語言，卻能知道他在說話，也能欣賞其中的美妙。

焦：許納伯曾說他不收16歲以下的學生，遇到您卻開心破例。我很好奇他如何教導如此年幼的孩子？

佛：卽使我才9歲，許納伯並沒有把我當成小孩，一樣以教其他學生的方法和態度來教導我。他教學極爲嚴謹認眞，也十分尊重我的想法，完全把我當大人。他給我非常良好的觀念，告訴我演奏者要對作曲家負責。做爲作曲家和聽衆之間的中介者，我們像導遊一樣帶領聽衆欣賞作曲家的世界，但過程中也可以提出我們的意見，做爲風景的註記。

焦：您怎麼看許納伯所編輯的貝多芬鋼琴奏鳴曲全集？您會推薦這套樂譜給您的學生嗎？

佛：其實他不只編輯了貝多芬鋼琴奏鳴曲，還有布拉姆斯小提琴奏鳴曲和莫札特小提琴與鋼琴奏鳴曲。許納伯版本之優點，在於他不只給了非常詳細的意見，他的意見都以小字呈現，所以你還是可以知道作曲家原意爲何。許納伯最不喜歡的是人們僅就字面上來理解，完全按照字面解釋並照著演奏。比方說，他在一些樂章標上不要改變速度，

但那只是就基本性格而論，該樂章還是有地方需要稍微改變速度以推動音樂。如果看到他的註記就照本宣科地演奏，卻沒有思考音樂的意義，他可會非常不悅。我和許納伯學習多年，知道他的思考方法與表現方式，我可以說只要能正確理解他的思想，再去看他編輯的貝多芬鋼琴奏鳴曲，那真會見到一個偉大豐富的音樂體系，有無窮寶藏可以讓我們發掘。所以我還是推薦許納伯的編輯版給我的學生，但我會解釋他的思想，讓學生了解註記背後的道理。了解後也就不會被他的想法束縛，不然他的見解那麼有說服力，學生很可能因此失去自己的想法。

焦：在許納伯諸多錄音中，哪些讓您印象最深？

佛：這很難回答。我想他的莫札特《C小調鋼琴奏鳴曲》（K. 457）、貝多芬《第十一號鋼琴奏鳴曲》、巴赫《義大利協奏曲》的慢板樂章，這三個是我現在首先想到的偉大演奏。《義大利協奏曲》的慢板樂章根本是奇蹟似的詮釋，把人性人情說得淋漓盡致，精彩到難以想像。

焦：您怎麼看您所處的世代？

佛：身為美國人，如果說兩次大戰有任何好的一面可言，大概就是有那麼多歐洲藝術家與菁英因戰亂而遷居美國，其中很多人從事教學。在我學習時，我只能說我這輩的鋼琴家實在幸運，能夠接觸到世界上最好的鋼琴家，得到最好的教導。

焦：賽爾也來自匈牙利，您和他有非常難得的友誼與長期合作。

佛：我和他真的有非常特別的情誼，永誌不忘。賽爾非常崇拜許納伯，又是許納伯把我介紹給他，所以他認識我時已經對我特別看重。我父母在我12歲生日送我許納伯和賽爾合作的布拉姆斯《第一號鋼琴

協奏曲》唱片，我從那時就深深著迷於賽爾的音樂，夢想著有朝一日能和這位大師合作，誰知夢想就實現了！1946年我和他在拉維尼亞音樂節（Ravinia Festival）首次合作，他正是指揮芝加哥交響與我合奏布拉姆斯《第一號鋼琴協奏曲》，從此我們就建立起深厚的友誼。1947年他成為克里夫蘭樂團總監後，我成為第一位受邀演奏的鋼琴家，一起演奏舒曼《鋼琴協奏曲》。

焦：您們錄製了許多膾炙人口的唱片，貝多芬《皇帝鋼琴協奏曲》還得到葛萊美獎。可否談談這是如何開始的？

佛：最大的商業因素，是我在1952年贏得比利時伊麗莎白大賽冠軍，讓賽爾除了和我一起演奏，還有誘因和我錄製唱片。那時哥倫比亞唱片公司已有許多傑出組合，像伯恩斯坦與紐約愛樂、奧曼第與費城樂團，光這些就已經讓他們忙不完了，無法再接下賽爾和克里夫蘭。於是哥倫比亞唱片公司在1953年成立了史詩唱片（Epic Records）。這本來是做為荷蘭菲利普唱片的美國發行公司，後來就專門發行賽爾和克里夫蘭樂團的錄音，讓哥倫比亞不會因此在曲目上和紐約愛樂或費城樂團衝突，卻可以為賽爾和克里夫蘭錄下他們所有的曲目。我那時和哥倫比亞唱片公司也有合約，他們希望我和賽爾錄製我所有的協奏曲目，這也成為我們一連串錄音的開始。我們從來沒有過任何音樂上的衝突或不同意見，從來沒有！他很能了解我的想法，也能在不更動我的想法下，由樂團表現出他的意見。所以我們的詮釋同時呈現了各自想法，但彼此並不衝突。

焦：這真是非常奇妙的和諧。

佛：但他對其他演奏家就不是如此。即便是很有名望的鋼琴家，包括賽爾金或顧爾德，賽爾如果不同意他們的詮釋，會直接表示希望他們配合，改成他要的詮釋。我只能說我和賽爾有良好默契，一起演奏總是極為愉快。我想他總是尊重而且享受我的演奏吧！

焦：您們之間應該也常討論音樂，畢竟賽爾的鋼琴也彈得極好。

佛：演奏上他啓發我不算多，因爲他的音色比較乾，但音樂上我真的和他學到許多。賽爾也很能聽我的意見，即使我的意見有時「不道德」，他還是願意聽。有次我們巡迴演奏，他要指揮柴可夫斯基《第四號交響曲》。我那時給他一個非常商業化的建議，我說：「喬治，如果你希望音樂會得到巨大的成功，我建議你拉長最後樂章的最後和弦，一直拉長，長到聽衆已經忍耐不住開始鼓掌了你才結束，而不是和弦結束了才等待觀衆的掌聲。這樣一定會大轟動！」現在想想還眞丟人，我居然會給這種爛建議，但賽爾那時還眞照我的話做了！這是非常有趣的事，也說明我們的友誼。

焦：您和許納伯學了 10 年，最後他讓您獨立思考。您那時心情如何？

佛：非常惶恐。我一下子無所適從，不知道能否自己學習，自己學新曲目。我那時練舒伯特《降 B 大調鋼琴奏鳴曲》（D. 960）。我之前從沒彈給許納伯聽過，也不知道他的教法。那時錄音也不像現在普及，我也沒聽過他此曲的唱片。我練習時總在想許納伯的話，但每個音都是疑問，根本彈不下去。幾年後我到歐洲旅行，再次練這首奏鳴曲。舒伯特的音樂總是充滿不確定，而這一次，我以各種方式推敲，甚至嘗試和原本完全相反的彈法，從極端中上下求索……慢慢地，許納伯的教導一點一滴回來了。原來，我並沒有忘記他的教導，他給我的課都在我的腦海裡並成爲我的思考。就這樣，我從懷疑中找到自己，也建立起自己的詮釋方法。

焦：您也從事指揮，這是否也增進您的音樂理解？

佛：我從和我合作過的偉大指揮身上學到許多。鋼琴和樂團是兩種完全不同的樂器，演奏鋼琴，樂器可以立即反應，樂團可不是如此。更何況，指揮時你必須和團員溝通，這其中可有非常多傑出音樂家，可

能自己也指揮。你必須說服這些團員共同合作以創造音樂，往相同目標邁進。這是非常好的學習過程。

焦：您真正開始指揮是在右手手傷之後，而您經歷了極大的痛苦。

佛：那是1962年開始的。有一天我突然發現我的右手小指力氣弱了。我覺得是練習不夠，所以更加強練，練更久也更出力，但小指似乎愈來愈拒絕回應。接著，右手第四指也開始弱化……。10個月之內，我整個右手都弱化。當我出現症狀時，應該要知道這是身體本能的防衛反應，我卻不知如何處理。我那時才37歲，正在演奏事業高峰，卻被迫退出舞台，整個人生都變了。

焦：您後來被診斷出肌張力不全症（dystonia）。經過多年研究，您怎麼看這個問題？它如何產生？鋼琴家該如何預防？

佛：它的成因非常複雜，目前也沒有定論。一些研究顯示，如果練習方式不當，或是練習過多，可能會導致肌張力不全症，我想這應該正確。演奏家其實也是運動員，棒球和足球員他們用大肌肉運動，我們用小肌肉運動。這些用大肌肉運動的人，年薪動輒百萬、千萬美金。當你有這樣的資源，人們對如此運動的肌肉運作也更了解，有先進的醫學處理。你看在球賽開始前，這些球員不是休息，而是伸展。他們知道如何保護自己的肌肉，但沒有人告訴鋼琴家上台表演前不要再練習，而要伸展肌肉啊！肌張力不全症就是這樣來的。我現在非常誠懇地建議所有鋼琴家，每練45分鐘到1小時，就該休息5分鐘，並做肌肉伸展以充分保護雙手。不管年薪多少，演奏家要同運動員般善待自己的肌肉，畢竟音樂是一輩子的事。

焦：許多人出現手指問題，都覺得是沒練夠，因此加倍練習，結果反而更嚴重。是不是我們出現問題時，就應該馬上停止練習？

佛：每個人所面臨的狀況不同，我無法一概而論。但可以確定的是最糟糕的練習方式，就是無意識、不用思考地反覆練。很多演奏者練習時不知道自己在練什麼，只是一味機械性地反覆，這很可能導致受傷而不自覺，最後積小傷成大傷。很多人認為練習是要讓肌肉記憶，在無意識下也能彈，但我認為真正的練習是透過頭腦思考，由頭腦來控制肌肉。這才是正確的練習方法。

焦：最後您如何走出手傷的沮喪？

佛：這不容易，我經歷了很多，最後我想通了，我真正愛的是音樂，鋼琴演奏還只是其次。雖然右手出問題，這不能阻礙我追求音樂，音樂永遠在那裡。手傷讓我思考許多以前沒有想過的問題，去做許多我沒想過要做的事。我投身於教學，也開始指揮，這都為我的音樂思考開啟了新視野，我也想得更清楚透徹。我想我成為更好的音樂家，也成為更好的老師。一扇窗雖然關了，卻開啟了更多的門。這是不斷成長的經驗。

焦：除了教學和指揮，您仍沒有放棄演奏，而在左手曲目開創出一片天地，達到前無古人的至高成就。然而當您練左手曲目時，可曾想過發生在右手的問題會再度出現於左手？

佛：我有時的確會閃過這個念頭，但這最終沒有阻礙我演奏。我已經對自己的身體和演奏有更多了解，能正確處理問題。事實上，我的左手也沒有遇到類似問題。

焦：您怎麼看這些左手曲目？聖桑和史克里亞賓都有精彩創作，維根斯坦更出資委託作曲，成就今日許多經典的左手曲目。

佛：我不知道該怎樣感謝他。如果不是他，我根本不會有那麼多精彩的左手作品可彈。他在一次大戰失去右手後，以萬貫家財邀請作曲家為左手

譜曲，布瑞頓（Benjamin Britten, 1913-1976）、亨德密特、康果爾德（Erich Wolfgang Korngold, 1897-1957）、史密特（Franz Schmidt, 1874-1939）和理查·史特勞斯全都受邀寫作，更不用說拉威爾和普羅柯菲夫。我們多麼幸運，能夠有拉威爾《左手鋼琴協奏曲》可彈。此曲的精彩不只是左手技法；無論這是寫給一隻手還是五十隻手，它就是極為偉大的創作。它涵蓋了鋼琴鍵盤的所有範圍，情感表現也涵蓋了人性的各種面向。從陰暗到光明，歡樂到悲劇，拉威爾在18分鐘裡寫盡了

Photo credit: Joanne Savio

所有情感，實在是難以想像的偉大。普羅柯菲夫為左手譜的《第四號鋼琴協奏曲》也是非常精彩的傑作。現在我很高興一些傑出作曲家為我寫作左手鋼琴作品，我也能對這個領域提出貢獻。

焦：您在世界各地演了上千次拉威爾《左手鋼琴協奏曲》。對您而言，演奏它的困難度何在？

佛：這當然是相當艱深的作品，演奏者必須磨練出絕佳技巧才行。不過經過這麼多年，我現在彈它最大的挑戰是如何保持新鮮，讓每一場都和第一次演出一樣充滿活力，而不是把演奏變成例行公事。但我也不擔心。許納伯有次被問為何他的曲目僅限於莫札特、貝多芬、舒伯特和一點布拉姆斯，為何不彈更多曲目和更多作曲家，許納伯說他只願意彈那些「作品比其任何可能的詮釋還要偉大的創作」。對我而言，拉威爾《左手鋼琴協奏曲》正是如此。它太美太豐富，鋼琴家怎麼彈都不可窮盡。

焦：福斯（Lukas Foss, 1922-2009）為您寫了一首精彩的《左手鋼琴協奏曲》。您對作曲家的左手作品有何期待？

佛：只要他們寫任何好的音樂，我都樂意演奏。

焦：試過各種復健方式之後，您終於藉由注射肉毒桿菌（Botox）得到重新以雙手演奏的方法。經過35年沒有以右手演奏之後，您如何找回右手的音色？

佛：其實沒有什麼特別，就是回到我先前說的「耳朵學派」。我仔細聽彈出來的聲音，仔細和左手比對，找到方法彈出我要的音色與平衡。我知道我想要達到的目標，在鋼琴上試驗。有時我能立即彈出我要的聲音，有時必須經過練習。這都是相同的過程。這些年來我仍不斷研究演奏技巧與方法，因此當我右手又能演奏，我也可以很快彈回來。

焦：您是備受推崇與敬愛的老師，學生稱您為「老師中的歐比王・肯諾比（Obi-Wan Kenobi）」。可否談談您的教學，以及您如何幫助學生了解音樂與演奏？

佛：教學真是非常大的責任。老師並不是叫學生何處彈快或慢些，哪裡要大聲或小聲，而是教學生如何學習。老師要讓學生面對樂譜時，能夠就音樂素材與作曲家指示來思考，以正確讀譜判斷詮釋方向，使學生不只是彈音符，而能了解音符背後的道理。

焦：您會擔心學生不能獨立思考，或是缺乏個人特質嗎？

佛：我盡我所能幫助學生獨立思考，把所有我知道的都教給學生。然而，我不擔心學生會缺乏個人特質，因為每個人都不同，他們已經有自己的特質。我的學生會成長，有不同想法，也會有不同人生經驗，

這些都會反映在他們的音樂,就如我的演奏也是我人生閱歷的投影。只要能夠表現自己,就能展現個人特質。

焦:但在鋼琴比賽裡,現在參賽者的個人特質卻愈來愈弱。您是諸多比賽的評審,您如何看比賽?

佛:我一點都不喜歡比賽。許多時候我會當評審,其實是想和同在評審團中的老友敘舊。我覺得比賽最大的價值,在於給年輕音樂家表現自己的機會。然而,現在的比賽愈來愈商業化,許多規定和流程已經傷害到藝術原則,也傷害到參賽者。我認為比賽的水準仍在於評審的素質,但現今比賽往往希望能包含各式各樣的評審,每個學校、學派都找一位來評,評審團多達十幾二十人。在這種情況下,有哪個參賽者可能讓所有人都滿意呢?既然不能讓所有人都滿意,比賽的第一名,往往僅是「讓最少人不滿意」的參賽者。這完全是妥協,但不見得正確。

焦:在訪問最後,您有沒有特別想說的話希望與讀者分享?

佛:我還是想以我的個人經驗來強調注重肌肉的重要。音樂是表現人性與人世經驗的藝術,不是技巧或身體運動,音樂家不能只注重技巧。但是,這不表示我們就不需要關心自己。我們是以小肌肉運動的運動員,更應該像運動員一樣照顧身體,不要讓自己受傷。鋼琴演奏是放鬆與預備之間的動能平衡,全然放鬆無法演奏,緊張不鬆弛則導致僵硬。鋼琴家要了解並保持平衡,讓自己彈得健康而長久。

葛拉夫曼 1928-

GARY
GRAFFMAN

Photo credit: Carol Rosegg

1928 年 10 月 14 日生於紐約，葛拉夫曼 3 歲學琴，7 歲就讀柯蒂斯音樂院和凡格洛娃學習，後來更成爲霍洛維茲的學生。他演奏生涯起步甚早，21 歲贏得列文崔特比賽（Leventritt Competition）大獎後，更開始光輝燦爛的職業演出，和全美最著名的指揮與樂團合作，更錄製諸多經典唱片。1980 年他因肌張力不全症退出雙手鋼琴家舞台，除了仍演奏左手曲目，更將心力轉向教學，擔任柯蒂斯音樂院院長近 30 年，作育英才無數。不只音樂學養深厚，葛拉夫曼也是著名的東方藝術鑑賞家與收藏家，至世界各地旅行考古。著有自傳《我爲什麼要練琴》（*I Really Should Be Practicing*）。

關鍵字 —— 聖彼得堡音樂院、小提琴、凡格洛娃、同行友誼、賽爾金、霍洛維茲、拉赫曼尼諾夫、《曼哈頓》電影原聲帶（《藍色狂想曲》）、肌張力不全症、左手鋼琴演奏與曲目、拉威爾《左手鋼琴協奏曲》、音量平衡、亞洲藝術、給中國學子與家長的建議

焦元溥（以下簡稱「焦」）： 您的自傳《我爲什麼要練琴》已有正體（遠流）和簡體（理想國）中文版本，大家對您的故事都很熟悉，也很喜愛這本書。

葛拉夫曼（以下簡稱「葛」）： 那是我和內子 Naomi 的合作成果。她是比我高明的作者，於是我說她寫，來回修改，最後就鬧出了這樣一本，還請大家千萬海涵！

焦： 哈哈，不過這裡還是想從您的家庭談起。令尊是非常著名的小提琴家與教育家。

葛： 家父出生於曾屬波蘭，在他那時屬於帝俄，今日是立陶宛首

都維爾紐斯（Vilnius）的維爾納（Vilna），家裡說俄文和意第緒語（Yiddish）。和當時多數猶太家庭一樣，小孩會學樂器，家父是老大學小提琴，我叔叔學低音提琴，兩位姑姑學鋼琴，後來都進了聖彼得堡音樂院。家父在奧爾班上，同學包括海飛茲（Jascha Heifetz, 1901-1987）、艾爾曼（Mischa Elman, 1891-1967）還有金巴利斯特（Efrem Zimbalist, 1889-1985）。普羅高菲夫和他同年，當時也是同學。由於時局變化，家父和姑姑慢慢向東走，一路演出賺取旅費。我在柯蒂斯音樂院看到一些當年霍夫曼在俄國旅行演出的海報。那時音樂會都是臨時舉行，他每到一地就請人張貼告示「鋼琴家霍夫曼！明天！」一樣不愁沒聽眾。後來我到新西伯利亞演出，在一家餐廳用餐時，有位白鬍子老人從樓上走下來，自我介紹他是該城的歷史學家，然後拿出一張海報⋯⋯原來這家餐廳以前是當地唯一的石造建築，可做為表演場地。我爸爸和姑姑就和霍夫曼一樣，曾在這裡演出，和我的音樂會幾乎剛好相差五十年！

焦：之後他們在哈爾濱待了一段時間？

葛：超過一年，家父還成為哈爾濱交響樂團的指揮，全團都是俄國人。不過這讓我有好一段時間和費城樂團合作時，總是遭受樂團首席的冷眼。

焦：這是為什麼？

葛：因為費城首席奚斯貝格（Alexander Hilsberg, 1897-1961）也是奧爾的學生，當年也在哈爾濱，總是開玩笑地抱怨我爸只讓他當副首席而非首席！後來他們到了上海，又待一年，聽眾多是英國人，所以學會了英文。接著他們去橫濱與其他亞洲城市，最後搭上一艘叫做「河內」的船到加州，之後我爸接了明尼蘇達交響樂團首席。奧爾後來到了紐約，邀請家父當他的助教，他才搬到紐約。我們還有張奧爾在我家客廳，幾個月大的我坐在他腿上的照片呢！家父教出許多知名小

提琴家，紛紛當上美國重要樂團首席，像是金戈爾德（Josef Gingold, 1909-1995）。他後來和易沙意學習，和家父一直友好，每次到紐約都會拜訪我們。我記得大概我12歲的時候，家父和我一起演奏布拉姆斯《第三號小提琴奏鳴曲》給他聽。這些美好回憶一直延續到我和各大樂團演出……。美國繞來轉去，每個樂團都有家父的學生，而我差不多都還記得他們來我家上課的模樣。

焦：您出生後一年就遇到經濟大蕭條，這對府上有嚴重影響嗎？

葛：說實話還真的沒有。家父的教學很穩定，真有需要就去百老匯演奏兼差，也有零星音樂會。想想我算是成長於上層中產階級，雖然沒什麼奢華享受，但也不愁吃穿，還有大公寓可住。

焦：您母親那邊則來自非常顯赫的家族，您的外公更是知名的律師和政治家。

葛：他也是音樂愛好者和演奏者，曾在業餘樂團擔任首席。雖然到紐約後家裡就沒琴了，每次他來拜訪我們，居然還能借我爸的琴和我合奏貝多芬小提琴奏鳴曲，拉得還很不錯呢！可見在當時俄國，是如何把音樂與藝術當成全人教育。

焦：聽說您小時候差點成為電影明星？

葛：是有可能。我那時10歲，派拉蒙需要一個會彈鋼琴的小男孩在電影中演出，他們找上了我。那時我感覺很榮耀——電影公司請我們全家到加州片廠，住高級旅館，參觀好些地方，這都是因為我會彈鋼琴！可是當我爸發現這不是只拍一、二次就行，要花上幾乎一個月，會影響到我音樂與課業學習之後，他就立刻拒絕了。

焦：才一個月！換了其他人，多數都會接受吧！

葛：家父相信腳踏實地，對成為明星不感興趣。對孩子而言，真正重要的是練琴和上學，不是拍電影。他也從來不希望我因為練琴而耽誤學校課業。

焦：您後來和凡格洛娃學了10年。可否談談這位傳奇教師以及她所代表的傳統俄國學派？

葛：我第一次到倫敦演出後，一位樂評說我讓他想起這世上有三大鋼琴學派：德國、蘇聯、移到美國去的傳統俄國學派。先是俄國革命再是希特勒，美國因此得到了一大群頂尖歐陸菁英，其中俄國移民主要住在東岸。想想以前的柯蒂斯，包括奧爾也去教過，金巴利斯特還當了25年的院長，表示柯蒂斯比聖彼得堡音樂院還要像聖彼得堡音樂院，整批人都過去了！凡格洛娃是雷雪替茲基和葉西波華的學生，傳承了昔日最頂尖的鋼琴技藝，會教更能彈，能示範任何她想要你做到的事。她上課很少談樂曲結構，最重要的就是聲音，聲音、聲音、聲音，美麗、圓潤、溫暖的聲音。她不能忍受混濁踏瓣和醜陋聲響，誰要是彈出那樣的聲音，那真會傷害到她。我到現在還是很堅持聲音，鋼琴家一定要有優美的音色。除非樂曲需要，否則不該彈出醜陋、敲擊的聲響。

焦：但有些作品還是需要敲擊，比如普羅高菲夫。他進聖彼得堡音樂院的時候凡格洛娃已在那裡教學了，她怎麼看這位學生的作品？

葛：我16歲左右學他的《第三號鋼琴協奏曲》，彈給凡格洛娃聽。她說：「非常精彩、非常具說服力，但我不知道這首曲子。」當然後來她學了，也知道如何教，但那的確不是她最熟悉的領域。不過在我的年代，由於技術問題，彈普羅高菲夫的人實在不多。不像現在，柯蒂斯裡每個16歲的孩子，幾乎都會彈拉赫曼尼諾夫第三號和普羅高菲夫《第二號鋼琴協奏曲》了。兩週前我太太出門買菜，在超市門口聽到一個年輕小伙子拉巴伯《小提琴協奏曲》第一樂章。她很調皮地問：

「拉得很好，但你能拉第三樂章嗎？」結果他竟然就拉了那個難得像鬼一樣的樂章！這在以前根本不可想像。

焦：我讀羅伯特 D. 希克（Robert D. Schick）所寫的《凡格洛娃鋼琴演奏系統》（*The Vengerova System of Piano Playing*）一書，裡面提到她以不同方式為每個手指加重音的練習法，這似乎是她的教學特色？

葛：可以這麼說。我覺得這很有用。我在大師班上遇到有學生在某些段落過不去，常建議他們用這個練法，幾乎都有效。

焦：但您沒有照她的手型。

葛：她當然有很好的一套方法，教學生如何練習以及如何從練習中學習，如何在鋼琴上做到你心裡所想的效果，而且絕不分開技巧與音樂。但我的手指沒有她要的那樣彎曲，手型也不同於她的要求。因此我在演奏上雖小有成就，她也總是向外人稱讚我，但她並不把我當成她的模範寶寶。你聽過一位鋼琴家叫查倫芭（Sylvia Zaremba, 1931-2005）嗎？她當年是天才兒童，10歲就和羅津斯基（Artur Rodziński, 1892-1958）與克里夫蘭樂團合作，後來轉往教學。凡格洛娃認為查倫芭才是她教學方法的代表。

焦：凡格洛娃很在意聲響清晰，對踏瓣記號不會照單全收，這能說是傳統俄國派的美學嗎？

葛：我覺得和派別無關。那時候還沒有古樂風潮，但這些鋼琴大家也都知道鋼琴的今昔差異。凡格洛娃要非常清楚的聲音，賽爾金、許納伯、霍夫曼、拉赫曼尼諾夫也是，大家都沒有照貝多芬或蕭邦樂譜上一些在現代鋼琴上容易造成混濁音響的踏瓣演奏。

焦：在您學習的年代，好像師生關係「必須」非常嚴密，學生不太能

找其他老師上課。

葛：我覺得這很不健康。我的朋友拉泰納（Jacob Lateiner, 1928-2010）有個很著名的故事：某日他進電梯，遇到一位認識的鋼琴學生。「拉泰納教授早安。」「某某同學早安。」「你最近彈些什麼？」「彈舒伯特《流浪者幻想曲》。」「祝你順利！」「謝謝老師。」兩人只講了這幾句話，但當天晚上，那學生的指導老師就怒氣沖沖打電話來興師問罪：「說！你給我學生上了什麼課！你想搶我的學生嗎！」

焦：凡格洛娃也會這樣嗎？

葛：對我而言她滿開放的。由於我17歲就從柯蒂斯畢業，後來彈給其他人聽，她自然不會反對，還是她介紹我認識霍洛維茲。但如果霍洛維茲之前就對我有興趣，以她對霍洛維茲的崇敬，我想也不會反對。有次許納伯開演奏會，我們都去聽，之後她一直稱讚那是她聽過最美的鋼琴演奏。雖說許納伯也和雷雪替茲基學過，算是她的學長，但畢竟代表的是另一種派別，而她一樣能欣賞。不過整體而言，學生的確不會主動彈給其他教授聽，因此同儕討論就變得非常重要。伊斯托敏（Eugene Istomin, 1925-2003）是賽爾金的學生，佛萊雪向許納伯學習，我們三人是非常好的朋友，幾乎天天見面彈給對方聽。那時只有我家有兩架鋼琴，所以大家都到寒舍聚會。我會要佛萊雪彈柴可夫斯基《第一號鋼琴協奏曲》——那不是他的曲目，但我想知道以他所受的訓練，他會怎麼看。同理，我也會彈貝多芬和舒伯特給他聽，或者大家都彈同一首曲子，彼此討論或辯論。我覺得這是很有效也健康的學習方式。此外，我常開玩笑說，所有凡格洛娃的學生，都自動受到賽爾金的影響——或許大家處於叛逆期，也或許渴望知道不同觀點，因此總是在課堂上呈現出各種令人惱怒的「凡格洛娃—賽爾金」混合版本，等著老太太發脾氣。我試著在柯蒂斯推廣這樣的風氣，不過試了幾次都不成功。

焦：不過您另闢蹊徑，建立了「鋼琴討論課」。

葛：因為鋼琴學生實在需要這樣的討論機會。弦樂學生至少還有四重
奏的課，不同教授的學生有機會聚到一起，認識彼此的詮釋和學習；
鋼琴學生就是關在琴房悶頭練。所以我到柯蒂斯不久，就和法蘭克
（Claude Frank, 1925-2014）、李普金（Seymour Lipkin, 1927-2015）一
起設立了「鋼琴討論課」，幾位教授一起聽彼此學生的演奏，集思廣
益給予意見。所以你可以聽到我的學生彈完之後，李普金吼著：「究
竟是哪個白痴教你彈成這樣的？」

焦：您們這群好友互相砥礪也彼此幫助。讀您的自傳再對照佛萊雪的
自傳《我的九條命》，我實在很為這樣的情誼感動。

葛：那時我們彈協奏曲，如果和指揮談得來，總不忘推薦彼此。「你
一定要聽聽我的朋友——李普金、拉坦納、佛萊雪、伊斯托敏、法蘭
克——的演奏！」有段時間法蘭克沒有經紀人，伊斯托敏、佛萊雪
和我一起去經紀公司提案，要他們為法蘭克安排音樂會。我們一起成
長，一起對抗這個世界。我們互相切磋藝術，但彼此不曾競爭事業。

焦：您在自傳中提到，同儕討論的影響後來被原典風潮取代，之後則
是二次大戰，接下來學派分別就愈來愈模糊。

葛：以我的觀察，與其說是二次大戰，不如說是LP的普及，大家可以
較方便地聽到各種不同派別的演奏，導致學派風格開始融合。

焦：不過我好奇在此之前，凡格洛娃都用什麼樂譜版本。以蕭邦為
例，她用俄國的克林德沃斯（Karl Klindworth, 1830-1916）版嗎？

葛：她認為克林德沃斯是很好的版本，不過主要用的還是米庫利
（Karol Mikuli, 1819-1897）版。前者是李斯特的學生，後者是蕭邦的學

生，她覺得後者應該更接近蕭邦。但如果有人上課帶克林德沃斯版，她也覺得很有趣。

焦：換句話說，這些前輩一樣在探索作曲家原意，只是在不同環境用不同方式去追求。

葛：可以這麼說。凡格洛娃當年學的是畢羅（Hans von Bülow, 1830-1894）版的貝多芬鋼琴奏鳴曲，但她推薦我們許納伯版，因為上面清楚標示哪些是貝多芬原稿，哪些是編輯者的建議；我到現在都常讀許納伯版。我後來也和賽爾金學過，當年他是列文崔特比賽評審之一，後來變得很熟。除了彈獨奏曲給他聽，我在馬爾波羅音樂節（Marlboro Music Festival）也和他學了兩個暑假室內樂。他指導我看樂曲結構，要求管弦樂式的聲響。

焦：您提到您年輕時曾不自覺地模仿賽爾金的演奏動作，讓凡格洛娃很不高興。

葛：因為我那時只是模仿，或說對凡格洛娃的要求，我一定要動作極小化的反抗，但並不清楚賽爾金的動作有其深意：那是他對樂曲的想像。比方說貝多芬常在一個和弦後面寫上漸強，就物理而言鋼琴做不到，而賽爾金是怎麼彈的？他在彈出那個和弦後，臉上表情變得緊張激動，然後再下手──你仔細聽他接下來彈的，無論那是強是弱，聲音都會不一樣，因為觸鍵的肌肉運作改變了。當然對觀眾而言，看到賽爾金的表情與動作，接下來的音也會聽成不一樣的感覺。所以無論就視覺或聽覺，他都讓那個物理上做不到的漸強得到意義上的實現，他的動作和音樂是有關係的。

焦：而這想像基於對樂曲的理解。

葛：音樂詮釋雖有很大的主觀空間，但客觀要求也很多。比方說我

主觀認爲，「甜美地」（dolce）和「富表情地」（expressivo）這兩個術語，在布拉姆斯作品中其意義絕對比字面要豐富。他用這兩個詞來表達曖昧難說或一言難盡的話。很多時候音樂裡天翻地覆，譜上只寫了個「富表情地」，演奏者不可不察箇中深意。然而客觀而言，以布拉姆斯〈A大調間奏曲〉（Op. 118-2）爲例，僅是前12小節，譜上就出現了「弱」（piano）、「弱—甜美地」（piano dolce）、「最弱」（pianissimo）和「最弱—甜美地」（pianissimo dolce）四種不同聲響層次。你不見得要同意我對布拉姆斯如何運用「甜美地」的解釋，但這四種層次屬於客觀領域，演奏者必須做出分別。

焦：現在很多人覺得遵守樂譜會喪失自我個性，非得改些什麼才有特色。

葛：以我那年代的四位大師來說好了，同樣是貝多芬《熱情》，許納伯、賽爾金、霍洛維茲和魯賓斯坦，光是開頭你就會知道這四人的不同，而且是明顯不同，但他們全都照樂譜指示，不會把弱音彈成強音。貝多芬是最偉大的作曲家之一，譜上指示也非常清楚，我們應該予以尊重。

焦：霍洛維茲又教給您什麼？

葛：他指導我如何把鋼琴彈得像人聲，這方面他眞是不可思議的大師。他沒有教我技巧，但我請教他練習之法，比方說柴可夫斯基《第一號鋼琴協奏曲》裡的八度，他都給予有效的建議，有些還有點像凡格洛娃的重音練習法。他上課幾乎不示範。我後來知道爲什麼，因爲無論我是否同意他的觀點，只要他在你面前演奏，你就一定會被他迷住，接著就是模仿。但霍洛維茲不要我模仿。他永遠是聽我想在音樂裡表達什麼，然後指出我未能成功之處；或是他以我的邏輯出發，思考有沒有更好的處理方式。總而言之，他從未強加自己的看法給我。只有一、二次，我記得某次是蕭邦馬厝卡舞曲，他認爲我的處理從根

本就錯了，於是直接彈給我聽。

焦：您和他後來變成非常好的朋友。

葛：我常和他打電話聊天，他也常彈琴給我聽。很可惜他只錄了一點梅特納（Nikolai Medtner, 1880-1951）。他為我彈了大量的梅特納，那實在精彩至極。

焦：很可惜您也沒有梅特納的錄音，不過我手上的多佛（Dover）版梅特納鋼琴作品集，在前言特別感謝您。

葛：我到蘇聯演奏時的一大樂趣是買譜。那時印得很少，你可以在樂譜後面看到總共印多少冊，像梅特納往往只印一千，印好後就送到包括東歐在內的各個城市，能否買到全憑運氣。多佛公司想出版梅特納作品，知道我手上有蘇聯版全集，特別向我借，因此我可說促成了這套樂譜的印行。

焦：作為成長於美國的俄國後裔，冷戰時期您是什麼感受？

葛：雖然政治上互不相讓，但就我感覺，文化上兩國人民並沒有彼此仇視。蘇聯演奏家來美國演出總是引發熱潮，當年光是謠傳歐伊斯特拉赫會來，就讓紐約樂迷徹底陷入瘋狂，我和其他美國鋼琴家到蘇聯演出也很受歡迎。別忘了二次大戰時美蘇畢竟還是盟友。倒是對於一些德國音樂家，美國樂迷可是相當排斥。

焦：說回霍洛維茲，雖然他不希望您模仿，但我聽您錄製的《展覽會之畫》，大概很難說沒受到他的影響吧！特別是您也演奏了自己的改編。

葛：是的。那是我在CBS首張錄音，的確深受他影響，雖然我沒有彈

此曲給他聽過，也沒把改編寫下來，但我以聽他唱片和現場所得的印象來改編。很多年後我覺得我不該模仿他，因此改彈原版，也愈來愈喜歡原版。柯蒂斯有張收錄了我原版演奏的錄音，我很高興能有這個紀錄。

焦：您和伯恩斯坦合作的拉赫曼尼諾夫《第二號鋼琴協奏曲》，第一樂章結尾段等處的速度，接近拉赫曼尼諾夫錄音中的演奏，但和樂譜有相當差距。這是您有意的決定嗎？

葛：這倒沒有。我聽很多錄音，但多是交響曲、歌劇、弦樂四重奏之類。我不太聽正在準備的樂曲，但會大量聽作曲家同時期的其他作品，尤其是鋼琴以外的創作。回想錄音情形，你說的地方我其實是照伯恩斯坦的拍子，或許是他參考了拉赫曼尼諾夫的錄音。不過關於作曲──演奏家自己的詮釋，我覺得譜上寫下的是他們第一個選擇。之後可能想嘗試其他可能，或因地制宜改變彈法。我可以親身經驗來說明。以前我常常用自己喜愛的鋼琴演奏；在美國就是用史坦威公司的「老199」，在倫敦也用史坦威公司的琴──爲此皇家節慶廳非常不高興，覺得我看不起他們的樂器。他們確實有好琴，但我還是更喜歡史坦威公司裡那架。總之我可以說，我後來的演奏成果，九成和鋼琴有關。鋼琴不只影響音色，更會影響我的詮釋與彈法。

焦：那柴可夫斯基第二號呢？您仍然錄製西洛第版而非原始版。

葛：其實我練習的是原始版！只是到了錄音室才發現奧曼第學的還是西洛第版。我不能叫他改學原始版，因此就錄了西洛第版，真是可惜！

焦：說到錄音，您和梅塔（Zubin Mehta,1936-）／紐約愛樂錄製的《藍色狂想曲》被用於伍迪‧艾倫的《曼哈頓》（Manhattan）電影原聲帶，那還是紐約愛樂至當時爲止最暢銷的唱片。

葛：一點沒錯。不過我的演奏只出現在原聲帶，沒有出現於電影。這中間有個有趣故事，當時預定的錄音分成兩部分，一是做為配樂之用的《藍色狂想曲》片段（要配合電影畫面），另一是完整全曲。我錄音前在西維吉尼亞和樂團演出，當天下起大雪。後來我趕上從芝加哥到華盛頓首府的火車，想從那邊到紐約，但一覺醒來，窗外白茫茫一片，所有從華盛頓首府到紐約的火車全都停開。我從公共電話打到費雪廳，向製作人報告情況。後來梅塔接了電話：「什麼？無論如何都沒辦法過來嗎？嗯，好吧，那我們這樣做好了——關於電影中所需要的部分，我們請紐約愛樂的鋼琴手負責錄，但我們還是想和你合作全曲錄音。那我們就先錄樂團，你之後再補錄鋼琴部分。你的速度是什麼？」

焦：居然有這樣的事！

葛：所以你可以想像那時火車站出現這樣的場景：我旁邊的旅客焦急地和家人報平安，而我一個人對著話筒，大聲地把《藍色狂想曲》從頭到尾唱一遍。其他人一定覺得我瘋了。

焦：伍迪‧艾倫如果知道，應該會把這個拍成電影！

葛：後來我是聽著樂團預錄帶來練習。梅塔很老練，有幾段錄了兩個版本，讓我可以選擇適合的。除了某段真的快了些以外，其他都很合乎我的速度，後製成果也很好。這是我最後一張做為雙手鋼琴家的大廠錄音。我那時彈《藍色狂想曲》沒有任何問題，但彈布拉姆斯《帕格尼尼主題變奏曲》和《韓德爾主題變奏曲》這種作品卻已經出現症狀。我有天彈布拉姆斯《第二號鋼琴協奏曲》，有個地方無論怎麼練手指就是不聽使喚，老是彈錯。我覺得情況不妙，問了幾個朋友，大家卻笑說：「你以為只有你會彈錯音嗎？」

焦：這是突然發生的嗎？

Gary Graffman

葛：是逐漸發生的。先是有些地方總是彈錯，後來就是八度變得困難，演奏超過5分鐘之後手就難以控制，沒辦法把曲子彈完，只好取消音樂會並尋求醫生協助。但那時對此一無所知，只能測試手指肌肉不平衡的程度。後來我去麻省綜合醫院，三位醫生對我進行醫療實驗，《紐約時報》週日版做了特別報導。後來醫生告訴我，報紙刊出後24小時內，他們接到好幾百通電話，各式各樣的音樂家（也有非音樂家），包括西塔琴演奏家，都來詢問相關診療，可見這個問題有多普遍。以前只有「運動醫療」，也從那時開始有了「音樂醫療」，現在對肌張力不全症已有更全面的認識。

焦：您出現這個問題後，佛萊雪是否給您復健上的建議？

葛：剛好相反！他在36歲左右就罹患肌張力不全症，那對人生的衝擊比我要大太多了。但當時醫學界對此更無知，多數意見甚至認爲這是心理毛病，到最後他實在受夠了，乾脆放棄。反而是我的治療經驗不錯，把最新醫法和他分享，他才重新復健。

焦：在此之後您開始教學。

葛：我之前沒想過會接教職，也只教過阿特米芙（Lydia Artymiw）這一位學生而已。我取消音樂會的消息見報後，柯蒂斯音樂院馬上打電話邀請我去教，曼哈頓音樂院也是，因此我有段時間兩邊都教，直到接下柯蒂斯院長爲止。

焦：遇到如此問題的鋼琴家其實不少，很多人無法調適，但您似乎很看得開。

葛：也不是什麼看得開或看不開。當初我很擔心，不知道問題會多嚴重。後來發現問題只在右手手指，不會蔓延成全身癱瘓或有生命危險，我已經很高興了，更何況也不會痛。我右手只是失去演奏鋼琴所

需的靈敏，生活作息仍然如常，我也沒有放棄演奏，只是改彈左手。我過了30年每季演出超過100場的生活，比許多鋼琴家一生演奏都要多，其實夠了。改彈左手之後，我的演出變成一年約25場，也是樂得輕鬆，可以把時間用在其他我想做的事情上。

焦：您怎麼拓展左手曲目？

葛：以前除了拉威爾《左手鋼琴協奏曲》，我幾乎不認識什麼左手作品。等到自己開始專攻左手演奏，才發現曲目其實很多，也不乏傑作，只可惜演奏的人太少。我先學了拉威爾，後來加上普羅高菲夫《第四號鋼琴協奏曲》與布瑞頓《嬉遊曲》（*Diversions*），然後非常神祕的，我在兩天內收到分別來自萊茵斯多夫（Erich Leinsdorf, 1912-1993）和梅塔的包裹，裡面都是康果爾德《左手鋼琴協奏曲》！

焦：這也未免太巧了！

葛：後來我和梅塔與紐約愛樂合作，而那竟是它的北美首演，可見大家都忘了它。此曲和聲實在豐富，音響華麗非常，而我得以一隻左手和樂團抗衡。朋友就挖苦我，說我像是用一隻左手彈整部理查・史特勞斯《莎樂美》！不過這首還算幸運；當年亨德密特也寫了《左手鋼琴協奏曲》，樂譜到最近才找到。康果爾德為雙小提琴、雙大提琴和左手鋼琴寫的《鋼琴五重奏》倒是我極為常彈的曲子，已經演出過上百場。

焦：這些都是維根斯坦出資委託作曲家譜曲所得的創作。理查・史特勞斯當年也受邀，而您錄了其中的《家庭交響曲之番外篇》（*Parergon zur Symphonia Domestica, Op. 73*）。

葛：這出自普列文的邀請。但我可得和你承認，我沒有在現場彈過，因為音量實在太不平衡，鋼琴根本無法被聽見。透過錄音技術，鋼琴

聲部在CD裡倒是聽得一清二楚。

焦：左手曲目在技巧上，有沒有什麼特別難處？

葛：其實就和雙手作品一樣，鋼琴家都必須找出方法克服其中的技巧難點，很難說有「特別難」的地方，雖然還真是不容易。若要我說，我想最難的其實是背譜。用雙手演奏，任一手彈錯音，其實不影響另一手，但左手獨奏可不然。左手拇指通常負責旋律，而任何錯誤都可能導致拇指跑到不熟悉的位置，要補救就只能跳躍，而這很容易導致再出錯。有些瘋狂樂曲，像是瑞格以高超繁複對位手法寫出的作品，一隻左手居然要彈三聲部賦格，一指出錯就會牽動其他手指，無從遮掩也難以挽救。如果還要背譜，那就是任何錯音都可能導致大災難。我以前背譜彈左手曲目，朋友都說我瘋了。後來我改成看譜，不是背不下，而是避免這種因錯音而造成的不必要災難。我還是在走鋼索，但下面放了安全網。

焦：您現在也影響當代作曲家，進一步豐富左手曲目。

葛：我很高興許多作曲家為我譜曲，包括哈根（Daron Hagen, 1961-）非常感人的《最後七言》（*Seven Last Words*），史科瓦澤夫斯基（Stanislaw Skrowaczewski, 1923-2017）以帕格尼尼發想的《尼可勒協奏曲：為左手鋼琴與樂團》，還有羅瑞姆（Ned Rorem, 1923-）八樂章的《第四號鋼琴協奏曲》等等。不過最奇特的作品來自指揮家辛曼（David Zinman, 1936-）的建議。他說他想委託一首給我和佛萊雪的作品：我和樂團是一首協奏曲，佛萊雪和樂團是一首協奏曲，可是兩者結合又是另一首協奏曲。我說你根本是瘋了，不過若真要找人寫，那大概非包爾康（William Bolcom, 1938-）莫屬。他是米堯的學生，而米堯的第十四和十五號弦樂四重奏就是這樣的曲子。它們各是兩首四重奏，合在一起又是一首八重奏！當然，包爾康面對的挑戰比老師要難多了，但他最後真寫成了《Gaea：為兩隻左手和樂團的鋼琴協奏

曲》。倒是首演的時候光是排練,就把我們給整死。

焦:剛剛您提到史特勞斯作品的音量平衡問題,關於拉威爾《左手鋼琴協奏曲》也有人認為他計算錯誤,有些樂段無論鋼琴家演奏如何用力,仍無法和樂團抗衡。您認為這真是錯誤嗎?我總覺得這是弦外之音,他就是要讓這些樂段「看得到但聽不到」。

葛:我同意。拉赫曼尼諾夫對鋼琴和管弦樂都很熟悉,但在《第二號鋼琴協奏曲》或《帕格尼尼主題狂想曲》,有些地方鋼琴也是不可能被聽見。他自己彈了那麼多次,不會不知道,那應該就是他要的效果。我可以舉另一個例子。有次羅斯卓波維奇帶領柯蒂斯樂團首演舒尼特克的《第二號大提琴協奏曲》,他以音量過人聞名,但曲中某段,即使已經拉到滿臉通紅,面對銅管群突然吹出的轟然巨響,還是無法被聽見。彩排時我很納悶,問舒尼特克樂團是否太大聲,他卻笑了笑,說:「這段是人在地底奮力爬上來,卻終是徒勞。面對命運,人類終究無法抵擋 —— 這就是我要表達的意思。」

焦:不過有些曲子,比方說布拉姆斯《第二號鋼琴協奏曲》,一些樂段照那個管弦織度,在現場鋼琴很難被聽見,但我也不覺得這要表達什麼人生掙扎。為何他要寫這種無用的鋼琴段落?

葛:你應該反過來想:如果布拉姆斯不寫些什麼,鋼琴家就在那邊整段沒事做,你是要我們去看報嗎?

焦:您成為左手鋼琴家之後,是否曾考慮教學之外的音樂工作,比方說指揮?

葛:我當院長後的確有好多人邀請我指揮,但我都笑著婉拒。結果有次聚會我喝醉了,根本不知答應了什麼,直到海報印出來才知道自己要指揮!好吧,那我就試試看吧!我仔細設計曲目,選了一首海頓交

響曲，然後找學生擔任協奏曲獨奏。等我都聯絡好，開始準備音樂會的時候，我就決定取消了。

焦：這是為什麼！

葛：因為我想到賽爾。賽爾是一位對於他指揮的曲子，你考他任何一個聲部，比方說第二樂章的第二單簧管，他可以立即在鋼琴上把那個聲部彈出來的音樂家。不只交響曲，我和他合作的每一首協奏曲，他也是這樣準備，每個音都知道在哪裡。他是音樂大天才，但他一樣努力，一首交響曲沒有苦修到這個程度，絕對不會出手。我以前演奏一首海頓奏鳴曲，雖然可以一、二天學會，真正要上台也是得琢磨三、四個月。指揮海頓交響曲，看看譜、打打拍子當然很簡單，一、二天可以搞定，但我當鋼琴家都不是這樣準備；現在要做指揮，我覺得我也該像賽爾，要準備到每一個聲部都了然於心才行，這才誠實。可是我是院長，事務繁忙，沒有時間準備到賽爾準備曲子的程度。既然如此，那我不敢上台，最後還是請別人代打。

焦：您的嚴格自律實在令我佩服！不過您興趣廣泛，後來還利用時間到哥倫比亞大學修習東亞藝術碩士課程並學習中文，如今成為品味學養俱足的中國藝術收藏家與鑑賞家，台北故宮還請您演講過。

葛：我從小就喜愛東方藝術，小時候去博物館最愛的就是中國、日本和印度收藏。這沒辦法解釋，只能說天性如此。後來卡欽（Julius Kathchen, 1926-1969）從旅行中帶回許多東方藝術品，還成為根付（Netsuke）收藏家，我受他影響也開始收藏東方文物。我在紐約買了公寓後，由於天花板很高，他建議我購買畫作裝飾。我說我很愛法國印象派，但根本買不起，卡欽說那何不買中國繪畫呢？他帶我到巴黎幾家專營東方文物的店，教我如何欣賞與購買，我也開始認真自學，慢慢認識這個領域的專家學者。我開始到亞洲旅遊，還曾和大英博物館一同考古，至今亞洲我只有蒙古、錫金、不丹沒去過。我去了中國

葛拉夫曼夫婦於香港（Photo credit: 焦元溥）。

超過四十次，不只是演奏，而是能親眼見見名山大川，那詩詞書畫裡的美麗世界。我喜歡閱讀，喜歡嘗試新事物。在修課期間我認識了全然非音樂界的一群新朋友，得到不同視野。我不是專家，但樂於把自己定位爲「知識豐富的亞洲藝術業餘愛好者」。我希望每個人都能找到屬於自己的興趣與愛好，特別是能欣賞藝術，人生眞的會截然不同。

焦：您對台灣的印象如何呢？

葛：我非常喜歡台灣。台灣保存了豐富深厚的中華文化，美食更令人難忘，我也認識許多傑出台灣音樂家。我第一次來台灣是擔任評審，那時高雄辦了一個亞洲區少年鋼琴比賽，參賽者除了台灣，多來自韓國和日本。評審一般會爲本國子弟護航，這是人之常情，可是自從有個高雄小鋼琴家上台演奏之後，韓國和日本評審都只給本國選手第二，大家都給他第一了。我那時也給他第一；其實他之前來考柯蒂斯

也高分錄取。雖然他其實不是我的學生，但我因爲在他老師生病時曾代課指導，他總禮貌地叫我老師——他是劉孟捷，我想你一定知道他！

焦：這幾年下來您的亞洲學生愈來愈多，幾位中國學生更是著名，和您所喜愛的藝術世界更親近了。

葛：這眞是有趣機緣，當然也衍生很多趣事。好幾年前我去敦煌考古，隨行的一位小姐總叫我「葛拉夫曼先生」，我說這實在太見外，你叫我名字就好。她對我一無所知，知道我彈鋼琴也敎鋼琴後，問我：「那您知道郎朗嗎？」唉，我眞不該說實話。從此之後，我的稱呼從六個字變成五個字，不時在大漠裡迴盪。直到我離開敦煌，我都不再是葛拉夫曼先生或蓋瑞，而是「郎朗的老師」了！

焦：就以郎朗、王羽佳和張昊辰這三位目前演出最多的鋼琴家而言，無論我喜不喜歡，他們還眞有完全不同的風格，連技巧都很不同。

葛：霍洛維茲當年如何敎我，我就用怎樣的方法來敎學生。當然我很幸運，因爲能進柯蒂斯的學生都很出色，不需要我花太多時間指導技巧。很多人說聽我不同學生演奏，感覺像是不同老師敎出來的，我將其視爲很大的讚美。他們和我學習時就很不一樣，彈不一樣的曲目也問不一樣的問題，我只是順其個性，讓他們自由發展。當然該補強的地方還是得補強。郎朗之前沒有彈過任何西班牙音樂，我就給他《伊貝利亞》，要他一個月後彈第一冊給我聽，沒想到他一下子就把四冊都學完了。羽佳和我學習時大約14歲，到現在看起來也還像青少年，內心也像，好像有源源不絕的青春之火。但別被她的外表騙了。她非常上進，讀很多書，而且是嚴肅的書，每去一地演出總是拜訪博物館和美術館，我手機裡滿是她寄給我的各博物館收藏照片。她在舞台上毫無保留，關於讀書或閱覽這類個人學習卻不多說，不曾以此爲標榜或炫耀。昊辰則是讀書迷，喜愛哲學歷史與文學，不但用英文讀完了

莎士比亞全集，還比較各家中文翻譯的不同，現在又開始學攝影。這
些都反映在他們的音樂裡。還有一位來自澳門的廖國瑋，我想你將來
一定會聽到他的演奏。

焦：很多人說古典音樂的希望在亞洲，甚至更挑明中國會是未來最大
的古典音樂市場，您對此有何看法？

葛：很多人說古典音樂在衰微。如果你和流行音樂比，古典音樂的確
沒有萬人空巷的熱潮，但並不表示聽眾沒有成長。現在美國主要的交
響樂團，一年52週，每週都有演出，一套曲目演三、四次，以前根
本不是這樣。日本已有非常成熟的古典音樂欣賞人口與市場，接下來
大家自然會期待中國。就我在美國所見，華人對古典音樂學習也格外
熱衷。我們常開玩笑，如果你在路上看到一個華人小孩沒有背著小提
琴盒，那就表示他在學鋼琴。但學音樂或說學樂器，究竟是為了什麼
呢？以前我在柯蒂斯的同學，幾乎都是東歐或俄國的猶太移民第二
代。如果孩子從小就被發現有音樂天分，那學習音樂可能是脫離貧窮
最快的方法之一。但等到這些移民富有了，他們的孩子就去念法念商
念醫，經濟上更有保障的科目，音樂不再是首選。如果我們把音樂當
成全人教育的一環，讓藝術成為基本教育，學生在學校必須學習音
樂，就像音樂家一樣要懂歷史、文學、科學、數學等等科目，那當然
是良好的方向。

焦：容我直言，由於您幾位著名學生，現在大概全中國的琴童家長，
都想把孩子往您的班上送。對於中國家長和音樂環境，您有沒有特別
想說的話？

葛：我覺得中國人太強調競爭，尤其要爭第一，而且是在日常生活就
不自覺地強調如此觀念。比方說我看中文，常有「某某是第一人」、
「誰誰誰天下第一」這樣的說法。我讀中國書法與繪畫的書，也常看到
作者寫「某人是某朝第一」。我總覺得困惑。西方世界不常見到這樣

的表述；你可曾見到介紹法國十九世紀後期繪畫的書，上面寫「高更是當代繪畫第一人」或「莫內是印象派至尊」這樣的話呢？我擔任不少鋼琴比賽評審，發現很多中國孩子為了求勝，無論到哪裡，比賽只彈最有把握的那幾首，這樣對藝術進展實在沒幫助。我知道傳統觀念很難改變，但如果學琴的目的只是想贏過別人，卻不知道藝術是無止境的追求，不停歇的自我提升，根本不會有第一，那方向實在是錯了。

焦：這種競爭心也反映在曲目上，好像一定要在多小的年紀彈完「蕭練全集」或「拉三」才能證明自己有多好。但把音彈出來和把曲子詮釋好，根本是兩回事。

葛：演奏家要知道自己的個性，適合什麼樣的作品，更要把音樂放在心裡。像剛剛提到的廖國瑋，我聽他彈拉赫曼尼諾夫改編的克萊斯勒，好得不得了！他如果要練拉三，技術上絕對沒問題，但那不是他想彈的曲目。他專注在德奧作品與蕭邦，扎實穩健地學習，這一定會有好成果。

焦：非常感謝您這一番振聾發聵的提醒。最後我很好奇，您真的沒有再以雙手演奏過嗎？

葛：還是有的。我彈了舒尼特克的《鋼琴五重奏》。這是一首如果你聽完沒有感覺到人生徹底絕望，那演出就可說是失敗的作品。還有，我選琴的時候都會彈布拉姆斯《第二號鋼琴協奏曲》第三樂章鋼琴現身的樂段。從低音到高音走一遍，我不但能夠了解鋼琴的性能，也彷彿和這首曲子——我的老朋友——開心地敘舊。

康寧

1930-2019

MARTIN CANIN

Photo credit: 許惠品

1930年出生於紐約，康寧早年師承蕭滋（Robert Scholz, 1902-1986），進入茱莉亞音樂院後師事薩瑪蘿芙與羅西娜‧列汶。他的演奏音樂溫暖、音色優美，曾與歐美眾多著名樂團合作，獨奏與室內樂演出亦相當頻繁，足跡遍及世界各地。他曾任列汶夫人助教多年，也成爲茱莉亞音樂院等諸多名校的教授，並爲著名《鋼琴季刊》（*Piano Quarterly*）擔任特約編輯。康寧曾擔任諸多國際鋼琴大賽評審，學生也多爲國際大賽得主。因其在教學上的傑出成就，曾獲略伯獎（The Loeb Prize）與美國國家音樂聯盟獎（The National Music League Award）等榮譽。2019年5月逝世於紐約。

關鍵字 —— 蕭滋、薩瑪蘿芙、羅西娜‧列汶、鋼琴學派、舒曼、莫札特詮釋、柯爾榮、教學

焦元溥（以下簡稱「焦」）：您是台灣非常熟悉的蕭滋博士在美國的著名學生，可否請先談談與他的學習？

康寧（以下簡稱「康」）：我7歲就和蕭滋學，一直到17歲。他是非常深刻的人，學問與思考都很精深。我和他學習時由於年紀還很小，因此很難衡量他的教法，畢竟那需要更高的成熟度。就音樂訓練而言，他是奧地利人，教的曲目也以德奧經典爲主，包括巴赫、海頓、莫札特、貝多芬等等。我和他學了非常多首巴赫《前奏與賦格》、全本《法國組曲》和許多作品，莫札特所有的鋼琴奏鳴曲和變奏曲等等。他給我非常嚴謹的學習，打下堅實基礎。

焦：蕭滋博士也有教您布拉姆斯等浪漫派德國經典嗎？

康：他倒沒有教我太多布拉姆斯，因爲他覺得我還很小，布拉姆斯對我太過成熟也太深刻了。他倒是教一些蕭邦。我13歲左右就和他學了

蕭邦《E小調鋼琴協奏曲》的第一樂章，後來也和樂團合作，因為他也是指揮。總而言之，蕭滋的教學非常清楚、明確、正確、嚴謹。他花很多時間在學生身上，授課仔細也很關心學生。有次我在家接到他的電話，他忙著說：「快打開收音機！霍洛維茲在彈柴可夫斯基《第一號鋼琴協奏曲》！快聽！」他就是這樣關心學生，樂於分享。我非常感謝他的教導。

焦：技術上的練習呢？

康：他也給我一些技巧訓練，彈了些練習曲，但不多。他沒有專注於我的技巧訓練，因為我的手很好，技巧表現已經很不錯，他不用操心。

焦：蕭滋博士也創作不少作品。他的音樂若非相當現代，就是理查‧史特勞斯式的德國後浪漫風格。他的作曲家身分是否也影響到他的教學？

康：我不覺得他會以作曲家的觀點來教學，但他的教法非常合乎邏輯，對音樂的解釋都極具道理。他帶我閱讀樂譜並討論作曲家的想法，從我的演奏中分析並解決問題。音樂風格上，他不太喜歡華麗的東西，拉赫曼尼諾夫和普羅柯菲夫都不在他的教學曲目之中；但我必須說，他從不會給學生壞的音樂。他有他的曲目，但不會限制學生。我聽了霍洛維茲演奏李斯特《第六號匈牙利狂想曲》，和蕭滋說我想學，他也沒有反對，只是他不會主動給這類作品。我是到茱莉亞音樂院後才開始學拉赫曼尼諾夫。

焦：那是跟傳奇名家薩瑪蘿芙學的嗎？

康：是的。我在17歲左右時進入她班上，而她一給就是蕭邦《第四號敘事曲》、亨德密特《第三號鋼琴奏鳴曲》和拉赫曼尼諾夫《帕格尼尼主題狂想曲》。對彈了10年德奧古典曲目的我，那真是很大的衝

擊，也是挑戰。不過，若能把貝多芬和巴赫彈好，技巧上也一定能勝任拉赫曼尼諾夫；後者的情感表現雖然更直接外放，但就音樂處理而言，巴赫和貝多芬其實更難，所以我得到很好的平衡。薩瑪蘿芙人很好，教學很有邏輯，非常清楚。她的曲目相當廣泛，為我開啓了不同的音樂之門。很可惜，我只和她學了一年，她就突然過世，但我也因此轉到列汶夫人班上。

焦：她9歲就跟14歲的列汶學習，可說是列汶學派第一個「產品」。可否請您談談她的教學與列汶學派的特色？

康：就像我們在她錄音中聽到的，她強調豐富色彩與優美音色和音質。這是她所繼承的俄國學派輝煌傳統，對聲音與色彩的永恆追求。她對於觸鍵與音色的要求，以及特定指法的訓練，就和列汶的著作《鋼琴彈奏的基本原則》（*Basic Principles in Pianoforte Playing*）內容一樣。她也有老派俄國式的紀律，認爲技巧是實現音樂的工具，而這工具必須盡可能完美。她的技巧要求非常嚴格，音階、雙音、三度、六度、八度等等都要扎實準確，她也都能親自示範。技巧中的不同層次，手腕手肘的位置，以及在不同速度時手的不同位置，也都會一一指正。列汶夫人雖然教得很久，對此卻始終有無比的熱情。有次我踏瓣踩得太大聲，她竟然要我脫掉鞋子，學習如何只以拇指來踩，必須練到不能發出任何噪音才行！

焦：列汶夫人自己練得多嗎？

康：我不知道，因爲我沒有觀察她練琴，但她仍有演出，特別是室內樂。我想她還是很勤於保持技巧，也很享受演奏，雖然最大的熱情仍在教學。她80歲那年和伯恩斯坦指揮紐約愛樂合作蕭邦《E小調鋼琴協奏曲》，技巧與音色都嚴謹精確，更有快意速度與絢麗華彩，是當時數一數二的大事。她的手其實算小，但在鋼琴上總是那麼完美，看起來就像大理石雕刻一般。她晚年手臂變得豐腴，讓她的演奏更有力

道，音色也更美。

焦：您當了列汝夫人許多年的助教，和她共事是怎樣的經驗？

康：我想她是一位助教所能遇到最理想的教授了。她很尊重我，給我很大的教學自由，從來沒有說過「你就給我這樣教」之類命令的話。雖然她在樂界像是女王一般的人物，她仍然非常謙遜，對音樂有無窮的愛，也給我們很正確的態度與觀念。她對音樂很有想法，但也能聽不同意見，永遠在學習。這也深深影響了我。我教學生時只要聽見有好想法，我都會尊重，並且知道欣賞學生的優點。和她共事非常愉快，我也不記得曾和她有過任何衝突。

焦：列汝夫人主要教什麼曲目？

康：基本上，她的曲目從巴赫到德布西，巴爾托克和普羅柯菲夫的一些作品她也喜歡，也研究像巴伯《鋼琴奏鳴曲》之類的新作。但她最擅長的曲目仍在浪漫派，她也知道這是她和列汝最拿手也最有心得的領域。我必須說她對風格的掌握極佳，又有極高品味。她的莫札特就是最好的例子，永遠是香檳而非啤酒。她的蕭邦也極為經典。

焦：她有不擅長的曲目嗎？

康：我不會說不擅長，而是她對巴赫有點不自在，但這也是因為她的謙虛與好學。巴赫音樂的風格、句法處理還有裝飾音奏法，其實不斷隨時間變化，也不斷有新研究與新彈法。從十九世紀以降，屬於鋼琴式、浪漫派的表現，到杜蕾克與顧爾德所帶來的革新，這是不斷改變的過程，整體而論愈來愈學術化。列汝夫人非常開明，深知這一切變化，也不斷學習，這是非常了不起的態度。她非常佩服杜蕾克的學問與演奏，也能欣賞顧爾德，但她的教育來自帝俄時期的莫斯科音樂院，可說是另一個世界。我認為她的巴赫還是教得很好，畢竟除了裝

飾音的學術考究之外，她對巴赫還是有非常深刻的見解。

焦：您同時學了最深刻的德國學派與俄國學派傳統，可否談談您對演奏學派的心得？現在各學派的特質已經愈來愈不明顯，但我相信在您的時代應該不同。

康：我很幸運得到德式與俄式的兩種訓練，平均學習兩派的心得。我以德國學派爲基礎，我覺得這是最理想的開始。如你所言，隨著時間不斷過去，現在已經很難說有什麼固定學派，或什麼演奏是純然俄國式的。在我學生時代，美國有兩大著名的俄國鋼琴學派教授，就是柯蒂斯音樂院的凡格洛娃和茱莉亞音樂院的列汶。他們教學成果卓著，都是極好的鋼琴家，彼此也是非常好的朋友。凡格洛娃雖然比列汶還小一點，遇到他總是開玩笑地說「我的孩子」。

焦：凡格洛娃是雷雪替茲基和葉西波華的學生，列汶則是雷雪替茲基的學生薩方諾夫的高徒。說不定因爲學派「輩分」，她才開這樣的玩笑吧！

康：就技巧而言，他們的確有特殊的一套方法；但卽使他們的訓練出自同源，教法甚至技術訓練仍然不同，而且是很大的不同。我沒和凡格洛娃學過，但我和她許多學生很熟，因此也知道她的教法。她非常著重手腕的運用，但技法上就和列汶學派不同。所以我認爲所謂的學派，最後仍是表現在個人，而這影響重要多了。在俄國學派的大傳統下有許多小派別，如果我們把重心放在個人，那以國家爲單位的學派就沒有意義了。我不希望大家對學派有太多刻板印象，甚至認爲德國人就該彈貝多芬，法國人就該彈德布西……這是非常錯誤的想法。

焦：如您剛才提到的技巧訓練，各地學派訓練不同，但作曲家又往往將其個人的鋼琴語言化爲作品，這多少也讓接受某派訓練的鋼琴家，在演奏其他派別作品時產生適應問題。演奏布拉姆斯和德布西所需的

觸鍵,畢竟是兩個世界。

康:我是美國人,所以我能開放結合各式學派與方法,找到自己的路。對我而言音樂最迷人之處,就是能透過作品深入作曲家的心靈。不管鋼琴家出自哪一個學派,如果是德布西,我們就應當從他的作品中看到對詩意與聲響的追求。演奏者若為音樂服務,就不會用彈拉赫曼尼諾夫的方法來彈德布西。就我自己的觀察,以前的德國學派鋼琴家,不少人的確在貝多芬的作品上,無論是風格、語法、節奏等等,都有特殊的深度;但彈起蕭邦、德布西或拉赫曼尼諾夫,卻又顯得沒那麼自在。但這只是我的個人想法,並不能代表全面情況。況且音樂可以是非常個人的事,完全是主觀感受。我以前的德國學生賓斯(Robert Benz, 1954-)常對我說他多麼崇拜阿勞。阿勞是非常德國化,也是非常偉大的鋼琴家。聽了賓斯這麼說,我就去聽阿勞在卡內基音樂廳的貝多芬鋼琴奏鳴曲音樂會。那時他已經70多歲了,彈得頗慢,音樂非常深思熟慮、深刻、真誠;我知道那是有價值的演奏,聽了卻覺得無聊——我想我還是期待演奏能多一點刺激。說到底,這還是關乎個人品味吧!

焦:您有特別喜愛的作曲家嗎?

康:基本上,我在演奏的作曲家就是我最喜歡的作曲家。

焦:可不可以給一個不要那麼「外交官式」的答案?

康:哈哈!我青少年時期對舒伯特非常著迷。貝多芬總是給非常明確的方向與強烈的主張,舒伯特卻常模糊曖昧,音樂有獨特的溫暖和私密性。我非常喜歡這種特質。我也隨著時間培養出對舒曼的愛好;他的音樂需要更成熟、更智識性的演奏者。

焦:舒伯特只活了不到32歲,但包括霍洛維茲、阿勞、賽爾金、巴克

Martin Canin 在茱莉亞音樂院教室（Photo credit: 焦元溥）。

豪斯等人的晚年演奏，全都挑了舒伯特，連魯賓斯坦都選舒伯特《弦樂五重奏》（D. 956）第二樂章當作自己告別式的音樂。爲何他能這樣吸引這些年紀幾乎比他大上三倍的鋼琴家？

康：這正是舒伯特音樂偉大不凡之處。雖然他活得不長，他的音樂卻展現高度智慧與閱歷。我想這就是他的天才。我不知道他是否預感自己會早逝，但他總能在音樂中表現出極爲敏感的情思；這樣罕見的敏感特質，我想也是吸引這些偉大鋼琴家的原因。

焦：您如何看舒曼作品中的陰暗面？像是《夜間小品》（*Nachtstücke, Op. 23*），這是非常陰暗的作品，不但克拉拉不想演奏，連李斯特都感覺到它的魔性，說：「在這首曲子中，閃閃發亮的不是天上的星星，而是貓頭鷹的眼睛。」

康：我把舒曼放在「德國作曲家」和「浪漫主義」這兩大脈絡之下理解，雖然德國人創造了浪漫主義，舒曼的浪漫又更爲狂熱。即使像《幻想曲》這樣比較在框架內的曲子，如何表現自由但又不失於過分，仍是一大挑戰。德國精神的嚴謹和浪漫主義的表現自我，必須得到完美調和，更不用說還要成功掌握舒曼作品所要求的艱深技巧和互相衝突的情感。此外，舒曼在樂譜上就給演奏者許多選擇，所以詮釋必須特別小心，知道分辨何爲重點，何者可以忽略，否則會見樹不見林。只要演奏者能正確研讀他的作品，就能表現出他作品中的各式情感。

焦：您教學多年且成果卓著，是最著名的教學名家之一，可否談談您的心得？

康：我開始教學時，都是找學生演奏中的缺失，希望他們改進。不過經過多年教學之後，我現在不會只把學生當成學生，不會只看當下的演奏問題，而是觀察他們的能力，特別是持續發展的能力。許多學生能把老師的心得與意見內化成自己的智慧，隨著時間不斷發展，成爲

很好的音樂家。但也有許多學生只是照我的指示彈，卻沒有學到詮釋音樂的道理。離開學校後沒多久，演奏又回到原本的樣子。我希望能因材施教，特別是增進學生獨立思考的能力。我的教法隨時改變，因為我隨時有新發現、新體悟，教給學生不同的東西。

焦：那技巧訓練呢？您有沒有特別的方法？

康：很多學生不知自己的優缺點，我讓學生知道他們擁有什麼以及需要什麼。擁有傑出的技巧絕對是一項天分，就像跑得快、跳得高一樣。天生的才能通常在很早的階段便可被辨認出來，但是天分並非一切。每個人可能都有不足之處，而我會讓學生知道該如何練習、如何改善缺點。就技巧訓練而言，我倒不會像列汶或列汶夫人一樣要求學生一定要練許多音階、三度、六度之類。貝多芬作品中就有許多困難技巧；如果能掌握方法，我會希望學生練貝多芬或其他有同等效果的樂曲以琢磨特定技巧，可以一舉兩得。

焦：您是非常開明的老師，但我好奇您接受的詮釋限度？

康：如果有演奏扭曲了音樂，特別是違反音樂本身的要旨，我大概無法接受。遇到這樣的演奏，我會設法讓學生了解作品的風格以及背後的歷史和文化，並深入解析樂曲。我很開放，但也希望學生彈得有說服力，不是標新立異、譁眾取寵。

焦：就我觀察國際比賽的心得，我發現美國鋼琴家對古典作品的詮釋傾向放較多的情感，也不怕運用豐富的音色與踏瓣技巧，但這是歐陸較不認同的彈法。我很好奇您的看法，特別您和蕭滋博士學了非常精深的古典作品詮釋。

康：以莫札特為例，無論是誰演奏，我想都必須要將「色彩、戲劇、內涵」這三個面向，以莫札特的音樂風格與語法表現出來。只要能合

於他的框架，這三個面向自然可以盡情發揮。我同意許多歐洲鋼琴家傾向以較少的踏瓣演奏莫札特，但眞正的問題其實是如何用踏瓣。如果能把踏瓣用到聽不出來在用，那爲何不好好發揮呢？「色彩、戲劇、內涵」是莫札特音樂中非常關鍵的元素，也是他的特色。如果彈得太誇張，超過莫札特的框架，我不覺得合適。但如果要拿一些教條來限制鋼琴家表現這些特色，我也不覺得妥當。我還是強調，演奏者該找到每位作曲家的特色，不要被教條所束縛。

焦：框架可以在特殊情況下被打破嗎？莫札特的小調作品不多，有人認爲如果他選擇以小調創作，一定有特殊的話要說，這種特殊性或能容許更誇張的表現？

康：但莫札特的小調作品還是莫札特，不會因爲是小調就變成貝多芬。普萊亞（Murray Perahia, 1947-）以前的莫札特之所以爲大家推崇，就是因爲他的莫札特像莫札特。他一樣會加個人情感，但都在莫札特的語法之下。聽他彈莫札特的小調作品或慢板樂章，我們也一樣能知道這是莫札特。作曲家的風格還是非常重要。有次我去聽吉利爾斯的全場莫札特音樂會。他技巧控制極好，詮釋也很投入，但我實在不喜歡，因爲他彈的實在不是莫札特的風格。

焦：您有特別欣賞的鋼琴家嗎？

康：有位鋼琴家我一直非常喜愛與尊敬，卽使我聽過他一些表現不佳的音樂會，就是英國鋼琴家柯爾榮。我1947年聽過他演奏舒伯特《降B大調鋼琴奏鳴曲》（D. 960），給我極大的震撼與影響。我很幸運，在最適當的年紀聽到那樣精湛的演出，見證偉大的智慧與情感能以如此深入動人的方式透過音樂呈現。這是影響我一生的音樂會。有趣的是幾年後他錄了此曲，我非常興奮地去買，回家一聽……卻一點都不覺感動，和當年所聞根本是完全不同的演奏！我不知道是我變了，還是柯爾榮變了，還是我們都變了，但我對那張錄音沒有任何感覺，這

是很奇特的事。我也非常欣賞所羅門（Solomon Cutner, 1902-1988）和海絲。柯爾榮、所羅門和海絲是我最喜愛的三位鋼琴家，剛好都是英國鋼琴家，我想這也是我的個性使然吧！雖然我也知道如何欣賞霍洛維茲和魯賓斯坦。即使我剛剛說我不是很喜歡阿勞，但他在一些錄音中展現出的高度智慧與思考，我仍然非常欽佩。

焦：您對新一代鋼琴家有何建議與期待？

康：時代變遷中總是有失有得。現在的鋼琴家更了解一些偉大作品，對此類作品與風格有更深的研究，和以前偏向炫技浪漫派的風格不同。和我那一輩的鋼琴家相比，新一代的演奏比較有個性，有明確的個人主張，演奏也更著重清晰精確。然而就曲目而言，普遍來說新一代的演奏愈來愈窄，也愈來愈少人研究莫札特或貝多芬。如果你問一位年輕鋼琴家最想彈哪三位作曲家，回答可能是「拉赫曼尼諾夫、拉赫曼尼諾夫、拉赫曼尼諾夫」……。我也很喜愛拉赫曼尼諾夫，但鋼琴音樂可不是只有拉赫曼尼諾夫而已。我希望現在的鋼琴家能對音樂更好奇，能演奏更多作曲家與更多作品，不要老是在少數作曲家與一些熱門作品中打轉。在西方，古典音樂在人們的生活中逐漸失去重要性，在東方卻正蓬勃發展。希望這能為古典音樂帶來新生命，東方音樂家也能帶來更寬廣的曲目與視野。

薛曼 1930-

RUSSELL SHERMAN

Photo credit: Robert Klein

　　1930年出生於紐約，薛曼6歲習琴，11歲起和史托爾曼學習，奠定一生的音樂學識。他自15歲首演後即成為美國重要的鋼琴新銳，在演奏事業如日中天之際突然退出舞台。至美西沉潛於教學20年後，薛曼受邀至新英格蘭音樂院出任鋼琴系主任，並以李斯特全本《超技練習曲》於紐約與波士頓重返舞台，在該校教學至今。他音樂素養深厚，教學演奏俱優，是美國最富盛名的鋼琴家與鋼琴教育家，也是道奇隊的終身球迷。他文學造詣高超，文字自成一格，著有《鋼琴小語》（*Piano Pieces*）一書。

關鍵字 ── 史托爾曼、技巧、對立面的調和、教學、柯立希、想像、
　　　　　詮釋之整體性、貝多芬鋼琴奏鳴曲、拉威爾《圓舞曲》

焦元溥（以下簡稱「焦」）： 可否為我們談談您學習音樂的過程？

薛曼（以下簡稱「薛」）： 我出生在紐約。家父經商，家母沒有受過音樂訓練，卻對音樂充滿熱情，所以她的小孩不可能不學音樂。我上面還有三個哥哥，他們也都學過音樂，只是沒繼續，所以我成了家母唯一的期望，6歲開始學琴。我記得小時候我對這樣的「命運」不是沒發過牢騷，常想去打棒球，卻得在家裡練琴。有幾次我甚至告訴自己：「夠了！我不要學了！」但隔了幾天我又繼續乖乖練。

焦： 您後來如何成為大師史托爾曼的學生？

薛： 二次大戰讓很多歐洲最傑出的音樂家逃往美國，史托爾曼也是其一。他是在波蘭出生的奧地利人，在維也納有很好的事業。隨著納粹崛起，他在1938年來到紐約，到美國重新開始。家父先是認識紐約市立歌劇院的創立者、匈牙利指揮家哈拉茲（Laszlo Halasz, 1905-2001），我彈給他聽之後，他便介紹我給史托爾曼。史托爾曼非常和

善，不但到我們家聽我彈，還為我們演奏了蕭邦《第三號敘事曲》。於是，我從11歲開始成為他的學生，總共學了15年。有這樣的老師，我真的學得既深且廣。

焦：史托爾曼是什麼樣的人？他教您什麼？

薛：他是非常純粹的音樂家，對音樂研究極深。他極尊重樂譜，但也能在演奏中展現迷人的個人丰采與魅力。他教我鋼琴，也教作曲，最重要的是教我思考。他讓我見微知著，啟發我敏銳的觀察力，從不同觀點思索，真正啟蒙了我的音樂與思考。此外，我在青少年時期非常喜愛福爾摩斯小說，極為巧合的是史托爾曼也蒐集了許多推理作家的懸疑小說，我也樂得研讀。我想這對我的智力與思考有極其重要的影響。無論是犯罪或謎案，是分句或樂曲，我都像偵探一樣仔細觀察所有細節，然後抽絲剝繭地找答案。我研究作品就像欣賞風景，既要看到大格局的田園山水，也要留意小角落的花草竹石。當我開始教學生，也是從觀察開始，冷靜地找問題與線索。我發現許多學生一拿到曲子，沒有先冷靜超然地研究，就直接擺到鋼琴上彈。結果便是他們雖然也能表現情感，但彈出來的情感全都相同，把巴赫《前奏與賦格》和史克里亞賓《詩曲》（*Poème*）彈成一個樣子。這就是沒有觀察的概念。

焦：但在仔細觀察並思考之後，有沒有可能會有見樹不見林的危險，在眾多觀點中無所適從？

薛：這種危險確實存在，我也發現有學生想法太多但不知如何整合。然而我從小就在這種思考訓練中長大，已經習慣多元思考，因此能分析並排列出重要性，我也幫助學生學習如何整合觀點。在思考之外，史托爾曼給我最重要的訓練，便是掌握各種觸鍵層次與提升耳力。他幫助我建立手指與耳朵之間的連繫，並且能敏銳分辨各種聲音，在不同彈法中聽出同一音的「聲音變奏」。更進一步，我則是要聽出想法

與實際演奏的差距。許多學生無法察覺這種差距,自然也就無法提升演奏水準。從構想到實踐,中間可能得經過好幾年的努力練習。我自己也是如此,總是在練習某曲數年後,才覺得能將它演奏「好」——但又如伏爾泰(Voltaire, 1694-1778)說的,「『最好』是『好』的敵人」。在「最好」面前,「好」一點意義都沒有。藝術家爲了追求完美,只能精益求精,永不懈怠。

焦:史托爾曼在技巧上有沒有特別的教法?

薛:他給我練習曲,包括克拉默(Johann Baptist Cramer, 1771-1858)的作品,也用貝多芬訓練我的技巧。史托爾曼要求手指獨立性,而手臂要放鬆且自由活動,手腕則是動作的經理人,能量傳遞的樞紐。不過史托爾曼絕對不把技巧獨立於音樂——這絕對不允許!音樂詮釋是先有聽覺與想像,再透過技巧實現。我常發現許多學生彈不好,不是手指不夠好,而是聽力和想像不夠。一旦他們想像力提升,他們就彈得更好。因此與其訓練技巧,我認爲還不如訓練想像力、個性與聽力。如果只是訓練技巧,那不過是一些機械性的反覆,和音樂毫無關係,我也沒有興趣專門教這種技巧。

焦:經過多年學習與演奏,您自己對技巧的心得呢?

薛:技巧有時和練習方法、專注力有關。我常要學生特別練曲子的結尾,或是要求他們從中間開始彈,因爲很多人練習就是從頭開始,結果開頭彈得很好,之後愈來愈差,因爲專注力不斷降低。甚至,他們沒辦法從中間開始彈,因爲不知道怎麼彈。我對技巧的心得很多來自運動。我從「亞歷山大技巧」和舞蹈的書中研究出許多方法,後者特別幫助我思考內在器官的能量流動。有時我的研究也和運動家的心得不謀而合。比方說以鋼琴的物理構造而言,聲音在彈出的當下就決定了。我要學生下指如蜜蜂螫人——鋼琴家必須掌握這個當下,但出手後也就不需再花力氣。這和拳王阿里(Muhammad Ali, 1942-2016)的

「步法如蝴蝶，拳法如蜜蜂」（Float like a butterfly, sting like a bee.）也有相通之處。

焦：史托爾曼可說是歐洲文化最高的代表。和他相處，您是否也學到來自歐洲的生活風格？

薛：的確，但在歐洲的禮儀與舉止之上，是對人的尊重。我永遠記得某次我在他的琴房上課，由於天色暗了，我逕自打開檯燈，而他馬上就把燈關了。我被他的嚴厲嚇到，但也立即意識到我做錯了：這檯燈不是我的。我如果要動它，要先請示。此類的例子不勝枚舉，但我必須強調，史托爾曼總是溫和且鼓勵，讓學生自己知道對錯，成為更有教養與文化的人。

焦：如果要說史托爾曼最重要的藝術原則，您會說是什麼呢？

薛：他非常痛恨假道學與矯揉造作，討厭一切教條。如果要說原則，我會說那是求「對立面的調和」。每當學生問我某段要彈得如歌唱或是像說話，某處要圓滑奏或是明確斷句，我總是說「都要」——藝術絕對不是非黑卽白，各種可能性可以同時並存。只要不自我限制並思考各種可能性，就能掌握全部。

焦：從您學習音樂到現在，什麼曾經影響過您的藝術？

薛：太多了。學習是永不停止的過程，我也一直受各式各樣的作家與畫家影響。我的心靈和思考不斷汲取養分，就像給火爐送柴薪一樣，所以我難以告訴你誰「特別」影響了我的藝術。不過若回顧學生時代，柯立希四重奏（Kolisch Quartet）的創始者柯立希（Rudolf Kolisch, 1896-1978）影響我甚多。他是史托爾曼的好友，我也因此很早就認識他。當我受舒勒（Gunther Schuller, 1925-2015）邀請至新英格蘭音樂院教學，柯立希也來了，而我見到他就像拜訪自己的童年。

我 15 歲在紐約 Town Hall 舉行首演前辦了場家庭音樂會，曲目包括貝多芬《華德斯坦奏鳴曲》。柯立希在我彈完後問我：「我想知道你的意見：《華德斯坦》第三樂章第一個音，那個左手的 C，你覺得屬不屬於主旋律？」我那時根本沒想過這個問題！他就是這樣的人，永遠在思考，永遠充滿好奇，永遠在發問。柯立希對樂譜有絕對的忠實。他告訴我有次他們演奏巴爾托克弦樂四重奏給作曲家本人聽，巴爾托克聽後問了兩個問題：「你們為何背譜演奏*？另外，我某處的速度是一拍等於 82，為何你們以 80 的速度演奏？」柯立希用這個故事，告訴我偉大作曲家的耳朵能夠察覺最細微的差別，而我們沒有理由不忠於他們所寫的指示。史托爾曼也很忠實樂譜，但他也極為相信並重視藝術家的個性。他常說：「一個魯賓斯坦就夠了！」每個人都有自己的特質，發展特質才能成就一家之言。就像剛剛提到的「對立面的調和」，演奏家要有嚴格紀律，也要有自發性，兩者可以同時存在，彼此互不衝突。在認識柯立希等人三十年後，我遇見我妻子卞和憬（Wha-Kyung Byun），她給了我真正的人生，給了我從未想過的一切。這當然也影響我很大。

焦：您 15 歲時進入哥倫比亞大學就讀，當時為何沒有選擇音樂院？您是否想過自己的事業或未來？

薛：我沒有想過這類問題。對我而言，快樂永遠來自過程，而非結果。就像我研究一部作品，學習本身就是目的，而非以表演為目的。在哥倫比亞的學習主要是為了受教育，多方學習。我那時只為自己設下每科拿 B⁻ 就好的標準 —— 如果拿太低分，我就被當；如果拿太高分，表示我花太多時間在這科目而無法顧及其他。我那時已經開始演奏，19 歲就在卡內基音樂廳演出，有自己的活動而非全職學生。但在哥倫比亞大學，我修了許多傑出哲學家、戲劇學家，以及許多極聰明

* 柯立希四重奏成立於維也納，原名「新維也納弦樂四重奏」（New Vienna String Quartet），幾乎演奏所有作品皆背譜。巴爾托克後來將其《第六號弦樂四重奏》題獻給該團。

而有智慧的老師的課程，他們也都增進我的思考並給我不同觀點。只是對我而言，我從沒有感覺哥倫比亞是我的「母校」，因為我只是過客，這段經驗只是人生不斷學習中的一站而已。

焦：您剛談到許多有關想像的重要性，但也有人信奉「演奏而非詮釋」，將作品和標題與想像分開。您如何看這樣的問題？鋼琴家可以演奏李斯特《B小調鋼琴奏鳴曲》但不去想浮士德嗎？

薛：有一派人認為音樂就是一種語言，只要我們能夠掌握其文法，將語言說對，偉大內涵會自然顯現。但我屬於另一派，認為音樂永遠有關形象與想像，演奏者也無法不去想像。如果我心中沒有任何想像或畫面，我甚至無法演奏巴赫《前奏與賦格》。每個人的想像都不同，這也沒有什麼不妥，我們沒有道理去限制。音樂詮釋是互動性且整合性的思考過程：音樂家以個人的獨特語言，將音樂與詩文、繪畫、建築、戲劇、舞蹈、數學等等作連結，並以自己的品味為演奏增添色彩。我想以莫札特鋼琴奏鳴曲為例。如果鋼琴家只是演奏音符和指示，那麼莫札特只會是一連串「強」、「弱」，幾乎每一小節都是如此。莫札特有這麼簡單嗎？不！這樣彈不是簡單，而是愚蠢。莫札特的音樂的確有其純粹與單純，但這純粹與單純中有無窮的層次、對話、意見、對立與交流。只要我們仔細觀察其音樂脈絡，便能辨認音樂中的各種角色。莫札特在強弱指示間暗示了戲劇性的素材與角色扮演，演奏者必須以聲音表現出來，這也是他迷人與有趣之處！我不認為鋼琴家只照譜把音符彈出來，就會形成好的演奏，我也不相信音樂家能夠只彈音符而沒有想像。

焦：但常有人對樂曲有相當錯誤的想像。

薛：當然，我們不只是要想像，而且是要有對的想像。但只要思考是以音樂為出發點，而不是胡亂瞎想，即使錯了，又有什麼關係呢？當然，我們永遠無法證實自己的想像和作曲家的想像是否相同。但難道

只因為無法證實，我們就該放棄想像嗎？這樣的犧牲未免過分慘烈了。此外，我們永遠都在改變，在改變中思考與反省，再提出新的觀點。我曾經看過某著名鋼琴家在訪問中說，他如果找到一個好詮釋，既然那很好，他就會一直照此演奏而不改變。很抱歉，我真的不能苟同這種觀點。音樂是一輩子的功課，我們都要不斷思考，不斷進步。

焦：您演奏的李斯特《超技練習曲》極為著名，除了錄音外還有DVD。就標題而言，我很好奇您如何解釋為何只有第二曲和第十曲沒有標題，其他皆有？

薛：我想這可能是因為這兩曲是十二首中形式結構最完美的兩曲，素材、主題、動機、結構等等都處理得極為完美，以貝多芬式的手法整合。或許李斯特認為它們已經自足，所以不需要任何標題。然而，這也不妨礙我們想像。想像並不是為曲子編故事，而是形成形象，由此賦予樂曲不同的色彩，說出不同的感覺。

　　演奏的要訣，在於演奏者必須先將作品了然於心，掌握所有的主題、動機、樂句、段落、結構等要素後，為樂曲作整體性且一致性的塑形。從微觀到宏觀，從兩個音之間的關係到樂曲整體結構，演奏者要使樂曲中每一部分的內在關係，都能整合於完整的大結構之下。音樂詮釋要在大建築中有小格局，而從每一個小格局中又能見到大建築，詮釋方能大小兼備，既有堅實的形式，又能有無窮的自發性變化，彼此隨時間持續發展，相輔相成。有次某學生問史托爾曼為何某個樂句要這樣彈，他很客氣地回答：「你該去問樂句專家。」——這句話背後的意義，就是強調音樂演奏是不可分割的整體。樂句不能脫離上下文存在，討論樂句不能不討論它在整體結構中的意義。彈出一個美好句子，卻對樂曲脈絡無知，句子再好也是徒勞。

焦：如果我們看貝多芬的二樂章鋼琴奏鳴曲，兩個樂章的性格都有天壤之別。演奏者如何能夠整合兩者，取得詮釋上的平衡？

薛：音樂詮釋雖然要求一致，但別忘了，對立也可以是一致的內涵。對立不見得就是截然不同，往往是一體兩面，彼此互補。貝多芬的寫作充滿對立性的元素，但一切設計都有原因，在緊張與調和的過程中開展出驚人的思想，而非把風馬牛不相及的素材放在一起。他是真正具有宇宙觀的音樂家，也在音樂中表現罕見的大格局與大思考。《第二十七號鋼琴奏鳴曲》和《第三十二號鋼琴奏鳴曲》都特別有這種互補性，兩個樂章既對立又一致。

焦：您是第一位錄製貝多芬鋼琴奏鳴曲與鋼琴協奏曲全集的美國鋼琴家，可否請您談談對貝多芬的觀察？貝多芬寫了二樂章、三樂章與四樂章的鋼琴奏鳴曲，樂章數目選擇背後是否有特定原因？

薛：這是難以回答的問題。有些作曲家，像莫札特和荀貝格，他們創作時已在腦中想好一切，下筆只是把作品寫出來。貝多芬不是這樣的作曲家。他寫作是一連串的塗改，不斷思考並找尋方法。《華德斯坦》的第二樂章原本是《可愛的行板》（*Andante Favori, WoO 57*），突然他覺得這個樂章和他接下來的構想不搭，不能構成一首奏鳴曲，於是他改寫第二樂章而將原樂章單獨出版。《熱情奏鳴曲》第一樂章那動人的第二主題，甚至沒在原稿上出現。貝多芬在過程中尋找，所以我們只能就結果來討論，難以設想他寫作時是否已經設定樂章數目與架構。基本上，貝多芬喜愛四個樂章。他的三樂章奏鳴曲之第三樂章多為輪旋曲，這是當時的聽眾喜好使然，雖然他最後還是走自己的路。但該是三樂章表達的作品，他也不會硬寫成四樂章——你能想像《熱情》中間加一首小步舞曲嗎？

焦：在這三十二首鋼琴奏鳴曲中，有那幾首特別親近您？或是您特別喜愛那幾首？

薛：面對如此偉大的創作，我想我實在沒有立場可以說我覺得哪幾首比較親近我，或哪幾首我特別喜愛。不過我可以向你坦白一件事，就

是史托爾曼不喜歡第三號，他覺得它太過「形式化」。貝多芬在此曲似乎旨在展示各種寫作技巧：他學會了過去與當代的各種形式與技法，然後以前所未見的能力將其融會貫通並提出新的設計。毫無疑問，這是天才之作，只是我的老師總覺得貝多芬在此有點炫耀，特別是第一樂章所擺出的態度，給人一種睥睨天下的感覺。他的觀點多少也影響了我，所以我也不那麼喜歡它。「舉其一以排除其他」，我想我換了一個角度來回答你的問題。貝多芬的偉大創作實在難以計數，《第四號鋼琴協奏曲》尤其是奇蹟之作——這世上竟有如此音樂，能夠將天堂、救贖、悲劇、人性等等說得那麼精彩而感人，說出普世共通的精神與情感。

焦：您不會覺得此曲有些前後不一嗎？

薛：誰能像貝多芬在第三樂章做出那樣的結尾？他在天堂上跳躍，在親切歡笑中嚴肅地告訴世人他的認真。愛默生（Ralph Emerson, 1803-1882）說得好：「一致是貧乏心靈的作怪。」（Consistency is the hobgoblin of small minds.）偉大的藝術家從不害怕不一致，也不會爲不確定感到不安，反而能在其中創造出偉大創作。像《第二十八號鋼琴奏鳴曲》的第一樂章就是驚人的例子：誰能想像一首A大調的奏鳴曲，第一樂章竟進行到四分之三才真正出現確立調性的和弦？藉由這種黃昏景色的不確定性，貝多芬卻「確定」地告訴我們關於日和夜、過渡與永恆、愛與孤寂，以及生與死的一切。

焦：您如何引導學生學習一部新作，特別是有豐富想像層次的作品？以拉威爾《圓舞曲》爲例，此曲既需要對拉威爾的認識，也需要對巴黎與維也納文化的認識，對奧匈帝國與美好時代的想像，以及對一次大戰的了解。這麼多層次疊在一起，您如何讓學生掌握它呢？

薛：此曲是象徵主義式的圓舞曲，所表達的意涵卻很明確。這不是一首流暢的舞曲，在其間我們可以找出種種圓舞曲的象徵，包括化裝舞

會以及衣香鬢影間的氣氛。然而在這所有華麗的背後，音樂也讓你看到帝國的疲憊與耗損。杯觥交錯間，名貴服飾與絢爛吊燈所交織的主題卻是自我毀滅，愛神與死神在音樂中共舞，一起走向終點。現在的年輕人的確已經忘記歷史，忘記過去的時代，而我最直接的建議就是從舞蹈著手。它本質上還是一首舞曲，學生一定能夠從音樂中找到應有的姿態，隨著拉威爾的舞步跳出兩種身分的生活，同時看盡戰爭與浪漫，並見證最後毀滅的高潮。在音樂處理上，許多學生無法表現不斷盤旋上升的樂句和音樂的前進感，不過那是音樂問題，不是詮釋問題。但最後，還是得在眾多元素間求得平衡與品味，不能夠矯情誇張。很可惜小克萊伯（Carlos Kleiber, 1930-2004）沒有指揮它，不然那一定是精彩無比的詮釋。

焦：您喜愛他的演奏嗎？

薛：當然！他的排練無比嚴格，音樂中卻有絕對的自由。我對小克萊伯有無與倫比的景仰。他指揮的圓舞曲，只要聽過一次就不會忘記。那種永恆的美麗與魅力，任何人都無法和他相比。

焦：除了小克萊伯之外，您有喜愛的音樂家，特別是鋼琴家嗎？

薛：我喜愛的鋼琴家都是往日的大師。我很喜愛費利德曼（Ignaz Friedman, 1882-1948）。就個別錄音而言，布梭尼的演奏和柯爾托的蕭邦《前奏曲》都讓我印象深刻。季雪金的莫札特和德布西讓我覺得冷漠，但他的舒曼《第一號鋼琴奏鳴曲》卻有驚人的熱情，是我心目中難以想像的完美演奏。霍夫曼的蕭邦兩首鋼琴協奏曲讓我驚豔，從第一個音開始那觸鍵就神奇無比，音色簡直不可思議。但我也聽了他一張貝多芬《皇帝鋼琴協奏曲》的錄音，根本是災難。不過我以前聽錄音常常覺得心煩意亂，因為我總想從中偷些什麼，把這些大師的演奏祕法據為己有。這樣的感覺讓我有罪惡感，直到我聽到拉赫曼尼諾夫的錄音——不用偷了，我根本達不到，我看我還是退休算了！

焦：您認爲有「美國鋼琴學派」嗎？

薛：我不認爲。我那一輩的美國鋼琴家都向歐洲大師學習，每個人的
風格都不同。學派當然在特定時空中有其意義，是一群人的演奏特
色。比如說當我聽到培列姆特（Vlado Perlemuter, 1904-2002）早期的
拉威爾錄音，總驚訝那「乾」到極點的演奏。不用說，那一定是舊式
法國派。

焦：卡薩德許在這種「乾」的特質上也很相似，而這是傳統法國派的
美學。

薛：他的演奏非常精確優雅，但有點冷漠，有時也「乾」得有點無
趣。我還是欣賞比較大膽的演奏。史特拉汶斯基就認爲「冒險也是
表演的一部分」，但現在的鋼琴家似乎錄音聽太多，演奏時太在意安
全，錄音時又太在乎精確，導致無論是演奏或錄音，都顯得精美有餘
而活力不足，音樂平板而缺乏個性。或許，這也就是古典音樂衰落的
原因。

焦：流行音樂倒是一直都很有活力。表演者在台上跳來跳去，天天在
冒險。

薛：但我也不相信他們。美國哲學家桑塔耶納（George Santayana,
1863-1952）就說：「專注於活力實爲貧血。」（Preoccupation with
vitality is really anaemia.）冒險必須有意義，活力也不該是一種商品。
音樂家不能模仿或隨衆，還是要從思考中找到音樂，找到自己。

羅文濤 1932-

JEROME
LOWENTHAL

Photo credit: Alex Fedorov

1932年2月11日出生於美國費城，羅文濤13歲和費城樂團演出，師承薩瑪蘿芙、卡佩爾、史托爾曼、柯爾托等偉大鋼琴家，音樂造詣與法國文學修爲都相當深厚。羅文濤曾獲布梭尼大賽亞軍在內等諸多國際比賽獎項，在獨奏、室內樂與協奏曲各方面都有傑出成就，錄製了新發現的李斯特《第三號鋼琴協奏曲》等罕見作品、柴可夫斯基鋼琴與管弦樂團作品全集（原始版本）以及巴爾托克鋼琴獨奏作品等經典錄音。他任教茱莉亞音樂院多年，是美國代表性鋼琴家與教育家。

關鍵字 —— 薩瑪蘿芙、卡佩爾、史托爾曼、柯爾托、貝爾格《鋼琴奏鳴曲》、記譜（彈性速度）、魏本《鋼琴變奏曲》、音色、李斯特、彈性速度、《巡禮之年》、調性、音樂傳統、德布西〈沉默的教堂〉、美國、歐洲歷史與文化

焦元溥（以下簡稱「焦」）：您的學習歷程非常精彩，師承許多史上赫赫有名的大鋼琴家。但我還是很好奇在這之前，您在怎樣的機緣下學習鋼琴？

羅文濤（以下簡稱「羅」）：我家有架鋼琴。我父母發現我憑耳力就把姐姐彈的曲子摸索出來，即使他們都不是音樂家，也就讓我學鋼琴——那時候人們普遍對音樂與藝術有所尊重，知道該珍惜天分，和現在很不一樣。我學了一段時間之後，雖然還不到5歲，爸媽卻覺得我的老師不夠認眞，於是帶我去見沙帕頓（David Saperton, 1889-1970），柯蒂斯音樂院鋼琴系主任。他說我太小，可以先和他的助教布魯女士（Blum）學習——她後來嫁給鋼琴家 V. 蘇可洛夫（Vladimir Sokoloff, 1913-1997）而成爲蘇可洛夫夫人（Eleanor Sokoloff, 1914-）；是的，就是鼎鼎大名，到現在還在教學的蘇可洛夫夫人。

焦：所以您成爲她的學生了？

羅：沒有，因爲我們家無法負擔學費，於是沙帕頓推薦另一間學校。我在那裡學得很愉快，不幸的是校長一直開除老師，我也跟著一直換。好不容易遇到了薩瑪蘿芙；我喜歡她，她也喜歡我，學校也高興。

焦：這位傳奇名家帶給您什麼呢？

羅：這麼多年過去，想到她我仍然充滿感恩，也很懷念。她讓我知道「成爲藝術家」是什麼意思，給了我很好的榜樣與指引。作爲老師，她非常強調忠於樂譜，但也同時強調想像力的重要，這給我極大的啓發。技巧上，之前我其實和凡格洛娃學過。她當然是很好的老師，讓我知道如何運用手腕，但我覺得她太注重演奏方法，好像非得照她的方法彈不可。上課都在講方法，其他就變成次要了。薩瑪蘿芙讓我從此解放。我第一次感覺到自己像音樂家，而不只是個練琴的學生！然而，和薩瑪蘿芙學了6個月後，她心臟病突發過世。好運一閃而過，我又成了孤兒。

焦：但您後來和卡佩爾學習！這是因爲他也是薩瑪蘿芙的學生嗎？

羅：這是因爲企業家曼恩（Frederick Mann, 1903-1987）的推薦。他資助我，也是他和薩瑪蘿芙推薦我。他是很有才華的業餘鋼琴家，常招待音樂家到家裡，而他們必須付出的代價，就是聽我彈琴。於是米爾斯坦、皮亞提果斯基（Gregor Piatigorsky, 1903-1976）、魯賓斯坦、奧曼第、普雷斯勒等等，全都聽過我。也因爲是他開口，卡佩爾同意教，我也成爲他第一個學生。

焦：卡佩爾是怎樣的老師？

羅：我們的第一堂課開始於1950年夏天，紐約的伊麗莎白村，他和家人在那裡度假。那時一切都很輕鬆，他要我彈給他聽，也要我說自己的想法。他也說，更喜歡彈，興致來了可以彈上好幾小時，蕭

邦馬厝卡、舒伯特舞曲、巴赫《組曲》等等。後來他要到蒙特婁彈《帕格尼尼主題狂想曲》，和太太——美麗溫柔的安娜蘿（Anna Lou Dehavenon, 1926-2012）——開車去，也帶著我。聽他那不可思議的演奏、妙趣橫生又富詩意的談話，參加他的社交圈聚會……。那個夏天我大概是全世界最快樂的人吧！接著秋天來到，他回紐約展開忙碌演出季，我回費城繼續學習，找時間彈給他聽。他仍然彈很多也說很多，只是課程不再輕鬆。如果他喜歡我的演奏，他會請安娜蘿一起聽；如果不喜歡，嗯，他語調之冷峻，大概可以完全解決全球暖化問題。

焦：卡佩爾也教技巧嗎？

羅：他教，強調大小調音階與琶音、強壯的手指、美麗的音色，也非常在意錯音——嗯，誰不這樣強調呢？特別的是他的技巧與音樂完全融合在一起，講技巧也是講音樂，講音樂也是講技巧。在伊麗莎白村他示範一段B小調音階，「這是非常熱情的音階」——是的，連音階都有個性與感情。

焦：您怎麼看他的錄音？他對您最深的影響是什麼？

羅：直到今日我仍感到驚奇。他的錄音室作品我聽到都會背了，他飛機失事前在澳洲的現場演奏更讓我震撼——他一直在進步，技巧、詮釋與情感都是，真是二十世紀最偉大的鋼琴家之一。但我必須說，以前他在美國並沒有得到應有的對待。至少他在費城演出，我印象中沒有媒體給過好評論，就是本地人看不起本地人這種扭曲心態。他的為人非常和善溫柔，上了台就很嚴肅，一般人不知道他台下的樣子。他對他所做的事付出絕對的重視。網路上有段約10分鐘他的演奏影片（1953年的電視節目）。我看過未剪接的原版：影片中沒有播出的，是當他彈到蕭邦〈降E大調夜曲〉（Op. 55-2）結尾，主持人誤以為音樂已經結束，突然報出接下來要彈的樂曲。為什麼被剪掉了呢？

因為卡佩爾給了一個憤怒至極的憎恨眼神。就那一眼，我覺得整個鏡頭都要爆炸了；就那一眼，我再度想起他是什麼樣的人 ——「強度」（intensity），我會用這個字來形容他。他做什麼都極其認真、要求完美，嚴以律己，也相當嚴以待人。和他學之前，我其實練得不是很勤，是卡佩爾讓我知道，要成為鋼琴家，必須極其嚴格地自我鍛鍊與付出。每位偉大藝術家都創造出屬於自己的世界，卡佩爾也不例外。

焦：卡佩爾如此悲劇性地過世，想必對您造成很大衝擊。

羅：當然，我甚至考慮過改行。我那時在賓州大學主修法國文學，成績很好，我也很愛法文，完全可以走另一種人生，成為法國文學教授。但我後來仔細想了想，發現我還是需要音樂，沒有音樂我活不下去。這時曼恩再度伸出援手，資助我到茱莉亞跟史托爾曼學習。

焦：我對這位傳奇名家很感興趣。請問您跟他學了什麼作品？

羅：我跟他學了貝多芬第二十九號《槌子鋼琴》和《第三十號鋼琴奏鳴曲》、舒曼《幻想曲》、蕭邦《第四號詼諧曲》、巴爾托克《戶外》、荀貝格《六首鋼琴作品》（Op. 19）等等。我的畢業曲目是《槌子鋼琴》、《戶外》還有巴赫《法國風序曲》。他看到我把大部分心力都花在貝多芬和巴爾托克，就提醒我巴赫或許是三首中最偉大的，絕對不能輕忽 —— 由此可知他對音樂的慎重。我也跟他學過貝爾格《奏鳴曲》。他說：「這是我彈給貝爾格聽的第一首作品。在我彈之前，貝爾格倒先開了口：『我希望你沒有把我譜上寫的那些胡言亂語（速度指示）當真。我寫了那麼多，只是想要表達自然的彈性速度而已。』」我覺得這不只對了解這首曲子很有幫助，整體而言，對了解作曲家記譜也很有用。貝爾格在譜上寫的，其實就是讓音樂快些或慢些。寫了那麼多，不過是求自然，這表示自然的彈性速度在他的時代已經失去了。一般演奏者沒有這樣的認識，作曲家才要寫這樣多。

焦：確實如此。我看拉赫曼尼諾夫《第二號鋼琴協奏曲》，和速度有關的指示居然將近百個。

羅：正是！你看馬勒、恩奈斯可（George Enescu, 1881-1955）、阿爾班尼士、葛拉納多斯這些人，他們的速度指示都很囉唆。但如果比對他們留下的錄音，就會知道他們也是要自然的彈性速度。這個觀念可以適用到其他時期創作。歐芮絲（Ursula Oppens, 1944-）告訴我她彈布列茲《第二號鋼琴奏鳴曲》給作曲家本人聽，布列茲告訴她某段應該要有點彈性速度。「可是您譜上明明特別寫不要有彈性速度啊！」「嗯，因為我譜曲時想的是那時法國鋼琴家的演奏。我知道他們會自動在此用彈性速度，所以才刻意要他們不要。我其實只是要他們節制。」我覺得這和拉威爾一樣。他常在樂曲結束時寫「不要放慢」（Sans ralentir），我想他的真正用意不是「絕對不能放慢」，而是他知道演奏者會自動放慢，所以要他們「不要過度放慢」。我常和學生說，當你在譜上看到「永遠」（sempre），它可能有很多意思，唯一沒有的就是「總是」。那真的只是作曲家強調的方式。我們要照常識，不能照字面來解釋。

焦：您是著名的巴爾托克詮釋者，我很好奇史托爾曼怎麼看他。

羅：他教《戶外》可是用心之至，我也彈過巴爾托克的《奏鳴曲》給他聽。他總是強調其作品中抒情的一面，刻意忽略那些手指高速運動的段落。史托爾曼認為巴爾托克是偉大作曲家，但他還是「荀貝格派」的忠實成員。那派有點排他，荀貝格是唯一真神，只有少數作曲家被他們認可，例如普羅高菲夫，連拉威爾都沒有。史托爾曼本來是布梭尼的學生，後者建議他和荀貝格學。那時他才18歲，從此變成第二維也納樂派的核心人物。他和我說過一件趣事：有次他和荀貝格大吵一架，之後阿多諾（Theodor Adorno, 1903-1969）安排了一頓晚餐，讓兩人和好。餐聚進行順利，氣氛融洽，最後阿多諾請史托爾曼彈首曲子。他一再推辭，最後還是彈了。

焦：他彈了荀貝格的作品嗎？

羅：哈哈，史托爾曼的確猜荀貝格會這樣想，但他偏偏彈了蕭邦《第二號即興曲》。彈完之後，阿多諾大讚史托爾曼是世上最好的鋼琴家；荀貝格也很稱讚，但忍不住酸了一句「那個時候作曲多簡單啊，只要會寫音階就好了」──不用說，史托爾曼聽了非常生氣，兩人又要吵起來……

焦：我聽說史托爾曼的蕭邦彈得非常好。

羅：的確，現在大家只記得他是第二維也納樂派專家，卻忘了他在波蘭成長，對蕭邦非常有研究。我和卡佩爾學過蕭邦《第二號鋼琴奏鳴曲》和《F小調協奏曲》，貝多芬《第四號鋼琴協奏曲》等等，當然也彈給史托爾曼聽過。他知道我要演奏貝多芬第四和蕭邦第二，非常激動，那都是他的最愛。如果時間許可，他可以逐小節講解，講到地老天荒。

焦：即使在今日，《槌子鋼琴》都是相當罕見的畢業音樂會曲目，這是史托爾曼開給您的作品嗎？此外，布梭尼出了一個註解版，他是否建議您參考？或者也要您讀阿多諾？

羅：老實說，我不太記得了，我想那是史托爾曼的建議。但早在此之前，我就深深愛上它的慢板樂章，特別是第28小節起「以豐沛情感演奏」（con grand'espressione）的樂段。我在家裡常一彈再彈，愛不釋手，對它有非常特別的感情。史托爾曼對布梭尼非常尊重，也推廣他的曲子，但我是自己去買布梭尼的編訂版。他也沒要我讀阿多諾；我讀他是之後的事。你看過他和貝爾格的書信往來嗎？那真是精彩啊。說到這裡，我想告訴你我學魏本《鋼琴變奏曲》的過程，那非常有趣。

焦：這是魏本題獻給史托爾曼的作品，也是他唯一的鋼琴獨奏曲，但

聽說史托爾曼從來沒彈過。

羅：我正是要說這個！我得到傅布萊特獎學金（Fulbright Scholarship）去巴黎念書前，史托爾曼告訴我那個夏天他在達姆城（Darmstadt）的現代音樂營教課，叫我一定要去。達姆城那時有鋼琴比賽，指定曲就是魏本《鋼琴變奏曲》。史托爾曼說：「出於個人因素，我沒有看過這首曲子。」——史托爾曼和魏本是好朋友，但魏本⋯⋯說得最輕最輕，至少，是納粹的同情者。有人說他並不政治，那他也是「不政治的納粹」。史托爾曼是猶太人，二戰浩劫中失去了許多家人朋友，你不難想像他要如何面對像魏本這樣的納粹朋友。我能理解他爲何說沒看過《鋼琴變奏曲》，但這不是事實。當他知道這是指定曲，他和我一起很用心地研究了它。各種文字資料都說他沒彈過，但他就在那年夏天在達姆城彈了，我就在現場。

焦：他是怎麼彈的呢？

羅：在達姆城，大家都熟悉魏本的序列主義技法，對《鋼琴變奏曲》也盡其可能地分析，像是解數學謎題。但史托爾曼一彈，大家居然認不出來，因爲他彈得就像是布拉姆斯間奏曲！如果你看此曲首演者史達德倫（Peter Stadlen, 1910-1996）和魏本研習此曲的樂譜，看魏本在譜上的指示，那眞是史托爾曼的彈法，完全就是晚期浪漫派。

焦：史托爾曼也教俄國曲目嗎？

羅：有喔，雖然是現代派的俄國，我和他學過史克里亞賓《第六號鋼琴奏鳴曲》。

焦：第六號？那時有人彈啊？

羅：眞的沒人彈，連他早期作品都很少人彈。但史托爾曼說我需要更

多音色，就叫我從最後五首奏鳴曲中選一首。「但別選第九，那不是很有趣（比較容易理解）；也別選第七，因爲我彈了。」後來我請教一位對史克里亞賓很有研究的同學，他說「別學第十！因爲我想學。你如果彈了，史托爾曼就不會讓我學了」！最後我只能從第六和第八中挑一首，但史托爾曼明顯不喜歡第八，於是我彈了第六。

焦：哈哈，顯然史托爾曼都知道它們！

羅：是的，而我必須說學第六號眞的很有價值，因爲到現在這都是冷門曲。我去莫斯科就在史克里亞賓博物館彈了這首。

焦：後來您到巴黎和柯爾托學習，這是史托爾曼的建議嗎？

羅：這完全是意外！我本來要跟瑪格麗特・隆學。去巴黎前我參加了布梭尼大賽，得到第二，輸給一位16歲的女孩。馬卡洛夫是評審之一，很喜歡我的《槌子鋼琴奏鳴曲》。知道我的打算後，他強烈建議我到日內瓦找他，他帶我去見柯爾托。我怎會拒絕呢？我去了日內瓦，又見到那位16歲女孩——她來參加日內瓦鋼琴大賽；我想你應該聽過她，一位叫做阿格麗希的阿根廷鋼琴家——然後和馬卡洛夫去洛桑，彈了《槌子鋼琴》給柯爾托聽。柯爾托對我的演奏多所讚美，但「我對這部作品的看法和你不太一樣」，接著就自己邊彈邊講，也把《槌子鋼琴》彈了一遍給我聽。我非常喜愛，於是我沒去巴黎高等音樂院，而去了巴黎師範（École Normale）跟柯爾托學。

焦：既然您以《槌子鋼琴》和柯爾托結緣，可否請您談談他的貝多芬與德國曲目？我總覺得這是他被嚴重忽視的一面。

羅：有位柯爾托的朋友告訴我，柯爾托曾對他說：「人們給你貼上什麼標籤，實在影響重大。無論外界如何認爲，我最愛的作曲家是巴赫和貝多芬。」無論這是否爲眞，或者是否誇大，我都可以說他自己認

爲，他至少也是演奏德國音樂的鋼琴家，不只擅長蕭邦和法國曲目而已。他對華格納的學養實在精深，也開貝多芬三十二首鋼琴奏鳴曲公開大師班，我就是演奏者之一。他照順序講，當第一位鋼琴家彈第一號第一樂章第一主題沒多久，「不不不，不是這樣！」他就自己開始彈這個主題，彈出一般人可能不習慣，卻極爲美麗且具信服力的貝多芬。幾年前庫爾提（Anton Kuerti, 1938-）和畢爾森（Malcolm Bilson, 1935-）爲了這個主題該怎麼彈、在弱起拍的第一個音是否屬於這個句子，在報上有過一番極激烈的爭論。我看他們的筆戰，想到柯爾托，覺得這和他指下的貝多芬，幾乎沒有共同點可言。現在沒有人以柯爾托的方式彈貝多芬了；當然，也沒有人以許納伯的方式彈貝多芬了。但我認爲柯爾托的貝多芬詮釋，和許納伯一樣權威，一樣有正當性。至少他自己也這樣認爲。你聽他教和彈貝多芬《第三十號鋼琴奏鳴曲》，感受何其深刻！每次我聽他大師班的錄音，特別是貝多芬，不只喚起過往記憶，也總是深深感嘆。

焦：柯爾托上課會指定學生用他編校的樂譜嗎？您怎麼看他樂譜版本中所附的技巧練習範例，他眞的要學生照著練嗎？

羅：他沒有要我們用他的版本，但我翻譯了他的蕭邦《夜曲》版本（巴黎 Salabert 版），裡面對每個段落都附上技巧練習。我試了一下，覺得非常荒謬。我實在不相信那是柯爾托自己寫的。我猜那是他給助教處理，他只是同意而已。不然這眞的可能嗎？對於許多技巧滿簡單的段落，犯得著花那麼多時間，去做困難好幾倍的練習？柯爾托要彈那麼多曲目，要指揮華格納歌劇，要和衆多女人談戀愛，還要和德國當局往來，他哪裡會有時間去練這些莫名其妙的東西呢！

焦：那麼柯爾托是否要學生讀他的《鋼琴技巧之理性原則》（*Principes rationnelles de la technique pianistique*）？書中他提過一個「嚴格對比自由」（strictness vs. freedom）的概念，您可否爲我們多講解？

羅：他沒有指定我們讀，上課時也沒把「嚴格對比自由」當成一個概念來提，但我知道你問的是什麼。一般人最大的誤解，就是認為所謂「直接讀譜」，是把樂譜當成算數圖表來看。譜上16分音符印得一樣大，所以我們就該彈得一樣大聲。這真是錯誤！16分音符何時該彈得完全平均？我會說「絕不」！柯爾托容許演奏有很大的自由，但他在乎的都是音樂，上課談的也都是音樂，不是什麼原則或方法。他也愛為學生示範演奏。我最珍貴的記憶，就是他為我彈蕭邦《F小調鋼琴協奏曲》的尾段，美得不可思議。

焦：您覺得柯爾托是怎樣的人？

羅：這答案很簡單，也可以很複雜。他對我好嗎？非常非常好。但我內心深處常想另一件事。二戰時他和德國合作，戰後他被逮捕，坐了幾天牢，接受審判，一年不能演出。當他終於解禁得以和樂團演奏，團員看到他出現，當場就走了；柯爾托很失落，改彈了蕭邦奏鳴曲⋯⋯。這個故事很有名，但戰時究竟發生了什麼事？我在巴黎到處問，包括猶太人，但沒人願意說。後來我才知道，談這些和德國合作，或是親德派的事，對法國人而言實在難堪。一方面牽涉很多，二方面其實整個法國或多或少都在和德國妥協或合作。在美國介入前，法國根本沒有什麼抵抗，所以戰後大家不想談。有人說柯爾托很反猶，但他的第一任妻子Clothilde Breal就是猶太人，而她的表親Lise Bloch又嫁給布魯姆（Léon Blum, 1872-1950），法國第一位社會黨籍，也是第一位猶太人總理。我聽說這大大幫助了他的音樂事業，他和布魯姆也很有交情，而這像是反猶主義者嗎？身為猶太人，我當然想過是否應該跟他學，但這很快就不是問題。當我決定跟他學，我也就沒有抱怨過他二戰時的紀錄。雖然我會想，他之所以對我這麼好，會不會因為我是猶太人，出於補償心態才如此⋯⋯

焦：您這是過分謙虛了。他當然喜歡出色學生啊！不過就您的觀察，柯爾托為何會和德國合作？這真的只是因為他愛德國音樂與文化嗎？

羅：我沒有答案。有人說是柯爾托用藥，而德國人保證給他藥。我覺得這種說法很蠢。那時的大演奏家，很多都有用藥啊！我就聽過某某鋼琴家——這裡的某某是非常多人——上半場彈得亂七八糟，中場休息時不知道吸了些什麼，下半場就彈得完美無比。柯爾托不是例外，但也不特別嚴重，沒必要為了這個背上叛國罪名。我期待有天能看到一本精良的柯爾托傳記。聽說柯爾托家族阻止這樣的寫作計畫，也不提供資料，所以到現在都沒人寫。但對於這樣一位偉大藝術家，是該有好傳記，雖然我知道這是多麼艱鉅的挑戰。看看目前的卡佩爾傳記你就可以知道了，實在乏善可陳。

焦：您怎麼看史托爾曼、卡佩爾和柯爾托所留下來的音樂遺產？

羅：史托爾曼的演奏和柯爾托一樣自由，但他們的方式不同。對史托爾曼而言，音樂演奏是為了自己，找到自己的定位與歸屬，他不在乎是否和聽眾溝通。卡佩爾狂熱地追求完美。有次他和費庫許尼說，為了要示範蕭邦《第三號鋼琴奏鳴曲》終曲的第一主題，他得練上一個小時。費庫許尼不知說了什麼，反正大意是不需要練到那麼久吧，這就讓卡佩爾極其憤怒。他永無止境的追求擴及到他做的所有事，做什麼都是高強度。想想我認識的卡佩爾，不過是28到31歲的年輕人，但他受到相當良好的教育，閱讀既深又廣，不斷充實自己。很多人讚嘆他的技巧，也只讚嘆技巧，但這並非我所見到的卡佩爾全貌。在他過世之後，他的母親要我教他的兒子大衛彈琴。大衛沒有什麼技巧，我也教不會他，但他彈海頓《C大調奏鳴曲》（H 16/35）慢板樂章給我聽，音樂自然流露，實在好極了。有次我問安娜蘿，你能解釋這孩子怎會這樣？安娜蘿說大衛告訴她，他彈那首曲子的時候，「只是想著爸爸坐在他旁邊」——啊，我完全懂！那種強大無比的雄辯性與表現力，不可磨滅的感染力，那才是我所見到的卡佩爾！所以他留下什麼？我會說至少有兩方面，一是追求極致的強度，另一是自發性的音樂。卡佩爾最崇拜許納伯和魯賓斯坦。雖然他總是批評魯賓斯坦，但正是因為他深受其影響，所以要求才高，而你不難從此看出他想追求

什麼。

焦：魯賓斯坦和卡佩爾的演奏都有一種直截了當的精神，這和柯爾托就完全不同了。

羅：是的。就以蕭邦來說，魯賓斯坦是波蘭的自信自尊，精神抖擻，柯爾托卻大概每個音都有不同方向。柯爾托的音樂讓人聞之融化，卡佩爾卻沒有這種特質，但他也在改變；他在澳洲的演奏令我驚奇之處就在於此。我想無論如何，他不可能以這樣的強度過一生。沒人能這樣不眠不休練琴，他也因為長期抽菸而咳嗽，身體不太能持續承受這種強度。但很遺憾，我們沒辦法知道他會發展成怎樣的藝術家。

焦：在和這些偉大鋼琴家學習之後，您如何發展出您的音色 —— 您可有非常美麗的聲音。

羅：當我們說一位鋼琴家聲音好，其實是三個面向的混和：聲部分配、音樂句法、聲音色彩，或說質地。我常常在思考，為何柯爾托、魯賓斯坦、卡佩爾、霍洛維茲等人，彈法那麼不同，聽起來也那麼不同，但都有美麗的聲音，令人信服。這種美好的感覺是怎麼來的？後來我發現他們不只是技巧大師，更是調和聲音比例的大師。你聽霍洛維茲彈歌唱句，可能感覺很小聲，但實際上他用了很大力量，只是透過比例設計讓你誤以為那是小聲。柯爾托的左手聽起來很小聲，實際上他是右手彈得很大聲，又創造出各種豐富音色。因此聲部分配和音樂句法高度相關，鋼琴家必須有清楚思考和敏銳聽感，才能有好聲音。最後，關於鋼琴音色，要訣在於琴槌擊打琴弦的速度，以及聲音在連續演奏中的位置。前者可以改變單一音的色彩，不同觸鍵方式確實可以得到不同聲響，但後者才是形成大幅音色變化的關鍵。箇中掌控非常微妙，加上踏瓣更是妙中之妙。

焦：您結束巴黎學習後，沒留在法國或回美國，反而先去了以色列。

羅：因為我內人 ── 那時是我的女朋友 ── 是以色列人。我想待在歐洲，說實在也不無可能，但經濟壓力仍是問題。就在那時，耶路撒冷音樂院聘請我，於是我就搬去以色列。我每年都和以色列愛樂合作，發展很好，直到我和克利普斯合作巴爾托克《第二號鋼琴協奏曲》。他很喜愛我的演奏，和紐約愛樂敲定再請我演出此曲，後來我們也和費城樂團與舊金山交響合作此曲。恰巧我和內人也有重返美國的打算，就這樣水到渠成，我們搬回紐約。

焦：巴爾托克第二號到現在都是非常艱深的曲子，以前更是鮮有人彈。

羅：就像當年我學史克里亞賓第六號一樣，只要能彈好，練這種作品總是有收穫。

焦：您的李斯特也很有名，還於1991年和梅塔與紐約愛樂擔任新發現的《第三號降E大調鋼琴協奏曲》紐約首演。首先想請教您一個關於大方向的問題：李斯特的學生曾表示，李斯特的演奏有很大的速度彈性，可以陡然加速或突然放慢。以您長年演奏他多樣作品的經驗，是否也能得到類似的心得？

羅：我感覺如此，他的作品也的確能使演奏者以更大的節奏與速度可能性表現。反之，蕭邦就更鼓勵節奏的穩定，彈性速度要以左手為指揮，而左手必須穩固。當然你可以說，根據許多紀錄，蕭邦彈他的馬厝卡舞曲，無論是哈雷（Charles Hallé, 1819-1895）或麥雅貝爾（Giacomo Meyerbeer, 1791-1864）都認為那是二四或四四拍（以二為單位），而非蕭邦自己認為的三四拍，可見他的演奏也不見得穩固。但我認為這裡的問題其實是「和聲的節奏」而不是旋律的節奏。像李斯特〈葬禮〉的開頭，同一個和聲與想法竟維持了兩頁，這當然會使演奏者彈出更流動性的節奏。

焦：我非常喜愛您近年錄製的李斯特《巡禮之年》全集。以您對法

國文學的深厚了解，如何看第一年《瑞士》中的文學引用？比方說第五曲〈暴風雨〉（Orage），如果譜上沒有引用拜倫詩句，您會有不同處理嗎？您怎麼看拜倫《青年哈洛德巡禮記》（*Childe Harold's Pilgrimage*）和賽南柯爾（Étienne Pivert de Senancour, 1770-1846）《歐伯曼》（*Obermann*）和這部作品的關係，既然李斯特都引用了它們？

羅：老實說，我根本忘記譜上引用了拜倫！對我而言，《巡禮之年》第一年可以是「個人敘事」，李斯特講他和愛人的親身經歷：法蘭茲和瑪麗（達古夫人，Marie d'Agoult, 1805-76）要去瑞士，因為瑪麗懷孕了（還是別人的太太）。瑞士有那麼多法蘭茲想見但沒有見過的名勝，於是他們逐一遊歷。旅程從騙遊客的假景點開始（〈威廉泰爾禮拜堂〉，Chapelle de Guillaume Tell），然後他們去了瓦倫城（〈在華倫城湖畔〉，Au lac de Wallenstadt），又到鄉下（〈田園〉，Pastorale）。兩人在泉水旁休息、互訴心曲（〈在泉水旁〉，Au bord d'une source），不料天氣突然變了（〈暴風雨〉）。瑪麗畢竟是孕婦，先回旅館躲雨，年輕的法蘭茲卻無懼風雨，一人走到山谷幽靜處，讀著他喜愛的《歐伯曼》，思考自我存在的大哉問……。你看，在我的想像裡，根本沒有拜倫。我讀了拜倫，也讀了賽南柯爾，但我必須說《青年哈洛德巡禮記》沒有影響我對《巡禮之年》第一年的看法。即使〈歐伯曼山谷〉（Vallée d'Obermann）也引用了它，深植我心的只有《歐伯曼》。有些資料可能很有幫助，也可能很無關。我為舒曼《狂歡節》也設想了一個隱藏其中的愛情故事，那真的影響了我對其中數曲的詮釋，特別是〈風騷女〉（Coquette）。每個人都可以有自己的想像，詮釋者則需要讓它言之成理。

焦：那《巡禮之年》第二年的三首〈佩脫拉克十四行詩〉（Sonetto del Petrarca）呢？

羅：這裡文字就很關鍵。像鼎鼎大名的〈佩脫拉克第一〇四號十四行詩〉，其實是帶著惡意、很暴力的控訴：「我今天會落到這個樣子，都

是因為你這個女人。」（In questo stato son, Donna per Vui.）文字當然幫助我理解音樂中豐富但曖昧，愛恨交織，一方隨時會壓倒另一方的高壓緊張感。

焦：〈但丁讀後感：奏鳴曲風幻想曲〉在譜上引了雨果詩句，因此有人認為這首曲子是在說雨果那首詩，而非《神曲》。

羅：當然不是這樣。李斯特很年輕的時候就讀過《神曲》，根本不需要雨果的詩句來指引或啓發他。我想他只是讀到雨果的詩，覺得和自己很有共鳴，才引了詩中那句「當詩人描繪地獄，他描繪自己的人生」。

焦：對多數聽衆而言，《巡禮之年》第三年並不容易理解，可否談談您研究它的心得？

羅：的確不容易，但我愈彈愈喜愛，近乎神祕體驗。我只能說，像〈不幸之淚〉（Sunt lacrymae rerum），正確解讀文意——要回到維吉爾原作去看——對理解曲境極有幫助。這是巴爾托克的愛曲，他也留有錄音，很有意思的演奏。〈送葬進行曲〉為紀念馬西米連諾一世（Maximilian I, 1832-1867）而寫。我小時候對馬奈（Édouard Manet, 1832-1883）的名畫「槍決馬西米連諾皇帝」印象很深，後來讀了相關歷史，對這人物很著迷。我去墨西哥市的時候參觀了馬西米連諾故居，彈這曲格外有感受。至於〈艾斯特莊園的噴泉〉，演奏它總讓我興奮。譜上引了《聖經》，音樂也不只是描寫水，而是凡間噴泉昇華為受洗聖水的奇異轉化。這不是我的宗教信仰，我其實也不喜歡這時期李斯特的宗教觀——或許被莫名其妙的維根斯坦公主（Carolyne zu Sayn-Wittgenstein, 1819-1887）影響，或許他需要守著什麼來對抗內心的懷疑，他變得非常保守主義——但那音樂仍然讓我感動與激動。

焦：我最近才猛然注意到〈艾斯特莊園的噴泉〉和〈孤寂時領受神的

恩典〉（Benediction de Dieu dans la solitude）都寫在升F大調上。爲何對李斯特而言，升F大調會和上帝或宗教有關？

羅：我有次聽英國鋼琴家奧斯朋（Steven Osborne, 1971-）彈〈孤寂時領受神的恩典〉，之後接了梅湘《耶穌聖嬰二十凝視》（*Vingt Regards sur l'Enfant-Jesus*），第一曲〈聖父的凝視〉（Regard du Père）也是升F大調，感覺很搭，宛如一個系列。梅湘在譜曲時想到李斯特了嗎？還是升F大調就會給人宗教感或神祕感呢？我相信，如果你熟悉現在的音高基準和調律（平均律），熟悉F大調和G大調，那你一定會覺得升F大調聽起來比較神祕或有天國感。但我不認爲這是聲音本身造成的，因爲現在的升F大調比李斯特時代的要高。梅湘談過不同調性的色彩與感受，但他沒有絕對音感；他的談論是想法，而非物理性的聲響。造成升F大調聽來有「出塵感受」的，不是升F大調的絕對音高，而是我們熟悉作曲家寫給G大調和F大調的作品；和其相比，升F大調因此有了不同的感覺。當然，各種調性的性格與特色，和之前作曲家已經寫了什麼有關；這只能在既有音樂傳統中來看才有意義。D小調在莫札特之後，C小調和降E大調在貝多芬之後，都不會是原來的意義了。作曲家也各有偏好：李斯特以B小調寫了《奏鳴曲》和《第二號敍事曲》這兩首很多方面很相似的曲子，B小調從此也有了另一番色彩，可能影響之後的作曲家。

焦：我非常同意您說的，這是音樂傳統問題，而非物理問題。我們可以討論個案，但不能忽略傳統。

羅：我學生看了巴倫波因的影片：他說小時候聽費雪大師班，講貝多芬《第七號鋼琴奏鳴曲》第四樂章開頭的三個音，主題一次次被打斷，費雪說是「幽默」。多年後關於同樣的三個音，阿勞和他說這是「悲劇」，因爲主題一次次被打斷。巴倫波因用這個例子來說形容詞對於音樂的危險，音樂只能透過聲音而非文字來表達。我同意這個結論，但在這個例子裡，我會說巴倫波因錯了，因爲阿勞錯了。阿

勞當然可以認爲那是悲劇,那是他自己的感受。波赫士(Jorge Luis Borges, 1899-1986)寫過一則故事「《吉軻德》的作者皮埃爾‧梅納爾」(Pierre Menard, the Author of the Quixote),講述一位叫梅納爾的小說家決定要重寫《唐吉軻德》的幾個章節,有趣的是他寫的東西實際上和《唐吉軻德》完全一樣,只是給每個字句新的意義。這就是阿勞──也是我們詮釋者──在做的事,他的演奏沒有改變貝多芬的音符,但主觀上改變了音樂的意義。然而要討論這是幽默還是悲劇,除了個人感受,還有傳統。貝多芬譜曲背後有一整套德語作曲家代代傳承,類似語言的音型與句法傳統。如果調性有個性,我們對其理解也應如此。不是討論一個降E小調和弦聽起來如何,而是看降E小調在音樂作品中的傳統用法如何。

焦:但對鋼琴作曲家而言,我覺得有些調的選擇其實是心理作用。比方說史克里亞賓常選擇有那麼多升降記號的調,或許就是要用不尋常的調,才能表達他不尋常的想法。

羅:我覺得還有一種可能,就是黑鍵很多的調(比方說升F大調),演奏時手好像飄在鍵盤之上,感覺當然很「出塵」。或者就是彈大量黑鍵,也予人特別的感受。這讓我想到另一件事:德布西〈沉默的教堂〉(La Cathédrale engloutie)第7到13小節,德布西自己的演奏(1913年 Welte-Mignon 紙捲鋼琴錄音),速度變成兩倍快。學生常問我,如果他心裡這樣想,爲何譜上不這麼寫呢?我的直覺是,他需要寫全音符和2分音符,因爲那是空心圈;照他彈的寫,那就是4分音符,就是實心橢圓,畫面看起來不對。我知道這樣講感覺很沒學問,但我眞覺得對他而言,這樣樂譜「看起來比較對」,才有「空間感」。

焦:我想直覺往往最準,非常感謝您願意分享這麼多!在訪問最後,我想請問,身爲美國鋼琴家與教育家的代表人物,您認爲有美國風格的鋼琴演奏嗎?

羅文濤於台北演奏留影（Photo credit: 大師藝術）。

羅：反過來說，有法國風格嗎？我在巴黎的時候有，那是瑪格麗特・隆與卡薩德許的風格，不是柯爾托。那時在巴黎人們的確討論不同學派，認爲法國派很重視歌唱，但每個時期的法國風格大概也不同。有美國派嗎？我覺得茱莉亞的老師們的確有某些共同處，但相異處還是很多。很多人說有美國風格，我卻說不上來；或許這應該要由旁人判定。我自己身在其中，不見得看得準。

焦：那麼身爲來自美國的音樂家，您是否意識到自己是美國人？這和您的歐洲同行會有不同嗎？

羅：我到了歐洲，才知道我是美國人。十幾年前我評范・克萊本大賽的影帶初選，法國鋼琴家歐瑟（Cécile Ousset, 1936-）坐我旁邊，她常邊看邊說：「喔，你不會這樣做……你不會那樣做。」這讓我想起我剛到巴黎，人們也總是對我說：「你不會這樣做……不不不，你要先吃沙拉再吃主餐，之後才喝咖啡……。不能倒過來，那不是用餐的順序。」在美國我沒有這樣的觀念，要怎麼吃就怎麼吃，但歐洲有其風格與文化，不是什麼都隨你便。不過身爲美國人，我至今在教學上也不會說：「喔，你不會這樣做。」而是說：「我覺得這行不通，你爲何不試試其他方法？」這反映了我的文化背景。

焦：在全球化的今日世界，西方古典音樂爲全世界學習、演奏。和過去相比，我們有爲數眾多，看來也會愈來愈多的亞洲與亞裔音樂家。您怎麼看這個趨勢？

羅：就學習人口來看，古典音樂的藝術在二十一世紀大概要給亞洲音樂家來維護了。對此我憂喜參半，有些亞洲學生和最出色的歐洲學生一樣，對歐洲歷史與文化有深刻理解，有些卻全然無知。當然你可以反問「那你對亞洲歷史又了解多少？」但我們在談論的是源自西歐的古典音樂，那當然要理解其背景。有次有位中國學生拿莫札特《D大調鋼琴奏鳴曲》（K. 576）找我上課，我看到創作時間是1789年，隨口

問了一下這年歐洲發生什麼大事，學生一無所知。「你不知道法國大革命嗎？」「不知道。」接著又來兩位學生，我問同樣的問題，仍然不知道，一位還是美國人，可見這是普遍現象。我真是太驚訝了。當然你也可以反問：「要知道法國大革命才能彈莫札特嗎？」當然不必，但藝術畢竟是涵養愈豐厚，愈能有所出。讀尚・保羅，一定能幫助你理解舒曼──不只是作品內容，還有章法、句法結構與時代精神；讀荷馬和維吉爾也有助於體會舒伯特的節奏句法。我問學生貝多芬《告別奏鳴曲》，這「告別」是什麼意思，有何背景？學生完全不知，更不用說為何標題是法文而不是德文，這兩者是否有差異？貝多芬真是這樣想的嗎？當然我們有不學而知、好像天生就會的演奏家，但這畢竟是少數中的少數。如果對樂曲與作曲家的時代與文化都不認識，也沒有想要認識的心，這大概很難成就好音樂。

焦：萬分感謝您的提醒。雖然我不是演奏者，也得要好好重讀歐洲歷史了。

第　　　　　　五　　　　　　章

05
CHAPTER
亞洲

ASIA

前言

鋼琴演奏在亞洲

西方鍵盤樂器傳入東方，要拜傳教士所賜。比方說根據《續文獻通考》，義大利天主教耶穌會教士利瑪竇（Mathieu Ricci, 1552-1610）於明神宗萬曆28年（西元1601年），到北京入貢西琴（大鍵琴），就是最早的紀錄之一。不過，明神宗雖選派四位樂師研習大鍵琴演奏之法，西方鍵盤樂仍是宮闈之內偶一爲之的餘興，並未因此普及民間。現代鋼琴要到十九世紀至二十世紀之交，藉由教會學校傳入並推廣，才有民間學習以及之後的榮景。

然而，學習演奏技法與音樂是一回事，深入樂曲創作文化又是另一回事。極爲榮幸，筆者能訪問傅聰、殷承宗與王青雲，讓我們看到古典音樂在亞洲各地的發展。尤其是傅聰與殷承宗，其藝術成就更是不可磨滅的里程碑。傅聰在華沙向波蘭鋼琴大師德澤維斯基（Zbigniew Drzewiecki, 1890-1971）學習，殷承宗在北京向來自聖彼得堡音學院的俄國名家克拉芙琴柯（Tatiana Kravchenko, 1916-2003）習藝。兩位都受到良好且地道的教育，也能流利使用各種西方語文，但或許更因爲他們的高度領悟力與藝術感受力，使其得以完全跨越可能的文化藩籬，深入西方音樂的精髓。也因爲對自身文化有深厚理解，當他們討論西方作品，我們能見到眞正的融會——每種藝術固然有自己的表現方式與文化背景，但最高概念可以共有，精神彼此互通。

訪問這兩位大師，是非常有趣的經驗。傅老師率眞直接，但沒有一點惡意評論的心，始終誠實不作假。他厭惡一切形式化的東西，包括

訪問。所以我從來沒有「訪問」過他 —— 我只是和傅老師「聊天」而已。非常感謝他在百忙中仍願意和我這樣一個小輩「聊天」。除了莫札特、蕭邦、德布西，我更要感謝他對海頓與白遼士作品的提點，簡單幾句話卻受用不盡。殷老師和藹溫暖，聽他說閩南語更是意外親切。非常感謝在紐約訪問的十四年後，他願意在鼓浪嶼再次受訪，也是本書最後一個面訪。鼓浪嶼眞是宛如世外桃源的美好小島。看看這裡的花木山石、海天一色，很多事不用說，自然就懂了。殷老師也是本書受訪者中，唯二在聖彼得堡學習的鋼琴家。聖彼得堡與莫斯科的教育有何不同？他的經驗與觀察必能讓我們更深入理解俄國學派。

　　生於北京，長於菲律賓，最後落腳台灣的王青雲老師，其獨特的音色與演奏美學，讓人一聽難忘，也是台灣最重要的鋼琴家之一。很高興他願意分享學習經驗，也讓我們略爲看到古典音樂在菲律賓的發展。這三位名家演奏風格都不同，卻都經歷了時代動盪。在藝術見解之外，他們的人生故事百年難遇，也值得我們細細品味。

傅聰 1934-

FOU TS'ONG

Photo credit: 王錦河

1934年3月10日出生於上海,傅聰為著名翻譯家傅雷之子,7歲半隨梅百器(Mario Paci, 1878-1946)學習,1952年2月與上海交響樂團演出,隔年在世界青年聯歡節比賽獲得第三名。1955年他在第五屆華沙蕭邦鋼琴大賽榮獲第三名,更得到象徵最能深刻詮釋蕭邦的馬厝卡獎,為首位獲此殊榮的非斯拉夫人,自此深受國際重視;於波蘭完成學業後,1958年起定居倫敦。傅聰學貫中西,演奏充滿深厚人文素養,不只詮釋蕭邦成就非凡,對韓德爾、史卡拉第、海頓、莫札特、舒伯特、德布西等作曲家也有精深見解,除演奏外更投身教育,為當代鋼琴與教育巨擘。

關鍵字 ── 第五屆蕭邦大賽、在波蘭的學習、和聲觀念、左右手不對稱彈法、波蘭國家版蕭邦樂譜、彈性速度、蕭邦(作品、詮釋)、馬厝卡、晚期蕭邦、德布西、標題與比喻、白遼士、貝多芬、福特萬格勒、東西文化

焦元溥(以下簡稱「焦」):您那屆蕭邦大賽出了很多有名人物。除了您和阿胥肯納吉,當時得到第十名的日本女鋼琴家田中希代子(Kiyoko Tanaka, 1932-1996),後來成為日本一代鋼琴宗師。

傅聰(以下簡稱「傅」):她是非常好的女孩。當年我覺得真正讓人驚豔的,是得到第八名的波蘭鋼琴家柴科夫斯基(Andrei Tchaikovsky, 1935-1982)。他是真正的藝術家,音樂深刻而有獨特的藝術個性,很可惜47歲就過世了*。其實那屆很多人都彈得很好,即使沒得到名次,像是瓦薩里,後來也都很有成就。

焦:當年的阿胥肯納吉彈得如何呢?

傅:年輕的阿胥肯納吉,音色有一種獨特的銀彩。雖然才19歲,技巧

已達到驚人成就，有許多地方甚至可說是他一生演奏的巔峰。像是他的〈三度音練習曲〉，雖然音樂表現可以更成熟，技巧之精卻驚人無比。

焦：那屆比賽您得到代表最佳詮釋蕭邦音樂的馬厝卡獎，阿胥肯納吉則得到第二名，後來也都成為國際樂壇的重要人物。反倒是首獎得主哈拉雪維契（Adam Harasiewicz, 1932-）沒有特別顯著的特色。我看了波蘭於2010年出版的蕭邦大賽專書*，裡面提到這屆是非常「數學化公平」的比賽，這是什麼意思呢？

傅：我舉個例子告訴你。1985年第十一屆蕭邦鋼琴大賽，我的多年好友艾基爾（Jan Ekier, 1913-2014）邀我回去評審。然而，即使主審是他，最後評審團竟然選出布寧（Sviatoslav Bunin, 1966-）為冠軍。怎麼可能呢？這不是蕭邦鋼琴大賽嗎？布寧在比賽中的演奏不但沒有蕭邦的精神，那種炫耀誇張式的彈法甚至可說是「反蕭邦」的！我簡直不敢相信評審團會做出這種決定，最後也沒在決議上簽字。我那時找艾基爾理論。艾基爾是第三屆蕭邦大賽第八名，看了這麼多屆比賽，只對我說：「我的老友啊！蕭邦大賽從來就不是在選蕭邦演奏家，而是在選大鋼琴家！」第五屆蕭邦大賽正是如此爭論。當時一派評審選蕭邦專家，給我比較高的分數；另一派選大鋼琴家，給阿胥肯納吉高分。從來就沒有聽到什麼評審要給哈拉雪維契第一名；但結果一出來，我和阿胥肯納吉分數在兩派評審互相抵消之下，哈拉雪維契反而勝出了。這是一場非常公平的比賽，卻是「數學化的公平」。

焦：您在蕭邦大賽後又在波蘭隨當時比賽主審、著名鋼琴教育家德澤

* 柴科夫斯基，波蘭鋼琴家、作曲家。因身為猶太後裔，為躲避戰亂，遲至10歲才開始學琴。他曾於巴黎師事列維，1950年回到波蘭後則和史茲平納斯基（Stanislaw Szpinalski, 1901-1957）等人學習。1955年在蕭邦大賽獲獎後，至比利時隨阿斯肯納斯（Stefan Askenase, 1896-1985）學習，1956年獲得伊麗莎白大賽第三名。具有驚人的記憶力，也熱愛作曲。1982年因癌症逝世於英國牛津。

* Janusz Ekiert 著，*The Endless Search for Chopin: The History of the International Fryderyk Chopin Piano Competition in Warsaw.* (Muza, 2010)

維斯基學了3年。可否談談這幾年的學習？

傅：他認為我有非常特別的音樂特質，也有獨立思考能力，因此他不想影響我的想法，讓我自由發揮。他說我就自己練習，也自己選曲子，但一個月彈一次給他聽，確保我沒有誤入歧途。所以我基本上是自學。比較遺憾且可惜的，是德澤維斯基不教技巧，這卻是我所需要的。我小時候鋼琴底子打得不夠好，有段時間又反抗父親，不想彈琴。在鋼琴家養成的關鍵時段，就是13到17歲那幾年，我根本沒機會好好練琴，也沒有很好的老師指導。我真正下工夫去彈琴是17歲回到上海之後的事，後來18歲就第一次公演，一、二年之內就去參加蕭邦大賽——現在想來還是覺得不可思議！所以，我真可說連技巧練習都沒學到。不過也因為德澤維斯基對我採比較自由的教學態度，我找到許多屬於自己的曲目。像我那時接觸到莫札特鋼琴協奏曲，發現這是何等深邃美麗的世界，因此我自己安排，每到一地演出都彈不同的莫札特協奏曲。三年下來，也就把重要的莫札特協奏曲都學完了。

焦：看來德澤維斯基是非常寬大的老師。

傅：那是對我而已。他對其他學生可是完全不同，每個音都得照他的意思彈！

焦：您非常強調鋼琴演奏時的和聲觀念，可否請再多詳述？畢竟多數鋼琴家演奏時還是以旋律為取向。

傅：這是事實，因為作曲家通常將旋律給高音部表現，而絕大部分的人旋律感都比和聲感強。然而我所強調的和聲觀念，是從作曲家的整體思考方向為本。旋律都是以和聲為根本，關鍵的和聲卻不一定出現在右手的主旋律，往往在中低音部。如果要表現出作品的精神，就應該強調這些支撐旋律的和聲。我們可以分成幾個細項來看。首先，作曲家對調性的安排通常顯示其音樂思考。以莫札特《C小調鋼琴奏鳴

曲》（K. 457）第一樂章為例，音樂可以隨著旋律行進而轉到其他調性與和聲，但一開始為樂曲設定性格的C小調主和弦 ——C小調在此曲是悲劇性、帶著強烈宿命感的調性 —— 其出現則指引著作曲家的思考，反應其心理變化。唯有審慎判別調性與和弦級數的轉變與返回，才能為樂句找到適當的個性。其次，旋律從和聲的基礎上開展，兩者不能分開。像貝多芬《第三十二號鋼琴奏鳴曲》第二樂章，譜面上節奏變化多端，看似無所適從，但若能根著於和聲的變化來表現旋律，一切問題都將迎刃而解。這段如果只是表現旋律線，或是單純按譜數拍子，音樂行進會變得怪異而失根。再者，就連裝飾音的演奏也與和聲有關。該彈在拍子上，或是之前，要看它是本於旋律的裝飾音還是本於和聲的裝飾音。這些都是演奏時必須注意之處。最後，和聲也與分句與結構有關。必須照著和聲來對應旋律句子，一個和聲對應一段旋律，才能真正表現音樂的意義。尤有甚者，像貝多芬《第四號鋼琴協奏曲》，三個樂章分別是G大調、E小調和C大調，C-E-G三個音正好構成一個C大調主和弦。蕭邦《第二號鋼琴奏鳴曲》第四樂章，完全由第三樂章結尾的終止和弦衍伸出來。很多人只知旋律，卻不知和聲裡才有作曲家最深刻的奧義。

焦：感謝您的費心解說。不過有人可能會問，難道樂句的個性不能只從譜上指示來判讀嗎？很多鋼琴家為了「忠實」，完全按照譜上的強弱指示來表現。

傅：我來說一個托斯卡尼尼的故事。有次排練，某處譜上寫了「強奏」（forte），但他指示團員要弱奏，練了幾次都有團員弄錯。托斯卡尼尼發了脾氣，團員也不服氣地反駁：「這譜上寫的明明就是強音呀！」「笨蛋！」托斯卡尼尼很不高興地說：「世界上可有上千種強音呀！」可不是嗎？在強拍的強音，在弱拍的強音，高興的強音，憂愁的強音，在各種不同情境下出現的強音，意義怎會一樣呢？然而作曲家不會讓演奏者無所適從。只要能細心研究樂曲，思考作曲家筆墨間的提示，以及樂曲本身結構、調性、情感各方面的設計，自然能深入作品

而表現出正確的詮釋。這便是認真於音樂的演奏家，例如阿勞，其演奏不會「出錯」之故。他對音樂的態度非常嚴格而正確；就算觀點和人不同，仍是以作品本身出發，而非為了炫耀技巧或標新立異。

焦：那作曲家在篇章上的安排設計呢？例如蕭邦作品二十五的《十二首練習曲》，第七首似乎不以練習技巧為主，您認為他的想法為何？

傅：蕭邦的《練習曲》並非只為手指，而是為音樂藝術而寫。成百上千的鋼琴家能夠將其中快的練習曲彈好，卻少有人能真正將慢的練習曲彈出音樂。作品二十五這套必須當成一組作品來演奏，其曲意與旋律走向的安排，在在展現出蕭邦的深思熟慮。第七首是一個「平衡練習」。首先，它並非單純的主旋律與伴奏，而是兩個獨立聲部的對唱。其次，第七首位於十二首之中，是整曲中心。對整套作品而言，這也是平衡的中心。事實上，若要我單獨彈這組中快的練習曲，像第六首〈三度音練習曲〉，我可彈不來。但若是演奏整套，我卻在音樂會中彈了好多次，因為蕭邦的音樂鼓勵了我，讓我克服其中的技巧。這非常有趣。

焦：您另一個強調的重點是「左右手不對稱」彈法。昔日鋼琴家如柯爾托和拉赫曼尼諾夫，都是這種彈法的大師，常以此表現獨到的心理層次與旋律縱深。這是關於音樂品味嗎？還是有更深刻的內涵？

傅：很可惜，這是一門近乎失傳的的藝術，然而其所牽涉的並不只是品味而已。有一些是對位旋律的要求，但更多是和聲結構的考量。大多數鋼琴家即使運用不對稱演奏，也是右手先出來，但這時常是錯的，因為「左右手不對稱」的真義在於表現支持旋律的和聲，而和聲的根基往往在左手！而且，不對稱的演奏強調音樂線條的同時出現，旋律線不能互相遮蓋。如果只是彈出表面的不對稱，卻不能審視作品本身的意義，就是無意義的不對稱了。很多人模仿柯爾托的不對稱演奏，卻不探究他如此演奏的原因，結果就是畫虎反類犬。

焦：像您這麼嚴謹而追求作曲家意義的藝術家，對於樂譜版本想必一絲不苟。我很好奇您對艾基爾「2000年波蘭國家校訂版蕭邦全集」的看法。

傅：這是套真正的經典之作。艾基爾是非常嚴格且認真的學者，為了這套校訂版，他仔細研究蕭邦所有為學生寫下不同註解標記的樂譜版本。從手稿、不同印刷版，到所有教學手跡，他全部都了然於心。這實在不容易。

焦：蕭邦在這些教學手跡中的指示並不一致，從強弱到裝飾音都不同，有些還彼此牴觸。很多人以此論定他的演奏完全是即興而為，但又有很多歷史故事顯示，蕭邦並不喜歡別人忽略他的指示而「隨意」演奏。艾基爾如何取捨差異呢？

傅：這正是他傑出之處。為何會有這些不同的教學手跡？原因其實很簡單：蕭邦可能今天遇到一個學生手指無力，於是在旋律關鍵段提醒他要加強演奏；明天他可能又遇到一個不懂得彈弱音的暴力學生，所以告訴他要放輕音量。某學生彈太快，蕭邦自然告訴他要放慢，反之亦然。這些不同手跡必須看成是蕭邦面對不同學生演奏特質時所寫下的提示，對象是「該學生的演奏」，不能完全當作蕭邦對「這首作品的詮釋」。因此編輯者必須真正了解蕭邦，而且要有良好的音樂品味，才能從不同手跡中尋得正確指示。另一方面，若我們綜觀蕭邦的教學指示，有一點在所有版本中始終如一，就是蕭邦極為強調「合拍」！在每一個版本中，都可看到蕭邦用筆為學生把右手旋律和左手拍子之間的對應畫得清清楚楚。這說明了蕭邦是非常「古典風」的演奏者，他所繼承的是自 C. P. E. 巴赫所留下的古典演奏傳統。這是蕭邦音樂非常基本的要素，可惜現在卻不被重視。

焦：很多人都知道蕭邦崇敬巴赫和莫札特，也知道蕭邦深具古典精神，但在音樂上卻不知如何表現。

傅：你聽過藍朵芙絲卡演奏的莫札特《第二十六號鋼琴協奏曲》嗎？她的第一樂章樂句飄逸雋永，裝飾奏更自由發揮，還神來之筆地引了《唐喬凡尼》（*Don Giovanni, K. 527*），可說是無上妙品。不僅是我心目中最好的同曲演奏，要說是最好的莫札特演奏也不爲過。然而，我在波蘭時朋友告訴我，藍朵芙絲卡在演奏莫札特和巴赫之前竟然是蕭邦演奏家——這奇怪嗎？一點也不！這正說明了爲何她的莫札特可以這麼好！但現在的蕭邦通常彈得過分，莫札特卻彈得呆板，實在難以忍受。

焦：那演奏家該如何決定「彈性速度」的運用？李斯特說蕭邦的彈性速度像風拂樹梢，枝葉可以迎風招展，樹根卻必須穩如磐石。但究竟何時可以順風而行？何時必須堅定不移？

傅：其實演奏者可以從作品本身找到答案。以蕭邦《E小調鋼琴協奏曲》第二樂章爲例，很多人都大量運用彈性速度，覺得可以彈得非常浪漫。然而如果我們仔細檢視，便可發現支撐它的所有和聲，都在左右手對應中出現。如果要彈出這些和聲，就必須「合拍」演奏。這段並非是單純的主題與伴奏，而是聲部對位寫作，必須表現出這點才能算是彈出蕭邦原意。追根究柢，鋼琴家必須將作品研究透徹。

焦：一些印刷版爲了記譜方便，將蕭邦轉調中的和弦歸類在錯誤的調性上，艾基爾版又是如何處理？

傅：他絕對是根據蕭邦手稿校訂。這是非常嚴重的問題，因爲同一個和弦在不同調上的意義並不一樣。以前許多校訂者貪圖方便，沒有照蕭邦原稿印，結果便是扭曲原意。審視手稿可以讓我們反省許多錯誤的「傳統」，比方說對蕭邦在不同段落中的相同音符樂段的處理。在手稿中，許多相接的同一音符是分開演奏，校訂者卻印成連結演奏。像是《第三號鋼琴奏鳴曲》第二樂章中段，原稿上有些音符連起來，有些則分開。這些都有意義，但很多版本印成一樣，那就破壞蕭邦的

原意。還是一句話，作曲家想要表達的都在樂譜上了，鋼琴家要用自己的頭腦和耳朵，用心研究樂譜；鑽研愈深入，詮釋自然能有所本。現在很多人不用心鑽研，卻是貪圖速成，聽別人的演奏來學詮釋，這是相當錯誤而危險的行為。錄音中有太多不明究裡的「傳統」，就像「曾參殺人」的故事一樣，積非成是之下也能眾口鑠金，作曲家原意卻不見了。

焦：那蕭邦對指法的設計呢？演奏者可以更改嗎？

傅：蕭邦常給指法，他的指法並不是為了方便彈奏，而是為表現音樂。蕭邦就說十個手指並不平均，也不該是平均的，每一個手指都有自己的個性，有不同的意義，說不同的話。藉由指法設計，蕭邦自然表現出音樂的抑揚頓挫和說話語韻。他會要求用中指接連演奏，或是用食指自黑鍵向白鍵滑動等等，這些都是他要的語氣。許多時候，我想要表現一段樂句而不可得，往往換了指法，效果就自然出現了。如果演奏者不了解蕭邦的用意，不以音樂為目的，為便利演奏而更改他的指法，那也是破壞蕭邦原意。總而言之，真正重要的還是音樂，指法必須為了音樂而設計。像許納伯編校的貝多芬鋼琴奏鳴曲全集，許多指法看起來困難，事實上卻簡單，因為他的指法正是照音樂來設計，照著彈音樂就自然出來了。這個道理對所有樂器都適用。比如說貝多芬《第四號鋼琴協奏曲》第一樂章弦樂進場時，如果樂手用下弓，那怎麼樣都不能奏出真正輕盈的弱音。

焦：包括蕭邦在內，作曲家有沒有可能自己寫下一些互相衝突的指示？

傅：如果對作品了解夠深入，這些問題其實會得到解答。以蕭邦《幻想曲》為例，蕭邦在第199到200小節既寫了休止符，又寫了踏瓣（使聲音延長），這不是自相矛盾嗎？我以前也覺得這裡荒唐，所以沒去深究那個踏瓣的用意。但若我們都覺得矛盾，蕭邦自己會不知道嗎？

我後來才了解，這是蕭邦的特殊語法。像這一段，這裡是一個和弦，用兩個踏瓣或一個踏瓣，意義完全不同；兩句之間有無休止符，聲音也不同。蕭邦這樣寫，是在鋼琴上表現他的「配器法」。這段在情感與境界上是天主教的，非常波蘭、非常溫柔、非常寧靜平和，聖母的完美形象，沒有基督新教的說教意味。蕭邦很多踏瓣和句法看起來似乎互相矛盾，但這些都改不得，因為這都是他的音樂語言和配器。一旦改了，不但聲音不一樣，意境更完全不同。像《第三號敘事曲》水精靈出場時，蕭邦給的踏瓣設計才能表現波光瀲灩又水色相連的感覺。一旦改了踏瓣，變成配合斷句，味道就全亂了，成了一個笨手笨腳的水精靈。大家可以比較一下各家版本，再看蕭邦的原稿，就可知道其中差異。我必須強調，踏瓣是蕭邦作品中的另一個聲部，是他的配器法。演奏者一定要虛心體察，用心思考作曲家的意圖，而不是為了自己方便而更改用法。

焦：那麼對於作品的詮釋表現呢？蕭邦晚年到英國演奏，在《船歌》尾段該是強奏之處反以弱奏表現，但效果絕佳，成為著名故事。您也會嘗試用這種方式詮釋嗎？反過來說，如果沒有這個故事，您會試圖想要做和樂譜相反的表現嗎？

傅：還是一樣，我們必須回到音樂本身，討論作曲家與作品的意義。蕭邦那時身體非常虛弱，所以他小聲演奏，但那段弱奏在音樂上的道理和強奏相同。就像若要引人注意，你可以大聲呼喊，也可以默然輕語，都可達到強調的效果。像柯爾托彈蕭邦《二十四首前奏曲》第十二曲，結尾譜上明明標了強奏（ff），他卻彈成弱音（pp），音樂的道理卻和強奏相同。蕭邦很多時候也不給詳盡指示，演奏者可由自己的體會來發揮。我們在作曲家面前永遠要保持謙虛，但若能深入了解音樂的道理，就會發現他們仍給了很多自由空間，讓我們表現原創想法。重點仍是意境能否正確傳達，形成有說服力的演奏。

焦：您以前為SONY唱片錄過許多蕭邦作品，包括一張早晚期作品對

照集。一般演奏家對蕭邦早期小曲都興趣缺缺，被您彈奏後卻成為深刻雋永的傑作。

傅：我覺得蕭邦早期作品中有很多很有趣的東西。所有大作曲家幾乎都一樣，早期作品幾乎都包含了後來作品的種子。像蕭邦的《C小調送葬進行曲》是他17歲還在學校裡的作品，我總覺得它很像白遼士，特別是其中的肅殺和高傲之氣，非常特別。

焦：很多人認為蕭邦是原創但孤立的天才。他影響了同時代所有的人，卻似乎不受同儕影響。

傅：蕭邦還是受到非常多人的影響，雖然他自己不那麼說，而且對其他作曲家幾乎沒有好話；比方說他不喜歡貝多芬，但你還是可以聽到貝多芬對他的影響。蕭邦是非常敏感的大藝術家，一定會吸收其他創作，而且是無時無刻不在生活中吸收。只是他始終以極為原創的方式表現，寫出來就成為自己的作品，所以那些影響都不明顯，但我們不能就說影響不存在。

焦：您是罕見也是公認的馬厝卡大師，還請您談談這奇特迷人的曲類。

傅：蕭邦一生寫最多的作品就是馬厝卡，將近60首，等於是他的日記。馬厝卡是蕭邦最內在的精神，是他最本能、最個人、心靈最深處的作品；而且他把節奏和表情完全融合為一，這也就是為何原則上斯拉夫人比較容易理解蕭邦，因為這裡面有民族和語言的天性。我雖然不是斯拉夫人，可是我有蕭邦的感受，對馬厝卡節奏有非常強烈的感覺。如果沒有這種感覺，不能感受到蕭邦作品中音樂和節奏已經完全統一，成為另一種特殊藝術，那麼就抓不住蕭邦的靈魂，也自然彈不好蕭邦。

焦：同是斯拉夫人的俄國，其鋼琴學派就對馬厝卡非常重視，我訪問

過的俄國鋼琴家也對您推崇備至。

傅：對俄國人而言，鋼琴家能彈好馬厝卡，那是最高的成就。蕭邦的馬厝卡在鋼琴音樂藝術中是一個特殊領域，很少有藝術家能夠表現好。無論是老一輩的霍洛維茲，或是年輕一輩，都是一樣，把馬厝卡當成至為重要的鋼琴極致藝術。

焦：每個人都渴望能彈好馬厝卡，都努力追求，卻都抓不住馬厝卡。

傅：所以俄國人覺得馬厝卡很神祕，事實上也的確很神祕。有些人說應該看波蘭人跳馬厝卡，認為這樣就可體會。我可以說這沒有用，因為蕭邦馬厝卡並不是單純的舞蹈。雖然可能某一段特別具有民俗音樂特質，但也只是一小段，性格也都很特殊，不能真讓人打著拍子來跳舞。況且蕭邦馬厝卡曲中變化無窮，混合各種節奏。一般不是說馬厝卡舞曲可分成馬厝爾（Mazur）、歐伯列克（Oberk）和庫加維亞克（Kujawiak）這三種嗎？但蕭邦每一首馬厝卡中都包括這三種中的幾種，節奏千變萬化，根本是舞蹈的神話，已經昇華到另一境界。所以如果演奏者不能夠從心裡掌握馬厝卡的微妙，那麼再怎麼彈，再怎麼看人跳舞，仍然沒有用。

焦：馬厝卡能夠教嗎？

傅：還是一樣，除非已經心領神會，不然我再怎麼解釋都沒用。我教馬厝卡真的教得很辛苦；許多人和我上課學蕭邦，他們彈其他作品都還可以，一到馬厝卡就全軍覆沒。以前有過馬厝卡還學得不錯的，過了一段時間再彈給我聽，唉，又不行了，只能重新來過。這表示模仿只能暫時解決問題，還是要從心裡去感受才行。

焦：其實馬厝卡在蕭邦作品中到處可見，只是許多人無法察覺。

傅：蕭邦作品中有些段落雖是馬厝卡，但不是很明顯，的確比較難察覺。可是很多其實是很明顯的馬厝卡，一般人仍然看不出來。像《第二號鋼琴奏鳴曲》的第二樂章詼諧曲，開頭常被人彈得很快，但那其實是馬厝卡！譜上第一拍和第三拍同樣都是重拍，就是明確的馬厝卡節奏。蕭邦這樣寫第二樂章，背後也有他深刻的涵義：馬厝卡舞曲代表波蘭土地，和代表貴族的波蘭舞曲不同。這曲第一樂章是那樣轟轟烈烈地結尾，極為悲劇性，音樂寫到這樣已是「同歸於盡」，基本上已結束了。但第二樂章接了馬厝卡，這就是非常波蘭精神的寫法——雖然同歸於盡，卻是永不妥協，還要繼續反抗！這是蕭邦用馬厝卡節奏的意義。如你所說，蕭邦作品中無處不見馬厝卡，而他用最多的就是馬厝卡和圓舞曲。這個第二樂章中段，就是圓舞曲，音樂是相當抒情的性格。若是掌握不好這種節奏性格，第二樂章就變得一點意義都沒有，只是手指技巧罷了。

焦：蕭邦作品中還有哪些是一般人未能發現，但其實是馬厝卡的樂段？

傅：像《二十四首前奏曲》中第七首和第十首，其實是很明顯的馬厝卡；《E小調鋼琴協奏曲》第一樂章開頭，也是馬厝卡——你聽那在第三拍的重音，還有後面的重音和分句，不也是馬厝卡嗎！許多指揮不懂這段旋律，指揮得像是進行曲——錯了，那不是進行曲，而是舞曲，而且是恢宏大氣，非常有性格的舞曲！曲子從頭到尾，都有這種隱藏的舞曲節奏感。如果能掌握這種感覺，對它的理解會截然不同。一般人彈這個樂章，一半像夜曲，一半像練習曲；要不是慢的，要不就是快的——這是完全錯誤呀！不管是快的或是慢的，裡面都要有馬厝卡，都要有舞蹈節奏！

焦：所以鋼琴家演奏此曲也不宜太快，不然無法表現舞蹈韻律。

傅：其實譜上根本就沒有寫要換速度，都是要回到原速。鋼琴家如果

要維持速度穩定,根本就不應該快。

焦:可惜絕大部分鋼琴家都不是這樣彈的。我想這或許也就是爲何大家都愛蕭邦,大家都彈蕭邦,彈好蕭邦的人卻那麼少的原因。

傅:蕭邦本來就是如此。很少人可以把蕭邦「學」好,幾乎都是天生就要有演奏蕭邦的氣質和感受,馬厝卡更是如此。因爲蕭邦是相當特殊的作曲家、相當特殊的靈魂。李斯特描寫得很好,說他有火山般的熱情,無邊無際的想像,身體卻又如此虛弱 —— 你能夠想像蕭邦所承受的痛苦嗎?他是這樣的矛盾混合,內心和軀殼差別如此之大。我們從樂譜就能知道他的個性,譜上常可看到他連寫了三個強奏,或是三個弱奏,是多麼強烈的性格呀!像《船歌》最後幾頁,結尾之前譜上寫的都是強奏,而且和聲變化如同華格納,甚至比華格納還要華格納!

焦:很遺憾,這麼多年過去,許多人對蕭邦還是有不正確的錯誤印象,以爲他只是寫好聽旋律的沙龍作曲家。

傅:所以我最恨的就是「蕭邦式」(Chopinesque)的蕭邦,輕飄飄、虛無飄渺的蕭邦。當然蕭邦有虛無飄渺的一面,但那只是一面;他也有非常宏偉的一面,他的音樂世界是多麼廣大呀!他的夜曲每首都不同,內容豐富無比。像是作品二十七的《兩首夜曲》,第一首升C小調深沉恐怖,音樂彷彿從蒼茫深海、漆黑暗夜裡來,但第二首降D大調就是皎潔光亮的明月之夜;兩首放在一起,意境完全不同。第二首因爲好聽,許多人拿來單獨演奏,彈得矯揉做作,莫名其妙地感傷 —— 我最討厭感傷的蕭邦,完全不能忍受!蕭邦一點都不感傷!他至少是像李後主那樣,音樂是「以血淚書著」,絕對不小家子氣!

焦:您提到相當重要的一點,就是蕭邦出版作品中的對應關係。艾基爾曾分析馬厝卡中的調性與脈絡,認爲同一作品編號的馬厝卡就該一

起演奏，不知您是否也是如此。

傅：我一直都是如此。當然不是說馬厝卡就不能分開來彈，蕭邦的作品都是說故事，一組馬厝卡就是一個完整的故事，一首則是故事的一部分。至於那是什麼故事，就要看演奏者有沒有說故事的本領了。

焦：不過您爲波蘭蕭邦協會，用蕭邦時代的鋼琴所錄製的馬厝卡，卻沒有成組演奏，這是爲什麼？

傅：波蘭本來希望我錄馬厝卡全集，但一定要用1848年復原鋼琴來彈。那架鋼琴很難立即掌握，我最後錄了四十多首，有些很好，我就說那你們去選吧！所以這個錄音中的馬厝卡就沒有成組出現，製作人決定用他們覺得合理的方式來編排，那順序並不是我設計的。不過我必須說他們的安排還滿合理，聽起來很順，是有意思的錄音。

焦：您用蕭邦時期的鋼琴演奏，有沒有特別心得？

傅：用那時候的鋼琴彈，聲音像是達文西的素描，比較樸素，但樸素中可以指示色彩，所以這種樸素也很有味道。現代鋼琴的色彩當然豐富很多，若能找到好琴會非常理想。可是今日鋼琴多半眞是「鋼」琴，聲音愈來愈硬，愈來愈難聽，愈來愈像打擊樂器，完全爲大音量和快速而設計。德布西說他追求的鋼琴聲音是「沒有琴槌的聲音」，蕭邦其實也是如此，現在卻反其道而行。鋼琴演奏是要追求「藝術化」而非「技術化」，而其藝術在於如何彈出美麗的聲音，而不是快和大聲。鋼琴聲音該是「摸」出來的，而不是「打」出來的，這就是爲何我們說「觸鍵」（touch）而不是擊鍵。最好的鋼琴其實在二次大戰之前，特別是兩次大戰中間的琴。你聽柯爾托和許納伯的錄音，他們的鋼琴才眞是好。

焦：您怎麼看蕭邦最晚期的馬厝卡，比方說作品六十三的《三首馬厝

卡》。我一直不知道要如何形容它，音樂是那樣模稜兩可，篇幅和先前作品相比也大幅縮減。

傅：那真是非常困難的作品，第一首尤其難彈。蕭邦晚年身體狀況很不好，寫得非常少，他是能夠寫什麼就寫什麼，不像有些作曲家要刻意要留下什麼「最後的話」。我覺得早期蕭邦更加是李後主；到了後期，他的意境反而變成李商隱了。有次我和大提琴家托泰利耶（Paul Tortelier, 1914-1990）討論，他就表示他喜歡中期的貝多芬勝過晚期，「就像一棵樹，壯年的時候你隨便割一刀，樹汁就會流出來」，我明白他說的。早期蕭邦也是如此，滿溢源源不絕的清新，後期就不是這樣。他經歷那麼多人世滄桑，感受已經完全不同。像作品六十二《兩首夜曲》中的第二首，蕭邦最後的夜曲，曲子最後那真是「淚眼望花」——他已經是用「淚眼」去看，和早期完全不一樣了。

焦：或許這也是很多人不能理解蕭邦晚期作品的原因，有人還認為那是靈感缺乏。

傅：李斯特就不理解《幻想—波蘭舞曲》，不知道蕭邦在寫什麼。其實別說蕭邦那個時代不理解，到二十世紀，甚至到今天，都有人不能理解。連大鋼琴家安妮·費雪都對我說過，她無法理解它。2010年蕭邦大賽居然規定參賽者都要彈這首，這可是極大的挑戰呀！

焦：但為什麼不能理解呢？是因為樂曲結構嗎？

傅：這有很多層面。蕭邦作品都有很好的結構，但愈到後期，結構就愈流動，當然也就愈不明顯。鋼琴家既要表現音樂的流動性，又要維持大的架構，確實不容易。此外那個意境也不容易了解。這就是為何我說晚期蕭邦像李商隱，因為那些作品要說的是非常幽微、非常含蓄、極為深刻但又極為隱密的情感，是非常曖昧不明的世界。

焦：您以李商隱比喻晚期蕭邦，我覺得眞是再好不過。小時候不懂他詩中的曖昧，印象最深的倒是文字功力。像《馬嵬》中的「此日六軍同駐馬，當時七夕笑牽牛」，那時看了覺得唐代要是有對聯比賽，他大概是冠軍。高超精緻、像對聯一樣的寫作技巧，其實也正是蕭邦晚期筆法。他在32歲以後的作品愈來愈對位化，作曲技巧愈來愈複雜，往往被稱爲是用腦多過用手指的創作。您怎麼看如此變化？

傅：蕭邦和莫札特一樣，愈到後期愈受巴赫影響。我覺得蕭邦之所以會鑽研對位法，並且在晚期大量以對位方式寫作，是因爲對位可以表現更深刻的思考，就等於繪畫中的線條和色彩更加豐富。早期作品像是用很吸引人的一種明顯色彩來創作，後期則錯綜複雜，音樂裡同時要說很多感覺，而且是很多不同的感覺，酸甜苦辣全都混在一起。所以晚期蕭邦眞是難彈，背譜更不容易：不是音符難記，而是每一聲部都有作用，都有代表的意義，而那意義太複雜了。比如說晚期馬厝卡中的左手，那不只是伴奏而已，其中隱然暗藏旋律。看起來不是很明顯的對位，可是對位卻又都在那裡。眞是難呀！

焦：在音樂史上，誰能說繼承了蕭邦的鋼琴與音樂藝術？

傅：我覺得蕭邦之後只有德布西，再也沒有第二個人，而且德布西是在蕭邦的基礎上創造出另一個世界。除此之外，蕭邦是前無古人、後無來者，永遠就只有一個蕭邦。

焦：您如何看作品的標題指示？像德布西《前奏曲》第二冊第十一曲〈三度交替〉（Les tierces alternées），我就不明白爲何他會給如此像練習曲的標題。

傅：這是德布西的幽默風趣，曲子像是貓在玩線球，我們不能太拘泥於標題。德布西愈到晚年，音樂愈抽象，愈趨線條。所有意境深遠的曲子都是線條，都往抽象走。《前奏曲》的標題，他都寫在曲末，還

用括號，表示這是想像的提示。如果第十二曲不叫〈煙火〉，聽起來不也很像練習曲嗎？

焦：您教學時運用許多比喻，給樂曲許多想像的提示，但比喻有無可能反而限制了演奏者的想像？

傅：適當比喻很重要，也非常需要。像蕭邦的《二十四首前奏曲》，作品本身包羅萬象，再怎麼想像也無法窮盡音樂的可能性。適當的比喻不會限制，反而會刺激想像。可是我反對「描述性」的故事，像拉赫曼尼諾夫對蕭邦《第二號鋼琴奏鳴曲》第三樂章送葬進行曲的解釋：這段是人走到棺前，那段是某某儀式，之後又如何如何……每一樂句他都要給描述性的說明，這反而把蕭邦此曲抽象、永恆的大格局給做小了，也就像你所說，限制了演奏者的想像。白遼士說得好：「音樂只能表現，但不能描寫。」音樂家該深思這句話。

焦：在瑪格麗特・隆的著作《在鋼琴旁談德布西》(*Au piano avec Claude Debussy*) 中，她提到和德布西一同欣賞某鋼琴家演奏其前奏曲〈阿納卡普里山崗〉(Les collines d'Anacapri)。她覺得那位鋼琴家彈得很好，德布西卻不以為然，說：「他彈得吉普賽風多於拿波里風！」隆藉此大嘆詮釋之難為。也藉這個例子，既然德布西寫《前奏曲》時音樂已趨抽象，為何他還會這麼堅持鋼琴家必須彈出特定風情？

傅：這裡的關鍵在於品味。品味雖然難以言說，但好的音樂家和有音樂感的人，一聽就可以分出品味的不同。德布西過世後，柯爾托常彈琴給他的遺孀和家人聽。有一回德布西女兒聽了之後，說了一句：「爸爸聽得更多。」我完全知道她的意思。德布西隨時在聽，捕捉大千世界中最微妙的聲音，這也是他的音樂最微妙之處。為何我說德布西的音樂非常東方？因為如此境界近於中國人所說的「無我之境」，有我又似無我，永遠在那裡聽。我想德布西的女兒應該就是覺得和她父

親相比，柯爾托彈得太明確，但音樂境界應該要更高更遠。這是美學上極高的境界，不是一般人能夠體會的。

焦：您也很重視作曲家之間的相互影響。

傅：當然，因爲很多作品的內涵其實是從其他作品裡化出來的。像蕭邦的《幻想曲》在其作品中顯得獨樹一格；我以前就覺得奇怪，爲何蕭邦會寫下這部作品。結果有一天在音樂會中聽到白遼士的《凱旋與葬儀交響曲》（*Symphonie funèbre et triomphale, Op. 15*），赫然發現它和蕭邦《幻想曲》頗有相似之處。回家連忙查詢資料，果然發現蕭邦在寫作《幻想曲》不久前曾聽過這部作品的預演，而那也是蕭邦最後一次出門聽音樂會，兩者可能有關。此外，我覺得蕭邦《船歌》和白遼士歌劇《特洛伊人》（*Les Troyens*）中，黛朵女王（Didon）與阿涅亞斯（Énée）的愛情二重唱也是互爲關係：兩者都是船歌，調性也相同；白遼士是降G大調，蕭邦是升F大調，基本上是一樣，而且蕭邦《船歌》其實也是一段二重唱。大家可以比較聽聽。

焦：我知道白遼士是您心目中的英雄，可否請您特別談談他？他也是知音難尋，其創見至今似乎都沒有受到世人的眞正理解。

傅：白遼士眞是偉大的作曲家！他的音樂可有眞正的大格局，旋律張弛收放間盡是天寬地闊，心靈所至得以窮究宇宙永恆的奧義。就拿歌德《浮士德》的瑪格麗特而言，李斯特《B小調奏鳴曲》中的瑪格麗特形象已經極爲動人，但白遼士在《浮士德的天譴》（*La damnation de Faust, Op. 24*）中瑪格麗特唱的浪漫曲〈熱切的愛之火焰〉（D'amour l'ardente flame），境界卻更爲不凡。這就像王國維在《人間詞話》中論宋徽宗與李後主。宋徽宗能夠自道生世之戚已屬不易，但李後主則有擔荷全體人類罪惡之意，其境界高下自然不同*。我不是說李斯特不好。無論就「音樂家」或是「人」，李斯特都足稱偉大；然而就藝術境界而言，白遼士不僅有超越時代的不凡識見，更有一些旁人難及的

天賦感應，能和天地古今溝通。這就是言語無法形容的高超境界了。

焦：不只白遼士，我發現您所喜愛的作曲家，如莫札特、蕭邦、舒伯特、德布西等，他們的作品都有這種天人感應的特質。

傅：正是如此。白遼士的作品有非常強的原創精神，每部作品都不同，絕不自我重複。他就像自己筆下的預言女卡桑德拉，時人覺得他的構想瘋狂，現在卻證明他的遠見。

焦：但白遼士也有相當古典的一面。他的《夏夜》（*Les nuits d'été, Op. 7*）均衡優美，他對歌劇創作的理念甚至以葛路克爲本。

傅：當然。所有好的作曲家都有古典和浪漫兩面。白遼士之所以尊崇葛路克式的歌劇理念，正是因爲他的概念在追求純粹的戲劇。就這點而言，白遼士絕對正確。

焦：想必您認識白遼士專家柯林・戴維斯（Colin Davis, 1927-2013）爵士了。

傅：是的。我還記得我1969年在倫敦聽他指揮全本《特洛伊人》，那是最讓我感動的音樂經驗。我聽完後深受震撼，在座位上淚流滿面，久久不能起身。卽使回到家，心中仍然都是白遼士的音樂，根本不能平息。幾天後我要出國演奏，還是不能忘懷，後來乾脆在飛機上寫信給戴維斯訴說我的感想，一口氣寫了四十幾頁！我猜戴維斯收到信也嚇到了，四個多月後回信給我。他的字跡一如他的音樂，端正而大氣。

焦：您如何看從古典過渡到浪漫時代的貝多芬？

＊王國維原文如下：尼采謂：「一切文學，余愛以血書者。」後主之詞，眞所謂以血書者也。宋道君皇帝〈燕山亭〉詞亦略似之。然道君不過自道生世之戚，後主則儼有釋迦基督擔荷人類罪惡之意，其大小固不同矣。

傅：了解貝多芬最好的方法，就是研究他的歌劇《費戴里奧》。他一直為它掙扎、奮鬥、努力。對貝多芬而言，這不只是一部歌劇，而是他人文主義精神與人生哲學的縮影，最終要解放人類。這種精神受韓德爾影響很大。現在的人大概都忘記了，在貝多芬的時代，海頓、莫札特、葛路克、貝多芬等等，最崇拜的音樂家就是韓德爾。貝多芬《第四號鋼琴協奏曲》第三樂章終尾的歡騰，那種音型與節奏，就得益自韓德爾《彌賽亞》（Messiah）甚多，同樣的結尾在貝多芬很多作品中都出現。中年的貝多芬相信人定勝天，只是到了晚期他還是「屈服」了。我是以欣賞的角度來看貝多芬，但我不是最喜歡他；他的音樂有太多「主義」在裡面了。關於這一點，顧爾德的觀察很妙，他舉了《皇帝鋼琴協奏曲》第一樂章第二主題當例子。這段音樂有什麼好？別人這樣寫都不好，但貝多芬寫就好，為什麼呢？因為貝多芬相信，他說的每一句話都是重要的、都是有意義的。就是這種精神和魄力，讓這段音樂在作曲家強大的意志力下顯得不同。如果音樂家能夠表現出貝多芬的精神，展現他的理想主義，像福特萬格勒和費雪合作的《皇帝》，那就能成就真正輝煌大氣的演奏。

焦：您的藝術學貫中西而卓然成家，我好奇哪些人事影響了您的藝術呢？

傅：在我心中，最偉大的表演藝術家是福特萬格勒。他的音樂正是大氣而深邃，也能和宇宙自然溝通。他的演奏之所以偉大不凡，就在於其樂句發展完全根據和聲基礎。縱使樂想如天馬行空，演奏本身仍然穩重內斂，也造就他獨特的音樂魔力。他的演奏次次不同，卻萬變不離其宗，都有完整的思考邏輯與神祕的音樂感應。魯普是我最好的朋友，阿格麗希也是，經過這麼多年風風雨雨，累積下來的友情自是彌足珍貴。以前和巴倫波因曾經天天見面，一起辯論莫札特鋼琴協奏曲的性格和詮釋，那是段非常具有啟發性的經驗。當然，像克萊伯的演奏，是聽過就不會忘記的音樂魔法。這些都影響我很大。

焦：有沒有您特別喜愛的鋼琴演奏呢？

傅：有一個演奏，這麼多年來一直出現在我心中，久久不失其魅力，就是布瑞頓爲皮爾斯（Peter Pears, 1910-1986）伴奏的舒伯特藝術歌曲《美麗的磨坊少女》和《冬之旅》。因爲他不是以一位鋼琴家在演奏，而是以作曲家來演奏！沒有任何人像他這樣演奏舒伯特了。這是眞正一位大作曲家在彈另一位大作曲家的作品，布瑞頓將舒伯特曲中每一個和弦的連接與轉換都彈得清楚分明，旋律行進與和聲配置都清晰無比。聽他彈舒伯特好像在聽人聲合唱團，節奏生動有節，旋律歌唱更是連綿不絕，完全讓音樂自己說話。這是我極爲佩服的演奏，奇妙的音響永遠不會在我耳中消失。

焦：最後想請教您對於東方音樂家學習西方音樂與文化的看法。現在愈來愈多東方音樂家在西方世界出頭，但是年輕一輩認眞研究中西文化者卻不多，等而下之者甚至以賣弄東方風情爲尚。您如何看待這個現象？

傅：中國人學西方音樂，必須先學好自己的文化。畢竟我們的文化是那麼深刻而豐富。先站穩自己的立足點，才能更深刻地去理解其他文化內涵。像德布西的作品，他一開始寫《版畫》（Estampes），後來寫《映象》（Images）。兩者的標題都在樂曲之前，但《映象》卻加了括號，告訴你這是可有可無。到了《前奏曲》，標題不但加括號，還放到曲尾，甚至後面還加了刪節號（……），似乎隨便由演奏者去想。最後他寫《練習曲》，連標題都沒有了！就好像由繪畫到書法一樣，從圖象到線條。德布西的美學發展到最後，愈來愈抽象，精神完全是東方的「無我之境」；如果演奏家能了解東方美學精髓，反而能更深入德布西的世界。中國人不見得一定更能比西方人了解西方音樂，但絕對能深入其精神與美學，甚至了解更爲深刻。對年輕一輩的音樂家，我想說的是，眞正好的藝術定是出自千錘百鍊，演奏家唯有追求音樂，最後才能得到音樂，從沒有說追求名利而能得到音樂的。「成

傅聰於波士頓友人家聚會合影（Photo credit: 焦元溥）。

名」和「有成就」是兩回事，現在太多人只想著要成名，卻忘記了音樂藝術。若要追名逐利請走他路，學音樂就是要以音樂爲出發。卽使得不到名利，卻一定能得到一個無限美好的藝術世界。這是何等幸福啊！

焦：您是許多國際大賽的評審，想必對這些一心只想成名發財的演奏家感慨良多。

傅：薛曼說得很好，鋼琴比賽本來是給年輕鋼琴家展現自己音樂特質的場所，現在爲了得名，選手討好評審，反而以評審的口味演奏。這算是哪門子比賽？說得難聽些，這是賣淫。評審應該要能夠辨識出參賽者眞正的藝術才華，而不是選出一個一個沒有個性的「完美」庸才。

焦：追求藝術是那麼個人的事，自然也是孤獨的事。有多少人能捨掌

聲而就孤獨呢？

傅：所以我說在音樂世界裡，我不是成功者，而是永遠的探索者。當音樂家永遠是孤獨的，因此也需要耐得住孤獨。這是對自己的考驗。就像杜甫所說的「文章千古事，得失寸心知」，對於藝術永遠要戒慎恐懼，永遠努力不懈。然而，這也就是為何伯牙子期的故事能夠千古流傳。在孤獨的藝術世界裡，只要能遇見一個知音，就是世上最珍貴的事。

殷承宗 1941-

YIN CHENG-ZONG

1941年12月3日出生於中國廈門鼓浪嶼，殷承宗7歲開始學琴，9歲舉行獨奏會，12歲就讀上海音樂學院附中，6年後至蘇聯學習，師事克拉芙琴柯。他曾獲1959年維也納第七屆青年聯歡節鋼琴比賽冠軍，與1962年第二屆柴可夫斯基大賽亞軍，成果輝煌。在文化大革命時期，他改編創作《紅燈記》鋼琴伴唱，主創並首演《黃河鋼琴協奏曲》，在特殊時代使鋼琴火種得以保存。1983年他移居美國，同年秋天在卡內基音樂廳舉行個人獨奏會，深受好評。2002年他引進第四屆柴可夫斯基國際青少年音樂比賽，擔任評委會總主席，是中國鋼琴家在世界樂壇的代表人物。

關鍵字 —— 鼓浪嶼、教會、上海音樂學院學習、中央音樂學院學習、克拉芙琴柯、聖彼得堡音樂院學習（鋼琴、室內樂、伴奏、鋼琴史和音樂史、藝術環境、生活環境）、顧聖嬰、俄國藝術的核心美學、莫斯科音樂院、1959年維也納青年聯歡節比賽、李斯特《B小調奏鳴曲》、1962年柴可夫斯基大賽、1966年柴可夫斯基大賽、紐豪斯、郭登懷瑟、柴可夫斯基（《杜姆卡》、《四季》）、布拉姆斯《七首幻想曲》、蕭邦《幻想曲》、俄國猶太人血統、鋼琴伴唱《紅燈記》、《黃河鋼琴協奏曲》、審查、《十面埋伏》（中國古曲鋼琴改編）、赴美發展、德布西、拉赫曼尼諾夫《第三號鋼琴協奏曲》、舒伯特、莫札特、德奧作品與結構、京劇「十欲大法」、東方人學習西方音樂

焦元溥（以下簡稱「焦」）：非常高興能在鼓浪嶼訪問您。以前只知這裡是「鋼琴之島」，但親眼一見，才發現這真是個可愛的地方。

殷承宗（以下簡稱「殷」）：鼓浪嶼真的很和善可愛，但我成長的歷史環境很恐怖：先是二次大戰，然後國共打仗，我小時候一天到晚躲

防空洞。飛機從金門起飛，一分鐘就到鼓浪嶼，有次居然派了38架來炸，你說可怕不可怕！還好駕駛員有良心，炸彈多半掉在海裡，只把貧民窟那條街給炸了。有次我聽到警報，看到兩個黑東西從天而降，嚇得連跑帶滾躲到防空洞，果然在家院子炸出兩個大坑，離廚房只有幾公尺而已。要是再近一點，我看我就沒命了。

焦：這麼可怕啊！這樣您還有心情學音樂嗎？

殷：卽使如此，想到童年，還是覺得很美好。我們家院子大，每到週末，很多小孩來我們家玩。我們孩子週日上午去教堂，我和哥哥組織了少年合唱隊唱歌，之後到海邊游泳或玩球。鼓浪嶼有13個外國領事館，加上教會，西方音樂很普及。我唱著唱著，把三百首讚美詩都背了下來。到了列寧格勒（聖彼得堡）音樂院上和聲課，才第二堂，老師就說我不用學了，因爲和聲規律都在讚美詩裡，那等於是我的母語，不用數算和聲級數就知道如何進行與解決。

焦：難怪鼓浪嶼不過兩萬人口，卻出了那麼多音樂家。

殷：我想鼓浪嶼對西方古典音樂的愛，確實遠近馳名。金門對廈門以前有廣播宣傳，早上五點就開始。但文革時期，某天廣播內容突然變成《風流寡婦》和蕭邦《練習曲》，想必知道古典音樂在這裡被禁了，所以用它來軟化我們。我哥說以前宣傳的片頭是瓦格納（Franz Josef Wagner, 1856-1908）的《雙鷹進行曲》（*Unter dem Doppeladler, Op. 159*）。有次他在家播唱片，裡面就有這首，大家聽了面面相覷，哈哈。

焦：我都不知道有這樣的事！那您小時候，島上有音樂會嗎？

殷：倒沒有音樂會，但每逢聖誕節和復活節，教會演神劇，我們兄弟姐妹都會參加。我從童聲女低音唱到女高音，會彈琴之後也幫忙伴

奏,後來還有腰鼓隊。島上業餘音樂愛好者很多,抗戰結束後尤其興盛過一陣子,常有家庭音樂會。1949年之後時代又變化,才開始減少。

焦:要從如此溫馨的環境中離開,到上海學鋼琴,應該非常不容易。

殷:我12歲一個人拎著箱子、一把傘,就這樣出門了。鼓浪嶼是個搖籃,但我知道,不離開就不能走專業。我和家人說別送我,我不會回頭——真不能回頭,不然就走不了了。我帶著廈門音協給我的25元,走了五天才到上海。公路和船多被封鎖,主要走土路,到第四天才有火車。在鼓浪嶼我沒坐過車,這一路上暈車暈得亂七八糟。家裡有抽水馬桶,外面旅社仍是茅坑,居然也一路撐過來,可見下了多大的決心。

焦:現在大概很難想像如此刻苦的學琴。

殷:我最近翻到當年在上海的成績單,每項成績都好,但導師寫了一句「不注意個人衛生」。為什麼呢?我那時沒錢,只能花一毛五買稻草,用布包了當床墊。稻草掉到下鋪,同學就跟老師告狀。我夏天也不睡宿舍,常鋪了蓆子睡琴房。那時沒有電話,寫信兩週也不見得能到,就刻苦心志於學習。

焦:您到上海後不久,又至中央音樂學院就讀,這段時間接受的是怎樣的鋼琴訓練?

殷:我到上海先跟馬思蓀老師學,後來很幸運地跟隨四位蘇聯老師。最先我向歐伯林的助教謝洛夫(Dmitri Serov)學;他的祖父便是大名鼎鼎的俄國大畫家謝洛夫(Valentin Serov, 1865-1911)。我在鼓浪嶼只彈到徹爾尼《練習曲299》,謝洛夫看我技術只到這樣,就要我練蕭邦和莫茲柯夫斯基(Moritz Moszkowski, 1854-1925)的練習曲。後來

我到天津（中央音樂學院該時所在地）向來自格尼辛音樂院的塔圖亮（Aram Tatulian, 1915-1974）學習，他要我練徹爾尼《練習曲740》，繼續提高我的技術水準。他是郭登懷瑟的學生，也繼承那一派的教法，一首徹爾尼要我轉三個調彈，或是巴赫要我單獨彈某一個聲部，當時真是折騰死人，不過後來就知道受益良多。在上海我還跟隨過一位阿莎曼諾娃女士（Madame Ashamanova），她是芬柏格的學生，先生是作曲家。她是很好的老師，非常照顧我，讓我在她家拚命練。後來，當時在中央音樂學院任教的克拉芙琴柯，到上海講學時發現了我，我就在中央音樂學院跟她從1958學到1960年。所以我雖然起步晚，12歲才真正接受專業訓練，但幸虧有這些嚴格老師，我仍在15歲前就奠下扎實的技巧基礎。如果沒有這段日子，我在蘇聯根本沒辦法跟得上那樣快速的學習。

焦：當初您怎麼到聖彼得堡（列寧格勒）的？

殷：那時中蘇關係已經不好，原本要去的留學生只剩三分之一。我因為要參加國際比賽，非得過去。列寧格勒音樂院管樂很強，所以中央音樂院的管樂生都往那裡送，我只分到去奧德薩，向鋼琴家莫古里維斯基（Evgeny Moguilevsky, 1945-）的父親學。他教得非常好，但我只待了一個月。當克拉芙琴柯知道我被分到奧德薩，就跟蘇聯文化部力爭，我於是轉到聖彼得堡。

焦：克拉芙琴柯曾跟誰學過？

殷：她的學習經驗很有趣。她的母親是葉西波華的學生，家裡就有很好的音樂傳統。她中學研習小提琴，到大學才專注於鋼琴，成為歐伯林第一位學生，也跟歐伯林的老師，偉大的伊貢諾夫學過。跟克拉芙琴柯學，也就學到俄國鋼琴學派最正宗的傳統，得到俄國音樂與文化的真傳。她的課總是以音樂內容和形象來啟發，讓學生對音樂以及所演奏的作品產生高度興趣。如此一來，學生不覺得是在啃音符，而能

潛心鑽研樂曲的情感與意義——那是無論如何思考搜索都無法窮盡的！我至今都還優游於她所開啓的音樂寶庫之中。

焦：在俄國最具文化傳統的聖彼得堡學習，我想您一定特別有體會。

殷：那眞讓人眼界大開。除了克拉芙琴柯，那時還有兩位老師對我影響很大，一是教室內樂的芳達明絲卡雅女士（Madame Fandaminskya），一是教伴奏的華赫曼女士（Madame Wachman）。室內樂老師開啓我對德國曲目的認識與了解，伴奏老師則讓我從不同角度深入俄國文化。華赫曼的先生是瑪林斯基劇院的指揮；她要學生都能彈伴奏，還要能唱柴可夫斯基和拉赫曼尼諾夫的藝術歌曲，讓我眞正了解俄國文學和音樂的藝術。我們也學了很多葛利格和李斯特的歌曲。當時蘇聯培育人才眞是不遺餘力，在室內樂班上，老師帶我們走過貝多芬所有的小提琴奏鳴曲和三重奏。無論是視奏或正式演出，都有器樂老師在場與學生合奏，我若彈鋼琴四重奏就會來一組三重奏。伴奏課也一樣，都有聲樂家和我們練習。我畢業考彈了布拉姆斯的鋼琴四重奏和舒曼《詩人之戀》呢！此外，和聲老師旣然不用教我和聲了，就特別開班教我作曲，我完全樂在其中，又學了一學期聲樂，離開俄國前還向伴奏老師的先生學指揮。

焦：您的興趣與學習眞是相當廣泛。

殷：若非中蘇關係惡化，我鐵定會再回去學作曲和指揮！我也對學生說，彈鋼琴最好能會聲樂、能唱歌，這對形塑樂句實在太有幫助。不過，如同我剛剛所講，聖彼得堡的學習最重要的是給我開闊的眼界：瑪林斯基劇院的歌劇和芭蕾、穆拉汶斯基（Evgeny Mravinsky, 1903-1988）指揮的列寧格勒愛樂、冬宮美術館、各式各樣的博物館和美術館，那眞是有文化氛圍的地方。柴可夫斯基大賽後，聖彼得堡小歌劇院（現在的穆索斯基劇院）的負責人還爲我在二樓留了貴賓席，說我隨時都可以去聽演出。如此的藝術環境，現在眞是無法想像。

焦：聖彼得堡藝術環境很好，但生活環境呢？

殷：那就不算好了。那時為了練琴，著實吃了不少苦。蘇聯官方不准中國留學生住在一起，於是我和三個聲樂系學生住。他們晚上不睡、早上不起，我早上要練琴，他們就揍我。最後我找到市外的紅十月鋼琴廠，工人6點下班，我可從6點練到12點。有次趕末班車回家，不慎被車門甩下來，那傷到現在都有後遺症。我後來在歌劇院找到教室，總算可以比較方便地練習。

焦：薇莎拉絲說她非常懷念那時的中國學生，各個領域都是，不只素質高，修養更是好。當年的留蘇學生都是什麼樣的人呢？

殷：她認識的想必是莫斯科的留蘇學生，也真是如此。那時大家思想單純，為了國家而非金錢留學，非常用功。薇莎拉絲小我一歲，我們在維也納青年聯歡節和柴可夫斯基大賽都遇到，都是參賽者中年紀最輕的一群，算是很有緣分。

焦：她對顧聖嬰老師也有很深刻的印象。

殷：顧聖嬰1957年準備青年聯歡節大賽時待過莫斯科，應該是那時認識的。那時的中國人真是有名的用功，每天可以練到10個小時以上，還練到暈倒。薇莎拉絲看了應該也滿有感觸的。

焦：經過這麼多年的鑽研與累積，對您而言，俄國藝術的核心美學是什麼？

殷：那是巨大、豐厚、沉重、色彩豐富的美學。這和歷史與地理都有關係，俄羅斯幅員遼闊，那時我從北京坐火車到莫斯科，得花上八天，光繞貝加爾湖就花了三天，若到聖彼得堡還要再一天，從此知道為何俄國音樂常見拉不斷的綿長旋律。俄羅斯歷史相當悲劇

性，近代尤其慘烈，但民族性很熱情（至少以前如此），浪漫也愛喝酒，這反映在濃重的色彩與深厚的音色。俄國畫鮮明寫實，你看列賓（Ilya Repin, 1844-1930）的作品就知道了，尤其是《伊凡雷帝殺子》。我也很愛列維坦（Isaak Levitan, 1861-1900），覺得拉赫曼尼諾夫許多樂曲都能和他的畫作連結。他的〈渦流旁〉（又稱〈深淵〉或〈獨木橋〉），風景能畫得那麼沉重，感染力那麼強大，天彷彿要壓下來，看了很受震懾*。此外，這也有個人影響在其中，比方說彼得大帝，身高超過兩公尺。我去他在里加的別墅，看到他的靴子簡直可以當我的褲子，還有巨大的床，多少也更了解聖彼得堡為何是這樣的格局。我建議大家一定要親自到俄羅斯，才能真正感受這個國度孕育的美學。

焦：就您的觀察，聖彼得堡音樂人才這麼多，俄國鋼琴學派最早也在聖彼得堡奠基，可是為何後來重心變成莫斯科？

殷：這就是蘇聯中央集權的結果，人才都往首都調。瑪林斯基劇院向來芭蕾最好，可是一旦出了頂尖好手，往往就被送到莫斯科大劇院。不過即使如此，聖彼得堡音樂院底子還是好，仍是人才輩出。當年葉西波華留下來的影響還在，院裡歷年來也有不少有名教授，像尼可拉耶夫、薩夫辛斯基、席瑞巴雅可夫（Pavel Serebryakov, 1909-1977）等等。我還聽過郭露柏芙絲卡雅（Nadezhda Golubovskaya, 1891-1975）的演奏，我到現在都忘不了，鋼琴在她指下能發出何等柔美的聲音！平心而論，就鋼琴和小提琴等項目，莫斯科音樂院會比聖彼得堡音樂院好，但在作曲和聲樂這兩項，聖彼得堡還是更優秀。畢竟，穆拉汶斯基和列寧格勒愛樂也還在這，聖彼得堡又是俄國文化重鎮，音樂廳遠多於莫斯科，蘇可洛夫還不是從聖彼得堡出來的！除了他，聖彼得堡音樂院還出了第二屆柴可夫斯基小提琴大賽冠軍古特尼可夫（Boris Gutnikov, 1931-1986），以及次女高音歐柏拉絲索娃（Elena

*〈渦流旁〉取材於民間故事：磨坊主的女兒與農民青年相愛，女方父親堅決反對，故買通徵兵局抓青年從軍，服終身兵役。少女聞訊深感絕望，便從獨木橋跳入水潭自盡。

Obraztsova, 1939-2015）等人，還是人才濟濟。

焦：克拉芙琴柯也是聖彼得堡人嗎？

殷：她剛好反其道而行。她是莫斯科人，莫斯科音樂院研究生畢業，還是莫斯科愛樂的獨奏家，1950年甚至來過中國演奏，但她很明白莫斯科音樂院王牌教師太多了，於是改到聖彼得堡發展。她來中國三年，一下收了劉詩昆、李名強、顧聖嬰和我四人，而我們四人都是大賽得主，她一下子聲譽竄起。就後來發展而言，她門下一共教出我、特魯珥（Natalia Troull, 1956-）和米舒克（Vladimir Mischouk, 1968-）三個柴可夫斯基大賽第二名，在聖彼得堡音樂院無人可比，當年確是考慮正確。不過，她的鋼琴既然是由母親啟蒙，而其母又是葉西波華的學生，以學派算來也算是落葉歸根了吧！

焦：從您正式學琴到榮獲柴可夫斯基大賽第二名，不過短短八年，這除了驚人天分更是用心學習，想必學校的要求也很嚴格扎實。

殷：我是以大學生身分入學，所以政治、美學、俄國文學等等全部都要學。那時候音樂院的訓練的確嚴格，就鋼琴來說，幾乎每兩週就得學好一首大作品。其實我還在北京跟克拉芙琴柯學的時候，她就常要求我在24小時內背好一首蕭邦《夜曲》。學校還要考「視譜」，考試是給你一首兩頁巴洛克時代，類似史卡拉第的作品，讓你在走廊上背，一個小時後就得在鋼琴上彈出來！考試時只要能彈完，就可得最高分5分，那一年全校只有我一個能把樂曲背著彈出來，我就得到最高榮譽5$^+$了。

焦：《證言》中蕭士塔高維契曾講述他在聖彼得堡音樂院的學習經驗，我讀的時候還不太相信，沒想到都是真的！

殷：我們還得考鋼琴史和音樂史呢！那種考法可不是背書就可以了。

舉例而言，考試會問「貝多芬第幾號奏鳴曲的第幾樂章是什麼調」，「柴可夫斯基歌劇《尤金・奧尼金》第一個音是什麼音」這種問題。

焦：貝多芬那題非得讀過樂譜或聽過演奏才能知道了，但《尤金・奧尼金》那題有什麼難的呢？不就是開頭的序奏嗎？

殷：哈！錯啦！我們當學生的時候也都以為《尤金・奧尼金》第一個音就是開頭那段弦樂；不不不，在那段旋律之前，樂團有個輕輕的低音提琴撥奏——那才是第一個音！歌劇院演出一開始總是亂哄哄，根本不可能聽到那撥奏，所以這還是沒看總譜就不會知道的奸詐題目呀！

焦：您到了蘇聯之後進步神速，但早在1959年的維也納青年聯歡節就已得到冠軍。

殷：我和納謝德金（Alexey Nasedkin, 1942-2014）同獲冠軍。那次比賽很有趣，我第一輪比賽時發高燒，負責接送的人又記錯時間，明明是六點比賽，他兩點就把我送到會場。那時一位服務人員看我狀況不好，給我一些藥吃，結果我一吃就睡，睡了三個小時，醒來不久就得上台了，所幸彈得不錯。首輪彈完大家都抱怨地板滑，但沒人想辦法解決，我第二輪就帶了條小地毯鋪在琴椅下，彈得穩穩地，評審都給了10分滿分，最後得到冠軍。那時莫斯科音樂院的院長對我老師說，比賽冠軍給個拿小地毯的中國小男孩抱走了。

焦：伊貢諾夫派對李斯特格外有心得，您又對他的《B小調奏鳴曲》特別拿手，既是當年參加柴可夫斯基大賽的曲目，近年也發行新錄音。可否談談您的詮釋？

殷：我年輕時演奏特別熱情，但對於如此龐大的曲子，總不能一味爆發熱情。克拉芙琴柯就說，她的教法是把我一些「不需要的熱情」節

制住。不只如此，她總是在過濾我的演奏，把「不需要的東西」拿掉。

焦：伊貢諾夫派是以浮士德傳說來解釋此曲嗎？

殷：是的。我的老師說要了解李斯特《B小調奏鳴曲》，就必須了解歌德《浮士德》。其實不只是這首奏鳴曲，李斯特很多作品，包括兩首鋼琴協奏曲，都有浮士德傳說的身影。我初二左右和塔圖亮學習時，就看了郭沫若的譯本。他那文言文式的翻譯讀來真是苦不堪言，我也沒時間好好讀，還是利用練《哈農》練習曲的時間，把《浮士德》放在譜架上看！倒是我1958年在羅馬尼亞看了古諾（Charles Gounod, 1818-1893）的歌劇《浮士德》，留下很深的印象。不過，真正讓我了解如何掌握並如何在舞台上表現它的，則是另一次歌劇欣賞的經驗。

焦：也是《浮士德》嗎？

殷：是比才的《卡門》！那是保加利亞著名男高音烏祖諾夫（Dmitri Uzunov, 1922-1985）來瑪林斯基唱男主角荷西。卡門個性不變，真正有個性發展的是荷西，從內向單純的軍人變成越貨殺人的罪犯。烏祖諾夫的演唱特別能掌握戲劇發展，不但情感表現強烈，可貴的是音樂線條特有章法。我那時看完《卡門》，回去就和同學說：這下我知道怎麼彈李斯特《奏鳴曲》了！

焦：那您怎麼詮釋這部作品？開頭主題必定是梅菲斯特的化身吧！

殷：那是梅菲斯特對浮士德的誘惑。克拉芙琴柯要我盡量彈得邪惡，要表現出梅菲斯特的陰險奸詐，盤算詭計的冷笑。

焦：那中段的新主題呢？結尾前大一段八度又是誰的勝利？

殷：中段的新主題，我覺得是瑪格麗特的懺悔。至於那段八度，要說

是誰的勝利確實很難下定論，因為此曲確實是神魔交戰、勢均力敵。

焦：最後那聲低音不是很邪惡嗎？您覺得魔鬼贏了嗎？

殷：我倒不這麼想。我覺得魔鬼已經遠離，那聲低音是非常具體的，描寫浮士德最後斷了氣。畢竟那是接在像靈魂出竅的高音部和弦之後。

焦：請談談您那屆柴可夫斯基大賽吧！對蘇聯而言，那屆應該政治壓力很大，上一屆輸給美國，這一屆奧格東又要來比。

殷：其實奧格東並非壓力的來源，真正的原因還是第一屆輸給美國，於是蘇聯當局非得逼阿胥肯納吉參賽不可，好把第一名留在蘇聯。那時不只逼阿胥肯納吉，還逼巴許基洛夫，不過巴許基洛夫說什麼也不肯比就是了。奧格東雖然有名，可是比賽彈得不好，彈完第一輪還飛回英國彈獨奏會，根本不專心，特別是彈柴可夫斯基。他第二輪彈《G大調大奏鳴曲》第一樂章，彈得亂七八糟。第一輪彈《杜姆卡》（Dumka, Op. 59），結尾根本亂彈。那時主審吉利爾斯氣得差點搖鈴把他從台上轟下來！進決賽的時候，他只排在第九。

焦：彈得這麼糟，怎麼還會得到第一名呢？

殷：因為他前兩輪也各有一首表現特好的演奏；第一輪是李斯特的〈鐘〉（La Campanella），第二輪是拉威爾的〈絞刑台〉（Le Gibet），大概這樣才保住了晉級資格。不過他決賽的柴可夫斯基和李斯特《第一號鋼琴協奏曲》都彈得非常好，就這樣後來居上奪得冠軍。

焦：奧格東和阿胥肯納吉都是身經百戰的老手了，您那時才20歲，能和他們對抗，想必實力更為驚人。巴許基洛夫還曾和我特別稱讚您當時彈的莫札特《C大調奏鳴曲》（K. 330）。

殷：巴許基洛夫是老朋友了。他比我大10歲，我15歲就認識他了：
那時他得到隆—提博大賽冠軍，和伊凡諾夫（Konstantin Ivanov, 1907-
1984）帶蘇聯國家交響來北京和天津演奏拉赫曼尼諾夫第二，彈得真是
好。我比賽那時很悶熱，但我彈了莫札特後，許多聽衆都說音樂廳亮
了起來，突然神清氣爽。我的莫札特和幾首練習曲都得到極高評價，
第一輪彈完名次排在第一，第二輪結束我也名列前茅；俄國人要拍紀
錄片，就已經在拍我、阿胥肯納吉和後來得到第四名的女生，認爲我
們會是前三名，奧格東還是後來補拍的。不過準備決賽時倒是犯了個
錯誤：第二輪結束後，克拉芙琴柯好心安排我到蘇聯參賽者住的森林
別墅，雖然吃得很好，但一時改變環境總是不適應。那裡鋼琴很硬，
彈了傷手，環境也比較潮濕，我睡得不是很好。克拉芙琴柯知道我會
暈車，比賽前兩天又把我接回莫斯科，但這下子我又得適應新環境了。

焦：這影響到您的協奏曲表現嗎？

殷：其實沒有。真正吃虧的，是我之前從來沒和樂團彈過協奏曲。當
年中國沒有條件，不像蘇聯選手在比賽前就有很多和樂團合奏的機
會。我第一次彈協奏曲，就要和孔德拉辛及莫斯科愛樂合作，還是柴
可夫斯基第一和拉赫曼尼諾夫第二。克拉芙琴柯拜託孔德拉辛特別聽
我彈了一次，了解我的速度。不過他基本上還是那樣指揮，我得照他
的意思。協奏曲我們合得很好，但我一開始的柴可夫斯基第一沒能完
全施展開，到拉赫曼尼諾夫才真正揮灑自如。

焦：那時中蘇兩國交惡，您還能殺出重圍得到第二名，實在不容易。

殷：那段日子的確艱苦，常聽說中國人挨打。學校上政治課，也得和
俄國同學辯論。克拉芙琴柯其實是黨委書記，但她很有智慧，不和我
談政治。不過很多評審還是很支持我，不只歐伯林力挺，卡巴列夫斯
基（Dmitri Kabalevsky, 1904-1987）還說非得給我第一名呢！費利爾之
後寫了不少文章，特別稱讚我彈的柴可夫斯基，認爲我彈的《大奏鳴

曲》和《杜姆卡》是眞正出於內心的表達,具有優美的歌唱性和音色。

焦:當年既然有那麼多評審力挺,勢必很難排出名次吧!

殷:何止難排呀!決賽完評審吵到半夜兩點,最後一直鬧到克里姆林宮去。後來大概是爲了拉英美的關係,才讓奧格東和阿胥肯納吉並列第一,我和美國的史達兒(Susan Starr, 1942-)並列第二。後來中蘇兩國關係就完全斷了,我也沒能再回去學指揮和作曲,最後關係甚至差到蘇聯把我和劉詩昆的名字在得獎名單上除掉,直到1986年才回復。

焦:所以比賽眞是無法預料。

殷:有太多莫名其妙的狀況。像我彈第二輪的時候,大概太不緊張了,中午吃得特別飽,下午一彈,在台上岔了氣,胃痛到幾乎彈不下去。還是第一首彈完了,回後台喝了口涼水才能繼續。第三屆比賽也是這樣,當年美國的迪希特彈得非常好,眼看就能奪冠,偏偏決賽彈差了。倒是16歲的蘇可洛夫穩紮穩打,最後一輪,他的聖桑第二和柴可夫斯基第一都彈得特別好,終於把冠軍留在蘇聯。

焦:他怎會在這麼大的比賽彈聖桑第二呢?

殷:這就是他聰明的地方,小孩子彈這首當然特別可愛。要是他也和人苦拚布拉姆斯第一號,恐怕得不了第一名。

焦:您得到許多大師的讚賞,可否談談和這些俄國鋼琴名家的相處?

殷:那時我的老師每個月帶我去莫斯科一次,所以我確實彈給很多大師聽過。歐伯林和米爾斯坦都指導過我,我還彈過李斯特《奏鳴曲》給紐豪斯聽。柴可夫斯基大賽後,他到聖彼得堡講課,指定要給我上大堂課,要我去接他。我早上8點去,就已經看到他半瓶伏特加下了

肚。他上課都是公開課，人愈多愈起勁，由於他名氣太大，最後聽眾太多，甚至得搬到禮堂才能容納。

焦：一大早就喝那麼多酒呀？！俄國人普遍如此嗎？

殷：也不盡然，不過凡是俄國人，伏特加多少都要喝一點的。說到「清醒」，我可以說個郭登懷瑟的小故事。有次他彈莫札特《第二十號鋼琴協奏曲》。他那時已經 80 多歲了，年高德劭到了極點。他在鋼琴前等樂團演完序奏，等著等著，居然就睡著了！

焦：這還得了！

殷：指揮看了也不知道該怎麼辦，索性把序奏再演一遍，但郭登懷瑟還是沒醒。最後指揮只好叫了聲中提琴首席的名字 —— 那中提琴首席也叫 Alexander，這一叫，才把大師給「喚醒」。

焦：郭登懷瑟這樣還能彈嗎？

殷：既然已經睡飽了，當然就彈得特別好囉！這大概是我們那一代最出名的故事吧！不過我沒在現場，是否真的如此，可能得再考究一番。

焦：您剛剛提到費利爾對您的稱讚。不只是他，很多俄國鋼琴家都很推崇您演奏的《杜姆卡》，說比俄國人的演奏還好，可否談談這首名作？

殷：我初一就彈它；那時看了些蘇聯電影，我就根據印象，揣測那是吟遊老人訴說極其悲慘的故事：很久以前有個村子，風光美好、居民和善，農忙之餘快樂舞蹈。然而某日天黑之後，韃靼入侵，燒殺擄掠毀滅一切。老人抱著琴邊彈邊說，音調逐漸憔悴、愈說愈痛，最後把琴一摔，根本唱不下去了。我小時候全憑想像，到蘇聯之後，在烏克

蘭還眞看到有這樣的說唱老人。我到現在仍覺得這個想像和樂曲很貼近；無論是什麼作品，演奏者要有想像力，才會有感染力。想像也不是瞎想，而是要把看過、學過、經歷過的和音樂連結。比方說布拉姆斯《七首幻想曲》（*7 Fantasien, Op. 116*），僅有奇想曲和間奏曲的題名，沒有標題，但這不妨礙我們想像。比方說第四首，後段我就覺得那是幽靈，非常深情地飄過來。那像是《吉賽爾》（*Giselle*）的故事：你最愛的人死了，你看得見但摸不著。《七首幻想曲》前面都是現實，但第四首開始的三段我覺得就是非現實，寫的是不屬於這個世界的感受。當然在表現上我們要考慮民族性，德國人的悲傷，淚往內心流，葬禮不哭，在家哭；中國人則找人來哭，還連哭帶叫。俄羅斯音樂裡的悲痛也常見哭嚎慘叫；布拉姆斯心中可能有相同的悲痛，但他會以另一種方式表達。

焦：您的演奏幾乎都遵照樂譜指示，但我好奇您在什麼狀況下會更改？比方說蕭邦《幻想曲》尾段（第320-321小節），譜上踏瓣記號只到第321小節第一句，但您在兩次錄音中，後面也用了踏瓣，處理非常細膩。爲何會有這樣的更動？這和俄國學派的傳統有關嗎？

殷：這和想法有關。我開始演奏《幻想曲》就有個很鮮明的想法；就像〈革命練習曲〉的結尾，雖是失敗，但不服輸，還要復仇，《幻想曲》也是。最後一敗塗地，什麼都完了，那結尾可以是廢墟上的煙塵，但對我而言更是不服輸，於斷垣殘壁中看到希望。因此這段雖然最弱、最輕，反而是感情上的高潮，最激動、最沉重。

焦：伊貢諾夫也是柴可夫斯基大師，和歐伯林都錄過《四季》。您在2001年也回聖彼得堡錄了，還請談談這部大名鼎鼎卻不容易演奏好的作品，演奏它是否也需要豐富的想像？

殷：的確不容易，因爲需要的可不只是想像。柴可夫斯基不是鋼琴家，沒有充分運用鋼琴演奏技法，但也因爲《四季》不炫技，音樂品

質更要好。〈一月：在爐火旁〉是從外歸來感受到的家中溫暖，每個音都要純粹且深刻。整體而言，《四季》是寫民間習俗、節日或自然景色，是最正宗的俄國情懷。要了解《四季》，必須了解俄國民俗。有些很好理解，〈二月：狂歡節〉就像我們的春節和廟會，九月是金秋，最好的時候，〈九月：狩獵〉是威儀堂堂的皇家出獵。但有些就要進一步研究，比方說〈六月：船歌〉：六月農閒，也是相親的時候。農村青年男女，晚上在河邊舉行營火舞會，看對眼就一起划船走了。這要和〈八月：收穫〉一起看，中間那段是婚禮。那時婚姻也是賭注，新生活要開始，對未來忐忑不安。在俄國鄉下，新娘照習俗還要喊三聲「苦啊！苦啊！苦啊！」這些我們都可從音樂裡聽到。這也是為何〈六月：船歌〉並不一味甜美，反而帶著憂鬱的緣故。

焦：那〈五月：白夜〉呢？這是純粹的自然描寫嗎？

殷：裡面G大調到降B大調那段，我覺得像是看到極光。但白夜對以前俄國人來說，象徵新生活的開始：那時學校考試與畢業典禮都結束了，年輕人在夏至晚上不睡，聚集在涅瓦河畔看開橋，像是成年禮，有其夢幻憧憬。但即使是寫自然，柴可夫斯基都和人情結合。三月處處可聞雲雀啼鳴，但仍然相當寒冷，〈三月：雲雀之歌〉才會那麼憂傷。〈四月：松雪草〉是春寒料峭，松雪草是從雪地裡最先長出來的花，清新又帶點倔強，和我們的梅花可以相比。十月開始下雨雪，從九月到十月是巨大的落差，想到有半年雪地冰天、萬物死滅，心情自然落寞，〈十月：秋之歌〉才會那麼悲涼，柴可夫斯基也藉此道出他內心永遠不能解的苦。等到習慣這樣的氣候，陽光也出來了，最後兩個月又是不一樣的心境。

焦：您甚早就學習俄國音樂，也接受俄國教育，但能這樣深入俄國音樂的神髓，也委實難得。

殷：或許因為我有俄國猶太人血統吧。

焦：什麼？您有猶太人血統！

殷：我的祖母是猶太人，從白俄流放過來，在孤兒院長大，所以不知來歷。我祖父是常州人，當傳教士，從孤兒院裡把我祖母領出來，兩人結了婚。我有位姑姑，嫁給廈門大學校長林文慶，據說就是大眼紅髮。我是家父第二個妻子生的孩子，年紀又小更多，小時候並不知道祖父母的故事。我1983年到新加坡演出，遇到姑姑的女兒，才知道這段故事。從此我的俄國朋友都說，怪不得我和俄國音樂很親近，根本就是基因裡的鄉愁。不過我不只對俄國音樂敏感，而是對所有音樂都很敏感。鼓浪嶼完全沒有京劇文化，但我後來還是改了《紅燈記》，對我而言這是全新的音樂語言。

焦：我都沒想到這一點，那就更難得了。在文革十年浩劫中，紅衛兵認為鋼琴是資本主義樂器，不能為人民服務，必須銷毀。您為了拯救鋼琴，把鋼琴搬到天安門廣場，隨路人點歌伴奏，這真是勇敢。

殷：那時真是年輕熱情，還有歸國留學生的使命感，覺得非得做些什麼，鋼琴不能就這樣毀了。憑著一份勇氣，和三個朋友扛著鋼琴，走了一里路才把鋼琴搬到天安門廣場。要是換成現在的我，說不定就沒那個膽量了。

焦：若紅衛兵真的銷毀了中國境內的鋼琴，今日中國的音樂教育鐵定是另一番局面。但回到您當時的改編，我好奇的是您為何選擇《紅燈記》？畢竟其他的樣板戲，像是《智取威虎山》、《沙家濱》和《紅色娘子軍》等也都非常著名。

殷：我是音樂家，考量的都是音樂。《紅燈記》的音樂最動聽，所以我就選它。

焦：聽說您當時只花了一晚就把前三曲寫出來。

殷：是的，但全曲寫成還是花了不少時間。我學京戲，一如我學貝多芬。我到戲校找老師，在樂池坐了一個月觀察聆聽，前後花了八個月，最後把所有唱詞、唱腔、文武場全都背下來，用小和弦去配。我還指揮過全劇。

焦：要演奏好鋼琴版《紅燈記》也相當不容易，鋼琴並非只是伴奏。

殷：這也是我叫它「伴唱」的原因，因為鋼琴份量很重，與聲樂齊觀。此外，鋼琴版沒改唱的部分，但前奏、間奏、後奏都有更動，擴張了角色的內心情緒，所以和我合作過的京劇演員都很高興，覺得唱起來很過癮。

焦：當年和您合作的演員，是否很快能適應鋼琴的調律呢？

殷：這的確花了些功夫。京劇的調不是平均律，四音都比較高。劉長瑜比較年輕，也唱一般歌曲，調整起來比較快。後來杜近芳想唱，我花了好多時間陪她練。最近重演《紅燈記》，我和演員排練，一排就是八個小時，比一般排戲還久。

焦：接下來您主創了《黃河鋼琴協奏曲》。我很好奇它若是「集體創作」，實務上要如何進行？又如何構思各個樂章？

殷：《黃河》之所以能集體創作，在於我們先有文字綱要，也有冼星海的曲調，那就可根據文字來改。它說的是中華民族的過去、現在、將來。第一、二樂章象徵性地表達過去，〈黃河船夫曲〉是「黃河上船夫與波浪搏鬥」，代表中華民族的奮鬥精神，艱難困苦中看到希望；第二樂章概括中華民族的悠久歷史，也有在黃土高原上看九曲連環的感受。文字最後是「覺醒的中華民族已屹立在世界東方」，於是結尾樂隊銅管會出現《義勇軍進行曲》的旋律。這在當時是理想和願望，如今已經成為現實了。第三樂章是現實，敵寇進犯，〈黃水謠〉

與毛澤東討論鋼琴與民族音樂（Photo credit: 殷承宗）。

的旋律最後變成〈黃河怨〉的血泊，婦女跳河自盡。知道如此脈絡，
就會理解代表未來的第四樂章最重要，音樂份量也是整首的百分之

五十。

焦：它所用到的寫作技巧，也比前三樂章更豐富，有更多的音樂發展。

殷：當初給的文字是寫各種戰鬥。一開始是號角呼喚，然後千軍萬馬奔赴戰場，接以各種戰鬥場面，「青紗帳裡，游擊健兒機智頑強英勇殺敵」，以及雄偉英勇的形象。琵琶出來那段是「戰馬馳騁、硝煙瀰漫」，又是一連串的戰鬥，然後迎向勝利（《東方紅》），勝利之後繼續往前走──既然第四樂章是將來，《黃河》當然不會完，最後所有速度都不放慢，結束在五音上，就是要一直走下去。

焦：《黃河》也有改編成國（民）樂團的版本，您覺得效果如何？

殷：如果民樂隊水準夠好，那就會很出色。比方說第一樂章開頭，我覺得嗩吶就比小號好，一聽就像黃土高原。第四樂章的《東方紅》若用嗩吶演奏，也更像陝北民歌。現在竹笛只用在第三樂章，但用在第一樂章中段也不錯，我覺得比長笛有味道。以前由於和外國樂團合作，民族樂器難尋，於是用西方樂器取代；不能取代的，如琵琶撥奏，就省略。我現在希望能夠還原用民族樂器。

焦：創作《黃河》的時候，您們怎麼思考曲式？比方說第一樂章若照文字寫，是否就只能排除以奏鳴曲式譜寫的可能？

殷：這是另一個層次的問題。開始的時候的確有專家學者給我們建議，說第一樂章應該用奏鳴曲式，用〈黃河船夫曲〉當第一主題，〈黃河頌〉當第二主題。我們照奏鳴曲式架構琢磨了一個多月，愈寫愈不對……。呈示部完了是發展部，但這究竟要怎麼發展啊？意思不對啊！後來我想，如果我們寫出連自己都不懂的東西，別人怎麼可能懂？報批給中央，那些人更不懂了，根本不能通過。於是最後就用組曲形式寫。

焦：那時都審查什麼？眞會管到實際音樂創作嗎？

殷：我 1975 年到日本演出，日本希望我半場西方、半場中國作品，最後只能彈全場中國作品。本來我想多彈中國古曲的鋼琴改編，最後只有縮短版的《春江花月夜》（黎英海改編）和《三六》（劉莊改編）通過審查，《十面埋伏》一直過不了，說是現代派音樂風味，直到 1983 年我到香港才公開演奏。所以我常笑說，我的《十面埋伏》埋伏了十年。不過寫這幾首作品，是我在文革期間最快樂的時光。那時北京市長爲了讓我們專心改編，在北海公園找了地方給我們居住、工作。那眞像是世外桃源，忘了外面的世界有多險惡。《十面埋伏》的技巧很困難，我花了很多心思，才讓鋼琴做出類似琵琶的效果。我認爲中國音樂的精華在戲曲和古曲。現在看來，我的作品中走得最遠的一部，可能還是《紅燈記》。

焦：您演奏西方作品，是否也會受到管制呢？

殷：我在 1962 年得獎後，英國 BBC 記者葛林來拍北京樂團紀錄片，要錄我的演奏。本來我想彈拉赫曼尼諾夫《第二號鋼琴協奏曲》，但上級認爲他離開俄國到美國，是叛徒，所以最後我只能演奏李斯特第二號。這部紀錄片後來在美國播放 —— 現在卡內基音樂廳的詹克廳（Zankel Hall），以前是放音樂片的電影院。中村紘子（Hiroko Nakamura, 1944-2016）告訴我，她在茱莉亞念書的時候，就看過這部紀錄片。後來英國指揮沙堅特（Malcolm Sargent, 1895-1967）1962 年到俄羅斯演出，我和他在莫斯科與列寧格勒合作，也只能彈李斯特第二。這有個好玩故事可說：沙堅特高高瘦瘦，站在鋼琴前面指揮。我開始沒多久，就把高音 A 弦彈斷了，他居然就一手把斷弦抓在手上，用右手指揮完全曲。

焦：這眞是百年難得一見的場景啊，哈哈。所以只要作曲家沒問題，作品就可演奏了？

殷：那也不一定。比方說之後破除迷信，音樂裡有鬼的都不能演，所以《梅菲斯特圓舞曲》也不能彈了。幸好上級對音樂了解不夠透徹，不知道李斯特第二也有梅菲斯特在裡面，哈哈。

焦：《黃河》中不少段落的寫法，可見於柴可夫斯基第一、拉赫曼尼諾夫第二和李斯特《第二號鋼琴協奏曲》，也有段落來自李斯特《B小調奏鳴曲》，這算是您對這些作品的鄉愁嗎？此外，霍洛維茲曾表示，他不理解為何拉赫曼尼諾夫《第二號鋼琴協奏曲》第三樂章結尾，第二主題那麼美的旋律，只給樂團但沒給鋼琴。《東方紅》一段也是這個寫法，我很好奇您對拉赫曼尼諾夫如此處理的看法。

殷：倒不是鄉愁。就如毛澤東說的「古為今用，洋為中用」，既然我對這些作品很熟，這些寫法又很能表現《黃河》在那些段落的情感，那就沿用了。至於拉二，我覺得它本質上是鋼琴交響詩，特別是第一樂章，鋼琴幾乎寫在樂團裡。這和拉三音區互不干擾，到最後才統一的寫法相當不同。我覺得第三樂章結尾段之所以把旋律完全交給樂團，在於鋼琴到此已經不能充分體現感情。拉赫曼尼諾夫曾經提過鋼琴演奏十要點，其中一項就是「不能錯過樂曲高潮」。這也是俄羅斯音樂的關鍵，每首作品都有一個情感高峰，必須掌握住那一點。貝多芬和布拉姆斯，在結構上就沒有這種設計。

焦：很多人批評《黃河》的形式與寫法，尤其是來自美國的評論，認為很老舊，不知道您是否在意？

殷：以前真的罵很凶，現在大概習慣了，罵的聲音小一點。曾有美國記者採訪我，我就說《黃河》有其歷史背景，文藝作品不能只顧文藝，得老百姓說了算。那是為中國人寫的作品，不是為美國人，我在意的是中國聽眾。就像俄國人最愛的還是柴可夫斯基和拉赫曼尼諾夫，那是他們自己的語言。《黃河》就是用中國人的語言寫，如果不能讓一般人懂，它就失去意義了。說實話，《黃河》當時是給鋼琴救

命，我也藉此多少保住演奏技巧，文革後我想大家一定又回去演奏西方經典了，根本沒料到《黃河》會留到今天，和《梁祝》一樣成爲最具代表性的中國作品。

焦：《黃河》的確「好懂」，但真要彈出精神與味道，實在比想像中要困難。

殷：如果不能體會抗戰歷史，氣勢和情感就很難出來。《黃河》是在《紅燈記》之後寫的，第三樂章也用到京劇的民族節奏。很多學西洋音樂的人看不起中國民俗音樂，對此草率應付，那也不可能演奏好。

焦：可否談談您在文革期間，和國外指揮與樂團演奏《黃河》的經驗？

殷：回顧文革十年，便可發現1973年是中國唯一開放讓西方至中國做文化交流的一年，當時著名的音樂盛事，包括奧曼第指揮費城樂團以及阿巴多指揮維也納愛樂。我和他們都演奏了《黃河》，印象最深刻的是阿巴多。他不過大我7歲，當時才39歲，但已展現出極爲驚人的音樂能力。我們早上排練一次，晚上演出時他就把整首《黃河》背了起來。我和這麼多人合作過《黃河》，從來沒有見過其他人能有這個本事。也因爲我們年紀相近，雖然語言不通，合作卻很愉快，阿巴多的伴奏功力堪稱無懈可擊。那次彈完後，我演奏了舒伯特《即興曲》（Op. 90-3）作爲安可，表現我當年在維也納青年聯歡節得獎的淵源。

焦：那奧曼第呢？

殷：奧曼第就比較大牌，要我看他指揮，得完全照他的速度。事實上，我也真的一直看著他，不然演出一定分家。不過和費城合作《黃河》是我第一次和世界級樂團合作此曲，費城的管樂一出來，音響極

其壯麗華美，我當場就愣住了。

焦：您與費城演奏《黃河》後彈了《牧場之家》（*Home on the Range*）作為第一首安可。據說這是尼克森向您建議的曲目。

殷：這不是尼克森的建議，是外交部建議我，最好能彈些美國的東西，我就半卽興地演奏了《牧場之家》。後來尼克森1976年再度造訪，我為他演奏了我和王建中合作改編的《美麗的亞美利堅》（*America the Beautiful*），那一曲就頗下了一番功夫改編。尼克森自己會彈琴，他說他聽了此曲千遍，但就是我彈的讓他印象最深。

焦：奧曼第和費城的團員是否知道《黃河》中的《東方紅》和《國際歌》？他們知道這是歌頌毛主席和共產主義的歌曲嗎？

殷：他們可能知道，也可能不知道，但那時的唱片解說和評論就有提到。音樂若無歌詞，本身沒有形象，也就不會有太大的爭議。若抽離歌詞，《東方紅》還不就是一首陝北民歌？《黃河》的曲旨不是歌頌毛主席和共產主義，而是表現中華民族的精神，這也是《黃河》在53個國家都播放演出，至今仍受人喜愛的原因。那時美方希望我能先到費城，和樂團錄完此曲再舉行音樂會，可是中方不肯放人，怕我逃跑，最後費城只好另找鋼琴家錄音。我和費城演完之後，他們就非常希望我能到美國演出，著名經紀人蕭（Harold Shaw, 1933-2014）還親自處理，想和我簽合同。但因為政治因素，一拖就是十年。等到我終於可以離開中國，已是1983年。那時奧曼第到卡內基音樂廳演出，會後我特別去看他，怎知他已老年痴呆，完全不認得我了，讓人不勝唏噓。

焦：從中國到美國，您在1983年9月28日在卡內基音樂廳舉行獨奏會，展開在西方世界的演奏生涯。這之間的心路歷程又是如何？

殷：這真是一段非常辛苦的日子。我在中國被封了二十年，雖說研究

了中國音樂，但畢竟脫離了西方音樂，也把正常演奏生活拋開了快二十年。當年一起比賽的同儕與朋友，如今成了名重一方的大師，而我是否還能彈？能否彈得夠水準？到美國前雖然我已有準備，練了十首鋼琴協奏曲，但還是非常緊張。我在美國沒有名聲，沒有金錢作後盾，連語言都不通，一切要從零開始，什麼事都得自己來。很多人說我勇敢，但不知道我所承受的精神壓力奇大無比。我在音樂會前三週就開始頭暈，完全是壓力所致。不過我告訴自己，既然我熱愛音樂，把音樂當成一生志業，我就必須勇往直前，不能想退路。如今我已在卡內基音樂廳開了八場音樂會，聽眾從無到有，逐漸建立名聲。我到美國後重回演奏舞台，也開始錄音，每年排新曲目，每天都在學新東西。命運無法改變，大環境順逆無法更改，但經過多年波折後，我終於找回我自己，找回自己鋼琴家的身分。

焦：您移民到美國之後，在音樂學習與演奏曲目上有何改變？

殷：在蘇聯學習時，貝多芬、蕭邦、李斯特是最重要的三家。我剛到美國時沒有鋼琴，都在布萊羅夫斯基（Alexander Brailowsky, 1896-1976）遺孀家裡練習。她是具有波蘭和法國血統的猶太人，相當有教養，常和我說許多大音樂家的故事。她說許多俄國學派鋼琴家都忽略了法國音樂，特別是德布西。她建議我好好鑽研德布西，這樣再回過頭來看蕭邦，一定能有不同領會。於是我花了很多功夫在德布西與法國音樂，發現她所言不虛。另外，我到美國許多大學講課，演奏中國古曲的鋼琴改編版，許多人都說和德布西神似。兩者都重視寫意，但中國古曲遠早於德布西。我也曾把《春江花月夜》、《百鳥朝鳳》、《平湖秋月》和《梅花三弄》組成中國四季，和柴可夫斯基《四季》搭配演奏。

焦：除了布萊羅夫斯基夫人，當時到美國還有哪些音樂家曾經幫助過您？

殷：我很幸運能得到塔格麗雅斐羅（Magda Tagliaferro, 1888-1986）的指導。我和她很有緣，當年維也納、莫斯科的比賽她都是評審，到了美國後和她再度相見，她依然熱情和善，幫我上了不少課，把我卡內基音樂會要彈的曲目全聽了一遍。

焦：不過您在俄國音樂仍然很有成就。如果我沒記錯，您應該是中國第一位演奏拉赫曼尼諾夫《第三號鋼琴協奏曲》的鋼琴家。

殷：這是我在文革後學的；之前想學但沒機會，只能偷偷學一點。那時花很多時間，練得極辛苦，但愈練就愈覺得這是太精彩的作品。第二樂章鋼琴出場特別難記，但我完全能體會作曲家複雜矛盾、要走又捨不得的心情。文革期間我時常夢到聖彼得堡，夢到那熟悉的劇院和音樂廳，以及讓人魂牽夢縈的藝術氣息。那時和蘇聯的師長朋友音訊全無，總是很想念，也特別想演奏拉赫曼尼諾夫。我到1990年，隔了二十七年之後才能再回聖彼得堡，從此好幾年我年年都去，像是要把時光補回來。有趣的是，當年愛樂大廳裡收票領位的姑娘們，居然仍是同一批人，她們也還記得我！政治變來變去，所幸有些事情不會變。

焦：我聽您演奏拉三，第一樂章選了短版裝飾奏，樂句前後連成一氣，張力不曾消失。第三樂章諸多段落也是如此，都維持緊密連繫。

殷：我覺得長大版非常好，但把第三樂章的高潮給搶了。第一樂章結尾那麼輕，表示故事還沒說完呢，短版裝飾奏性格上比較適合。這首特別容易散，也特別容易灑狗血，演奏者要知所取捨。不過這幾年我把焦點又轉回德奧曲目，重新研究布拉姆斯、舒曼、舒伯特的音樂，累積出很多心得。

焦：您最近開了廣受讚譽的舒伯特專場，可否特別談談他？

殷：我從小就愛舒伯特，9歲第一場獨奏會，就彈了舒伯特〈小夜

曲〉。那時有什麼譜就彈什麼，家裡有舒伯特歌曲集，我就拿來天天自彈自唱。考上音附中的時候要考唱歌，我就自彈自唱《流浪者》。到現在這個年紀看舒伯特，更有獨特的感受。在這急躁、快節奏、浮誇的現代社會，我覺得尤其需要舒伯特的純淨、善良、清澈。無論悲喜，他的音樂都有一種乾淨與童真，而且細膩，是心靈洗滌。我常說，舒伯特音樂令人無法躲藏，壞心人沒辦法演奏的。

焦：那莫札特呢？從柴可夫斯基大賽，您的莫札特就很能發光，近年錄製的莫札特專輯也很迷人，在鼓浪嶼「殷承宗音樂人生展室」裡播放的《第二十三號鋼琴協奏曲》錄影更是極好的演奏。

殷：說來有趣，這些年下來，無論是俄國或美國評論，大家說我彈得最好的，就是拉赫曼尼諾夫和莫札特，這剛好也是我得獎的兩個地方的作曲家。前者有我對戰爭的經驗、對俄國的懷念，還有離鄉背井到美國後的鄉愁。雖然我比拉赫曼尼諾夫幸運，最後還是能回家；後者則是我的天性，凡事記好不記壞。我想莫札特也是這種個性吧！他的人生並不一帆風順，甚至可說是悲慘，經歷種種起落，但他始終樂觀正向，樂曲還多是大調，種種刻苦銘心都在裡面。我們說「德奧」音樂，但這兩者還是不同。奧地利比較親切，音樂更像說話、多是短句，輕巧、顏色也較淡。我現在彈莫札特，感受和以往大為不同，我想對藝術家而言，經驗，真是最珍貴的財富。我目睹過戰爭，看過朝代更迭，走過不同地方，這所有的感受，現在都匯聚在我的音樂裡。

焦：您從學習俄國學派出發，現在又把心力放在德奧作品，我很好奇您如何比較俄國學派和德國學派的差異？

殷：演奏從作曲來，俄國音樂和演奏一樣，是大型歌唱學派，注重感情。德奧作品句法比較像說話，尤其講究結構平衡，以及以小素材建構大建築的譜曲手法。我小時候覺得這種寫法比較乾澀，但現在就能體會其奧妙之處，樂曲深度其實是從結構而來。我到美國後從圖書館

借很多CD，沒看演奏者是誰，純粹聽，但最後最欣賞的往往都是布倫德爾（Alfred Brendel, 1931-），他的演奏就是鋼架子，結構特別嚴謹。作曲家如果是蓋房子，演奏家就要拆房子，看這房子是怎麼蓋的，研究支撐點在哪裡。這樣演奏就不會只是憑感覺，音樂更能成立，邏輯更嚴謹。

焦：如果能夠看透德奧作品的結構，那麼也就能表現自由而不踰矩。

殷：德奧作品中的自由節奏，譜上看不出來，實際演奏又必須有。比方說貝多芬《第二十七號鋼琴奏鳴曲》第二樂章，照譜上的速度指示，是每分鐘78拍，但你看許納伯版的樂譜，他就標上很多速度變化，最快甚至到116拍，最後再回到78。這就如貝多芬野外散步，看小溪流動變化。如果維持原速，等於哪裡都沒去。但許納伯的速度設計並非隨意而為，都有結構上的對應。在一段音樂之中，前面拉緊，後面就要放慢；這裡撐開，之後就要拉回。這個道理和京劇的「十欲大法」*一樣：「欲響必先輕，欲輕必先響」，要漸強（crescendo）得先放輕，不是看到漸強就馬上大聲，要漸弱之前也得先大聲，否則沒有小聲的空間；「欲快必先慢，欲慢必先快」，加速（accelerando）前要先慢，之後才有空間快，反之亦然。另外，德奧作品常見成倍的比例，「慢板、快板、急板」的設計，速度都有比例關係，快慢有定數。比方說貝多芬《告別》第一樂章引子和之後第一主題的關係，基本上就是一倍的速度比。你去看京劇的導板、原板、垛板、快板等等之間的關係，也可發現相似法則。所有表演藝術的規律，到頭來都一樣。德奧音樂和京劇的節奏都管得很嚴，但也有很多自由。

焦：說到殊途同歸，最後想請教您，您現在常回中國演奏，也教出許多傑出學生，可否談談東方人學習西方音樂的心得以及應有的態度？

* 十欲大法：欲左必先右，欲右必先左；欲上必先下，欲下必先上；欲進必先退，欲退必先進；欲收必先放，欲放必先收；欲響必先輕，欲輕必先響；欲快必先慢，欲慢必先快；欲直必先彎，欲彎必先直；欲正必先斜，欲斜必先正；欲矮必先高，欲高必先矮；欲浮必先沉，欲沉必先浮。

殷：以中國為例，現在的條件比過去好太多，技術訓練早而扎實。然而現在孩子較難學到的，是生活經驗和文化深度。學習西方音樂，必須要學其文化背景，而要學習別人的文化背景，必須先積累自己的文化厚度。換言之，中國人要學好西方音樂，必須先學好中國文化，再去學習西方文化。每次當人說我是俄國學派訓練出來的鋼琴家，我都說支撐我的其實是悠久的中華文化。我在許多移民上看到這個問題。許多學生從小到美國，整天只知練琴比賽，結果中國文化沒學到，西方文化也沒學到，這樣真不可能成為好的音樂家、藝術家。此外，如果孩子對音樂沒有興趣，就不要逼孩子學，否則只會造成一批學音樂又恨音樂的孩子。那些真正能在音樂藝術上出頭的，都是對音樂有熱情，自動自發的人，而不是為了功利目的學習的人。與其逼孩子學，我反而主張學琴不嫌晚，退休後開始也不遲。這對身體、腦力、心靈都好，至少比跳廣場舞來得強。

焦：很遺憾，現在許多演奏者並不追求文化厚度，只知一年有多少演出，每場賺多少錢，聽眾與樂評也不注重文化素養。

殷：每個時代、每個國家都有這樣追名逐利的人，但別忘了，唯有真正有內涵的藝術家才能流芳百世。人工智慧可以取代很多工作，但永遠無法取代藝術，人如果演奏得像機器，當然會被機器取代，彈得再快再響都沒用。每個人都有自己的命運，但我們要知道自己從中學到什麼，而且無愧於心。

王青雲 1943-

BOBBY WANG

Photo credit: 王青雲

1943年出生於北京，王青雲後隨母親遷居菲律賓，在當地隨鋼琴家圖帕斯（Beu Tupas）學習，後來台灣發展，爲國內知名鋼琴家。王青雲40年前卽和台北市立交響樂團合作演出柴可夫斯基《第一號鋼琴協奏曲》，是台灣本地首次演出此曲的鋼琴家。他曾與世界知名長笛家尼可萊（Aurèle Nicolet, 1926-2016）、豎笛家萊斯特（Karl Leister, 1937-）以及布拉格交響樂團等共同演出，以獨特的音樂詮釋和鋼琴音色聞名樂壇。他於罹患肌張力不全症之後逐漸淡出演出舞台，但仍持續教學，爲台灣早期代表性的鋼琴名家。

關鍵字 —— 菲律賓、圖帕斯、席瑟・麗卡、蘇尼柯、音色、肌張力不全症、貝多芬《皇帝》、台灣早期音樂發展

焦元溥（以下簡稱「焦」）：可否爲我們談談您幼年的學習過程和經歷？我知道您出生在北京，但是什麼因緣讓您到了菲律賓？

王青雲（以下簡稱「王」）：我大概在7、8歲的時候隨母親來到菲律賓。那時原是爲了躲共產黨，後來就在菲律賓住下了。

焦：那時生活一定非常艱辛，您又如何在困苦環境中學習音樂？

王：因爲我喜愛音樂。我在還沒學鋼琴之前就先迷上歌劇。以前在菲律賓，廣播中每週會有一次歌劇播放，對我而言那可是了不得的大事。可以說，鋼琴並不是我的首選，我第一愛的是聲樂。到現在我都對幼年在廣播裡聽過的歌劇記憶猶新，努力收藏那些錄音的CD，像是莫芙（Anna Moffo, 1932-2006）的演唱。後來是鄰居孩子在敲敲打打地學琴；我母親嫌他們吵，但聽著聽著變成我忍不住，換成我去學鋼琴了！當然，在那段母子相依爲命的日子裡，學音樂並不容易，我母親也不贊成，因此我到12歲才開始學鋼琴。

焦：您12歲才開始學啊！想必實在是進步神速。

王：當然我在鋼琴上有天分，但我覺得支持我練出成果的，還是愛音樂的心。生活中有什麼歡喜悲傷，有什麼思索不開的問題，我都到我的音樂世界裡尋找答案。對我而言練習是很快樂的事，我在一次次的練習中建構心中的完美世界。

焦：有像歌劇一樣的鋼琴錄音，在您小時候就給您深刻印象的嗎？

王：不提我都忘了。我最早的音樂印象之一，是卡佩爾演奏的《帕格尼尼主題狂想曲》，羅津斯基指揮紐約愛樂的廣播錄音唱片。家母頂下一位美國軍人的房子，遺留物品中就有這套唱片，一首曲子錄成四面。我不知道順序，傻傻地聽了好久，但那精湛演奏倒不曾忘記。很多年之後有人送我這個版本的CD，聽了一時竟說不出話來。

焦：可否談談您的老師？他給您怎樣的鼓勵和教導？

王：我很感謝我的老師。他叫圖帕斯，一位不世出的大天才。他在美國耶魯學習過，之前則在英國跟隨海絲夫人學習。

焦：海絲女爵！她是真正有大氣魄和音樂深度的大師，音樂深刻而充滿人文感性。

王：她確實是很特別的非凡人物，當年會收圖帕斯也是一段很奇特的機緣。圖帕斯向她學到很多音樂的最高概念，他也成為一位極好的老師，對我更是非常賞識與照顧。知道我家裡經濟能力不好，他幫我找獎學金，讓我能繼續學習。也因此他到哪個學校教，我也就轉學去那裡，大學換了好幾所，但終究念完了。圖帕斯是懷才不遇的典型：當年他想參加第一屆柴可夫斯基鋼琴大賽，蘇聯卻因為他拿菲律賓護照而不給他簽證；菲律賓反而是一個遠不如他的鋼琴家，到了個小國家

後拿到簽證去比賽。我的老師有出色的技巧、音樂和見識，想發展演奏事業，卻因為是黃種人而沒有經紀人願意簽他——那時西方根本還不能接受東方的古典音樂家。他也天不假年，43歲就走了。

焦：這實在令人惋惜！那您後來是怎麼到台灣來的呢？

王：那是因為指揮家郭美貞女士。由於我在她的樂團裡擔任過鋼琴演奏，她那時從菲律賓組團到台灣來開音樂營，我也就跟著來了。音樂營結束後，那時吳季札是文化大學音樂系系主任，正愁缺鋼琴老師，就請我到文化大學教書，我就這樣留在台灣了。當時我來台灣真的只是為了那三星期的音樂營，根本沒有留下來的打算。但一方面台灣實在缺老師，另一方面我也想獨立生活，所以那時雖然我一句中文都不會，還是決定留下來。

焦：您到台灣不久後便演奏了柴可夫斯基《第一號鋼琴協奏曲》，是台灣首位彈此曲的鋼琴家。

王：那是我在台灣第一場正式演出。其實在我之前已經有國外樂團和鋼琴家來台表演過此曲，所以我只能算是本地鋼琴家演奏此曲的第一人，和鄧昌國和台北市立交響樂團合作。

焦：那可是非常轟動的大事呢！

王：或許吧！所以我才給人一個錯誤印象，以為我彈得很好……

焦：您這是太客氣了。不過您那時沒想過回菲律賓發展嗎？

王：我那時當然想回菲律賓，畢竟菲律賓比台灣繁榮太多了。我來台灣的時候，台北根本沒辦法和馬尼拉比。到了文化大學，放眼望去都是荒煙蔓草，覺得自己根本是來墾荒，完全想不到台灣會有像今天一

樣的局面。反觀今天的菲律賓，完全是一團混亂。

焦：在您之後菲律賓出了一位著名的鋼琴家席瑟‧麗卡（Cecile Licad, 1961-）。

王：她是菲律賓人民心中的鑽石呀！麗卡是馬可仕─伊美黛政權推廣藝術政策下拔擢出來的鋼琴天才，有著完全不同的機運。菲律賓曾有一段時間全力推動藝術，1966年菲律賓女鋼琴家蘿培茲─薇朵（Maria Luisa Lopez-Vito, 1939-）在第二屆范‧克萊本大賽上得到第四名。伊美黛可能想趁勝追擊，接著就投注了極大的金錢和心力來推動藝術，特別是音樂。

焦：麗卡就是這樣培養出來的！聽說克萊本也幫了大忙，還被傳了一些亂七八糟的謠言。

王：那時伊美黛把克萊本請到菲律賓演奏，完全以對待總統的方式款待他，甚至讓他住在皇宮。我想伊美黛可能希望藉由禮遇克萊本，讓范‧克萊本大賽出現一個菲律賓人冠軍。不過，畢竟是那樣大的國際比賽，如果沒有好人才，這種一廂情願的做法也是徒勞。麗卡後來得到賽爾金的賞識，疼她像疼自己女兒一樣。直到現在，麗卡每年都會回菲律賓開音樂會，每場都是全國盛事。她是菲律賓人引以為傲的國寶級人物。

焦：您可說見證了菲律賓最繁華的一段歲月。

王：是的。其實就鋼琴而言，菲律賓真正的黃金時代應該是我老師那一輩，再來就是我同學那一輩。我的同學蘇尼柯（Raul Sunico, 1948-）在馬尼拉教琴，我2002年回菲律賓，還聽到他為布梭尼的《鋼琴協奏曲》作菲律賓首演＊！

焦：這眞是太驚人！

王：而且他還是和所任教的聖湯馬斯大學（University of Santo Tomas）管弦樂團合作，第五樂章用的男聲合唱也是該校神學院的合唱團，水準相當高。他是非常特別的鋼琴家，原來主修數學，後來也在菲律賓政府的幫助下，到茱莉亞音樂院和郭洛汀斯基（Sascha Gorodnitzki, 1905-1986）學習。他非常有天分，記憶力極好，專門挑戰大曲子或罕見作品。他在菲律賓首演了伯恩斯坦的第二號交響曲《焦慮的年代》，還在2003年一晚之內連彈拉赫曼尼諾夫四首鋼琴協奏曲，可謂盛況空前。很多人口口聲聲說菲律賓落後，可是當地音樂家還是有本事獨力演出布梭尼《鋼琴協奏曲》這樣龐大又困難的作品。其實菲律賓人是很有音樂天分的民族，音樂對他們而言非常自然，雖然欣賞古典音樂的人不多，但一般人普遍都有音樂性，這很難得。

焦：您有沒有特別喜歡的鋼琴家？

王：我喜歡的太多了，要說也說不上來。很多我最佩服的鋼琴家都已經走入歷史了；近幾年才過世的鋼琴家中，我非常欣賞莫拉維契（Ivan Moravec, 1930-2015）。雖然沒聽過他現場演出，他的錄音我都相當喜歡，音色非常柔軟甜美。他曾和米凱蘭傑利學習，那也是我崇拜的大師，音色控制完美無瑕。

焦：您所欣賞的鋼琴家在音色上其實都和您有相通之處。您的演奏在金屬亮彩中又能漾出透明質感，是我所聽過最迷人的音色之一。可否爲我們談談鋼琴的聲音和音響？

王：謝謝你的讚美。首先，我的老師就非常重視音色，我和他學琴的時候就得到許多對音色的觀念與技巧。他有一個非常重要的想法，

* 該次演出為2002年1月23日，為布梭尼《鋼琴協奏曲》亞洲第三次演出。

「音色就是技巧、技巧就是音色」。如果你有夠傑出的技巧,你就能掌握並創造音色;如果你不能控制音色,那就表示技巧不夠。

焦:音色確實是鋼琴演奏的靈魂,能真正彈出好聲音的鋼琴家才能稱得上大師。而您又是怎麼發展您的音色呢?

王:因為我在學琴之始就對音色有很好的概念,美好音色的追求也就成為我心中的理想。事實上,會「彈鍵盤」和會「彈鋼琴」完全是兩回事。會「彈鍵盤」只是手能水平地移動,或是手指對速度與旋律能有所掌握,但這並不表示能夠掌握聲音!「彈鋼琴」絕對是一個整體的概念,是一套對技巧、音色、音樂的完整掌握,包含整個觸鍵運力的學問和對樂器的了解。但話說回來,我覺得讓我發展出現在這樣音色的關鍵,可能還是我的手傷⋯⋯

焦:可否為我們多談一些您所遇到的問題?

王:我就是練得太多了。本來我以為只有我才有這個狀況,一問之下才知道很多人也都面臨類似問題。佛萊雪就是一個例子:原本都沒事,突然有一天覺得怪,然後就不能彈了。我也是有一天忽然覺得右手第四指有點不對勁,施不出力氣,那時根本不知道是什麼問題,只想「大概是暖手得還不夠,多練練就好了」。於是我更加緊練習,沒想到愈練愈糟⋯⋯。後來我才知道,遇到這種問題,正確方式應是完全不要彈琴,要讓手完全休息、長時間休息。我們都太有「責任感」,遇到問題總覺得是自己努力不夠,最後卻導致嚴重的傷害。

焦:您現在右手第四指的情況如何?

王:就是彈不出力氣,在鍵盤上站不穩,用力會滑掉。所以我必須重新設計指法,或是避免用第四指彈強音。

焦：這是非常辛苦的考驗。

王：但也因爲如此，讓我有機會重新思考整個鋼琴技巧，從指法、施力開始，一點一滴建構回完整的鋼琴演奏哲學，找到屬於我的聲音。我現在覺得，這是上帝給我的恩典；如果我學琴不是那麼艱苦，我遇到手的問題，可能只是回到老方法，但由於我的學習過程，讓我在這個打擊之後，給了我新的觀念去思考技巧和音樂。如果我的手沒有受傷，我可能反而達不到今日對音色的認識。

焦：這是相當令人感動的心路歷程，而您指下的音樂也扣人心弦。您之前和國家交響樂團與簡文彬合作的貝多芬《第五號鋼琴協奏曲》，第三樂章第一主題的音響設計，簡直把鋼琴彈出光來！如此光輝音色已經讓人著迷，更讓我感動的，是您的演奏洋溢著一股精神上的自由與愉悅。可否請您爲我們分享您對此曲的詮釋？

王：這眞是一部繼往開來的作品，不僅是從古典到浪漫的大塊文章，也極具開創性意義。由於貝多芬寫作之時正值拿破崙大軍攻入維也納，音樂中自然有一股作曲家對這場戰爭的憤怒，也形成了音樂的威勢；但第三樂章他又不改其幽默的一面，有相當諧趣和鄉土的手法；這其實都是他性格的寫照。我覺得最重要的是第二樂章，那是貝多芬和上帝的交流。雖然貝多芬的一生都是人的奮鬥，雖然他並不是很本分的教徒，但從他的作品中，我們仍然能聽到他與神的對話，而我也試著去表現貝多芬的內心世界。並不是每位作曲家都能表現出這種「神性」，像華格納就是一個最詭異的例子。我非常喜歡他的《帕西法爾》，音樂中充滿了宗教情懷，很是動人；但仔細一聽，那動人音樂起伏中卻帶著魔鬼的呼吸。身爲天主教徒，每次我聽這部歌劇，心裡總覺得怪，覺得自己對不起上帝……

焦：我對《帕西法爾》的感覺和您完全相同，特別是第三幕，音樂好像可以隨時翻轉，從神性變成魔性。這實在很弔詭。此外，法朗克的

交響詩《被詛咒的獵人》（*Le Chasseur Maudit*）也給我類似的詭異感：
像他那樣虔誠的教徒，寫起上帝詛咒與鬼怪，居然也能極盡驚悚恐怖
之能事，完全是魔鬼的手筆！

王：就是呀！所以很多曲子我現在都不敢聽，像史克里亞賓的《第九
號鋼琴奏鳴曲》，實在是太黑暗、太邪惡了。對於「魔鬼」作品，我
現在還能接受的大概只剩下與「浮士德」有關的創作，至少是光明勝
過邪惡的比較多。很多作曲家同時呈現兩種面貌，像李斯特，神魔同
時存在於他身上，根本分不清。誰能相信寫下《梅菲斯特圓舞曲》與
寫下〈孤寂時領受神的恩典〉的作曲家是同一人？但貝多芬卻不是
如此，他的音樂就有真正的「神性」，心中真的有上帝，也和上帝對
話。不只是《皇帝》，他的許多作品，特別是晚期弦樂四重奏，都能
聽到這種感覺。所以我也要把我的理解、我的宗教情懷彈入貝多芬的
音樂之中。不過我那天實在太緊張了，整個人狀況不好，如果真的能
像你說的，在第三樂章彈出這種效果，那一定是聖母在幫我吧！

焦：您真是太客氣了！我曾經聽您和梅哲（Henry Mazer, 1818-2002）
合作拉威爾《左手鋼琴協奏曲》，那也是我記憶中最精彩的經典演出
之一。

王：我很幸運能和梅哲合作，而且相處非常愉快。這部作品中有爵士
樂的素材，對梅哲而言可說是如魚得水，演奏很成功。

焦：聽說您之前也演奏過一次？

王：那是我第一次演奏它，正在我右手手傷之後。我想休息一下，剛
好指揮包克多（Robert W. Proctor）對這部作品有興趣，因此便合作演
出。其實我在學生時代就幫人伴奏過，我的老師也很喜歡，因此我對
此曲一直很有興趣。這部作品裡也有拉威爾對西班牙的描寫，菲律賓
是受西班牙文化影響很大的國家，西班牙音樂是菲律賓人生活與文化

的一環,自然也是我的生活,更加深了我對此曲的情感,演奏起來也特別投入。

焦:您在這部作品中彈出極豐富的音色和層次,音量處理也十分成功,琴音浮在管弦樂之上⋯⋯

王:哎呀,大概聖母又顯靈了吧!

焦:除了獨奏,您的伴奏也是一絕。您和柏林愛樂首席長笛家尼可萊和豎笛家萊斯特的合作也是台灣樂壇盛事。您在伴奏上的高深造詣和您喜歡聲樂有關嗎?可否特別談談鋼琴合作藝術?

王:當然能說有關。我在學生時代就常彈伴奏,累積很多經驗。不過說實話,我說不上對伴奏有什麼特別研究。音樂道理都是相通的,無論是獨奏、重奏、協奏還是伴奏,音樂都在那裡。只要能夠掌握住音樂,什麼都能演奏得好。

焦:之前麥森伯格(Oleg Maisenberg, 1945-)來台灣,他的意見和您完全一樣。對音樂有正確認識、技巧傑出的獨奏家,自然就能勝任伴奏。您的演出不多,但每次都是樂界大事,您對於舞台演出的看法又是如何?

王:這其實就是我這幾年很少公開演奏的原因。第一個原因是壓力太大,而壓力來自於心中完美的圖像,我想每位藝術家所追求的都是實現心中的藝術。我知道我想要的詮釋,為了我的詮釋,我必須運用技巧創造出我想要達到的效果,但隨著理想愈來愈高,體力愈來愈弱,還能不能達到對自己的要求,就很是疑問了。第二個原因就是鋼琴狀況常不能讓我滿意。好不容易自己的問題都克服了,如果鋼琴不能配合,那還不如不彈⋯⋯

焦：您似乎很喜愛您在東吳的那架山葉鋼琴（Yamaha），「傳說」您好像非那架琴不彈？

王：事實並非如此。我並不是特別喜歡那架鋼琴，而是我能掌握它的狀況。很多時候明明選了一架好琴，試彈也很滿意，被調律師整理過之後卻面目全非，根本沒辦法彈。我能怎麼辦？音樂會還是得開呀！只好搬自己琴房的那架山葉鋼琴。

焦：您來台灣這麼多年，您覺得台灣音樂界和學生有怎樣的變化？

王：變化當然很大，音樂界有很大的進步。以前要演歌劇，簡直是天方夜譚；最早還是用雙鋼琴或電子琴彈樂團，這樣湊合著「演出」，還只能演一幕或一段。現在可不一樣了，一年總有幾場正式演出。連華格納和理查·史特勞斯最艱鉅的作品都一一挑戰成功，包括《崔斯坦與伊索德》和全本《尼貝龍指環》，在以前根本不能想像。在鋼琴方面，現在的學生比較敢發表自己的意見，彈得也有進步；特別是學琴的男生，進步尤其大。

焦：男生？以前男生彈得不好嗎?!

王：糟透了！以前鋼琴幾乎都是女孩子學，男生學得少，彈得也呆。現在可不同了，新一代彈得好的，男生反而多，特別一些在國外學習的，像美國的劉孟捷、德國的嚴俊傑和俄國的葉孟儒等等，彈得真是好，情況完全大逆轉！

焦：萬分感謝您接受訪問，最後請談談您的音樂觀。

王：學音樂當然要有天分，但對藝術的整體認識仍然重要。我第一次去歐洲，第一次看到那些景色和建築，第一次看到那些人群和市集，剎那間，許多求通而未得，百思而不解的問題，一下子全都豁然開

朗。我終於知道爲什麼有些作品會是那樣的寫法，有些音樂會有那樣的風格和情感。經歷過動亂艱苦，顚沛流離，我還是擁有音樂。我用鋼琴來表現我的人生，而音樂就是我的生命。

《遊藝黑白》第一冊鋼琴家訪談紀錄表

章次	鋼琴家	訪談時間 / 地點
第一章	György Sándor	2003 年 11 月 / New York
	Menahem Pressler	2010 年 9 月 / London 2017 年 10 月 / 台北
	Paul Badura-Skoda	2013 年 11 月 / 台北 2016 年 6 月 / 台北
	Jörg Demus	2018 年 5 月 / 上海
	Joaquín Achúcarro	2014 年 9 月 / 台北
	Tamás Vásáry	2006 年 4 月 / 台北 2013 年 11 月 / 台北
第二章	Roger Boutry	2002 年 5 月 / Paris
	Philippe Entremont	2010 年 10 月 / Paris 2015 年 10 月 / Warsaw
	Théodore Paraskivesco	2004 年 6 月 / Paris
第三章	Naum Shtarkman	2002 年 6 月 / Moscow
	Bella Davidovich	2005 年 1 月 / New York 2010 年 10 月 / Warsaw
	Dmitri Bashkirov	2004 年 6 月 / Madrid 2010 年 7 月 / Verbier
	Vladimir Ashkenazy	2005 年 9 月 / 香港 2009 年 8 月 / 電話

	Oxana Yablonskaya	2004年2月 / New York
	Elisso Virsaladze	2002年6月 / Moscow 2006年11月 / 台北 2017年3月 / 台北
	Vladimir Krainev	2002年4月 / Hannover 2005年9月 / 香港
第四章	Rosalyn Tureck	1999年12月 / 傳眞
	Ruth Slenczynska	2003年6月 / 台北 2007年4月 / 台北 2009年9月 / New York
	Byron Janis	2003年11月 / New York
	Leon Fleisher	2005年9月 / 香港
	Gary Graffman	2009年8月 / Oxford 2009年9月 / New York 2015年12月 / 深圳
	Martin Canin	2003年11月 / New York
	Russell Sherman	2004年11月 / Boston 2009年7月 / 電話
	Jerome Lowenthal	2017年2月 / 台北
第五章	傅聰 Fou Ts'ong	2004年9月 / Boston 2010年2月 / London
	殷承宗 Yin Cheng-Zong	2003年11月 / New York 2018年6月 / 鼓浪嶼
	王青雲 Bobby Wang	2002年11月 / 台北

索引

焦點

遊藝黑白：世界鋼琴家訪問錄一

2019年9月二版　　　　　　　　　　　　定價：單冊新臺幣650元
有著作權・翻印必究　　　　　　　　　　一套四冊新臺幣2600元
Printed in Taiwan.

著　　者	焦　元　溥	
叢書主編	林　芳　瑜	
特約編輯	倪　汝　枋	
內文排版	立全電腦排版公司	
設計統籌	安　　　溥	
繪　　圖	安　　　溥	
封面設計	好　春　設　計	
	陳　　佩　　琦	
編輯主任	陳　逸　華	

出　版　者	聯經出版事業股份有限公司	總編輯	胡　金　倫	
地　　　址	新北市汐止區大同路一段369號1樓	總經理	陳　芝　宇	
編輯部地址	新北市汐止區大同路一段369號1樓	社　長	羅　國　俊	
叢書主編電話	(02)86925588轉5318	發行人	林　載　爵	
台北聯經書房	台北市新生南路三段94號			
電　　　話	(02)23620308			
台中分公司	台中市北區崇德路一段198號			
暨門市電話	(04)22312023			
台中電子信箱	linking2@ms42.hinet.net			
郵政劃撥帳戶	第0100559-3號			
郵撥電話	(02)23620308			
印　刷　者	文聯彩色製版印刷有限公司			
總　經　銷	聯合發行股份有限公司			
發　行　所	新北市新店區寶橋路235巷6弄6號2樓			
電　　　話	(02)29178022			

行政院新聞局出版事業登記證局版臺業字第0130號

本書如有缺頁，破損，倒裝請寄回台北聯經書房更換。　ISBN　978-957-08-5361-2 (平裝)
聯經網址：www.linkingbooks.com.tw　　　　　　ISBN　978-957-08-5365-0 (一套平裝)
電子信箱：linking@udngroup.com

國家圖書館出版品預行編目資料

遊藝黑白：世界鋼琴家訪問錄/焦元溥著 . 二版 . 新北市 . 聯經 .
2019年9月（民108年）. 第一冊504面、第二冊504面、第三冊472面、
第四冊480面 . 14.8×21公分（焦點）
ISBN　978-957-08-5361-2（第一冊：平裝）
ISBN　978-957-08-5362-9（第二冊：平裝）
ISBN　978-957-08-5363-6（第三冊：平裝）
ISBN　978-957-08-5364-3（第四冊：平裝）
ISBN　978-957-08-5365-0（一套：平裝）

1.音樂家　2.鋼琴　3.訪談

910.99　　　　　　　　　　　　　　　　　　　　　108012174